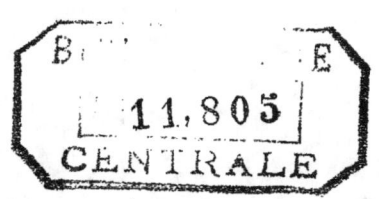

CAUSERIES
D'UN CURIEUX

L'auteur et l'éditeur déclarent réserver leurs droits de reproduction et de traduction à l'étranger.

Ce volume a été déposé au ministère de l'intérieur (direction de la librairie), en décembre 1861.

Paris. — Typographie de Henri Plon, imprimeur de l'Empereur, 8, rue Garancière.

CAUSERIES
D'UN CURIEUX

VARIÉTÉS

D'HISTOIRE ET D'ART

TIRÉES

D'UN CABINET D'AUTOGRAPHES ET DE DESSINS

PAR

F. FEUILLET DE CONCHES

TOME PREMIER

PARIS

HENRI PLON, IMPRIMEUR-ÉDITEUR
RUE GARANCIÈRE, 8

MDCCCLXII

Tous droits réservés.

I wrote to please myself, and I publish to please others; and that so universally, that I have not wished for correctness to rob the critick of his censure, and my friend of the laugh.

(EDW. MOORE, preface to his *Fables*.)

J'ai écrit pour mon plaisir, et je publie pour le plaisir des autres, et cela si complétement, que je n'ai pas cherché une correction qui ôtât l'occasion au critique de mordre, et à mon ami de se rire de moi.

A MONSIEUR
CHAIX D'EST-ANGE,

CONSEILLER D'ÉTAT, PROCUREUR GÉNÉRAL
PRÈS LA COUR IMPÉRIALE DE PARIS.

> Si potes archaicis conviva recumbere lectis,
> Nec modica cœnare times olus omne patella;
> Supremo te sole domi, Torquate, manebo.
> (HORAT., *Epist.*, I, v.)

J'ai été fidèle à l'épigraphe de mon livre : je n'ai pas écrit pour écrire et pour faire montre de savoir ; j'ai écrit pour suivre mon goût et mon penchant. Toute ma vie j'ai recueilli des autographes, des documents historiques et des portraits. Il me semble que mes papiers n'appartiennent plus à moi seulement, et que le moment est venu d'en faire confidence au public. Les lettres sont comme des conversations ou des continuations de conversations, qui sautent d'une idée à l'autre sans avoir l'air de s'appesantir sur aucune ; qui ramassent et sèment sans fatigue les miettes de l'esprit des autres, de l'esprit de tous, et rencontrent incessamment de nouveaux aspects et de nouveaux contrastes. Celles que je possède ont été pour vous, pour un petit cercle d'amis, pour moi-même, une source

toujours vive de récréation et d'instruction facile. Quelle satisfaction aimable et douce de s'amuser pour le plaisir de s'amuser! de s'instruire sans pédantisme; non pour la joie de tout savoir, de tout deviner, de tout prévoir, sans avoir à dire à personne le pourquoi ni le comment de son plaisir! Que de charmantes confidences cœur à cœur! Quels entretiens calmes et distingués : légers propos de table, gracieuses après-dînées, où l'on touche et l'on épuise parfois, comme en se jouant, les sujets les plus divers, sérieux ou légers! Tels jadis ces innocents badinages, mêlés de sage philosophie, que se permettaient, aux heures de repos et d'enjouement, Lélius et Scipion Émilien, après avoir dénoué leur ceinture. Les causeries s'en vont ; mais les lettres nous restent pour causer avec les hommes d'autrefois, qui s'y livrent à nous sans défiance. Il y a de tout dans les lettres autographes : elles promettent autre chose que la satisfaction d'une stérile curiosité : une riche moisson de révélations inespérées y dort en attente. Quelle belle occasion de ne pas laisser périr sur pied les sottises instructives de l'homme ! Et puis, à côté des défaillances de la raison et des consciences, que de saintes larmes! quels nobles secrets d'abnégation et de vertu !

Le Moyen Age.

Figurez-vous, en un moment de courageux loisir, que vous tombez tout à coup en plein Moyen Age, dans ce guêpier historique des vieux siècles où les rois franks avaient pour diadème leur chevelure; dans la nuit de ces temps mérovingiens où les Augustin Thierry et les Guizot se sentent à l'aise et en plein jour. Comment

sortir de ce labyrinthe ? Déjà de longues années avant les courageux Bénédictins, dont ces deux écrivains ont été les lumineux héritiers, ils étaient là quelques-uns qui avaient cru pouvoir se passer de l'étude des documents, et qui, pressés de conclure avant d'avoir étudié, s'étaient jetés *a priori* dans un chaos de doctrines sur le démembrement de la société romaine et l'établissement mérovingien. Plus jurisconsultes qu'historiens, ils avaient accumulé les systèmes et les conjectures, mélange du vrai, du vague, du fabuleux, Pélion sur Ossa. De cette poudre amoncelée étaient sortis des gloses sur des gloses, des commentaires sur des commentaires, d'après des programmes faits à l'avance au service de telles théories historiques plus ou moins ingénieuses, plus ou moins savantes, de telle polémique sociale qui prétendait faire plier les faits au despotisme des idées à l'ordre du jour. C'était la confusion des langues, avec cet éternel lieu commun des conquérants et des vaincus, des Franks et des Gallo-Romains. Les Bénédictins avaient lu les textes, débrouillé les matériaux et abrégé le chemin aux historiens, aux politiques ; mais, d'une part, l'ensemble lumineux leur avait échappé à eux-mêmes : les arbres leur avaient caché la forêt ; d'un autre côté, la plupart des écrivains qui auraient pu marcher à ce flambeau ne voyaient qu'à travers le prisme de leurs systèmes, et l'on attendait encore qu'à la suite de ces vaillants pionniers et de Mézeray, l'un de ceux qui ont le moins mal parlé de nos origines, le génie véritablement historique vint tirer de ces masses imposantes de documents écrits un corps de doctrine, et résumât la vérité.

<aside>Livres sur les origines de l'établissement mérovingien.</aside>

IV.

MM. Guizot et Augustin Thierry.

Arrivent MM. Augustin Thierry et Guizot, qui, en hommes de fortes études et de fortes consciences, reprennent en sous-œuvre l'examen de la science historique sur ces époques obscures, et à l'aide de phrases incomplètes, dont le sens se livre à leur sagacité; à l'aide de lambeaux de capitulaires, de chartes vermoulues, de vieux chants nationaux, de lettres informes, de chroniques barbares, au milieu desquelles brille comme un diamant celle de Grégoire de Tours, ils font sortir du sein de la société la plus confuse, la plus inextricable, des récits nets, clairs, intéressants, vivants à ravir, des déductions fermes et précises.

Triomphe du document écrit.

C'est le triomphe du document et de l'autographe. C'est aussi celui de Grégoire de Tours. C'est surtout le triomphe du génie de l'histoire appliqué à la diplomatique.

Mais qu'on se garde de penser qu'il en puisse être ainsi de toutes les chroniques. Il faut descendre jusqu'à Villehardouin, jusqu'au sire de Joinville, surtout jusqu'à Froissart, pour trouver un narrateur aussi bon peintre que Grégoire, car Froissart est surtout un peintre. Encore, une chronique, telle excellente et véridique qu'elle soit, ne dit pas tout; elle ne suffit pas à l'histoire, qui a besoin de s'abreuver abondamment à toutes les sources. L'histoire pourrait-elle se contenter des Mémoires? Non, car si les hommes y sont moins habillés et moins solennels que dans les livres *ex cathedra*, ils s'y étudient cependant encore pour la postérité. Il est sans doute peu de livres de plus agréable lecture, si l'on ne cherche que l'amusement; mais par contre il

Les Mémoires, mauvais guides pour l'histoire.

en est peu dont on doive se méfier davantage, si l'on cherche avant tout la vérité. Il est difficile, en effet, qu'un homme, dégagé même de tout intérêt direct et personnel, secoue, la plume à la main, toutes les préventions auxquelles l'esprit humain est plus ou moins sujet; que sera-ce, à plus forte raison, quand ses amitiés ou ses haines, ses intérêts ou ses opinions seront en jeu? Trouvera-t-il en dehors de l'action un sang-froid qu'il n'aura pas eu durant l'action? Saura-t-il n'être ami et ennemi qu'à propos? s'abstenir de la louange et de l'apologie pour lui-même? en un mot, ne pas grossir sa part dans les événements, ne pas diminuer celle des autres? Non. A la séduction d'un récit toujours un peu chaleureux et palpitant, et où l'âme semble s'épancher, les Mémoires joignent le danger d'une narration arrangée le plus souvent à longue distance des événements, le danger d'un récit où le pamphlet plus ou moins ardent marche trop souvent de pair avec l'histoire et prétend imposer sa pensée, sa finesse, sa passion à la réalité des faits. Soulevées par les courants divers de l'opinion publique qu'elles veulent gagner, par l'influence des traditions domestiques qui les dominent, par les préjugés de caste, par un orgueil personnel à satisfaire, ces plumes travestissent, même à leur insu, et de la meilleure foi du monde, les événements contemporains. Qu'on possède beaucoup de Mémoires sur un même siècle, comme tel est le cas pour le temps de Louis XIV et pour la Révolution, on risque fort d'avoir autant de contradictions, à tout le moins de fortes diversités de nuances. Précieux témoignages toutefois qui donnent le secret

du choc des passions et des partis, et où la clairvoyance de l'historien saura discerner par la comparaison, à travers les demi-teintes et les demi-vérités, les idées des fantômes d'idées, en un mot, la part du vrai. En quelques-uns même, il lui sera donné parfois, témoin les Mémoires de Saint-Simon, d'arracher des lambeaux étincelants de véritable histoire toute faite, remplis d'une verve de raison, d'une fermeté et d'une élévation de vue incomparables, où le génie creuse dans le mal comme Tacite, où la passion jette à pleines mains l'or de l'éloquence. Le cœur est comme ces terrains chauds où tout prend racine; mais chez Saint-Simon c'est au foie surtout qu'est le foyer inspirateur. La bile en sort à pleins bords et comme bouillonnante.

Saint-Simon.

Il en est des Chroniques de couvents et de villes comme des Mémoires. Elles sont souvent écrites dans un esprit égoïste de passion personnelle, de caste, de congrégation ou de parti. L'illustre Secrétaire perpétuel de l'Académie des sciences morales et politiques, M. Mignet a dit là-dessus des paroles pleines d'autorité qui prouvent une fois de plus que c'est aux documents, aux autographes, qu'il en faut revenir pour entrer dans les véritables entrailles de l'histoire.

Opinion de M. Mignet sur les Mémoires et les Chroniques.

« Les Mémoires et les Chroniques, écrit-il dans un Rapport à l'Institut, ne sont pas en général aussi sûrs à consulter qu'agréables à lire. L'historien doit s'en servir avec une extrême circonspection. Écrits ordinairement dans un but, longtemps après que les événements qu'ils exposent se sont accomplis, ils sont rarement exacts. Leurs auteurs savent mal ce qu'ils racontent, s'ils y sont demeurés étrangers; et racontent mal ce qu'ils savent,

s'ils sont intéressés à le taire ou à l'altérer. Quand ils ne sont pas imparfaitement instruits, ils sont volontairement partiaux. Les personnages qui ont figuré sur la scène de l'histoire y grossissent ou y dénaturent après coup leur rôle, et ils se parent en quelque sorte devant la postérité pour la séduire, en arrangeant leur conduite d'après les événements, et en se donnant plus de prévoyance et d'habileté qu'ils n'en ont eu. Aussi les Mémoires écrits dans le même temps et sur les mêmes choses sont peu d'accord, s'ils sont nombreux. La vérité est moins facile à y trouver que dans les pièces faites au moment même où les événements se passent, et destinées à les préparer, à les accomplir, à les raconter. Ces sortes de documents ne plaisent pas toujours autant que les Mémoires, mais ils trompent moins. Ils sont les vrais matériaux de l'histoire. Ceux de qui ils émanent n'ont pas songé à paraître, mais à agir. Aussi les pièces écrites avant, pendant, après l'action, en donnent à la fois les éléments et les motifs, transmettent les faits dans leur certitude, les intentions dans leur réalité. L'histoire s'avance sûrement lorsqu'elle s'appuie sur elles. C'est à leur clarté qu'elle suit la marche des événements et qu'elle pénètre les desseins des hommes (1). »

Il y a cependant, soyons justes, tels Mémoires où le caractère de l'écrivain jure pour lui : ce qui serait

(1) *Rapport verbal sur les papiers d'État, pièces et documents inédits publiés par* M. Teulet *pour le Bannatyne-Club,* dont nous parlons au tome II, page 213, à propos de Marie Stuart.

Tome second (XXII^e de la collection) des *Séances et Travaux de l'Académie des Sciences morales et politiques,* p. 208-209. 1852.

facile à démontrer en passant en revue la série des Mémoires. Mais la bibliothèque en est devenue si considérable, qu'il n'en faudrait toucher que la fleur. Encore serait-ce ici peut-être un hors-d'œuvre; mais comme ce hors-d'œuvre pourrait avoir son côté intéressant à la fois et utile à la démonstration, nous allons en jeter quelques mots rapides, qu'on voudra bien nous pardonner en faveur de l'exactitude des faits.

Mémoires de Commynes.

Commynes, par exemple, cet homme plus habile que profondément instruit, plus pratique qu'écrivain, que je préfère de beaucoup à Froissart lui-même, parce qu'il donne plus au calme de l'étude et de la réflexion qu'à l'imagination et à la couleur, Commynes, un des serviteurs les plus intimes de Louis XI, mais qui, bien qu'admis dans la familiarité de ce souverain, ne fut jamais ni son ami ni son favori, a écrit des Mémoires qui « représentent partout, avec autorité et gravité, suivant Montaigne, l'homme de bon lieu et élevé aux grandes affaires. » Le calme et la dignité qui y règnent, la prud'homie de pensée, la froide observation, le jugement droit et sain qu'ils respirent, le peu de mention qu'il fait de lui-même, donnent toute créance à son œuvre, où il raconte moins qu'il n'observe, et en font le bréviaire des princes et des grands, un guide sûr pour l'historien philosophe. Le catholique cruel, l'héroïque soldat, fanatique pour son Dieu et pour son Roi, Blaise de Monluc, qui revêt ses habits de fête et ses plus belles armes aux jours difficiles de la guerre, comme Xénophon pour les risques de sa retraite des Dix mille; Monluc, qui « toute sa vie avait haï les écritures, aimant mieux passer toute une nuit la cui-

Mémoires de Monluc.

rasse sur le dos que non pas écrire, » a néanmoins laissé des commentaires exacts pour les noms, les faits et les dates, écrits avec toute l'ardeur d'un esprit méridional, et où l'expression, toujours nette et naturelle, s'élève parfois à la hauteur d'une vigoureuse éloquence. Il s'y vante à plaisir comme un Gascon qu'il est, il s'y donne tout d'une pièce comme un modèle des gens d'armes, il s'y venge à coups d'estoc et de taille des calomnies des huguenots et de ses autres ennemis. Mais au fond de ses vanteries gigantesques, on sent les mouvements d'un grand cœur, on sent la loyauté, la véracité des faits. Viendra Henry IV, qui d'un mot sanctionnera tout cela en disant : « Les Mémoires de Monluc sont la Bible du soldat. »

En sera-t-il tout à fait de même des *Économies royales* de Sully, écrites par ses secrétaires? Je craindrais de l'affirmer ; non que je voulusse nier qu'elles soient exactes dans les faits essentiels, mais les écrivains qui adressent le récit des dicts et gestes de Sully à Sully lui-même prennent naturellement à son égard le ton du panégyrique, lui brûlent complaisamment l'encens au visage, et n'ont volontiers que sécheresse pour ses adversaires. Et cependant tout étrange de forme qu'il puisse être, cet ouvrage n'en est pas moins d'une valeur historique incontestable, intéressant, nourri de faits, d'intrigues, d'anecdotes de cour ; on peut même le regarder comme celui qui a le mieux fait connaître le roi Henry et son administration financière. Il faut toutefois se souvenir que l'homme d'État qui y est célébré a pris une grande part dans les événements racontés, et qu'il est utile d'éclairer sa figure par le

Économies royales de Sully.

contrôle des Chronologies de maître Palma Cayet, des Mémoires du ministre Villeroy, du Journal de l'Estoile, des autres Chroniques du temps, et surtout par le contrôle des documents et des autographes de cette époque retrouvés depuis quelques années. L'Estoile, qui ne fut point de la Cour, et prenait l'histoire à la volée et de toute main, eut ce mérite qu'il fut un fidèle écho des carrefours et de certaines assemblées. C'est un des côtés de l'histoire sociale, et, comme le dit Bacon, tout ce qui a mérité d'exister mérite aussi d'être observé. Cayet, qui ne fut pas non plus de la Cour, n'a pas été un témoin oculaire de ce jeu d'intrigues qui prépare et révèle les événements. Mais il avait été précepteur du Roi dans le Béarn et attaché ensuite à la personne de sa sœur Catherine, duchesse de Bar, en qualité de prédicateur; il avait donc pu tout à loisir étudier les penchants et le caractère de son jeune élève, et apprendre par le prince de Navarre à connaître et deviner le roi de France. Chercheur infatigable, comme l'Estoile; toujours à la piste des documents écrits, des monuments originaux de tout genre, il en avait réuni des recueils formidables, qu'il a fait passer dans ses écrits; et c'est ainsi qu'on lui doit la connaissance d'une multitude de faits et de particularités qui ont échappé aux recherches d'autres chroniqueurs. Les documents, toujours les documents, voilà le vrai flambeau.

On peut s'en rapporter, avec la même confiance, aux Négociations du vertueux président Jeannin, aux Lettres du cardinal d'Ossat, aux Souvenirs trop courts du grand Turenne et du marquis de Torcy. Dans les guerres de religion, rarement trouvera-t-on toute la

vérité d'un côté ni de l'autre, et l'on reprendra de même ses défiances en présence de ce qui, de près ou de loin, pourra toucher à la Fronde, ce carnaval sanglant de princes, de prélats, de femmes, de magistrats et de bourgeois, dont le côté ridicule et théâtral fait trop oublier qu'ils tuaient ou poussaient au meurtre en chantant. La Rochefoucauld, Gourville, Pierre Lenet, le cardinal de Retz, Guy Joly, Montrésor, Fontrailles, la duchesse de Nemours, ont eu beau écrire longtemps après cette burlesque parodie de la Ligue, leurs Mémoires sentent à pleine plume le levain de la faction. C'est un lieu commun que l'intelligence des rapports du présent à l'avenir, la prévoyance de l'intérêt général constituent le vrai politique ; or, dans les folles équipées, dans les mascarades romanesques de cette époque de vertige et de guerre domestique, qui, parmi les grands acteurs, fut patient, adroit, prévoyant? qui sut dissimuler sans oublier? qui, en un mot, fut politique? qui en même temps se montra réellement Français? C'est Mazarin, qui n'est pas assez complétement connu. « La nation française serait la plus grande, la première du monde, si elle était toujours française, » disait ce subtil Italien, indigné de la façon dont le Français fait bon marché de lui-même et de sa propre valeur.

<small>Défiance inspirée par tous les Mémoires de Frondeurs.</small>

La Rochefoucauld, aussi peu infaillible dans sa conduite que dans la triste morale de son triste et admirable livre des *Maximes*, n'a donné en ses Mémoires qu'une preuve de plus de son talent exquis d'écrivain, et à la fois de ses préjugés passionnés et imprévoyants.

<small>Mémoires de la Rochefoucauld.</small>

Quant au Coadjuteur, l'hypocrisie n'était pas son

fait. Son livre est d'un franc tribun, et l'on peut dire de lui ce qu'on a dit de César, qu'il a écrit sur la guerre civile avec le même esprit qu'il l'a faite : « *Eodem animo scripsit quo gessit.* » « Il abandonne, dit-il lui-même, son destin à tous les mouvements de la gloire », et lui, prêtre, lui le second pasteur de la capitale, il ne songe qu'à mettre le royaume à feu et à sang pour chasser un ministre et prendre sa place. Il marche tête levée au milieu de ses ouailles, entouré de glaives, de poignards, de mousquets ; les trompettes de son régiment de Corinthe lui servent la messe, et son unique préoccupation, ce que son imagination (ce sont ses propres paroles) lui a jamais fourni de plus éclatant et de plus proportionné aux vastes desseins, ce qui chatouille ses sens, c'est la conquête du titre de *chef de parti, qu'il a toujours honoré dans les Vies de Plutarque.* Armé de tous les talents, de toutes les grandes qualités personnelles, il eut surtout celles qui triomphent dans les républiques ; il eut toutes les ambitions à contre-temps, toutes les impétuosités de caractère qui obscurcissent les lumières, font taire la raison et lancent à travers la mêlée des factions et des émeutes comme une machine de guerre. Qu'est-il resté de ce terrible agitateur à la Plutarque, et si peu propre à mener un peuple ? Qu'est-il resté de ce grand orgueilleux qui se croyait un César parce qu'il avait à vingt-deux ans plus de dettes que César devenu dictateur ? Une gloire que peut-être même il n'avait pas prévue, celle d'avoir atteint en des Mémoires les sommets les plus élevés de la langue ! Brillant de coloris, de verve, de plaisanterie fine, de traits d'éloquence, d'incomparable facilité, de je ne sais quelle

saisissante naïveté d'orgueil, ce livre est, en son genre, un chef-d'œuvre.

A tous les points de vue c'est chercher un contraste que de passer de Retz à Omer Talon, dont on possède aussi des Mémoires sur les mêmes événements. Celui-ci est un homme prudent, fidèle, sensé, cantonné dans sa sphère parlementaire, excellent citoyen, grand magistrat, éloquent même pour une époque où l'éloquence du barreau n'était pas encore épurée; plus éclairé que ne le comporte généralement l'esprit de corps. Ses Mémoires sont d'une confusion désespérante, écrits en style de palais, mais pleins de sentiments loyaux, de documents innombrables, recueillis, il faut le reconnaître, sans choix et sans goût, mais toujours avec un grand esprit de justice et de vérité. Si donc à sa suite on prend le plus long, on arrive du moins à coup sûr aux propres sources historiques, et l'on n'a pas à craindre de s'égarer. Nouveau triomphe du document. *[Omer Talon.]*

C'est encore dans la magistrature que l'on trouve un autre témoignage de haute autorité sur ces temps d'agitation où tant de noms considérables sont en jeu : les Condé, les Molé, les Turenne, les Retz, les la Rochefoucauld, les demoiselle de Montpensier, les duchesses de Longueville, de Chevreuse et de Montbazon. Je veux parler du journal d'Olivier le Febvre d'Ormesson, caractère intègre et sans peur, qui s'honora par sa noble conduite dans le procès de Foucquet. Ses récits, simples de forme, portent un cachet incontestable de véracité, et jettent un jour nouveau sur quelques détails de l'histoire du temps. *[Journal de d'Ormesson.]*

Les Mémoires de madame de Motteville et de la

Madame de Motteville. Grande Mademoiselle ont leur prix, les premiers surtout, généralement bien informés, pleins d'un charme particulier d'abondance, de négligence et de grâce, et qui seraient de grand secours pour l'histoire de la reine Anne d'Autriche, si le dévouement, honorable du reste, de l'auteur pour sa maîtresse, ne lui eût inspiré l'indulgence d'un portrait manifestement flatté. Ceux **Mademoiselle de Montpensier.** de *Mademoiselle* ne sont en résumé que des souvenirs un peu confus, écrits en tout naturel par une ravissante caillette qui sent son haut lieu, méprise le vol des subalternes, rayonne de préjugés de race, de fantaisies romanesques, d'esprit peu soutenu de jugement; glisse du bout du pied sur les événements les plus graves et s'appesantit sur des riens de cœur; se joue avec des armes et avec la plume; se fait amuser en sultane et en muse, porte son cœur en écharpe avec des airs de Pucelle d'Orléans, comme on aurait dit au siècle de Louis XV, et n'est pas plus raisonnable quand elle a perdu toute jeunesse et toute beauté. Mais à travers cette importance des bagatelles, on glane chez elle des anecdotes précieuses, des traits piquants de caractère, et parfois même on découvre, sans que l'auteur en ait eu la prévision, la clef d'importants événements.

Nous prendrions un à un tous les Mémoires, qu'il nous faudrait toujours revenir aux mêmes conclusions. Ils ont un côté précieux, en ce qu'ils sont des témoignages, et que tous les témoignages, surtout dès qu'ils sont contemporains, méritent d'être recueillis, et peuvent fournir, fussent-ils passionnés, des éléments à la discussion historique. Notre siècle se fait vieux. Voilà

déjà onze ans qu'il a dépassé la moitié de sa carrière, et que les générations successives que lui ont léguées les siècles précédents lui font la révélation de leurs Souvenirs et de leurs Mémoires. L'histoire contemporaine enregistre ces témoignages sans les accepter comme des documents infaillibles, irrécusables, définitifs. L'arène est ouverte, et déjà les polémiques s'échauffent et se croisent.

L'arène, d'ailleurs, est toujours ouverte après les siècles, la discussion est toujours pendante sur les grands hommes, sur la mesure des services qu'ils ont rendus à l'humanité. Je ne parle pas seulement des illustres à vie facile, mais des vrais grands hommes qui ont souffert, même péri pour le triomphe de la vérité et du bien-être des masses. L'homme ressemble à l'homme partout et dans tous les temps, à des nuances près, nuances multiples qu'il s'agit de signaler. Et voilà pourquoi tant de documents sont nécessaires. Les seuls vraiment irrécusables sont les monuments de première main, les révélations des pièces originales, les lettres intimes. Ce sont proprement les pièces justificatives des annales des peuples. Les lettres autographes appartiennent à cette partie toute morale de l'histoire, entièrement distincte du simple récit des faits, mais qui doit y rester inséparablement attachée. C'est l'expression de la vie, c'est la vie; c'est la vérité, sinon constamment la plus sûre, du moins la plus probable; j'entends ces lettres écrites au courant de la plume, lettres familières où l'homme s'échappe en confidences intimes, soit au milieu des affaires pu-

Nécessité de documents originaux pour l'étude de l'histoire.

bliques, dans la chaleur même de l'action, soit à ces heures d'abandon disputées aux devoirs publics et aux distractions du monde, — et non ces épîtres étudiées après coup, ces documents rédigés à loisir pour les besoins de causes à gagner ou à venger. Ainsi, tels personnages que le prestige de la naissance, de la célébrité ou de traditions acceptées sans critique, ne laissait apercevoir ailleurs que sous l'apparence du grand costume et sous le mensonge d'un visage d'emprunt, se dépouillent devant vous dans leurs lettres; vous les voyez peints à nu et par eux-mêmes et vous causez avec eux de plain-pied comme avec vos pairs. Dans l'histoire, on dédaigne trop l'étude de l'homme intime; c'est cependant par l'homme que se fait l'histoire. On dédaigne les petites passions; d'elles cependant viennent de grands résultats. On fera fi des lettres, quand parfois un simple billet en dira plus qu'un gros livre. Les correspondances, même d'un individu obscur et ignoré, pourvu qu'elles soient authentiques, jettent du jour sur un fait d'histoire ou fournissent des détails précieux de mœurs : tant a de prix un peu de vérité !

Les détails sur l'histoire sociale et les mœurs des peuples sont la lumière des historiens.

C'est dans les idées morales d'un peuple, dans ses croyances, ses superstitions, ses préjugés, ses passions, ses mœurs publiques et domestiques, que sont les plus précieux éléments d'étude pour l'historien; et c'est dans cette partie morale qu'est pour lui le rayon qui tout allume, tout passionne, donne à tout voix, regard, sentiment. C'est de là qu'émane cette puissance intime et créatrice qui fera battre sous la main le cœur et les entrailles de l'homme; qui à des personnages

abstraits conduisant une action abstraite, substituera des êtres réels vivant de la vie des temps. En autres termes, c'est par là qu'on échappe à cette douteuse fantasmagorie qui fait une nature humaine pire ou plus parfaite que celle qui est. Tout à l'heure vous aviez la lumière de la rampe, avec les lettres vous avez le jour. Hommes politiques, acteurs secondaires, comparses subalternes du grand drame de la société, tout ce qui, pour se mouvoir, avait reçu le souffle des institutions, des mœurs, des croyances, des passions d'une période historique, palpite dans les Autographes, dans ce que je viens d'appeler les documents de première main.

Qu'un puissant génie s'offre à votre étude, l'envisagerez-vous seul, sans analyser tout son temps? Ce sera une colonne au milieu du désert. Rien ne vous révélera le mystère de sa grandeur. Ce n'est pas, à vrai dire, qu'on puisse toujours rigoureusement expliquer un grand homme ou un grand esprit par l'esprit de son siècle, et qu'il ne faille tenir compte de la force exceptionnelle et indépendante de ses facultés. Mais après tout la moitié du génie humain est en souvenir. Pour bien comprendre le point d'arrivée d'un homme, il faut rassembler toutes les circonstances qui ont environné son développement. Il faut interroger le milieu où il a vécu; il faut fouiller les annales du pays qui lui a donné le jour; leur demander quelles furent ses croyances et son culte; si sa patrie fut libre ou esclave; quelles lois la gouvernèrent; si les institutions y furent profondes ou superficielles, les mœurs sévères ou corrompues. C'est alors, mais seulement alors que l'ayant contemplé au sein même de la société de son temps,

Les Autographes éclairent l'histoire de la vie intime, les causes secrètes, ce qu'on appelle vulgairement le dessous des cartes.

ayant pénétré les sentiments intimes qui lui ont donné l'essor, vous l'aurez compris tout entier.

Je n'ignore pas que c'est par les grands côtés qu'il faut étudier et peindre les grands hommes, laissant les misères de leur vie privée à la tombe qui les couvre. Et, en effet, que me font à moi les taches de leur vêtement? Est-ce que des hommes tels que Moïse, Alexandre, Périclès, César, Charlemagne, Napoléon, seront pesés à la même balance que les autres hommes? Ce sont des instruments de la Providence, et encore, une fois je n'en comprendrai toute la grandeur qu'en étudiant la société où ils ont vécu. Leurs défauts ont été à eux, mais bien plus encore aux siècles dont ils ont été la lumière. Les documents! redirons-nous encore, les documents!

On ne connaît pas les hommes par leurs livres.

Quand on écrit un livre, c'est la réflexion, c'est la raison qui parlent : on n'exprime que ses idées, souvent même que l'hypocrisie de ses idées. Quand on écrit des lettres, on exprime plus communément ses sentiments et ses passions. Lisez, par exemple, ces pages éloquentes où Salluste élève des autels à l'antique pauvreté, proclame les douceurs ineffables et l'insigne dignité de la morale stoïcienne, flétrit d'ardentes déclamations, de colères vertueuses, les corruptions de Rome, les concussions dans les provinces, — est-ce qu'après cette lecture on connaîtra ce Salluste, le corrupteur du foyer domestique, le tribun sanglant, esclave de César, le concussionnaire impudent dont les fameux jardins-musées ont été bâtis avec l'or et les larmes de la Numidie? Puissance inouïe de l'abstraction! miracle prodigieux du goût et de l'art! Cet homme, noté d'in-

Salluste le concussionnaire écrit contre la concussion.

famie, parle de la vertu comme Caton : il devient vertueux la plume à la main. Croira-t-on aussi au désintéressement de Sénèque, à sa philosophie, à son austérité, à sa clémence, en se bornant à lire ses Traités de morale, d'où semblent couler des mœurs plutôt que des paroles? Lisez sa vie, et vous détournerez les regards. A côté de quelques réelles vertus publiques ou privées, que de honteuses faiblesses! que d'infamies et de crimes! Il a su mourir, il n'avait pas su vivre.

<small>Que Sénèque se déguise également dans ses livres.</small>

Certes, je n'aime pas la justice sommaire de ceux qui, se baissant aux rebuts de l'érudition, prétendent juger un homme sur un seul mot, sur un geste, sur un simple pli du visage, sur un minime détail de son justaucorps ou de son mobilier. S'il est certains cris du cœur qui peignent un homme tout entier et livrent les secrets de son âme, il est aussi des mots inconsidérés et de circonstance qui lui échappent et sont en contradiction avec ses sentiments réels, avec sa vie tout entière. « Je ne sais s'il est permis de juger des hommes par une faute qui est unique, et si un besoin extrême, ou une violente passion, ou un premier mouvement, tirent à conséquence (1). » C'est la Bruyère qui a dit cela, et la Bruyère ne ménage point l'homme. Parce que Barnave, en entendant annoncer à l'Assemblée constituante la mort de Foulon, prononça ces paroles déplorables : *Le sang qui coule est-il donc si pur qu'on ne puisse en répandre quelques gouttes!* en fera-t-on un Robespierre? Oubliera-t-on la modération de ses sentiments, le courage de ses discours depuis qu'il eut

(1) *Des Jugements.*

approché de la famille royale? Oubliera-t-on la noblesse de sa mort? Parce que, dans la discussion de la loi du sacrilége où l'on demandait la peine capitale, le vicomte de Bonald s'écria : *Eh bien! les coupables iront devant leur juge naturel!* en fera-t-on un Jourdan Coupe-tête? S'il fut souvent aveugle dans sa foi en l'infaillibilité de l'Église, dans son admiration pour la compagnie de Jésus; si sa philosophie théocratique fut trop nébuleuse, sa théorie du pouvoir trop absolue; s'il accorda trop inexorablement aux principes sans tenir compte des circonstances qui doivent les modifier, il fut un homme droit de cœur, honnête et bon. Aussi ne parlé-je point de bâtir ou de renverser une réputation sur un simple mot, sur un fait isolé; j'envisage l'ensemble des actes et des œuvres, la préméditation d'un livre longuement élaboré.

<small>J.J. Rousseau écrit sur la tendresse due aux enfants et met les siens à l'hôpital.</small>

Descendons à ce J. J. Rousseau, l'un des premiers écrivains qui aient rendu les femmes à la nature et des mères aux enfants par ses magnifiques écrits (1), n'est-

(1) Je dis l'un des premiers, car deux ans avant l'*Emile* avait paru, à Paris, chez Thomas Hérissart, 1760, le *Traité de l'Éducation corporelle des enfants en bas âge*, par le médecin Desessarts, dont Rousseau ne daigne pas même citer le nom. Il lui avait cependant emprunté sans façon toutes ses idées et l'avait suivi pas à pas. Il s'était aussi inspiré, sans le dire, de la *Pédotrophie* de Sainte-Marthe. Cf. le livre du Bénédictin dom Joseph Casot, sur *les Plagiats de M. J. J. R. de Genève sur l'éducation*, avec cette épigraphe tirée de Martial : *Grandia verba ubi sunt? Si vir es, ecce nega.* A la Haye, 1766. — Il n'en est pas moins évident que si les devanciers de Rousseau avaient préparé les esprits à des réformes salutaires sur l'éducation physique de la première enfance et l'allaitement par les mères, c'est à lui qu'il en faut reporter l'honneur, car c'est à son éloquence qu'on doit la popularisation de ces réformes.

il pas le même qui envoya tous ses enfants à l'hôpital des Enfants trouvés?

Ayez donc foi aux belles paroles des livres de Bernardin de Saint-Pierre ; laissez-vous aller aux douces séductions de Paul et Virginie, et vous courrez grand risque de vous tromper sur le caractère de l'auteur ; témoin mademoiselle Didot, qui, d'après la lecture du livre, crut réaliser un rêve de félicité en épousant le peintre de ces tableaux attendrissants, et ne trouva en lui qu'un homme de désolant égoïsme, violent contre le faible, mendiant auprès du puissant. J'ai recueilli de la bouche d'une amie intime de cette digne femme, les anecdotes les plus étranges sur ce faux bonhomme.

Bernardin de Saint-Pierre peint des sentiments qu'il n'a pas.

En retournant la médaille, voyez encore cette autre transformation littéraire. Qui ne connait les écrits du comte Joseph de Maistre où il pose et proclame le bourreau comme la clef de voûte de l'édifice social? Je me sentais, je l'avoue, une répulsion instinctive pour un tel écrivain, et j'aurais volontiers renvoyé le knout de ses paradoxes aux bourreaux de la Pologne. La puissance incontestable d'esprit de cet homme aussi rare par la force de tête que par celle du style, semblait avoir ramassé les armes d'un autre siècle pour les jeter en défi aux sociétés modernes ; et l'absolutisme insolent, l'intolérance inexorable de ses livres, avaient quelque chose de révoltant. Eh bien, il y a plusieurs hommes dans cet homme : l'ogre théocratique, l'écrivain spéculatif, l'homme privé. Le premier, fidèle quand même aux traditions du passé, méconnait trop souvent ce qu'il faut savoir accorder au mouvement social, et traduit

Trois Joseph de Maistre en un seul.

avec une loyauté intrépide, mais avec le froid et le tranchant du fer, avec une voix de gourdin, comme Grimm disait de Duclos, ses théories philosophiques et politiques, qui tranchent et écrasent sous prétexte de réédifier. L'homme privé, au contraire, n'a plus rien des rigueurs du théoricien audacieux; plein de charme, de mansuétude, d'épanchement, il trompe dans ses lettres politiques intimes, dans ses lettres de famille, toutes nos prévisions. Sa voix y prend des accents attendris qui ne semblent pouvoir venir que du cœur, et dans le déshabillé ce n'est plus qu'un homme de douce et belle humeur, qu'on se sentirait enclin à aimer. La publication récente de ses Correspondances familières a beaucoup servi sa mémoire, en mettant son caractère sous un jour plus aimable. Ce n'est pas que dans le laisser-aller épistolaire il fasse défaut à ses principes : l'absolutisme antique et immuable est toujours son épée de chevet; mais cet absolutisme a ses accommodements et ses tolérances; il sait excuser quand, rigide ailleurs, il condamnait sans appel. Il se souvient du Dieu qui pardonne, lui qui n'avait sous la plume que le *Quantus tremor* du *Dies iræ*. Il y a tel passage de cette Correspondance où l'émigré se sépare de l'émigration; il y a même telle de ses lettres politiques à M. de Bonald où c'est lui qui est le modéré. Tant il est vrai, comme nous le disions tout à l'heure, que dans ses livres l'homme ne peint que son esprit et ses idées, tandis que dans ses lettres il se livre à nu avec l'entrain et les vraies couleurs de ses sentiments et de son caractère!

L'auteur du *Pape* et des *Soirées de Saint-Pétersbourg*, voilà le premier Joseph de Maistre. Ses lettres nous

en peignent un second. En voici venir un troisième :
c'est le diplomate dont le ministère du comte de Cavour a publié les correspondances. Celui-là est tout aussi étrange, incroyable, inattendu. Sa dépêche machiavélique ne sait plus rien respecter ; elle met tous les paradoxes par-dessus tous les principes et conspue le Pape lui-même. Il faut avouer qu'elle le fait quelquefois avec une hauteur et une justesse de vue politique à faire peur. Dans tous les cas, ne nous hâtons pas trop de faire de cet écrivain un bonhomme. Attendons du moins les cent ans révolus pour le béatifier ; mais applaudissons-nous d'avoir connu ses Correspondances, qui ont livré le secret d'un des côtés les plus curieux d'un caractère aussi complexe.

Les Autographes fournissent de toute manière des lumières aux écrivains. Ils servent à réparer des erreurs historiques, à contrôler les mots historiques controuvés, à dénoncer les lettres supposées ou fabriquées, à rectifier les textes, à reconnaître certains manuscrits d'écriture incertaine. *Services divers rendus par les Autographes.*

Le sujet des imitations et des faux sera amplement développé en son lieu dans les volumes qui vont suivre, et nous insisterons avec d'autant plus de force sur les moyens pratiques de reconnaître la fraude, que mieux vaut prémunir à l'avance les honnêtes gens contre les procédés de la supercherie que de tenter après coup d'éclairer une dupe dont l'amour-propre éblouit toujours le jugement et se révolte même contre l'évidence : *Ils servent à reconnaître les suppositions et les fabrications.*

> L'homme est de glace aux vérités,
> Il est de feu pour le mensonge.

Nul doute qu'il ne faille en cela procéder avec mesure et délicatesse. Nul doute que si l'on a conçu une opinion, il ne faille pas la soutenir seulement parce qu'on en est l'auteur, mais parce qu'on la croit vraie et utile. L'homme honnête, dont l'esprit ne saurait être offusqué par les nuages de l'orgueil ni par les prestiges de la préoccupation, la maussaderie de l'humeur ou les bouillons de l'envie, reviendra sur une erreur personnelle avec la même franchise qu'il aura mise à pousser de front aux erreurs d'autrui. Mais tant pis si, dans la discussion, on vient à percer le ballon de quelque sot amour-propre ou soulever quelque tempête intéressée. Malheureusement, plus nos ardentes convoitises s'attachent à de minimes objets, plus elles sont voisines des susceptibilités passionnées. Curieuse chose en vérité que les ventes d'autographes et de livres! Les mêmes goûts ne font ni ne respectent les amitiés : on entre amis, on sort ennemis. Faible humanité! Les conseils sont suspects et mal reçus : « Le potier envie le potier. » La prudence consisterait, ce semble, à s'éclairer mutuellement avec netteté, avec bonne foi, non à oublier qu'une erreur de fait peut jeter un homme sage dans le ridicule, et qu'il y a puérilité à ne pas convenir franchement d'une bagatelle. Un siècle, il est vrai, si actif, où l'on perd son temps d'une façon si violemment affairée, laisse peu de minutes de reste pour s'arrêter à soulever ces petits mystères. Il est cependant quelques béats, amis constants et intelligents du vrai, qui pèsent, raisonnent, jugent leurs propres goûts et n'acceptent pas leurs plaisirs comme les enfants du peuple reçoivent la religion et la morale,

sous forme de préjugé. Nous examinerons donc. Trop
de candeur est sottise : « *Stulta est nimia ingenuitas,* »
comme dit Publius Syrus.

 Rectifier les textes est d'une nécessité très-fréquente. Rectification des textes
Les copies manuscrites, les imprimés, fourmillent souvent d'inexactitudes. J'en ai déjà donné ailleurs sur
Malherbe des preuves curieuses; j'en donnerai de non
moins piquantes. Avant les travaux de M. Victor Cousin et de M. Prosper Faugère sur Blaise Pascal, ce de Pascal;
génie aussi élevé que Descartes, aussi vigoureux que
Bossuet, nous n'avions pas encore le véritable texte
des pensées du maître. Les feuilles volantes réunies en
volumes à la Bibliothèque impériale, et qui étaient les
notes particulières où il avait déposé les germes éclatants d'un grand ouvrage sur la Religion, nous ont
livré ce texte au vrai. C'est pour avoir été minutieusement revue sur les originaux, que l'édition des Lettres
de madame de Sévigné, dont M. Regnier, de l'Institut, de Sévigné;
prépare la publication d'après les notes de Monmerqué,
sera excellente. Les textes avaient été altérés, interpolés dès la première publication par la petite-fille de
la marquise, madame de Simiane, par le chevalier
Marius de Perrin et par la maladresse et l'incurie
des éditeurs successifs. Nous aurons enfin une Sévigné nouvelle, une vraie Sévigné, avec tout son naturel et toutes ses grâces, comme nous aurons une
Maintenon véritable dans toute sa dignité épistolaire, de Maintenon
d'après les originaux collationnés par M. Théophile
Lavallée. Ces sortes d'éditions correctes sont des réparations littéraires et comme des résurrections. Elles
sont un hommage rendu aux grands esprits qui nous

ont éclairés, et quand de tels travaux s'adressent à nos gloires nationales, ils empruntent quelque chose de la piété et du patriotisme. Mais aussi, pour s'attaquer à une étude de restauration si délicate et en quelque sorte sacrée, il faut autre chose que la patience du Curieux et du scholiaste, il faut encore l'enthousiasme du beau, le vif sentiment de l'art.

Ce qu'on perd à dédaigner les documents écrits.

Le dédain des patientes recherches dans les vieux témoignages de l'histoire secrète, dans les documents autographes, a porté malheur à certains historiens. Ceux-ci, avec plus d'érudition et de scholastique que de résultats lumineux et d'esprit pratique, végètent servilement dans les sentiers battus. Ceux-là, enrôlés sous telle ou telle bannière politique, tentent à passionner le passé au service des rancunes et des ambitions du présent. Ou bien c'est une école moderne qui met le lyrisme et le pittoresque à la place de la vérité et prend le papillotage de ses enluminures pour l'énergie de tableaux d'histoire.

Mézeray.

Le véridique Mézeray, plume d'acier et toute d'une pièce, mais naïve et vigoureuse, avait fermé, au dix-septième siècle, la tradition des historiens à séve gauloise, rouverte de nos jours avec plus de sûreté, d'élégance et d'ampleur. Quand, jaloux des lauriers de cet écrivain, le Père Daniel entreprit de compiler l'histoire au profit de l'autorité royale et de la gloire de la société de Jésus, il se rendit à la Bibliothèque de la rue de Richelieu. Là, le savant Boivin lui communiqua, dit malignement Lenglet du Fresnoy, « douze cents volumes *in-folio* de pièces originales et manuscrites; et ce Père fut très-content après les avoir vus. » En effet, il passa

Le Père Daniel lit du doigt les documents.

une heure ou deux à lire du doigt ces montagnes de documents, puis, mesurant d'un œil épouvanté la profondeur du gouffre où il lui faudrait se plonger, il ne se soucia pas d'être le Curtius de l'histoire et de s'immoler pour son pays. Il remercia poliment le bibliothécaire, insinua qu'avec les documents qu'il avait déjà recueillis il pourrait écrire une histoire fort lisible sans périr sous de telles recoupes et paperasses, et fit son siége. Il peignit à grand renfort de couleur, avec une érudition plus adroite, ce semble, et plus captieuse que profonde, une galerie élégante de portraits de princes, derrière laquelle se fondent à distance les grandes figures nationales, le peuple et la noblesse; et son histoire n'eut pas en résumé l'ampleur et l'autorité que plus d'étude aurait assurées à l'écrivain. Aussi vint un jour le comte de Boulainvilliers, qui compta sur ses doigts dix mille bévues dans le livre du jésuite. Qu'eût-il dit, bon Dieu! de la détestable et fade compilation de Velly, Villaret et Garnier! Je ne connais personne qui ait aujourd'hui le courage d'en pousser jusqu'au bout la lecture, tandis qu'il est encore d'excellents esprits qui affrontent d'un cœur satisfait les écrits nerveux du vieux Mézeray et y retournent.

Tel fut à peu près, au rapport de M. d'Israéli, le mode de composition de l'histoire d'Écosse écrite par Gilbert Stuart à l'encontre de Robertson. Sur ce qu'on lui recommandait, touchant son sujet, des volumes de lettres autographes inédites, il objecta qu'on avait beaucoup plus imprimé là-dessus qu'il n'en saurait lire. Voilà comme tant d'auteurs systématiques ou légers, les Michelet, et à un degré très-inférieur, les Capefigue,

Gilbert Stuart.

et tant d'autres encore, traitent d'un ton dégagé la muse de l'histoire et comptent sur les ailes brillantes de leur style pour être portés à la postérité ; mais finalement le dédain épaissira les ténèbres autour de leur nom, et le dégoût aura particulièrement fait justice de ce libelle de M. Michelet prostituant un talent incontestable à juger Marie-Antoinette sur l'unique témoignage des plus sales pamphlets révolutionnaires.

<small>David Hume n'ouvre pas pour son histoire les documents qui l'entourent.</small>

Le jacobite écossais David Hume ne languissait guère non plus à attendre de sévères informations avant d'écrire, et ses annales sceptiques et trop vantées faiblissent devant les sources. Garde de la bibliothèque des avocats, il en avait les livres à sa discrétion, et volontiers s'en contentait. Quand il composait, il étalait en cercle sur son sofa ceux dont il croyait avoir affaire et qu'on peut voir encore marqués de sa main, et rarement prenait-il la peine de se lever pour y vérifier une recherche. Encore moins se fût-il dérangé pour aller au dehors fouiller des documents autographes. Quinze jours durant, il s'annonça au *State paper office*, où les papiers les plus précieux promis à son histoire l'attendirent en vain. Que s'ensuivit-il? La publication de documents authentiques et autographes lui donna de son vivant plus d'un rude démenti. Parurent les *Papiers d'État* de Murdin, au moment où David Hume avait sous presse un des passages les plus délicats de son histoire. Rien de plaisant et d'instructif comme la lettre qu'il écrivit à cette occasion à son rival le docteur Robertson. « Ah! s'écriait-il, nous sommes tous dans le faux! » Il courut à l'imprimerie, et il

arrêta le tirage, pour dire le contre-pied de ce qu'il avait écrit du fond de son fauteuil.

Quand M. de Lamartine eut publié son livre sur les Girondins, où l'imagination se joue avec des fantômes sanglants; où l'auteur et le lecteur s'enivrent de style et s'habituent à voir une Iliade dans la dégoûtante histoire des scélérats de la Montagne : « Avez-vous lu mon ouvrage? » demanda-t-il à M. Alexandre Dumas. Celui-ci lui répondit ce mot si plaisant dans sa bouche : « C'est superbe! C'est de l'histoire élevée à la hauteur du roman. »

M. de Lamartine et son livre des Girondins.

Cette ardente curiosité des documents n'est pas sans détracteurs. Quelques-uns se demandent si les archéologues ne menacent point de nos jours de remplacer les historiens; si les vues historiques, si le talent, si les conceptions d'artiste, si la verve d'écrivain ne sera pas étouffée sous le détail, l'inédit et les preuves. « Que m'importent, s'écriait un jour M. Philarète Chasles, — je crois même qu'il l'a écrit, — que m'importent la patience et le scrupule d'un ancien habitant de la bibliothèque d'Alexandrie qui m'aurait conservé en vingt-cinq volumes in-folio les billets doux de Cléopâtre et ses mémoires de blanchisseuse ou de joaillier! Au lieu d'y voir plus clair, je la connaîtrais moins. » A la bonne heure, l'excès est toujours à côté du bon, l'abus à côté de l'usage. Il ne faut pas tout voir dans l'Autographe, comme Vestris voyait tout dans un menuet, comme aujourd'hui quelques-uns voient toute l'histoire du monde dans l'épigraphie. Les feuilles volantes autographes les plus authentiques (qui le conteste?) ne sont pas plus la grande histoire que le grain

de froment n'est une moisson, que le brin d'herbe n'est un paysage ou la science botanique, pas plus qu'un lingot ne cesse d'être stérile avant d'avoir passé sous le coin du monnayeur. Mais encore une fois c'est un élément de vérité, c'est le pain dans le sillon. J'avoue donc que des billets doux d'Aspasie et de Cléopâtre ne me gâteraient point leurs portraits. Il ne me déplairait pas de savoir comment s'y prenait l'une pour charmer Périclès, Socrate, Alcibiade, Anaxagore et Phidias, et par quels miracles de coquetterie, de politique et d'esprit, l'autre, ce fatal prodige, cette reine courtisane, *regina meretrix*, diffamée depuis dix-neuf siècles par tous les historiens, sut vaincre César et dominer le vieux triumvir Antoine, usé dans le sang et dans la débauche. Des billets d'elle m'en diraient plus que les traditions effacées du médecin d'Amphissa n'avaient pu en apprendre au grand-père du conteur Plutarque.

<small>Billets doux de Cléopâtre et d'Aspasie.</small>

Non, les archéologues ne sauraient obscurcir les vues de l'historien. Vaines craintes auxquelles de vrais historiens se sont chargés de répondre. Assurément il est d'un bon esprit de laisser tomber les menus faits, de se préoccuper de la sobriété historique et se montrer plus annaliste que compilateur d'anecdotes. Gardons cependant de négliger les circonstances : « sans elles les faits demeurent comme décharnés, » dit Fénelon. Et à ce propos, il prise hautement la simplicité naïve et désordonnée de Froissart parce qu' « il peint tout le détail ». Le Curieux ne ramasse que des monuments morts; c'est à l'art, c'est à la science, c'est à l'histoire à leur rendre la vie. Tant qu'ils restent épars et délaissés, comme le dit si bien M. Salvador dans

<small>Les recherches archéologiques ne sauraient obscurcir les vues des vrais historiens.</small>

son beau livre de *La domination romaine en Judée*, ils ont quelque analogie avec les ossements retenus au fond des tombeaux ou dispersés dans la campagne dont Ézéchiel a parlé : il leur faut un souffle pour s'émouvoir, se rapprocher et revivre. L'honneur de ce souffle appartient évidemment à l'écrivain. Si par malheur il n'a cédé qu'à une illusion ou à l'appât d'un vain bruit, son œuvre chancelle et s'écroule presque aussitôt que produite. Si, au contraire, son esprit obéit à une bonne inspiration, les faits et les personnages du passé se relèvent à sa voix, marchent dans l'ordre et avec la force d'une armée (1).

On a vu comme MM. Guizot et Thierry se sont retrempés à la source native des documents originaux.

N'est-ce pas également à l'aide des rectifications fournies par les pièces autographes, que lord Macaulay a su ériger un grand monument historique à son pays?

Après la simple et puissante parole de Bossuet, qui avait frappé comme en médaille la redoutable figure de cet Olivier Cromwell que les Anglais exaltent ou dénigrent tour à tour, et dont les restes exhumés ont été jetés aux gémonies, des maîtres en avaient touché à grands traits l'effigie en pied. Mais Mark Noble, Thurloe, Whitelocke, n'offraient à leurs pinceaux que des éléments incomplets ou altérés. Aujourd'hui, grâce aux opiniâtres recherches du jacobin Thomas Carlisle, tout Cromwell nous est rendu avec ses lettres : le jour luit en cette âme prédestinée. M. Guizot, avec cette hau- *L'histoire de Cromwell.*

M. Guizot.

(1) V. *Histoire de la domination romaine en Judée et de la ruine de Jérusalem*, par M. Salvador.

teur de vues qui est son attribut et sa gloire, en a coulé l'image en bronze, et l'éloquent M. Villemain, chez qui l'élégance, la clarté suprême, le goût, sont les moindres qualités de l'esprit, va reprendre en sous-œuvre son travail sur le Protecteur, et mettre la clef de voûte au monument qu'il lui a préparé.

<small>M. Villemain.</small>

M. Thiers, sans s'abreuver aux sources authentiques et neuves, eût-il pu élever au premier empire l'immortel monument que sa plume si ferme, si nette, si lucide, si pénétrante, lui a consacré?

<small>M. Thiers.</small>

M. Mignet, dont la droiture de caractère se reflète en ses œuvres, eût-il pu, sans d'abondants documents autographes, rendre un éclat inattendu à l'un des plus beaux côtés du siècle de Louis XIV, relever la diplomatie française dans l'estime du pays au niveau des services qu'elle a rendus, et inaugurer la grande figure du ministre de Lionne, si mal mesurée à la hauteur de ce merveilleux esprit avant la publication du livre des *Négociations relatives à la succession d'Espagne sous Louis XIV?*

<small>M. Mignet.</small>

Ainsi encore, les lettres de Louis XVI et de Marie-Antoinette, retrouvées dans ces derniers temps, et que nous donnerons au public, ont prouvé que Louis XVI a eu, jusqu'à l'imprudence, l'initiative de la plupart des grandes mesures de réformation populaire dont l'honneur exclusif avait été attribué aux encyclopédistes qui l'entouraient.

Voilà des services éminents et très-réels rendus par les documents autographes. On peut leur en demander d'autres encore. On verra dans le volume qui

va suivre la mention des collections de dessins et de gravures : portraits, sujets historiques, scènes de mœurs, costumes, caricatures ; des collections même de chansons et de vaudevilles, à l'aide desquelles on a essayé de refaire l'histoire. Mais ne pourrait-on aussi refaire celle du langage avec les lettres? Les lettres des gens qui n'ont point écrit de livres, chose éminemment curieuse à étudier! Un tel recueil bien fait, depuis les temps où notre langue, tour à tour latine, grecque, italienne, espagnole, a balbutié avant d'être fixée, fournirait à l'étude les plus piquants éléments. Mieux que partout ailleurs on y retrouverait, malgré les transformations, l'empreinte du génie national, ses humeurs, son premier suc gaulois. Il a existé une époque intermédiaire entre le français généreux, national du Moyen Age et le français classique. Le premier a eu aussi son âge d'or, et le seizième siècle a succédé à une décadence, à une corruption! Dans ces études de linguistique, il y aurait à recueillir de beaux morceaux de littérature brute, qu'on pourrait dégrossir dans les ateliers de l'intelligence. Ne semblerait-il pas que plus un peuple avance dans la civilisation, plus il laisse sur la route les formes pittoresques, naïvement poétiques, pareilles à celles qui donnent tant de charme au langage des étrangers et à celui de l'enfance? Les premiers qui ont dit : une *tourbe qui frémit*, une *rage acharnée*, une *âme de boue*, les *flots de sang*, un *cœur qui s'épanche*, une *jeunesse en fleur*, une *jeunesse à cueillir*, une *verte vieillesse*, etc., furent des poëtes. Or ces locutions ne sont pas toutes des bonheurs d'écrivains; de même que la halle est le lieu où se font le plus de tropes, les let-

<small>On a refait l'histoire de France avec des gravures, avec des chansons.

On referait surtout l'histoire du langage avec les Autographes.</small>

tres des gens qui ne savent pas écrire sont celles qui en contiennent le plus. Malherbe envoyait volontiers ceux qui le questionnaient sur la langue aux porteurs du port au foin. C'est le peuple aussi qui conserve, avec les anciennes prononciations, une foule de vieilles tournures de langage, une foule de mots abandonnés dont l'anglais a fait son profit, grâce au fonds de richesse romane et gauloise que lui apporta Guillaume le Conquérant. Quelle abondance de vieilles expressions vraiment françaises dont la rénovation serait une bonne fortune! Dérouillons à notre usage nos vieux trésors trop négligés. Les Mémoires mêmes des gentilshommes, dont le style tient le milieu entre le style parlé et le style écrit, n'ont déjà plus la même saveur primitive que les lettres des mêmes temps.

<small>Utilité de l'Autographe pour les sciences.</small>

Dans l'ordre des sciences, la botanique, la minéralogie, la zoologie, la bibliographie, ne sauraient se passer de l'Autographe pour débrouiller l'origine des annotations, souvent précieuses et inédites, qui peuvent exister sur les herbiers, sur les pièces anatomiques ou entomologiques, sur les collections minérales, sur les livres. N'est-ce pas grâce à la connaissance des écritures qu'un grand Curieux a distingué l'autographe de Jean Racine et celui de son fils aîné sur les marges d'une édition aldine de Cicéron, trouvée chez un antiquaire de Lyon (1)? C'est encore l'étude des écritures

<small>Notes de Jean Racine et de Boileau reconnues.</small>

(1) CICERONIS *Epistolæ ad Atticum.* Pauli Manutii in easdem scolia. Venetiis, Aldus, 1540, petit in-8º.

Cet exemplaire avait déjà paru en 1834, à la première vente de M. de la Jarriette, faite à Paris par le ministère du libraire Merlin. A cette même vente figuraient encore d'autres volumes annotés par les mêmes Racine.

qui a révélé la main de Despréaux dans les notes innombrables dont était chargé un Horace, le même exemplaire sans doute qui avait fourni au satirique les dépouilles de l'antiquité, et qui, avec Juvénal, avait dit en latin :

Qu'on est assis à l'aise aux sermons de Cotin.

Les lettres les plus intimes, celles-là qui contiennent des épanchements de cœur, et qui dès lors sont les plus curieuses pour l'histoire des mœurs et des caractères, ne sont que bien rarement signées. Comment en reconnaitre les auteurs sans la comparaison des écritures? Dénuée de ce secours, la curiosité aurait langui devant tant de charmants recueils de femmes, que le mystère même rend plus piquantes dans leurs agitations de dévotion, d'intrigue et d'amour. Nombre de lettres politiques secrètes seraient demeurées anonymes, et l'on n'eût pu du premier coup établir l'authenticité de cette correspondance étincelante de Voltaire, rarement signée, qui contient tout l'homme et tout son siècle, avec leurs bonnes comme leurs mauvaises passions : les puériles misères de l'amour-propre, la mobilité impétueuse de sentiments ou plutôt de sensations, et la souveraineté du bon sens unies à la sensibilité du talent; la fureur de plaire, l'asservissement à la mode, la servilité courtisanesque à côté du mépris railleur de toute autorité; le cynisme dans les croyances et dans les paroles, le décri des bienséances, associés à une philosophie généreuse, aux verves de la pure éloquence, aux charmes de la grâce, au culte idolâtre de toutes les délicatesses de la langue. C'est là une correspondance

Constatation de l'authenticité des lettres non signées.

Lettres de femmes.

Lettres de Voltaire.

qui suffirait à défrayer de réputation vingt auteurs différents, d'autant mieux que l'écrivain y professe successivement les opinions les plus diverses, souvent même les plus contradictoires, si bien que les trois convives d'Horace,

<div style="text-align:center">Poscentes vario multum diversa palato,</div>

y trouveraient chacun son compte.

Autographes de saints autant de reliques, plus la pensée.
Si le cœur se sent ému à la vue des lieux, au toucher des objets dont le souvenir s'associe à celui des grands hommes, qu'y a-t-il à plus forte raison qui, en pareil cas, ne se puisse dire de l'Autographe? car l'Autographe est mieux qu'un souvenir purement matériel, c'est l'émanation de l'homme lui-même, c'est sa pensée, c'est sa main, c'est lui. Aussi ne me croirai-je pas plus mauvais chrétien si, à un os consacré de saint François Xavier, de sainte Thérèse, de sainte Chantal, de saint François de Sales, de saint Vincent de Paul, je préfère quelque lettre d'un de ces saints personnages, en quoi, pour ainsi parler, respire encore une partie de son âme. C'est une sainte relique, plus la pensée.

« Interdum ad auctoritatem, disait Érasme, le délicat esprit, en un de ses Dialogues, interdum ad gratiam facit agnita manus (1). »

Certes, toute manie à part, autre chose est de tenir entre ses doigts l'écriture de personnages grands ou utiles, ou bien d'en lire les écrits sur une froide copie ou sur un imprimé. C'est autre chose qu'une énigme,

(1) *De rectâ Græci Latinique sermonis pronuntiatione.* Leyde, 1543.

qui cesse d'intéresser quand on en connait le mot. Qu'on entr'ouvre les autographes, ces linceuls de l'histoire, et par un élan naturel et involontaire, on évoque les apparitions des vieux âges et l'on fait défiler devant soi les illustres morts, comme se promènent les ombres en un dialogue de Lucien, de Fontenelle ou de Fénelon. Ainsi le descendant de Cécrops respire dans les jardins d'Athènes les doux parfums qu'ils exhalent, et s'ensevelit sous les verts ombrages de la Sagesse qui y fleurit :

> Cecropius suaves expirans hortulus auras
> Floridis viridi sophiæ complectitur umbra (1);

merveilleux thème ouvert à l'imagination et sur lequel Delille eût pu chercher de beaux vers pour réchauffer son poëme.

Il faut tressaillir devant les recueils de lettres autographes où Henry IV montre sa politique prévoyante, libérale et féconde, sa verve et sa courtoisie gauloise. Pas n'est besoin d'être un Curieux d'Autographes pour se prendre d'émotion en feuilletant les précieux restes d'un roi qui avait appris dans l'étude de Plutarque « ses bons déportements »; qui, par le tour de ses lettres en style du meilleur temps de Montaigne, a si fort influé sur la langue, et qui portait en son vaste esprit tant de grandes et généreuses pensées alors qu'il tomba sous le couteau du fanatisme, comme dans le sien en portait César quand le poignard républicain l'a tué. *Henry IV.*

Ainsi encore, que de touchantes idées n'éveille pas en l'âme l'original du sermon prononcé par saint Vin- *Saint Vincent de Paul.*

(1) *Ciris*, I, poëme attribué à Cornélius Gallus.

cent de Paul devant la cour de Louis XIII en faveur des enfants abandonnés, et qu'il a écrit pour le laisser à madame le Gras, fondatrice avec lui de ces Sœurs de la Charité dont les exemples ressemblent à des préceptes.

<small>Bossuet.</small> A côté des fleurs de lys d'or de la poésie de Malherbe, de Corneille, de Racine, de la Fontaine, tenez en main l'Autographe des fragments à ajouter à l'*Histoire universelle* de Bossuet ou l'oraison funèbre du grand Condé, l'imagination ne va-t-elle pas sur-le-champ ressusciter cette grande figure du dernier des Pères de l'Église élevant la langue française jusqu'à lui? Ne va-t-elle pas se le peindre en cheveux blancs, au milieu des grandeurs de la cour de Louis XIV, laissant échapper du haut de la chaire en deuil « les derniers restes d'une voix qui tombe et d'une ardeur qui s'éteint? »

<small>Mémoires de Turenne.</small> Que n'éprouve-t-on point encore en présence des Mémoires originaux du grand Turenne, que le comte Roy a reçus de la famille des Bouillon, dont il avait acquis les biens! Et restera-t-on indifférent devant un recueil de lettres autographes du prince de Condé au cardinal Mazarin sur ses campagnes, vrai bréviaire de l'homme de guerre, écrit avec l'épée du prince, alors qu'elle était fidèle au drapeau français?

<small>Fénelon.</small> Si les Autographes de Fénelon, je ne dis pas ses *Lettres spirituelles,* qui m'ont toujours un peu inquiété, mais ses lettres au duc de Bourgogne, où la dignité du ministère évangélique est tempérée par cette onction paternelle qu'autorisait l'âge du prince; mais ses lettres au marquis de Louville, l'œil de Louis XIV à la cour de Philippe V; mais ses lettres au duc de Beauvilliers et au duc de Chevreuse, si bien remplies des vérités les

plus hardies et revêtues de ce charme du cœur qui les fait relire; ses lettres à l'évêque d'Avranches et au cardinal Quirini, enfin ses lettres et celles de Louis XIV à Philippe V; si, dis-je, ces Autographes nous tombent sous la main, en abandonnerons-nous la lecture une fois commencée? Laisserons-nous, sans les lire, les dépêches secrètes du malin marquis de Louville, initié à toutes les intrigues de la cour naissante de Madrid, mieux que cela, à tous les secrets de l'alcôve du jeune Roi, tremblant de peur et d'amour devant l'impérieuse enfant qu'il a reçue pour femme?

La curiosité la moins vive sera éveillée par la Correspondance intime de madame de Maintenon avec son frère, avec les dames de Saint-Cyr, et par celle de la comtesse de la Fayette, dont on n'a publié encore que quelques rares épîtres, la Fayette, un modèle de sens et de tact, un des plus délicats esprits qui aient approché des grâces de la marquise de Sévigné. Cette curiosité ne sera-t-elle pas éveillée encore par la Correspondance intime de la marquise de Montespan avec cet insolent Gascon, le *cadet Lausun,* comme le grand Condé l'appelait, l'amant ou plutôt l'*aimé* de la *Grande Mademoiselle,* marchant sur les lys aussi fier que le soleil de Louis XIV : *Nec pluribus impar?*

Qui n'aurait velléité de fouiller à l'aise cette boîte de Pandore qui n'a plus même au fond la consolation de l'espérance, la Cassette aux poulets de Foucquet, non la fausse, qu'a si niaisement conservée Conrart, mais la vraie, tant citée, toujours insaisissable, un mythe, dont le mystère se peut aujourd'hui révéler en comité secret. Je vous en envoie la clef et vous en ferez dis-

Madame de Maintenon.

Madame de Montespan et Lausun.

La Cassette aux poulets de Foucquet.

crètemènt sortir les belles Danaé qui reçurent la pluie d'or du Surintendant, et qui par malheur ont trop écrit. Vous la trouverez pleine aussi de lettres des agents de politique et d'amour de Foucquet. Écrivez donc sur une épître : « Brûlez ma lettre », pour qu'elle soit justement celle qui sera gardée !

<small>Sainte-Aulaire.</small> On évoque tout un coin et des plus aimables du siècle de Louis XIV, si le cabinet d'un certain Curieux vous livre, parmi ses richesses, les légères feuilles poétiques du vieux marquis de Sainte-Aulaire. A ce nom, tous vont répéter comme par instinct l'élégie anacréontique attribuée d'abord à la Fare :

> Où fuyez-vous, Plaisirs, où fuyez-vous, Amours,
> De mon printemps compagnons si fidèles?

que Sainte-Aulaire écrivit à soixante ans et qui lui ouvrit les portes de l'Académie française; tous vont redire son charmant rondeau adressé au cardinal de Fleury, et ce frais quatrain qu'il improvisa pour la duchesse du Maine, en jouant avec elle au secret à l'âge de quatre-vingt-quinze ans. Que sera-ce quand on tiendra toutes ces poésies dans ses mains! On a beau faire, la fragilité de notre nature s'émerveille et s'étonne à ce triomphe de l'esprit, de la grâce et du goût sur le temps. Le cœur se sent touché d'une involontaire émotion au souvenir de cette fraîcheur incomparable d'intelligence fine et tempérée; de cette urbanité exquise qui trouve sans le chercher le tour précis, délicat et accompli de la langue; de ce culte attendri de la beauté jusque sous les glaces de l'âge, et en quittant ces précieux débris du siècle de la politesse, on ne peut se dé-

fendre de reconnaître que la sensibilité du vieillard qui ne prétend pas à rendre sensible, est encore une grâce.

Celui qui aime à chercher le vrai de la vie dans les confidences du déshabillé épistolaire, ne manquera pas d'être alléché par la friandise des correspondances galantes de la marquise du Chastelet et de la comtesse d'Houdetot avec Saint-Lambert, aussi froidement aimable que froid poëte, et qui s'amusait à se laisser aimer. Homme étrange qui fut le père de l'enfant de Voltaire à Cirey, et le rival de Jean-Jacques éconduit à Sannois! Quelques-uns auraient également plaisir, ne fût-ce que pour se faire peur, aux heures trop confiantes de loisir et d'enjouement, à parcourir les lettres du maréchal de Richelieu à l'innombrable essaim de ses maîtresses et les réponses de ces dames : princesses du sang, souveraines et financières, actrices, courtisanes et duchesses, à cet homme unique, négociateur, héros de boudoir et de champ de bataille : toute une société en carnaval, toute une volée de folles escompteuses de la jeunesse, effeuillant leurs roses à toutes les brises qui passent, et se précipitant tête baissée avec le pays dans l'abime des révolutions. C'est là de l'histoire, et de la plus poignante. Mais passons, et laissons ce triste côté social. Laissons l'orgie, et cherchons la récréation du cœur. A côté des paysages comme enivrés de Watteau, de Lancret et de Fragonard, où la belle blonde, madame Michelin, qui aimait à demi-voix, se cachait derrière une charmille; où mademoiselle de Charolais, la duchesse de Modène, la duchesse de Villeroy, vêtues d'une nuée de gaze ou de *vent tissu,* comme disait Publius Syrus des dames

Correspondances galantes de la marquise du Chastelet avec le père de l'enfant de Voltaire.

Le maréchal duc de Richelieu, le vice du XVIII^e siècle.

Récréations du cœur.

romaines, jetaient sans façon leur tour de gorge sur le premier buisson d'aubépine en fleur, il y a mieux à voir ; on ferme ses portes et ses fenêtres, et dans le demi-jour, les lettres de madame de la Vallière, de madame de la Sablière, de mademoiselle Aïssé à la main, on rêve aux pures tendresses de ces âmes d'élite, qui demandent grâce pour leur siècle au Dieu qui pardonne. L'amour est une larme qui part de l'œil et tombe dans le cœur, dit encore Publius Syrus :

<center>Amor, ut lacryma, oculo oritur, in pectus cadit.</center>

<small>Les lettres de Louis XVI et de Madame Élisabeth.</small>
Et si vous avez douceur à répandre des larmes, cette pluie du cœur, on peut évoquer l'histoire en deuil, on peut lire les lettres de Marie-Antoinette, les lettres de Louis XVI et de Madame Élisabeth, et mesurer tout ce qu'il y a de grandeur et de sanglantes angoisses dans ces infortunes, dont les péripéties sont plus poignantes encore que celles dont les grands maîtres de l'antiquité se sont faits les peintres.

Eh bien, il y aura abondamment de tout cela, et cent autres choses encore, dans les volumes qui vont suivre, et tout ce que notre cabinet pourra posséder de curieux appartiendra au public. Nous poursuivrons d'abord nos recherches jusque dans l'Antiquité ; car l'Antiquité a eu, comme notre société moderne, ses Curieux de documents écrits, ses publications d'après des richesses de Collections autographiques, et même ses faussaires de lettres. Nous poursuivrons également le goût des Autographes à l'étranger, où il fleurit tout aussi vivement qu'en France ; et nous ferons une excursion jusque chez les Chinois, dont la nation tout entière

a cette folie. Aussi bien ce peuple lointain, qui se croit immortel parce qu'il est immobile, mérite d'être traité comme les Anciens : la distance des lieux équivaut à celle des temps. Enfin, après avoir pris le plus long pour arriver à nos propres Curieux, à ceux avec qui nous vivons, nous passerons en revue les grands cabinets formés chez nous depuis le seizième siècle, et nous indiquerons les origines des archives publiques, dont les Collections particulières, il faut le reconnaître, ont été les exemples et les modèles.

Il est aussi une étude que nous ferons toujours marcher de pair avec celle des documents écrits, c'est celle de l'Iconographie. Un des penchants les plus naturels de l'homme est de chercher à connaître les traits physiques des personnages dont on lui dépint les traits moraux. J'examinais un jour le portrait de madame Scarron, si délicatement exécuté au burin par l'artiste romain Paolo Mercuri, pour le livre de M. le duc de Noailles sur la marquise de Maintenon, et n'ayant pas, à première vue, trouvé cette séduisante image en harmonie complète avec l'effigie la plus connue de cette femme célèbre, celle de Mignard qui est au Louvre, j'éprouvais quelques scrupules sur l'authenticité de l'émail de Petitot reproduit par Mercuri, dont nous avions déjà une belle mais fausse image de Christophe Colomb. Un des traits caractéristiques de la face chez madame Scarron, semblait offrir une dissemblance fondamentale que la différence d'âge avait peine à justifier. Alors, pour m'éclairer, je comparai l'émail avec des peintures et des gravures nombreuses représentant la

L'étude du portrait marchera de pair avec celle des documents écrits.

marquise, et mes doutes finirent par s'éclaircir, mais au prix de laborieuses recherches. Le portrait était vrai ; mais la conclusion est rarement la même pour d'autres. La légèreté, l'ignorance ou la mauvaise foi qui multiplient les fausses attributions; la mode qui altère les traits et les physionomies; l'industrie du peintre ou du sculpteur qui ne donne que des masques jetés au même moule ; le pastiche qui repasse son gros fil dans la dentelle des temps passés et travestit les effigies anciennes : que de motifs réunis pour justifier nos scrupules ! Ouvrez une même porte à la vérité et au mensonge, et soyez assuré que le mensonge passera le premier. Et de fait, combien n'est-il pas d'effigies qui ont paru et reparu, également admirées et ressemblantes, sous des noms divers ! Une fois formé à l'esprit critique en général et à la sévère étude de l'archéologie en particulier, on sera plus propre à l'appréciation sérieuse du portrait. On en a tant baptisé ! Qui ne l'a fait ? Moi peut-être ou quelqu'un des miens ! Il faut le reconnaître, les annales de la peinture et de la sculpture de portrait, si jamais on avait la patience de les recueillir, donneraient de nombreux démentis à la crédulité qui, sur la foi des catalogues, accepte encore certaines œuvres d'art sans valeur comme des témoignages sérieux. Le plus souvent, il est vrai, la critique a l'inconvénient de détruire sans réédifier, de discréditer des effigies consacrées sans en accréditer de bonnes : inconvénient fâcheux sans doute, mais auquel on doit se résigner : Qui prouve le faux sert la vérité.

Comment discerner l'erreur ? Comment aussi discerner de la fraude l'erreur involontaire ? La tâche est

délicate. Le plus souvent la critique la plus ferme risque de se briser contre des préjugés invétérés, contre tel orgueil de pays, de caste ou d'école, comme si, en de tels sujets, qui ne sont cependant ni théologiques ni politiques, ce qui a été le plus libéralement accordé aux hommes était le don de ne se point entendre.

Toute règle, tout élément de certitude sont loin de faire défaut à la critique en matière de portrait. A côté des écueils sont les points de repère. Pour l'Antiquité, la plastique, la glyptique, la lithoglyptique et les monuments écrits; au Moyen Age, les sceaux, les sculptures et les fresques monumentales et votives; à partir de la Renaissance et un peu auparavant, les miniatures de manuscrits, les verrières, enfin les crayons et les gravures : tels sont nos fils conducteurs dans le labyrinthe des temps. Un portrait est comme un fait historique : quand deux auteurs contemporains, placés dans des camps opposés, affirment ce fait, on doit le présumer vrai. De même quand des dessins, des peintures ou des gravures, quand des médailles ou des sculptures du temps, exécutées par des artistes divers et accrédités, confirment un portrait, dont l'authenticité de provenance est d'ailleurs constatée, on ne saurait le ranger parmi les apocryphes. Il y a aussi, dans la comparaison de portraits divers d'un même personnage, à tenir compte de la mobilité de physionomie des modèles, indépendamment des différences d'âge. Tous ces portraits peuvent même ressembler aux originaux, sans se ressembler entièrement entre eux, attendu que chaque peintre a sa manière de voir son modèle et est différemment frappé de tel ou tel trait caractéristique.

Celui qui commence un livre, a-t-on dit, n'est que l'écolier de celui qui l'achève; aussi n'ai-je pas la prétention d'épuiser un sujet si riche. Je me suis seulement souvenu que le Portrait est le compagnon naturel, le complément de l'Autographe, et j'ai voulu essayer de prémunir contre les suppositions en ce genre et de montrer par quelques exemples, pris entre mille, ce qu'une semblable étude pourrait offrir d'instructif et ce qu'il reste encore à faire à la critique dans une voie trop négligée, où l'attendraient pourtant plus d'une découverte piquante.

Tel est le projet qu'avait conçu depuis longtemps ma curiosité solitaire, un de ces projets lointains qu'elle avait formés pour les années de retraite et de repos, ces années qu'on ajourne toujours et qui ne viennent jamais. Le repos ne vient pas, mais les ans s'accumulent; la génération à laquelle j'appartiens s'en va d'où l'on ne revient plus, et j'ai voulu avant de quitter cette terre dire un dernier adieu à ce qui a fait le charme de mes loisirs depuis ma jeunesse. C'est en quelque sorte revivre ses plaisirs et se refaire les récréations du point de départ. Machiavel ne lisait les Anciens qu'à une certaine heure du jour et après avoir fait sa toilette, comme pour se rendre digne de les approcher. Je ne suis pas aussi cérémonieux pour mes autographes et ne me mets pas les manchettes de M. de Buffon pour y toucher; mais je les aime, je les respecte comme les derniers bruits des sociétés expirées, comme les derniers accents de la vie de nos pères. On résiste mal, je le sais, à la tentation d'admirer ce qu'on possède et qu'on est seul à connaître. Aussi m'é-

tudierai-je à faire un choix sévère. Il faut respecter le public. Telle pièce qui peut dans un cabinet remplir une lacune et fournir un point de comparaison, n'a pas toujours de l'intérêt en dehors de la collection même. Telle autre pourrait compromettre un nom vivant et qu'il faut taire. Telle autre encore appartiendra à la classe de ces égarements de l'esprit et de ces oublis des sens qui peuvent bien caractériser une société, même un siècle, que l'on garde comme un témoignage, et que l'on voile comme une mauvaise action. Devant ces lettres, on ne dit pas même comme Virgile à Dante : « Regarde, et passe; » on passe sans regarder. Mais on jouit, quand on a à relever quelque généreuse pensée, quelque noble parole, et à recueillir une feuille de la couronne d'un illustre personnage. On se rappelle avec bonheur cette belle expression de Sénèque caractérisant la séve et le jet vigoureux des premiers grands hommes encore voisins de l'origine des choses, et qui s'applique à merveille aux modernes dignes par leurs vertus de ces grandes âmes : *Alti spiritus viros et, ut ita dicam, à diis recentes* (1).

Cicéron, qui était un grand Curieux, a dit quelque part : « Ces recherches, si elles sont faites dans la vue d'imiter un jour les grands personnages, sont d'un excellent esprit; mais si elles n'ont pour but que l'envie de connaître les traces du passé, ce n'est plus qu'une distraction de Curieux (2) : *Curiosorum.* » Ne

(1) Lettre à Lucilius, xc.
(2) Ista studia, si ad imitandos summos viros spectant, ingeniosorum sunt; sin tantummodo ad indicia veteris memoriæ cognoscenda, curiosorum. (Cicer., *De finibus bonorum et malorum*, v, 2.)

soyons pas si sévères; la pensée élevée doit à la vérité toujours être présente : faisons-nous grands hommes si nous le pouvons; mais quand la fête des yeux, quand le plaisir de la possession constitueraient tout le revenu de la philosophie du Curieux d'Autographes, les *dilettanti* de collections quelles qu'elles soient ne se redoivent rien les uns aux autres, et tous ont leur excuse dans leur innocent plaisir. Que dis-je? la fête des yeux! N'ai-je pas connu même un aveugle, le spirituel fils du prince de Conti, Charles de Pougens, qui avait puisé à Rome le goût des antiquités de tout genre, amasser avec amour des Autographes (1)? Familier chez la marquise de Créquy, il tenait d'elle les lettres si célèbres qu'elle avait reçues de Jean-Jacques Rousseau, et il a publié un recueil de lettres de ce philosophe à la duchesse de Luxembourg, à Malesherbes et à d'Alembert, tirées de ses collections. Il tenait aussi de madame de Créquy une correspondance des plus piquantes de Chamfort, qui avait écrit à la marquise trois à quatre cents lettres. A tous ces trésors manuscrits il en joignait bien d'autres encore, qui à sa mort se sont disséminés dans les ventes. Il fallait l'entendre, le pauvre homme, raconter

(1) Le chevalier Marie-Charles de Pougens, fils naturel du prince de Conti, naquit en 1755. La petite vérole le rendit aveugle à l'âge de vingt-quatre ans. Il n'en continua pas moins à cultiver ses goûts pour les arts et les lettres, et fut poëte, antiquaire, imprimeur et libraire. Il vécut pauvre, peu aimé de Louis XVIII, qui ne voulut point venir à son secours. Il fut cependant de l'Institut. A la fin de sa vie, il s'était retiré près de Soissons, dans un vallon visité par Henry IV, couchait dans le pavillon du Roi, pour ainsi dire dans son lit, et n'en fut pas plus à son aise. Il mourut le 19 décembre 1833, laissant beaucoup de lettres autographes qui furent vendues aux enchères.

lui-même ses restes de bonheurs : « Tenez, me disait-il, livres, médailles, autographes, débris de sculptures, je les flaire, je les respire, je les vois des yeux de tous mes sens. Les livres me courent entre les jambes; les feuilles écrites me volent à la figure et parlent tout bas à mes oreilles, les médailles me dessinent des traits oubliés. Tout parle autour de moi : il suffit d'écouter. » Et ses autographes, dont il avait les poches pleines, ne le quittaient point. Il n'avait pas de plus chères délices que de se les faire lire. Il les adorait, les palpait, comme Michel-Ange, devenu aveugle, caressait à pleines mains au Vatican le torse d'Apollonius, et l'imagination semblait déchirer un instant le bandeau qui voilait ses yeux. Heureux donc, heureux qui a une passion curieuse et sait accroître son bonheur des choses les plus légères qui l'entourent : joie des temps de calme, consolation des temps de haine et de turbulence! En vain les passions frénétiques s'agitent; en vain les jalousies intestines dévorent l'ordre social, le Curieux met le passé entre le présent et lui. Il ne sait pas si le vent siffle, si la pluie est dans l'air, si le monde effréné d'argent et de bruit, emporté par tous les entraînements de l'exagération, oublie les jeux de l'esprit et la douceur de l'étude et des lettres. Battez-vous à la tribune, relevez vos drapeaux aux portes du pays ou sur la terre étrangère, emmanchez vos faisceaux sur des sceptres brisés : le Curieux d'antiquités est las de révolutions, de défaites et de triomphes; il fait silence, il s'isole au milieu des orages; et du fond des siècles qui ne sont plus, sa laborieuse ardeur presse le ciel de hâter les indemnités qu'il nous doit.

Un des vifs plaisirs du Curieux est encore d'ouvrir ses collections à des connaisseurs : il y a là pour lui la même joie que pour le poëte à lire ses vers. Une autre satisfaction aussi est de pouvoir, par des communications, concourir à de belles publications littéraires. Ainsi, j'ai versé plus de cent lettres dans la collection des écrits de Henry IV, publiée par le digne M. Berger de Xivrey, pour le ministère de l'Instruction publique, et j'ai prêté plus de neuf cents lettres de madame de Maintenon à M. Lavallée, pour son beau Recueil des œuvres de la marquise. Ce sont des monuments pour lesquels je suis fier d'avoir apporté ma petite pierre. Le célèbre John Evelyn, un des Curieux les plus spirituels et les plus instruits qu'ait eus l'Angleterre, et dont le portrait, dans sa jeunesse, a été gravé par Nanteuil, m'aurait désavoué quant à ces communications. Lié avec tout ce qu'il y avait alors d'artistes, de gens de lettres et de Curieux, il amassait des gravures, des portraits peints, des autographes. Il appréciait surtout les collections de portraits de lord Fairfax, de Ralph Thoresby, de Leeds, dans le Yorkshire; et il rivalisait en ce genre avec les plus illustres. Quant à des autographes, il en avait, comme il le dit dans une lettre datée de Berkeley street, le 21 décembre 1698, et adressée à ce même Thoresby, il en avait une « assemblée glorieuse », dont le principal fondement avait été un don reçu d'un de ses parents chargé de l'inventaire du comte de Leicester, premier ministre d'État de la reine Élisabeth. C'étaient des lettres de la main de l'empereur alors régnant, des rois de France, d'Espagne, de Suède, de Danemark, et de nombre d'autres

potentats, avec des autographes d'ambassadeurs et des documents originaux touchant aux plus délicates matières de l'État. Il y avait ajouté de ses deniers (car les ventes d'autographes avaient commencé à Londres dès cette époque) des correspondances de tous les illustres de l'histoire d'Angleterre, quand un jour le duc de Lauderdale, ayant appris que parmi ces papiers il s'en trouvait des Maitland, ses ancêtres, et de la reine Marie d'Écosse, vint le voir, d'un air doux et bénin, sous prétexte d'une visite, mais réellement pour emprunter ces documents. Il les emprunta donc, promettant de les lire en quelques jours et de les rendre. Mais, en vrai Écossais, il n'avait, dit Evelyn, nulle intention de restitution; et de fait, Lauderdale avait bonne pince, et aucune instance, aucune démarche ne réussit à les lui arracher. Enfin, il mourut, on vendit sa bibliothèque, et le pauvre Curieux n'eut pas même la consolation d'y pouvoir racheter ses trésors : ils avaient disparu. Même aventure lui advint avec le fameux docteur Burnet, qui, pour ne pas prendre la peine de copier des documents qu'il avait empruntés pour son Histoire de la Réforme, les avait directement livrés comme copie à l'imprimeur, chez qui ils s'étaient égarés. Dégoûté de voir ainsi mutiler sa collection, le bonhomme se défit du reste en faveur d'un de ses amis, qui jura, mais un peu tard, qu'on ne le prendrait point à duperie pareille (1).

> Lord Lauderdale lui emprunte des autographes pour ne les lui point rendre.

> Burnet en fait autant.

On n'a pas besoin de sortir de France pour rencon-

(1) La lettre originale d'Evelyn fait partie de la collection de M. John Young, de Londres.

d.

trer semblables aventures. Malheur au Curieux trop confiant qui oublie celle du roi Candaule : un autre Gygès pourrait bien l'égorger méchamment après lui avoir volé son trésor ! Les grands seigneurs de lettres savent bien les cajoler au besoin, ces pauvres Curieux qui leur amassent tout. Tantôt ils publient, malgré les propriétaires, leurs autographes; tantôt ils leur en empruntent qu'ils ne leur rendent pas, ou bien ils ne daignent pas même citer leur nom quand ils se servent de leurs trésors :

<div style="text-align:center">Sicut canis ad Nilum, bibens et fugiens.</div>

<div style="margin-left:2em">*Avis aux Curieux d'autographes sur l'emprunt de leurs collections.*</div>

Ainsi, le lord Brougham, à qui, par l'entremise d'un illustre académicien, j'avais prêté des lettres du dix-huitième siècle pour ses notices publiées à Paris sur Voltaire et Rousseau, a profité de mes communications et n'a pas indiqué la source où il avait puisé, de sorte que je n'aurais pas même, sans tomber sous le coup de la loi, le droit de réimprimer ce qui m'appartient. Le fait le plus piquant de ce genre est celui qui se passa à l'occasion de la vente des papiers de M. Millon, ancien professeur de philosophie à la Faculté des lettres de Paris, mort en 1840.

Millon n'était point précisément un Curieux d'autographes; il ne recueillait guère que ce qui touchait de près ou de loin à ses études. Il était à l'affût des manuscrits et des correspondances philosophiques, dont il tirait la fleur pour ses cours, et sa plus grande richesse se composait des dépouilles posthumes du dernier bibliothécaire de la maison de l'Oratoire, Jean-Félicissime Adry, grand Curieux, heureux fureteur qui avait hérité

des papiers du célèbre ami de Malebranche, le Père André, de la Compagnie de Jésus.

Le catalogue imprimé de la vente de Millon annonçait une correspondance de Malebranche. Tous les *dilettanti* d'autographes, tous les dévots de philosophie étaient en émoi. On courut à ces lettres. Rien de plus intéressant. C'était la correspondance que l'auteur de la *Recherche de la vérité* entretint, dans ses derniers jours (1), sur les doctrines panthéistes de Spinoza, avec Dortous de Mairan, le même qui fut l'un des quarante de l'Académie française et secrétaire perpétuel de l'Académie des sciences, et qui venait alors de terminer ses exercices à l'Académie de Longpray. On voyait dans cette correspondance le piquant contraste de deux intelligences : l'une jeune, éveillée par les premières atteintes du doute, et cherchant, pour ainsi parler, comme à plaisir, des objections contre les enseignements de la foi; et l'autre, qui, après avoir résolu, à l'aide de la doctrine sacrée, les questions les plus ardues de la philosophie, n'aspirait plus qu'à jouir de la sérénité et du repos qu'elle avait conquis, et ne se prêtait qu'avec une répugnance visible aux controverses où l'on voulait l'entraîner. Une seule fois, dans une lettre que lui arrache l'insistance de Mairan, Malebranche se laisse aller à la discussion avec le jeune savant. Tout à coup il se ravise, il semble craindre d'ouvrir son âme au doute en cherchant à le guérir dans autrui; il s'interrompt, il brise sa conversation philosophique, et comme s'il ne voyait en lui-même

(1) Malebranche, né en 1638, mourut en 1715.

que le prétre, il traite la curiosité importune de Mairan à l'égal d'un péché contre la foi, et l'avertit avec une sorte de sévérité de recourir dans une humble confiance à la sainte austérité de la religion.

Nicolas Malebranche était accablé de lettres et de visites, dont sa brusque vivacité ne réussissait pas à le défendre. Le grand Condé, à force de séduction, l'avait attiré à Chantilly; Jacques II et Leibniz l'avaient visité; tout ce qu'il y avait d'admirateurs zélés de cette grande lumière de la métaphysique, de la morale et des lettres, se pressait autour de sa retraite, essayant par toutes les voies d'en violer le secret. On comprend qu'arrivé à cet âge, où la seule affaire de la vie est la mort, il se fût muré, et que le jour où l'illustre philosophe Berkeley le voulut voir, il eut grand'peine à pénétrer jusqu'à lui. On comprend de même, enfin, que la correspondance de Mairan lui fût comme une bombe qui venait éclater au milieu de sa quiétude contemplative et de sa faiblesse valétudinaire. Mairan, au contraire, dans toute la séve de la jeunesse, dans tout le feu des premières impressions, le serre de sa dialectique vigoureuse et inexorable, et laissant de côté le dogme, demande à voir et à toucher.

Mais Malebranche, soit dégoût de la discussion à l'âge du repos, soit horreur de tout ce qui se rattache à Spinoza, pour lui l'abomination de la désolation, soit peut-être encore vague sentiment des lointains rapports de son orthodoxie un peu suspecte avec la philosophie du *monstre,* comme il le nomme dans ses *Entretiens,* déserte, en quelque sorte, la discussion, et se laisse voir, il faut l'avouer, inférieur à son jeune adversaire.

C'est, à n'en pas douter, cette infériorité même qui avait porté l'Oratoire à garder la curieuse correspondance sous le boisseau.

A côté de ce dossier, composé des lettres originales de Malebranche et des minutes de Mairan (1713-1714), se trouvait, pêle-mêle avec les épluchures philosophiques de la vente Millon, l'ébauche autographe et inédite d'un livre que Malebranche avait abandonné en 1689. Cette ébauche, il est vrai, non destinée à l'impression, ne faisait que reproduire faiblement des notions plus fortement et plus disertement développées dans ses grands ouvrages. Mais, du moins, elle avait cela de curieux que, laissant à nu la première empreinte du travail, elle était comme une intime révélation sur la marche et la méthode de ce beau génie, qui, chrétien, ne bâtit que sur les dogmes de la foi ; philosophe, ne relève que de la raison.

De tels documents pouvaient être l'objet d'une publication intéressante. Les enchères allaient s'ouvrir. Un des écrivains dont les premières études comme l'éclatant enseignement avaient pu faire croire à une mission philosophique, s'émut et fit un appel aux Curieux, trop souvent portés à enfouir leurs trésors, plutôt qu'à y faire participer les belles-lettres et l'histoire. Il prit la plume : « Tout ce qui se rapporte à un homme de génie, écrivit-il, n'est pas la propriété d'un seul homme, mais le patrimoine de l'humanité. Malebranche aujourd'hui n'est plus un oratorien, un adversaire des jésuites : élevé au-dessus des misères de l'esprit de parti, dont le temps a fait justice, il n'est plus que le Platon du christianisme, l'ange de la philosophie moderne,

un penseur sublime, un écrivain d'un naturel exquis et d'une grâce incomparable. Retenir, altérer, détruire la correspondance d'un tel personnage, c'est dérober le public, et, à quelque parti qu'on appartienne, c'est soulever contre soi les honnêtes gens de tous les partis (1). »

Malheureusement, cet éloquent et libéral appel courait grand risque de ne point être entendu. A coup sûr, nul ne menace de *détruire* ou d'*altérer;* mais il pourrait bien se trouver encore quelque opiniâtre pour *retenir* ce qui est à lui, comme l'avait fait Adry, comme l'avait fait Millon, d'autant mieux que les bénévoles éditeurs de semblables curiosités ne courent guère les rues.

Le plus simple comme le plus sûr était d'acheter.

Le grand philosophe ne se borna point à son appel. Il n'acheta pas, il est vrai, mais il s'aboucha, en présence de l'ami de lord Brougham, avec un des Curieux les plus zélés : « Je n'achète pas de ces sortes de choses, lui dit-il, les autographes ne sont point mon fait. Ce n'est point l'entité d'une pièce que je prise (il s'est amendé depuis), c'est la pensée. Achetez, prêtez-moi les lettres, et je publierai.

— A la bonne heure, répond l'autre. Une pièce publiée a perdu la moitié de sa valeur. A vous la pensée, à moi le *caput mortuum;* à moi le titre, à vous la rente : un livre de vous vaut bien ce sacrifice. Soit, j'y souscris; mais ne vendons point la peau de l'ours qu'il ne soit par terre. Plusieurs se sont réunis pour acheter le tout, et remettre ensuite le partage à la

(1) *Journal des Savants,* année 1841, p. 122.

décision du sort. Je suis du nombre : pour laisser prendre copie, il faudrait avoir désintéressé les autres acquéreurs. Eh bien, j'en accepte la charge. Vous possédez une lettre de Spinoza, que vous tenez de votre ami M. Libri, vraie misère pour vous, qui dédaignez de faire collection ; donnez-moi cette pièce, et le droit de publication vous appartient. »

Les Curieux réunis pour l'acquisition étaient, avec l'interlocuteur, le baron de Verstolck de Zoelen, ministre des Affaires étrangères des Pays-Bas ; le baron de Chassiron, aujourd'hui sénateur, et le marquis de Châteaugiron.

Marché conclu, le Curieux achète les précieux écrits, et, par l'entremise de l'académicien déjà nommé, les communique au philosophe. Mais là était la pierre d'achoppement. Une fois en possession des pièces, celui-ci donne un tour de clef à la cassette qui renferme son Spinoza, et, à la place, il offre : quoi ? une lettre publiée de Malebranche au Curieux qui vient d'en amasser tout un volume ! Puis, sans perdre une minute, en dépit des refus, en dépit des plaintes, des réclamations et protestations les plus énergiques, il distribue les lettres, à l'agape sèche de son samedi, entre trois de ses élèves pour en avoir rapidement copie, il obtient en même temps un tour de faveur au *Journal des Savants,* pour en faire suivre immédiatement la publication, sous prétexte qu'il y a péril et qu'elles vont passer à l'étranger, — et les compositeurs de l'Imprimerie royale sont à l'œuvre.

Ce sans-façon philosophique émerveilla. Tel donne ou prête de grand cœur, tel a même prêté souvent de

beaux documents au philosophe, qui n'est pas d'humeur à ce qu'on fasse malgré lui de son bien « le patrimoine de l'humanité ». Quinze jours durant, le Curieux envoya chaque matin réclamer ses pièces. Nulles nouvelles : Platon était voué au dieu du silence ; Platon relisait sa *République,* au livre qui contient le germe de la communauté des biens et des femmes. La philosophie, j'imagine, a des priviléges qui simplifient l'économie domestique de la propriété, et que se refuse la naïveté vulgaire. « O physique ! préserve-moi de la métaphysique, » disait tous les matins le grand Newton.

Le pauvre Curieux ne se fatigua pas. Il fit intervenir l'autorité du digne et loyal académicien. Effort inutile. Un ami commun, l'auteur de l'excellente édition de Pascal faite sur les originaux, ne fut pas plus heureux : Platon caressait sa conquête, chose philosophique, partant sienne de droit divin. « Elle doit être à nous ! »

« Exécutez les conventions, objectait M. F......, ou restituez ! Qui a acheté et payé est propriétaire légitime. Imprimer malgré lui au *Journal des Savants,* ce serait la violation du droit d'un tiers : car, enfin, s'il vous faisait un procès, quel droit pourriez-vous alléguer ? »

« Mon droit », répliqua le philosophe avec une vivacité qui avait du moins le mérite de la franchise : « Mon droit, c'est ma passion ! »

Historique, historique ! vous dis-je. Et ce mot précieux n'est pas postérieur à l'anecdote de février 1848 ; c'est un mot de la veille que j'ai mis sous verre pour vous le garder.

Au bout de quinze jours enfin les pièces furent resti-

tuées à leurs propriétaires ; mais le travail d'impression se poussait à l'Imprimerie royale sans que le philosophe daignât en toucher un mot à celui-ci. Le renard du moins avait la politesse de demander aux poules à quelle sauce elles voulaient être mangées. Que fit le Curieux? Voyant le maître si pressé de la publicité, il voulut pour sa part y venir en aide. Alors il taille sa plume, il appelle à soi des plumes auxiliaires; en dix jours, Lettres, Méditations philosophiques, tout était copié, imprimé, distribué à l'Institut, publié. Le premier exemplaire fut pour le grand philosophe. Cependant celui-ci insista encore très-vivement pour que sa propre publication s'accomplît au *Journal des Savants;* mais ce n'eût plus été qu'une dangereuse contrefaçon. Le conseil du journal, assemblé extraordinairement, lui demanda s'il voudrait soutenir le procès à ses propres frais. Le philosophe n'osa, et les feuilles imprimées allèrent au pilon.

Le philosophe était homme de trop d'esprit pour se fâcher. Il était de trop bonne foi en racontant l'anecdote pour en altérer la vérité. On l'a dit, mais je n'en crois rien. Il se vengea bien un peu de la publication par en médire; il trouva même plus de fautes qu'il n'y en avait dans un volume exécuté au pas de course, par un homme qui n'a pas levé boutique de philosophie. Toutefois, avec les Lettres, avec l'ébauche réellement inédite de Malebranche, le Curieux d'autographes avait donné comme également inédites des Méditations qui ne l'étaient pas. Le philosophe lui en fit reproche, mais si bénignement, qu'on voyait bien qu'il se souvenait d'avoir lui-même reproduit en 1837 et 1838,

comme tout à fait inédite, une longue pièce sur la *Philosophie* de Descartes, imprimée une première fois en 1747, et réimprimée une seconde fois en 1772 par Saint-Marc, dans son Avertissement au sujet de l'arrêt burlesque de Boileau. Depuis, en 1843, l'illustre philosophe, dans un rapport à l'Académie française, donna encore comme inédite la *Biographie de Jacqueline Pascal* par Gilberte (Madame Perier), sa sœur. Il la publia même à ce titre l'année suivante dans la *Bibliothèque de l'École des chartes*. C'était une erreur, comme le fit observer M. Faugère. Ce morceau avait déjà été imprimé en 1750 dans les *Vies intéressantes et édifiantes de plusieurs religieuses de Port-Royal*, tome II, page 256 de ce livre publié par l'abbé le Clerc.

Après Dieu, qui est infaillible?

Retournons au sujet de mon livre. Vous avez vu quel est le plan de ce travail, que ma haute estime et mon amitié pour votre personne m'ont suggéré la pensée de vous dédier. Vous aimez les lettres et les arts; vous les cultivez avec un goût éclairé dans les rares loisirs de vos graves fonctions; vous vous entourez de bons livres et d'œuvres de maîtres; vous êtes connaisseur et artiste sans songer à l'être : votre suffrage me serait une bonne fortune, comme votre amitié m'est un honneur.

Paris, le 20 septembre 1861.

PREMIÈRE PARTIE.

L'ANTIQUITÉ.

VARIÉTÉS D'HISTOIRE ET D'ART

TIRÉES

D'UN CABINET D'AUTOGRAPHES

ET DE DESSINS.

LIVRE PREMIER.

DES DOCUMENTS ÉCRITS DANS L'ANTIQUITÉ SACRÉE,
ET D'ABORD DE L'ORIGINE DE L'ÉCRITURE.

> Alors le Seigneur dit à Moïse : Écrivez ceci dans un livre, afin que ce soit un monument pour l'avenir.
> (*Exode*, XVI, 14.)

CHAPITRE PREMIER.

ORIGINE DE L'ÉCRITURE.

Une société, à son berceau, ne produit jamais d'écrivains : c'est là un fruit tardif de la civilisation. Mais avant d'écrire, on pense; une foule d'idées sont en circulation longtemps avant d'être réduites en corps de doctrine et d'être devenues des livres. Il y a déjà une poésie, et point de poëtes; une philosophie, et point de philosophes; une littérature, et point de littérateurs; et les idées qui, un jour, donneront à un peuple une morale, un culte, un état civil, des lois politiques; qui, en un mot, le constitueront en société, sont ces mêmes idées premières, communes à toutes

les intelligences et domaine primitif de l'esprit humain. Viennent quelques hommes qui s'emparent de ce patrimoine universel de la société; ils empreignent des formes du langage et du cachet particulier de leur propre génie toutes les pensées, tous les sentiments : voilà des ouvrages, voilà une littérature. Mais avant que les idées sociales aient revêtu cette forme nouvelle pour se produire au dehors; en autres termes, avant qu'on ait su manier le roseau, le stylet ou la plume, tout ce qu'on a voulu consacrer dans le souvenir des hommes, généalogies sacrées, légendes épiques, préceptes de morale ou d'économie rurale et domestique, oracles, proverbes, tout se débita en vers, ou plutôt se chanta. Presque aussi ancienne que la religion, la poésie ne fut à l'origine qu'une élévation de l'âme vers son Auteur. Moïse et Job furent des poëtes. David eût été pour les païens un des dieux de l'harmonie. Le récit des miracles de la lyre d'Amphion et d'Orphée prouve qu'il fallut toute la puissance du rhythme pour arracher l'homme à la vie sauvage. Les rhapsodes, savants sans livres, conservèrent les traditions orales en les chantant.

Au commencement, le vers est la première forme usitée pour tout ce qu'on veut consacrer dans le souvenir.

Mais à quelle époque l'écriture prit-elle naissance ? Quels en furent les premiers éléments? Qui en fut le premier inventeur? Questions que le défaut de témoignages authentiques rend insolubles. En vain de gros livres ont essayé de jeter quelque lumière sur toutes ces obscurités, ils n'ont réussi qu'à prouver une seule chose, c'est qu'il n'y a rien de bien net à prouver, et nous jouissons généralement du bienfait sans trop nous enquérir du bienfaiteur.

ORIGINE DE L'ÉCRITURE.

En interrogeant les textes bibliques, on ne saurait établir si, chez le peuple de Dieu, l'écriture suivit les mêmes phases que dans le paganisme. On peut toutefois le supposer, d'autant mieux que cet art, dans ses tâtonnements et ses progrès tels que nous les connaissons, porte un caractère tout à fait humain. En société, l'homme dut sentir de bonne heure le besoin de communiquer avec les absents, de laisser des témoignages de ses transactions avec ses semblables et de son passage sur la terre. Mais on ignore quels furent ses premiers procédés. Il faut le reconnaître, dans le monde des idées comme dans le monde des faits, ce que l'on a su accomplir pour l'usage général de l'humanité, et dont il nous semble aujourd'hui qu'elle n'ait jamais pu se passer, est le résumé laborieux des travaux accumulés dans la succession des âges, et il a dû en être, je ne dis pas seulement de l'alphabet, — car toute écriture ne fut pas alphabétique : celles de la Chine et de l'ancienne Égypte ne le sont pas, — mais de l'écriture prise dans son acception générale, comme de toutes les inventions essentielles de la haute antiquité : on en a été redevable aux progrès des générations successives plutôt qu'à tel ou tel grand esprit, qui aurait inventé tout d'une pièce. Naturellement, on a commencé par ce qu'il y avait de plus simple, de plus immédiatement soumis à l'observation, de plus accessible aux premiers besoins. Puis on est arrivé au composé. C'est ainsi qu'aucune des grandes sciences modernes n'a inauguré son règne de prime saut. Tout génie, malgré son apparence d'indépendance, est subordonné à la marche générale. Pareil à ces coureurs de Lucrèce qui se passaient le flambeau,

Les caractères de l'écriture ne semblent pas révélés.

Les progrès de l'écriture ont été dus aux générations successives, comme les progrès de toutes les autres connaissances humaines.

le génie collectif a donné successivement la lumière au génie individuel. L'astrologie a été la mère de l'astronomie; l'alchimie a enfanté la chimie et la physique. Un disciple de Pythagore, Philolaüs, de Crotone, avait proclamé le système de révolution de la terre et des planètes autour du soleil; ce système venait d'être encore, au quinzième siècle après Jésus-Christ, l'objet d'une vive et lumineuse discussion, lorsque Copernic, qui en a aujourd'hui tout l'honneur, l'a définitivement démontré. Galilée n'a fait, plus tard, que confirmer et rendre plus évidentes, plus sensibles, plus populaires, les vérités trouvées par ses prédécesseurs. L'idée appartient à celui qui la développe, et à la fois la résume et la fait circuler. « La théorie des tremblements de terre donnée par Sénèque, dit Alexandre de Humboldt dans son *Voyage aux contrées équinoxiales* (1), contient le germe de tout ce qui a été dit de notre temps sur l'action des vapeurs élastiques renfermées dans l'intérieur du globe. » Que dire de ce chœur de Corinthiens par lequel, commentant l'opinion d'Ératosthène (2) et de Strabon, le même Sénèque (si Sénèque le Tragique est le même, comme je le présume, que Sénèque le Philosophe) semble prédire, dans sa tragédie de *Médée*, la découverte du nouveau monde, qui devait un jour faire la gloire de l'Ibérie, sa patrie? « Bien loin dans les siècles, un temps viendra où les océans, ouvrant leur sein, feront tomber les antiques chaînes de la nature et

(1) T. I, p. 313. In-4º.
(2) Ératosthène, historien, grammairien, géomètre, astronome et poète, était bibliothécaire de Ptolémée Philopator. Ses ouvrages sont perdus presque entièrement.

laisseront apparaître un continent immense; où Téthys, découvrant des mondes nouveaux, reculera les bornes de la terre bien loin au delà de Thulé :

> Venient annis sæcula seris,
> Quibus Oceanus vincula rerum
> Laxet, et *ingens pateat tellus*,
> *Tethysque novas detegat orbes*,
> Nec sit terris ultima Thule (1).

Avant que François Bacon dressât le code de la méthode expérimentale, Aristote, dès l'antiquité; le moine Roger Bacon, Albert le Grand et d'autres philosophes, au moyen âge; en dernier lieu Bernard Palissy, au seizième siècle, avaient reconnu la nécessité de laisser les vagues théories pour s'étayer de l'expérience. Képler, Galilée, Huygens, Leibniz, avaient été les précurseurs d'Isaac Newton dans la découverte du système de l'attraction. Galien le médecin de Marc-Aurèle, Servet, Césalpin, Vésale, avaient préparé la grande découverte de William Harvey, la circulation, ce torrent éternel où bouillonne la vie (2).

(1) *Medea*, act. II, vers. 375-379.

(2) Sur toutes les découvertes et idées anciennes qui nous viennent sous timbre moderne, on peut consulter un grand nombre d'ouvrages : Gui Panciroli, *Rerum memorabilium deperditarum et nuper inventarum libri II*. Amberg, 1559. 2 vol. in-8º. Ce livre était primitivement en italien. Georges Pascu, de Dantzig, *Tractatus de novis inventis quorum accuratiori cultui facem prætulit antiquitas*. Leipzig, 1700. In-4º. Le médecin hollandais Théodore Jansson Van Almeloveen, *Onomasticon rerum inventarum et inventa nova antiqua, id est brevis enarratio ortûs et progressûs artis medicæ*. Amsterdam, 1684. In-8º. Le Tourangeau Louis Dutens, *Recherches sur l'origine des découvertes attribuées aux modernes*. 1766. 2 vol. in-8º : ouvrage très-curieux, bien qu'il ait fort déplu aux philosophes et ait été maltraité par Condorcet. Le livre le plus récent sur ce sujet est *le Vieux-Neuf, histoire*

Conjectures sur les progrès de l'écriture.

L'histoire profane a parlé de la question délicate des origines de l'écriture, mais elle n'est pas plus riche que l'histoire sainte en informations précises et authentiques. Platon, né quatre cent vingt-neuf ans avant Jésus-Christ, introduisait volontiers dans le discours un apologue, quand il n'avait rien de mieux à sa disposition pour interpréter la marche de l'esprit humain, et volontiers il faisait intervenir un dieu, dût-il l'emprunter en dehors de l'Olympe. Voulant peindre les joies de l'homme prenant possession de l'écriture, il cite le dieu Theuth qui hantait, disait-on, près de Naucratis, en Égypte, dieu très-anciennement adoré dans le pays, et celui-là même auquel était consacré l'oiseau que l'on nomme Ibis. C'était à lui qu'on attribuait l'invention des nombres, du calcul, de la géométrie et de l'astronomie, puis celle des jeux d'échecs, de dés, et enfin de l'écriture. Platon le fait deviser sur l'utilité des arts avec le roi d'Égypte Thamus, qui habitait la grande ville capitale de la haute Égypte. Quand ils en viennent à l'écriture : « Cette science, ô roi, lui dit Theuth, rendra les Égyptiens plus savants et plus capables de se souvenir. C'est un remède que j'ai trouvé contre la difficulté d'apprendre et de garder la mémoire des choses (1). » Suivant Platon, ce serait donc le dieu Theuth ou Thoth, le même que l'Hermès des Grecs et le Mercure des Latins, qui serait l'inventeur de l'art

L'Égypte.

ancienne des inventions et des découvertes modernes, par Édouard Fournier. 2 vol. in-18. Auparavant avait paru, sans nom d'auteur, un excellent travail de M. Saint-Germain Leduc, intitulé *Curiosités des inventions et découvertes*. Paris, Paulin et Lechevalier, 1855. In-18.

(1) *Phèdre*, c. 59.

d'écrire. Ou plutôt l'emploi d'un apologue, en pareille occurrence, donnerait à penser que Platon ne voyait que jeu d'esprit et que fable en ces origines. D'autres ont fait honneur de l'invention à Cécrops, à Orphée, à Linus. Lucain l'attribue aux Phéniciens; Eschyle, à Prométhée; Euripide, et après lui Tacite, Hygin, Dion Chrysostome, à Palamède. L'un des monuments les plus anciens de l'épigraphie grecque, une tablette de marbre gravée, découverte dans les ruines de Téos, porte le mot *phéniciennes* à la place du mot *lettres*, et prouve ainsi que les anciens Grecs reconnaissaient *de plano* une origine phénicienne à leur alphabet, ainsi que le reconnaît, de son côté, Diodore de Sicile (1), qui donne le mot *phéniciennes* comme le nom générique des lettres. « Que tout citoyen qui désobéira, dit l'affiche de marbre, périsse lui et sa race... Quiconque fera sauter les *phéniciennes* de l'inscription ou détruira les tables, périsse lui et sa race (2). » Origine phénicienne des lettres.

Suivant Pline l'Ancien, qui n'a rien de trop vif contre la crédulité des Grecs et qui lui-même est passablement superstitieux et crédule, les lettres auraient été, de tout temps, connues des Assyriens. Puis il rapporte d'autres opinions qui les feraient naître soit en Égypte, soit en Syrie. Cadmus en aurait apporté de Phénicie seize, auxquelles Palamède en aurait ajouté quatre, durant la guerre de Troie, etc., etc. (3). Écriture chez les Assyriens.

Chez les Grecs.

Que conclure de la confusion de tous ces témoignages,

(1) Diod. de Sic., III, 67.
(2) *Corpus inscriptionum græcarum, auctoritate et impensis Academiæ regiæ Borussiæ*, par Boeckh. N° 3044.
(3) Plin., *Nat. Hist.*, VIII, 57 (56).

y compris celui d'Hérodote, né cinquante-cinq ans avant Platon, et qui semble tenir avec beaucoup d'autres pour Cadmus comme introducteur des lettres dans la Grèce? C'est que, du temps de tous les écrivains cités, l'invention de l'écriture était déjà assez ancienne pour que les origines ne pussent en être déterminées avec certitude. Le bon Hérodote, qui, du reste, ne semble pas bien sûr de son fait, cite à l'appui de son opinion trois épigrammes trouvées à Thèbes, et qu'il fait remonter à l'âge de Cadmus. Mais le texte même de ces épigrammes trahit l'époque des Homérides, ce qui laisse la question entière.

<small>Cadmus.</small>

<small>Quand on fit de la prose, l'écriture était inventée.</small>

Sur tout cela ce qu'on croit savoir le mieux, c'est qu'à l'époque où Cadmus de Milet, ou Phérécyde de Scyros, ou bien Hécatée aussi de Milet (à vrai dire, on ne saurait établir lequel des trois, si même c'est aucun d'eux), introduisit la prose pour le discours suivi (1), l'écriture était depuis longtemps inventée. Déjà elle avait servi à de nombreux usages, comme nous le dirons plus loin.

Or Cadmus, Phérécyde, Hécatée, florissaient environ six cents ans avant l'ère chrétienne, moins de deux cents ans avant Platon. Il en faut mille pour remonter jusqu'à Homère, s'il a existé. Si donc l'auteur ou les auteurs de l'*Iliade* ne furent que des rhapsodes, s'ils ignorèrent l'art de peindre aux yeux la pensée,

(1) Pline le Naturaliste (VII, 57 (58)) dit que Phérécyde, qu'il nomme le premier, fut en prose l'inventeur du discours, et Cadmus l'inventeur du récit historique. Strabon nomme Cadmus avant Phérécyde. Suidas, qui a écrit vers le règne d'Alexis Comnène, attribue la priorité à Phérécyde.

ORIGINE DE L'ÉCRITURE.

comme telle est l'opinion de l'historien Josèphe, qui avait, sur ce point, les traditions, écrite et orale, de la Palestine et la tradition romaine (1), il faut conclure que c'est dans l'intervalle qui les sépare d'Hécatée que la Grèce connut l'alphabet (2). Quatre cents années, voilà un assez beau champ pour la dispute! Par prudence, je ne prendrai point parti, d'autant mieux que Diodore, si fortement enclin au merveilleux, augmente encore la difficulté en agrandissant l'arène, car, à l'en croire, Homère aurait appris les lettres pélasgiennes et pris leçon de sublime sous la férule d'un précepteur appelé Pronapidès d'Athènes (3); ce qui, suivant le poëte Naucrate, ne l'aurait pas empêché de voler l'*Iliade* et l'*Odyssée* dans la bibliothèque de Memphis, aujourd'hui le grand Caire, bibliothèque qui était renfermée dans le temple d'Isis. Les Grecs, tout intéressés qu'ils fussent à connaître leurs origines, ne commencèrent à les étudier sérieusement que sous Pisistrate, c'est-à-dire vers la fin du sixième siècle avant Jésus-Christ. Ils ne rencontrèrent plus alors sur leur chemin que de rares vérités noyées au milieu de légendes et de contes puérils. Diodore n'était pas un homme de jugement assez solide pour faire mieux que ses devanciers et démêler le vrai du faux. Dans tous les cas, les philologues les plus accrédités de nos jours,

Les Grecs ne commencent à étudier leurs origines que sous Pisistrate.

(1) Voir sa *Réponse à Apion*, au commencement, page 697, de la traduction des *Antiquités judaïques*, par Arnauld d'Andilly. Amsterdam, veuve Schippers et Henry Westein, 1681. Un vol. in-fol.

(2) Voir la préface de Paul-Louis Courier, en tête de son *Essai de traduction d'Hérodote*.

(3) *Bibliothèque historique*, liv. III, ch. 67.

l'illustre Frédéric-Auguste Wolf et son digne élève Auguste Boeckh, qui ont si profondément pénétré dans le génie des anciens peuples, ne font pas remonter, chez les Grecs, l'usage de l'écriture aussi haut que la guerre de Troie (1). Pour ne blesser personne, je me bornerai à constater ces opinions diverses et à rappeler que les inscriptions publiées par Fourmont pour établir l'antiquité de l'écriture n'étaient que des titres inventés par lui et dont Boeckh a démontré la fausseté. Je rappellerai également que les tablettes qu'Homère fait remettre par Prœtus à Bellérophon ne semblent avoir contenu rien de plus que des signes grossiers (2). A la vérité, Sophocle, dans les *Trachiniennes*, fait décrire par Déjanire les tablettes qu'Hercule lui a laissées; de son côté, Virgile fait écrire par Énée un vers au-dessus d'un bouclier d'airain qu'il suspend en trophée aux portes d'un temple (3). Mais là Sophocle et Virgile, de même qu'Euripide dans l'*Hippolyte*, commettent des anachronismes; et s'il a plu à l'auteur du *Télémaque*, dans son admirable épisode de Thermosiris, et ailleurs, de faire l'éloge de la lecture, c'est que, par la nature

{Qu'on ne savait pas écrire du temps d'Homère.}

{Sophocle, Euripide et Virgile ont dit le contraire : fictions de poètes.}

(1) Voir le *Discours préliminaire* du *Recueil d'inscriptions grecques* de Boeckh, et les *Prolégomènes* de Frédéric-Auguste Wolf, sur lesquels un jeune et ingénieux érudit, M. Galuski, a donné une remarquable étude dans la *Revue des Deux-Mondes*, 1er mars 1848.

(2) *Iliade*, VI, v. 168.

(3) « Un bouclier d'airain, partie de l'armure du grand Abas, est suspendu par mes mains aux portes du temple, et je grave ce vers pour inscription : « Dépouille enlevée par Énée aux Grecs victorieux. »

Ære cavo clipeum, magni gestamen Abantis,
Postibus adversis figo, et rem carmine signo :
Æneas hæc de Danais victoribus arma.
(Virg., *Æn.*, III, 285-288.)

de son ouvrage, Fénelon n'était pas astreint à l'exactitude d'une dissertation, et que peu importait à un romancier de décrire une Grèce imaginaire. Il faut avoir l'esprit pointilleux et querelleur de ce fou d'abbé Faydit pour lui en faire un crime (1).

D'abord idéographique et figurative, l'écriture représenta plus ou moins nettement des idées. Avec le temps, elle devint phonétique, c'est-à-dire représentative des sons. Une note s'ajouta à une autre note, un anneau de la méthode à un autre anneau, et de tradition en tradition, de progrès en progrès, la chaîne fut formée, œuvre de tous, sans l'être de personne.

L'écriture est d'abord idéographique, puis phonétique.

En résumé, il y aurait donc quelque témérité à hasarder autre chose que des conjectures sur tous ces procédés de l'esprit, sur l'origine précise et de l'écriture même et de l'introduction de la prose dans la littérature. L'érudition a fait sur tout cela des recherches ingénieuses et, si l'on veut, profondes, mais, à peu de chose près, en pure perte. Les faits appartiennent, comme nous l'avons dit, à des époques encombrées de trop de fables pour que les conclusions soient bien nettes. Ajoutons que nos études nous ont trop portés à nous préoccuper uniquement de la Grèce, cette contrée si bien née à la poésie. Toute notion nous fait défaut, sur le même point, à l'égard des autres peuples. Que savons-nous de l'Égypte? que savons-nous de notre Occident? Néanmoins, encore une fois, j'incline-

En résumé, on n'a que des conjectures sur l'origine de l'écriture.

(1) Voir la *Télémacomanie*, critique acerbe, pédante et méprisable du livre de Fénelon.

rais à croire qu'à de légères nuances près, toutes les races humaines ont suivi, à leur origine, les mêmes et inévitables tendances, et que les premiers accents de la littérature ont été, comme nous le disions, la poésie chez tous les peuples. Le Samoïède lui-même, si étranger à toute délicatesse de civilisation, et qui n'a jamais su épeler, chante en vers ses amours; et un voyageur anglais du dernier siècle rapporte la chanson d'un Lapon ignorant comme ses pères, et qui offre en rimes touchantes à sa fiancée le présent délicat de langues de castor.

Admettons donc que les premiers essais de composition, les premiers souvenirs de l'homme furent rhythmés. Mais personne, à coup sûr, ne s'est avisé d'imaginer que, dans la pratique usuelle, l'humanité se soit assujettie à tout dire en vers. Il tombe sous le sens que la prose parlée n'a pas dû être seulement contemporaine de la poésie chantée : elle a dû la devancer; et les premiers mots balbutiés ont été de la prose.

La poésie est la seule littérature au temps de Pisistrate.

Un écrivain, aussi judicieux qu'instruit, dit qu'au siècle de Pisistrate, c'est-à-dire six cents ans avant Jésus-Christ, il n'y avait encore qu'une forme de littérature, la poésie, et presque qu'une poésie, celle qui parlait en vers épiques. La poésie, ajoute-t-il, régnait seule, parce que seule elle pouvait vivre alors (1); cette proposition, tout absolue qu'elle semble au premier aspect, ne paraîtra plus exagérée si l'on se borne

(1) Voir, dans la *Revue Européenne* (1860), un article intitulé *Des origines de la prose dans la littérature grecque*, par M. Egger.

ORIGINE DE LA PROSE.

à se placer au point de vue de la littérature proprement dite. En effet, pour exister, en tant que composition littéraire, la poésie n'avait pas besoin de l'écriture, elle n'avait pas besoin de livres : sa bibliothèque était la mémoire de l'homme. Il n'en est plus de même de la prose, rebelle à la mémoire par défaut de rhythme. Si, au point de vue de la civilisation, de l'esprit en général, elle préexistait à l'art de l'écriture, elle n'était pas alors, elle ne pouvait pas être comme composition réglée, comme genre et mode de style. Il lui fallait prendre la forme matérielle, en un mot s'écrire en pages, en livres. En autres termes, sa condition d'existence était attachée à l'invention de l'écriture, à la diffusion des instruments graphiques. Voilà sa date littéraire.

La poésie, pour exister, n'a pas besoin de livres : la mémoire la conserve et la perpétue.

Mais, par la même raison que l'homme, avant d'être en possession de l'écriture, avait varié l'application de chaque mode de langage, dans les rapports de la vie publique ou privée, il a dû maintenir dans la pratique les mêmes distinctions, une fois qu'il a su écrire ; il a dû tendre chaque jour davantage à faire marcher du même pas et la prose et le vers. En effet, le premier usage des arts s'appliquant tout naturellement aux premiers besoins de la vie, l'emploi de la prose écrite a dû remonter bien plus haut que Pisistrate, en dehors de la littérature. Déjà, bien avant lui, l'écriture avait dû consacrer, de façon ou d'autre, les accords et les marchés ; déjà plus d'un amant, traçant, suivant les mœurs de la Grèce antique, sur un fruit ou sur une écorce, le nom de la femme qu'il aimait, avec l'épithète consacrée : καλή, avait, comme, depuis,

La prose, en tant que mode de littérature réglée, ne pouvait préexister à l'écriture.

Mais elle est née avec le langage parlé.

M. Jourdain, fait de la prose sans le savoir. Le langage, qui est comme une monnaie d'échange, ainsi que le dit Plutarque, ne l'est qu'à condition d'être une monnaie courante, facile au commerce des idées. La prose répondait merveilleusement à ce besoin. Aussi commencèrent bientôt les commerces épistolaires, et mille communications de tout genre prirent la forme moins solennelle de la prose. L'invention de l'écriture avait été une ère; celle du papier, celle du parchemin furent une époque et une révolution.

La prose se forme et devient monnaie courante.

Dans son livre des *Oracles de la Pythie*, Plutarque a touché cette question du domaine de l'imagination partagé entre la prose et la poésie; et il l'a fait avec une délicatesse et un éclat de style remarquables (1). Mais moins absolu que Pline l'Ancien, qui donne pour points de départ les œuvres de Phérécyde et de Cadmus, il ne fixe aucune époque, il ne s'attache à aucun nom, il se joue autour de généralités et se met à l'aise, dans un vaste champ : réserve prudente et sage en matière si obscure et si rebelle.

Opinion de Plutarque sur la question.

Que le vers ait longtemps conservé l'antériorité dans les choses générales et publiques, dans les lois, dans les fêtes, dans les temples, rien de plus naturel. Que la Pythie, pour imposer par plus de solennité, rendît ses oracles en vers, rien de plus concevable. Mais la prose encore une fois, la prose qui avait ses convenances marquées, devait, de son côté, s'évertuer et se faire jour, bonne ou mauvaise, non comme un caprice du goût, mais comme une nécessité sociale. On peut

(1) Ch. 23.

ORIGINE DE LA PROSE. 17

croire qu'il n'y eut point alors de chefs-d'œuvre en
prose dignes de dominer la littérature et de percer les
âges, puisqu'il n'en est aucun dont l'existence puisse
être inférée des témoignages anciens qui nous restent.
Solon, qui aida Pisistrate à rassembler et à reproduire
les poëmes d'Homère, écrivit d'abord son code, très-
court d'ailleurs, en prose. « Quant à la poésie, il n'en
usa du commencement que par manière de passe-
temps, quand il étoit de loisir, sans escrire en vers
chose quelconque d'importance; mais depuis il y com-
posa plusieurs graves propos de philosophie (1). »
Ainsi il entreprit de mettre son code en vers et de
donner la même forme aux mémoires de sa vie. Pytha-
gore et ses disciples persistèrent à écrire leurs ouvrages
en vers. Je doute cependant que Cadmus de Milet, que
Phérécyde, le maître présumé de Pythagore et le con-
temporain de Cadmus, ces deux hommes tant cités,
avec Hécatée, comme les précurseurs, comme les pre-
miers en date parmi les *logographes*, ainsi que l'on qua-
lifiait alors en Grèce les prosateurs, aient été réelle-
ment les premiers à entrer dans la carrière. N'est-il pas
plus présumable qu'on a donné, comme pour toutes les
inventions, le nom d'inventeurs aux plus heureux, ou
plutôt aux plus habiles dans le succès? Des fragments
de Phérécyde et d'Hécatée nous sont parvenus : ce ne
sont pas des chefs-d'œuvre, ce ne sont pas non plus
des essais balbutiés, bien qu'il y ait tout un monde
entre eux et les écrits de Thucydide. Hécatée, venu,
il est vrai, le dernier, avait employé le dialecte ionien

<small>Que les
logographes
Cadmus
et Phérécyde
ont eu des
précurseurs.</small>

(1) Plutarque, *Vie de Solon*, V. Traduction d'Amyot.

TOME I. 2

dans toute sa pureté et ne manquait ni de douceur ni d'élégance. Hérodote, auquel il donna le vol, le cite plusieurs fois. Strabon avance, à la vérité, que ces logographes ne furent, à tout prendre, que des demi-prosateurs, qu'à peine se sont-ils affranchis du rhythme, à peine ont-ils fait autre chose que de rompre le vers. Cela peut avoir été exact pour des écrits non arrivés jusqu'à nous; ce qu'on a d'eux ne semble guère offrir ce caractère semi-poétique. Leur époque fut celle d'une des grandes transformations de l'intelligence, et vit le domaine de la pure imagination envahi par l'esprit d'analyse. La science, la médecine surtout, prirent des développements qui accréditèrent la prose. Mais des changements fondamentaux ne font jamais irruption tout d'une pièce : il y faut de longues et laborieuses transitions. Chez nous, la renaissance des lettres et des arts eut ses éclairs précurseurs, et n'éclata pas d'un rayon soudain, comme une Minerve tout armée.

Conclusion. En définitive, que conclure sur l'origine de l'écriture? Nous l'avons déjà dit, rien que de purement conjectural, parce que les éléments de conviction nous échappent, et que ce sujet est une de ces nombreuses questions jalouses devant lesquelles vient échouer l'orgueil humain. On s'accorde à supposer qu'au commencement le vers était par excellence en honneur; mais il n'a jamais été la forme unique de la pensée. On aimait la cadence poétique sous le ciel prédestiné de la Grèce, et les imaginations s'enflammaient aisément au souffle de la muse à la parole d'or, comme aujourd'hui nous voyons dans le royaume des Deux-Siciles qui fut la grande Grèce, dans le royaume de Naples dont

la capitale fut l'antique colonie des Cuméens, l'homme du peuple, conservant les traditions poétiques de sa généreuse origine, s'enlever volontiers sur les ailes de l'improvisation. Et cet homme qui psalmodie, la guitare à la main, quelque légende maritime ou l'homérique épopée des brigands de la montagne, cet homme qui n'apprendra jamais à lire, trouve de ces beautés de séve native, de ces bonheurs d'expression auxquels les poëtes lauréats ne sauraient atteindre. Mais ces faits ne seraient pas suffisants pour résoudre à eux seuls la question. On se plaît à s'envoler un instant, parce que l'âme a besoin d'idéal, puis on redescend vers la terre. On n'est pas toujours sur le trépied, et un monde de Panathénées, un monde d'opéra qui chante toujours, devait finir par importuner, alors que la multiplicité des relations sociales et internationales eut transformé les mœurs calmes et ingénues des peuples en une vie de mouvement et d'action. Aussi finit-on par se fatiguer des mauvais centons de la Pythie elle-même, et cette poétesse arriérée fut-elle obligée de rendre ses oracles en prose. Chaque forme de langage prit sa place dans la littérature, du jour, bien antérieur à Pisistrate, où l'écriture fut inventée.

CHAPITRE II.

L'ÉCRITURE DANS L'ANTIQUITÉ SACRÉE. — MOÏSE. — LES APÔTRES.
LES PÈRES. — LEUR ICONOGRAPHIE.

Les sociétés primitives, qui n'avaient que des idées simples, durent se contenter de moyens simples pour les rendre. La tradition orale et quelques monuments commémoratifs suffisaient d'abord à l'antiquité sacrée, sans qu'il lui fût besoin d'inscriptions. A en croire une vieille tradition rapportée par l'historien Flavius Josèphe, qui refuse trop aux Grecs et accorde trop aux Juifs, les fils de Seth, élevés sous les yeux d'Adam, auraient gravé sur deux colonnes, l'une de pierre, l'autre de brique, les premières découvertes dues au génie de l'homme, notamment l'astrologie; et il ajoute que la colonne de pierre, *suivant ce qu'on assurait, se voyait encore de son temps* dans la Syrie (1). Mais ce n'est là qu'un exemple entre mille d'une de ces traditions sans authenticité tracées sur la porte des songes, à l'entrée de toute histoire antique. Le texte même de la Bible dément cette histoire. *Les autels et les monceaux de témoignage* dressés par les Patriarches; *les tombeaux, les ruines de Sodome et de Gomorrhe; le chêne de Mambré,* lieu célèbre par l'apparition de Dieu à Abraham; *le puits du Vivant et Voyant,* que l'Ange avait montré à

<small>Monuments commémoratifs tenant lieu d'inscriptions.</small>

(1) *Antiquités judaïques,* livre I, ch. 2, dernier paragraphe, page 10 de la traduction d'Arnauld d'Andilly; livre I, ch. 2, § 3 de l'édition grecque de Sigebert Havercamp.

Agar dans le désert; *le mont Moriah*, où Isaac avait été offert par son père en holocauste, et où plus tard Salomon bâtit le temple; *Beit-El* (aujourd'hui Beitin), où Jacob avait vu l'échelle mystérieuse; les pierres du lit du Jourdain transportées à une journée de marche du fleuve, les pierres déposées dans son lit même, en commémoration du passage miraculeux du Jourdain par les Juifs sous la conduite de Josué, etc. (1); voilà les premières annales du peuple de Dieu; et avant la venue de Moïse, l'Ancien Testament ne relate, ni de près ni de loin, l'usage d'aucune sorte d'écriture. Il est absolument muet sur ce point, ce qui toutefois n'implique pas la négation.

La mention de l'écriture apparaît dans la Bible avec Moïse, antérieur de cinq cents ans au temps où l'on place Homère. Mais l'écriture était pratiquée bien auparavant en Égypte et devait également chez les Hébreux préexister à leur captivité sur les terres des Pharaons. En effet, s'ils eussent reçu l'écriture des Égyptiens, c'est l'égyptien, ce semble, qu'ils eussent

L'écriture sous Moïse.

(1) « Quand vos descendants, dit Josué, demanderont un jour à leurs pères ce que signifient ces pierres-là, vous ferez savoir à vos enfants qu'Israël a passé le Jourdain à pied sec, et que ces pierres tirées du fond de la rivière ont été posées là en témoignage de ce miracle insigne. » (Josué, iv, 9.) « Monuments commémoratifs, dit le savant et courageux voyageur M. de Saulcy, parfaitement analogues à ceux que l'on voit très-fréquemment dans le pays des Arabes. A chaque instant, on rencontre des monceaux de pierres de toute dimension, qui ne se sont évidemment pas accumulées toutes seules dans le désert, et chaque Arabe qui passe ajoute pieusement la sienne au tas déjà formé, sans trop même se rendre compte de ce qu'il fait en agissant ainsi. » (F. DE SAULCY, *Histoire de l'art judaïque, tirée des textes sacrés et profanes.* Paris, 1858. Page 73.)

écrit et non pas l'hébreu ni le chaldéen dont ils se servirent dès leur fuite vers la mer Rouge et leur établissement dans la terre de Chanaan (1).

On lit dans le *Deutéronome* :

« Quand tu auras pris possession de la terre dont l'Éternel a fait ton héritage, tu te diras sans doute : Je veux me donner un roi, ainsi que les peuples qui m'environnent.

» Prends alors pour roi celui de tes frères dont ton Dieu aura fait choix; point d'étranger. (xvii, 14-15.)

» Lorsqu'il s'assoira sur le trône de son royaume, *il écrira pour lui les parties de cette loi sur un livre, en présence des prêtres lévites.*

» *Que ce livre soit toujours près de lui, qu'il soit la lecture de tous les jours de sa vie.* Il apprendra ainsi à vénérer l'Éternel et à veiller à l'observance de ses commandements. » (*Ibid.*, 18-19.)

De ces mots qui semblent être l'expression littérale du texte grec des Septante, on peut inférer que le roi, en montant sur le trône, devait écrire un Deutéronome *autographe*. Mais la glose n'a pas été ainsi interprétée par Le Maistre de Sacy, souvent plus élégant qu'exact, et qui traduit le verset 18 ainsi qu'il suit :

« Après qu'il sera assis sur le trône, *il fera transcrire pour lui,* dans un livre, ce Deutéronome et cette loi du Seigneur, *dont il recevra une copie des mains des prêtres de la tribu de Lévi.* »

De ces deux versions contradictoires, laquelle est la bonne? Si, pour résoudre la question, nous consultons

(1) Voir l'*Exode*, xvi, 14. xxiv, 7, 12, 14. xxxii, 15 et 16. xxxiv, 1.

Philon, juif grec, né à Alexandrie, de la race sacerdotale, un quart de siècle avant le Christ, et dont le livre est si riche en bonnes informations, nous voyons qu'il adopte le premier sens. Dans son titre *De l'érection et création du prince* (1), il dit formellement que « *du jour où le roi sera parvenu à la royauté, Moïse lui commanda d'écrire de sa propre main un recueil et abrégé des loix, afin qu'elles tiennent comme colle dedans son âme.* » Philon, homme instruit, élevé à la fois dans l'étude de la loi écrite et de la loi orale, a pu apprendre de celle-ci ce qu'il transcrit sur les devoirs du roi nouveau promu. Mais Le Maistre de Sacy, simple traducteur, n'est cependant point à blâmer, car le texte original hébreu offre quelque obscurité, et peut se traduire indifféremment par : *Il sera écrit pour lui,* et par *il écrira pour soi.*

(1) PHILON JUIF, *De la création du prince,* page 482 de ses *OEuvres translatées du Grec en François par Pierre Bellier, docteur ès droicts, reveuës, corrigées et augmentées de trois livres, traduits sur l'original Grec, par Fed. Morel, Doyen des Lecteurs et Interprètes du Roy.* 1612. Un vol. in-12.

Philon fut chef de la députation envoyée, vers l'an 40 de Jésus-Christ, par les Juifs alexandrins à l'empereur Caligula, pour protester contre les persécutions dont ils étaient l'objet dans l'Égypte des Césars, et réclamer leurs anciens priviléges. Sa mission est détaillée dans ses *Discours contre Flaccus Avidius*, et dans l'historien Josèphe. Familier avec la philosophie pythagoricienne et platonique, il a reçu le surnom de *Platon juif*. Saint Jérôme prétend que Philon rencontra saint Pierre à Rome, et se lia avec l'apôtre. On va peut-être trop loin en disant que ses écrits révèlent plus d'une trace de la connaissance qu'il aurait eue des nouveaux livres saints, qui commençaient à se répandre de son temps. Philon fut exclusivement un platonicien dont la métaphysique rêveuse a préparé, sans qu'il y songeât, le triomphe de l'illuminisme des Gnostiques. Mais il a dû être pour beaucoup dans la diffusion des idées mosaïques et des beautés des livres saints qui ont précédé l'Évangile.

Philon Juif.

Il est peu probable, en résumé, que cette formalité, eût-elle été remplie par le premier qui fut roi en Israël, l'ait été de nouveau à chaque avénement. L'histoire sainte nous eût plus d'une fois rendu compte d'une si grave cérémonie. On serait donc tenté de croire qu'en annonçant au peuple de Dieu et en autorisant l'établissement d'une forme politique de gouvernement, le grand législateur des Hébreux a entendu seulement prescrire au premier roi un recueil écrit de la loi, fait en présence des prêtres lévites, qui jusqu'alors en auraient été les gardiens : constitution, charte fondamentale entre le peuple et le nouveau gouvernement. Ce qui avait obligé l'un devait naturellement obliger les autres. La présence du texte de la loi à la pensée comme aux yeux de tout Israélite, est de prescription mosaïque. Les pharisiens, dévotieux de l'ancienne loi, poussant à l'exagération les observances du culte extérieur, affichaient sur leur personne même les *thephilim* ou sortes d'écriteaux chargés de passages de la Bible. Aujourd'hui, chez les Juifs sévères, toutes les entrées intérieures des chambres portent des versets sur les qualités de Dieu ou du Décalogue, et les Juifs d'Orient font la prière avec une bandelette attachée sur le front, laquelle contient le texte de la loi écrit à la main.

Autographes divins.

Que sont devenus, dans l'antiquité sacrée, les autographes divins déposés dans l'arche d'alliance? Probablement ils disparurent sous les ruines du temple et de la ville de Jérusalem, détruite par Nabuchodonosor. Mais il n'est pas présumable que toutes les copies, que tous les exemplaires de la loi et des autres livres mosaï-

LES LIVRES SACRÉS.

ques, aient été détruits à cette époque, quelle qu'ait pu être l'altération des mœurs et des institutions des Hébreux en suite de leur séjour parmi les nations idolâtres. Chez les Juifs, peuple essentiellement religieux, la persécution n'avait dû, en définitive, avoir pour effet que d'animer encore le zèle sacré dans les cœurs vraiment israélites. L'enthousiasme de religion est de tous le plus profond, le plus ardent, le plus exalté. Comme il a sa source dans l'âme et dans l'imagination, de même qu'elles, il est sans bornes. Aussi, les livres qui contiennent le dépôt des croyances sont-ils peut-être les premiers que les révolutions essayent de détruire, mais ils sont également les derniers qui périssent, quand surtout ils renferment à la fois, comme ceux de Moïse, les titres d'une nation, les généalogies des familles. Le témoignage de Jérémie suffirait à attester les précautions que les hommes de foi et de doctrine ont dû prendre pour conserver pure la parole de Dieu, et sauver les livres révélés. « Voici ce que dit le Seigneur des armées, le Dieu d'Israël : Prenez ces contrats, ce contrat d'acquisition qui est cacheté, et cet autre qui est ouvert et *mettez-les dans un pot de terre, afin qu'ils puissent se conserver longtemps*, » a dit Jérémie (1).

C'est de la même manière que furent préservés les ouvrages du grand philosophe de la Chine, Confucius,

Livres sacrés des Juifs.

Comment Jérémie recommande de conserver les écrits sacrés.

Rapprochement avec le mode de préservation des livres de Confucius.

(1) Ch. XXXII, v. 14. Les témoignages de Daniel (IX, 12), de l'Ecclésiastique de Jésus fils de Sirach (voy. le Prologue), de saint Matthieu (XXV, 35), de saint Luc (XXIV, 44) et de Josèphe (*Contre Apion*, I, 8) prouvent encore le soin que l'on a mis chez les Juifs à recueillir et conserver les livres sacrés. Les livres de l'Ancien Testament ont été réunis, à ce que l'on présume, par Esdras et Néhémie, après le retour de l'exil des Juifs.

lors de la destruction générale des livres par le fondateur de la dynastie des Tsin, l'empereur Che-Hoang-Ti, cent soixante ans avant l'ère chrétienne. On les retrouva non-seulement dans la mémoire des hommes, mais cachés dans les murailles, soit en sa demeure, soit chez ses disciples.

On sait, du reste, que longtemps après Jérémie, mais encore sous le fils de Ptolémée Soter, Ptolémée Philadelphe, troisième roi d'Égypte depuis Alexandre, environ trois cents ans avant la venue du Messie, le texte de l'Ancien Testament a été consacré d'une manière immuable. Ce texte était en hébreu, sa langue primitive (1), quand septante-deux docteurs, des plus excellents hébraïsants, fort versés à la fois dans les lettres grecques, en ont donné, dans cette dernière langue, une traduction qui a pris le nom de *Version des Septante*. C'est ainsi que deux faits bien simples au premier aspect : le désir de satisfaire aux goûts scientifiques du roi Philadelphe et la pensée de fournir un texte courant aux Juifs qui ne parlaient plus que la langue grecque, sont devenus le témoignage le plus net de l'antiquité des Saintes Écritures. Quelques historiens rapportent que Ptolémée Philadelphe aurait écrit au Grand Sacrificateur et Roi de Judée Éléazar, de lui envoyer les livres de la loi avec des interprètes ha-

Version grecque des livres sacrés par septante docteurs.

(1) Les premiers textes de l'Ancien Testament étaient écrits en hébreu, en caractères anciens ressemblant à l'écriture samaritaine et se suivant sans accents et sans ponctuation. Après l'exil, les Juifs adoptèrent l'écriture chaldaïque, laquelle est aujourd'hui généralement admise pour l'hébreu. A cette époque, nuls signes de voyelles ni caractères d'accentuation. Ce sont les hébraïsants des premiers siècles qui, pour faciliter la lecture, ont introduit ces signes et caractères conventionnels.

LA VERSION DES SEPTANTE. 27

biles pour traduire les livres de l'hébreu en grec ;
qu'Éléazar aurait fait partir aussitôt six Anciens de
chaque tribu, lesquels, en soixante-douze jours de tra-
vail, auraient accompli la tâche, dans la solitude de Ce qu'en dit
l'île de Pharos, devant Alexandrie (1), et que, ravi de le
satisfaction, le roi d'Égypte aurait renvoyé en Judée Juif Philon.
les septante-deux docteurs chargés de riches présents
pour le temple. On a dit, il est vrai, à l'encontre de
cette tradition, que l'auteur primitif du récit aurait
caché son vrai nom sous celui d'Aristée, soi-disant
garde de Ptolémée Philadelphe, et ne serait autre
qu'un Juif helléniste qui aurait vécu beaucoup plus
tard. Toujours est-il que le grand saint Jérôme (2),
Philon et Josèphe (3), si profondément versés dans les
deux langues, le premier surtout, le plus érudit écrivain
de son temps en grec et en hébreu, à une époque où ces
deux langues étaient encore des langues vivantes, exal-
tent jusqu'à la plus haute admiration leur estime pour la
version des Septante. Saint Jérôme portait à ses adver- Ce qu'en dit
saires le défi d'indiquer un passage quelconque du grec saint Jérôme.
qui ne se trouvât pas mot pour mot dans l'hébreu.
Philon va même jusqu'à proclamer la version comme
inspirée par l'esprit de Dieu : « Estans ainsi retirez à
l'escart, dit-il, ne se trouuant personne avec eux,
sinon les parties de la Nature, la Terre, l'Eau et le Ciel :
de la naissance desquels ils deuoient premièrement en-

(1) Voir PHILON JUIF, *Vie de Moïse*, l. II, p. 343-347 de la tra-
duction citée.
(2) *Hieronymi (divi) Opera emendata studio monachorum S. Bened.*
Parisiis, 1693. 5 vol. in-fol. *Quæst. hebr.* (sur la Genèse).
(3) *Antiquités jud.*, XII, 2.

seigner les mystères (car la création du monde est le commencement des loix) furent ravis de l'esprit de Dieu, tellement qu'ils prophétisoient.... (1).» Tous les savants du seizième et du dix-septième siècle, à l'exception de Joseph Scaliger, de Huet et de Thomas Mangey, pensent que le Juif Philon était habile dans la langue hébraïque, et rien dans les œuvres de cet écrivain ne semblerait prouver le contraire. Je ne sais sur quelle donnée Longuerue, hébraïsant très-habile, avance cependant que « *les Juifs d'Alexandrie n'entendaient rien à l'hébreu, rien, rien.* » Il est plus que probable que cette assertion si absolue n'est point applicable aux Juifs instruits comme l'était Philon.

Ce qu'en dit saint Augustin.

Saint Augustin, dans sa *Cité de Dieu*, s'étend aussi sur l'excellence de la version des Septante (2).

Les scribes chez les Hébreux.

Chez les Hébreux, les livres étaient reproduits par des scribes, des copistes sacrés, dont le titre, honorifique comme celui de la fonction correspondante chez les Égyptiens, servait à désigner les docteurs de la loi, interprètes des saintes Écritures. L'emploi du premier scribe ou secrétaire du roi, était fort considérable à la cour des rois de Juda, et équivalait, ce semble, à celui de grand officier de la couronne ou de ministre. Le *Livre des Rois* mentionne plusieurs de ces secrétaires : *Saraïas* (3) et Siva (4), sous David; *Elioreph* et *Ahia*, fils de *Sisa*, sous Salomon (5); *Sobna*, sous Ézé-

(1) Philon. Édition citée, p. 346.
(2) Voir au livre XVIII, les chap. 42 et 43, intitulés : *Dessein de Dieu dans la traduction des Septante, et prééminence de cette traduction.*
(3) L. II, ch. viii, v. 17.
(4) *Ibid.*, 20, 25.
(5) L. III, iv, 3. Josaphat, fils d'Ahilud, était chargé des requêtes.

chias (1); et *Sophan* sous Josias (2). Le livre de Jérémie cite *Elisama*, sous Joachim, fils de Josias (3).

Les copistes sacrés étaient entourés de respect et de priviléges. On pourrait même inférer de deux passages de la Bible, que, pour honorer sans doute ceux qui s'occupaient des lettres sacrées, et surtout leur ménager plus de paix dans leurs travaux, on leur avait assigné une résidence spéciale. Cette résidence était la ville appelée en hébreu Cariath-Sepher, mots que la version des Septante traduit par la Ville des lettres, Πόλις γραμμάτων.

Cariath-Sépher, ou ville des lettres.

« En montant de ce lieu, il (Josué) marcha vers les habitants de Dabir, qui s'appelait auparavant *Cariath-Sepher*, c'est-à-dire la Ville des lettres (4). »

Et ailleurs encore :

« Étant parti de là, il marcha contre les habitants de Dabir, qui s'appelait autrefois Cariath-Sepher, c'est-à-dire la Ville des lettres (5). »

Les monuments épistolaires abondent au premier temps de l'Évangile. Les chrétiens de la primitive Église tombaient le front dans la poussière devant ces épitres des apôtres qui, se séparant après la mort du Christ, et se partageant le monde, allaient vaillamment

Épîtres des Apôtres.

(1) L. IV, xix, 2. Il est encore question de Sobna dans Isaïe, xxxvii, 2.
(2) *Ibid.*, xxii, 8 et 9.
(3) Jérémie, xxxvi, 12, 21.
Ce même livre parle souvent de Baruch, secrétaire de Jérémie, ou plutôt son disciple, car Baruch était homme de naissance. C'est lui dont on a un livre de prophéties, et dont le génie avait si fort exalté l'enthousiasme de Jean de la Fontaine. (Jérémie, xxxvi, 14, 19, 26.)
(4) Josué, xv, 15. — Dabir, ville royale, à l'ouest d'Hébron, sur l'ancien territoire de la tribu de Juda.
(5) *Les Juges*, ii, 1.

planter la croix au cœur du paganisme et ensemencer les âmes avec l'Évangile. Ce n'étaient pas de simples lettres intimes, mais des lettres catholiques s'adressant à toute créature, des lettres écrites aux nations. Saint Pierre, saint Jude, saint Jacques le Mineur, saint Jean l'aigle de Patmos, dans leurs épîtres courtes, mais nourries de la doctrine et revêtues de l'esprit de force, résumaient tout l'ensemble des vertus qui procèdent de la Foi. A elle seule, la plume enflammée de saint Paul, plus féconde et plus rapide, en sa rudesse, que la plume d'aucun autre mortel, réchauffait comme par une traînée de feu le Christianisme dans l'univers. Qu'on se figure l'arrivée de ces lettres où l'Apôtre disait aux Corinthiens :

Autographes de saint Paul.

« *Moi, Paul, j'ai écrit de ma main cette salutation* (1); » où il faisait également remarquer aux Galates, aux Thessaloniciens, aux Colossiens, ce qu'il leur avait tracé de sa propre plume, ou pour parler plus exactement, avec son roseau :

« *Voyez quelle lettre je vous ai écrite de ma main* (2). »

« *Voici les salutations que j'ajoute, moi Paul, de ma propre main. Souvenez-vous de mes liens. La grâce soit avec vous. Amen* (3). »

« *Je vous salue ici de ma propre main, moi Paul : c'est là mon seing dans toutes mes lettres. J'écris ainsi.*

» *La grâce de Notre Seigneur Jésus-Christ soit avec vous. Amen* (4). »

(1) I^{re} *Épître aux Corinthiens,* xvi, 21.
(2) *Épître aux Galates,* vi, 11.
(3) *Épître aux Colossiens,* iv, 18.
(4) II^e *Épître aux Thessaloniciens,* iii, 17 et 18.

Dans l'épitre du même apôtre saint Paul aux Romains, le secrétaire, qui se nommait Tertius, fier d'avoir écrit sous la dictée de l'élu de Dieu, envoie son propre salut aux lecteurs : « *Je vous salue, moi Tertius, qui ai écrit cette lettre* (1). »

Saint Ambroise, qui s'abreuvait à cet enthousiasme, ne se séparait point d'une effigie traditionnelle du grand Apôtre (2), probablement une de ces images fictives et de convention hiératique, répondant, par une certaine vérité morale, à la physionomie idéale que le respect se formait du personnage. Également enthousiaste des écrits de saint Paul, saint Jean Chrysostome ne lisait ses épitres qu'en présence de ce portrait, afin de pouvoir porter alternativement le regard et la pensée des traits de l'image aux paroles du grand confesseur (3).

L'évêque de Césarée, Eusèbe, qui avait peu de goût pour les images, dit qu'il existait en effet de son temps des portraits de saint Pierre et de saint Paul, comme il en existait du Christ, exécutés en peinture, mais sous l'inspiration de la superstition payenne, ἐθνικὴ συνήθεια. Nicéphore Calliste, élégant mais inexact, et qui s'est fait l'écho de beaucoup de fables, a donné de minutieux portraits, écrits, des apôtres saint Pierre et saint Paul. Mais saint Augustin, qui vivait neuf siècles avant Nicéphore Calliste, ne croyait à aucun des portraits d'apôtres qu'il avait retrouvés dans les peintures mu-

(1) *Épître aux Romains*, XVI, 22.
(2) Phil. BUONAROTTI, *Osservazioni sopra alcuni frammenti di vasi antichi di vetro ornati di figure, trovati ne' cimiterj di Roma*. Firenze, 1716. In-4º, p. 75.
(3) ID., *ibid.*

rales avec les effigies du Christ (1). Aussi, les statuettes d'apôtres que les Gnostiques faisaient trôner sur leurs autels à côté du buste d'Homère, n'étaient-elles, comme on le verra plus loin, que des œuvres de fantaisie. On peut donc affirmer, sans craindre de se tromper, que, pour établir l'authenticité des effigies de saint Pierre et de saint Paul existant du temps de Constantin, l'on n'avait guère que la garantie d'une vision de ce prince. Le pape saint Sylvestre, à qui Constantin parlait de sa vision, lui mit sous les yeux les portraits peints des deux grands apôtres; l'empereur les reconnut pour ceux des personnages qui lui étaient apparus, et désormais le type de ces deux saints fut consacré comme hiératique. On croit à Rome posséder ces mêmes portraits reconnus par l'empereur. Ils sont peints en un même tableau (2).

Le Codex Alexandrinus.

Les originaux de leurs épîtres sacrées étaient naturellement gardés avec religion, comme l'avaient été avec les tables de la Loi de la première alliance, les livres écrits de la main de Dieu et de celle de Moïse. Mais les persécutions dont les chrétiens furent l'objet ont dû rendre plus difficile, sinon impossible, la conservation de ces monuments, et devancer l'inévitable action des années. Aussi rien n'est-il resté de la main même des apôtres.

Le Musée Britannique possède un précieux manuscrit grec des Évangiles, connu sous le nom de *Codex*

(1) SAINT AUGUSTIN, *De consensu Evangel.*, l. I, n° 16.
(2) Sur cette vision de Constantin, on peut consulter Hadrian., I^{ra} *Epist. ad imperat. Constantin.*, et IREN., *Concil. Nicæn.*, II, Act. II, dans les Actes des Conciles, t. IV, col. 81 et 82.

Alexandrinus, et dont une ancienne tradition attribuait l'écriture à sainte Thècle. Une lettre placée en tête du volume et qui est du fameux patriarche quasi-protestant de Constantinople, Cyrille Lucar, le même qui a fait présent de l'ouvrage à Charles Ier d'Angleterre, relate cette tradition, que tendrait à confirmer une note arabe du treizième ou du quatorzième siècle, écrite sur la première page. Mais l'écriture est généralement regardée par les paléographes comme appartenant aux premières années du cinquième siècle, et sainte Thècle, vierge et martyre, originaire de la Lycaonie, et convertie par saint Paul, est de beaucoup antérieure (1).

Venise s'était flattée de posséder le manuscrit autographe de l'Évangile de saint Marc. On a dit également que l'île de Chypre avait offert à l'empereur Zénon un exemplaire de l'Évangile de saint Matthieu, écrit de la main de l'ami de saint Marc et de saint Paul, le Cypriote saint Barnabé, ce qui aurait valu divers priviléges à la métropole de l'île. Mais ces faits sont purement légendaires. Le prétendu Évangile autographe de saint Marc qui se voit au Trésor de la

Prétendu autographe de saint Marc et de saint Barnabé.

(1) Les saintes martyres du nom de Thècle sont nombreuses. La première, qui fut disciple de saint Paul, est du premier siècle. D'autres sont ou Italiennes ou Africaines. Deux sont Grecques : l'une d'Antioche, l'autre de Césarée, et périrent dans la persécution de Dioclétien, au commencement du quatrième siècle. D'autres étaient Persanes, et moururent sous Sapor II. Il y a aussi une sainte Thècle, d'origine anglaise, qui mourut en Allemagne, abbesse de Kintzinger, près de Wurtzbourg, dans le huitième siècle.

Voir sur le *Codex Alexandrinus* : Baber's *Prolegomena*, en tête de l'édition de ce livre, publiée en *fac-simile* par les conservateurs du *British Museum*.

34 LIVRE PREMIER.

basilique à Venise, se compose de vingt-quatre feuillets carrés de papyrus égyptien appartenant à un Évangéliaire des plus anciens qu'ait vus Montfaucon. Le mauvais état de ces feuilles est tel, qu'on ne peut absolument rien lire de ce qu'elles contiennent. On assure qu'elles ne sont qu'un fragment de l'Évangile, dont une seconde portion existe à la bibliothèque de San Daniele à Udine, en Frioul, et une autre encore à Prague. Ces autres fragments ne sont guère plus lisibles. Il ne faudrait, en définitive, rien moins que la trompette du Jugement dernier pour recomposer le tout, car cet Évangéliaire a couru tous les périls de ce qui a été chose de saint : on se l'est distribué par morceaux comme on se distribue, entre fidèles, les pieds, les mains, les dents, les tibias, les vêtements des bienheureux. Le très-savant et très-complaisant vice-bibliothécaire de la Marciana, M. Veludo, a bien voulu me faire connaître qu'il résulte d'une note existant en une chronique vénitienne manuscrite (n° 1652, classe VII° des *Codici italiani* de la Marciana), sous la date du 6 juin 1420, que le fragment d'Évangile en question aurait été enlevé du couvent des nonnes (*à monasterio monialium*) d'Aquilée, par les Vénitiens, quand ils entrèrent à Udine, en 1420 ; qu'il aurait été déposé d'abord à Murano, d'où il aurait été transféré processionnellement et en grande cérémonie conduite par le doge et le sénat, dans l'église de Saint-Marc, à cette date du 6 juin 1420. Du reste, les feuilles sont en si mauvais état qu'on ne les fait plus voir qu'à la dérobée, en entr'ouvrant avec réserve la boîte de métal qui les renferme.

C'est le chronographe Georges Cédrène qui a rap-

porté la légende cypriote de l'autographe de saint
Barnabé. Joël l'a reproduite d'après lui (1). Encore
une fois il n'est rien resté de la main des confesseurs
des premiers temps de l'Évangile : apôtres, disciples,
martyrs, ou Pères de l'Église grecque et latine. De pareils *Les Pères*
hommes, qui faisaient partout le monde comme une sé- *de l'Église.*
dition d'éloquence, de ferveur, d'objurgations, d'épîtres
encycliques contre le paganisme, étaient avant tout une
milice sacrée, incessamment sur le champ de bataille.
Accusés, par une religion rivale aux abois, de tous les
désordres dont le monde était déchiré (2); luttant de
front, partout et toujours, de toute leur énergie intré-
pide et passionnée, de toute l'inspiration divine, contre
les idoles irritées de l'hellénisme, ils semaient droit
devant eux la parole qui ne devait pas périr, que la foi
recueillait et multipliait comme un incendie ; mais
combien de causes de destruction de leurs propres
écrits marchaient sur leurs pas ! Il est même plus que
douteux qu'on ait leur effigie réelle, malgré le nombre
des portraits qu'on a essayé de consacrer à leur nom.
Les premiers soldats de la foi avaient trop d'horreur
de l'idolâtrie, quelle qu'en fût la forme, pour faire

(1) Ce Cédrène est un moine de l'ordre de Saint-Basile qui a laissé
une chronique depuis le commencement du monde jusqu'à Isaac Com-
nène, c'est-à-dire jusqu'à 1057. Il y a beaucoup de faits à y prendre sur
le Bas-Empire, et peu de choses à imiter. On en a donné une édition au
Louvre, en 1647, deux volumes in-folio, avec traduction latine de
Xylander, notes de Goar et glossaire de Fabrot. Ce chronographe fait
partie de la nouvelle Byzantine donnée à Bonn.

Joël est un autre chronographe grec de même force, chez lequel on
trouve aussi des faits.

(2) Saint Augustin a répondu à cette accusation par son livre de la
Cité de Dieu.

exception, en leur propre faveur, à l'austérité de leurs principes contre les images, et laisser reproduire leurs traits par la peinture ou la sculpture. Assez d'autres soins dévoraient leur pensée dans ces temps de bouleversement et de renaissance sociale.

Quand on parle de ces Pères de la primitive Église, je ne sais quelle indolente distraction nous porte trop souvent à en juger par ce qui est près de nous ; nous ne prenons pas le temps de nous faire une idée nette de ces grands hommes et de leur grande et terrible époque ; nous oublions même de comparer leurs douleurs à celles des anciennes victimes de nos discordes fanatiques, de nos massacres de religion au seizième siècle. Tirant négligemment des rayons de nos bibliothèques quelques volumes des illustres du temps de Louis XIV, devenus déjà pour nous des anciens, nous sourions à ces disputes sur le pur amour dont les opinions du siècle et le génie des adversaires rachètent la subtilité. Nous suivons avec une émotion tempérée les destinées de cette petite communauté de Port-Royal devenue comme un peuple par l'austérité, l'enthousiasme, la persécution et le bruit du talent. A travers les brandons brûlants du *Formulaire* et de la bulle *Unigenitus,* qui laissèrent de si longs et si périlleux ferments de discorde dans le clergé sans prélature et dans la bourgeoisie, nous cherchons à démêler cet Antoine Arnauld à qui son siècle a décerné le nom de *grand,* qui le fut en effet pour les plus beaux génies de l'époque, et dont cependant rien n'est guère resté que le nom. Nous assistons dans les *Petites Lettres* de Blaise Pascal aux grands coups d'épée que donnait, du fond

de son cabinet de la rue des Poirées, cet éloquent et implacable ennemi des casuistes à morale relâchée. Surtout encore, nous inclinons le front devant le dernier des Pères de l'Église, l'égal des premiers Pères grecs et latins par la sublimité du génie, la gravité sainte, la simplicité, la fermeté de la doctrine, l'éloquence enflammée, ce Bossuet qui écrivait en apôtre sur l'Évangile et sur les Mystères; qui traçait avec tant d'éclat, d'âme, de fougue, de dialectique foudroyante et inexorable, l'histoire des variations des églises protestantes, et qui, suivant pas à pas, dans l'histoire du peuple de Dieu, les desseins inévitables de sa Providence, semblait, pour ainsi parler, prédire le passé comme les prophètes prédisaient l'avenir. Transportés par la pensée dans la noble société où il a vécu, dans le calme de la cour brillante où rayonnait le grand roi, nous nous passionnons tranquillement au feu du génie du saint évêque, du grand gallican, et nous rentrons dans le repos. Certes, à part l'acte de démence de la révocation de l'édit de Nantes, à part les conversions au moyen de la violence et des enlèvements dans les familles, il n'en allait pas avec le même calme du temps des premiers Pères. Jetés au milieu du déchirement de sectes sans nombre, d'hérésies renaissantes; à travers une sorte de Babel d'opinions humaines, durant les convulsions d'agonie d'un polythéisme persécuteur, leur vie ne fut qu'un long combat, quand elle ne fut pas un martyre. Violés pour la plupart dans leur asile et dans leur personne, au sein de cette société à la fois civilisée et sauvage; souvent obligés de cacher leurs prédications dans les cavernes

<small>Persécutions subies par les premiers chrétiens.</small>

et dans les tombeaux, la pensée du monde invisible les soutenait ici-bas contre les plus cruelles souffrances. Humbles, mais non humiliés, ils s'oubliaient eux-mêmes pour ne songer qu'à Jésus-Christ : pareils à ce martyr placé sous la croix dans le tableau mystique, et qui, sentant ses plaies arrosées du sang du Seigneur, se console et s'oublie en contemplant cette rosée miraculeuse. Combien ne grandit pas à nos yeux la parole de ces fondateurs de la littérature chrétienne, si puissants par l'éclat du génie, de la controverse et de la science, plus puissants encore par la charité fervente, par l'abnégation, cette première de toutes les vertus humaines et qui en suppose tant d'autres ! Combien ne devons-nous pas gémir de ce que les reliques de leur main, de ce que leurs portraits mêmes appartiennent plutôt à l'imagination qu'à la réalité, à la polémique qu'à l'histoire !

<small>Que l'on n'a ni autographes des Pères ni leurs portraits.</small>

<small>Pourquoi point d'images sacrées.</small>

Par horreur des idoles arrosées de tant de sang chrétien, l'austérité de la primitive Église, fort sévère sur les effigies, proscrivait celles qui se rapprochaient trop des formes du paganisme, et allait jusqu'à interdire le baptême aux faiseurs d'idoles, pauvres nouveaux convertis dans la tête desquels s'embrouillaient les notions du sacré et du profane, du vrai et du faux (1). On comprend aisément que l'iconographie sacrée se soit ressentie du combat des cultes au com-

(1) Εἰδωλοποιὸς προσιὼν ἢ παυσάσθω ἢ ἀποβαλλέσθω. *Constitut. apost.*, liv. VIII, c. 32.

Plusieurs avaient pensé que l'Église, proscrivant toutes les images, avait interdit le baptême à tous ces artistes, comme à de purs faiseurs d'idoles. C'était une erreur, car le mot grec εἰδωλοποιὸς, dans le passage dont il s'agit, désigne seulement un fabricateur d'idoles proprement dites, *idolorum artifex*, suivant la traduction de Coutelier, qui

mencement du Christianisme, et que les types des pinceaux et ciseaux chrétiens aient subi dans le style, dans l'ordonnance, l'influence des traditions payennes (1). On ne refond pas tout à coup les éléments de la langue imitative, non plus que le vocabulaire et la phraséologie de la langue parlée ; et ce n'est qu'avec le temps et par degrés qu'on a vu expirer les procédés de l'art profane antique entre les mains chrétiennes.

Dès le troisième siècle, il s'était répandu à profusion des images sacrées, soi-disant originales, peintes ou sculptées. C'était l'œuvre des Gnostiques, qui, pour se mettre à l'aise, attribuaient leur effigie primitive du Christ à Ponce-Pilate, protégeant ainsi toute leur imagerie d'une origine historique (2), assertion d'ailleurs mal inventée, dont ils ne s'inquiétaient même pas de donner des preuves (3). Ce n'est pas tout ; leur superstition semi-payenne, interceptant les vérités évangéliques au profit d'un mysticisme bâtard et de rites idolâtres, de mythes barbares et de faux emblèmes, confondait sur un même autel les images du Christ et d'Homère, de saint Paul et de Pythagore,

Les Gnostiques commencent à répandre des images sacrées.

Confusion qu'ils font des effigies sacrées et des effigies payennes.

ne paraît pas avoir été contestée jusqu'ici. Voir le *Lexicon infimæ græcitatis* de Ducange; Bergier, *Dict. théolog.*, au mot *Images*, et Raoul-Rochette, *Tableau des Catacombes de Rome*, Paris, 1837, in-12, p. 110.

(1) Voir Bottari, *Pitture e Sculture sagre, estratte dai cemeterj di Roma*, tom. II. Cf. Sickler, *Ueber die Entstehung der christlichen Kunst*, dans l'*Almanach aus Rom*. 1810; Boldetti, *Osservazioni sopra i cemeterj di Roma*.

(2) S. Iren., *Adversus hæres.*, I, xxv, § 6. Édition du docteur Adolphe Stieben, Leipzig, Weigel. 1853, t. I, p. 253.

(3) M. Raoul-Rochette a reproduit au frontispice de son *Tableau des Catacombes*, une pierre portant la tête du Christ, de travail gnostique. Autour est l'exergue XPICTOY ; au-dessous est un poisson.

de Platon, d'Aristote et autres sages de l'antiquité profane. Saint Irénée atteste ce fait (1). Saint Épiphane le reproduit textuellement (2). Suivant saint Augustin, une certaine Marcellina, ardente affiliée à cette secte hérésiarque, et venue à Rome sous Anicet, confondait ainsi dans son adoration et son encens les images sacrées et profanes, sur l'autel de la petite église qu'elle dirigeait (3). Le fils de Mammæa, qui, dit-on, fut chrétienne, l'empereur romain Alexandre Sévère, panthéiste plutôt que chrétien, exposait indifféremment, dans son oratoire, avec les images d'Abraham et du Christ, celles d'Orphée, d'Alexandre le Grand, du thaumaturge Apollonius de Tyane, et autres illustres entre les philosophes ou les princes, et les confondait, comme également saintes, en un même respect (4) : association étrange, où l'on pourrait voir avec étonnement, dans le laraire d'un empereur romain, le souvenir du fils de la muse Calliope, ce fabuleux Orphée presque oublié des Grecs eux-mêmes (5). Mais tout s'explique quand on se rappelle que le mythe d'Orphée adoucissant les bêtes féroces au son de la lyre, brillait d'un éclat rajeuni au sein de la primitive société chrétienne, saturée des faux écrits de ce héros des Pythiques de Pindare et des Métamorphoses d'Ovide.

(1) S. Iren., *Adversus hæres.*, I, xxv, § 6.
(2) Id., *ibid.*, xxvii, § 6. Cf. Jablonsky, *De orig. imagin. Christi Domini in Ecclesia christiana*, § 10. *Opusc. philol.*, t. III, pp. 394-396.
(3) Id., *ibid.*, vii. S. Augustin., *De hæresib.*, vii. Cf. Epiphan.
(4) Voir, dans l'*Hist. Auguste*, la vie d'*Alexandre Sévère*, §§ 28 et 30.
(5) Aristote, nous dit Cicéron, affirme qu'il n'exista jamais de poëte Orphée : *Orpheum poetam docet Aristoteles nunquam fuisse.* Cicer., *De natura Deor.*, I, 38.

Plusieurs passages interpolés de ses prétendus écrits
faisaient allusion à la religion révélée et à la mission
du Christ. Il n'y a pas jusqu'à saint Théophile d'An-
tioche (1) et Clément d'Alexandrie (2), les grands
docteurs, qui ne vissent en ce même Orphée le sym-
bole de Dieu fait homme, traînant après soi les cœurs
par la chaîne d'or de sa parole. Aussi retrouve-t-on
cette image payenne comme sanctifiée sur des lampes
et sur des anneaux chrétiens, dans les peintures des
catacombes de Saint-Callixte, au milieu des saints et
des prophètes bibliques (3).

Orphée devenu chrétien.

Les Grecs, dans leur culte passionné pour le grand
nom de leurs anciens philosophes, en ont pour ainsi
dire baptisé quelques-uns, en introduisant leurs images
dans les lieux saints. « Tout, dit saint Justin, le philo-
sophe platonicien qui soumit sa raison à la foi, et
consacra sa plume au Christianisme, tout ce que les
philosophes et les législateurs ont connu de vrai et de
sage, en quelque temps que ce soit, provient d'un
pressentiment de nos propres doctrines, bien qu'ils
n'aient pas su arriver jusqu'à pénétrer et professer ce
qui appartient à la raison suprême, qui est le *Verbe*
même de Dieu. » Ainsi, au couvent des Ibères au
mont Athos, le porche extérieur de la petite église
de la Vierge Portière, Πορτάτισσα, offre les figures de
Solon, de Thucydide, de Platon, d'Aristote, de Phi-
lon, de Sophocle, de Plutarque, rendant hommage

Les philosophes de l'antiquité grecque, associés au Christianisme.

(1) Né au commencement du second siècle, mort vers l'an 190.
(2) Mort en 217.
(3) Raoul-Rochette, *Tableau des Catacombes de Rome*, etc. Paris,
à la Bibliothèque universelle de la jeunesse. 1837, in-12, pages 131-133.

aux vérités chrétiennes, au moyen d'une banderole que tient chaque personnage et où le dogme évangélique est proclamé. Ce fait est mentionné dans le *Manuel de la peinture des couvents du mont Athos,* rapporté de Grèce par le courageux explorateur M. Didron, et traduit en français par son compagnon de voyage, M. Paul Durand, de Tours (1). Aux noms des philosophes précurseurs, hommes de sage doctrine et de beau langage, le Manuel ajoute Apollonius de Tyane, Thoulis le roi d'Égypte, le devin Balaam, Zénon, Diomède, Hermogène, et justifie des titres de chacun d'eux à cette exaltation (2). Pareille association des images sacrées et profanes se retrouve à Moscou, dans la cathédrale aux neuf coupoles, *Blagvetschenskoï,* c'est-à-dire l'*Annonciation,* bâtie, suivant la tradition, en 1397, sur le point le plus élevé du Kremlin. Là, j'ai vu les peintures de saints qui tapissent le porche, entourées d'une sorte de cadre formé de portraits d'anciens philosophes, historiens et autres Grecs illustres, tels qu'Aristote, Ménandre, Ptolémée l'Astronome, Thucydide, Zénon, Anaximandre, Plutarque, Anacharsis. Chaque personnage, désigné par son nom, porte en main la banderole à légende chrétienne, et ne diffère des images des confesseurs de la foi qu'en ce qu'il n'est point décoré de l'auréole (3).

<small>Les philosophes de l'antiquité siègent à côté des saints.</small>

(1) Ἑρμηνεία τῆς ζωγραφικῆς. Ce livre publié par M. Didron, sous le titre de *Manuel d'iconographie grecque et latine* (Paris, Imp. Royale, 1845, in-8º), est enrichi de notes nombreuses par les laborieux éditeurs. Nous aurons l'occasion de reparler plus loin de ce curieux ouvrage.

(2) Pages 148-150 du *Guide du mont Athos.*

(3) Ce fait, que j'ai vérifié en 1857, avait déjà été rapporté par Le Cointe de Laveau, dans sa *Description de Moscou,* t. I, p. 217. Mos-

Le Manuel de la peinture de l'Église orientale adjoint aux philosophes anciens une sibylle. L'iconographie chrétienne du moyen âge va plus loin : elle en admet douze, qui sont censées avoir prophétisé le Christ. La plus célèbre est celle d'Érythrée, que cite avec honneur Constantin le Grand, dans une oraison conservée par son panégyriste, Eusèbe de Césarée. Disputant sur une de ces questions théologiques où il se complaisait, l'empereur y allègue comme argument sans réplique, des vers acrostiches de la sibylle, pour prouver aux payens la mission divine du Sauveur. La glorieuse peinture de Michel-Ange à la chapelle Sixtine, celle de Raphaël à l'église *della Pace*, les marbres sculptés qui servent de revêtement extérieur à la maison de Notre-Dame de Lorette, consacrent encore le souvenir chrétien des sibylles. César-Auguste, sous le règne duquel est né le Christ, est aussi traité avec quelque faveur par les pinceaux chrétiens, sous prétexte qu'il eut connaissance de l'incarnation du Sauveur par les écrits de la sibylle d'Érythrée, et l'on trouve leurs deux images accolées ensemble dans la tribune de l'église de l'Ara-Cœli à Rome. Suivant Jean Malala (1) et le compilateur Georges Cédrène (2), Auguste aurait consulté, dans la quarante-quatrième année de son règne, la sibylle de Cumes, pour savoir quel serait son successeur. La pythie, après s'être un peu fait prier avant de laisser échapper son secret, aurait

Les sibylles reçoivent les honneurs sacrés.

L'empereur Auguste partage les honneurs sacrés, à l'Ara-Cœli, avec la sibylle d'Erythrée.

cou, 1835 ; livre aujourd'hui arriéré, mais consciencieux et de bon conseil.

(1) Page 231 de l'édition de Bonn.
(2) Tome I, p. 321, de l'édition de Bonn.

44 LIVRE PREMIER.

enfin répondu par trois vers dont voici le sens : « Un enfant juif me commande de rentrer dans les enfers d'où je suis venue. Pour toi, sors de ces lieux. » En vertu de quoi Auguste se serait empressé, à son retour à Rome, de fonder sur le Capitole un autel *au Dieu premier-né : Deo primogenito.* Voilà comme, pour aider à leur manière au Christianisme, les générations successives d'annalistes altérèrent les traditions historiques, les grossirent d'oracles et de prédictions acceptées avidement par la crédulité vulgaire. Rien de plus fréquent que ces fraudes pieuses aux premiers temps du moyen âge. Le plus singulier de ces écrivains apocryphes est le prêtre Paul Orose, contemporain de saint Jérôme et de saint Augustin, mais trop éloigné de leur discernement. Avec sa fureur de tout rapporter forcément à la religion du Christ, il n'a fait de son livre qu'une sorte de plaidoyer, de démonstration torturée du Christianisme (1).

<small>Apothéose religieuse des hommes illustres du paganisme, dans la cathédrale d'Ulm.</small>

L'apothéose des illustres personnages de l'antiquité payenne, en dehors du rite oriental, se retrouve aux stalles de la cathédrale d'Ulm, mais augmentée encore de quelques Grecs et Romains : Socrate, Cicéron, Sénèque, Quintilien, à côté de Ptolémée l'Astronome et de Pythagore : innocent paradoxe qui explique sans l'excuser la promiscuité admise par les Gnostiques et les légendaires. Passe encore pour Socrate, aurait dit Érasme, qui, transporté au nom de ce sage, était tenté d'ajouter aux litanies : *Sancte Socrates, ora pro nobis!* Quant à Sénèque, nous verrons plus loin quels droits

(1) On n'a que des fragments de cet écrivain.

lui ont été reconnus dans les bibliothèques ecclésiastiques, à côté des Pères.

Les images de saint Étienne, de saint Laurent, de saint Cyprien, de sainte Agnès, sont celles qui se reproduisent le plus souvent sur les verres peints des catacombes (1). Il est des peintures appartenant aux premiers âges du Christianisme, et dont l'exécution révèle un art délicat, qui représentent saint Cyriaque debout dans l'attitude de la prière (2), sainte Priscille (3), et une sainte inconnue (4). Ces peintures ont été tirées des cimetières de Saint-Cyriaque, de Sainte-Priscille et de Sainte-Agnès.

Le plus fidèle disciple de saint Martin de Tours (5), Sulpice Sévère, qui a écrit la vie de ce saint, à la fin du quatrième siècle ou dans les premières années du cinquième (6), avait fait peindre son saint patron dans le réfectoire de l'un des couvents de sa juridiction ; et, vis-à-vis de saint Martin, il avait mis le portrait de l'élève, l'ami, le contradicteur d'Ausone, saint Paulin de Nole, alors vivant, et avec lequel il était en correspondance. Cela résulte d'une lettre dans laquelle Paulin envoie à Sulpice Sévère quelques vers à inscrire au bas

Portrait de saint Martin.

Portrait de saint Paulin de Nole.

(1) BUONAROTTI, *Vetri antichi*. Tom. I, tav. 17 ; t. II, tav. 20 et 21.

(2) BOTTARI, *Pitture e Sculture sagre, estratte dai cemeterj di Roma*. Tom. I, tav. CXXX.

(3) IDEM, *Ibid*. Tom. III, tav. CLXXX.

(4) IDEM, *Ibid*. Tom. III, tav. CLIII.

(5) Saint Martin, né vers 316, à Sabarie, dans la Pannonie, à présent Stain en basse Hongrie, ordonné évêque de Tours en 374, mourut, suivant les uns, le 8 novembre 397 ; suivant les autres, le 11 novembre de l'an 400.

(6) On croit que Sulpice Sévère mourut vers 420.

de l'image de saint Martin. Il trouve que celui-ci avait tout droit possible d'être peint dans le réfectoire, attendu qu'il s'était montré un véritable imitateur du Christ ; mais il désapprouve que sa propre image ait été peinte en pendant, à moins que ce ne fût pour faire voir aux fidèles sortant des fonts baptismaux celui qu'ils devaient imiter et celui dont il fallait éviter l'exemple (1). Venance Fortunat, évêque de Poitiers, rapporte dans son poëme de la vie de saint Martin, qu'il a été guéri d'un mal d'yeux très-dangereux, par l'onction de l'huile d'une lampe qui brûlait devant une image de ce saint, peinte sur la muraille de l'église des saints Jean et Paul, à Ravenne :

> Est ibi (Ravennatum) basilicæ culmen Pauli atque Joannis;
> Hic paries renitet sancti sub imagine formam
> Amplectenda ipsa dulci pictura colore (2).

Saint Martin dans l'église de Saint-Apollinaire de Ravenne.

Près du palais de Théodoric le Grand, premier roi des Goths, est, dans la même ville, l'église de Saint-Apollinaire, érigée par lui au commencement du sixième siècle, et toute resplendissante de son his-

(1) DIVI PAULINI, *episcopi Nolani, opera, cum notis amœbæis Fontonis Ducæi et Heriberti Rosweydi.* Antuerpiæ, 1622. Deux tomes in-12. *Epistola XII^a ad Severum Sulpicium.* Pages 140 et suiv.

(2) Le bon Fortunat écrivait, vers 575, son poëme qui fait plus d'honneur à sa piété qu'à son esprit, et contient néanmoins quelques pensées ingénieuses, quelques vers heureux. Ce poëme a été publié en 1616, in-4°, par le P. Brower, dans les œuvres complètes de Fortunat. Il se trouve aussi dans le *Corpus poetarum.*

Girolamo FABRI (*Le sagre memorie di Ravenna antica.* Venetia, 1664. Un vol. in-4°) ne donne pas la description de l'église des Saints Jean et Paul, mais il raconte la guérison miraculeuse de Fortunat devant le portrait de saint Martin (pages 215-217).

Cf. Paul DIACRE, *Gestes des Lombards,* liv. III.

toire et de sa magnificence, en dépit de la corruption et de l'irrégularité de l'architecture. L'église, dédiée d'abord à saint Martin, s'appelait primitivement Saint-Martin *au ciel d'or, Sanctus Martinus in cœlo aureo,* à cause des mosaïques à fond d'or qui décoraient la voûte. Tout le long de la frise de la grande nef se déroule une magnifique mosaïque représentant le palais du prince, la ville de Ravenne avec son faubourg de *Classe.* Sur le devant, une double procession, partant de chaque côté, vient se réunir aux pieds d'un Christ *Pantocrator* (Tout-Puissant) qui domine le centre. A droite, ce sont de saints patrons ou protecteurs de la ville, au nombre de vingt-cinq ; à gauche, vingt-deux saintes. Chaque personnage tient dans la main une couronne qu'il semble présenter au Sauveur. En tête des hommes marche saint Martin, figure austère et majestueuse, dont l'air contraste avec la grâce élégante des chastes élues. Sulpice Sévère, l'élève de saint Martin, n'avait pu se tromper sur le type du portrait de son maître. Quant à celui de la mosaïque de Saint-Apollinaire, il serait bien difficile, aujourd'hui que le type de comparaison a disparu, d'établir si les traits en sont parfaitement authentiques. Curieuse ville, pour le dire en passant, que cette noble cité de Ravenne, jadis capitale de l'empire d'Occident, résidence fastueuse des rois goths et des exarques grecs, aujourd'hui nécropole silencieuse, moins triste, il est vrai, que Venise la superbe, le vaste cimetière aux linceuls flottants ! En quelques parties, on dirait le fantôme de l'antique Constantinople. En effet, Byzance y revit plus que dans la ville moderne baignée par le Bosphore, où le fanatisme a

renversé, où le badigeon de l'islam a recouvert tous les vieux souvenirs de la religion du Messie.

Autres effigies à Saint-Vital de Ravenne. A la voûte du chœur de la magnifique basilique byzantine de Saint-Vital, ornée, sous Bélisaire et sous Narsès, par l'évêque de Ravenne, le pieux Maximien, est une autre mosaïque d'une admirable conservation, mais malheureusement plus historique que religieuse. Elle représente la procession de la dédicace de l'église. Là, figure toute la cour de Constantinople, au temps de Justinien. D'un côté, est l'équivoque empereur entouré de seigneurs et de soldats, et précédé du prélat sous lequel l'église fut terminée et consacrée. De l'autre part, la courtisane impératrice Théodora, chargée d'un grand vase pour les offrandes, étale à plaisir, entre des prêtres et des matrones, son image voluptueuse comme sa vie. Quelques-uns ont pensé que ce superbe monument ne représente ni Justinien ni Théodora, mais Justin et Euphémie, qui les ont précédés sur le trône. La raison qu'on allègue, c'est qu'il ne résulte d'aucun récit historique que Justinien ait jamais visité l'Italie. On oublie que l'ordre de relever les églises de Ravenne est venu de cet empereur, et que Bélisaire et Narsès, chargés de l'exécution de l'ordre, ont dû provoquer dans l'église de Saint-Vital la consécration d'une marque de reconnaissance pour leur maître. On oublie surtout que la date de la dédicace est dans le nom de *Maximianus*, inscrit dans la mosaïque, au-dessus de la tête du prélat, et que cette date est celle du règne de Justinien (1).

(1) Voir une note de M. Victor LANGLOIS *sur la XVIIIe lettre du baron* MARCHAND. Paris, Leleux, 1851, pages 260-264 du recueil des *Lettres de* M. MARCHAND.

Au commencement du Moyen Age, pour toute ga- Images
qu'on avait
au
Moyen Age.
lerie de tableaux, on avait d'abord deux portraits,
celui de Jésus et celui de Marie ; plus tard, l'enthou-
siasme de la chrétienté se partagea entre ces portraits,
dépeints, disait-on, d'après le vif et les vues des saints
lieux. Un pèlerinage à la terre sainte, qui permettait
d'en tirer des dessins au naturel, était alors un objet
d'édification suprême et ouvrait les murs de diamant
de la Jérusalem céleste : dévotion innocente, car,
suivant saint Jérôme, « Si ce n'est pas le lieu visité
qui sanctifie, du moins peut-il exalter la piété par
les souvenirs et les sentiments religieux qu'il sug-
gère ». C'est la même époque où trente galères de la
république de Pise apportaient dévotement de la terre
des saints lieux pour en faire ce *Campo santo* qui,
soixante-dix ans plus tard, s'entourait, sur les dessins
de Giovanni Pisano, des magnifiques arcades peintes
devenues comme le sanctuaire de l'art chrétien (1).

Les Byzantins, qui, après les Latins, conservèrent les L'iconogra-
phie
byzantine.
images et abâtardirent l'art de l'antiquité, n'ont fait
que résumer à leur manière, en un type hiératique, les
traditions éparses dans le demi-jour des temps primitifs
de l'Évangile. Les moines du mont Athos en Macédoine
et les imagiers de la Russie pourraient être regardés
comme l'antique génération des peintres byzantins con-

(1) C'est en 1228 que les galères de la république ont apporté la
terre pour en former un cimetière où l'on fût inhumé en terre sainte.
La construction des arcades est de 1298. Elles ont été peintes par le
Giotto, Bernardo Orcagna, Simone Martino, autrement dit Simon de
Sienne, Laurati, Spinelli, Buffalmacco, Stefano Fiorentino, Antonio
Veneziano, Spinello et Benozzo Gozzoli, élève de Fra Giovanni da
Fiesole.

servée sous verre. Leurs imitations patientes sont une tâche sacrée, en quelque sorte une religion, et continuent, sans s'en écarter d'un trait, le style du peintre grec du douzième siècle, Manuel Panselinos, de Thessalonique, dont on conserve encore en originaux, aux couvents de Pantocratora et d'Aghia-Lavra, au mont Athos, un Christ, une Vierge et un saint Jean le Précurseur, c'est-à-dire l'Évangéliste, qui, dans la liturgie orientale, est appelé le *Précurseur* et le *Théologien*. Malheureusement, ces peintures ont poussé au noir, et ne parlent plus assez par elles-mêmes pour accuser nettement la date de leur exécution. On se rappelle encore la vive impression que produisirent à l'exposition du Louvre, en 1847, les copies dessinées qu'un ancien pensionnaire de l'École de France à Rome, M. Papety, mort avant le temps, avait apportées de ces peintures et des œuvres actuelles des moines. C'était toute une révélation (1). Ces traditions, et c'en est le caractère spécial, ne laissent aucune part à l'invention : l'artiste y est littéralement le vassal du théologien. Quel que soit le pays, quelle que soit l'époque, on les trouve appliquées là où règne le rite grec. On peut comparer les Christs, les Vierges, les saints qui décorent les églises anciennes et nouvelles du mont Athos et d'Athènes, aux effigies byzantines des églises de l'Assomption (*Ouspenskoï*) à Moscou, de Notre-Dame de Casan et de Saint-Isaac à Pétersbourg, de la cathédrale de Smolna; ce sont identiquement

(1) Ces dessins, passés en Russie, ont été vendus il y a deux ans, à Saint-Pétersbourg. Papety a écrit dans la *Revue des Deux-Mondes* une étude sur la peinture byzantine.

mêmes traits, même poses, mêmes costumes. La basilique de Saint-Marc à Venise, de style gréco-arabe, commencée en 976, terminée en 1071, offre dans son Baptistère la même identité de dessin byzantin. Dans la peinture, immutabilité complète, comme dans le dogme ; et traiter de l'iconographie liturgique byzantine moderne, c'est indifféremment traiter de celle du dixième siècle et probablement du sixième. Le Manuel dressé par Denys, moine de Fourna d'Agrapha, sur les traditions de Panselinos, donne pour les portraits sacrés d'infaillibles recettes, à commencer par les merveilles de l'ancienne loi : les neuf chœurs des Anges, Adam et Ève, les Patriarches et autres grandes figures de l'Ancien Testament. Puis viennent les merveilles de la nouvelle alliance. Chaque saint personnage a son type hiératique tout fait. Age, couleur des yeux, coupe de la barbe, nombre de plis de la tunique, tout est minutieusement étudié, scrupuleusement suivi, comme le serait une règle canonique (1).

Manuel d'iconographie byzantine.

L'art byzantin qui se pratique en Russie y est entré avec le Christianisme et l'art d'écrire. Le temps se chargea d'accréditer des légendes qui faisaient venir directement du ciel les saintes images (2). Les preuves

L'art byzantin en Russie.

(1) M. Caranza, Français au service du gouvernement ottoman, a fait un séjour de trois mois dans les couvents du mont Athos, avec un autre Français, M. Labbé, peintre du sultan. Il a photographié plus de deux cents vues intérieures et extérieures de ces pieux asiles, et s'occupe en ce moment à compléter sa tâche laborieuse par la reproduction de leurs monuments iconographiques, de leurs vases liturgiques et ornements d'église, dont nous n'avons qu'une idée bien imparfaite dans notre Occident.

(2) Sur les Vierges du mont Athos, il y a une anecdote rapportée

miraculeuses ne manquèrent pas. Une autre tradition attestait aussi que Jean le Théologien, en personne, avait enseigné à un certain Roussar ou Goussar l'art de peindre les images. Celles de Kherson en Crimée, de Novgorod, de Moscou, sont attribuées à saint Olympe, à André Rubleff, à Denis le Zoographe, à Michel Médovarzeff, à Simon Ouschakoff et d'autres encore dont les noms sont conservés par la tradition et dans les édits des souverains.

Si l'Église romaine admet les sculptures, l'Église grecque, plus exclusive, n'admet guère que des images peintes. Le czar Michaïlowitsch ordonna, par ukase de 1699 : « que les saintes images fussent peintes d'après les traditions des très-saints Pères inspirés de Dieu, d'après les usages invariables de la sainte Église orientale, et d'après la ressemblance des personnes et des objets (1). » Depuis, l'art moderne a franchi le seuil des églises grecques avec les civilisations de

dans les *Lettres édifiantes*, par un missionnaire au père procureur des missions du Levant. Arrivé à Samos, le missionnaire demande à un caloyer qui l'entretient des couvents du mont Athos, si les religieux de ces couvents n'avaient pas quelque objet particulier de culte. « Pardonnez-moi, répondit le caloyer, ils révèrent une ancienne image de Notre-Dame qui, selon la tradition du pays, fut jetée à la mer par les iconoclastes, et qui de Constantinople vint surgir au mont Athos. Un saint ermite, nommé Gabriel, marcha sur les eaux, la retira, et l'apporta dans une église. Elle est ornée de quantité de perles et de pierres précieuses, et devant elle sont allumées, jour et nuit, plusieurs lampes d'or et d'argent : ce sont des présents des princes et seigneurs qui ont reçu de Dieu, par l'intermédiaire de la sainte Vierge, quelques faveurs singulières. » (Voir *Lettres édifiantes et curieuses*, t. II, p. 77. Paris, Mérigot, 1780.)

(1) Les Pères dont le czar Michaïlowitsch invoque les traditions sont ceux du Concile de Nicée. Le P. LABBE, dans son *Histoire des*

l'Occident; mais les peintures religieuses qu'il a produites se sont longtemps arrêtées aux parois latérales des nefs, et les honneurs de l'*iconostase*, qui ferme l'enceinte de l'autel, proprement le sanctuaire, demeuraient exclusivement réservés aux images traditionnelles et canoniques. Il ne serait cependant pas exact de dire qu'on s'en tienne toujours bien rigoureusement, aujourd'hui, en Russie, à cette pratique exclusive. Le baron de Haxthausen l'affirme, mais il n'a point vu, ou il a mal vu (1). Catherine II fut la première sous qui l'on commença à s'écarter de la rigueur des traditions byzantines en donnant aux figures sacrées un caractère tant soit peu moscovite. Puis, ces figures envahirent une partie de l'iconostase, et finirent par le franchir. Aux cathédrales de Moscou, à celle de Casan à Saint-Pétersbourg, à la chapelle du palais impérial d'hiver de cette même ville, j'ai vu même l'intérieur sacré décoré d'images de tout genre, byzantines ou non byzantines. Celles qui sont de style hiératique seront, si l'on veut, regardées par excellence comme le souvenir le plus vénérable des prototypes sacrés, mais

Tentatives de l'iconographie byzantine en dehors des usages canoniques.

Conciles, t. VII, *Synodus Nicæn.* II, *Actio* VI, *col.* 831, 832, donne ainsi le texte de leur décision :

« Non est imaginum structura pictorum inventio, sed Ecclesiæ catholicæ probata legislatio et traditio. Nam quod vetustate excellit venerandum est, ut inquit divus Basilius. Testatur hoc ipsa rerum antiquitas et patrum nostrorum, qui Spiritu sancto feruntur, doctrina. Etenim, cum has in sacris templis conspicerent, ipsi quoque animo propenso veneranda templa exstruentes, in eis quidem gratas orationes suas et incruenta sacrificia Deo omnium rerum domino offerunt. Atqui consilium et traditio ista non est pictoris (ejus enim sola ars est), verum ordinatio et dispositio patrum nostrorum, quæ ædificaverunt. »

(1) Voir ses *Etudes sur la Russie*, t. III, p. 110. Paris, Amyot.

enfin les autres ne m'ont nullement semblé allumer une ardeur iconoclaste chez les fidèles. L'iconostase, qui ne s'ouvre que pour l'office, est toujours orné d'un Christ et d'une Vierge de style rigoureusement oriental; mais les portes, mais les entours sont chargés d'anges, de saints, de saintes, peints en buste ou en pied, à la manière de l'art moderne. Pour la décoration de Saint-Isaac, dont la splendeur passe l'imagination, le saint synode aurait voulu bannir toute figure non hiératique. Il a été entraîné par la force de l'art à des concessions nombreuses, et le pinceau moderne a pris, là comme ailleurs, ses libertés. J'avais même déjà vu, dans l'église d'un couvent de Saint-Pétersbourg, des figures de ronde bosse sculptées sur un tombeau. Néanmoins, grâce à l'orthodoxie iconographique, qui, malgré ces exceptions, tient son niveau, la peinture d'images hiératiques fleurit comme aux temps primitifs, à Troïtza, à Moscou, à Toula, dans le centre de la Russie (1).

Comment se fabriquent les images byzantines russes.

Des villages entiers sont habités par des peintres, ou plutôt par des artisans qui, de père en fils, confectionnent des Christs, des Vierges, des saints sur les modèles parafés par l'autorité. Tous les habitants, hommes, femmes, enfants, se livrent à cette industrie, au moyen de patrons découpés. Chacun a sa tâche,

(1) Voir sur l'iconographie moscovite un mémoire inséré dans le huitième volume des *Mémoires de la Société d'archéologie et de numismatique de Saint-Pétersbourg*, pages 1 à 136, sous le titre suivant : *Histoire de l'iconographie russe jusqu'au dix-septième siècle*, par RAVINSKY. Cet ouvrage a remporté un prix décerné par cette Société, le 28 septembre 1856. Augmenté par l'auteur, il a été, en outre, l'objet d'un prix Souvaroff que lui a décerné l'Académie des Sciences de Russie. Ce mémoire n'a pas été traduit en français.

toujours la même : celui-ci fait les yeux, cet autre la bouche; un autre encore découpe les rayons de métal qui entourent la face; un contre-maître donne l'ensemble. De même que les anciens Athéniens, qui coulaient en métaux précieux les principales images de leurs divinités et les incrustaient de pierreries éclatantes, les Russes font aussi des images où, suivant le rite, les chairs sont toujours peintes, mais où les rayons et les nimbes sont de vermeil ou d'or, les ajustements relevés de perles fines, de diamants et autres joyaux du plus haut prix. Ces produits, riches ou modestes, défrayent d'images religieuses la Russie entière, les grands comme le peuple, et se répandent à profusion dans tous les pays de rite oriental. Chaque pièce, dans les palais et chez les particuliers orthodoxes, a son image canonique suspendue dans un coin apparent, symbole de l'œil, toujours ouvert, de Dieu. J'en ai retrouvé une myriade dans ces espèces de colonies slaves, semées comme des ruches autour de la ville de Bude, en Hongrie; et nos soldats en ont ramassé au cou des officiers et des soldats russes tués en Crimée. Dans tout cela, il faut encore une fois le reconnaître, l'idée d'art est subordonnée à l'idée mystique, ou, pour parler plus juste, ici l'art est pour peu de chose; jamais il n'est le but, tout au plus serait-il le moyen; et ces ouvriers de la foi grecque n'ont rien qui, pour le talent, les élève au-dessus des figuristes de la Suisse, de Nurenberg ou d'Ober-Ammergau.

M. le comte Auguste de Bastard, qui a pénétré fort avant dans les obscurités de l'art chrétien, a trouvé en un précieux manuscrit grec du onzième siècle un

Quelques portraits de saints.

portrait de saint Jean Chrysostome qu'il a cru devoir reproduire, et qui, n'eût-il point d'authenticité en tant que portrait, offre encore un incontestable intérêt archéologique. Beaucoup d'autres manuscrits byzantins contiennent de ces portraits. A la Bibliothèque impériale de Paris, on trouve un manuscrit du neuvième siècle (1) qui renferme un recueil de *loci communes* extraits des écrits dogmatiques ou épistolaires des Pères de l'Église; le portrait de chaque Père cité est peint dans un médaillon à fond doré, en marge du livre, vis-à-vis de la citation. La même bibliothèque possède deux manuscrits du dixième siècle qui contiennent : l'un l'effigie du roi David et de quelques autres prophètes (2); l'autre, les portraits des quatre évangélistes (3). Dans un ménologe ou martyrologe de l'empereur Basile le Macédonien, livre de la bibliothèque du Vatican, et dont l'exécution remonte au dixième siècle, on voit une fort belle tête de saint Grégoire avec des figures assez remarquables de patriarches. On pourrait multiplier à l'infini ces citations, mais sans plus de crédit en matière d'authenticité.

Manuel Philé.

Les poésies inédites de Manuel Philé, poëte byzantin du commencement du quatorzième siècle, publiées, il y a cinq à six ans, par M. Emmanuel Miller de l'Institut (4), intéressent à la fois les lettres et l'iconographie chrétienne. Un très-grand nombre de ces pièces rendent

(1) *Cod. Reg.*, n° 923.
(2) *Cod. Reg.*, n° 134.
(3) *Cod. Coislin*, n° 20.
(4) *Manuelis* Philæ *Carmina*. Paris, Impr. Impér. 1855-1857, 2 vol in-8°. *Præf.*, p. vii.

CONVENTIONS HIÉRATIQUES.

compte de tableaux représentant le Christ, la Vierge, les apôtres, les saints, dans les églises de Constantinople. Malheureusement, le poëte s'étend plus volontiers sur le sens et l'expression morale et mystique des tableaux que sur les circonstances matérielles et iconographiques, qu'il eût été important de connaître (1).

A défaut de types réels ou convenus, l'art et la rêverie mystique, au moyen âge, en ont inventé à l'usage des peintres religieux. Le fameux prêtre anglais du monastère de Saint-Pierre et de Saint-Paul, Bède *le Vénérable,* qui naquit vers 673 et florissait à peu près du temps de l'empereur grec Justinien II et de Pépin le Bref, roi de France, ne s'est pas contenté de dire le nom et l'âge des mages de l'Épiphanie, il a décrit par le menu leur portrait, leur costume et la nature des présents que chacun d'eux a offerts à l'Enfant-Dieu. « Melchior, dit-il, était un vieillard à cheveux blancs, à barbe et chevelure touffues, qui apporta l'or au Christ, à raison de la royauté du Sauveur. Le second, Gaspard, jeune, imberbe, haut en couleur, lui offrit l'encens, à cause de sa divinité. Le troisième,

Portraits des mages qui sont venus adorer l'Enfant-Dieu.

(1) Le célèbre ministre d'État de Prusse, le général Joseph de Radowitz, mort, il y a peu d'années, si justement regretté, a publié, à Berlin, en 1834, un dictionnaire d'iconographie sacrée sous le titre de *Ikonographie der Heiligen* (Iconographie des Saints) dont la seconde édition, beaucoup plus développée et mise au jour, en 1852, dans les œuvres complètes du général, est digne d'être soigneusement étudiée. L'auteur y passe en revue les martyrs et saints confesseurs de la foi qui ont été reproduits par le dessin, la peinture, la sculpture et la numismatique. Il recherche leurs costumes, leurs emblèmes habituels, les contrées, villes, lieux spéciaux et sanctuaires placés sous leur patronage, enfin les fléaux contre lesquels on invoque ordinairement leur intercession.

Balthazar, de teint basané, à toute barbe, présenta la myrrhe symbolisant le Fils de l'homme sujet à la mort (1). Ne voyons-nous pas Thévet, le cosmographe de Henri III, celui dont s'est moqué Rabelais, ouvrir son recueil par le portrait de Denis l'Aréopagite (2); et la *Chronologie collée*, de Léonard Gaultier, donner l'effigie d'Abraham et de Melchisédech? Le cardinal Mazarin, dans un accès de zèle décoratif, avait fait peindre, pour sa galerie, une suite non interrompue de portraits des papes, y compris saint Pierre, comme on la voyait figurer de son temps, à l'ancienne basilique de Saint-Paul-hors-les-murs, à Rome, incendiée en 1823, et comme on l'a reproduite, de nos jours, en mosaïque, sur l'abside et la frise de la basilique réédifiée (3).

(1) « Melchiorem senem fuisse et canum, barba prolixa et capillis, et hunc obtulisse aurum Christo ut regi; secundum, Gasparem, juvenem, imberbem, rubicundum, et hunc obtulisse illi thus, ut Deo; tertium, Balthazarem, fuscum, integre barbatum, myrrham, Filium hominis moriturum indicantem, exhibuisse. » Puis il s'étend fort au long sur l'étoffe et la forme de leurs habits et sur leurs ajustements. Licence de moine, dit le contrariant Spanheim père, dans la seconde partie de ses *Dubia evangelica* (Dub. XXIII). Voir *Mélanges de critique, de littérature, recueillis des conversations de Monsieur Ancillon*. Tom. I. Basle, Eman et J. G. König. 1698, in-12.

(2) *Pourtraits et vies des hommes illustres grecs, latins et payens, recueillis de leurs tableaux, livres, médalles antiques et modernes, par André Thevet, Angoumoysin*. Paris, Vefve Kerver et Guillaume Chaudière. 1584, in-folio.

(3) On possède sur toile cette même collection, au séminaire de Saint-Sulpice, dans les couloirs des salles de théologie. Les plus anciens portraits n'ont aucun caractère; à mesure que l'on se rapproche des temps modernes, les têtes prennent de l'individualité. Ainsi le Musée de Versailles, à l'instar de ces livrets de mnémonique élémentaire destinés à l'instruction historique de l'enfance, déroule une légende de convention de nos rois de la première race, à commencer par le fabuleux Pharamond.

En résumé, l'apocryphe est partout : il est dans les types sacrés linéaires et peints; il est aussi dans les écrits. Les effigies du Christ, de la Vierge, des apôtres et des saints sont innombrables et contradictoires, et peut-être n'est-il pas de sujet sur lequel le pinceau comme la polémique se soient plus égarés. En même temps que le crayon prêtait à Dieu fait homme et à l'armée céleste des traits arbitraires, on répandait de lui, on supposait sur lui, comme on va le voir, des lettres qui n'ont jamais été écrites.

CHAPITRE III.

EXAMEN DE L'AUTHENTICITÉ DE QUELQUES LETTRES ET AUTRES ÉCRITS SACRÉS. — LETTRE DE LENTULUS. — PORTRAITS DU CHRIST ET DE LA VIERGE.

Jusqu'à la venue du Messie, les livres saints mentionnent souvent l'échange de lettres autographes ou écrites de main de secrétaires. Mais ils se taisent sur une lettre autographe qu'a célébrée l'amour du merveilleux et qui aurait été écrite par Jésus-Christ. Il s'agit de l'épitre adressée, prétend-on, par le Sauveur à l'un des princes du nom d'Abgar, qui régnèrent sur la ville d'Édesse, en Mésopotamie, et, sauf quelques intervalles, se succédèrent depuis le second siècle avant le Sauveur jusqu'au troisième de notre ère. Eusèbe de Césarée, qui mérite d'être consulté, malgré ses préjugés orientaux et son orthodoxie un peu suspecte, Eusèbe qui, avec plus de finesse et de fermeté de carac-

tère que les autres compilateurs historiens grecs, a, comme eux, ses traits légendaires et hasardés, est le premier qui parle de cette lettre du Christ, du temps de Constantin le Grand (1). Selon lui, Abgar aurait écrit au Sauveur la lettre suivante et l'aurait envoyée à Jérusalem par le courrier Ananias :

<small>Lettre d'Abgar au Christ.</small>
« *Abgar, roi d'Édesse, à Jésus Sauveur, qui a fait éclater sa puissance à Jérusalem*, SALUT :

» J'ai appris ce que l'on raconte de toi et des guérisons que tu as accomplies, dit-on, sans le secours d'aucun remède. Le bruit court en effet que tu fais voir les aveugles, que tu fais marcher les boiteux, que tu purifies les lépreux, que tu chasses les esprits malfaisants et les démons, que tu guéris les incurables et que tu ressuscites les morts. En entendant le récit de ces merveilles, j'ai réfléchi : de deux choses l'une : ou tu es le vrai Dieu descendu du ciel, ou tu es le fils de Dieu. C'est pourquoi je t'ai écrit pour te prier de venir vers moi et de me délivrer de la souffrance que j'endure, car j'ai appris que les Juifs murmurent contre toi et veulent te faire du mal. Pour moi, je règne sur une ville très-petite, mais pieuse, et qui nous peut suffire à tous deux. »

Eusèbe donne la traduction grecque de la réponse du Christ d'après l'original syriaque qui se conservait, dit-il, dans les archives d'Édesse. En voici le contenu :

<small>Réponse de Jésus-Christ.</small>
« Estime-toi heureux, Abgar, d'avoir eu foi en moi, sans m'avoir vu, car il a été écrit à mon sujet que ceux qui me verront n'auront pas foi, afin que ceux qui ne

(1) *Hist. ecclésiast.*, I, XIII, p. 80. Voir aussi, sur ce passage, la note de Heinichen, dans son édition d'Eusèbe.

me verront pas aient foi et vivent. Quant à ce que tu m'as écrit d'aller vers toi, il est nécessaire que j'accomplisse ici toutes les choses pour lesquelles j'ai été envoyé, et que, lorsque je les aurai accomplies, je retourne près de celui qui m'a envoyé. Après que je serai retourné près de lui, je t'enverrai quelqu'un de mes disciples, afin qu'il guérisse tes souffrances, et donne la vie à toi et aux tiens. »

En effet, après la résurrection de Jésus-Christ, saint Thomas aurait envoyé à Édesse saint Thaddée qui aurait guéri Abgar et converti le pays au Christianisme. Alcuin ou, suivant quelques-uns, Walafridus Strabo, dans ses vers sur les apôtres, parle ainsi de Thaddée :

> Quem duxisse ferunt Christi cum grammate seclum
> Abgaro quondam, qui regni sceptra tenebat,
> Postquam tartareum damnavit morte tyrannum
> Et tetris Erebi gaudens emersit ab antris.

L'historien arménien Moyse de Khorène, qui donne aussi le texte de la lettre d'Abgar et de celle du Christ, mais un peu différemment (1), dit que le Christ aurait envoyé à Abgar sa propre image, et que ce prince, après avoir été baptisé par l'apôtre Thaddée, aurait écrit à Tibère pour lui faire connaître la vie miraculeuse et la mort de Jésus. Saint Jean Damascène rapporte le même fait, avec quelques modifications (2).

(1) T. I, p. 219 de la traduction de Le Vaillant de Florival. Liv. II, chap. XXIII-XXXIII.

Moyse de Khorène, né vers l'an 370, aurait vécu cent vingt ans, car Samuel d'Ani le fait mourir seulement l'an 489 de J. C. Il a écrit son *Histoire d'Arménie* vers 442.

(2) *Epist. ad Theophil. imperat.*, § 5. *Opera.* Edit. Le Quien. T. I, p. 630.

Examen de ces lettres.

Procope parle de cette lettre, au temps de Justinien, dans son *Histoire de la guerre de Perse*. La lettre s'était alors augmentée d'un *post-scriptum* (ἀκροτελεύτιον) qui promettait à la ville d'Édesse qu'elle ne tomberait jamais aux mains des ennemis. En 940, l'empereur romain Lécapène acquit à Édesse cette lettre, qui alors était en grec et qui passait pour l'original. Elle fut respectueusement enfermée dans une châsse particulière de grande richesse. Mais la révolution qui, en 1185, porta Isaac l'Ange sur le trône à la place d'Andronic Comnène, se saisit de la relique, à cause de l'or et des pierreries de la châsse. Le peuple de Constantinople ravagea le palais impérial, et la lettre disparut (1). On ignore aujourd'hui ce qu'elle est devenue depuis les neuf cents et quelques années qui se sont écoulées. Il y en a des copies dans diverses bibliothèques, entre autres dans celle de l'Escurial. Cette dernière est de la main d'un moine nommé Pierre, qui l'a écrite au mois d'octobre 1435, sous le règne des deux enfants de Manuel Paléologue : Thomas prince d'Achaïe, et Zoé, laquelle fut mariée à Jean Basile (2). Notre Bibliothèque Impériale en possède également une copie, mais peu ancienne. Le professeur d'éloquence grecque et latine à Naples, l'un des premiers philologues du quinzième siècle, et celui qui, avec le Poggio, contribua le plus, dans son temps, au renouvellement

(1) Voir les Annales d'un contemporain de ces événements, NICÉTAS CHONIATE (ou de Chônes en Phrygie, l'ancienne Colosse), *sur Andronic*, l. II, p. 223 de l'édition du Louvre; p. 453 de l'édition de Bonn.

(2) Voir le *Catalogue des manuscrits grecs de l'Escurial*, p. 498, publié par M. Emmanuel MILLER, in-4°. Paris, Impr. Nation., 1848.

des lettres antiques, Laurent Valla, est, je crois, le premier qui ait nié l'authenticité de cette lettre et même l'existence d'Abgar (1). Pour discuter de nouveau cette authenticité, il faut attendre que la lettre ait retrouvé des défenseurs. Un savant historien ecclésiastique du dix-septième siècle a pris parti pour l'épître. Cet homme est le Nain de Tillemont, dont les œuvres sont des merveilles de bonne foi, des chefs-d'œuvre de conscience et de savoir ; mais le savoir et la conscience ne sont pas la critique (2). Aussi, malgré ce témoignage, l'épître en question est-elle depuis longtemps reléguée parmi les apocryphes, avec le texte de la sentence prononcée par Ponce Pilate contre le Sauveur, avec les lettres du Christ tombées du ciel après son ascension, avec les lettres de la Vierge, et les vers des Sibylles, avec les lettres du Diable (3), celle du même Ponce Pilate sur la vie de Jésus-Christ, et enfin celle de Publius Lentulus qui donne, d'après nature, le portrait du Messie (4).

Nombreux apocryphes sacrés.

La plus fameuse est sans contredit cette dernière, qui a été souvent réimprimée, que le *colportage* répand à profusion dans les campagnes, et qu'on voit fréquemment affichée dans la salle commune des chaumières. Elle a acquis par cela même un trop grand renom populaire ; elle résume d'ailleurs trop bien la

(1) Voir *Laurentii* VALLÆ *Opera*. Édition de Basle. 1543, in-f°, p. 356.
(2) Voir *Histoire des Empereurs qui ont régné durant les six premiers siècles de l'Église*. Paris, 1720-1738. Six volumes in-4°.
(3) La seconde édition du *Dictionnaire infernal* de COLLIN DE PLANCY donne un *fac-simile* de l'écriture du Diable. Paris, Mongie, 1824. 4 volumes in-8°.
(4) Voir *J. A.* FABRICIUS, *Codex apocryphus Novi Testamenti*. Hamb., 1703 ; et *Gustave* BRUNET, *les Évangiles apocryphes*. Paris, 1849.

plupart des caractères traditionnels et de convention de la figure du Christ, pour ne pas être transcrite ici comme une singularité en son genre.

<small>Traduction de la lettre latine de Lentulus donnant le portrait du Messie.</small>

« *Dans ce temps*, dit le Publius Lentulus légendaire, *apparut un homme qui vit encore, et qui est doué d'une grande vertu. Son nom est Jésus-Christ. La foule voit en lui un prophète puissant; ses disciples le proclament fils de Dieu. Il ressuscite les morts; il guérit les malades des infirmités et souffrances de toute nature. C'est un homme de taille élevée et de belles proportions, alliant dans les traits la sévérité à la persuasion, de sorte qu'à le voir on peut éprouver un double sentiment de sympathie et de crainte. Ses cheveux, couleur de vin, tombent droit et sans éclat jusqu'à la naissance des oreilles. De là jusqu'aux épaules, ils se bouclent et reluisent. Depuis les épaules, ils retombent en flottant, séparés en deux tresses, à la façon des Nazaréens. Front ouvert et pur. Teint sans tache, relevé d'une certaine nuance de rougeur. Physionomie noble et avenante. Le nez et la bouche de tout point irréprochables. La barbe abondante, de la couleur des cheveux, et fourchue. Les yeux bleus, d'une extrême vivacité. Prononce-t-il un reproche ou un blâme, il fait trembler. S'il enseigne et s'il exhorte, sa parole se remplit de charme et d'affabilité. Sur son front siége une grâce merveilleuse unie à la gravité. Loin de l'avoir jamais vu rire, on l'a vu plutôt pleurer* (1). *Élancé de corps, il a*

(1) Les Évangiles rapportent en effet que le Christ a pleuré sur Lazare et sur Jérusalem. On possède de J. B. Thiers une *Dissertation sur la sainte Larme de Vendôme*. Paris, 1699, in-12. C'est une réponse à la lettre du P. Mabillon touchant la prétendue sainte Larme. Amsterdam, 1752. In-12.

les mains droites et allongées, les bras beaux. En ses discours grave et mesuré, il est sobre de paroles. De figure il est le plus beau des enfants des hommes. »

« *Hoc tempore, vir apparuit, et adhuc vivit, vir præditus potentiâ magnâ. Nomen ejus Jesus Christus. Homines eum prophetam potentem dicunt; discipuli ejus Filium Dei vocant. Mortuos vivificat, et ægros ab omnis generis ægritudinibus et morbis sanat. Vir est altæ staturæ proportionatæ, et conspectus vultus ejus cum severitate, et plenus efficacia, ut spectatores amare eum possint et rursus timere. Pili capitis ejus vinei coloris usque ad fundamentum aurium, sine radiatione, et erecti; et à fundamento aurium usque ad humeros contorti ac lucidi; et ab humeris deorsum pendentes, bifido vertice dispositi in morem Nazaræorum. Frons plana et pura. Facies ejus sine maculâ, quam rubor quidam temperatus ornat. Aspectus ejus ingenuus et gratus. Nasus et os ejus nullo modo reprehensibilia. Barba ejus multa et colore pilorum capitis, bifurcata. Oculi ejus cærulei et extreme lucidi. In reprehendendo et objurgando formidabilis; in docendo et exhortando blandæ linguæ et amabilis. Gratia miranda vultus cum gravitate. Vel semel eum ridentem nemo vidit, sed flentem imo. Protracta statura corporis, manus ejus rectæ et erectæ, brachia ejus delectabilia. In loquendo ponderans et gravis, et parcus loquelâ. Pulcherrimus vultu inter homines satos* (1). »

Texte de la lettre de Lentulus.

(1) Il y a de cette lettre une multitude de copies qui, du reste, offrent peu de variantes. Notre texte est celui de Fabricius.

On peut voir sur ce portrait *Johan-Benedict.* Carpzov : *De ore et corporis J. Christi forma pseudo-Lentuli. Johannis Damasceni ac Ni-*

Quelle est l'origine de cette lettre? par qui, à qui suppose-t-on qu'elle ait été écrite? sur quelles apparences de sincérité a-t-elle usurpé sur un public peu attentif l'autorité d'un sérieux témoignage, d'un irrécusable document? Examinons, par respect pour le sujet.

<small>Examen de l'authenticité de la lettre de Lentulus.</small>

La lettre, dit-on, aurait été envoyée au sénat romain par un Lentulus, qu'on intitule *proconsul en Judée avant Hérode*. M. Didron, qui fait à la missive l'honneur de la mentionner en son *Histoire de Dieu* (imprimée pour le ministère de l'instruction publique, dans la collection de documents inédits), attribue le même titre à ce Lentulus, qu'il dit *avoir vu le Christ* (1). Quelques-uns, pour appuyer l'authenticité de la lettre, ont avancé qu'elle a été trouvée en tête d'un manuscrit sur vélin des Évangiles, remontant à l'an quatre de notre ère. On ajoutait qu'elle avait été recueillie par Eutrope dans les archives du Sénat de Rome; et M. Didron, qui rapporte tout cela sans le réfuter, M. Didron, qui une fois engagé dans la voie de ces recherches, eût pu mieux que personne y porter la lumière, n'en a pas pris la peine. Il donne en définitive la lettre comme un *signalement de grande valeur, tout apocryphe qu'il soit, datant des premiers temps de l'Église, et mentionné par les premiers Pères* (2), signalement *d'après lequel*, dit toujours M. Didron, *l'empereur Constantin le Grand aurait fait peindre*

cephori prosopographia, obiter Neo-Zopyrorum Christi icones inducuntur. Helmstadt, 1777, in-4°.

(1) *Iconographie chrétienne. Histoire de Dieu*. Grand in-4°. Impr. Royale, 1843, p. 227.

(2) *Iconographie chrétienne*, pages 227-229.

les portraits du Fils de Dieu (1). Or, il est bizarre, mais il est vrai que tous ces points reposent sur des erreurs. La lettre que Constantin n'a certainement pas pu connaître, puisqu'elle est de fabrication relativement moderne; la lettre, que, par dédain, l'Église n'a pas jugé à propos de déclarer apocryphe, porte en soi tous les caractères de la fausseté.

Et d'abord, le fils d'Hérode le Grand, Hérode Antipas, qui se trouvait à Jérusalem pendant le jugement du Christ, à cause des fêtes de Pâques, n'a rien à faire dans la question : il était tétrarque, quasi-roi, roi vassal de Galilée et non gouverneur de Judée. A la mort de son père, l'an 751 de Rome, trois années avant la venue du Messie, il avait eu, sous le bon plaisir de l'empereur Auguste, la Galilée, tandis que son frère aîné, Archélaüs, avait reçu la Judée proprement dite et l'Idumée. Placer Lentulus avant ce prince serait donc commettre de gaieté de cœur un anachronisme. Le proconsul, ou, pour parler plus exactement, le procureur ou procurateur (*procurator*) romain, à cette époque de la Rédemption, était (les Évangiles en font foi) *Ponce Pilate,* qui renvoya Jésus devant Hérode, comme sujet de ce prince. Or, Pilate avait eu pour prédécesseur dans le gouvernement de Judée, *Valerius Gratus.* Voici, du reste, la chronologie des procurateurs romains en Judée, d'après l'historien Josèphe, pour qui cette tradition historique

<small>Nomenclature des procurateurs romains à Jérusalem</small>

(1) Flavius Valerius Constantinus, né en **274**, empereur en **306**, chrétien en **312**, mourut en **337**. Ce n'est pas sous lui, mais beaucoup plus tard, après le Concile de Constantinople *in trullo,* autrement appelé *Quini-sexte,* que les monnaies byzantines commencèrent à porter l'image du Christ. Ce concile fut tenu sous Justinien II, en **691**.

était vivante, puisqu'il est né à Jérusalem seulement quatre ans après la mort du Christ.

Depuis que Pompée eut conquis la Syrie et soumis la Judée, l'an 691 de Rome, soixante-trois ans avant la venue du Sauveur, Rome imposa des gouverneurs à la Syrie, des souverains pontifes et des rois à la Judée. Le premier gouverneur de la Syrie, établi par Pompée, fut le pro-questeur Marcus Æmilius Scaurus. Quatre ans après, le préteur Lucius Marcius Philippus succéda à Scaurus (1). L'année suivante, il fut remplacé par Cneius Cornelius Lentulus Marcellinus, préteur, qui fut remplacé à son tour, un an après, par le proconsul Aulus Gabinius. On était alors en l'an de Rome 700, cinquante-quatre ans avant l'ère chrétienne. Depuis cette époque jusqu'à la mort d'Hérode le Grand, il y eut une succession assez nombreuse de gouverneurs de Syrie. A l'avénement d'Hérode Antipas en Galilée, Quintilius Varus exerçait la charge de gouverneur de Syrie depuis la vingt-cinquième année du règne d'Auguste. Enfin, l'an 760 de Rome, le cinquième de notre ère, l'ethnarque de Judée, Archélaüs, ayant été déposé par Auguste, l'empereur donna le gouvernement de Syrie à Publius Sulpicius Quirinus, qui réduisit, cette même année, la Judée en province et la réunit à son gouvernement.

Par lui fut installé le premier procurateur à Jérusalem, Caponius, envoyé par César-Auguste (2).

(1) APPIEN, dans ses *Syriaques*, confirme ce fait.
(2) Voir JOSÈPHE, *Antiquités judaïques*, liv. XVIII, ch. I, § 1, p. 415 de la traduction d'Arnauld d'Andilly. Édit. déjà citée.

Caponius eut pour successeurs : *Marcus Ambivius* (1), puis *Annius Rufus,* jusqu'à la fin du règne d'Auguste (2).

A l'avénement de Tibère, *Valerius Gratus,* choisi par l'empereur, devint le quatrième procurateur de Judée. Ce fut sous lui que Caïphe fut nommé grand sacrificateur (3).

Vint ensuite, l'an 26 du Sauveur, *Pilate,* qui, après douze ans passés en Judée, fut destitué de sa charge de procurateur, l'an 38 de notre ère, par Vitellius, gouverneur de Syrie, et remplacé par le procurateur *Marcellus* (4). Pilate avait gardé ses fonctions plusieurs années encore après le crucifiement du Christ.

Il est vrai que plusieurs consuls ont porté le grand nom de Lentulus, même du temps du Sauveur; mais aucun d'eux n'a exercé de fonctions en Judée. Le prétendu proconsul Publius Lentulus ayant connu le Christ n'est en définitive qu'un personnage imaginaire, car on ne saurait tenir compte du préteur Cnéius Cornélius LENTULUS Marcellinus, qui gouverna la Syrie cinquante-huit ans avant la venue du Messie, et bien entendu n'a pu écrire sur lui la lettre en question (5). Pas un des premiers Pères de l'Église, y compris saint Augustin, qui parle des prétendus portraits du Christ répandus de

Lentulus est un personnage imaginaire.

(1) Josèphe, *Antiquités judaïques,* XVIII, III, 5, p. 416.
(2) ID., *ibid.* Auguste mourut le 19 août 767 de Rome, l'an 14ᵉ de Jésus-Christ.
(3) ID., *ibid.,* § 7.
(4) ID., *ibid.,* et ch. v, § 2.
(5) Le *Longueruana,* seconde partie, pages 157-191, contient une chronologie des gouverneurs de Syrie pour les Romains, des pontifes des Juifs et des procurateurs de Judée. Cette chronologie est tirée d'Appien et surtout de Josèphe.

son temps, n'a fait allusion à cette lettre. Elle n'est pas non plus dans Flavius Eutrope, l'abréviateur de l'histoire romaine, au quatrième siècle. Il fallait de nécessité inventer un Eutrope pour se tirer d'affaire. Aussi en a-t-on imaginé un, disciple d'un certain Abdias qui aurait été premier évêque de Babylone et l'un des soixante-douze disciples de Jésus-Christ (1). Bien entendu la belle invention de cet Eutrope est dénuée de toute preuve. Alors d'autres sont revenus à l'abréviateur Flavius Eutrope, dont on a voulu faire un chrétien, sur un mot fort peu concluant de son histoire quand il parle de Julien (2). C'était le temps où régnait la rage des interpolations chrétiennes dans les livres du paganisme, à l'imitation de Paul Orose. Paul Warnefried, plus connu sous le nom de Paul le Diacre, a greffé sur le Manuel d'Eutrope des interpolations à sa manière dans l'ouvrage qu'il a intitulé Mélanges historiques (*Historia miscella*), et dont les onze premiers livres ne sont que les dix d'Eutrope paraphasés çà et là, et interpolés de christianisme (3).

(1) Cet Abdias n'était, pour le dire en passant, qu'un imposteur de pauvre esprit, dont on a une histoire fabuleuse, intitulée : Histoire des luttes apostoliques (*Historia certaminis apostolici*). Il prétendait avoir connu le Christ et avoir été mis par lui au rang des disciples. Le manuscrit de sa légende, trouvé dans le monastère d'Ossiach, en Carinthie, fut imprimé en 1551, in-folio, par Wolfgang Lazius, ce qui a eu pour résultat d'en rendre l'auteur et l'éditeur également ridicules.

(2) Eutropii *Breviarium histor. romanæ*. Parisiis, 1726, in-4º, lib. X, c. xvi [8].

(3) Paul le Diacre, ainsi appelé parce qu'il fut diacre de l'Église d'Aquilée, naquit vers 740. Il fut chancelier ou secrétaire (notarius) de Didier, dernier roi des Lombards, et parut un instant à la cour de Charlemagne et à celle d'Archise, prince de Bénévent. On a de

Le véritable Eutrope fut secrétaire de Constantin le Grand, qui avait intronisé le Christianisme; compagnon d'armes du sceptique Julien, qui avait restauré le paganisme; gouverneur de l'Asie, sous l'arien Valens; enfin préfet du prétoire, sous Théodose. Les vicissitudes si diverses subies par le Christianisme sous ces différents princes que servait souvent de près notre auteur, n'étaient guère de nature à lui inspirer autre chose qu'une religion facile, un scepticisme accommodant.

Il existe, comme on l'a dit, une lettre de Lentulus, écrite en caractères d'or, en tête d'un manuscrit des Évangiles conservé dans la bibliothèque d'Iéna; mais ce manuscrit est du seizième siècle, et non pas du quatrième. Dans ses notes sur le Guide de la peinture du mont Athos, M. Didron revient cependant encore sur cette lettre de Lentulus, et, sans se déjuger complétement, la déclare encore apocryphe; mais il la reproduit *comme datant des premiers siècles de l'ère chrétienne* (1). C'était en effet le temps des apocryphes.

Or, on la voit paraître pour la première fois, écrite en français macaronique, par le fameux prédicateur de la fin du quinzième siècle, le Père Olivier Maillard (2).

<small>Où il est fait pour la première fois mention certaine de la lettre de Lentulus.</small>

lui un livre des *Gestes des Lombards, De gestis Longobardorum*. Il mourut au Mont-Cassin en 790, d'autres disent en 801.

(1) Pages 452-453. M. J. Coindet, qui, dans son *Histoire de la peinture en Italie* (Paris, Renouard, 1857), a l'air de croire à l'authenticité de la lettre de Lentulus, dit (page 64) qu'elle était connue déjà au quatrième siècle. Bien entendu il ne donne aucune preuve. Il s'était inspiré de M. Didron. L'érudition de seconde main est de toutes la plus commune et la plus dangereuse.

(2) Voir *La conformité et correspondance des saints mystères de la messe à la Passion de notre Sauveur Jésus-Christ,* composée par le béat

Barthélemy de Chasseneuz (1) l'a reproduite en latin, dans l'année 1529. En 1512, elle l'avait déjà été, dans la même langue, à Nurenberg. Elle a été donnée aussi comme authentique, au seizième siècle, par le Navarrais Juan Huarte, dans son livre de l'Examen des esprits (2), et, à ce propos, la crédulité de l'auteur a été l'objet d'une verte critique dans le Dictionnaire de Bayle (3). Ce n'est pas là que Fabricius est allé la chercher pour son *Codex apocryphus* (4), c'est dans la version latine de l'ouvrage persan de Jérôme Xavier, neveu de saint François Xavier (5).

P. frère Olivier MAILLARD. Paris, 1552, petit in-8° gothique. La lettre de Lentulus est à la suite.

Maillard était Breton. Il mourut près de Toulouse, le 13 juin 1502; son livre est donc posthume, à moins qu'il n'y ait eu, ce que je ne présume pas, une édition antérieure.

(1) *Catalogus gloriæ mundi*, 1529, in-folio, part. IV, p. 98.

Chasseneuz est celui qui fut éditeur du beau livre in-4° gothique : *Le grand Coustumier de Bourgogne*, 1534.

(2) *Examen de ingenios para las sciencias, donde se muestra la diferencia de habilidades que hay en los hombres*. Amsterdam, Ravestein, 1662, petit in-12.

L'édition la plus ancienne, mais la plus incomplète, est celle de Baeça, 1575, in-8°.

(3) Art. *Huarte*.

(4) Pars Ia, pp. 301-302.

(5) La version latine est intitulée : *Historia Christi et historia sancti Petri persice conscripta, simulque multis modis contaminata*, à P. Hier. Xavier, Soc. Jesu, latinè reddita et animadvers. notata à Lud. de Dieu. Lugduni Batavorum, 1639, in-4° Elzevier.

Le P. Xavier, entré dans l'ordre des Jésuites, à Alcala, en 1568, mourut le 17 juin 1617. Il avait acquis la connaissance des langues orientales dans ses travaux apostoliques. On pense cependant qu'il avait écrit en portugais son *Histoire du Christ et de saint Pierre*, dont on lui attribue la version persane, qui serait d'un nommé Abd-el-Kasen, de Lahore.

Nous avons donc là une de ces nombreuses suppositions jetées à la crédulité populaire, et qui sont devenues vraies pour la foule, à force d'être anciennes, comme si l'antiquité, qui rend la vérité plus respectable, pouvait donner aucun poids à l'erreur. Il ne serait pas difficile, ce semble, de remonter jusqu'à la source de cet apocryphe, et d'en retrouver mot à mot les éléments dans les différents portraits traditionnels, écrits, qui sont épars soit chez les Pères, soit surtout chez quelques écrivains ecclésiastiques grecs : saint Anschaire, par exemple, Nicéphore Calliste, saint Laurent Justinien et le Français saint Bernard. On en jugera par les textes que nous allons reproduire. Mais cette étude se rattache par tant de côtés historiques et critiques à l'iconographie linéaire du Sauveur ; les deux questions s'éclaircissent si bien l'une par l'autre, qu'on ne saurait les séparer. On nous permettra donc, pour plus de clarté dans nos déductions, de nous étendre avec quelque détail sur cette double branche de l'archéologie sacrée. Aussi bien n'en prendrons-nous que la fleur, car il faudrait des volumes pour l'épuiser. *Sources de la lettre apocryphe de Lentulus.*

Et d'abord, il est évident que l'Homme-Dieu, qui avait voulu naître pauvre, qui n'a jamais quitté la Palestine que pour la fuite en Égypte, dans sa première enfance, n'aurait pu être peint que par des étrangers, puisque la loi mosaïque proscrivait la reproduction de tout ce qui avait vie, et que dès lors l'art iconographique n'était point pratiqué par les Israélites. *Iconographie du Messie.*

« Tu ne te feras point d'images sculptées, avait dit l'*Exode,* aucune image, soit de ce qui est en haut, au

ciel, soit de ce qui est en bas, sur la terre, ni de ce qui est dans les eaux, sous la terre (1). »

Cette prohibition divine est loin, il est vrai, d'avoir toujours été observée par le peuple juif; mais c'est seulement en des cas exceptionnels, soit en des révoltes sans durée, soit par suite d'ordres exprès de l'Éternel lui-même ou du grand législateur, ou des rois, que des figures d'animaux furent représentées dans le désert, dans le Temple, ou dans le palais du souverain. En un mot, l'art des images n'a jamais constitué chez les Hébreux une profession réglée, une pratique normale. Quelques notes rapides sur l'histoire archéologique des Juifs avant la venue du Messie, vont prouver d'une façon péremptoire qu'à aucune époque ils n'ont admis le portrait.

Preuves tirées de l'histoire générale des Juifs, qu'ils n'ont jamais admis le portrait avant le Messie.

Et d'abord, on ne saurait disconvenir qu'aux premiers temps de l'Exode, après une captivité de plusieurs siècles chez un peuple idolâtre, tel que les Égyptiens, quelques Hébreux n'aient bien pu contracter un certain goût des arts de l'idolâtrie, et n'en aient emporté avec eux le talent pratique : l'érection du veau d'or dans le désert en serait une preuve suffisante. Le fameux serpent d'airain, improvisé par Moïse lui-même, ce serpent auquel les enfants d'Israël brûlaient de l'encens jusque sous Ézéchias et qui ne fut détruit que par ce souverain, en est une preuve nouvelle. On en trouve une encore dans la construction de l'Arche d'alliance, où l'ordre de Dieu avait fait entrer la sculpture de chérubins d'or (2).

(1) *Exode*, xx, 4.
(2) Impossible de dire exactement ce qu'étaient ces *chérubins*. Étaient-ce des corps ailés à face humaine? Étaient-ce des quadrupèdes

Mais jusque-là, nul portrait de l'Éternel, nul portrait de l'homme.

Les Écritures révèlent, çà et là, chez le peuple juif, un goût artiste dans la métallurgie, dans la sculpture d'ornement, dans la ciselure et la gravure des métaux, dans la gravure de pierres fines. Elles attestent même un style élevé dans les plans et dans l'exécution du temple conçu par David et construit par Salomon. Ce prince, qui perdit la sagesse à la fin de sa vie, qui avait épousé des femmes étrangères, et qui bâtit sur un lieu élevé, appelé depuis le *Mont du scandale*, une splendide retraite où ses femmes sacrifiaient à leurs dieux; Salomon qui finit par se rendre lui-même coupable d'idolâtrie, s'était construit un palais où son trône était flanqué de deux lions auprès des bras, et d'un lionceau à droite et à gauche, sur chacun des six degrés portant le siége (1). Auparavant encore, il avait introduit dans le Temple, comme décoration, des apis ou taureaux d'airain qui supportaient et entouraient une mer de fonte de dix coudées (2), sans doute en commémoration du passage miraculeux de la mer

ailés ou des oiseaux puissants, de force à porter Jéhovah dans l'espace, suivant l'image de Samuel? Étaient-ce des hommes debout comme en avait fait exécuter Salomon, selon le livre des Rois (III, vii, 36)? Étaient-ce des corps ailés à quatre têtes symbolisant les quatre Évangélistes, suivant l'image d'Ézéchiel? Moïse dit en avoir vu de sculptés sur le trône de Dieu; mais il ne les décrit pas. Qu'étaient-ce donc que les chérubins? « Personne, dit l'historien Josèphe, qui était juif, personne ne le saurait dire ni même le conjecturer. » Le saint des saints avait été détruit par les Assyriens, mais il est bien extraordinaire que la tradition ne lui eût rien transmis à ce sujet.

(1) *Rois*, III, x, 19-20.
(2) *Rois*, III, vii, 25. *Paralipomènes*, II, iv, 3 et 4.

Rouge. Il avait ajouté des chérubins ailés sur lesquels reposait le tabernacle dans le saint des saints ; puis encore d'autres chérubins colossaux dont les ailes se rejoignaient d'un tabernacle à l'autre (1). Aucun simulacre du Dieu unique, aucun portrait d'homme.

Après le schisme des dix tribus, sous son fils Roboam, on vit reparaître chez les Israélites les idoles de l'Égypte et de Sidon. Le veau d'or, le bouc, le bélier, s'élevèrent en simulacres autour du lac Asphaltite ou mer Morte et dans les terres bibliques. Baal et Astarté envahirent le sanctuaire sous les règnes d'Akhaz et de Jézabel. Vint le sévère Josias, qui fit justice des idoles des Sidoniens et des abominations des Ammonites, et rétablit le vrai culte. Mais toutes ces idoles avaient-elles bien été l'œuvre d'Israélites et non celle d'artistes étrangers? Si Toubal-Kaïn avait, aux premiers temps de la Genèse, enseigné au peuple de Dieu l'art de confectionner *tout instrument de cuivre et de fer* (2), il ne semble pas que cet art se soit constamment perpétué dans sa splendeur, en Palestine. Et de fait, quand David avait voulu préparer pour son fils les matériaux de la maison de l'Éternel, il avait été obligé de demander au roi de Tyr, Hiram, le secours d'ouvriers forgerons (3). D'une autre part, quand Salomon bâtit le temple, avait-il compté sur les seules ressources de l'art judaïque? Non ; il s'était adressé au même roi pour en obtenir un homme exceptionnel, intelligent au

(1) *Rois*, III, vii, 29 et 44. *Paralipomènes*, II, iii, 10-14, et même livre, v, 7 et 8.
(2) *Genèse*, iv, 22.
(3) *Paralipomènes*, II, xiv, 1.

travail de l'or, de l'argent, de l'airain, du fer, de la teinture, de la ciselure. L'art phénicien était donc venu apporter son tribut à Jérusalem; et une véritable armée de tailleurs de pierres, descendue de Tyr et de Byblos (1), s'était jointe aux artistes et aux maçons de Salomon (2).

Les alternatives d'idolâtrie et de culte du vrai Dieu ne furent, il faut le reconnaître, que trop fréquentes chez les Juifs. Entourés presque partout de peuples idolâtres, quand ils n'étaient pas en captivité chez ces peuples; asservis en masse par les Pharaons; en partie par Salmanasar, roi des Assyriens, et dispersés en Médie, à l'est de l'Euphrate et du Tigre, 721 ans avant le Christ; en partie, cent quatre-vingt-treize ans après, par Nabuchodonosor et dispersés sur les rives des fleuves de Babylone, il ne resta plus rien des royaumes d'Israël et de Juda. On comprend alors que le cœur ait failli dans la foi à quelques Hébreux. En outre, les conditions territoriales qu'ils retrouvèrent dans l'antique terre de Chanaan, après leurs deux dernières captivités, n'étaient plus celles qu'ils avaient laissées. Les derniers conquérants avaient semé le pays de colonies et d'idoles. La vraie foi, contrariée dans son essor, fleurit plus particulièrement dans la Judée proprement dite, sous le soleil religieux de Jérusalem. Mais deux fois mise au pillage, 169 et 167 ans avant le Messie, par Antiochus IV Épiphane, la ville sainte vit profaner son temple, en même temps que les Samari-

(1) Byblos, ancienne ville de Phénicie, à l'extrémité nord de la côte, aujourd'hui Djébaïl, près de l'ancien fleuve Adonis.
(2) *Rois*, III, v, 18.

tains dédiaient lâchement le leur à Jupiter Hellénien ; et la statue de Jupiter Olympien s'éleva au-dessus de l'autel du Dieu unique, dans le sanctuaire de Jérusalem. Les armes généreuses des Machabées chassèrent le dieu payen avec l'ennemi, et le temple fut purifié. Or, durant toutes ces périodes de désastres, est-il question d'autre chose que d'idoles? est-il question d'iconographie humaine? Jamais.

<small>Hérode est le premier qui dresse des statues sur l'ancien territoire de Chanaan.</small>

Hérode le Grand fut le premier qui dressa, sur l'ancien territoire des tribus, des statues votives à l'empereur romain duquel il tenait son pouvoir. A l'orient d'Émath, sur l'ancienne terre de la tribu de Nephthali, près des sources du Jourdain, il bâtit avec splendeur un temple de marbre blanc en l'honneur d'Auguste, et y consacra la statue impériale. Sur l'emplacement de la tour maritime de Straton, dans la Samarie, sur l'ancien territoire de la demi-tribu occidentale de Manassé, il avait fondé, encore par flatterie pour l'empereur, la ville de Césarée de Palestine. Un temple qu'il y éleva, sous l'invocation de Rome et d'Auguste, renfermait les statues de ces deux divinités, statues colossales, modelées l'une sur la Junon d'Argos, l'autre sur le Jupiter d'Olympie. En même temps, il avait construit dans la ville un théâtre et un cirque avec jeux quinquennaux, à l'intention d'Auguste ; mais tout cela n'était qu'aux portes de la Judée et non dans la Judée même, qui se fût soulevée contre de pareilles profanations. En effet, quand, pour flatter à la fois Auguste et les Juifs, ce tyran magnifique et sanguinaire eut reconstruit le temple de Jérusalem, il termina son œuvre en faisant surmonter d'une aigle d'or la

porte principale ; l'aigle fut abattue en plein jour, et les deux chefs juifs de la sédition, amenés devant le vieux roi mourant, lui reprochèrent avec fierté, sous la menace de la mort, d'avoir violé leur loi.

En résumé, un savant membre de l'Institut, voyageur infatigable, qui de sa personne est allé interroger les souvenirs des terres bibliques, et qui au retour a su, d'une plume discrète et incisive, détruire beaucoup de théories conçues au fond de cabinets d'étude, sur l'archéologie de la Terre-Sainte, M. F. de Saulcy, n'a laissé sur l'art judaïque aucun point qu'il n'ait touché. Nulle part, lui qui possède si bien les témoignages sacrés et profanes relatifs à cet art, n'a rencontré la moindre trace de la pratique d'une iconographie humaine chez les Juifs (1). Les Juifs, en un mot, n'acceptèrent sur ce point ni les leçons de l'Égypte et de la Syrie, si peu portées, d'ailleurs, comme on le verra plus loin, aux représentations iconiques dans les véritables conditions de l'art; ni les leçons de la Grèce et de Rome, si fort amoureuses de leur iconographie olympique et héroïque.

Que sont donc les types que nous possédons de la figure du Sauveur? C'est ce qu'il nous reste à examiner.

Au commencement de l'expansion de la foi du Messie, l'Église d'Orient, comme l'Église d'Occident, eut horreur des images. On se contenta d'abord, dans les monuments dessinés et peints, de désigner Jéhovah,

(1) Voir son *Voyage autour de la mer Morte et dans les terres bibliques.* Cf. son *Histoire de l'art judaïque.*

<small>Premières images, symboles de Dieu le Père.</small>

Dieu le Père, sous le symbole d'une main avec ou sans nimbe (1), et les portraits du Sauveur et de la Vierge furent des linéaments timides, plus ou moins informes, qui s'essayèrent quand on se fut relâché de l'extrême rigueur iconoclaste. On s'abstint longtemps de représenter Dieu le Père autrement que par des symboles, de peur de tomber dans la reproduction du type de Jupiter Olympien et de ménager ainsi une sorte de victoire au paganisme. Ennemis acharnés de Dieu le Père, les Gnostiques allaient jusqu'à lui refuser la divinité et le traitaient comme un tyran jaloux et persécuteur de l'Agneau. Aussi de la Trinité ne représentaient-ils que Dieu le Fils, le Verbe fait chair. Saint Jean Damascène, qui certes n'était rien moins qu'iconoclaste, puisque l'un de ses vigoureux ouvrages a été écrit contre la destruction des images, saint Jean Damascène, qui vivait au huitième siècle, s'opposait encore non à la peinture, sous figure humaine, de Dieu le Fils qui s'est manifesté aux hommes par son incarnation, mais à l'anthropomorphisme, c'est-à-dire à la représentation de l'essence purement divine ou de la Trinité mystique, attendu qu'il

(1) Voir BOSIO, *Roma sotterranea*, pages 45, 59, 73, 231, 339, 363 et 367 de l'édition italienne. Roma, 1632;

CIAMPINI, *Vetera monimenta*, t. I, p. 194 du texte; t. II, p. 22 du texte, et même tome, pl. XVI, XX, XXIX, XXXII, XXXV, XLII;

Cf. SÉROUX D'AGINCOURT, *Histoire de l'art par les monuments; Peinture*, pl. XIII, n° 17, pl. XVII, n° 5, et pl. LIX;

Émeric DAVID, *Discours sur la peinture*, pp. 43-44;

RAOUL-ROCHETTE, *Discours sur l'origine, le développement et le caractère des types imitatifs qui constituent l'art du Christianisme.* Paris, Adrien Leclère, 1834, in-8°.

Cyprien ROBERT, *Université catholique*, t. VII, p. 318.

n'avait pu être donné à l'homme de voir ce qui n'a ni corps, ni étendue, ni figure sensible; — en un mot, ce qui est invisible (1). On comprend en effet que le docteur s'opposât à ces représentations arbitraires; mais puisque Dieu, par son essence même, est la toute-puissance, il possède la faculté de se manifester à l'œil humain sous telle forme sensible qu'il lui plait de choisir. Dieu avait dit à Moïse, à travers le buisson ardent : « Tu ne pourras voir ma face ; nul ne saurait me voir et vivre (2), » et cependant il avait apparu deux fois à Abraham en atténuant sa splendeur (3) ; et deux fois éga-

(1) Εἰ μὲν γὰρ τοῦ ἀοράτου Θεοῦ εἰκόνα ἐποιοῦμεν, ὄντως ἡμαρτάνομεν. Ἀδύνατον γὰρ τὸ ἀσώματον καὶ ἀόρατον καὶ ἀπερίγραπτον καὶ ἀσχημάτιστον εἰκονισθῆναι.

Saint Jean Damascène ajoute que le Christ, s'étant fait chair, est devenu un objet accessible à l'imitation.

JOANNIS DAMASCENI, *Opera omnia quæ exstant, et ejus nomine circumferuntur. Ex variis editionibus et codd. mss. collecta.* Ed. Le Quien, Paris, 1712. Premier vol., *Discours second sur les Images*, p. 331.

(2) *Exode*, XXXII, 20.

L'inventeur de l'Islam, qui refit la Bible six cents ans après la venue du Christ, et prétend que les chrétiens ont falsifié les Écritures, rapporte à sa manière (chap. VII, v. 139 du Coran), que Moïse tomba évanoui la face contre terre pour avoir essayé de contempler la gloire de Dieu. Les théologiens musulmans citent souvent ce passage pour établir que nulle créature ne saurait voir Dieu sans être sur-le-champ frappée de mort. Ils pensent aussi que l'homme ne peut soutenir l'éclat d'un ange. Mahomet lui-même, qui disait communiquer avec Dieu par l'ange Gabriel, avoue n'avoir pu regarder en face cet ange, que Dieu lui envoyait sous forme humaine. Néanmoins, la secte des Mystiques, qui s'est formée dans l'Islam, prétend que leurs extases les font jouir de la présence réelle de Dieu. Mais cet illuminisme des rêveurs mewlewis et autres ascètes n'est pas admis par les sages musulmans. Voir par effort d'imagination ou exaltation nerveuse certains attributs de la Divinité, ce n'est pas voir son essence.

(3) *Genèse*, XVII et XVIII.

lement il se manifesta au prophète Ézéchiel dans une vision, sous la figure d'un homme assis sur un trône et tout environné de feu (1).

L'art garda longtemps à Dieu le Père la rancune que lui avaient inspirée les Gnostiques, ou s'abstint par prudence. Quand enfin il se hasarda à le représenter avec des traits humains, il adopta un type sévère et solennel, mais sans afficher la prétention de donner un portrait. Souvent alors, il faut l'avouer, on tomba dans l'espèce de profanation redoutée des premiers fidèles, on peignit Jéhovah d'après le maître de l'Olympe payen, le Jupiter tonnant. Il arriva même qu'un peintre, et il n'était pas le seul, s'avisa de représenter, sous cette figure au sourcil terrible, l'Agneau mystique, le Christ lui-même, le type de l'ineffable douceur et charité : « Les mains du peintre, dit Théodore l'*Anagnoste*, se desséchèrent subitement, et il ne fallut rien moins qu'un miracle opéré par l'intercession de Gennadius, archevêque de Constantinople, pour lui en rendre l'usage (2). » Cette légende témoigne, par son origine populaire, du sentiment de respect religieux qui existait alors chez le peuple chrétien. L'iconographie sacrée du mont Athos s'est affranchie de ces rigueurs exclusives; elle veut qu'on donne au Christ un aspect terrible, au jugement dernier. Elle le représente lançant la foudre au-dessus du soleil. Cette façon d'envi-

Le Christ représenté en Jupiter.

(1) Ezech., I, 26-27.
(2) Théodore *l'Anagnoste* (ou le Lecteur), p. 554, à la suite de Théodoret. Edition de Paris, 1673, in-fol.
Ἡ χεὶρ τοῦ ζωγράφου ἐξηράνθη, τοῦ ἐν τάξει Διὸς τὸν σωτῆρα γράψαι τολμήσαντος, ὃν δι' εὐχῆς ἰάσατο Γεννάδιος.

sager le Sauveur est la tradition purement grecque. Le Dieu de cette tradition est celui du *Dies iræ*. Le Dieu de l'Occident est l'Agneau mystique. L'Italie procède moins de l'Occident que de la Grèce. Dante appelle le Christ un souverain Jupiter, qui a été crucifié pour nous sur la terre :

<div style="text-align:center">O sommo Giove

Che forti 'n terra per noi crocifisso (1).</div>

Fidèle à la tradition latine, Orcagna, dans son Jugement dernier du *Campo santo* de Pise, fait lever la main à son Christ, non pour foudroyer les réprouvés, mais pour montrer aux hommes les plaies de son martyre. Le sombre génie de Michel-Ange retourne à la sombre tradition byzantine. Plus près de nous, Poussin lui-même, le Romain, a fait du Christ, dans un tableau de saint François Xavier, pour le Noviciat des Jésuites, un Jupiter tonnant. « Il ne pouvait, disait-il, au rapport de Félibien, il ne devait jamais s'imaginer un Christ en quelque action que ce fût, avec un visage de *torticolis* ou de *Père Douillet*, vu qu'étant sur la terre parmi les hommes, il était difficile de le considérer en face (2). »

Il est un autre ordre d'idées qui tend encore à exclure l'authenticité de la lettre de Lentulus. Si cette lettre eût réellement appartenu aux premiers temps du Christianisme, si elle eût été connue (et elle eût dû l'être), elle eût été citée comme un grave témoignage dans la circonstance dont nous allons parler, à savoir

Discussions sur la beauté ou la laideur du Christ.

(1) *Purgatorio*, terc. 40.
(2) *Entretiens sur les vies et les ouvrages des peintres.*

84 LIVRE PREMIER.

la discussion qui s'ouvrit entre les docteurs sur la laideur ou la beauté du Christ. Or, de part ni d'autre on n'en a dit un mot. Saint Justin, martyr, se déclara pour la difformité des traits. « En se montrant sous ces dehors abjects d'humiliation, disait-il, le Sauveur n'a fait qu'ajouter à ce que le mystère de la rédemption offre de sublime et de touchant (1). » Le fougueux docteur carthaginois Tertullien (2) se prononça de même, avec les Manichéens, pour la laideur.

Saint Justin, martyr, tient pour la laideur.

« Il n'a pas même de distinction dans la physionomie, disait-il : Ne aspectu quidem honestus (3). » « Nec humanæ honestatis fuit corpus ejus (4). »

Tertullien est de même avis.

« Qu'il soit sans considération, qu'il soit abject, qu'il soit méprisé, c'est mon Christ à moi : Si inglorius, si ignobilis, si inhonorabilis, meus erit Christus, » disait-il ailleurs encore (5).

Les Pères des quatrième et cinquième siècles étaient partagés sur ce point, et il n'y avait pas unanimité dans la même Église. Les uns voulaient qu'à raison de l'incarnation divine, le Messie eût été d'un aspect imposant, majestueux, et de cette beauté attrayante qui est le reflet d'une belle âme. Les autres, adoptant l'interprétation de Justin et de Tertullien, en faisaient un être repoussant de laideur, par suite de toutes nos iniquités dont il s'est chargé et de l'état d'humiliation

Partage des opinions dans une même Église sur la question de la figure du Christ.

(1) Ἀειδῆ καὶ ἄτιμον φανέντα.... καὶ ἀειδής.... καὶ ἄνθρωπος ἀειδής, ἄτιμος. *Dialogue avec Tryphon*, LXXXV, LXXXVIII.
(2) Né vers 160, mort en 245.
(3) *Adversus Jud.*, XIV.
(4) *De carnat. Christi*, IX.
(5) *Advers. Marcian.*, III, 17.

où il a voulu être réduit pendant sa passion (1). En vain le grand docteur d'Orient, saint Grégoire de Nysse, né vers 332, mort vers 396 ou 400, soutient que le Christ n'avait voilé sa divinité qu'autant qu'il était nécessaire pour ne point blesser les regards des hommes (2). En vain une autre grande lumière de la même Église, saint Jean Chrysostome, contemporain de saint Grégoire, combattit pour la beauté de l'Homme-Dieu, et fut suivi, trois siècles plus tard, dans cette voie, par saint Jean Damascène (3), la bizarre opinion de la laideur prévalut chez quelques docteurs d'Orient, accréditée surtout — chose incroyable ! — par les Grecs, par les descendants de ces générations dont tant de splendides ouvrages, demeurés la gloire et la leçon du génie humain, ont consacré le beau idéal. Une opinion aussi contraire aux traditions de l'antiquité idolâtre fournissait des armes au paganisme railleur, et l'on vit, à cette occasion, le philosophe épicurien Celse multiplier ses violents sarcasmes : « Votre Jésus est laid, s'écriait-il, donc il n'est pas Dieu (4) ! » Pour prouver, il est vrai, que les Grecs n'ont pas été partisans du système de la laideur du Sauveur, on a cité une certaine lettre où saint Timothée, premier évêque d'Éphèse et compagnon des travaux de l'apôtre saint Paul, parle à saint Denis l'Aréopagite de la beauté de l'Homme-Dieu. Mais il y aurait d'abord à prouver que cette lettre n'est pas

Saint Grégoire de Nysse et saint Jean Chrysostome témoignent pour la beauté.

Saint Jean Damascène tient aussi pour la beauté du Christ.

Railleries des payens sur la laideur de Jésus.

(1) Voir le P. Petau, *De incarnatione*, lib. X, c. v, nos 11 et 12.
(2) *In Cantic. canticorum homil.*
(3) Né vers 676, mort vers 760.
(4) Celse, rapporté par Origène, *Contrà Celsum*, l. VI, c. lxxv.

à reléguer parmi les apocryphes, comme les œuvres attribuées à l'Aréopagite lui-même. Quoi qu'il en soit, les trois grands docteurs de l'Église d'Occident, saint Ambroise (1), saint Jérôme (2), saint Augustin (3), prirent la défense de la beauté du Messie, et l'opinion contraire, assez promptement décréditée chez les Pères latins, ne conserva guère de partisans qu'en Asie et en Afrique.

Témoignages mystiques des Écritures sur l'extérieur du Christ.

Malheureusement, les Apôtres et les Évangélistes n'ont laissé sur la personne du Sauveur aucun renseignement qui soit parvenu jusqu'à nous, et les prophéties que l'on trouve dans l'Ancien Testament paraissent, au premier aspect, contradictoires :

« Vous surpassez en beauté tous les enfants des hommes, et une grâce admirable est répandue sur vos lèvres, » dit David (4).

« Il est sans beauté, sans éclat... Il nous a paru un objet de mépris, le dernier des hommes, » dit Isaïe (5).

Le premier texte est généralement entendu de la beauté *intérieure* du Messie, à raison de l'union de la divinité avec l'humanité. Quant aux dernières paroles, le patriarche d'Alexandrie, saint Cyrille (6), en les rapportant, se hâte d'ajouter qu'elles ne veulent exprimer qu'une laideur relative et ne font allusion qu'à la nature humaine du Messie, par opposition avec les

(1) Né vers 340, mort en 397.
(2) Né vers 331, mort en 420.
(3) Né en 354, mort en 430.
(4) *Psaume* XLIV, 3. C'est une des phrases de la lettre de Lentulus.
(5) Is., LIII, 2-3.
(6) Né en 315, mort en 386.

perfections divines (1); et les docteurs s'accordent à appliquer uniquement ces mêmes paroles au temps de la Passion. Il ne parait pas supposable en effet que le Christ ait été laid. La beauté extérieure est déjà une éloquence qui vient en aide à l'éloquence de l'âme. Si le Messie eût été laid, il eût été bafoué par les payens sur sa laideur, et les Évangiles en eussent parlé.

« Taille élevée, sourcils arqués, yeux beaux, nez bien proportionné, chevelure bouclée, le cou légèrement penché, carnation fine, barbe noire, le visage de teinte de froment à l'image de sa mère; doigts longs, voix sonore, élocution suave. De douceur ineffable; placide, résigné, patient (2). »

Tels sont les traits principaux du portrait que saint Jean-Damascène trace de Jésus, d'après les traditions qui avaient cours de son temps.

Portrait du Christ par saint Jean Damascène.

Saint Anschaire, archevêque de Hambourg et de Brême, qui mourut après saint Jean de Damas, vers 864, résumait en quelques paroles un portrait semblable :

Par saint Anschaire.

(1) Ἀσχήμων καὶ ἀτερπὴς διὰ τὸ ἀνθρώπινον. SAINT CYRILLE, dans le *Glaphyra in Exodum*, t. I, part. II, p. 250.

RAOUL-ROCHETTE, Discours déjà cité, page 19, a emprunté à Émeric David (*Discours historique sur la peinture*, p. 55) cette citation de saint Cyrille, mais il l'a confondue dans son renvoi avec celle des *Glaphyra in Genesim*, p. 43, qui est tout différente. Raoul-Rochette n'est pas le seul qui, sur la foi d'Émeric David, ait commis la même méprise, tant on se copie les uns les autres.

Il y a erreur positive dans l'interprétation d'Émeric David, et cette erreur est d'autant plus singulière qu'à la page 52 de ce même Discours sur la peinture, cet écrivain cite en français, dans son texte et sous le nom d'Isaïe, la phrase que, dans sa note, p. 55, il cite en grec sous le nom de saint Cyrille. Ou il a commis une étrange distraction, ou il travaillait de seconde main.

(2) *OEuvres de saint Jean Damascène*, édit. citée, t. I, pp. 630-631.

« Voici venir, disait-il, un homme de taille imposante, vêtu à la manière des Juifs, beau de visage. De ses yeux jaillissent, comme une flamme, les rayons de la splendeur divine... Il parle d'une voix pleine de douceur (1). »

Portrait du Christ par saint Bernard.

Saint Bernard, dans le douzième siècle, reprend, à son tour, avec son enthousiasme, le thème de la beauté du Sauveur. Suivant lui, elle surpassait celle des anges; elle faisait l'admiration et la joie des essences célestes (2).

Par Nicéphore Calliste.

L'historien grec Nicéphore Calliste, qui florissait sous les Paléologue, et mourut, à ce qu'on suppose, en 1350, donne aussi un portrait du Messie, mais il serait superflu de le citer, car il rentre tout à fait dans l'esprit et presque dans les expressions de celui qu'a donné saint Jean Damascène, qui vivait six siècles avant Nicéphore (3).

Par saint Laurent Justinien.

Saint Laurent Justinien, premier patriarche de Venise, mort en 1455, a laissé aussi quelques traits sur la personne du Christ. Mais ces traits caractérisent plutôt l'essence mystique du Sauveur que son incarnation. Il en ressort cependant que l'auteur croyait à l'exquise beauté de l'Homme-Dieu (4). Au surplus,

(1) *Act. SS. Ord. S. Benedict.* V^e vol. *Vie de saint Anschaire.*
(2) Saint Bernard, *Sermon II, Domin. prim. post octav. Epiph.*, t. I, col. 807.
Id. *Serm. I, In festis omnium sanctorum*, t. I, col. 1023.
(3) Nicephorus Callistus, *Ecclesiasticæ historiæ libri XVIII, græce nunc primum editi*, etc. Lutet. Parisior. Cramoisy. 1630, in-fol., livre I, ch. xl. — On lui a beaucoup emprunté pour la lettre de Lentulus.
(4) Traité *De casto connubio. Œuvres de saint Laurent Justinien.* Venise, 1751, 2 vol. in-fol.

saint Ambroise, Nicéphore Calliste et saint Laurent Justinien n'avaient fait que se conformer à l'opinion du grand pape Adrien I^{er}, élu en 772, du temps de Charlemagne, et dont les légats avaient occupé la première place au deuxième concile de Nicée qui statua contre les iconoclastes (1).

Sans raffiner sur les probabilités historiques, on peut inférer de ces disputes mêmes qu'à cette époque la tradition n'avait point conservé de la figure du Christ

En résumé, point d'image réelle du Sauveur.

(1) La figure du Sauveur a donné lieu à un grand nombre d'ouvrages, indépendamment de ceux que nous avons cités. Jules-César *Scaliger* proclame la beauté suprême du Messie dans son livre intitulé : *Exercitationes ad Card.*, exercit. CCCVII, n° II. (Francof., 1576.)

Cornelius à Lapide (Comment. in quat. Proph. max. Antwerpiæ, 1622, p. 470) se déclare partisan de la laideur du Christ : « Erat aspectabilis, dit-il, non habebat aliquid dignum aspectu. »

Saumaise s'est aussi occupé de la figure du Christ (*De cruce, Epistol. ad Bartholinum*, à la suite de la dissertation de Bartholinus : *De latere Christi*. 1646, p. 502).

Voir encore F. VAVASSORIS, Societ. Jes., *De formâ Christi liber*, 1649, Parisiis, Cramoisy, in-8°. Une autre édition donnée à Rostock, en 1666, même format, a pour titre F. VAVASSON, *De formâ Christi dum viveret in terris, cum præfatione de facie Dei, et brevi mantissâ observationum, denuo editus à Josuâ Ardio*. Ce Père, qui veut que le Christ n'ait été ni beau ni laid, dit qu'à l'époque de sa publication, les femmes voulaient que le Christ eût été beau, et les hommes, qu'il eût été fort laid : « Horreus aspectu » (p. 317).

Nicolaus RIGALTIUS, *De pulchritudine corporis D. N. Jesu Christi*, dans son commentaire sur saint Cyprien, Paris, 1649, in-folio, pages 235-246. Rigault se déclare ouvertement contre la beauté du Christ.

De singulari Christi Jesu, D. N. Salvatoris, pulchritudine assertio, in quâ tam antiquis quam modernis scriptoribus illam impugnantibus abundè respondetur. Autore R. P. Petro PILARETO, *ordinis Minorum theologo*. Parisiis, Lud. Boullenger; 1651, in-12, de 14 et 172 pages. C'est un partisan exclusif de la beauté du Sauveur.

Le P. Nathaniel Sotvel, dans son édition de la *Bibliotheca Societatis Jesu* de Ribadeneira, au mot Jean *Ferrier*, attribue à J. Ferrier

Ouvrages qui traitent de l'iconographie du Sauveur.

un type peint ou sculpté, d'une individualité assez précise pour le perpétuer à titre authentique. Il suffit d'ailleurs d'un premier coup d'œil, en examinant les effigies les plus anciennes, pour y reconnaître, dans la physionomie comme dans le costume, un caractère

un ouvrage écrit en français, intitulé : *De la beauté du Christ*. Paris, Florent Lambot, 1657, in-12. Je n'ai pu me procurer ce volume.

Petri HABERCORNII *Pietatis mysterium, seu Christologia vel tractatus de personâ Christi*. Giessæ, 1671, in-4°.

Jean FECHT, *Noctes Christianæ*. Dourlach, 1677, et Leipzig, 1706.

LE MÊME, *De formâ faciei Christi, dum in his terris viveret*. 1695, Rostock. — 1706, in-8°, pages 359 et suivantes.

M. I. REISKII *Exercitation. histor. de Imaginibus Jesu Christi*. Iena, 1685.

Dans leurs notes aux œuvres de saint Jérôme (1693; t. I, col. 377, note A, et t. VII, col. 59), les PP. Pouget et Martianay tiennent pour la laideur du Christ; mais ils veulent cependant qu'il ait eu ses moments de beauté.

Justi Godof. RABENERI *Dissertatio de Christi formâ et staturâ*. Dans ses *Amœnitates hist. philol.* Lipsiæ, 1695, in-8°, pages 365-373.

Ern. Salom. CIPRIANI *De pulchritudine corporis Christi prolusio*. Dans ses *Selecta programmata*, 1708, in-8°, pages 88-94.

Essai de réflexions sacrées sur la personne de Jésus-Christ, par Jean Gaspard MERCKEN. Ce traité est en latin dans la *Bibliothèque philologique* de Théodore Asée et de Fréd. Adolphe Lampe. 1719, 6 vol. in-8°, t. IV, pages 883 et suivantes. Le titre exact de l'ouvrage est *Bibliothèque ancienne et moderne de Jean Le Clerc*, t. XXIV, pages 4 et suivantes, Amsterdam.

Le P. de La Rue, dans ses *Notes sur Origène*, reproche aux peintres de s'être étudiés à donner trop de beauté au Christ. ORIG. *Opera*. 1733, p. 689.

Thom. LEWIS, *Inquiry into the shape, the beauty and stature of the person of the Christ, and of the Virgin Mary, offered to the consideration of the late converts to popery*. London, Strahan, 1735, in-8°.

Dans les *Dissertations qui peuvent servir de prolégomènes de l'Écriture sainte*, par Dom Augustin CALMET, imprimées en 1720, à Paris, 3 vol. in-4°, on trouve une *Dissertation* très-bien faite *sur la beauté du Christ*.

grec ou romain, sans aucun linéament du type arabe et israélite qui devait être celui des traits du Christ. Ainsi, avant que le style byzantin immobilisât à la grecque la figure et le costume de Jésus, les peintures des catacombes romaines lui donnaient une figure romaine et le

Carol. Henric. Zeibich, *De Minerva ad Christi imaginem efficta.* Wittemberg, en Saxe, 1755.

Les têtes du Christ, publiées par Yunter, la même année.

Sinnbilder und Kuntsvorstellungen der alten Christen (c'est-à-dire, Images symboliques et représentations figurées des anciens chrétiens), parties I et II. Altona, 1825, in-4°.

Recherches historiques sur la personne du Christ et celle de Marie, etc., *par un ancien bibliothécaire* (Gabriel Peignot), Dijon, 1829.

Augusti, *Matériaux pour l'histoire de l'art et de la liturgie chrétienne,* t. I, p. 50. Leipzig, 1841.

De la poésie chrétienne dans son principe, dans sa matière et dans ses formes, par A. F. Rio. *Forme de l'art. Peinture.* Paris, 1836.

Un second volume de cet ouvrage a paru, en 1855, sous ce titre : *De l'art chrétien.* C'est un livre plein de saine érudition et de nobles pensées : œuvre à la fois d'un vrai savant et d'un homme de cœur. Malheureusement, ce qu'il donne d'original est ce qui touche le moins à l'iconographie du Christ. Pour ce point particulier, il paraît avoir emprunté aux discours d'Émeric David.

Un ouvrage estimable, sous forme de dictionnaire, « *Christliche Symbolik* » (Symbolique chrétienne), publié en 1854-1855, à Ratisbonne, — 2 vol. in-8°, — par le fameux gallophage wurtembergeois Wolfgang Menzel, expose, dans un assez bon ordre et avec quelque méthode, les phases diverses qu'a subies l'iconographie chrétienne dans ses rapports avec le dogme, l'histoire, la peinture, la sculpture, l'architecture, même la musique et la liturgie.

Hagioglypta sive picturæ et sculpturæ sacræ antiquiores, præsertim quæ Romæ reperiuntur, explicatæ a Joanne L'Heureux (Macario). Lut. Parisior., 1856. Ce livre, édité de nos jours par le P. Jésuite Raphaël Garrucci, était en cours d'exécution quand L'Heureux mourut, en 1614. C'est la suite d'un travail commencé par Chacon. On y trouve, pages 11-23, quelques notes sur l'iconographie de Notre-Seigneur.

Tischendorf, *Anecdota sacra et profana.* A la page 129, on trouve un morceau d'un Romain, nommé Elpius, donnant le portrait du Christ.

revêtaient de la toge et du pallium. Chaque époque et chaque peuple mettent beaucoup du leur dans le passé qu'ils étudient et qu'ils représentent. De là les altérations successives dans les traditions. Et, en effet, saint Augustin, qui écrivait à la fin du quatrième siècle et au commencement du cinquième, parle des innombrables variétés de physionomie que les peintres de son temps imaginaient de donner au Christ, qui naturellement, dit le saint, n'en avait qu'une, quelle qu'elle fût; et il déclare, en résumé, qu'on n'en possède aucune image réelle (1).

Chaque peuple peint le Christ à sa propre image.

« Les Grecs, disait le schismatique Photius, pensent qu'il se fit homme à leur image; les Romains, qu'il avait la figure d'un Romain; les Indiens, celle d'un Indien. Les Éthiopiens, à leur tour, ne manquent pas d'en faire un Noir (2); » sans compter les bizarreries des sectes qui, à l'exemple des Gnostiques, des Manichéens et de quelques Pères d'Afrique, travestissent si étrangement l'image du Christ, et vont plus loin encore : témoin les Catharins albigeois qui la peignirent aussi laide que possible, avec un seul œil de Cyclope au milieu du front.

Qui s'étonnerait de la disposition de l'homme à tout peindre à sa propre image et à se renfermer, pour les symboles, dans la sphère étroite qui frappe immédia-

(1) Quà fuerit ille (Christus) facie nos penitus ignoramus... nam et ipsius Dominicæ faciei carnis innumerabilium cogitationum diversitate variatur et fingitur, quæ tamen una erat, quæcumque erat. S. August. *De Trinitate*, l. VIII, c. iv et v, t. III de ses œuvres.

Saint Augustin, né à Tagaste, en Afrique, le 3 novembre 354, mourut le 23 août 430, lors de l'invasion des Vandales.

(2) Photius, *Epist.* 64. Édit. de Londres, 1651.

tement ses sens? Cette disposition a été de tous les temps et de tous les arts. Qu'est-ce autre chose, au moyen âge, que ce travestissement des Juifs contemporains du Sauveur : idées, mœurs, usages, costumes, en bourgeois des quatorzième et quinzième siècles, dans les mystères représentés par les Confrères de la Passion? Plus tard, en tel de ses tableaux, Rembrandt faisait d'Abraham un bourgeois de son temps, et du Messie un bourgmestre de Saardam. Dans les vieilles peintures représentant la chute d'Adam et d'Ève, il n'est pas rare que le fruit qui sert à la séduction diffère suivant les pays et les provinces. En Normandie et en Picardie, c'est la pomme classique, l'une des richesses du pays; en Bourgogne et en Champagne, la grappe de raisin; en Provence et en Portugal, la figue et l'orange; tandis qu'en Amérique, c'est la goyave. Le Guide de la peinture du mont Athos prescrit la figue. Le figuier est sous la protection d'un saint grec, saint Théodore, surnommé le *Sykéotès,* c'est-à-dire le mangeur de figues. En Grèce, c'est donc généralement la figue qui est adoptée, à raison de la douceur et de l'abondance de ce fruit. En Italie, c'est tantôt la figue, tantôt l'orange, selon le caprice et les provinces.

Ainsi deux types iconographiques du Messie sont en présence :

Le type de l'Église d'Occident et le type de l'Église d'Orient.

Ces types conventionnels subissent de nombreuses vicissitudes et des altérations, à raison de la controverse qui s'établit, entre les docteurs de l'une et de l'autre Église, sur la laideur ou la beauté du Christ. Les uns,

et surtout les Orientaux, pour laisser plus de place au spiritualisme, le font laid. Les autres veulent que chez lui, la figure, pour imposer aux hommes, ait répondu en beauté à la beauté de l'âme. Pendant deux siècles, cette thèse étrange est le champ clos d'un art impuissant, ou plutôt, à vrai dire, on fait laid, partout et toujours, faute de savoir faire beau.

L'art chrétien de l'Occident naît dans les catacombes, rude et informe, mais empreint de je ne sais quel reflet simple à la fois et triomphant des premiers martyrs. De là il passe dans les églises avec sa rudesse, mais aussi avec sa grandeur, et l'on se rappelle Ghirlandajo disant, après avoir vu les premières mosaïques des églises romaines, que c'était la vraie peinture pour l'éternité. Les plus anciens exemples de l'art religieux occidental sont dans les catacombes de Rome, au cimetière de Saint-Callixte, qui remontent au cinquième siècle. Les peintures de la chapelle du cimetière de Saint-Pontian sont des souvenirs moins anciens.

De son côté, l'art oriental sort des épaisseurs et grossièretés de ses premiers essais. Il s'assied, et, adoptant un système canonique, il immobilise, à sa manière, le type de l'Homme-Dieu, et trouve, dans les conditions de son immutabilité même, unité, gravité de style, grandeur religieuse. Ce caractère s'étend aussi à nombre des monuments de l'architecture, et il est même tels édifices religieux de la décadence et voisins du grand naufrage de l'empire romain, sur lesquels s'est imprimé ce cachet d'élévation sacrée, et qui imposent par la sublimité du caractère, en dehors des qualités de l'art. L'abside de la basilique de Saint-

Ambroise à Milan (1), avec ses mosaïques grandioses de travail grec; la chapelle de Saint-Satyrus, près de Sainte-Marie, avec ses majestueuses figures de saints, dans la même ville; Saint-Apollinaire de Ravenne, avec sa gigantesque procession mystique de saint Martin; Saint-Vital, avec sa splendide procession de Dédicace, rachètent par la force du sentiment tout ce qu'on y peut regretter d'imperfection dans le style architectonique.

A part les bizarreries des illuminés du gnosticisme, quelles furent les origines réelles de la portraiture du Christ? On l'a vu, le mysticisme et la fantaisie. Ce qui, au commencement, était l'œuvre de l'imagination, devint tradition respectable pour le grand nombre, l'œuvre du miracle pour quelques-uns. Telles sont les images peintes ou sculptées non produites par la main de l'homme : acheïropoiètes, ἀχειροποίητοι, disaient les Grecs; *sine manu factæ*, disaient les Latins. Cette mystérieuse origine frappait plus profondément l'imagination des peuples. Parmi ces portraits obtenus par une déviation de toute loi naturelle, on compte surtout ce qu'on a appelé la *vera icon* (2), la véritable image du Sauveur (la face avec les cheveux), imprimée, disaient les traditions, soit sur un linge envoyé par le Messie au satrape Abgar, soit sur le voile de la sainte femme qui aurait essuyé la face de Jésus se traînant au Calvaire sous le poids de la croix; soit sur le suaire

Le mysticisme et la fantaisie sont les origines de la portraiture du Christ.

Les saints suaires miraculeux.

Saint suaire envoyé par Jésus à Abgar.

(1) Fondée en 387.
(2) Étrange association d'un mot latin et d'un mot grec. On retrouve fréquemment de ces mots hybrides dans le Moyen Age.

enveloppant le visage du Christ dans le sépulcre. Est-ce le type qui aurait fourni à Constantin le portrait du Messie? Non, car la *vera icon* n'eut guère son cours que dans le cinquième siècle, et Constantin appartient au commencement du quatrième. Il est probable qu'à cette époque les images de l'Homme-Dieu étaient encore peu répandues, car lorsque la sœur de cet empereur, la princesse Constantia, écrivit à Eusèbe de Césarée de lui procurer un portrait de Jésus-Christ, l'évêque répondit qu'il n'en possédait aucune image.

« Serait-ce, ajoute-t-il, l'image du vrai Fils de Dieu? Son Père seul peut le connaître.

» Serait-ce l'image humaine? Celle-là même resplendit d'une lumière toute divine que nul peintre ne saurait jamais reproduire... Le Christ ne saurait être enfermé dans les lignes d'un dessin, ἀπερίγραπτος. »

C'est, disions-nous, au cinquième siècle qu'on a commencé à parler du portrait envoyé par Jésus à Abgar. Eusèbe, qui a cité la correspondance, n'a dit mot de l'image. La première mention de cette dernière, autant que je le puis affirmer, se trouve dans l'Histoire de Moïse de Khorène, écrivain du cinquième siècle. La seconde est fournie, avec de légères différences, par Évagre, historien du siècle suivant. Plus tard, saint Jean Damascène (1); plus tard encore un récit attribué

(1) *OEuvres de saint Jean Damascène*, t. I, *Discours I^{er} sur les Images*, p. 320. Édition déjà citée. Τὸ ῥάκος εἰληφέναι καὶ τῷ προσώπῳ προσενεγκάμενον, ἐν τούτῳ τὸν ἐκεῖνον ἐναπομόρξασθαι χαρακτῆρα.

Au même volume, pages 631-632, *Épître à l'empereur Théophile*, § 5, saint Jean Damascène, parlant de nouveau de cette image, dit que le Christ a chargé, de son vivant, Thaddée de la porter au roi Abgar. On raconte qu'elle aurait été promenée autour des murs de

à l'empereur Constantin Porphyrogénète, et Nicéphore Calliste, reproduisent cette légende, que répète à son tour l'abbé Fleury, dans son *Histoire ecclésiastique* (1). Suivant ce dernier, qui n'est que l'écho de cet empereur Constantin, l'empereur Lécapène, désireux depuis longtemps de posséder l'image miraculeuse et la lettre du Sauveur, aurait si bien négocié avec l'émir qui régnait à Édesse en 944, que le tout lui aurait été cédé. Quoi qu'il en soit, une image de ce nom a été longtemps l'objet d'un culte à Constantinople. Nous avons dit précédemment quelle en fut la fortune.

André de Damas, archevêque de Crète, qui a vécu dans les dernières années du septième siècle et dans les premières du huitième, a laissé *sur l'adoration ou le*

la ville par les habitants d'Édesse, lors du siège qui y fut mis par Khosroës.

Il y a dans les Bollandistes une miniature représentant le moment où le portrait miraculeux du Christ est transporté à l'église d'Édesse (t. I, Mai). La bibliothèque de Moscou possède un manuscrit en parchemin, du onzième siècle, contenant les *Vies des Saints*, avec leurs portraits. Ce manuscrit est indiqué sous le n° IX des *in-folio* dans le catalogue de Matthæi, Mosquæ, 1776, in-fol., p. 11. — Au folio 192 se trouve le texte de la narration (διήγησις) de Constantin sur l'image du Christ envoyée à Abgar. Là on voit quatre peintures, dont trois sur la première colonne, la quatrième sur la seconde colonne.

Première peinture : Abgar, couché sur un lit et ayant auprès de lui deux esclaves, est occupé à écrire une lettre à Jésus-Christ.

Deuxième peinture : Le Christ écrit à Abgar. Auprès du Sauveur est l'esclave du roi.

Troisième peinture : Le Christ assis donne à l'esclave d'Abgar, qui se tient auprès de lui, une robe de lin avec son image.

Quatrième peinture : Abgar est couché sur un lit. L'esclave lui apporte la robe avec l'image miraculeuse.

(1) Livre LV, § 30.

culte des images un petit morceau où il cite quatre exemples de l'ancienneté de ce culte (1) :

1° L'image de Jésus envoyée au roi Abgar d'Arménie ;

2° L'image, également miraculeuse, de la Vierge, dont nous parlerons plus loin ;

3° Une image du Sauveur, peinte par saint Luc ;

4° Une autre image de la Vierge, peinte par le même évangéliste, laquelle on voyait à Lydda ou Diospolis, en Palestine, et qu'on prétendait contemporaine de la mère même de Notre Seigneur (2).

Au sujet des traits du Christ, André se réfère à l'historien Flavius Josèphe, mais évidemment par suite d'un *lapsus* de mémoire, car le passage, d'ailleurs interpolé et apocryphe de Josèphe, parlant du Christ, ne dit même rien sur les traits du Sauveur (3).

Le Saint Suaire de sainte Véronique.

Des trois images miraculeuses du Christ, la plus citée est celle de sainte Véronique, dont le nom, tiré de celui de l'image même, *vera icon*, est devenu commun à l'image et à la sainte. De là le nom de cette Sainte Face devant laquelle, depuis le douzième siècle, on entretient, jour et nuit, dix lampes allumées dans l'église de Saint-Pierre de Rome, et que, tous les ans, le vendredi et le samedi saints, on fait voir au peuple, avec la lance et la croix. On en possède les analogues

(1) Boissonade, d'illustre mémoire, un homme de goût attique, a publié ce morceau d'après un manuscrit de la Bibliothèque Impériale. Voir *Anecdota græca*, IV, pages 471-473.

(2) Boissonade renvoie, pour ce dernier portrait, à la lettre de saint Jean Damascène à Théophane. Voir p. 115 des *Anecdota græca*.

(3) Voir l'*Histoire des Juifs* de Flavius Josèphe, XVIII, iv.

dans le *Sancta Sanctorum* de Saint-Jean de Latran (1), le *Sacré Voile* de Turin et autres reliques à Laon, à Besançon, à Compiègne et à Cologne. De là enfin le nom de *vendeurs de Véroniques* attribué à ces marchands qui étalent des images saintes à l'imitation du saint suaire, dans la place Septimienne, devant l'église du Vatican (2).

Les actes du concile œcuménique de Nicée, tenu contre les iconoclastes en l'an 787 (3), parlent, sans la condamner, de l'effigie envoyée par le Sauveur au roi Abgar. Ils citent également une autre peinture mira-

(1) Voyez l'ouvrage du P. MORANGONI : *Storia dell' antichissimo oratorio o capella di San Lorenzo nel patriarchio Lateranense communemente appellato* SANCTA SANCTORUM. Roma, 1747, in-8º.

Les peintures de Saint-Jean de Latran sont fort anciennes et fort précieuses, mais postérieures à celles du cimetière de Saint-Callixte.

(2) Voy. BAILLET, *Les Vies des Saints*. Mardi de la Quinquagésime, t. IX, p. 22.

Le plus ancien monument représentant une femme tenant une Sainte Face dans les plis de son mouchoir, est reproduit, comme appartenant au cinquième siècle, dans le livre de MANNI, *Dell' errore che persiste di attribuire le pitture al santo Evangelista*. Florence, in-4º, p. 36.

Cf. MABILLON, *Musæum italicum*, t. II, p. 122.

CARTELLI, *Histor. ecclesiast.*, etc. Planche représentant une Sainte Face et la Véronique.

Sur la sainte elle-même, voy. *Nouvelles recherches* sur l'époque à laquelle a été composé l'ouvrage connu sous le titre d'*Évangile de Nicodème*, par Alfred MAURY. Paris, 1850. Extrait du XX^e vol. des *Mémoires de la Société des Antiquaires de France*.

Voy. également *Lettre à M. Raoul-Rochette sur l'etymologie du nom de Véronique donné à la femme qui porte la Sainte Face, et sur l'origine de son culte*. Année 1850 de la *Revue archéologique*, pages 484-495. Paris.

(3) *Acta septimæ synodi* (Nicenæ II), *Acta* IV. Edid. Hardum. t. IV, p. 260, sq.

culeuse existant à Béryte et qui représentait le Christ en pied. Ils font aussi mention d'une statue de bronze érigée au Seigneur, dans la ville de Panéade, près du Jourdain, par la femme qu'il avait guérie d'un flux de sang. Eusèbe affirme avoir vu cette statue (1). Or, la Galilée, où se trouvait cette ville de Panéade ou Panéas, la Galilée, qui avait été le principal théâtre des prédications du Sauveur, ce qui la fait encore appeler par les Orientaux *Beled el-Boukra*, c'est-à-dire le pays de l'Évangile, était de ceux d'où toute iconographie était bannie. L'érection d'une telle statue fût-elle aussi réelle qu'elle paraît peu probable, toujours est-il que l'image n'eût pas été exécutée d'après nature, et n'eût été qu'une sorte d'emblème.

Saint Jean Damascène, dans son premier *Discours sur les images*, prétend, à la suite des paroles que nous avons citées, que de son temps le suaire du Christ existait encore à Édesse, ὃ καὶ μέχρι τοῦ νῦν σώζεται. Je n'ai rien retrouvé sur le sort de l'image de Béryte. Quant à la statue érigée par l'hémorroïsse, Sozomène rapporte que l'empereur Julien l'aurait détruite et remplacée par sa propre image, dont peu après le feu du ciel aurait fait justice, comme un feu souterrain aurait ruiné les fondations du temple de Jérusalem, que ce prince avait voulu rebâtir pour faire mentir les prophéties (2).

(1) Eusèbe, *Histoire ecclésiast.*, VII, 18.
Cf. *Joannes Carol.* Thilo, *Codex apocryphus Novi Testamenti.* Lipsiæ, 1832, t. I, pages 560-562. Cet ouvrage de Thilo, professeur à Tubingue, est plus approfondi que celui de Fabricius, dont il a tout naturellement profité.

(2) Sozomène, *Hist. ecclés.*, V, 20. Cf. Philostorge, *Hist. ecclés.*, VII, 3 ; Thilo, *loco citato.*

Dans le but de braver la religion chrétienne qu'il avait pratiquée malgré lui, Julien se faisait peindre en compagnie de Jupiter, de Mars et de Mercure (1).

Un autre *Santo Volto* miraculeux, qui existe encore aujourd'hui, et dont la sculpture est attribuée au saint disciple Nicodème, est le fameux crucifix de bois noir que les Lucquois conservent dans une chapelle murée de leur cathédrale, et que Dante a cité dans sa Divine Comédie, au chant XXI de l'Enfer (2).

<small>Santo Volto miraculeux de Lucques.</small>

<center>Qui non ha luogo il Santo Volto,
Qui si nuota altrimenti che nel Serchio.</center>

Les uns veulent que ce soit Nicodème lui-même qui ait sculpté ce crucifix, avec l'aide d'un ange ; les autres accordent qu'il pourrait seulement en avoir dirigé l'exécution. Dans tous les cas, l'image aurait été apportée à Lucques par les fidèles fuyant les persécutions des empereurs iconoclastes de l'Orient (3).

(1) Voir Sozomène, *Hist. ecclés.*, V, 17, et Grégoire de Nazianze, *Disc.* III.

On trouve dans Julien, Épitre 66, *à un peintre* (Édit. Heyler, Mayence, 1828, in-8°), quatre lignes dont les deux premières sont douteuses; voici le sens des deux dernières :

« Et toi, pourquoi me donnes-tu la figure d'un autre, ami? Tel tu me vois, tel il me faut peindre.

(2) « Ici la Sainte Face n'est pas ce que l'on invoque; ici l'on nage autrement que dans le Serchio (rivière voisine de Lucques). »

(3) Misson a donné une gravure de cette Sainte Face, p. 322, tome second, de son *Nouveau voyage d'Italie*.

La *Revue Archéologique* (t. III, p. 101-105, article de M. J. Courtet) parle d'un portrait de Jésus-Christ conservé au château de Grambois, canton de Pertuis, arrondissement d'Apt. Ce portrait, envoyé, dit-on, à Innocent VIII par Bajazet II pour l'intéresser au rachat de son frère Zizim, suivant une inscription anglaise qui se lit au bas de la peinture, aurait été enlevé lors du sac de Rome par le conné-

Vint le jour où le Duccio, le rude et mâle Cimabué et son disciple Giotto se sont inspirés de ces types vénérés : le Giotto surtout, qui eut le mérite d'être de son temps et l'honneur de le devancer, en secouant si vaillamment les vieilles routines, pour lever les yeux vers la nature. A cette sorte de renaissance, les images sacrées, jusque-là si banales, ont pris du caractère avec une certaine majesté placide qui étonne la mollesse de notre goût.

<small>Types inventés par l'art italien.</small>

Est-ce à dire que ce fût déjà l'art dans sa liberté? Au Giotto succéda cette époque décisive pour la résurrection de l'esprit humain, cette époque qui ferme le Moyen Age et s'ouvre aux rayons de la Renaissance. Ce fut alors que le sculpteur Nicolas de Pise, assisté de son frère Jean (1), donna le premier choc aux calques byzantins. Avec lui, les sculpteurs du temps enseignèrent aux faiseurs d'images à s'affranchir du joug des Grecs de la décadence, pour se nourrir des œuvres des anciens Grecs. Le culte idolâtrique de l'antiquité profane qui exalte la matière se sanctifia du spiritualisme chrétien qui la repousse, et l'art grec reçut le baptême. La beauté corporelle ne fut qu'un reflet de la beauté morale. L'art procéda non de la forme à l'âme, mais du sentiment à la forme. Taddeo Gaddi continua le Giotto. Gentile da Fabriano, de l'école ombrienne, et surtout l'Angelico da Fiesole, de l'école florentine,

table de Bourbon. Il serait finalement arrivé aux mains du surintendant Foucquet, qui l'aurait offert à l'un de ses juges, Pierre Raffelis de Roquesante, et c'est dans la famille de ce dernier qu'il est encore.

(1) Les bas-reliefs des Pisans sont à Pise et à Orvieto.

produisirent de ravissantes compositions inspirées de la prière. Le Masaccio, par les airs de ses têtes, fut comme un précurseur de Raphaël. Fra Filippo Lippi continua le Masaccio, et un peu plus tard Alessandro Bonvicino, autrement dit *Moretto da Brescia,* se montra le plus religieux de tous les peintres de l'école de Venise.

Vint-on pour cela à bout de mettre à la place des types sacrés anciens un type qui poétisât assez la chair pour la faire participer à la nature surhumaine? Non, la représentation de l'Homme-Dieu ne sera jamais qu'un misérable anthropomorphisme, un pâle simulacre, à côté des créations éthérées que se peindra la foi dans les lointains de l'imagination. L'art peut bien transporter la grandeur et la magnificence dans un autre ordre d'idées; mais l'arrière-saison des peuples n'est ni plus féconde ni plus éloquente que n'a été éloquent et fécond leur jeune enthousiasme pour s'élever à la hauteur de la conscience chrétienne et ravir à la Jérusalem céleste un type dont l'universalité traverse les âges sans cesser d'avoir raison devant le spiritualisme le plus ardent. Seuls, Léonard et Raphaël, qui ont vu avec les yeux de l'âme, ont reçu d'en haut le rayon immortel qui, sous leur pinceau, illumine le Sauveur. Malheureusement, les meilleurs élèves du peintre d'Urbin ont promptement abusé, après sa mort, du souffle encore discret de sensualisme que trahit son talent :

> Par delà tous les cieux le Dieu des cieux réside :

Sachons nous contenter d'un à peu près humain dans nos peintures.

Portrait de la Vierge.

Ce que nous avons dit de la valeur des types iconographiques du Christ s'applique entièrement aux portraits de la Mère de Dieu. Saint Augustin, aussi affirmatif pour la Vierge Marie que pour le Sauveur et pour les Apôtres, dit positivement qu'on ne connaissait point la figure de Marie (1). Mais un autre grand docteur de l'Église d'Occident, saint Ambroise, avait dit, vraisemblablement par tradition mystique, que chez la Mère de Dieu « la beauté du corps était comme le reflet de la beauté de l'âme » (2).

Représentations de la Sainte Vierge aux catacombes.

Aux catacombes, la Vierge est représentée toujours d'après un type apparemment hiératique, tantôt en demi-figure, tantôt en pied, debout, dans l'attitude d'une personne qui catéchise, la main sur la poitrine et les yeux levés vers le ciel (3). En certaines églises, notamment à Sainte-Praxède, à Rome, depuis le commencement du cinquième siècle, elle est peinte blonde, assise et voilée, revêtue du costume d'une matrone romaine, auprès du Christ siégeant sur un trône. Ailleurs, même avant le premier concile d'Éphèse,

(1) Neque enim novimus faciem Virginis Mariæ. Saint Augustin, *De Trinitate*, ch. viii, t. III, col. 870.

(2) Ut ipsa corporis species simulacrum fuerit mentis figura probitatis. Bona quippe domus in ipso vestibulo debet agnosci. S. Ambr., *De virginitate*, l. II, ch. ii, col. 164.

(3) Voir l'ouvrage grand in-folio de M. *Perret* sur les peintures des catacombes de Rome. On y trouve quelques figures exactement reproduites. Les Vierges sont au nombre des dessins les mieux exécutés. Il faut aussi mentionner une fort belle tête de Christ, dont l'époque ne me semble pas bien déterminée et qui reproduit une terre cuite. C'est un morceau de réelle beauté, par la grâce et l'élévation du sentiment. Il a été trouvé assez récemment dans une fouille faite au-dessus du tombeau de sainte Agnès.

convoqué en 431 par Théodose le Jeune, et qui fixa d'une façon définitive la figure hiératique, elle parut sous le riant aspect de la Vierge mère, tenant sur ses bras ou sur ses genoux l'enfant Dieu. Des peintures nombreuses sur verre existant aux catacombes la représentent toujours ainsi voilée. Telle on la voit également, au musée du Vatican, sur un sarcophage dont le travail annonce la meilleure époque de l'art chrétien. Basnage avait soutenu que l'on n'avait commencé à peindre la figure de la Vierge qu'après le premier concile d'Éphèse : les catacombes sont une preuve vivante du contraire.

A mesure que l'art s'éteignit dans les obscurités du moyen âge, le pinceau attrista l'effigie de la Vierge, et s'obstina à la peindre de couleur noire, en même temps qu'on la sculptait en bois d'ébène, sous prétexte de tradition biblique : « Je suis brune, mais je suis belle ; *Nigra sum, sed formosa,* » avait dit la Sulamite. On avait vu se multiplier les fameuses Madones de saint Luc l'Évangéliste, ce Dédale chrétien qui n'a jamais connu le Sauveur, et que de médecin on a fait peintre pour les lui attribuer au sixième siècle : peintures apocryphes qu'on retrouve fréquemment encore, de nos jours, en Italie, en France, en Russie, en Pologne, vénérées par le vulgaire comme au moyen âge, et qui ne sont en résumé que d'informes images des Grecs de Byzance, originales ou copies, apportées au temps des croisades, et imitées de la déesse Isis tenant le dieu Horus entre ses bras. C'est Théodore le Lecteur, écrivain du sixième siècle, qui le premier a donné la qualité de peintre à l'évangéliste saint Luc. Jusque-là

Les Vierges noires de saint Luc.

cet Évangéliste n'était connu que comme médecin par le témoignage de saint Paul (1) et par celui de saint Jérôme qui affirme même qu'il excellait dans son art. Ni l'un ni l'autre n'en fait un peintre (2). On a vu précédemment qu'André de Damas, postérieur de plus d'un siècle à Théodore, a parlé aussi des peintures sacrées de saint Luc. Au quatorzième siècle, Nicéphore Calliste s'est fait leur écho. Du reste, la difficulté n'est pas dans l'existence du talent de peintre chez un médecin : la question est ailleurs. Il faut s'en tenir au grave témoignage de saint Augustin.

Les Vierges noires peintes ou sculptées. Toutes les Vierges noires, quand elles sont peintes, sont attribuées à l'Évangéliste. Les plus renommées entre ces Vierges et pour lesquelles le peuple montre le plus de dévotion, sont celles des religieux des *Saints Sixte* et *Dominique*, à Rome ; celle de *Sainte-Marie-Majeure*, placée dans cette église par le pape Paul V, du temps de François Ier ; celle de l'*Ara Cœli* du Capitole ; celle de la *Salute*, à Venise ; celle de *Notre-Dame de la Garde*, à Bologne. Il y a aussi une Vierge noire à *Sainte-Marie-Majeure* de Naples, une autre en Sicile, sous le nom de *Notre-Dame des Guides*. Marseille possède également une Vierge de saint Luc, dans l'église de *Saint-Victor*. Quand on la découvre, ce qui n'a lieu qu'aux grands jours, le peuple se prosterne.

A Rome.

A Marseille.

A Lyon. A *Notre-Dame de Fourvières*, à Lyon, à *Notre-Dame*

(1) *Epit. aux Colossiens*, IV, 14.
(2) Montfaucon rapporte qu'il a vu, dans une chapelle de l'église Sainte-Marie-Majeure de Verceil, une image de la Vierge portant l'enfant Jésus, peinte de la main même de sainte Hélène, mère de Constantin. Il ne dit pas la couleur du visage.

de Dijon, à *Notre-Dame de Liesse*, près Laon (1), à la cathédrale de *Chartres*, il y a aussi des Vierges noires miraculeuses fort vénérées (2).

<small>A Chartres, si renommée pour le culte de Marie.</small>

Paris possède également sa Vierge noire, honorée pendant des siècles à Saint-Étienne des Grès, sous le nom de *Notre-Dame de Bonne-Délivrance,* et qui décore aujourd'hui la chapelle du couvent de Saint-Thomas-de-Villeneuve, rue de Sèvres. Cette chapelle est un des pieux sanctuaires où la dévotion à la sainte Vierge aime le plus à s'épancher, et c'est devant cette même et vieille image que Bernard le pauvre prêtre, que les reines Anne et Marie-Thérèse d'Autriche, que les princesses de Condé et de Conti, que tous les associés de l'antique confrérie de Notre-Dame de Bonne-Délivrance sont venus s'agenouiller dans le Seigneur. C'est devant elle encore que l'expression la plus can-

<small>A Paris.</small>

(1) V. *Histoire de l'image miraculeuse de Notre-Dame de Liesse, avec un discours sur la vérité de cette histoire et sur l'antiquité de la chapelle de Liesse...* par Villette. Seconde édition, revue et augmentée. Laon, Ch. Courtois, 1755, petit in-8º.

On peut voir aussi un petit livre rare et curieux, intitulé *Histoire miraculeuse de Notre-Dame de Sichem, au Mont-Aigu, en Brabant, escripte en latin par Juste Lipse, traduicte en françois par un professeur du collége des Jésuites de Tournon* (P. Reboul). A la fin, est ajouté un abrégé des choses arrivées en divers lieux, principalement à Tournon, par les images faictes du chesne de la même Nostre-Dame de Sichem. Item, un poëme de l'invention de la dicte image.

(2) V. *Histoire chronologique de la ville de Chartres,* par Pintard, mémoire du dix-septième siècle, pages 40 et 41. — Cf. *Notre-Dame de France ou Histoire du culte de la sainte Vierge en France,* par M. le curé de Saint-Sulpice. Paris, Plon, 1861, pages 200-211. Les plus célèbres images de la Vierge à Chartres sont *Notre-Dame de Sousterre,* statue druidique renouvelée, et *Notre-Dame du Pilier,* qui figurent toutes deux à la cathédrale. La dernière est une Vierge noire.

dide et la plus pure de la tendresse mystique et de la charité, saint François de Sales, allait, chaque jour, verser ses larmes avec ses prières, et que, de 1578 à 1583, à l'âge de onze à seize ans, relevé par sa foi dans la Vierge Marie, d'un profond affaissement physique et moral, il prenait la résolution secrète de vouer son âme et sa vie au divin ministère et au service de l'humanité.

En Espagne. L'Espagne a ses Vierges qui ont également leurs légendes miraculeuses : celle de *Notre-Dame del Pilar,* à Saragosse, et celle de *Notre-Dame del Sagrario,* à Tolède. L'image del Pilar était d'une incomparable richesse ; mais les révolutions ont mis la main sur les offrandes sacrées des dévotions séculaires, et l'on vit une courtisane de l'intimité du président du conseil d'Espagne, en 1828, se montrer en public couverte des joyaux enlevés à la Vierge vénérée d'Atocha, à Madrid, tandis que d'autres audacieuses promenaient les bijoux des Vierges noires de Saragosse et de Tolède.

La Vierge noire de Notre-Dame de Loreto, dans les États de l'Église. La plus célèbre de toutes est celle de *Notre-Dame de Lorette* (1), emmenée prisonnière à Paris, en 1797, déposée alors, comme une curiosité archéologique, au Cabinet des médailles, à la Bibliothèque nationale, audessus d'une momie, et restituée au pape, en 1801, par le premier Consul. Il y eut alors cela de curieux, que le commissaire pontifical se refusa à la laisser porter sur le procès-verbal d'expédition, pour ne point blesser en Italie l'opinion publique, en faisant déroger aux

(1) V. *La sainte chapelle de Laurette, ou l'histoire admirable très-exacte et très-authorisée de ce sacré sanctuaire,* par *Nic. de* Bralion. Paris, G. Josse, 1665, in-8°.

yeux de tous cette image de la Vierge, à sa manière mystique de voyager à travers les airs, sur les ailes des anges. Ce n'est point une peinture, mais une sculpture en bois de cèdre, noircie à la fumée séculaire des cierges des fidèles. Je ne suis même pas certain qu'elle n'ait point été peinte en noir.

Alt-OEttingen, en Bavière, est fameux aussi par une Vierge noire de bois, à laquelle on attribue des miracles nombreux. Je suis tombé un jour au milieu d'un concours prodigieux de population, dans cette petite ville. Impossible de passer outre : c'était comme une inondation de paysans accourus de plus de trente lieues à la ronde pour y faire leurs dévotions. En Bavière.

La Vierge de *Notre-Dame des Ermites*, à Einsiedeln, dans les montagnes de la Suisse, est également une Vierge noire, qui, le 14 du mois de septembre, attire des centaines de milliers de pèlerins (1). En Suisse.

Bien entendu, comme les autres pays, la Russie et la Pologne ont leurs Madones illustres. La plus vénérée en Pologne est celle de *Notre-Dame de Czenstochowa*, peinte dans le caractère byzantin le plus primitif, sur fond recouvert de plaques d'argent doré, orné de nielles (2). Celles de la Russie sont nombreuses. On cite Vierges russes.

(1) V. *Hodœporicum Mariano-Benedictinum, seu Historia de imaginibus B. Mariæ Virginis, miraculis et peregrinationibus apud PP. Ordinis S. Benedicti per orbem celebratis... R. D. Caroli* Stengelii, *abbatis Anhusani.* 1659.

(2) Images miraculeuses de la sainte Vierge en Hongrie, en Pologne, en Bohême, en Espagne, en France, dans les Indes, etc., avec texte en hongrois sous ce titre : Az egesz vilagonlevë csvdalatos boldogsagos szüz keipeinek roevideden föl tet eredeti : mellyet sok tanusâgokbol öszve szerzett, és az Aétatos hivek lölki üdvösségére

entre autres la Vierge de la *cathédrale de Rostoff*, dont on attribue la peinture à saint Olympe, qui vivait au onzième siècle. On célèbre surtout celle de *Saint-Wladimir*, la plus sainte des saintes images de l'empire, de laquelle l'origine a le mérite d'être miraculeuse et qui tient son nom de son apparition au lieu même où devait être bâtie la ville de Wladimir-Zaleski. Apportée à Moscou par le grand-duc Wladimir, qui introduisit la foi chrétienne en Russie, il y a cinq siècles qu'elle occupe sa place à Moscou, dans la grande cathédrale *Bolschoï-Ouspenskoï Sobor* (l'Assomption), au Kremlin, qui de tout temps a servi de théâtre au couronnement des czars. Le souvenir d'un de ses miracles se rattache à l'un des grands événements de l'histoire russe. On raconte que, lors de l'invasion de la Moscovie, en 1395, par Timour-Lenk, autrement dit Tamerlan, le prince de Moscou, Vassili-Dmitriéwitsch, voulant rassurer le peuple épouvanté, écrivit au métropolitain de Kolomna d'envoyer chercher à Wladimir cette Vierge renommée. On l'apporta : soudain Tamerlan changea de direction, et fit retraite vers la mer d'Azoff. Une fête nationale, célébrée le 26 août, consacra la mémoire du miracle et le respect des peuples pour leur protectrice. Une seule fois, depuis cinq siècles, elle a, dit-on, quitté l'antique cathédrale; c'est en 1812 : les troupes russes, en laissant la ville incendiée, emportèrent avec elles le précieux symbole et attribuèrent à sa divine influence le désastre des Français à la Béré-

ki bocsátott Galanthai Esteras Pal Szentséges Romai Birodalombéli Herczeg's, Magyar Országi Palatinus. 1690. Esztendöben. Petit in-4°, 117 planches de Vierges. Livre aussi curieux que rare.

sina. Et lorsque, grâce à ce palladium de l'empire, trente mille hommes seulement de la grande armée eurent franchi le Niémen, la Madone fut reportée en triomphe dans le temple saccagé. Malheur aux puissances alliées si les Russes de Sébastopol n'eussent point commis, en 1855, la distraction de ne pas l'emporter avec eux !

La Vierge de Wladimir repose dans une chasuble d'or pur, ornée de pierreries précieuses évaluées à un million. Sur le front de la Mère de Dieu brille une émeraude grosse comme un œuf de colombe, et sur la châsse qui renferme ces richesses est plantée une croix en diamants dont chaque pierre est un trésor. Tout l'ensemble de l'église répond à cette fabuleuse richesse. L'iconostase qui monte jusqu'aux voûtes est chargé de cinq étages d'images, dont le premier est peint sur fond de vermeil. Malgré soi, l'étranger le plus dédaigneux de ces splendeurs et qui ne professe pas le schisme grec, s'arrête ébloui sur le seuil. Quand, à la lumière des cierges, l'encens monte vers la voûte avec les prières, avec les suaves mélodies de chœurs invisibles placés derrière l'iconostase; quand le métropolitain, aux cheveux flottants suivant la manière des Nazaréens, donne la bénédiction solennelle, avec les flambeaux, on éprouve une de ces impressions saisissantes qui enlèvent à la terre et laissent un éternel souvenir (1).

(1) Voir sur les images saintes de la Russie : *Lettres de M. Snéguireff à M. le comte Alexis Ouvaroff*, pages 314-351 du troisième volume des *Mémoires de la Société d'archéologie et de numismatique de Saint-Pétersbourg*, publiés par le docteur B. DE KÖHNE. 1849. C'est une traduction donnée par M. Sabatier.

Voir également le grand ouvrage in-folio des *Antiquités de l'empire*

Vierge miraculeuse de Saint-Celse à Milan.

En remontant vers des temps plus anciens, on se rappelle encore une Vierge miraculeuse qui était en possession de la vénération populaire, depuis longues années, au quinzième siècle, dans l'église de *Saint-Celse,* à Milan. Saint-Ambroise, Saint-Satyrus, Saint-Simplicien, Santa-Croce, autres églises favorites de la population milanaise, voulurent avoir une répétition de cette Vierge. Une autre copie existait déjà à Sainte-Marie des Grâces, et, à l'occasion de cette image de miracles le respect des fidèles avait donné naissance à une cérémonie annuelle, le jour de la Purification, cérémonie dans laquelle on portait processionnellement un vieux bas-relief de la Mère de Dieu, connu du peuple sous la dénomination mystique d'*Idea*, nom sacré que le paganisme donnait aussi à la déesse Cybèle (1). Tout à coup, le 30 décembre 1485, l'image de l'église de Saint-Celse s'illumina de flammes, au dire des nombreux assistants. La vénération des peuples s'en accrut avec une telle passion qu'il fallut ouvrir aux pèlerins accumulés une plus vaste enceinte. Elle fut ouverte sur les plans de Bramante. Léonard de Vinci, Raphaël et Moretto da Brescia furent appelés à con-

de Russie, publié à Moscou d'après les collections d'antiquités nationales déposées dans les salles de l'*Oroujeinaïa-palata*, au Kremlin. Les dessins sont de M. Sontsoff.

La Russie, comme le Mont-Athos, a son manuel de la peinture des images saintes. Ce livre, qui n'est pas la reproduction du Guide grec publié en français par M. Didron, s'appelle le *Podlinnik*. Il ajoute souvent aux notions que fournit le Guide du Mont-Athos.

(1) Un des oracles sibyllins disait : « Quand un ennemi étranger aura transporté la guerre sur la terre d'Italie, on pourra l'en chasser et le vaincre, en transférant de Pessinonte à Rome *Idea mère*... » Si *mater Idea* a Pessinunte Romam advecta foret. TITE-LIVE, XXIX, 10.

courir à l'embellissement du sanctuaire agrandi. Léonard peignit une Vierge assise sur les genoux de sainte Anne, tableau remplacé aujourd'hui à Saint-Celse par une copie de son élève Salaïno. Cette Vierge de Léonard est un chef-d'œuvre de goût, de grâce, de dessin, de modelé, de coloris. Les Vierges de cet artiste, la plus prodigieuse intelligence de son temps, qui fut universel sans être médiocre en rien, offrent, il faut le reconnaître, un type inférieur à celui de son Christ, et respirent cependant une suavité céleste qui ne le cède qu'à l'ineffable expression, à la grâce incomparable, à l'idéal mystique des Vierges de Raphaël et du Fra Angelico.

En résumé donc, toutes les pieuses effigies archétypes du Christ et de la Vierge n'ont qu'un caractère purement légendaire. On peut les classer avec la lettre supposée de Lentulus que nous avons longuement examinée dans ce chapitre; on peut les reléguer avec les naïfs récits de la Légende dorée de l'archevêque de Gênes, le dominicain Jacques de Voragine : tous documents hasardés, contemporains de tant d'autres récits romanesques ou mystiques qui bercèrent la jeunesse des nations et leur première candeur, avant que le Christianisme, mieux compris, eût épuré les croyances et fait prédominer l'âme et le jugement sur l'imagination. Ainsi l'on conservait à Rome la trace miraculeuse du pied du Christ, et sur un rocher de l'île de Malte celle du pied de saint Paul. On citait d'autres empreintes de pas d'anges, de saints, et même du diable. Ainsi le Coran signale les pieds d'Abraham sur la pierre noire appelée Hadjar al-Ascrad, au

Caractère légendaire des portraits sacrés.

temple de la Ka'ba, à la Mecque (1). Les traditions indiennes consacrent le Gri-padda, ou marque du pied de Bouddha, au mont Samana, à Ceylan (2). On faisait voir près de Damas, suivant Ibn Batuta, l'empreinte des pas de Moïse, comme le vieil Hérodote a rappelé l'empreinte, longue de deux coudées, du pied d'Hercule, que montraient les Scythes sur un roc près du fleuve Tyras (3). Il y a dans l'ignorance de tous les âges et de tous les peuples une crédulité pour le merveilleux qui change d'objet sans jamais se guérir, et la superstition, qui parle à l'imagination, dispose, pour se communiquer parmi les hommes, d'une puissance contagieuse que n'a jamais eue le bon sens. En vain le pape Gélase, un des souverains pontifes les plus illustres, les plus savants et les plus sages dont s'honore le Christianisme, fulmina contre les légendes apocryphes, où le faux, puisé le plus souvent dans l'ordre surnaturel, étouffe le vrai et traite avec lui d'égal à égal; malgré tous les efforts de l'Église, les légendes triomphèrent. L'art, pareil à cet autel d'Athènes dédié *au Dieu inconnu,* admit dans son domaine tout ce qui pouvait flatter l'imagination des hommes. Il perpétua les rêveries légendaires dans les églises, au moyen des verrières, ce catéchisme vivant de l'ignorance et des innocentes variations du mysticisme. Ainsi tantôt le Christ fut représenté avec barbe, tantôt sans barbe. Consubstan-

(1) « Vous y verrez des traces de miracles évidents. Là est la station d'Abraham. » *Le Coran*, III, 91. La station d'Abraham est la place où il se tenait pour travailler à la charpente de la Ka'ba.
(2) *Travels of* Ibn Batuta, *translated by Lee*, p. 185.
(3) Hérodote, l. IV (*Melpomène*), 82.

tiel au Père, il a pris l'âge du Père, ou le Père a pris le sien. Ici quelques peintres ont donné au Fils soixante ans. Ailleurs, et c'est le plus grand nombre, ils lui ont conservé les trente-trois ans que lui assigne la tradition. Quant à la Vierge, âgée d'abord telle que devait l'être la Mère de Dieu, elle s'est rajeunie avec le temps : on la voit siéger à côté de son Fils, ornée du même âge que lui ; et depuis que la tradition de l'Assomption est adoptée par la généralité des fidèles et intronisée par les arts, Marie, au séjour de gloire, refleurit d'une jeunesse toujours nouvelle, et se couronne de toutes les grâces terrestres, sanctifiées des beautés du spiritualisme (1).

Hâtons-nous de le dire, toutes les traditions sont loin d'être des légendes. Il y a des mensonges accrédités

(1) Les premiers Pères de l'Église n'avaient point parlé de l'Assomption de la Vierge. Quelques siècles après, au cinquième et au sixième, on voit les Sacramentaires de saint Gélase et de saint Grégoire en faire une mention expresse dans la *Collecte* de la fête, *Veneranda nobis*, etc., que nous récitons encore aujourd'hui. Cependant, au huitième siècle la question n'avait pas encore été approfondie d'une façon définitive. En effet, vers 704, saint Adamnan, s'aidant d'une relation des lieux saints écrite par un évêque de Gaule, nommé Arculfe, décrivait une église de la vallée de Josaphat où l'on montrait le sépulcre de la sainte Vierge : « Mais, ajoute-t-il, on ne sait en quel temps, par qui ni comment son corps en a été ôté, ni en quel lieu il attend la résurrection. » Il la croyait morte à Jérusalem, et il le marque expressément. Cependant, depuis, sans en faire un article de foi, les docteurs ont parlé, et « aujourd'hui, dit Son Éminence le cardinal Gousset, archevêque de Reims, dans sa *Théologie*, on croit généralement que la Vierge est ressuscitée immédiatement après sa mort, et qu'elle est en âme et en corps dans le séjour de gloire. Cette pieuse croyance, ajoute le docte cardinal, est fondée sur la tradition et sur les sentiments de piété que nous devons avoir pour la mère de Dieu. » (Cf. sur ce sujet BENOIT XIV, *De festo Assumptionis*, et l'*Histoire ecclésiastique* de FLEURY.

8.

Traditions respectables.

devant lesquels on passait sans les regarder, et que la critique des docteurs a fait d'un mot tomber dans la poussière ; mais tels vieux récits, épurés par la saine et sévère critique, sont entrés triomphants de bouche en bouche et de siècle en siècle jusque dans les croyances des fidèles. Non certes que les croyances de l'Église, c'est-à-dire ses enseignements dogmatiques, aient jamais eu besoin d'être épurés, puisque l'Église est infaillible dans ses enseignements, en vertu de l'assistance divine, mais parce qu'il est tels faits sur lesquels elle n'avait pas encore arrêté ses décisions définitives, et sur lesquels la science des docteurs est venue plus tard empêcher les fidèles de s'égarer.

C'est qu'il y a à distinguer entre les traditions, et qu'il en est qui doivent finir par faire autorité. N'étaient-ce pas des traditions vénérables que la parole des disciples des Apôtres, que la parole des Pères ? Les faits et la doctrine n'ont-ils pas eu pour se transmettre, indépendamment des Écritures saintes, une succession continue d'évêques, de prêtres, d'écrivains ecclésiastiques ?

« Combien de choses n'avons-nous pas apprises de la bouche de nos pères! disait David. Combien de vérités Dieu leur a ordonné d'enseigner à leurs enfants, afin de les faire connaître aux générations futures! Ils en useront de même à l'égard de leurs descendants, afin qu'ils mettent en Dieu leur espérance, qu'ils n'oublient point ce qu'il a fait, et qu'ils apprennent ses commandements (1). »

(1) *Psaume* LXXVII, v. 5.

Saint Paul, de son côté, disait : « Gardez les traditions que vous avez apprises soit par mes discours, soit par ma lettre (1). »

Souvent même les traditions purement humaines sont les uniques échos qu'ait à noter la grave histoire : témoignages négligés ou mal compris avant elle, qui apparaissent parfois inconséquents et bizarres, mais dont l'étude comparée et la discussion démontrent les rapports nécessaires avec un ensemble de faits et de preuves qui constitue la vérité, autant qu'il soit donné à l'homme de la connaitre. L'étude des légendes est l'étude d'un des côtés de l'esprit humain, l'une des faces de l'histoire des peuples.

En résumé, pour barbares que fussent les types sacrés primitifs des catacombes et de l'art byzantin, trop altérés et avilis sous des pinceaux inhabiles ; pour légendaires que fussent les portraits qui en ont procédé, tous présentent un incontestable intérêt en ce qu'ils ont été rehaussés du respect des premiers fidèles et consacrés de leur foi et de leur sang. Donc sans les admettre d'une façon absolue, il y a prudence à leur laisser un caractère de probabilité, parce qu'entre le certain et le faux il y a des nuances dont il est d'un esprit sage de tenir compte. Le pape Benoît XIV n'admet pas qu'on soit tranchant et explicite contre les traditions. S'il accorde qu'on ne leur reconnaisse point *de plano* une autorité décisive, il les croit cependant assez anciennes et appuyées sur d'assez graves témoignages,

Pourquoi le respect est dû aux effigies traditionnelles.

(1) *Saint Paul aux Thessaloniciens*, ép. II, ch. II, v. 14.

pour être respectées (1). Il est évident, en effet, que si les effigies sacrées ne sont pas des témoignages constatés, elles ont du moins ce mérite, qu'elles appartiennent à une symbolique plus voisine des temps historiques, qu'elles peignent les caractères de race, qu'elles sont toujours utiles sous le rapport ethnographique, et disent à l'archéologue, avec leur éloquence propre, comment l'Église des temps apostoliques et des temps qui suivirent cette époque se représentait la figure du Sauveur, de la Vierge et des grands personnages de l'Évangile.

CHAPITRE IV.

DE LA CORRESPONDANCE ENTRE SAINT PAUL ET SÉNÈQUE.

Quasi-orthodoxie de Sénèque.

Nous appelions tout à l'heure saint Paul en témoignage. Certes, l'Apôtre eût repoussé l'une de ces suppositions hasardées qui ont réussi à faire quelque chemin, et qui tendraient à établir une analogie exagérée entre le stoïcisme et la religion de Jésus. A cette légende est mêlé le nom de saint Paul lui-même. Tout le monde en effet a lu, ou est censé avoir lu, cette fameuse correspondance qu'on a prétendu avoir existé

(1) Voir sur les principes à suivre en matière de traditions : BENOIT XIV, *De festis et canonisatione sanctorum*, l. IV, par. ij, cap. x et xxxi.

Voir également la préface du livre de l'abbé Gosselin, le savant sulpicien, intitulé : *Instructions sur les principales fêtes de l'année*, ouvrage excellent où l'édification est toujours à côté de la science.

entre le grand Apôtre et Sénèque le Philosophe, correspondance qui ferait de ce dernier un vrai chrétien. Saint Jérôme, un de ceux qui ont signalé avec le plus d'autorité les rapports de la philosophie stoïcienne avec le Christianisme (1), parle de la quasi-orthodoxie du stoïcien Sénèque sans avoir l'air au fond d'y croire bien fermement. Il est vrai qu'il n'a pas tout à fait le courage de reléguer cette correspondance *sénéca-pauline* aux limbes des apocryphes, et qu'il va même jusqu'à placer Sénèque dans sa bibliothèque des auteurs ecclésiastiques; mais il fait prudemment ses réserves en notant qu'il ne lui ferait pas cet honneur si plusieurs n'eussent attribué au philosophe la correspondance en question (2). Saint Jérôme florissait en 380. — « Sénèque, qui marche souvent avec nous, *Seneca sæpe noster*, » a dit Tertullien, qui appartient à la fin du second siècle (3). Saint Augustin, mort à Hippone en 430, parle aussi de cette correspondance, dans ses *Lettres*, sans en discuter l'authenticité (4). Lactance, qui fut le précepteur du fils de Constantin le Grand, dit aussi son mot sur la question, et se montre fort frappé de la confraternité de doctrine entre Sénèque et les vrais croyants (5). Un livre spécial qui a été publié dans ces dernières années par M. Amédée Fleury, discute cette question et justifie toutes les défiances qu'elle avait sus-

(1) *Comment. in Isaïam*, cap. xi.
(2) *De script. eccles.*, 12.
(3) Tertulliani *Opera*. Parisiis, 1675, in-fol. *De anima*, ch. xx.
(4) *Sancti Augustini Hipponensis episcopi Opera*. Paris, Muguet, 1679, 11 vol. in-fol., t. II, *Lettres*. Lettre 153, n° 14.
(5) *Divin. institut.*, lib. I, 7.

Ce qu'il en faut penser.

citées. Le texte de la correspondance existe encore. Seulement, il paraît qu'il aurait subi de graves altérations depuis le temps de saint Jérôme et de saint Augustin. En définitive, devenu suspect depuis le grand dénicheur de traditions, Didier Érasme, et l'honnête et crédule Baronius jusqu'à Tiraboschi, Lami et Fabricius, il est apocryphe de l'aveu de tout le monde, excepté de l'auteur du livre (1). Il a paru, depuis, un autre ouvrage d'excellente critique sur le même sujet, et qui bat en brèche les conclusions de M. Fleury (2). On possède une certaine chronique universelle attribuée à un contemporain de saint Jérôme, l'historien Dexter, le même à qui le saint docteur a dédié son livre des *Écrivains ecclésiastiques.* Plusieurs passages de cette chronique dont saint Jérôme a parlé établiraient dans les termes les plus exprès les relations de Sénèque avec l'Église chrétienne. Mais l'ouvrage est apocryphe et a été composé par un jésuite ingénieux et instruit du seizième siècle, l'Espagnol Higuera, grand fabricateur d'impostures historiques, et qui, pour remplir les lacunes de l'histoire ecclésiastique de son pays, a encore fabriqué un faux Maxime, un faux Luitprand, etc. Comment concevoir qu'il se fût opéré une fusion dans les opinions de ces deux hommes, saint Paul et Sénèque? Celui-ci,

(1) *Saint Paul et Sénèque. Recherches sur les rapports du philosophe avec l'Apôtre,* 2 vol. in-8º, 1853, chez Ladrange : ouvrage plein de recherches consciencieuses, mais de conclusions vagues et en définitive erronées.

(2) *Ch.* Aubertin, *Étude critique sur les rapports supposés entre Sénèque et saint Paul.* Paris, 1857, in-8º.

adulateur d'un odieux tyran, meurt par le suicide ; l'autre, persécuté pour sa foi, meurt en la confessant !

Ce n'est pas que remarquer de frappants rapports, parfois même identité, entre la morale des anciens et le Christianisme, fût quelque chose de bien nouveau. La trace de transition est réelle. Elle est dans les conditions progressives de l'esprit humain, si nettement caractérisées par les paroles de saint Justin martyr, que nous avons rapportées plus haut. L'analogie se retrouve dans le platonisme et le stoïcisme. Mais aussi les différences sont fondamentales, et ces systèmes philosophiques ne sont encore qu'un des côtés de la raison, tandis que l'Évangile est la raison sans mélange, puisée à sa source divine. Chose remarquable, ce que la mythologie grecque, ce que le stoïcisme avaient admis seulement comme un grand *peut-être* et d'une façon tout équivoque, « *fortasse,* » disait Sénèque (1), avait été le trait saillant de la croyance nationale en Égypte, cette mère de toute philosophie. L'immortalité de l'âme, les récompenses et les peines dans une autre vie, étaient de dogme. L'unité de Dieu, à travers d'innombrables symboles, et comme inspiration de ces symboles mêmes, était en définitive le fond de la doctrine égyptienne. Les monuments encore existants en font foi. C'est dans cette théogonie, qui admettait un être à la fois double et un générateur universel ; c'est dans ces dogmes monothéistes et spiritualistes que Platon a retrempé sa philosophie spiritualiste et monothéiste. Lorsqu'il fait tomber ses plus

(1) *Lettre* 63, à Lucilius.

sublimes paroles de la bouche d'un vieillard de l'Égypte, on voit que son esprit est préoccupé des leçons du prêtre Sechnupis d'Héliopolis; et son souvenir est à la fois un aveu et un hommage.

<small>Le stoïcisme ne l'admet pas avec ses conséquences morales.</small>

Quant à la philosophie stoïque, elle n'admet point l'immortalité de l'âme avec ses conséquences morales, ou n'y voit qu'un jeu d'esprit. L'âme est matérielle pour Zénon et ses disciples. Seulement, plus légère et subtile que le corps, elle s'envole dans l'air et va de nouveau se confondre dans les éléments de même nature : elle rentre dans le grand tout : « Revertetur in totum (1). » C'est le néant.

<small>Ce qu'est l'âme pour Platon.</small>

Pour Platon, elle est immatérielle et simple. Dégagée du corps, elle est bien traitée par les dieux si elle a été sage et vertueuse, parce qu'ils aiment ce qui leur ressemble; mais sa sagesse a reposé sur des raisons humaines, elle a eu sa récompense dans le bonheur terrestre; rien en elle n'a été subordonné aux espérances d'une autre vie. En un mot, les raisons de l'immortalité sont purement métaphysiques dans le platonisme; et, malgré ses aspirations vers la Divinité, ce n'est point elle qu'il a en vue en faisant le bien, c'est la satisfaction, c'est l'orgueil humain de l'avoir accompli (2). L'orgueil était le vice de la société an-

(1) Sénèque, lett. 71.
Cf. Diogène Laerce, ch. lxxxiv. « L'âme est matérielle et subsiste encore après la mort; mais elle est périssable. Il n'y a d'immortel que l'âme universelle, dont les âmes des êtres animés sont parties intégrantes. »

(2) Il faut lire sur ce sujet une excellente thèse présentée à la faculté des lettres de Paris par V. Courdaveaux, professeur de rhétorique au lycée de Troyes, sous ce titre : *De l'immortalité de l'âme dans le stoïcisme*. Paris, Remquet, 1857. Elle parle beaucoup du platonisme.

tique, de Rome surtout. Dresser l'enfant à tenir le front haut devant tous les hommes : « Assuescat jam a tenero non reformidare homines, » pour le préparer à se jeter au plus épais de la mêlée sociale, dans le plein jour des affaires publiques : « in maxima celebritate et in media luce reipublicæ; » voilà une des premières prescriptions de l'éducation, proclamées par Quintilien (1). De pareils principes répugnent à l'humilité du Christianisme; mais les Socratiques et les Stoïciens s'en rapprochent par la pureté de la morale.

L'homme antique s'amusait, de parti pris, à se tromper lui-même. Ainsi l'Égyptien s'obstinait à des dieux que décimait l'épizootie. Le Grec, en même temps qu'il caressait son orgueil national, avait symbolisé toute la nature dans sa mythologie; et, prêtant une pensée spirituelle et mystique à des mensonges corporels, faisant procéder ses rêveries d'une doctrine morale, il avait personnifié tous les objets de crainte et d'amour; il adorait des dieux agités de passions humaines que leur avait prêtées le Poëte, dans son sublime manuel d'héroïsme, de folie et d'indécence. Or, l'idée de l'être absolu est trop incompatible avec le caractère temporel, pour que des dieux qui naissent, croissent, se marient, engendrent des enfants, accomplissent des exploits, triomphent ou succombent, ne finissent pas par répugner au bon sens. L'art, qui vit de forme, est de son essence payen; ce n'est donc pas lui qui devait jamais discuter la mythologie; mais il y

Le payen s'amusait à se tromper lui-même.

(1) Livre Ier, chap. II.

avait longtemps que l'ironie des philosophes, des auteurs dramatiques, des écrivains de tout genre, avait rétréci le champ de la crédulité payenne et miné dans ses bases le matérialisme élégant de la Grèce. Il y avait longtemps que certains philosophes, à l'exemple de Polybe, allaient jusqu'à considérer toute la doctrine des dieux comme une fable inventée par les fondateurs des États pour contenir le peuple (1). Il y avait longtemps encore qu'Aristophane, qui se moquait de tout, dieux et hommes, hommes et dieux, avait, sans danger pour lui-même, amusé la foule aux dépens du ciel, en pleine mythologie, dans ses comédies de *Plutus*, des *Oiseaux* et des *Grenouilles*. Que dire de son impudence à faire mourir de faim le pauvre Mercure et à mettre Bacchus aux prises avec deux cabaretières? Le Mercure du *Cymbalum mundi* de Bonaventure des Périers, ce Mercure envoyé du ciel sur terre pour faire relier le livre des Destins tout délabré de vétusté, et qui s'accoste de deux aigrefins qui lui volent son livre, puis, sur ses propos, lui font peur d'un procès en sacrilége, n'est guère qu'une réminiscence des gaietés impies d'Aristophane (2). Plaute, dans son *Amphitryon*, et avant lui Euripide et Archippus, dont les pièces, tirées du même sujet, sont perdues, avaient fait tout aussi bon marché de la dignité de Jupiter que le firent chez nous Rotrou et Molière. Lu-

(1) Polybe, *Hist.*, VI, 56.
(2) Il y a une dissertation fort ingénieuse de l'Allemand Boettiger sur les moqueries d'Aristophane. Le latin en est du meilleur goût : *Aristophanes, impunitus deorum gentilium irrisor*, dans les *Opuscula latina* de ce savant.

cile, l'ami du grand Scipion, avait frappé sur les dieux du même vers satirique qu'il avait frappé sur les hommes; et soixante à soixante-dix ans environ avant Jésus-Christ, l'épicurien Lucrèce renversait résolûment les autels. Quand Socrate recommandait à Criton de sacrifier un coq à Esculape; quand Cicéron, au temps de doute et de corruption d'Octave Cépias travesti en Auguste, faisait la même recommandation à sa femme et lui conseillait de faire aussi un sacrifice à Apollon, pourrait-on affirmer que Socrate et Cicéron fussent de bien sincères idolâtres en tenant ce langage? Pour ce dernier, les croyances payennes n'étaient au fond qu'un instrument oratoire, un moyen de gouvernement. Tantôt il a l'air de croire à l'immortalité de l'âme et à la rémunération de la sagesse au delà de la vie (1); tantôt il traite de fable ridicule la croyance aux enfers (2); et c'est dans la peinture d'un songe, le *Songe de Scipion*, espèce d'étude de platonisme, qu'il s'avance davantage à rêver sur le bonheur futur du juste et le châtiment du coupable (3). Dans ses *Entretiens de Tusculum*, dans son traité *De la nature des dieux*, il rejette bien loin le polythéisme; et, dans son livre *De la divination*, augure lui-même, il rit franchement au nez des augures (4). Ce n'est pas que je sois

(1) *De senectute*, I, 29.
(2) *Tusculanes*, I, 21.
(3) Ch. xix.
(4) *De divinat.*, xvi. Fontenelle, dans son *Histoire des Oracles*, ch. vii, a reproduit une partie de ce chapitre, « comme un exemple de l'extrême liberté avec laquelle Cicéron insultait à la religion qu'il suivait lui-même... Pourquoi, ajoute-t-il, ne lui faisait-on pas son procès pour son impiété? Pourquoi tout le peuple ne le regardait-il

bien persuadé qu'en un jour de fièvre ou de grand péril, il n'eût pu être, lui aussi, impressionné d'un aruspice ou d'un autre présage. Mais la superstition de la peur n'est point la religion. Craindre, quand on est hors de sang-froid, n'est pas croire. Il fallait donc que le paganisme fût alors bien vermoulu pour qu'un homme aussi considérable osât enseigner ouvertement que les auspices, les pullaires, les aruspices, les livres sibyllins mêmes, la croyance au Ténare et la plupart des cérémonies du culte, n'étaient que des superstitions populaires auxquelles les vieilles femmes, qui sont les dernières à ne pas croire, ne croyaient plus. La politique hypocrite d'Auguste essaya d'étayer l'édifice payen. Horace, pour faire sa cour au maître, encensa publiquement dans ses vers les plus dithyrambiques, les dieux auxquels ils ne croyaient ni l'un ni l'autre. Virgile, obéissant non à un mot d'ordre, mais à un goût naturel de modération et de réserve, ne les rappelait guère que par leur grandeur. Tibère lui-même jurait par eux : à quoi bon? La foi n'était plus; le polythéisme n'était qu'une fiction plus ou moins amusante, que chacun arrangeait à sa guise. Térence y avait fait sa palette pour divertir, non pour persuader. Ovide même avait eu le soin de conseiller aux mères de ne pas conduire leurs filles dans les temples, de peur des mauvais exemples donnés par les dieux. Continuant, à leur tour, les ironies des plus anciens auteurs, la sa-

pas avec horreur? Pourquoi tous les colléges de prêtres ne s'élevaient-ils pas contre lui? Il y a lieu de croire que, chez les payens, la religion n'était qu'une pratique dont la spéculation était indifférente. Faites comme les autres, et croyez ce qu'il vous plaira. »

tire de l'*Apocolokyntose* du stoïcien Sénèque faisait de
ces dieux des marionnettes en traînant Claude dans la
boue; et la plume de Lucien, le plus spirituel peut-
être de tous les écrivains grecs, prenait à tâche de ba-
fouer systématiquement l'Olympe, que les indignes
apothéoses d'un Tibère, d'un Caligula, d'un Claude,
d'un Néron, d'un Domitien, achevaient de discréditer.
Qu'importait que le paganisme aux abois remît au jour
toute la vieille friperie de ses miracles de commande;
que Tacite lui-même énumérât ceux de Vespasien;
qu'on brûlât, au nom des empereurs, le livre de
Cicéron sur la nature des dieux; qu'importait qu'un
bel esprit sophistique, un stoïcien couronné, infatué
d'hellénisme, et beaucoup moins religieux que philo-
sophe et superstitieux à la fois, fît renchérir les bœufs
à force d'hécatombes (1); que cet homme qui n'avait
jamais été en toute sincérité ni chrétien ni même
payen, à qui l'on a fait trop d'honneur en l'appelant
l'*Apostat*, eût essayé une sorte de restauration savante
et philosophique de l'idolâtrie pour maintenir l'union du
pouvoir politique et du pouvoir théocratique; qu'impor-
tait que la sensuelle mythologie payenne à l'agonie rede-
mandât aux beaux-arts la protection qu'elle en avait re-

La superstition payenne avait fait son temps.

(1) AMMIANI MARCELLINI *Rerum gestarum libri qui supersunt* (les treize premiers livres sont perdus). Ed. Ernesti. Lipsiæ, 1773, in-8°, l. XXV, c. IV. Après avoir dit de Julien : « Superstitiosus magis quam sacrorum legitimus observator, » Marcellin dit que ce prince immola une telle quantité de victimes, qu'on affirmait, à son retour de Perse, qu'il n'y aurait plus de bœufs dans l'empire.

Le chroniqueur Marcellin était petit-fils du comte Marcellin qui commandait en Dalmatie sous les empereurs d'Occident Majorien, Sévère et Anthémius. Sa Chronique va de l'an 379 à l'an 534.

çue, et qu'elle essayât d'étouffer Marie derrière la statue de Vénus Aphrodite et la statue de la Victoire? — la superstition, fatiguée d'elle-même, avait fait son temps. Les religions fausses ont leurs variations comme les fausses philosophies. Les payens avaient commencé par l'enthousiasme pour le merveilleux et continué par le doute; ils allaient finir par le dégoût. Pressés par la pensée puissante et lumineuse du Christianisme, ils se réveillent par l'orgueil, ils tentent un dernier effort, ils cherchent à expliquer par autant de symboles leur armée de dieux, à réconcilier la promiscuité de l'Olympe avec le dogme immuable du monothéisme. Il n'était plus temps. Leurs dieux plaisaient davantage en parodie, dans ces caricatures burlesques des *Trois Hercules faméliques*, ou de *Diane fouettée*, dont Tertullien a conservé le souvenir. Ils plaisaient davantage dans l'intervention de Lucine à la délivrance d'une immonde truie comparée à l'accouchement de la mère de Bacchus (1)! L'homme a besoin de croire à quelque chose : sa croyance ne savait où se fixer. On suivait le matin les leçons d'un payen, celles d'un chrétien le soir. Le trouble de l'esprit devait amener la fatigue des arguties du sophisme et le mépris du mensonge; le mépris du mensonge, le triomphe de la raison; le triomphe de la raison, celui de la foi. L'invasion des idées de l'extrême Orient, les rapports plus fréquents avec les autres nations, avaient depuis longtemps encombré le temple ouvert aux divinités étrangères : Thèbes et

(1) Martial, *De spectaculis*, xiv et xv. *De sue quæ ex vulnere peperit*.

Memphis avaient payé leur contingent en fournissant Ammon, Thoth, Phthah, Neith, Sérapis, Isis et Osiris, Horus et Anubis, admis dès longtemps pour la plupart aux honneurs de l'Olympe grec, au moyen de quelque remaniement arbitraire dans leurs attributs divins. La Phrygie avait fourni le culte de la mère des dieux; la Perse, celui de Mithra; et cette tolérance avait conduit par une pente naturelle à l'indifférence pour l'Hellénisme. Les austérités des Esséniens, les livres du platonicien juif Philon, en dépit des nuances d'illuminisme qu'il y révèle; le stoïcisme même des Antonins, persécuteurs ou pacifiques, concouraient en même temps à ouvrir les grandes voies aux doctrines du Christianisme. La philosophie du Portique avait dit : *Souffrir et s'abstenir;* Jésus écrivit de son sang ces paroles divines : *Pardonner, aimer son prochain comme soi-même, rendre le bien pour le mal.* La force du Christianisme était dans l'unité de ses principes, dans le spiritualisme de ses tendances, dans la promesse formelle d'une autre vie, dans la charité fraternelle de sa morale, dans la fermeté simple de ses confesseurs. Ses autels étaient l'arène où tombaient ses martyrs.

<small>Triomphe du Christianisme.</small>

D'ailleurs, la révolution était faite dans les esprits quand elle ne l'était pas encore dans les cœurs. Socrate et Cicéron (celui-ci moins explicite et moins convaincu) avaient proclamé l'unité d'une nature éternelle et la nécessité pour l'homme de la reconnaître et de l'adorer. Le traité *De la nature des dieux,* ceux *Des vrais biens et des vrais maux, Des devoirs, De la vieillesse,* contiennent autant, sinon plus de maximes morales

allant droit au Christianisme, qu'il ne s'en trouve dans tout ce Sénèque tant cité. Sénèque, à tout prendre, n'est pas un stoïcien pur : sa rhétorique se promène volontiers de Zénon à Platon, et parfois coudoie Épicure. Il lui suffit d'avoir une occasion de faire de l'esprit et de l'éloquence : véritable artiste en sophisme, qui s'enivre de belles paroles, suivant l'occurrence, dût-il se contredire. L'hymne de Cléanthe, conservé par Stobée; le Manuel d'Épictète rédigé par son disciple Arrien; les maximes de Marc-Aurèle, respirent l'esprit de la morale chrétienne; et il est dans ces écrits, comme dans quelques autres plus anciens, de l'antiquité, tels morceaux où il y aurait seulement peu de mots à changer pour les rendre dignes des Pères de l'Église. Ce ne sont pas seulement quelques rencontres fortuites et affinités de diction, ce sont des rencontres de génie et d'âme, des analogies de sublimité de nature, des rayons de l'éternel et commun bon sens, chez des hommes marqués du doigt de Dieu, quelle que fût la différence des temps et des civilisations. L'évêque d'Antioche, Théophile, citait, pour inspirer la crainte de Dieu, ces paroles d'Eschyle :

{Analogies des doctrines stoïciennes avec les préceptes du Christianisme.}

« Tu vois la justice muette, inaperçue pendant le sommeil, le voyage, le séjour. Mais elle suit sans interruption, marchant à côté, quelquefois en arrière. La nuit ne cache pas les actions mauvaises. Ce que tu fais, songe que plusieurs dieux le voient (1). »

Il est quelques passages de ces fameux *vers dorés* du

(1) Fragment d'Eschyle traduit par M. Villemain dans son beau livre des *Essais sur le génie de Pindare et sur la poésie lyrique*, p. 216. Didot, 1859.

quasi-fabuleux Pythagore, qui ne sont peut-être pas d'une authenticité sans conteste, mais qui rayonnent d'une haute morale et qu'aimait à relire saint Jérôme. Quelque part, il s'accuse même d'en avoir confondu avec des versets de la sainte Écriture certaines paroles telles que celles-ci :

« Plus que devant tout autre, rougis devant toi-même. »

« Honore ton père et ta mère, tes parents les plus proches; et, parmi tous les autres, choisis, dans l'ordre de la vertu, le meilleur pour ton ami (1). »

Voilà de belles paroles où sont déjà l'austérité dans la morale, l'obligation de vivre dans l'ordre et de sauvegarder la dignité de son âme. Mais le sage n'est pas encore le saint. Il y avait un pas de plus à faire ; il y avait à placer à côté des vertus ce qui en doit être la source, le but et la fin, savoir l'espérance d'une autre vie et l'humilité qui rapporte tout à Dieu.

Épicure avait nié hardiment les instincts sociaux et renfermé l'individu dans son bien-être personnel, dans une sagesse repue. Platon, sous l'impulsion de l'enthousiasme moral, avait fait dériver de la morale même la notion du beau, et l'avait identifié avec le vrai et le bon. Mais sa doctrine, comme inspirée parfois d'une sorte de connaissance ou de pressentiment de la révélation, s'était trop souvent égarée dans un vague voisin du scepticisme, dans un mysticisme plein

(1) Voir les *Essais* de M. VILLEMAIN *sur le génie de Pindare*, p. 166.

d'illusions périlleuses, et ne s'était guère élevée, dans la pratique, plus haut que les devoirs du citoyen. Disciple de Platon avant d'être son rival, Aristote, génie plus ferme, plus occupé de choses que de mots, moins accessible aux séductions de l'imagination, Aristote, qui a parlé magistralement de l'âme et de la pure et suprême Intelligence, avait fondé son système philosophique sur la raison et sur l'expérience. Le stoïcisme, dans sa logique, avait commencé à étendre les devoirs de l'homme à l'humanité tout entière. Le Christianisme est venu achever la révolution et consacrer les droits des individus et ceux des nations. A l'épicuréisme, le calcul égoïste ; au stoïcisme, l'équité ; au Christianisme, la charité. Où les doctrines de la sagesse antique avaient nié ou hésité, le chrétien conclut et marche ferme et droit, les yeux tournés vers la vie future, aux lumières de la foi : la foi, cette vertu dont vit le genre humain, et que l'Apôtre a définie « la réalité des choses qu'on espère et l'évidence des choses qu'on ne voit pas ».

La philosophie profane voisine de la charité dans Sénèque, même dans Pétrone.

Pour finir par Sénèque, comme nous avons commencé, remarquons que, de toute la littérature romaine, c'est chez lui, et, chose plus extraordinaire encore, chez son rival de cour, Pétrone, victime ainsi que lui de Néron, que se rencontre la première expression des sentiments précurseurs de la charité chrétienne au sujet de l'esclavage. On trouve dans le *Satyricon* du dernier :

« Amis, s'écrie Trimalcion épanoui, les esclaves aussi sont des hommes ; ils ont sucé le même lait que nous, encore qu'un mauvais destin ait pesé sur eux.

SAINT PAUL ET SÉNÈQUE. 133

Eh bien! je veux que bientôt, de mon vivant, ils 'abreuvent aux eaux des hommes libres (1). »

« Ce sont des esclaves! dit de son côté Sénèque à Lucilius; des esclaves! dis plutôt des hommes. Des esclaves! dis plutôt des camarades sous le même toit. Des esclaves! dis plutôt d'humbles amis. Des esclaves! dis plutôt des compagnons d'esclavage, si tu considères que tous également nous dépendons du même sort... Songe donc que celui-là que tu appelles ton esclave est formé du même limon que toi, qu'il jouit du même ciel, qu'il respire, vit et meurt comme toi : tu peux aussi bien le voir libre un jour, qu'un jour il peut te voir esclave (2).

Tout cela cependant, on l'a vu, n'était pas encore le Christianisme avec sa morale pure et sans réticences, avec ses principes de complet affranchissement, d'humble égalité devant Dieu, de respect du sang humain, de promesse d'un monde meilleur. Ce n'étaient encore que des considérations de philosophie spéculative et une transition. Chose remarquable! les féroces préjugés de l'autocratie romaine étaient si vigoureusement enracinés, que les droits des nations étaient comme

Différences entre le Stoïcisme et le Christianisme.

(1) Et servi homines sunt, et æque unum lactem biberunt, etiam si illos malus fatus oppresserit; tamen, me salvo, citò aquam liberam gustabunt. *Satyricon*, c. LXXI.

Dans ce passage, le mot *fatus*, au lieu de *fatum*, a été admis d'après les manuscrits, quoique douteux.

(2) Servi sunt? immo homines. Servi sunt? immo contubernales. Servi sunt? immo humiles amici. Servi sunt? immo conservi, si cogitaveris tantumdem in utrosque licere fortunæ... Vis tu cogitare, istum quem servum tuum vocas, ex iisdem seminibus ortum, eodem frui cœlo, æque spirare, æque vivere, æque mori. Tam tu illum videre, ingenuum potes, quam ille te servum. *Epist.* 47.

Tout vaincu devient esclave.

s'ils n'existaient pas. Tout soldat qui, un instant auparavant, combattait en homme libre pour sa nationalité, devenait esclave ; et nulle part, même chez les philosophes, on ne trouve de différence entre cette nature d'esclavage et l'esclavage de naissance. La pitié était même plus près de la seconde que de la première. Toute résistance était une révolte, une conspiration contre l'orgueil implacable de la république. On avait vu autrefois les écrivains grecs dédaigner de s'occuper d'autre chose que de ce qui touchait à la Grèce ; on avait vu Hérodote et Thucydide ne pas même citer le nom de Rome, qui cependant avait déjà fait de si grandes guerres. A plus forte raison les écrivains romains dédaignaient-ils d'étudier l'histoire des peuples étrangers, qui pour eux n'étaient que des barbares : comment l'empire en eût-il reconnu les droits ? Aussi Jugurtha, coupable du crime de s'être laissé vaincre, fut-il jeté nu dans l'infect et ténébreux cachot de la Mamertine, bien digne d'être restauré comme il le fut par Tibère ; on lui arracha un lambeau d'oreille pour lui arracher un anneau d'or qu'il y portait, et on le laissa mourir de faim dans ce bouge immonde. Nulle nation civilisée n'afficha un plus suprême dédain des angoisses de la douleur, des convulsions de la mort. Un débiteur insolvable tombait sans pitié à la discrétion de ses créanciers, et la loi des Douze Tables leur permettait de s'en partager les morceaux. Les supplices semblaient dictés par la soif du sang. Un maître était-il tué, on tuait aussi tous ses esclaves. Pour s'amuser, on égorgeait des victimes humaines dans les arènes. *Panem et circenses,* du pain et du sang.

On se donna un jour le divertissement, prescrit par un oracle, d'enterrer vivants, au milieu du Forum, un Gaulois et une Gauloise. Il n'y avait pas jusqu'à l'héroïsme le plus noble, jusqu'au sentiment le plus légitime et le plus élevé, qui n'eussent en quelque sorte leur côté féroce, génie primitif de Rome. La hache de Brutus, le couteau de Virginius, avaient, à des titres divers, la même trempe que le poignard des meurtriers de César. Le prince le plus célébré par les poëtes, le dieu du doux Virgile et du spirituel épicurien Horace, celui qui a donné son nom à l'une des ères les plus brillantes de la civilisation, César Auguste, alors qu'il n'était encore que le jeune fourbe Octave, fit immoler, après la prise de Pérouse, trois cents victimes humaines aux mânes de son père adoptif. On jouait un mime qui se terminait par un crucifiement dont l'exécution, d'abord simulée, devint réelle un jour (1). On jouait un autre mime où un Orphée réel, entouré de bêtes féroces dans le cirque, était déchiré par un ours (2).

Goût des Romains pour le sang.

Nul doute qu'après le premier âge, l'âge héroïque

(1) Ce crucifiement était celui d'un brigand nommé Laureolus. A l'acteur on substituait un mannequin; mais on voit par Martial (*De spectaculis*: IX, *De damnato quodam supplicium Laureoli vere repræsentante*) qu'un condamné subit le crucifiement au naturel sur le théâtre : « Ses membres déchirés palpitaient inondés de sang, et son corps tout entier n'était plus un corps : la fiction était devenue supplice réel.

Vivebant laceri membris stillantibus artus,
Inque omni nusquam corpore corpus erat.
. .
In quo, quæ fuerat fabula, pœna fuit.

Suétone (*Calig.*, LVII) nous a conservé le souvenir d'un pantomime adroit qui jouait dans ce même drame et revenait sur la scène vomir des flots de sang.

(2) MARTIAL, *De spectaculis*: XXIII, *De spectaculo Orphei*.

du Christianisme, on n'ait dû voir sortir de l'ébullition des esprits les sectes bizarres, les courants divers d'idées et de passions, les hérésies et le schisme, les anathèmes lancés et reçus, les luttes terribles, les intrigues et les fureurs qui donnaient raison contre la religion naissante (1). Mais on vit en même temps les talents passer du camp de l'idolâtrie dans le camp de la vérité. La puissante dialectique des Pères grecs et latins, successeurs des Apôtres; leur abnégation, leur éloquence; la science et la simplicité, ces deux forces suprêmes de la religion, finirent par triompher des doutes et marquer de la croix le diadème des Césars. Tertullien, Clément d'Alexandrie, Origène, Cyprien, Athanase, Basile, Grégoire de Nazianze, Grégoire de Nysse, Jérôme, Jean Chrysostome, Ambroise, Cyrille, Augustin, Théodoret, Léon le Grand, Grégoire le Grand, d'autres encore à qui l'on peut associer saint Bernard, moins éloigné de nous, et entre tous puissant en œuvres et en paroles, ont été les ouvriers triomphants de la foi du Christ. Voltaire, qui ne les mentionne que pour les tourner en ridicule, qui parlant au jeune Ramond de Carbonnières, depuis de l'Institut, préfet et conseiller d'État, s'écriait de sa grosse voix retentissante : « Je les ai lus tout entiers, mais ils me le payeront, » les ignorait, à vrai dire, pour ne s'être point engagé franchement dans cette forêt vierge et n'avoir su trouver chez ces grands confesseurs de la foi que des accents d'inculte énergie. « Nous aurions, écrivait-il le 26 juin

Les talents passent du camp des Payens dans celui des Chrétiens.

(1) Nullas infestas hominibus bestias, ut sunt sibi ferales plerique Christianorum expertus. (Ammian. Marcell., XII, v.)

1765 à Helvétius, besoin d'un ouvrage qui fît voir combien la morale des vrais philosophes l'emporte sur celle du Christianisme. Il vous serait bien aisé d'alléguer un nombre de faits très-intéressants qui serviraient de preuves. Ce serait un amusement pour vous, et vous rendriez service au genre humain. » Qu'attendre d'un homme qui tenait un pareil langage, et dont le *Delenda Carthago*, conclusion de toutes ses lettres, était ce blasphème contre la religion : « Écrasons l'infâme ! »

Les plus polis parmi les Pères grecs s'étaient formés sur les classiques, et cependant ils sont loin (à part Chrysostome et Grégoire de Nazianze, écrivains excellents, pénétrés de la plus belle antiquité) d'en avoir possédé l'idiome dans toute sa splendeur, cette langue si parfaitement analytique et qui d'elle-même appelle toutes les beautés du discours. Mais qu'importe ! S'ils n'ont pas eu la diction exquise des maîtres, si chez eux le goût délicat et les grâces ont fait défaut, la pensée n'a jamais dérogé. Nourrie à la pure doctrine, ardente de foi et de charité, cette pensée a surtout la saveur native de l'expression, la chaleur de l'âme, cette sève bouillonnante et féconde qui jaillit de plus près des sources sacrées. Le puissant Tertullien, saint Jérôme, saint Augustin, se rapprochent moins encore des élégances de Tite-Live, de Salluste et de Cicéron, que Clément d'Alexandrie, que le patriarche Athanase, que Basile ne se rapprochent de la langue du vieil Hérodote, de l'attique Isocrate, du divin Platon. Mais qu'importe encore une fois ! Chez ces vigoureux esprits de l'âge héroïque du Christianisme, latins ou grecs, grecs ou latins, l'idée chrétienne réagissait contre

l'idolâtrie de la forme, et c'est l'honneur de cette idée même d'avoir éclaté par sa propre force. Saint Augustin se révoltait même contre les entraves de la grammaire. « Nous n'avons, s'écriait-il, d'autre souci que de parvenir à la connaissance de la vérité. » Saint Jérôme, à son tour, se reprochait, dans sa solitude ascétique, de se rappeler les vers profanes de Virgile; et cependant quelles beautés neuves et originales dans la langue vieillie et presque barbare de ses lettres! De quelle ardeur poignante il saisit les âmes en ouvrant la sienne! Quelle éloquence inculte, mais invincible dans sa passion! Quel entraînement dans l'enthousiasme de sa foi! En un mot, les premiers confesseurs ne se préoccupaient guère de mêler à leurs élans de ferveur aucune pensée de littérature et d'art, et secouant dédaigneusement toute parure, toute fleur quelconque de la muse païenne aux paroles d'or, ils aimaient mieux élever leur âme que d'orner leur esprit. On peut dire que ceux d'entre eux, comme Jean Chrysostome et Grégoire de Nazianze, qui brillèrent par le style, se permirent le goût et la grâce plutôt qu'ils ne les cherchèrent, parce que ces dons chez eux coulaient de source et que la délicatesse était leur nature. C'est surtout aux âmes et aux cœurs que les Pères songeaient à s'attaquer par les principes, par la force des mœurs, par l'enthousiasme de la lutte; et leur unique passion était d'assurer les conquêtes éclatantes de l'Évangile.

LIVRE DEUXIÈME.

DES MANUSCRITS DANS L'ANTIQUITÉ PROFANE.

> Floriferis ut apes in saltibus omnia limant,
> Omnia nos itidem depascimur aurea dicta.
> (LUCRET., III, 12, 13.)

CHAPITRE PREMIER.

L'ÉGYPTE.

L'Égypte, devancée probablement par l'Inde et par l'Éthiopie, a été longtemps regardée comme le berceau de la civilisation antique. Elle était de longue date en possession des écritures hiéroglyphique et hiératique, quand l'alphabet cadméen fut importé dans la Grèce, de la Phénicie, qui en avait emprunté les éléments à l'Égypte même. Cette origine de l'alphabet phénicien, déjà attestée par Tacite dans ses *Annales* (1), devient chaque jour plus évidente pour les égyptologues, surtout depuis les recherches de M. le vicomte Emmanuel de Rougé, de l'Institut, un des hommes les plus compétents de ce temps-ci en matière d'antiquités égyptiennes. L'Égypte eut plusieurs sortes d'écritures parfaitement distinctes : — l'une historique et d'in-

(1) *Annales*, XI, 14.

scriptions, langage d'aristocratie et de théocratie, purement hiératique, et pratiqué exclusivement, dans les légendes pharaoniques et les rituels, par les écrivains sacrés ou interprètes, correspondant à ceux qui étaient nommés en grec *hiérogrammates*. C'est l'écriture appelée *hiéroglyphique,* laquelle se gravait en creux sur la pierre des monuments, était muette pour la foule, et fut usitée dans sa pureté jusqu'à la conquête de l'Égypte par Alexandre, 331 ans avant la venue du Messie. Alors se termina la longue période des *Pharaons,* et commença, après Alexandre, celle des rois macédoniens, les Ptolémées ou *Lagides,* ainsi appelés de Lagus, père du premier Ptolémée. Avec eux s'introduisit la langue des Hellènes, qui, infiltrée de classe en classe, à la faveur de l'administration grecque, finit par marcher parallèlement avec les écritures égyptiennes, jusqu'au jour où elle fit disparaître entièrement la langue nationale.

<small>Écriture hiéroglyphique.</small>

L'étymologie du mot hiéroglyphe indique qu'à l'origine de la civilisation égyptienne l'écriture fut gravée. En effet, avant que le Nil fournit le papyrus à Memphis, l'Égypte sculptait en creux ses annales. La même écriture se produisit, exécutée au pinceau, avec certaines altérations, sur les parois des temples et des hypogées, sur le revêtement des pyramides, sur les amulettes, sur les linges des momies, sur des vases, etc.

Des modifications successives firent des hiéroglyphes une sorte de tachygraphie, participant de la méthode symbolique et de la méthode alphabétique. C'est la cursive simplifiée par les prêtres pour être adaptée à l'usage du roseau ou calam. Elle est nommée par

<small>Cursive égyptienne.</small>

Champollion *hiératique* ou sacerdotale, d'après Clément d'Alexandrie. On la retrouve, de temps à autre, mais rarement, appliquée à des usages civils.

L'autre écriture, exclusivement livrée au peuple, est de là appelée *enchorique* ou *démotique* par le vieil Hérodote, qui avait visité l'Égypte vers le milieu du cinquième siècle avant notre ère. Cet écrivain avait eu alors des rapports avec les prêtres de Memphis; et beaucoup de ses témoignages, jusqu'ici douteux ou obscurs, ont été récemment confirmés ou éclaircis par la lecture des documents antiques, depuis les découvertes de Champollion.

Enchorique ou démotique.

Les hiérogrammates égyptiens formaient, dans les temps pharaoniques, une corporation religieuse, une caste puissante, considérée, et jouissant de priviléges. Dans la plupart des inscriptions historiques importantes, figure le scribe royal, dont la représentation personnelle se trouve fréquemment, avec ses attributs, sur les stèles et sur les tombeaux, etc.

Hiérogrammates ou scribes sacrés égyptiens.

M. de Rougé cite quelques grammates dont le nom s'est conservé dans les papyrus égyptiens des cabinets Sallier et Anastasy, passés aujourd'hui en Angleterre. Les littérateurs d'Égypte qui ont écrit ces précieux papyrus avaient pour chef un grammate appelé *Kakevou*, nom qui littéralement signifie le *possesseur d'un bras*, et métaphoriquement *le fort* ou *le vaillant*. Ce Kakevou s'intitulait à la fois *gardien des livres* et *grammate de la double demeure de lumière* (de Sa Majesté). Il y avait aussi le grammate *Hora*, le grammate *Meriemap*, et le grammate chef des écritures, *Ennama*.

Grammates illustres.

L'*épistolographe* ou chef de la correspondance royale

L'épistolo-graphe.

était bien autre chose qu'un simple écrivain ou calligraphe. C'était un personnage, le chef du cabinet particulier, le secrétaire de la main du prince, le dépositaire des secrets, un vrai premier ministre. Réunissant dans l'Égypte ptolémaïque le pouvoir théocratique à la suprême direction des lettres, il était à la fois grand prêtre et administrateur du musée d'Alexandrie, fondé par le premier des Ptolémées, sorte d'Académie où se rassemblaient les plus beaux génies, les savants les plus distingués, pour se livrer à la culture et à l'enseignement des lettres et des sciences. Ce double titre répondait probablement au titre pharaonique de *grammate de la double demeure de lumière* (du roi). Du jour où la bataille d'Actium eut rangé l'Égypte sous la domination romaine, les Romains remplacèrent les Égyptiens dans la haute charge de grand prêtre, administrateur des lettres (1). La Syrie avait aussi ses épistolographes, et sous le roi de Syrie Antiochus Épiphane, un certain Dionysius, que Polybe appelle l'*ami* (du roi) *et l'épistolographe,* était un assez fastueux personnage pour faire paraître à ses frais, dans une fête publique, un millier de jeunes hommes dont le costume, tout brodé d'or, avait coûté un million de drachmes (2). Avant lui, Eumène, épistolographe de Philippe de Macédoine, père d'Alexandre le Grand, était devenu général et satrape d'une province. Il ne faut pas le confondre avec son homonyme roi de Pergame; mais pour un scribe, le rang de gouverneur de province est

(1) LETRONNE, *Inscriptions grecques et latines de l'Égypte*, t. I, p. 79 et suivantes.

(2) V. POLYBE, cité par ATHÉNÉE.

déjà une assez belle fortune. Ce titre syrien de l'*ami* (du roi) était un titre égyptien de grande étiquette et de grand honneur ; il rentrait, proportion gardée, dans la catégorie de cette étiquette de notre Europe qui qualifie de *cousins* du prince les ducs et les maréchaux.

La tradition des scribes ou hiérogrammates, hommes libres, s'est perpétuée jusqu'à nos jours, dans cette Égypte embaumée en quelque sorte dans son antiquité ; et à présent, comme sous les khalifes, les Coptes, derniers rejetons du vieux sang égyptien, qui ne se sont pas faits musulmans, sont restés la classe lettrée, et, par une succession non interrompue, demeurent encore aujourd'hui en possession des fonctions de scribes pour la langue arabe.

Les Coptes.

Mais ces Coptes, qui auraient pu conserver le dépôt des traditions savantes de la langue hiératique, se firent chrétiens, et perdirent petit à petit la clef des mystères hiéroglyphiques de l'Égypte payenne. A la longue, ils en vinrent même à échanger l'usage de leur propre langage contre celui de la langue des Grecs, leurs conquérants. Déjà deux ou trois siècles avant la renaissance des lettres dans notre Occident, la langue égyptienne ou copte, conservée longtemps encore pour les liturgies, sous la domination grecque, avait cessé d'être parlée dès le neuvième siècle, et elle était remplacée par l'arabe dans l'usage populaire (1). C'est ainsi que la science moderne, destituée des points de repère de la tradition, erra, durant des siècles, dans

(1) Étienne QUATREMÈRE, *Recherches sur la langue et la littérature de l'Égypte*, p. 39.

<u>Interprétations arbitraires des hiéroglyphes.</u>

le vague de conjectures et d'hypothèses aussi obscures que ce qu'elles voulaient expliquer, et parfois aussi, plus ingénieuses que sincères. Tel voulait que les hiéroglyphes fussent des arcanes symboliques cachant au vulgaire des dogmes religieux et politiques, des observations astronomiques, des préceptes d'économie rurale. Un autre y avait reconnu à première vue les psaumes de David, comme le père Hardouin avait retrouvé, à n'en pas douter, les mythes chrétiens dans les vers d'Horace. Un autre encore décidait *ex cathedra*, à l'encontre des témoignages universels de l'antiquité, que toutes ces figures n'étaient que les caprices d'imagination, les fantaisies dénuées de tout sens historique ou moral, des hiérogrammates. Le père Athanase Kircher, jésuite de Fulde, mort en 1680, à Rome, et qui ne cessa d'écrire qu'en cessant de vivre, avait composé en latin un *OEdipe égyptien* qui avait soulevé beaucoup de doutes. Des jeunes gens eurent la malice de disposer une série d'hiéroglyphes de fantaisie et de la lui soumettre : il y donna le plus beau sens du monde. On en rit de grand cœur, ce qui n'a pas empêché un disciple attardé de ce rêveur, le docteur Seyffarth, d'en soutenir encore les doctrines, il y a une trentaine d'années, depuis Champollion !

<u>Interprétations sérieuses.</u>

L'étude de la langue copte, en éclairant les usages sacrés, fit faire un pas à la science et put offrir un point de départ à des recherches philologiques plus critiques. Enfin la découverte de la célèbre inscription de Rosette, écrite à la fois en hiéroglyphes, en démotique et en grec, vint mettre le fil conducteur aux mains des savants, et, depuis les travaux d'Young et

surtout ceux de Champollion jeune, cette inscription superbe de la Minerve égyptienne, *Nul n'a soulevé mon voile*, a cessé d'être une vérité.

En se promenant dans le dédale des antiques hiéroglyphes de la collection Sallier, Champollion fut le premier qui découvrit que ces manuscrits étaient tout à fait contemporains de Moïse et remontaient dès lors à quinze cents années avant l'ère chrétienne, autant qu'il soit possible d'établir la chronologie biblique à la période des Juges. Les uns ont été tracés sous *Ramsès Meïamoun*, le grand Sésostris d'Hérodote, prince qui régna soixante-huit ans et qu'on s'accorde généralement à regarder comme le pharaon dont le législateur des Hébreux dut fuir la colère et la justice, et dont il attendit si longtemps la mort, chez son beau-père Jéthro, dans le pays des Madianites. Les autres proviennent des règnes du fils de Ramsès, le pharaon Merienphthah, et du fils de ce dernier, Seti II. Les papyrus des cabinets Sallier et Anastasy appartiennent tous à la même époque de la dix-neuvième dynastie égyptienne et sortent des mêmes hypogées. Ils se composent de morceaux divers sur l'histoire et la religion. Le plus important sans contredit est le fragment historique traduit par Champollion sur une campagne du grand Sésostris contre la confédération des *Chétahs*, qui sont probablement ces puissants rois de la Palestine, les rois de Chet, contre lesquels eurent à lutter les Hébreux (1).

<small>Champollion interprète des manuscrits contemporains de Moïse.</small>

(1) Voir *Notice sur un manuscrit égyptien en écriture hiératique, écrit sous le règne de Merienphthah, fils du grand Ramsès*, par EMMANUEL DE ROUGÉ. Paris, Thunot et comp., 1852.

Un document sorti de la même source et passé en d'autres mains, document infiniment curieux pour l'histoire des mœurs et de la littérature de l'Égypte à cette époque mosaïque, est tombé sous les yeux de M. de Rougé, qui en a donné une traduction. Ce n'est plus une esquisse historique, une paraphrase sacrée, c'est un petit roman, une œuvre entière d'imagination qui rappelle un peu l'histoire de Joseph. Elle est composée par le chef des écritures, le grammate Ennama, et présentée à Kakevou, le grammate de la double demeure de lumière. Les détails de mœurs pastorales, les incidents tragiques d'une passion éperdue se mêlant à une intervention des dieux, à l'évocation des morts, aux plus merveilleuses métempsycoses, aux impossibilités les plus fantastiques, ouvrent, dans cet étrange morceau, un champ étendu aux études et aux commentaires des archéologues et des philologues.

<small>Roman égyptien du temps de Moïse.</small>

Par suite de l'usage des Égyptiens, antérieurs ou postérieurs à la domination grecque, d'entourer les morts, dans leurs demeures éternelles, de tout ce qui les avait intéressés pendant la vie, on a souvent déposé leurs papiers de famille et jusqu'à leurs livres favoris, soit dans des jarres de terre auprès des caisses de leurs momies, soit dans les caisses mêmes. C'est ainsi qu'on a trouvé auprès d'une des caisses plusieurs fragments d'Homère. Tous les papiers déposés gisaient là pêle-mêle avec des rouleaux de toile contenant ce que Champollion a nommé le *Rituel funéraire,* et qui est en quelque sorte l'office des morts, tracé toujours en écriture sacrée, soit hiéroglyphique, soit hiératique. De là tous

ces manuscrits hiéroglyphiques antérieurs à la conquête, ou gréco-égyptiens et parfois coptes, dont se sont enrichis tous les musées de l'Europe : ceux de Turin, de Leyde, de Berlin, de Londres et le musée du Louvre. Parmi ces pièces, il y a des contrats remontant à quinze cents, même à dix-huit cents ans avant l'ère vulgaire. Un curieux, M. Prisse d'Avesnes, a fait présent à la Bibliothèque impériale d'un livre de préceptes moraux dont M. Chabas vient de traduire quelques passages. C'est l'œuvre d'un sage égyptien, nommé Phthah-Hotey, qui vivait plus de mille ans avant Salomon. Des manuscrits de la même antiquité sont conservés dans le musée de Berlin. On a trouvé encore, en écriture égyptienne sur papyrus, des calendriers, des poëmes épiques, des légendes, des traités de médecine, des compositions littéraires de tout genre, avec nombre d'hymnes funéraires de la plus haute antiquité. L'invasion des peuples nomades dans le Delta égyptien a été un événement des plus funestes pour les monuments de la vallée du Nil. Tout ce que la main des barbares a pu détruire, elle l'a détruit, et ses ravages pénétrant jusqu'au sein de la terre, ont violé et dispersé en pure perte les trésors des tombeaux. Du moins, aujourd'hui, l'Arabe conserve, ne fût-ce que par cupidité et pour vendre ce qu'il déterre ; mais déjà plus d'un anneau de la chaîne historique avait été rompu. Sans ces violations, on aurait toute une bibliothèque de cette terre de la civilisation primitive. Quelle abondante et admirable moisson n'eût-on point faite, si, parmi les Égyptiens momifiés, rendus au jour à notre époque, il

se fût trouvé un curieux d'autographes, et que sa collection eût été enfermée avec lui! A supposer une belle collection, c'eût été l'histoire entière de l'Égypte. Que de précieuses révélations scientifiques n'eût point fournies, en pareil cas, le tombeau de cette quasi-Égyptienne Pamphila dont parle Photius, femme savante qui eut tout à fait avec son mari l'existence de madame Dacier avec le sien, et qui, pendant les treize ans qu'elle fut mariée, recueillait et rédigeait soigneusement tout ce qu'elle apprenait de son mari et des habitués de sa maison, sur toute sorte de sujets : histoire, anecdotes, rhétorique, poétique et le reste, et en avait fait huit livres de Mélanges (1)! Le même Photius mentionne aussi un abrégé de Pamphila par un certain Soteridas (2). Est-ce la même Pamphila de l'empire des Lagides? ou serait-ce une autre savante que le lexique de Suidas fait naître à Épidaure? Suidas est généralement si léger et son lexique est si souvent interpolé, qu'il pourrait bien y avoir confusion.

{Pamphila, femme savante.}

L'érudition a également à gémir sur la perte des riches archives des prêtres de l'Égypte, emportées par les rois de Perse, et qui plus tard ne rentrèrent que mutilées aux mains des primitifs possesseurs. En effet, suivant Diodore de Sicile, Artaxerxès s'empara de toute l'Égypte, renversa les murs des villes les plus célèbres, trouva dans la spoliation des lieux sacrés de quoi entasser des valeurs considérables, et entre autres

(1) Photii *Bibliotheca*. Codex, 175.
(2) Codex, 161.

richesses, emporta les archives sacrées des temples antiques, archives que plus tard Bagoas rétrocéda aux prêtres, moyennant une grande somme d'argent.

En résumé, l'Asie a pu être, comme l'affirment tant de bons esprits, la mère de toutes les civilisations connues. L'Égypte elle-même, qui a éclairé la Grèce, a pu allumer son flambeau dans l'Asie, comme sa langue le donne à penser, et cependant quelles sont, en fait d'antiquité, les traces authentiques laissées par les autres peuples de l'ancien monde, comparées aux monuments, aux manuscrits originaux de l'Égypte, contemporains de Moïse, et même antérieurs de trois siècles au législateur des Hébreux? Jamais l'archéologie et la philologie modernes n'ont rencontré de sujets plus curieux, plus intéressants que les souvenirs historiques de toute sorte concentrés dans la vallée du Nil. Jamais témoignages plus nombreux et plus irrécusables d'antiquité n'ont fourni plus de motifs de sécurité à l'érudition critique. Que possède-t-on de l'Inde primitive? Aucun monument original. On en est réduit à reconstruire ses annales, relativement modernes, à l'aide de témoignages chinois et arabes. Que n'était-on pas en droit d'espérer des récentes découvertes faites dans l'Asie centrale! Quelles voix ne s'attendait-on pas à entendre sortir des *tumuli* du Sennaar! Eh bien, les inscriptions cunéiformes n'ont révélé jusqu'ici que des œuvres du second empire d'Assyrie, de celui qui succomba sous la main de Cyrus; elles ne commencent à parler que quand l'Égypte se tait. La Chine, qui se vante de si hautes origines, les justifie-t-elle par des preuves? Non. Les plus anciens auteurs dont elle pos-

sède les écrits ne font pas remonter leurs récits authentiques au delà du cinquième siècle avant notre ère, et tout ce qui est antérieur ne repose que sur des traditions ou sur des mémoires perdus presque tous dans la grande destruction de ses livres, cent soixante ans avant Jésus-Christ. Et d'ailleurs, toutes ces annales déjà remaniées, pour la plus grande partie, avant cette époque, au siècle de Confucius, ont été reconstruites à grand'peine après la disparition des monuments écrits : beaucoup de suppositions ont pris la place de la lettre. Les Grecs, les Latins, les Celtes, les Germains, quels monuments certains ont-ils laissés d'une haute antiquité contemporaine de celle de l'Égypte? C'est donc devant la magnificence des archives de cette dernière qu'il faut s'incliner. Tout ce que nous venons de dire a été beaucoup mieux dit et savamment développé par M. de Rougé, à l'ouverture de son cours d'archéologie égyptienne au Collége de France. Dans sa première allocution, il a résumé tous les travaux qui ont ouvert le sanctuaire historique et sacré de la vieille Égypte (1). J'ai pu par moi-même juger avec quelle consciencieuse ardeur il sait affronter les difficultés de la science et tirer la lumière des ténèbres. Je l'ai vu à l'œuvre, pendant de longs jours, dans la collection d'Ambras à Vienne et dans le musée de Berlin, copiant avec une sorte d'acharnement des manuscrits de l'ancienne Égypte, ou bien, enterré tout vivant dans de profondes cuves tumulaires de granit, tapissées de figures hiéro-

(1) Voir *Discours prononcé par M. le vicomte Emmanuel de Rougé à l'ouverture du cours d'archéologie égyptienne* au Collége de France, le 19 avril 1860, in-8°. Panckoucke, 1860.

glyphiques à l'intérieur, oubliant les repas pour arracher quelque secret à ces vieux témoins du passé. Je ne pouvais m'empêcher de songer à Champollion oubliant toute la nature dans les tombeaux de Biban-el-Molouk, et donnant une preuve de plus que la renommée vend cher à ses favoris ce qu'on croit qu'elle leur donne.

CHAPITRE II.

MONUMENTS ÉCRITS GRECS ET ÉGYPTO-GRECS.

Les modes d'écriture, on le sait, varient à l'infini comme les langues. Le sanscrit s'écrit de gauche à droite; le chinois, en colonnes perpendiculaires. De même le japonais, de même aussi l'ancien mexicain. Les antiques habitants de l'île de Ceylan (Taprobane) avaient le même usage (1), comme depuis les Mandschous. Mais les colonnes de ces écritures diverses ne vont pas toutes dans le même sens. Les Chinois commencent les colonnes par le haut et les dirigent de droite à gauche; les Japonais, en sens inverse, en commençant aussi par le haut; les Mexicains, de bas en haut. L'écriture cunéiforme persépolitaine est tracée de gauche à droite. Au commencement, les Grecs écrivaient, comme le font aujourd'hui les Arabes et les Turcs, de droite à gauche. Ils pratiquèrent ensuite, par une sorte de transition, une disposition particulière des caractères consistant à faire sillonner et

(1) Diod. de Sicile, *Biblioth. hist.*, II, 57.

serpenter les lignes en zigzag sans s'interrompre, et l'on finissait par le côté opposé à celui par lequel on avait commencé. Cette écriture s'appelait *boustrophédon*, de deux mots qui signifient : comme tournent les bœufs. On abandonna ce genre d'écriture, six cents ou cinq cent cinquante ans avant notre ère, pour écrire horizontalement de gauche à droite, ainsi qu'on le fait aujourd'hui chez tous les Occidentaux. L'écriture qui suivit était aussi bien connue des modernes qu'aucune le pût être, par les nombreuses inscriptions monumentales ou tumulaires, par les médailles, les jaspes, les cornalines et autres pierres précieuses gravées. Elle l'était aussi par les manuscrits moulés de la main de scribes de profession. Mais c'était là l'écriture solennelle, à laquelle répondent nos caractères gravés et nos caractères d'imprimerie, et l'on ignorait quelle avait pu être l'écriture épistolaire et cursive. En effet, ni les épîtres, ni les notes et brouillons des écrivains, non plus que les mille écrits rapides de la vie sociale, ne devaient avoir ressemblé à ces œuvres de calligraphie patiente ou d'épigraphie et de légendes monumentales. Ce n'est guère que depuis une trentaine d'années que la cursive a été bien connue, après avoir été aperçue, il y a soixante-treize ans, par un érudit danois nommé Schow, éditeur du premier papyrus grec apporté en Europe (1). Depuis lors, plus de trente années se sont écoulées avant que la science interrogeât de nouveau les nombreux papyrus gréco-égyptiens et les tessères

(1) Schow, *Charta papyracea græce scripta musei Borgiani Velitris*, etc. 1788, in-4°.

trouvés dans les nécropoles. Enfin, à Turin, à Berlin, à Leyde, à Londres, à Paris, la sagacité des philologues disputa d'activité et livra au public de piquantes révélations.

Un des monuments les plus anciens de l'histoire grecque est sans contredit la Chronique de Paros, gravée sur les marbres d'Arundel, publiés par Selden en 1649, par Prideaux en 1676, et conservés à l'université d'Oxford. D'autres monuments non moins précieux font la décoration de notre Louvre, savoir : les marbres de Choiseul, dans la salle des Cariatides, et les marbres de l'ambassadeur Nointel, tous monuments antérieurs de plus de quatre siècles à l'ère chrétienne. Un travail, lu à l'Institut par M. Egger, sur les *Origines de la prose dans la Grèce,* me fournit un précieux et plus ancien exemple, c'est le traité d'alliance entre les villes d'Heræa et d'Élis dans le Péloponnèse, gravé sur une plaque de bronze, retrouvée en 1813 dans le lit de l'Alphée. Le texte en était inséré au recueil d'inscriptions grecques de Boeckh (1). Le voici :

« La parole aux Héréens et aux Éléens. — Qu'il y ait alliance de cent ans, et qu'elle commence ici ; et s'il est besoin de quelque parole ou d'action, que l'on s'unisse les uns aux autres, tant pour la guerre que pour le reste. Que si l'on ne s'unit pas, on paye à Zeus Olympien un talent d'argent pour amende. Que si quelqu'un détruit l'écriture, soit citoyen, soit magistrat, soit peuple, il soit tenu à l'amende ci-inscrite. »

Tous les manuscrits gréco-égyptiens dont nous par-

(1) N° 3044.

lions tout à l'heure, et qui nous ont révélé les formes de la cursive grecque, ont été exhumés la plupart du temps parmi des papyrus en écriture démotique ou égyptienne populaire. Ils appartiennent en général aux temps compris entre le second siècle avant Jésus-Christ et le second de notre ère, époque des Lagides. Ce sont des contrats de vente ou d'emprunt, souvent bilingues; des correspondances administratives et de nombreuses pétitions avec apostilles des officiers supérieurs ordonnant de faire droit; des lettres familières; des reçus délivrés, sous l'administration romaine, par des soldats, pour leur salaire en denrées. Ces dernières pièces, écrites sur des tessons de poteries, sont quelquefois appelées par les rédacteurs eux-mêmes *tabellia*. Plusieurs sont tracées de la main de tiers, les susnommés *ne sachant écrire*, comme il est dit à la fin (1).

Les papyrus d'écriture égyptienne cursive consistent généralement, disions-nous, en contrats. Le tout fournit d'amples notions sur la constitution de la propriété et sur les conditions de sa transmission; sur la forme officielle des actes de chancellerie et de ceux que nous appellerions aujourd'hui *notariés;* sur le système des mesures, sur la constitution du sacerdoce égyptien et sur la vie de réclusion en quelque sorte monastique (religion à part) qu'on menait dans les temples, où l'admission de Grecs, introduisant avec eux la diversité des intérêts, la rivalité des superstitions, amenait les conflits les plus violents (2). Là encore on a pu

(1) Voir Reuvens, *Lettres à M. Letronne*, et les *Papyrus grecs* publiés par ce dernier à Paris, et par M. A. Peyron à Turin.

(2) Voir Peyron, p. 11 et suivantes, et les Papyrus du Louvre.

étudier une langue grecque fort analogue d'une part au grec des Septante, de l'autre à celui de Polybe. Je ne rappelle que pour mémoire les incorrections grossières de patois du bas peuple, qui se rencontrent dans certaines pièces d'un caractère tout familier. Là enfin on a retrouvé l'écriture grecque *cursive,* qui n'a été, comme nous le disions, bien connue que par ces papiers mêmes (1). Ainsi ont été révélées les règles de la comptabilité antique; ainsi l'on a su que le droit d'enregistrement pour les ventes était dans l'Égypte ptolémaïque, comme aujourd'hui chez nous, de cinq pour cent (2); que les actes étaient dressés avec la plus scrupuleuse recherche dans le signalement des parties contractantes, et qu'on faisait usage de titres à souche dont le double restait aux mains de l'ayant droit. Ce n'est pas tout : le riche butin de la haute antiquité s'est grossi encore de précieux fragments inédits de littérature grecque, par exemple d'un nouveau discours du rival de Démosthène, l'Athénien Hypéride, l'élève de Platon et de Socrate (3), et d'utiles variantes pour

Analogies entre l'ancienne constitution sociale et la nôtre.

(1) Une inscription des plus curieuses, reproduite par M. Franz, d'après M. Letronne, donne la transition entre l'écriture épigraphique classique et la cursive des papyrus. *Elementa epigraphices græcæ,* n° 81.

(2) C'est aussi de cinq pour cent qu'était l'intérêt de l'argent chez les Grecs et chez les Romains. Quand le commerce de l'argent devint commun chez ces derniers, l'intérêt s'éleva au taux de un par mois. On en était arrivé à passer cet intérêt en justice (Cicéron, *Lettres à Atticus,* I, 12; V, 21; VI, 1, 2). Chez les Grecs et chez les Romains les intérêts se payaient tous les mois : chez les premiers, à la fin du mois; chez les seconds, au milieu, c'est-à-dire aux ides.

(3) C'est une *Oraison funèbre,* imprimée avec luxe à Cambridge, en 1858, et réimprimée à Paris, par M. Dehèque, élève de M. Hase, et aujourd'hui son confrère à l'Institut.

des fragments d'ouvrages déjà connus, entre autres quelques pages d'un livre d'Isocrate. Enfin, on a trouvé dans ces tombeaux des fragments d'études d'astronomie, d'alchimie, de dialectique, des mémoires sur procès, des lettres familières (1), et jusqu'à des consultations sur des rêves ; en un mot, tous les détails de la vie administrative et de la vie intime. Or, les annales de l'Égypte ptolémaïque nous sont assez mal connues; fussent-elles d'ailleurs moins obscures, l'histoire antique, toujours un peu fière et dédaigneuse, ne nous aurait pas fourni autant de détails qu'en a puisé la science dans ces précieux documents, sur les mœurs publiques et privées de cette vieille terre, durant les quatre siècles qu'ils embrassent. Polybe lui-même, qui seul a essayé de faire comprendre par le menu le mécanisme de la vie administrative chez les Romains; Plutarque, qui savait si bien « guetter les grands hommes aux petites choses », ne nous eussent pas dit autant que ces muets témoins de l'antique société sur le *tous les jours* de la vie de ces temps antiques. Je ne sache pas cependant que l'on ait encore trouvé des lettres d'amour. Vous verrez que ces maladroits Égyptiens, façonnés cependant à la langue grecque, n'ont pas su profiter du *Timée* de Platon, où Socrate, si merveilleusement habile dans la science des hommes, prononce ces paroles sacramentelles : « Je fais profession de ne savoir que l'amour. »

<small>On a trouvé des documents de tout genre, excepté des lettres d'amour.</small>

(1) LETRONNE, à la suite du *Catalogue raisonné et historique des antiquités découvertes en Égypte par Joseph* PASSALACQUA, *de Trieste.* Paris, 1826.

MONUMENTS ÉGYPTO-GRECS. 157

Il est vrai qu'on possède, dans le Recueil de B. Peyron (1), deux épîtres touchantes adressées à un certain Héphestion, l'une par son frère, l'autre par sa femme, pour le rappeler dans sa famille. Il paraît qu'après avoir couru de grands dangers, cet Héphestion aurait abandonné tout à la fois mère, femme et enfant, et se serait mis en réclusion (en quelque sorte au couvent) dans le *Serapeum* de Memphis, apparemment pour accomplir un vœu. La lettre de la femme est assez tendre, mais ce n'est point encore là une lettre d'amour. Peut-être les dames égyptiennes disaient-elles à leurs admirateurs : « Brûlez ma lettre, » ce que ces amants primitifs auraient trop fidèlement exécuté. Qu'il y a loin de là à cette invention pleine de verve de cette jeune femme de l'Égypte, surprise en flagrant délit, au bout de quatre mille ans, par nos soldats étonnés (2) !

Brûlez ma lettre ! voilà une recommandation dont en général on tient peu de compte, si l'on en juge par le grand nombre de lettres qui la contiennent et que les cabinets de nos curieux possèdent. Cicéron avait la prudence ou la conscience d'être plus exact. Dans une lettre à Atticus (3), sur les différends entre César et Pompée, il dit : « J'ai écrit cette lettre à la même lampe qui m'a servi à brûler la vôtre : Quum eadem lucerna hanc epistolam scripsissem, qua inflammaram tuam. »

Le célibat perpétuel ou momentané, dont nous par-

Épîtres
tendres à
Héphestion.

(1) Nos 18 et 19.
(2) Lettre autographe de Fourier (cabinet de l'auteur). Voir aussi *Recherches historiques et morales sur les morts*, dans les OEuvres de Lemontey, t. 1, p. 288.
(3) VIII, 2.

lions à la page précédente, espèce de réclusion monastique à laquelle s'était condamné l'Héphestion de Memphis, n'était point un cas exceptionnel dans les mœurs de l'antiquité. Les exemples en étaient nombreux. En effet, sans parler des Vestales romaines, sans parler de ces jeunes filles israélites qui vouaient leur virginité à Dieu, comme la fille de Jephté, comme Marie mère de Jésus-Christ, et qui pouvaient choisir le Temple pour demeure; sans parler non plus des premiers chrétiens qui allaient vivre de la vie érémitique ou de la vie conventuelle, pour fuir au désert les exemples du monde et les persécutions du paganisme, n'avait-on pas sur l'Euphrate la secte israélite de ces Esséniens, constitués en véritables moines, « nation éternelle où il ne naît personne, » disait Pline l'Ancien ? Sorte de jansénistes, ou plutôt de trappistes de la loi mosaïque, sous le nom de *Thérapeutes*, ils se vouaient au célibat perpétuel, dans des couvents solitaires d'hommes et de femmes, les femmes séparées des hommes par un mur ou cloison de trois ou quatre coudées, du haut duquel la sainte parole se distribuait en chaire. Prière en commun matin et soir ; vie contemplative et de mortifications ; études dans la journée et travail à la terre ; cellules ou chambrettes sacrées pour la retraite et les oraisons (1) ; farine de froment et sel assaisonné d'hysope, pour toute nourriture ; eau de source pour boisson ; lin en été, laine en hiver, pour vêtement ; célébration solennelle du septième jour

(1) Cet oratoire séparé s'appelait en grec *semnéion* (σεμνεῖον) et monastère. Le traducteur de Philon l'appelle *semnie*.

en grande assemblée ; — telles étaient les conditions de la vie dans ces cloitres antiques. Ne dirait-on pas, à lire dans le philosophe juif Philon, contemporain du Sauveur, la description d'un de ces asiles établi près d'Alexandrie, au-dessus de l'étang de Mœris, qu'il s'agit d'un de nos couvents, en plein Christianisme (2); tant les mêmes besoins amènent les mêmes formes de société !

Notre musée est très-riche en documents ptolémaïques. Ceux des autres contrées savantes de l'Europe le sont également, et tout ce que le climat conservateur de l'Égypte a gardé et que nos sociétés nouvelles ont ravi au vieux monde n'a pas encore été déchiffré. M. Hase, dans son cours si savant, si bien fait, si paternellement attentif, de paléographie grecque, en a expliqué, sans bruit, un très-grand nombre. Espérons d'autres révélations encore. Voilà que l'infatigable M. Mariette, qui a eu déjà le bonheur d'explorer le Serapeum, a repris ses vaillantes recherches.

Cours de paléographie grecque par M. Hase.

Affiche pour recouvrer un esclave qui s'est enfui.

Parmi les papyrus de notre musée, se distingue un monument unique en son genre, mais qui se rapporte à un grand nombre de passages d'auteurs anciens où il est fait allusion à l'usage qui l'a dicté : c'est une affiche du 10 juin 146 avant Jésus-Christ, portant promesse de récompense à qui ramènera deux esclaves échappés d'Alexandrie. Les signalements le disputent, pour l'exactitude minutieuse, aux signalements les mieux faits de nos passe-ports modernes. Le premier

(1) Philon Juif, Livre de *La vie contemplative ou des vertus des personnes dévotes*, page 827 de la traduction citée.

esclave, nommé Hermon, dit *Nilos*, est Syrien de naissance, d'environ dix-huit ans; taille moyenne, jambes bien faites; menton à fossette, sans barbe; le poignet droit marqué de lettres barbares ponctuées (1), etc. Il avait, au moment de sa fuite, une ceinture contenant en or monnayé trois pièces de la valeur d'une mine (2), et dix perles; un anneau de fer sur lequel étaient un lécythe (3) et des strigiles (4). Son corps était couvert d'une chlamyde (5) et d'un perizoma (6). On offre deux talents et trois mille drachmes à qui le ramènera (7); un talent et deux mille drachmes (8) à qui indiquera seulement le lieu

(1) Ces sortes de lettres faites de petits points n'étaient autre chose qu'un tatouage, comme en pratiquent chez nous les gens du peuple, ou les sauvages en Amérique.

(2) Environ 97 francs.

(3) Fiole où l'on mettait l'huile pour se parfumer en sortant du bain, et que les baigneurs portaient toujours avec eux. C'est l'*ampulla* des Latins, l'ampoule.

(4) Espèces de frottoirs ou grattoirs, de vraies étrilles, dont les Grecs, et après eux les Romains, faisaient usage au bain. Les esclaves, armés de cet instrument, remplissaient la fonction de nos baigneurs et des masseurs de l'Orient. Xénophon, livre I^{er} de son *Expédition de Cyrus*, parle d'un capitaine du jeune Cyrus, nommé Xénias, qui distribua des strigiles d'or à des fêtes qu'il fit célébrer. On a une pierre gravée et une coupe, toutes deux étrusques, publiées, l'une par Winckelmann, l'autre par le comte de Caylus, qui représentent des personnages tenant en main des strigiles. Tous les musées en possèdent.

(5) La chlamyde était le manteau léger et court, venu de Thessalie ou de Macédoine. L'analogue s'appelait *paludamentum* chez les Romains et était le vêtement de l'ordre équestre, *vestitus equester*. Chez les Grecs, c'était celui des jeunes gens de l'Attique jusqu'à l'âge de la virilité.

(6) Ceinture.

(7) A peu près 14,000 francs.

(8) Environ 7,500 francs.

de sa retraite, si c'est un lieu sacré; enfin, trois talents et cinq mille drachmes, si c'est chez un homme solvable et passible de la peine (1). Il faut s'adresser pour la déclaration aux employés du Stratége. Et ainsi de suite pour l'autre fugitif (2).

Ce genre d'annonces judiciaires était très-fréquent, à raison de l'organisation sociale de l'antiquité grecque, dans laquelle les esclaves formaient les neuf dixièmes de la population, et où l'on s'épuisait presque partout en efforts pour les maintenir dans la dépendance (3). La violence à Lacédémone les poussait à la révolte; la douceur dans l'Attique, qui en comptait jusques à quatre cent mille, les induisait à l'audace et à l'insolence (4). Si le droit romain fait amplement connaître les conditions préalables et les conséquences civiles et politiques de l'affranchissement à Rome (5), on n'a en revanche que d'incomplètes notions sur ces conditions dans la Grèce. Il y a quelque temps encore, les plus habiles n'en savaient guère davantage sur ce point, que ne nous en avait appris le *Jeune Anacharsis*, d'après les textes de Julius Pollux, de Plutarque, de Démosthène, de

(1) 21,530 francs.
(2) Le *fac-simile* de ce papyrus figure à la suite de l'Aristophane de la collection grecque de Firmin Didot.
(3) PLATON, *Des lois*, l. VI.
(4) XÉNOPHON, *De la République d'Athènes*.
(5) Voir DE BURIGNY, *Mémoires sur les esclaves romains*, t. XXXI et XXXVII du Recueil de l'Académie des inscriptions;
Fr. CREUZER, *Abriss der röm. Antiq.* (Esquisse sur l'antiquité romaine), et dans les Œuvres diverses du même, IVe section, un mémoire spécial en français sur le même sujet;
DUREAU DE LA MALLE, *Économie politique des Romains*, I, 15.

Samuel Petit (1). On savait que des esclaves maltraités s'étaient réfugiés dans le temple de Thésée, pour y réclamer le droit d'asile (2). On savait qu'*il y avoit loi pour que ceux qui n'espéroient pas jamais pouvoir obtenir liberté de leur maistre, pussent requérir d'être vendus à un aultre, qui leur fust plus doux et plus gracieux* (3); mais on ignorait les formes et les procédures de cette loi ; on ignorait toute la portée du droit d'asile, quand, en 1841, un savant voyageur, Ottfried Müller, vint, par une curieuse découverte, jeter la lumière dans ces obscurités. Fouillant un jour les ruines du temple de Delphes, il trouva, sous une poussière de plus de deux mille ans, trente-quatre inscriptions, contenant des formules d'affranchissement, déposées en *ex voto*, sous les auspices d'Apollon Pythien, au pied de l'antique sanctuaire, par la reconnaissance d'esclaves *affranchis en se vendant au Dieu* (4). On avait bien déchiffré précédemment quelques rares inscriptions analogues ; mais le jour n'avait pu se faire encore, et il fallait les documents nouveaux rencontrés par Müller et confirmés depuis par d'autres découvertes de même nature à Athènes, pour déterminer complétement le sens

Lieux d'asile pour les esclaves fugitifs en Grèce.

(1) Voir le *Voyage d'Anacharsis en Grèce*, t. II, ch. VI, pp. 95 et suivantes. Paris, Lequien, 1822.

(2) « Et y a franchise pour les esclaves et pour tous pauvres affligez qui sont poursuivis par plus puissans qu'eux : en mémoire de ce que Theseus en son vivant fut protecteur des oppressez. » *Vies de* PLUTARQUE, *Theseus,* ch. XLV. Traduction d'Amyot.

(3) IDEM, *OEuvres morales : De la superstition,* p. 122 verso, E, de la traduction d'Amyot, édition in-folio de François Estienne. 1582.

(4) *Anecdota Delphica, edidit Ernestus* CURTIUS. *Accedunt tabulæ duæ Delphicæ.* Berolini, 1843, in-4º.

des monuments épigraphiques constatant des ventes d'esclaves à des dieux. Désormais plus d'équivoque possible sur ce point particulier. Bien entendu le plus honnête comme le plus régulier et le plus simple entre tous les modes de conquête des droits civils était le rachat par les services militaires ou domestiques, par le pécule des économies. Mais la révolte et la fuite étaient encore les moyens les plus fréquents. Athènes avait un temple, lieu franc où les esclaves acquéraient le privilége de la liberté absolue. Et telle était dès lors la plénitude de leur indépendance, qu'ils avaient la faculté d'exercer un métier, même d'ouvrir boutique et de déposer dans le temple du dieu leur offrande de reconnaissance avec leur nom et celui du maître dont ils avaient secoué le joug (1). A Delphes, ce n'était pas seulement le temple de Thésée qui leur était ouvert, mais encore ceux d'Apollon Pythien, de Bacchus, de Minerve, de Sérapis, d'Esculape, de Vénus. Ils se vendaient à la divinité du lieu, et retranchés dans le temple, ils faisaient leurs conditions. Une certaine somme était stipulée en argent comptant, par les soins de quelque personnage de connivence, sous la protection des prêtres. La somme, pour être agréée, était indubitablement le prix courant. Le maître acceptait-il le marché, un acte était dressé où il intervenait. Le répondant signait avec lui et avec les prêtres et autres témoins; enfin l'acte recevait la garantie d'une affiche publique et d'un dépôt en lieu saint. Le maître

<small>Les esclaves ont le privilége de se vendre aux dieux.</small>

<small>Formes de la vente.</small>

(1) *Ernestus* CURTIUS, *Inscriptiones Atticæ nuper repertæ duodecim.* Berlin, 1843, in-8°, n° 7.

ne donnait-il pas son consentement, il fallait, chose grave, qu'il usât de violence pour arracher du lieu d'asile l'esclave devenu *hiérodule*, c'est-à-dire esclave sacré. Pour être fictive, la vente n'en avait pas moins son côté réel, ses effets civils. Dans aucun cas, l'esclave ne pouvait être revendu. Ou bien il passait au service d'un maître moins rigoureux, tiers qui n'était pas le répondant, et à la mort duquel il devenait tout à fait libre; ou bien il demeurait au service du temple. Les dieux payens étaient bons princes, et leurs serfs menaient une vie douce fort voisine de la liberté. Si ce n'était pas encore la liberté entière, du moins la porte était entr'ouverte : il n'y avait plus qu'un pas à faire. Cette espèce de transition, de noviciat à la complète jouissance des droits de citoyen, ce mode de recrutement de la société libre sous la protection des idées religieuses, a quelque chose de frappant à cette époque non encore éclairée par les lumières du Christianisme. Véritable leçon anticipée donnée par le paganisme à nos sociétés modernes, qui n'ont pas encore réussi, après un siècle de luttes, à faire disparaître la traite des noirs et à concilier les intérêts de l'industrie avec les droits sacrés de l'égalité des races et ceux de la liberté humaine (1). Le vieux monde rougit pour le

(1) Voir un article du *Journal général de l'Instruction publique*, numéro du 2 juillet 1845, dans lequel M. Émile Egger rend compte des découvertes d'Ottfried Müller, complétées par son élève et compagnon de voyage Ernest Curtius. Nous devons beaucoup à cet article excellent.

Cf. H. Wallon, *Du droit d'asile*. Paris, 1837, in-8°, pages 18 et suivantes; et *Histoire de l'esclavage*, t. I, pages 216 et suiv.

Ottfried Müller, dont M. Egger a raconté les découvertes, est mort

nouveau de l'assassinat juridique commis le 2 décembre 1859, à Charlestown, dans l'État de Virginie, sur la personne de John Brown, l'héroïque abolitioniste, exécuté pour avoir cherché à faire triompher par la force une des maximes de l'Évangile, et l'un des principes fondamentaux de la civilisation moderne.

Ne pourrait-on pas ajouter que les hiérodules entraient dans une condition en quelque point meilleure que celle des serfs ecclésiastiques, placés, comme eux, dans un état mitoyen entre la liberté et l'esclavage, et à qui les paroisses ne rendaient pas toujours la vie très-douce? J'ai sous les yeux une charte du treizième siècle réglant l'autorité temporelle et la juridiction féodale du clergé, à ce temps où le mouvement de la bourgeoisie vers son affranchissement était devenu un besoin, et où les plus simples artisans, les serfs les plus pauvres se ressentaient jusqu'à un certain point de cette impulsion sociale. La charte dont nous parlons est relative aux serfs de la *rue du Clos-Bruneau,* à Paris. Ces pauvres gens relevaient de la paroisse du quartier. Sujets taillables de l'Église, ils étaient soumis à des prestations en nature, à des levées d'argent, à certaines corvées; ils ne pouvaient se marier sans le consentement du curé; et s'ils allaient chercher femme dans une autre paroisse, ils suivaient la condition de la femme et devenaient serfs de la paroisse où cette dernière était serve : *servi alterius ecclesiæ.* Mais, dans les grandes villes, à Paris surtout, bien qu'il n'y ait

<small>Comparaison de l'état des esclaves grecs avec celui des serfs en France.</small>

en pleine science, au milieu de ses travaux; et ses cendres reposent à Athènes. C'est à côté de lui qu'a été inhumé Charles Lenormant, frappé au même lieu il y a deux ans.

jamais eu de commune établie, le sentiment confus de l'égalité sociale était, chez les habitants industrieux, comme un vestige de l'ancienne civilisation où dominait l'individualité. Ce sentiment s'infiltrait du bourgeois au dernier serf, et il est curieux d'étudier pas à pas à travers quels obstacles la pensée de l'affranchissement s'est fait jour dans notre pays (1). La grande masse de la population était en état de servage. Le paysan, attaché à la glèbe, ne pouvait s'y soustraire. Il était repoussé de ces associations d'artisans, véritables aristocraties de l'activité manuelle, qui jouissaient d'un droit de franchise et avaient le monopole du travail dans les villes. Ces associations exclusives, et férocement égoïstes, n'admettaient même pas d'apprentis en dehors d'elles. « Fraternités pour le mal, » disait le chancelier Bacon des associations analogues, sous Henri VIII d'Angleterre. Que de difficultés toujours renaissantes avant d'arriver à notre civilisation actuelle !

Dans la Rome antique, on croyait fermement que les Vestales avaient le don de retenir sur place, rien que par une simple invocation, les esclaves fugitifs qui n'avaient pas encore franchi l'enceinte de la ville (2).

(1) Sauval, t. III, p. 2 des *Preuves*, donne l'extrait d'une lettre patente du roi Philippe, en 1061, par laquelle le seigneur abbé de Saint-Germain des Prés accorde et concède à une femme mariée, serve de Saint-Germain, *ancilla Sancti Germani*, de passer de son ancien servage, *prisca servitus*, sous celui de l'église Saint-Denis. Elle ne faisait que changer de seigneurie sans modification d'état. Et encore que de tribulations pour obtenir la concession et l'exécution des lettres patentes pour son changement de paroisse, en suite de mariage, à cette époque où les paroisses étaient si souvent entre elles dans un état d'hostilité ouverte !

(2) « Vestales nostras hodie credimus nondum egressa Urbe mancipia fugitiva retinere in loco precatione. » Plin., *Nat. Hist.*, xxviii, 3.

PAPYRUS ÉPISTOLAIRES GRÉCO-ÉGYPTIENS. 167

En Grèce, les propriétaires d'esclaves avaient cette idée plus pratique de leur faire courir sus quand ils s'enfuyaient. On avait même créé une sorte de société d'assurance contre les évasions, et l'extradition plus ou moins difficile des déserteurs ne pouvait manquer d'amener des abus et des violences dont l'effet était de remuer profondément les États divers de la Grèce. La société procédait d'abord par la voie des affiches. C'est ce qui a inspiré au Syracusain Moschus la parodie ingénieuse de l'*Amour fugitif*, pièce agréable entre toutes celles qui sont restées de lui. Le prologue de l'*Aminta* du Tasse offre de ce morceau de Moschus une imitation qui n'efface pas le modèle.

Société d'assurance contre l'évasion des esclaves dans l'antiquité.

Un autre morceau curieux pour l'histoire des mœurs antiques, est une lettre écrite de Thèbes, l'an 127 avant Jésus-Christ, par un homme de la corporation des *cholchytes*, conservateurs des monuments funéraires et des momies. (Le nom et les attributions de ces entrepreneurs de cimetières ne nous ont été révélés que par le témoignage des papyrus gréco-égyptiens.) Celui-ci écrit au commandant de la province, pour se plaindre des dévastations faites par les voleurs et par les loups dans les tombes dont lui cholchyte est propriétaire. Le plus grand nombre des manuscrits gréco-égyptiens, particulièrement ceux du musée de Turin, concernent les affaires de ces cholchytes, gens, à ce qu'il paraît, fort honorés, tandis que les *schistæ* ou *diaschistæ*, corporation chargée des opérations antérieures à l'embaumement, et qui coupaient les chairs (d'où leur nom), étaient en grande exécration et souvent poursuivis à coups de pierres, quand ils avaient

Lettre d'un conservateur des monuments funéraires en Égypte.

rempli leur office. Serait-ce de l'Égypte que Moïse aurait tiré l'horreur qu'il attachait à l'attouchement d'un mort ? C'était pour lui une grande impureté. Il y avait cependant décence et charité réelle à ensevelir ceux que Dieu avait rappelés à lui. Voici la lettre gréco-égyptienne que nous citons :

« A Denis, un de mes amis, hipparque des hommes, et archiphylacite du Péri-Thèbes ; de la part d'Osoroëris, fils d'Horus, cholchyte d'entre ceux des Memnonia (1).

<small>Ravages commis dans les tombeaux du Péri-Thèbes.</small>

» Je porte à ta connaissance que l'an XLIV, lorsque Lochus, le parent, est venu à Diospolis la Grande, certaines personnes ont envahi l'un des tombeaux qui m'appartiennent dans le Péri-Thèbes ; l'ayant ouvert, ils ont dépouillé quelques-uns des corps qui y étaient ensevelis, et en même temps ont emporté tous les effets que j'y avais mis, montant à la somme de dix talents de cuivre.

<small>Les loups ont mangé de bons corps.</small>

» Il est arrivé aussi que, comme la porte fut laissée toute grande ouverte, des corps en bon état (mot à mot : *de bons corps*) ont beaucoup souffert de la part des loups, qui les ont en partie dévorés.

» Puisque j'intente action contre Poëris et....... et Phtômis, son frère, je demande qu'ils soient cités devant toi, et qu'après mûr examen, on rende la décision convenable.

» Sois heureux ! »

Parmi les lettres autographes missives se rapportant aux usages particuliers à l'Égypte, se trouve celle-ci

(1) Les cholchytes étaient nombreux. Les Memnonia, l'un des quartiers de Thèbes, étaient le quartier des morts.

dont j'ai eu entre les mains l'original déposé aujourd'hui au musée égyptien du Louvre :

« Sempamonthès à Pamonthès, mon frère, salut.

» Je t'ai envoyé le corps de Senyris, ma mère, embaumé, avec une étiquette au cou, par Talès, fils d'Iérax, dans un bateau qui lui appartient. Le port est payé en entier. Il y a le signe des obsèques : c'est une mousseline à liséré rose. Son nom est écrit sur son ventre. Je souhaite, mon frère, que vous vous portiez bien. L'an III, le 11 de Thoth (1). »

Autre lettre gréco-égyptienne annonçant l'envoi d'une momie.

Une autre lettre, arrivée sans doute pendant la maladie ou après la mort du destinataire, avait été, par un sentiment délicat, déposée, sans être ouverte, liée sur une écritoire, dans son cercueil. Moins discrets, ceux qui l'y ont trouvée après deux mille ans en ont brisé le sceau. Ce n'était malheureusement qu'une recommandation banale donnée par un certain Timoxène en faveur du frère d'un nommé Philon, épistolographe attaché à Lysis. L'antiquité a de ces moqueries pour notre curiosité. Du moins, ce billet dont le *fac-simile* a été lithographié dans le catalogue de la collection d'antiquités de Passalacqua (2), a eu le mérite de nous faire connaître la façon dont les Grecs fermaient leurs lettres et y mettaient l'adresse. Ils les roulaient en forme de cylindre un peu aplati et les entouraient d'un ruban étroit ou d'une ficelle qui portait le sceau, lequel était de cire ou de terre glaise. La méthode de fermer les lettres était la même chez les Romains. On

Lettre trouvée encore fermée dans un tombeau égypto-grec.

Ce que c'était

Manière de fermer les lettres chez les Grecs et chez les Romains.

(1) Pièce publiée par M. *Amédée* PEYRON, dans son livre des *Papyri græci*. Taurini, 1841, grand in-4°, p. 40.

(2) *Catalogue raisonné de Joseph* PASSALACQUA, pp. 265, 266.

commençait communément par les envelopper de papier épais ou de parchemin ; puis on les piquait de part en part d'un fil ou cordonnet. Nous avons coupé le fil, et nous avons lu : « *Nos linum incidimus, legimus,* » dit Cicéron (1). On nouait le fil, et sur le nœud on mettait un cachet dans la longueur. Ou bien on les serrait aux deux extrémités avec une ficelle qu'on arrêtait et fixait d'un double sceau. Ce cachet était frappé sur de la cire ou sur une espèce de craie asiatique « *creta asiatica* » délayée, employée pour les dépêches publiques, et dont se servaient même journellement les receveurs et les fermiers des domaines particuliers pour leurs lettres courantes (2). C'était encore cette craie qui avait servi à fermer une lettre où l'empreinte d'un anneau de belle gravure avait excité la convoitise d'un agent de Verrès (3). L'agent avait fait confisquer le cachet au profit de son maître, qui prenait partout. Pour aller au plus vite, on se bornait le plus souvent à entortiller la lettre d'un fil et l'on frappait le cachet. Mais les faussaires avaient beau jeu de détacher le fil en passant une aiguille brûlante sous la cire. Néron ordonna que les tablettes testamentaires fussent toujours percées dans le milieu de la longueur, à l'extrémité de la marge, et que le fil servant à la fermeture fût trois fois repassé dans le trou avant d'être scellé (4).

(1) Cicer., *In Catilinam*, III, 5.
(2) V. Cicer., *Orat. pro Flacco*, 16.
(3) Cicer., *In Verrem*. Actio II, iv, 6. « Casu signum animadvertit *in cretulâ*. »
(4) « Adversus falsarios tunc primum repertum, ne tabulæ nisi pertusæ, ac ter lino per foramina trajecto obsignarentur. » Suet., *in Nerone*, c. xvii.

Cacheter une lettre s'appelait *epistolam signare* ou *obsignare*. « Vite, dépêchons, dit Chrysale, dans les *Bacchides* de Plaute, après avoir dicté une lettre à Mnésilochus, vite de la cire, du fil. Attache et cachète promptement : Cedo tu ceram ac linum, actutum age, obliga, obsigna cito (1). »

L'abbé d'Olivet fait observer avec raison, à propos de la lettre fermée que Cicéron a ouverte en coupant le fil, que cette façon de fermer les lettres a été longtemps en usage dans nos sociétés modernes, surtout à la cour. En effet, l'usage de plier les lettres à bords rentrants n'est un peu ancien que chez les savants et chez les moines. Celui des enveloppes toutes faites est moderne. A la cour et dans le monde élégant, on pliait le papier plusieurs fois en travers, puis en hauteur, et l'on mettait les deux bords de niveau. On perçait l'extrémité à bords libres d'une ou de plusieurs fentes où l'on passait et repassait une *queue* de papier ou un cordonnet, et l'on arrêtait cette queue ou ce fil avec un cachet soit de pâte, soit de cire à modeler ou de cire d'Espagne (2). Souvent on tirait cette queue de la marge de la lettre même, en la laissant adhérente au papier, de sorte que la missive portait en elle-même son lien, que l'on passait dans les fentes comme on eût passé une queue volante. On la scellait de la même manière. C'est encore ainsi que se ferment aujourd'hui les lettres closes de grand office. On introduisit ensuite à la cour les lacs

Comparaison de notre manière de fermer les lettres avec celle des anciens.

(1) *Bacchid.*, IV, IV, 96.
(2) On voit encore dans les cabinets de curieux de petites lames à double tranchant que l'on prend pour des poignards et qui n'étaient en réalité que des couteaux à fendre les lettres pour les fermer.

172 LIVRE DEUXIÉME.

de soie grége avec quoi l'on fermait le bout des lettres pliées et repliées sur elles-mêmes, et la soie se fixait sous un sceau de cire d'Espagne. Cet usage a subsisté jusque sous Louis XV dans la société polie, et s'est conservé, de nos jours, dans les cabinets et les chancelleries européennes pour les correspondances de la main, de souverain à souverain. La soie est de la couleur principale de l'écu du pays : bleue pour la France, rouge pour l'Angleterre, et ainsi de suite.

A qui est due la première explication de ces documents gréco-égyptiens.

Encore M. Hase.

M. Letronne.

A l'exception du billet de Sempamonthès, déchiffré par mon savant ami M. Brunet de Presle, de l'Institut, la première explication de ces documents avait été donnée par M. Hase, dans son Cours de paléographie et de grec moderne. La publication en est due à M. Letronne, un des hommes les plus éminents qu'aient produits les sciences archéologique et philologique, et que nous pouvons opposer, avec avantage, aux savants les plus puissants de la savante Allemagne. Il se proposait de donner la traduction de soixante et quelques papyrus de notre musée du Louvre, desquels il n'a achevé que trois ou quatre fragments, publiés dans le *Journal des savants,* et qu'il a réimprimés à la suite de l'édition d'Aristophane qui fait partie de la *Bibliothèque grecque* de Firmin Didot. Que n'eût-il point trouvé dans le reste ! Quand Auguste vint en Égypte, il eut, dit-on, la curiosité de voir et de toucher le corps d'Alexandre ; et, sous le doigt de l'audacieux, le nez du conquérant tomba en poussière (1). Plus heureux, M. Letronne eût rendu la vie

(1) Mot à mot : « Le bout du nez fut ébréché : ὥστε τι τῆς ῥινὸς θραυσθῆναι. » Dion Cassius, li, 16.

à ce qu'il eût touché; la mort eût eu pour lui des indiscrétions dont il nous eût fait confidents; et si ces curieux débris qu'il travaillait à reconstruire, et dont M. Brunet de Presle continue le recueil, ne fournissent point à ses successeurs un fonds assez riche pour y moissonner des idées générales, l'histoire des mœurs publiques et des mœurs intimes de ces vieilles sociétés aura amplement à y glaner.

Parmi les autographes grecs assez anciens et authentiques, on peut citer une lettre sur papyrus d'un empereur de Constantinople, conservée autrefois dans le Trésor de Saint-Denis, et dont le père Montfaucon a donné le *fac-simile* (1). Il avait cru lire au bas : *Constantinus;* c'est, je crois, M. Hase qui a fait remarquer le premier, à son cours de paléographie grecque, que l'usage des empereurs byzantins n'était pas de signer. Ils se bornaient à tracer de leur main, en encre de pourpre dont ils avaient le privilége, le mot *Legimus,* soit avec une sigle, soit en toutes lettres, au bas des épitres grecques. Ainsi averti, on a reconnu qu'il fallait lire en effet *Legimus,* contrairement à l'opinion de Montfaucon. Pour quelques-uns, écrire ce seul mot était déjà une grande affaire. Ainsi, Procope raconte que l'empereur Justin l'Ancien (empereur en 518) étant tout à fait illettré, on avait dressé pour lui une planchette où était découpé son monogramme en quatre lettres. On posait la planchette sur la pièce à signer, et l'empereur n'avait qu'à suivre avec son roseau les interstices du bois. Encore Procope prétend-il

Lettre d'un empereur byzantin.

Manière de signer des empereurs byzantins.

Signature d'un empereur byzantin qui ne savait pas signer.

(1) *Palæographia græca.* Parisiis, 1708, in-fol., p. 266.

qu'il fallait lui tenir la main (1). Il en fut, dit-on, de même de Théodoric le Grand, roi des Ostrogoths et fondateur de leur monarchie en Italie, qui signait son nom en suivant dans une lame d'or la découpure faite de ses initiales Théod..... A l'article du Moyen âge, nous reviendrons sur ce prince étrange, l'une des plus curieuses figures de l'histoire (2).

Autre souverain illettré.

CHAPITRE III.

ÉCRITURE LATINE.

De l'écriture latine.

L'inscription de Scipion Barbatus, consul 298 ans avant Jésus-Christ, découverte en 1780 dans l'hypogée des Cornéliens, est regardée comme le monument du plus ancien latin de date certaine. Les lettres de cette inscription sont fort loin de la belle écriture monumentale des siècles d'Auguste et des Antonins. Quant à l'écriture tracée à la plume, on n'avait, antérieurement aux fouilles d'Herculanum, aucun monument qui remontât au delà du quatrième et du cinquième siècle de notre ère, et les diplômes dont on était en possession appartenaient pour la plupart aux siècles du Bas-Empire. Les plus grandes collections européennes ne pouvaient montrer qu'un petit nombre de livres sur papyrus, tels que la traduction latine de l'historien Josèphe par Rufin, et

(1) Procop., *Historia arcana*. Procope dit catégoriquement que les quatre lettres exprimaient l'idée d'une lecture faite.

(2) Voir les fragments d'un auteur anonyme du cinquième siècle, publiés par Adrien de Valois, à la suite de l'Ammien Marcellin de Wagner, *Excerpta auctoris ignoti*, § 79, t. I, p. 624.

quelques sermons de saint Augustin. Le Térence du quatrième siècle et le Virgile du cinquième, qui appartiennent à la bibliothèque du Vatican, sont sur parchemin. Tout à coup, vers la fin du dix-huitième siècle, les fouilles d'Herculanum mirent au jour la bibliothèque assez bien conservée d'un philosophe épicurien, et fournirent aux antiquaires les moyens de comprendre nettement, sur pièces nombreuses, ce que les anciens entendaient par un volume et quelles étaient les nuances qui distinguaient la cursive de l'expédiée à main posée. L'écriture lapidaire et monumentale était anguleuse comme nos grandes capitales. Il y a aussi une autre capitale usuelle qui arrondit tous les angles, et, par sa forme majuscule et moulée, par sa régularité et sa tenue, se rapproche le plus de nos caractères majuscules à la main, et tient le milieu entre les lettres capitales et les lettres cursives. Elle reçut, à raison de sa dimension tenant de l'once (1), le nom d'*onciale*, et fut affectée à l'usage des manuscrits exécutés par les esclaves ou affranchis transcripteurs; et, par opposition, l'écriture cursive fut appelée *litteræ ingenuæ*, écriture des hommes libres. Cette dernière, très-liée, très-compliquée d'abréviations, continua d'être en usage dans les chancelleries italiennes jusqu'au huitième siècle, époque où elle alla se perdre dans le style lom-

Écriture lapidaire.

Lettres onciales.

(1) *Unciales litteræ*, lettres onciales, dit saint Jérôme. L'once, *uncia*, mesure romaine, est la douzième partie du pied; c'est aussi la douzième partie de la livre et de la monnaie appelée *as*. Par extension, c'est le douzième d'un tout quelconque. A ne s'arrêter qu'à la mesure de longueur, ce sont dix lignes, le pied en ayant cent vingt. La hauteur de l'*onciale* était donc de dix lignes primitivement. Elle a diminué.

bard adopté par les notaires du saint-siége. Les lettres cursives françaises offrent des différences. La bibliothèque impériale possède, de cette dernière écriture, un bel exemplaire du quatrième siècle dans le précieux manuscrit de saint Avit, sur papyrus, ouvrage célèbre dans la littérature ecclésiastique et parmi les monuments paléographiques (1). M. Champollion-Figeac a fort bien indiqué, dans sa *Paléographie latine,* la marche de l'écriture antique du Latium et les vicissitudes sans nombre que les transcriptions successives ont fait subir aux textes latins alors que l'imprimerie n'avait pas été découverte encore. Rien de clair aujourd'hui comme ces textes ponctués et accentués, dont nous ont dotés les travaux successifs des philologues. Mais avant d'arriver à cette lucidité, qui paraît si simple une fois qu'elle est acquise, que de causes multiples pour en entraver le progrès! D'abord dans les manuscrits primitifs en onciales, les lignes étaient comme autant de rubans continus; les mots s'y suivaient immédiatement sans séparation aucune, ainsi que dans les inscriptions. Le jour où l'on songea à séparer les mots, on eut sans contredit une idée bonne en elle-même, mais qui, aux mains des scribes, devait devenir une cause d'incessantes erreurs. En outre, ces hommes ne manquaient pas d'habiller à la mode orthographique de leur temps les textes qu'ils avaient à reproduire : travestissements périlleux et qui ont dû infailliblement introduire encore des variantes obscures. Si l'on ajoute à ces

(1) *Paléographie des classiques latins d'après les plus beaux manuscrits de la Bibliothèque Royale.* Introduction, p. xv, par CHAMPOLLION-FIGEAC. Paris, Panckoucke, 1837, in-4º.

transformations les méprises si fréquentes de l'ignorance ou de l'incurie des copistes, il faudra reconnaitre que le style, que la pensée des écrivains n'ont pu manquer de laisser chemin faisant quelque chose de leur pureté primitive. La langue lapidaire et épigraphique, que la nature même de ses monuments rendait inaltérable, est là pour attester ces métamorphoses radicales dans les formes du langage écrit. Aussi cette langue lapidaire est-elle devenue comme une langue à part qui étonne souvent les humanistes, et qui a poussé, de nos jours, des Allemands scrupuleux à reprendre en sous-œuvre l'étude des classiques pour leur rendre leurs formes premières. Et de fait, en résumé, toute l'antiquité latine, telle que nous la connaissons, nous est arrivée travestie à la mode du quatrième siècle de notre ère. Tous les écrivains des époques successives, César, Cicéron et Salluste, Virgile et Horace; Sénèque et Pline, de même que les ancêtres des lettres romaines, Névius le vieux poëte, Fabius Pictor, Ennius, ont passé sous le même niveau orthographique. Les différences communes à tel ou tel âge, ou bien systématiques et individuelles, s'étaient totalement évanouies et n'étaient plus que des archaïsmes bons tout au plus à l'amusement des curieux et des doctes (1). Il n'y avait pas uniformité d'orthographe dans un même manuscrit, et souvent, comme on le remarque dans les palimpsestes du cinquième siècle, déchiffrés et publiés par le cardinal Angelo Mai, on trouve des différences de

<small>Ce qui a conduit à l'altération des textes mêmes.</small>

(1) Voir au *Journal des Savants* (années 1859 et 1860) quatre articles d'excellente critique philologique de M. Giraud, de l'Institut, sur la *République* de Cicéron, traduite par M. Villemain.

ce genre d'une page à l'autre, en un même manuscrit (1).
Qu'on se figure les pères du langage français, les Joinville, les Rabelais, les Montaigne, les Amyot, ainsi travestis à la moderne, et l'on suivra, comme pas à pas, sous ces transformations fatales, des altérations essentielles de langage qui auront commencé par de simples rajeunissements d'orthographe. Preuve frappante que la conservation de l'orthographe primitive d'un auteur n'est que le respect de sa physionomie propre, loin d'être un pédantisme ou une minutie.

CHAPITRE IV.

DES MATIÈRES ET INSTRUMENTS POUR ÉCRIRE CHEZ LES GRECS ET CHEZ LES ROMAINS, ET DE LEURS LIVRES.

Matières sur lesquelles on écrivait.

Le papier ou papyrus fait avec un roseau d'Égypte appelé *biblos* (d'où l'on a dit bible, livre), était la matière qu'on employait le plus communément pour les livres dans l'antiquité. Mais, au commencement, les hommes avaient tracé sur la pierre, le marbre ou l'airain, leurs actes les plus mémorables. Ils avaient également écrit

Peaux.

sur des peaux et des intestins d'animaux, usage qui se

(1) Voir le précieux travail de révision que vient de donner un savant hollandais, M. G. N. du Rieu, sur les fragments de la *République* de Cicéron et autres documents latins publiés par le Cardinal. L'ouvrage de critique porte le titre de *Schedæ Vaticanæ in quibus retractantur palimpsestus Tullianus de Republicâ, C. Julius Victor, Julius Paris, Januarius Nepotianus, alii, ab Angelo Maio editi.*

PAPIER ET AUTRES MATIÈRES POUR ÉCRIRE. 179

conserva longtemps en Orient. Ainsi l'on a parlé d'un exemplaire d'Homère tracé en lettres d'or sur les intestins d'un serpent, et qui a été détruit dans un incendie de Constantinople, sous le règne de l'empereur byzantin Basilisque. Les hommes avaient aussi employé des feuilles ou des écorces d'arbres, des planchettes de bois ou d'ivoire, des étoffes de lin, des tessons de poterie; et à l'époque même où le papier était le plus en usage, plusieurs de ces matières faisaient concurrence au papier, comme étant plus à la main et plus économiques. Les preuves abondent sur tous ces détails. Par exemple, les lois de Solon avaient été primitivement gravées sur des « *aixieux ou rouleaux de bois, qui se tournoyent dedans des tableaux plus longs que larges où ilz estoyent enchassez* (1), » et dont quelques débris se montraient encore au temps de Plutarque, « *en l'hostel de ville à Athènes* (2). » Un siècle après le législateur de la Grèce, les *Nuées* d'Aristophane rappellent un greffier de tribunal enregistrant les arrêts sur des planchettes enduites de cire (3). Plus tard encore, parmi les pièces de comptabilité relatives à la construction du temple d'Érechthée, on trouve la mention de planchettes achetées pour dresser les comptes (4). La disette ou la cherté du papyrus a conduit à l'emploi d'autres substances et au perfectionnement de la pré-

Homère sur intestins de serpent.

Feuilles d'arbres, planchettes de bois et d'ivoire.

(1) Plut., *Vie de Solon*, traduction d'Amyot, ch. lii.
(2) Id., *ibid*.
(3) *Nuées*, v. 760.
(4) Rangabé, *Antiquités helléniques*, t. I^{er}, p. 52, n° 57. Le prix de chaque planche était d'une drachme.

Parchemin. paration des peaux. De là le parchemin, *pergamenum*, fort employé à Pergame, d'où il a pris son nom, et qui tenait son origine d'une disette de papier causée à Pergame par une guerre soulevée entre ce pays et l'Égypte ptolémaïque. L'usage s'en maintint, se répandit au loin, et est descendu jusqu'à nous. Quant à l'emploi des fragments de poterie, il a été assez fréquent. Comme on l'a vu plus haut, l'application en avait été faite à la comptabilité de l'administration militaire dans l'Égypte grecque. Elle l'a été également à de courts contrats de vente, à des communications épistolaires, au relevé de notes rapides dans des cours publics. Apollonius Dyscole d'Alexandrie était si pauvre dans sa patrie même, qu'il en était réduit à écrire ses ouvrages sur des tessons (1). Du moins son biographe le rapporte, et, si ce n'est pas exagéré, l'assemblage des écrits devait composer, sous forme de *monte testaccio*, une assez étrange bibliothèque. Diogène Laërce raconte aussi qu'à l'époque où le philosophe Cléanthe suivait les leçons de Zénon, il se servait, par économie, soit de fragments de poterie, soit d'omoplates de bœufs, pour prendre ses notes (2). De plus récents exemples nous ont prouvé le maintien de cet usage. Ainsi, M. Egger a trouvé et publié un acte d'adoration chrétien, d'une grécité un peu barbare, écrit sur po-

Tessons de poterie.

(1) Apollonius le Grammairien, autrement appelé *Dyscole*, à cause de son humeur chagrine, florissait vers l'an 138 de notre ère. On dit qu'il passa sa vie dans un quartier d'Alexandrie appelé le Bruchium, où nombre de gens de lettres étaient logés et nourris aux dépens des Ptolémées. Il eut pour fils Hérodien, grammairien également célèbre.

(2) Diog. Laerc., *Vies des philosophes*, VII, 174.

terie, pareil à ces nombreux *proscynèmes* égyptiens qu'on a retrouvés en hiéroglyphes, en démotique ou en grec (1). Il est souvent question, dans Tite-Live, de livres écrits sur toile. Symmaque en parle également (2). Pline l'*Ancien* rapporte que les étoffes de lin ont beaucoup servi pour la correspondance des empereurs (3), et, comme on le verra plus loin, c'est sur cette matière que l'empereur Aurélien a écrit son journal (4). Les célèbres lois des Douze Tables, détruites sous Vespasien, dans le grand incendie du Capitole, étaient écrites sur autant de tables de bronze (5). Mais encore une fois, c'est le papyrus qui était le plus généralement employé et dont la disette et la cherté accidentelles, causées par de mauvaises récoltes, étaient de nature à amener des troubles dans l'État. Le troisième livre des Machabées semble indiquer une disette de papier et de calams survenue du temps de ces illustres personnages. Sous Tibère, le papier vint tout à coup à manquer à Rome; le sénat s'en émut, et nomma des commissaires pour en faire la répartition, tant l'ordre public semblait menacé par cet incident (6)!

Toile.

Tables de bronze.

Disette de papier.

(1) Voir *Observations sur quelques fragments de poterie antique provenant d'Égypte, et qui portent des inscriptions grecques*. Imprim. Roy., 1847, in-4º.

Cf. sur la transmission des formules pieuses : *Inscriptions chrétiennes de la Gaule*, par LE BLANT, t. I, p. 186.

(2) Livre IV, lettre XXXIV.

(3) PLIN., *Hist. nat.*, I, XIII, 2.

(4) VOPISCUS, *Vita Aureliani*, dans l'*Histoire auguste*.

(5) *Sextus* POMPONIUS, *De origine juris*, lib. II.

(6) « Factum jam Tiberio principe, inopia chartæ, ut e senatu darentur arbitri dispensandæ ; alias in tumultu vita erat. » PLIN., *Hist. nat.*, XIII, XIII, § 27.

Pour la correspondance épistolaire, on se servait d'un papyrus fin, appelé d'abord *hiératique,* parce qu'il était réservé primitivement à l'usage des livres sacrés, et qu'on appela ensuite *papier Auguste.* Celui qui avait le nom de *Livie* était de seconde qualité. On avait aussi du papier *Claude,* et du papier *grand aigle,* comme nous en avons de nos jours, etc., etc. (1).

Tablettes.

Un Romain ne marchait pas sans son agenda, sans ses tablettes à écrire, *pugillares,* ainsi nommés de la façon dont on les tenait entre l'index et le pouce. Les feuilles en étaient de forme oblongue, plus ou moins nombreuses, et faites de bois de citronnier ou de buis, d'ivoire et même de parchemin, qu'on enduisait d'une couche de cire blanche ou colorée (2). Les caractères se traçaient sur cette cire avec un stylet ou poinçon,

Avec quel instrument on écrivait.

stylus, ce qui faisait dire figurément pour écrire : *ceris* ou *stylo incumbere* (3) ; cesser d'écrire, *remittere stylum,* comme nous disons : poser la plume. Le style s'appelait aussi *graphium.* Il avait un des bouts aplati en spatule, pour effacer sur la cire et la planer de telle sorte qu'on y pût écrire de nouveau. De là le *sæpe stylum vertas* d'Horace, retournez souvent le style, c'est-à-dire effacez souvent.

Les Romains, au moins du temps de Cicéron, divi-

(1) Voir sur les divers papiers Isidore de Séville, *Orig.* VI, 10.
(2) Ovid., *Amor,* I, xii, 7.
Martial, l. XIV. Édition lyonnaise de Gryphius, 1553, p. 347.
La troisième épigramme de ce livre parle des tablettes de citron, la cinquième des tablettes d'ivoire, et la septième des tablettes de parchemin. Martial parle en même temps de tablettes à quatre et à trois feuilles.
(3) Plin. Jun., *Ep.* vii, 27.

saient leurs lettres en pages, quand ces lettres avaient quelque étendue (1). Ils les pliaient en forme de livrets, de mesure à tenir dans la main gauche du lecteur (2).

La lettre s'appelait *epistola*, parfois *codicillum*. Le *libellus* n'était qu'un billet : « *Accepi à te signatum libellum, quem Anteros attulerat* : J'ai reçu le billet cacheté dont tu avais chargé Anteros, » dit Cicéron à Atticus (3). Le *libellus* était, comme notre billet, un petit mot court, plié autrement que la lettre, et écrit avec moins de cérémonie. C'était aussi le billet galant, le billet doux, le poulet. Pétrone dit crûment : « *Libellus Venereus,* poulet amoureux. » Plaute écrit : « *In hoc libello obsignato attuli gaudia multa.* » Il n'y a point à s'y tromper, c'est le poulet avec toutes ses douceurs et tous ses parfums, fermé à l'œil des indiscrets, *obsignatus*. Les lettres et les poulets.

Quant à ce qu'on appelait un *livre*, un *volume*, il faut s'entendre. Un volume, dans l'antiquité, était généralement un rouleau simple, c'est-à-dire ne contenant qu'un seul livre du même ouvrage, si l'ouvrage en avait plusieurs. Ainsi, Ovide, parlant des quinze livres de ses Métamorphoses, dit dans ses *Tristes* (4) : *Mutatæ ter quinque volumina formæ.* Horace a quatre livres d'odes : c'étaient autant de volumes, et ainsi de suite, comme Ce que c'était qu'un volume chez les anciens.

(1) Cicer., *Ad Attic.*, V, 2.
Ad Quint frat., I, 23.
Ad familiar., II, 13; XI, 25.
(2) Senec., *epist.* xlv, *Ad Lucilium* : « Sed ne epistolæ modum excedam, quæ non debet sinistram manum legentis implere. »
Ovid., *Ep.* xviii, 28.
(3) Lib. XI, epist. i.
(4) I, i, 117.

il en est encore aujourd'hui pour les livres chinois, qui ne sont que des espèces de fascicules (1). On trouve encore la confirmation de l'usage antique dans Cicéron, aux Tusculanes : « Ces *livres*, dit-il, contiennent les sujets qui ont été traités entre quelques amis et moi à ma maison de Tusculum. Les deux premiers ont eu pour objet la mort et la douleur ; voici le *troisième volume* qui renfermera le complément de la discussion (2). » Enfin, Cicéron témoigne encore de l'usage des divisions en volumes dans ses lettres à ses amis : « Je comprends ton dessein, dit-il à son secrétaire Tiron ; tu veux qu'on fasse aussi *des volumes* de tes lettres : *Video quid agas : tuas quoque epistolas vis referri* IN VOLUMINA (3). » Martial, s'adressant à son livre, *ad librum suum*, le félicite d'être assez court pour qu'un secrétaire le puisse transcrire en un jour (4).

Chez les Romains, les manuscrits de forme carrée et reliés comme nos livres, c'est-à-dire composés de plusieurs feuilles placées l'une sur l'autre, contenaient parfois plusieurs livres d'un même ouvrage, parce qu'on y pouvait écrire des deux côtés des feuilles. Ces sortes de cahiers où le *recto* (*adversa charta*) et le *verso* (*aversa charta*) étaient couverts d'écriture, s'appelaient

(1) Voir Christian-Gottlieb Schwarz, *De ornamentis librorum varia rei librariæ veterum supellectile dissertationum antiquariarum hexas.* Lipsiæ, 1756, in-4°, II, xi, p. 65.

(2) *Tuscul.*, III, 3. « His autem libris exposita sunt ea, quæ à nobis cum familiaribus nostris in Tusculano erant disputata. Sed quoniam duobus superioribus, de Morte et de Dolore dictum est, tertius dies disputationis hoc tertium volumen efficiet. »

(3) *Ad familiar.*, xvi, 17.

(4) Martial, II, 1.

opisthographes (1) (du mot grec ὀπισθόγραφος, conservé par les Latins, *opisthographus,* écrit par derrière, c'est-à-dire des deux côtés). Les rouleaux qui n'étaient écrits qu'au *recto* ne contenaient généralement qu'un livre. Les premiers, quelle qu'en fût la matière : papier, parchemin, tablettes, étaient nommés *codices;* les seconds, *volumina.* « *Codex multorum librorum est; liber, unius voluminis,* » dit Isidore de Séville (2). Ce n'est pas qu'on ne fit aussi de très-gros volumes. « Par Hercule, s'écrie Pline le Jeune, en fait de bons livres, comme en toute bonne chose, les plus gros sont les meilleurs (3) ! » Aussi, parmi les manuscrits d'Herculanum, en est-il d'énormes et qui ont vingt-trois pieds de longueur au rouleau. On avait aussi des éditions compactes des quarante-huit livres de l'Iliade et de l'Odyssée d'Homère en caractères ordinaires (4), sans compter les tours de force de ces myopes qui écrivaient en caractères microscopiques sur *pellicules* de parchemin, et trouvaient, au rapport de Cicéron, l'art de faire tenir une Iliade entière dans une coquille de noix : « *In nuce inclusam Iliada Homeri carmen, in membrana scriptum, tradit Cicero* (5). » Sans compter non plus cet homme dont parle Claude Élien, qui avait trouvé le temps de renfermer dans l'écorce d'un grain

Opisthographes.

Forme des livres.

(1) PLINE LE JEUNE, *Lettre à Macer :* lett. III, 5, 17.

(2) *Orig.*, VI, 13.

(3) *Epistol.*, I, xx. *Ad Cornel. Tacitum.* « Et Hercule, ut aliæ bonæ res, ita bonus liber melior est quisque quo major! »

(4) Voir le *Digeste,* XXXII, L. II, 1.

(5) Voir le § XXI du livre VII de l'*Histoire naturelle* où Pline traite des phénomènes incroyables de la vue.

de blé un distique écrit par lui en lettres d'or (1), comme cet habile de nos jours qui avait fait tenir les quatre oraisons canoniques sur son ongle.

<small>Quartier des libraires.</small> Le quartier des libraires était au Forum, décoré des statues de Vertumne et de Janus. Horace y descendait des Esquilies, où il habitait. On voit, d'après lui, que les plus fameux libraires, les deux frères Sosie, y demeuraient; c'est vers ce lieu qu'il reproche à son livre de tourner les yeux pour être bien relié, poli à la pierre ponce :

> Vertumnum Janumque, Liber, spectare videris;
> Scilicet ut prostes Sosiorum pumice mundus (2).

CHAPITRE V.

AUTOGRAPHES SUR LA PIERRE.

Ce n'est pas seulement sur les tessons et le papyrus qu'il faut chercher des documents originaux ou autographes. La manie d'écrire s'est exercée jusque sur les

(1) *Variétés historiques* par le Romain *Claude* Élien. Cet auteur florissait de l'an 218 à l'an 235 de notre ère, sous Héliogabale et Alexandre Sévère. Livré par goût à l'étude du grec, il n'écrivit que dans cette langue. Ses *Variétés* sont une compilation, un *ana*, excellent du reste, où il n'indique pas toujours ses sources. Malheureusement nous ne l'avons pas en entier. Je sais un curieux qui en possède quelques fragments inédits mentionnant des faits et des personnages inconnus. Les *Historiæ variæ* d'Ælianus ont eu plusieurs éditions dont la meilleure est celle qu'a donnée Coray dans le premier volume de sa Bibliothèque grecque. Paris, Firmin Didot, 1805. On a une traduction française par Dacier. Paris, 1772, in-8°.

(2) Horat., *Epist.* I, xx, 1-2. Les livres se polissaient sur les tranches à la pierre ponce.

rochers et les murailles. Les nécropoles de l'ancienne Égypte, et certaines statues, sont couvertes de ces signatures que souvent accompagnent quelques lignes de vers ou de prose. Parmi ces signatures, telle est d'un prince ou d'une princesse, telle d'un préfet, telle d'un chef de légion, etc., etc.

Un des monuments les plus anciens de ce genre est celui que fournit le Recueil d'inscriptions grecques de Boeckh (1), et qui remonte plus haut que le sixième siècle avant notre ère. On le trouve gravé sur un colosse d'Ipsamboul, aux limites extrêmes de l'Égypte et de la Nubie. Ce sont des lettres péniblement tracées en caractères grecs et formant la signature de quelques-uns de ces flibustiers ioniens et cariens qui avaient fait une descente en Égypte et ravageaient tout le plat pays, quand le pharaon Psammitichus eut l'art de se les concilier et d'en tirer parti pour la conquête de l'Égypte entière. Pourvus d'une concession de terres près de Naucratis, sur les bords du Nil, ces aventuriers y fondèrent une sorte de colonie ou comptoir, ce que les anciens appelaient un « camp, » et s'y perpétuèrent, conservant leur langue, tout en appelant à eux des indigènes. « C'est ainsi, comme le dit le bon Hérodote, que les curieux grecs qui dans la suite des temps voyagèrent en ce pays-là, y trouvèrent des personnes qui les comprirent et leur interprétèrent les choses (2). » En effet, quand, cent ans après, le fameux prosateur Hécatée, de Milet, poussa vers l'Égypte et aborda ces

Monument le plus ancien d'écriture sur pierre.

(1) N° 5126.
(2) Hérodot., l. II, c. cliv. Psammitichus régna en Égypte 640 ans avant la naissance du Sauveur.

parages du Delta, il fut tout surpris d'y retrouver des Chio, des Éphèse, des Lesbos, des Samos (1), comme, deux mille ans après, le navigateur européen devait retrouver dans le nouveau monde la Nouvelle-Espagne, et la Petite-Venise, et la Nouvelle-Grenade, et la Nouvelle-Orléans, après l'invasion des découvreurs à la suite des traces de Colomb.

Le lieu de l'Égypte qui fournit le plus de richesses au curieux d'autographes épigraphiques, est le champ où fut Thèbes aux cent portes :

<blockquote>... Vetus Thebe centum jacet obruta portis (2),</blockquote>

Inscriptions sur la pierre. Thèbes, dont l'antique splendeur vit encore, représentée par de gigantesques ruines de temples et de palais. Partout le voyageur, herbe parasite, *herba parietina* (pariétaire), comme les Romains appelaient leur empereur Trajan, qui avait la faiblesse de faire graver son nom sur la moindre muraille publique, — partout le voyageur y a laissé des traces de son passage en inscrivant son nom sur le marbre, la pierre ou le bronze. Les sphinx surtout et les pyramides portaient de ces traces autobiographiques laissées par des peuples et des âges divers : sortes d'archives granitiques dont le temps a fini par triompher en partie. En effet, les autographes anciens étaient gravés sur un revêtement de pierre, dont aujourd'hui ces vieux témoins de grandeur et de néant portent à peine quelques traces.

(1) Voir Fragments d'Hécatée, nº 286, édition Müller, dans la Bibliothèque de Firmin Didot. — Cf. Le septième fragment de Phanodème, dans la même collection.

(2) Juvénal, *Sat.* xv, v. 6.

Delille, voyageant avec le comte de Choiseul-Gouffier, examinait un jour, sur la grande pyramide, un des derniers restes de ce revêtement ancien; il fut émerveillé d'y retrouver, tracé par une main inconnue, au milieu d'inscriptions modernes, son fameux vers sur les monuments de Rome, plus applicable encore aux pyramides de l'Égypte :

> Leur masse indestructible a fatigué le temps.

Vérité relative.

Les découvertes récemment faites par M. Mariette dans le Sérapéum de Memphis offrent des preuves nouvelles et très-nombreuses que les anciens avaient accoutumé de laisser un souvenir de leurs visites aux sanctuaires les plus vénérés. Outre ces petites momies de terre cuite achetées chez le premier potier voisin (comme, chez nous, ces couronnes toutes faites qu'on achète aux portes des cimetières), et qu'ils laissaient en guise de cartes de visite, ils voulaient également que l'inscription de leur nom constatât leur présence. Aussi tous les murs sont-ils couverts d'inscriptions écrites à la main, ou tracées en hâte avec le stylet. Ce sont, en général, des invocations adressées aux divinités du lieu, et pour la plupart écrites en caractères démotiques.

Cartes de visite des anciens.

La statue vocale de Memnon à Thèbes, qui n'était autre qu'une statue colossale d'Aménophis II, n'a plus aujourd'hui que cette voix silencieuse des siècles, à savoir des inscriptions sans nombre qui présentent souvent les plus étranges contrastes. Letronne, dans son *Recueil des inscriptions d'Égypte* et dans son excellente

Inscriptions sur la statue de Memnon.

monographie sur la statue de Memnon (1), donne la plupart des inscriptions du monolithe brisé. Après celle de l'empereur Hadrien, après celles d'Aurèle Antonin et de Lucius Aurèle,

Αὐρήλιος Ἀντώνειος...
Λούκιος Αὐρήλιος...

<small>Marc-Aurèle et Lucius Vérus s'inscrivent sur la statue de Memnon.</small>

Probablement Marc-Aurèle, Antonin et Lucius Verus, celui-ci vers 162, celui-là en 176 de notre ère ; après celle d'un chef de légion romaine s'inscrivant sur ce livre de granit ouvert pour l'éternité aux myriades de voyageurs, le grammate Letronne, qui n'avait souci que des caractères antiques, n'a point relevé le nom

<small>Le grand vainqueur Pierre Giroux en fait autant.</small>

grotesque de *Pierre Giroux, le grand vainqueur, grenadier de la deuxième demi-brigade, division Desaix, passant par Thèbes, le 7 messidor an VII, pour se rendre aux cataractes du Nil.*

Le rapprochement ne laisse pas néanmoins d'être piquant.

D'autres inscriptions, datant de l'expédition d'Égypte, sur les antiques constructions de Thèbes, à Karnac et à Louqsor, ont été tracées à l'envi par nos soldats avec leurs baïonnettes, leurs sabres ou leurs couteaux ; mais la grande inscription gravée, au nom de l'armée française, sur l'une des faces intérieures du grand pylône dépendant du temple de l'île de Philæ, est une œuvre de patience de sculpteur en pierre, et

<small>Inscription française du temple de Philæ.</small>

présente des conditions de durée. En voici la transcription littérale, que je tiens de la complaisance de l'il-

(1) Paris, Imprimerie Royale, 1833, in-4°, livre imprimé avec des additions et des corrections dans le *Recueil des inscriptions d'Égypte.*

lustre M. Jomard, de l'Institut, le dernier souvenir vivant de notre expédition d'Égypte :

> L'AN VI DE LA RÉPUBLIQUE,
> LE XIII MESSIDOR,
> UNE ARMÉE FRANÇOISE, COMMANDÉE
> PAR BONAPARTE, EST DESCENDUE
> A ALEXANDRIE.
> L'ARMÉE, AYANT MIS, TRENTE JOURS APRÈS,
> LES MAMELOUKS EN FUITE,
> AUX PYRAMIDES,
> DESAIX, COMMANDANT LA PREMIÈRE
> DIVISION, LES A POURSUIVIS AU DELA DES
> CATARACTES, OÙ IL EST ARRIVÉ
> LE XIII VENTOSE AN VII.
> LES GÉNÉRAUX DE BRIGADE
> DAVOUT, FRIANT ET BELLIARD,
> DONZELOT, CHEF DE L'ÉTAT-MAJOR,
> LA TOURNERIE, COMMANDANT L'ARTILLERIE,
> EPPLER, CHEF DE LA XXIe LÉGÈRE,
> LE XIII VENTOSE AN VII DE LA RÉPUBLIQUE.
> 3 MARS 1799.
>
> (Gravé par Castex, sculpteur.)

Dans sa monographie si intéressante sur la statue d'Aménophis, Letronne a relevé le nom d'un certain Numonius Vala, qui pourrait bien être l'ami d'Horace. Du moins, la date que porte cette signature conviendrait assez à la conjecture.

Quant à Horace, bien qu'il appartînt, comme nous le verrons, à la corporation des greffiers, et qu'il eût

dû servir de secrétaire à César-Auguste, rien cependant ne constate, dans l'antiquité, la conservation de son écriture. Apparemment l'épicurien Mécène, le *præsidium et dulce decus* d'Horace, n'était pas curieux d'autographes; ses brouilles fréquentes avec sa femme, et ses raccommodements qui, chaque fois, devaient faire d'elle une femme nouvelle, lui donnaient trop de préoccupations. Rien non plus de Tibulle ni de Catulle, comme aussi rien d'Aspasie, de Cléopâtre, de Lesbie, de Lalagé, de Pyrrha ni de Lydie. « *Lydia, dormis* (1)! » Qui donc a pu retrouver les tablettes perdues par Properce et goûté le charmant secret des confidences de Cynthie (2)? Quel dommage de ne pouvoir vérifier, en opérant sur des lettres intimes et sur les plus illustres témoignages, si, comme l'affirmait le divin Tirésias, le cœur de l'homme n'a que trois grains d'amour, tandis que celui de la femme en contiendrait neuf!

Il y a bien les lettres d'amoureux et de courtisanes de la Grèce, publiées par Alciphron; malheureusement, ce sont des épîtres supposées par ce sophiste; et comme pour le punir de sa supercherie, le temps a effacé sa mémoire, de sorte que sa vie est absolument ignorée, et qu'on ne sait même point à quel siècle il a pu appartenir. Mais son livre reste, qui est loin d'être à dédaigner. Le style en est agréable et net, et semble si bien rappeler l'époque de Lucien, qu'il donnerait volontiers à penser que l'auteur florissait au troisième ou au quatrième siècle de notre ère. L'œuvre a surtout

(1) Horat., *Od.*, I, xxv, v. 8.
(2) Propert., lib. III, eleg. xxiii.

ce mérite qu'elle jette quelque lumière sur la vie intime de la Grèce et sur les analogies de cette société élégante et voluptueuse, avec la nôtre, à certaines époques de notre histoire.

<small>Ces lettres éclairent l'histoire de la société en Grèce.</small>

Entre l'existence de la femme grecque vivant de la vie de famille, filant la laine, et honorant de ses vertus paisibles le gynécée, et l'existence de la courtisane étincelante de jeunesse et de beauté adulée, de luxe, d'éloquence, de poésie, de talents extérieurs, il n'y avait guère de milieu. Étrange société, où la femme se déshonorait rien qu'à paraître, rien qu'à laisser éclater son âme, rien qu'à donner essor à des instincts précieux qui assureraient la gloire, sans exclure l'estime, dans nos sociétés modernes. Sappho de Mitylène, Myrtis de Béotie, Corinne de Tanagre, furent des *hétaires*, ou courtisanes. L'éloquente Aspasie elle-même, la belle Milésienne qui enflamma Socrate, qui le domina plus d'une fois dans les discussions philosophiques, et captiva Périclès, ne fut aussi qu'une hétaire. Les médailles d'Aspasie représentent cette femme illustre, la figure grave, avec un voile sur la tête, costume et physionomie qui l'avaient fait appeler Junon ; et de fait, elle était la Junon de ce grand Périclès surnommé l'*Olympien*. Mais pour juger de telles femmes, il faut se placer au point de vue de leur temps. Les condamner toutes indistinctement, avec la rigidité de la pudeur chrétienne, et les confondre avec les élégances tarifées et les rebuts de carrefour, serait une souveraine injustice. Certes, la fameuse Rhodope, qui avait partagé l'esclavage et la couche d'Ésope le fabuliste, et qui, des immenses richesses qu'elle avait ac-

<small>Condition des femmes en Grèce.</small>

<small>Sappho, Myrtis, Corinne, Aspasie.</small>

<small>Rhodope.</small>

quises, s'était fait bâtir une pyramide, n'avait pas été une courtisane de l'ordre d'Aspasie ni de Sappho. Phryné, dont la vanité insolente offrait de rebâtir Thèbes, détruite par Alexandre, pourvu qu'une inscription élogieuse accolât son nom à celui du conquérant, fut de la classe de Rhodope. Laïs la Corinthienne, dont les séductions presque toujours assurées du triomphe domptèrent les plus rebelles entre les stoïciens, et qui renvoyait ses amants nus comme la Vénus dont elle était prêtresse, Laïs s'offrant pour dix mille drachmes à l'orateur Démosthène, qui la refusait, ne voulant pas payer aussi cher un repentir, ne fut pas non plus de celles à qui l'on serait enclin à faire grâce du mépris. Les Grecs avaient des autels élevés à la Pudeur, mais ils en avaient un bien autre nombre dédié à Vénus, à Priape, à Bacchus, à l'Amour; et les dieux comme les hommes étaient à la fois complices du rayonnement des courtisanes. L'épouse, confinée dans l'esclavage domestique, était uniquement destinée à perpétuer le nom d'une famille et à donner des enfants à la patrie. Les hommes les mieux nés, des magistrats, des chefs de l'État, des philosophes, allaient demander au dehors les agréments de la vie, les séductions de l'esprit et des sens. Les lois protégeaient les courtisanes, pour corriger peut-être des vices plus odieux (1). Devenues prêtresses de Vénus à Corinthe, un grand nombre d'entre elles y multipliaient à l'envi l'exemple de l'abandon de soi-même. On les voyait, dans les fêtes de la déesse, assister aux sacrifices, marcher aux pro-

(1) ATHEN., *Deipnosoph.*, l. XIII.

cessions, comme des canéphores athéniennes, avec les autres citoyens, et mêler leurs voix à leurs voix pour chanter des hymnes sacrés. On en était venu à implorer leur intercession auprès de Vénus; et, quand menaça l'invasion de Xerxès, c'est à leur crédit auprès de la déesse qu'on avait attribué l'éloignement du conquérant. Des vers de Simonide, tracés au bas d'un tableau, consacraient ce souvenir. Qu'attendre d'une société où le vice était ainsi en honneur? Encore une fois, les vices élégants eurent leurs nuances. Toutes les courtisanes ne se dégradèrent point comme Rhodope, comme Phryné, comme Laïs, par la vénalité; et plusieurs montrèrent des penchants généreux et délicats qui rachetèrent leurs désordres. Qui sait si celles-là n'eussent pas su allier à l'honnêteté l'art de plaire par toutes les élégances de la vie, au sein de nos sociétés mieux ordonnées, où les mœurs ne compriment pas indistinctement tous les brillants instincts, où les dons de l'esprit et les grâces décentes de la femme trouvent si bien leur place! Dans la société antique, la volupté était une science et un art, comme la philosophie et la poésie; mais la passion sincère qui a ses tendresses discrètes et ses orages au fond du cœur, émut aussi quelques âmes privilégiées. Il n'y a point à désespérer là où l'amour véritable a son culte.

<small>Que toutes les courtisanes n'étaient point des âmes vénales.</small>

Il est une circonstance de l'histoire de Pompée que j'ai toujours trouvée obscure, et que des lettres intimes auraient permis d'éclaircir : à savoir si c'était Flora qui mordait Pompée ou Pompée qui mordait Flora. Malheureusement, on ne possède de Pompée qu'un petit nombre de lettres éparses dans la correspondance

<small>Doutes sur un point de l'histoire de Pompée.</small>

de Cicéron, et qui roulent toutes sur la guerre et sur les affaires publiques. Le passage de Plutarque qui traite du grave sujet de Flora, offre un sens obscur. La version du français d'Amyot qui, à force de goût et de grâce, est devenue, en dépit de quelques contre-sens, un original, dit, il est vrai : « Il était impossible qu'elle s'en départist sans le mordre. » Mais le bon évêque, qui s'avance un peu parfois, s'est peut-être ici trop avancé, car lisez le texte : ὡς οὐκ ἦν ἐκείνῳ συναναπαυσαμένην ἀδήκτως ἀπελθεῖν (1), il y a là un certain ἀδήκτως, adverbe actif et passif, qui signifie indifféremment *sans mordre* ou *sans être mordu*. Cette difficulté a déjà occupé Costar et d'autres graves philologues, sans pour cela être mieux résolue. Il faut en vérité que l'Académie des belles-lettres avise : il y a danger à ne pas savoir nettement ce qu'on doit enseigner dans les hautes facultés sur un point aussi délicat.

Inscriptions dans les chemins du Sinaï.

Nous avons parlé des inscriptions sur les monuments funéraires, sur ceux de la statuaire égyptienne ; on peut voir aussi de véritables autographes dans la fameuse inscription des Thermopyles, si elle a existé ; dans ces mystérieux caractères qui ont si longtemps préparé des tortures aux Saumaises de l'Europe, sur les chemins rocheux de la péninsule du Sinaï. En ces défilés on trouve aussi des noms, des griffonnages comme en laissent partout les voyageurs ; des bienvenues et salutations de pèlerins, en latin et en grec, qui remontent vraisemblablement à l'époque du premier empire byzantin. La manie des barbouillages sur les

(1) *Vie de Pompée*, au commencement du chapitre II.

murailles des maisons privées et des monuments publics est aussi vieille que le monde et durera autant que lui. Pour les Romains de la Grande-Grèce, pour les citoyens de Rome elle-même, les murs et les colonnes étaient comme de petites affiches ouvertes à tous : « Esclave, dit Properce qui a perdu ses tablettes, cours vite afficher sur quelque colonne la récompense que je propose, et n'oublie pas d'y ajouter que ton maître habite aux Esquilies. »

I, puer, et citus hæc aliquâ propone columnâ,
Et dominum Esquiliis scribe habitare tuum (1).

Les habitants de Pompeïes ne se sont pas fait faute de profiter de l'usage, et les *graffiti* s'y sont multipliés à l'infini, tracés au pinceau, à la craie rouge, au charbon ou à la pointe du stylet, en latin et parfois en grec ou en osque. N'y cherchez pas l'antiquité romaine drapée dans sa majesté historique, c'est la société en toute sa familiarité privée, c'est l'allure quotidienne de la vie active, la scène changeante de la rue, le pêle-mêle, le tohu-bohu des vices, des ridicules, des malices, des passions oisives : autographes uniques gardés comme sous verre, depuis le 29 août 79 de notre ère, sous les cendres du Vésuve : témoignages étranges dont les voix semblent retentir encore

Graffiti de Pompeïes.

(1) PROPERT. Derniers vers de son élégie sur la perte de ses tablettes, III, XXIII.

Les Esquilies, où, suivant Horace, l'air était très-pur, étaient ce quartier de Rome situé sur les versants du mont Esquilien. C'est là que demeuraient Properce et, comme nous l'avons dit, Horace lui-même.

à vos oreilles dans cette nécropole frappée de mort en pleine vie! On comprend avec quel intérêt les antiquaires et les simples curieux s'y sont précipités, au premier éclat de la découverte, en 1755. Ces rues sillonnées de la trace des chars, ces enseignes toutes fraîches encore au-dessus des boutiques, ces bijoux abandonnés sur les marbres, ces amphores où le falerne et le cécube ont laissé des dépôts, ces olives desséchées, ce pain calciné, tous ces instruments et ustensiles domestiques comme empreints des marques d'un usage récent; ces tables où tout à l'heure le repas était servi, où les taches de vin n'ont pas été essuyées, tout étonne et fait frissonner de stupeur. On attend, on écoute, comme si les habitants allaient revenir. Leurs pensées dernières sont encore là sur les murs. J'ai relevé quelques-unes de ces inscriptions qui, j'ai pu m'en convaincre depuis, l'avaient été avant moi, ou l'ont été depuis mon voyage, pour les recueils d'Orelli, de Fiorelli, de Mommsen, du P. Garrucci (1).

Inscriptions électorales. Lors des élections municipales, les votants écrivaient leurs vœux sur les murailles, de même que chez nous chaque parti électoral placarde le nom de ses

(1) MOMMSEN, *Inscriptiones regni napolitani*. Leipzig, in-fol., 1852. Le livre de Fiorelli, *Monumenta epigraphica*, en cours d'exécution, sera très-beau. Celui du P. Garrucci, de la Compagnie de Jésus, est très-bien fait, très-savant, et tire de l'orthographe même défectueuse des *graffiti* d'ingénieuses inductions sur la diversité des prononciations et sur la fluctuation des langues. Voici le titre de son livre, qui a cent quatre pages de texte et huit de tables, avec un atlas de trente et une planches. *Graffiti de Pompeï. Inscriptions et gravures tracées au stylet*, etc., recueillies et interprétées par RAPHAEL GARRUCCI. Deuxième édition, augmentée. Paris, B. Duprat, 1856, in-4°.

candidats. Voici quelques-uns de ces antiques *graffiti* tracés en grands caractères au pinceau, et par lesquels les pêcheurs font choix de C. Cuspius pour édile; Lucinius le Romain demande et nomme Julius Polybe; un inconnu, dont probablement l'écriture ne l'était pas, prie qu'on nomme Popidius Secundus, qui en est digne. Phœbus et sa clientèle demandent Holconius Priscus et Gavius Rufus, hommes d'élite :

<pre>
 C. CVSPIVM RVFVM
 ÆD(ilem) PISCICAPI FA(ciunt).
 JVLIVM POLYBIVM
 ÆD. LVCINIVS ROMANVS
 ROGAT ET FACIT.
 P. POPIDIVM SECVNDVM
 ÆD. O. V. F. (oro vos faciatis),
 DIGNVS EST.
 M. HOLCONIVM PRISCVM,
 C. GAVIVM RVFVM VIR(os),
 PHOEBVS CVM EMPTORIBVS SVIS ROGAT.
</pre>

Les femmes même mêlaient leurs vœux aux votes des électeurs, comme le prouve l'inscription d'une certaine Fortunata qui tient pour Marcellus :

<pre>
 MARCELLVM
 FORTVNATA CVPIT.
</pre>

Et cependant il n'était pas d'usage que les femmes intervinssent en aucune circonstance publique. Trois cents ans plus tard, à Rome, les vestales rendirent un éclatant hommage aux vertus du sénateur Prétextat,

l'ami de Symmaque, et ce témoignage public fut encore alors d'autant plus frappant qu'il était moins accoutumé. Mais Pompéies, une ville de plaisir, était en avance de toute liberté.

Plus libre encore dans ses mœurs que dans sa vie politique, sa grande affaire était le *rien faire;* toutes les passions, et par excellence celle de l'amour, s'y donnaient rendez-vous dans le mol abandon de l'épicuréisme. Ici un passant barbouille en courant, il y a dix-huit siècles, des citations de Virgile, d'Ovide et surtout de Properce, favori de la Grande-Grèce pour ses imitations des chants helléniques. Chose curieuse, nulle part aucune citation d'Horace. Là, ce sont des annonces et programmes de combats de gladiateurs avec grotesques illustrations lestement esquissées. Ailleurs, c'est un cabaretier ou un charlatan qui donne son adresse; un malin qui crayonne une caricature; un quidam qui, sous promesse de récompense honnête, réclame, comme Properce, un objet perdu, ou qui écrit : « Place gardée » sur un banc du Cirque :

Citations d'auteurs latins.

<div style="text-align:center">LÆLIVS NARCISSVS HIC OCCVPAT.</div>

C'est un gourmand qui demande des figues pareilles à celles qu'il a déjà reçues; un parasite affamé qui maudit la table où il ne dîne pas :

<div style="text-align:center">AD QVEM NON COENO, BARBARVS ILLE MIHI EST ;</div>

comme Sosie, il eût choisi l'Amphitryon où l'on dîne.

C'est ailleurs un amant éconduit qui exhale au charbon ses plaintes ou ses prières. C'en est un autre qui se croit heureux et soupire sa tendresse, ou chante son

Inscriptions amoureuses.

triomphe. « Salut, ó ma Sava, aime-moi, je t'en supplie, » écrit celui-ci :

VALE, MEA SAVA, FAC ME AMES.

« O doux amour ! » s'écrie un autre :

SVAVIS AMOR !

Cet autre encore, féru de jalousie, s'en prend à Vénus même : « Que tous ceux qui ont de l'amour viennent, écrit-il, et je romps les côtes à Vénus ! »

QVISQVIS AMAT VENIET : VENERI VOLO FRANGERE COSTAS.

Ailleurs, ce sont des femmes qui ouvrent leur cœur : « J'aime Cassentius, » dit à demi-voix celle-ci, qui garde l'*incognito*. « J'envoie un baiser à mon cher Pagurus, » dit *Nonia*, qui bravement signe son nom, supposé peut-être et convenu. *Auga* donne sans façon rendez-vous à Arabienus. « J'aime Chrestus de toute mon âme, » écrit *Metha*, qui se nomme : « Puisse la Vénus de Pompeïes nous être propice ! » — Fi ! fi ! dit une autre qui avait probablement quelque raison de se fâcher et se fâche, en appuyant très-fort à la craie rouge qu'elle écrase : « Fi ! dit Virgula à son Tertius, tu es un vilain : »

VIRGVLA TERTIO SVO : INDECENS ES.

Aveux, brouilles, réconciliations, sollicitations, menaces, espérances, joies, accusations de vol et de vilenies cachées, le bien, le mal, toute la chronique scandaleuse, plus de passions que d'orthographe : — le plâtre, comme le papier, souffre tout. Du moins, un

mari fidèle vient faire opposition à ce débordement, et déclare, en grosses lettres, à la face de tous, qu'il est *amoureux de sa femme :*

<small>Inscription conjugale.</small>

<div style="text-align:center">PRIMV(S) MISSILAM AMO VXOR(em).</div>

Cela repose de tant d'amours probablement peu légitimes, et d'une foule d'horreurs qui salissent les murs, — de celles-là que, chez nous, les honnêtes gens effacent.

Les caricatures, ornées de quolibets, abondent, vives parfois et comiques. Tantôt c'est une tête sans nez qui fait mine de sentir une fleur pour faire croire qu'elle en a un ; tantôt c'est un certain Peregrinus au front couronné de laurier, et dont le nez immense égaye les murailles. N'a pas un grand nez qui veut, mais tout nez disproportionné prête à rire. Ainsi, de nos jours, ce pauvre Bouginier, honnête élève de l'école de Drolling : c'était un nez. L'école le choisit pour victime, et en moins de rien, des Bouginiers couvraient les murailles, innombrables, immenses, toujours renaissants, croissant et surcroissant à vent et à bise, à levant et à ponant, à sud et à septentrion ; passant de Paris dans la province, de la province à l'étranger ; sculptés en jouets, en tasses, en cannes, agencés dans les moulures des frises d'hôtels. On en retrouve jusque sur les pyramides de Memphis et dans les défilés du Sinaï !

<small>Les nez.</small>

Entrez dans ce cabaret de Pompeïes : là un buveur altéré écrit : « Comme il fait soif ici ! »

<small>Les cabarets.</small>

<div style="text-align:center">HIC VALDE SITIT !</div>

Un autre, qui mouille son vin et veut boire frais, commande « un peu d'eau froide : »

DA FRIDAM PVSILLVM;

fridam, par abréviation de *frigidam* (aquam), suivant la prononciation du peuple (1). Plus loin, une main rougie de falerne écrit d'un charbon aviné : « Servez donc, je vous prie : la douce Vinaria a soif. » La même main ou une autre ajoute : « Calpurnia meurt de soif, elle te dit : Porte-toi bien : »

SVAVIS VINARIA SITIT ROGO VOS
ET VALDE SITIT CALPVRNIA
TIBI DICIT VALE.

Franchissez le seuil de ce gynécée, vous assistez à la vie toute domestique. La main sévère de quelque matrone, ou celle de la *libraria* ou *lanipendia*, c'est-à-dire l'économe, l'esclave en chef chargée de peser à la balance (*libra*) la tâche journalière des ouvrières en laine, a résumé sur le mur la besogne que chacune doit exécuter à la quenouille, au métier et au tambour. Douze esclaves : Vitalis, Florentina, Amaryllis, Januaria-Surté, Héraclée, Lalagé, Januaria, Florentina, Damalé, Rufa, Tautis et Doris, ont à faire la quenouillée. La trame est assignée à six, et à cinq la chaîne

Le gynécée

(1) « Il y a de l'eau fraîche, il y en aura de la chaude pour qui en voudra :

Frigida non desit, non deerit calda petenti, »

dit Martial, epig. xiv, 105.

pour tisser. Deux ont triple tâche; trois en ont une double.

VITALIS, TRAMA IIT STA(men) (1)
FLORIINTINA, PIISA III (2).
AMARYLLIS, PIISV. TRAMA. IIT. STAMIIN.
IANVARIA SVRTII, PIISA III IIT STAM.
IIIIRACLA, PIISV STAMIIN.
LALAGII. P II.
IANVARIA, P. II. TRAMA.
FLORIINTINA, P. II.
DAMALII, TRAMA PIISV.
RVFA, TRAMA PIISV.
TAVTIS, PIISV TRAMA.
DORIS, PIISV STAMIIN (3).

Ce n'est pas seulement à Pompéies que se trouvent des *graffiti;* les murs des catacombes de Rome et de Naples en sont couverts, et ces inscriptions sont en latin, en grec, en hébreu. On les a relevées depuis longtemps. Mais quatre années ne se sont pas écoulées encore depuis qu'une fouille, exécutée à Rome, au Palatin, dans les fondations du palais des empereurs, a mis en lumière une chambre que des constructions superposées avaient sauvée du contact de l'air. Sur la muraille est un des *graffiti* les plus curieux que l'archéologie ait eus à recueillir, et dont la découverte appartient au docte jésuite le P. Garrucci. C'est une

(1) Les deux barres, pareilles à deux I, sont pour E.
(2) *Pensum*, tâche, est écrit d'une manière populaire, *pesum*. Le pluriel est *pesa*. Donc Florentina a trois tâches.
(3) Voir dans le P. Garrucci, p. 83, pl. xx, n° 11; ouvrage cité.

caricature payenne du crucifiement de Jésus-Christ, dessin informe, qui représente un homme debout, les bras levés dans l'attitude de l'adoration, devant une croix où pend un corps humain à tête d'âne. Au-dessus est cette légende ironique : « Alexamène adore Dieu : »

ΑΛΕΞΑΜΕΝΟΣ ΣΕΒΕΤΕ (σέβεται) ΘΕΟΝ.

Caricature anti-chrétienne.

Et, pour qu'il n'y ait point d'équivoque sur l'intention du dessinateur, il a mis, à côté de la figure en croix, l'Y, monogramme latin du Christ.

D'où vient cet étrange emblème de l'âne? Est-ce une allusion à l'humble naissance du Christ, réchauffé par l'âne dans la crèche de l'étable? Est-ce à la fois souvenir de cette monture de prédilection dans la Palestine? Quel est ensuite cet Alexamène? Comment cette caricature se trouve-t-elle en pareil lieu? Rien ne donne le moyen de répondre à ces questions; mais qu'importe? Nous avons là un des monuments des luttes du Christianisme naissant avec le paganisme, nous avons la forme insultante la plus usitée sous laquelle les Gentils personnifiaient le vrai Dieu et jouaient avec leurs victimes dans les entr'actes des sanglantes exécutions du Cirque. Tertullien s'en indigne avec sa fougue ordinaire, et cite un gladiateur, de ceux-là qui se louaient pour combattre contre les bêtes fauves, et qui exposait la peinture d'un être humain à oreilles d'âne, corne aux pieds, un livre à la main, et vêtu de la toge, avec cet écriteau : « Le Dieu des Chrétiens conçu d'un âne (1). » L'unité de l'empire

(1) TERTULL., *Apologétique pour les Chrétiens contre les Gentils*, chap. xv.

avait dû tout naturellement entraîner la tolérance des religions diverses et ouvrir les temples aux *dieux inconnus,* « *Diis ignotis* ». Mais les Romains dédaignaient trop, comme nous l'indiquions plus haut, d'étudier l'histoire des autres peuples, pour se soucier de se faire jour au milieu des vagues légendes que leur apportait l'ignorance sur les origines des religions étrangères.

<small>Tacite contre les Chrétiens.</small> Tacite, en racontant la fuite des Hébreux à travers le désert, sous la conduite de Moïse, dit que les Juifs allaient mourir de soif, quand celui-ci fut mené à une source par des ânes sauvages. Il ajoute qu'en reconnaissance de ce service la figure de l'animal avait été consacrée dans le sanctuaire de Jérusalem : *Effigiem animalis..., penetrali sacravere* (1); tandis qu'on sait que l'interdiction de toute image était de rigoureuse institution mosaïque, et que l'âne n'a jamais figuré dans les exceptions. Tacite lui-même se contredit formellement quelques pages plus loin. Il rapporte que Pompée, le premier des Romains qui entra dans le temple par droit de conquête, n'y trouva « aucune image des dieux : tout était nu et le sanctuaire ne renfermait rien : *Nulla intus deum effigie, vacuam sedem et inania arcana* (2). » Il se contredit encore et confirme la tradition biblique en parlant du culte des Hébreux : « Ils conçoivent, dit-il, par l'esprit seul, un Dieu seul et unique. Toute main qui figurerait, avec des matières périssables, la Divinité à l'image de l'homme, serait impie. Leur Dieu est une essence suprême et éternelle,

(1) Tacit., *Histor.*, V, 3 et 4.
(2) Id., *ibid.*, IX.

immuable et sans fin. Aussi ne souffrent-ils *aucun simulacre dans leurs villes, encore moins dans leurs temples.* Ils n'admettraient point cette adulation pour des rois, ils n'admettraient point cet honneur pour les Césars. *Nulla simulacra urbibus suis, nedum templis sinunt. Non regibus hæc adulatio, non Cæsaribus honor* (1). » C'était proclamer involontairement l'éloge de ces Juifs qu'il traite avec tant d'amertume et de mépris, et dont il fait, contrairement à leur histoire, la plus abjecte portion des esclaves des Assyriens, des Mèdes et des Perses.

Ailleurs, à propos de l'incendie de Rome par Néron (trente-deux ou trente-trois ans après la mort de Jésus-Christ) et de l'idée qu'avait eue ce prince d'en rejeter le crime sur les sectateurs du culte chrétien, le même Tacite appelle la foi chrétienne une superstition exécrable, « *exitiabilis superstitio* (2), » et les Chrétiens, des malheureux abhorrés pour leurs infamies, « *per flagitia invisos christianos* (3). » On arrêta d'abord, ajoute-t-il, ceux qui s'avouaient Chrétiens; puis, sur leurs révélations, une multitude immense, « moins convaincue d'avoir incendié la ville que d'être animée de la haine du genre humain, *haud perinde in crimine incendii, quam odio humani generis convicti;* » et toute cette chair humaine alla, dans le Cirque, payer l'impôt du sang aux plaisirs de Rome. Dire la « haine du genre humain », c'était dire la haine des lois, des croyances romaines, puisqu'aux yeux de

(1) Tacit., *Histor.*, V, 5.
(2) Tacit., *Annal.*, XV, 44.
(3) Id., *ibid.*

l'orgueil romain Rome seule comptait et était le monde. Or, on le sait, dans les premiers temps du rayonnement de la religion du Sauveur, « les Chrétiens, » c'est Tertullien qui en témoigne, « ayant pour fondement les livres des Juifs, étaient souvent accusés de chercher à répandre leurs doctrines à l'ombre de la religion juive, qui était autorisée (1); » Tertullien se défend avec vigueur contre cette confusion, et néanmoins, aux premiers siècles, Juifs et Chrétiens, également spiritualistes de croyances, se confondaient dans la pensée des Romains. De là probablement ces caricatures de l'âne, issues des calomnies du polythéisme. Ajoutez que les premiers Chrétiens n'étaient pour la plupart que des pauvres, des gens du peuple, et que les Juifs avec lesquels on les confondait exerçaient, dans l'antique société romaine, les basses professions de la basse juiverie du *Ghetto* de la Rome de nos jours ou de Francfort. Double motif de mépris pour l'orgueil des dominateurs du monde. Ajoutez encore que, pour un payen pur, le Christianisme n'était pas une de ces religions inoffensives auxquelles on pouvait laisser franchir le seuil du temple de la tolérance, mais un principe ennemi, mais toute une révolution sociale. Le Dieu chrétien, qui, sous trois hypostases divines, persiste dans son iden-

(1) TERTULL., *Apolog.*, XXI.
On peut consulter sur cette opinion l'écrit de V. J. G. KRAFT : *Prolusio de nascenti Christi ecclesiâ sectæ judaïcæ nomine tutâ*. Erlang., 1771; et SEIDENSTUCKER, *De Christianis ad Trajanum usque à Cæsaribus et senatu romano pro cultoribus religionis mosaïcæ semper habitis*. Helmstædt, 1790, brochure in-4º.

tité absolue, révoltait naturellement les sectateurs de
la promiscuité polythéiste. C'était donc le jeu des
payens de battre en brèche la foi nouvelle par les
armes du ridicule, et de représenter les Chrétiens
comme de vils et imbéciles sectaires. On voit en effet,
par l'épître première de saint Paul aux Corinthiens, que
l'idolâtrie prenait à tâche de tourner en ridicule la
mort ignominieuse du Christ. « Pour nous, disait-il,
nous préchons Jésus-Christ crucifié, qui est un scan-
dale pour les Juifs et une folie pour les Gentils (1). »
Aussi l'art, d'abord timide et prudent, s'abstint-il de
reproduire le Christ en croix. On voila les mystères
du sacrifice divin sous des allégories. On imagina
celles d'Orphée, de Jonas, de Daniel dans la fosse aux
lions, du bon Pasteur, ou du Phénix toujours renaissant,
ou bien encore l'emblème de l'Agneau sans tache expi-
rant au pied d'une croix, ou la figure d'un adolescent
foulant de ses pieds nus un lion et un dragon (*concul-
cabis leonem et draconem*). Vint, en 691, sous Justi-
nien II, le concile de Constantinople, *In trullo*, qui
prescrivit de préférer la réalité aux allégories, et de
montrer le Christ dans toute la poignante réalité de
son sacrifice volontaire. Le génie grec répugna long-
temps encore à ces douloureuses représentations, en
quelque sorte dégradantes à ses yeux; et les Latins eux-
mêmes ne s'y prêtèrent qu'avec mauvaise grâce,
s'obstinant à maintenir une allégorie devenue inintel-
ligible à force de mysticisme.

(1) Ep. I, ch. i, v. 23. — Cf. Arnob., *Adv. Gent.*, I, f. v et vii
de l'édit. de 1542; et Lactant., *Divin. Inst.*, IV, xvi.

CHAPITRE VI.

AUTOGRAPHES CITÉS DANS LES AUTEURS ANCIENS.

<small>Comment s'appelait un autographe dans les langues anciennes.</small>

Avant d'entrer dans cette nomenclature, voyons comment les littératures anciennes rendaient l'idée que le mot *autographe*, pris substantivement, exprime dans les langues modernes. Tantôt elles employaient un seul mot, tantôt une périphrase. On rencontre parfois, dans le sens adjectif, le mot ἰδιόγραφος (ἴδιος propre,

<small>Chez les Grecs.</small>

γραφή écriture), idiographe, chez quelques auteurs grecs, par exemple chez le moine byzantin Georges Cédrène (1) et chez Joël, chronographe comme lui (2). Soit que d'autres écrivains grecs aient employé aussi, pour exprimer la même idée, les substantifs *autographe* (αὐτός soi-même, γραφή écriture) et *chirographe*

<small>Chez les Romains.</small>

(χείρ main, γραφή écriture), soit que les Latins aient composé ces mots en en tirant les éléments du grec, on les retrouve dans plusieurs auteurs latins. Suétone est,

<small>Le mot autographe employé adjectivement par Suétone;</small>

à ma connaissance, le premier qui ait employé le vocable *autographus*. Il en use adjectivement : « Lettres autographes d'Auguste : *Litteræ Augusti* AUTOGRAPHE (3).

(1) CEDRENI *Compendium historiarum*, t. I, p. 353 de l'édition grecque-latine du Louvre; ou page 619 de l'édition de Bonn.
(2) Page 43 de l'édition de Bonn.
(3) *Vita Augusti*, ch. 71 et 87.
Cf. AULU-GELL., IX, 14.

Symmaque emploie ce mot d'une manière absolue : *Vetustatis exemplum de* AUTOGRAPHO *tuo* (1).

<small>substantivement par Symmaque.</small>

Suétone donne pour synonyme le substantif *chirographe,* qui est aussi le mot cicéronien. Dans le chapitre LXXI de sa *Vie d'Auguste,* il dit : « J'ai remarqué qu'il ne sépare pas les mots dans son *chirographe,* c'est-à-dire quand il écrit de sa main : « *Notavi et in* CHIROGRAPHO *non dividit verba.* » Le même Suétone (2) parle de vers autographes de Néron : *Versus ipsius* CHIROGRAPHO *scripti.* »

En ces deux passages, le mot *chirographe* doit, ce semble, s'entendre de l'écriture autographe en général. Mais il ne parait pas avoir un sens toujours aussi étendu, et il signifie parfois la signature seulement. Il me parait probable qu'il veut dire toute l'écriture, quand Suétone, parlant d'Auguste (3), rapporte qu'il exerçait ses petits-fils à imiter son *chirographe, chirographum suum.* Mais quand le même Suétone écrit que « Titus savait imiter le premier chirographe venu, et que ce prince disait lui-même, à ce propos, qu'il aurait été un excellent faussaire (4), » est-il bien certain que l'auteur voulût dire l'imitation de toutes les écritures, chose autrement difficile que la simple imitation de signatures. Ne peut-on pas admettre, avec la plupart

<small>Chirographe.</small>

(1) SYMMACHI *Epistolarum nova editio. Gasp. Scioppius recensuit.* Maguntiaci, J. Albinus, ann. M D C VIII. *Epist.* III, 2.

(2) 52e chapitre de la *Vie de Néron.*

(3) *Vita August.,* ch. 64.

(4) « Imitarique chirographa quæcunque vidisset, ac sæpe profiteri : se maximum falsarium esse potuisse. » SUET., *Vita Titi.*

des interprètes, qu'en effet il s'agit seulement de l'imitation de signatures?

Cependant, avant Suétone, Cicéron avait employé ce mot dans les deux sens (1).

Un autre passage de la seconde *Philippique* (2) revient au sens général de l'écriture autographe : « Quelles seront, dit Cicéron à Antoine, vos preuves et moyens de conviction? Sera-ce l'écriture? Mais c'est chose où vous êtes passé maître et qui vous a fort profité. Mauvais moyen, car la lettre est de main de secrétaire : *Quo me teste convincas? An* CHIROGRAPHO? *In quâ habes scientiam quæstuosam. Qui possis? Sunt enim librarii manu.* »

Le mot *chirographe* voulait donc dire aussi bien écriture autographe que simple signature.

On appelait également *chirographe* chez les Latins, la cédule ou billet d'un débiteur, écrit ou souscrit de sa main, ou revêtu de son sceau. Dans tous les cas, Cicéron n'emploie nulle part, dans cette acception, le mot *chirographe*, qui fut adopté chez nous pour les actes de garantie, à l'époque où le latin avait envahi la langue judiciaire.

Idiographe.

De son côté, Aulu-Gelle fait usage adjectivement du mot *idiographe* pour désigner un manuscrit autographe de Virgile : « Je suis, dit-il, fort disposé à croire ceux qui disent avoir vérifié, dans un *manuscrit idiographe* de Virgile : *Quod circa factum hercle est ut facile iis cre-*

(1) Voir, pour le premier, la treizième lettre du second livre, *Ad familiares*, et livre II, épître xx^e des *Lettres à Atticus*. Pour le second, voir *De naturâ Deorum*, l. III, ch. xxx.

(2) § IV.

dam qui scripserunt IDIOGRAPHUM LIBRUM *Virgilii sese inspexisse* (1).

Antérieurement à Cicéron, les Latins paraissent avoir usé d'une périphrase pour rendre le sens que nous attachons au mot autographe pris substantivement. Remarquons toutefois qu'en *allemand* et en *anglais*, quand on dit seulement l'*autographe* de tel personnage, on entend sans plus une simple signature. Si l'on veut indiquer qu'une lettre est tout entière de la main, on dit *lettre autographe*.

Les auteurs latins abondent en mentions de documents épistolaires ou autres, soit entièrement, soit en partie autographes. En voici la rapide nomenclature (2). Mention d'autographes dans les auteurs latins.

Cicéron, parlant, dans l'*Orateur*, de la façon dont Ennius prononçait certains mots : *Burrus* au lieu de *Pyrrhus; Bruges,* au lieu de *Phryges*, ajoute « qu'on peut le voir par les vieux manuscrits (probablement autographes) de cet auteur : *Ipsius antiqui declarant libri* (3). » C'est l'Ennius dans le fumier duquel Virgile savait si bien trouver de l'or. Cicéron.

Le même Cicéron signale dans une de ses lettres à son frère Quintus, « ce qu'il y a tracé de sa propre main à la fin d'une page : *Hæc infima quæ sunt meâ manu* (4). » Ailleurs, il lui envoie « une épître qu'il

(1) *Noctes Atticæ*, l. IX, c. XIV.
(2) Il existe deux dissertations sur les autographes anciens dans le *Thesaurus* de Morel : l'une de Berger, l'autre de Guhling, pp. 83 et 87.
(3) *Orat.*, § XLVIII.
(4) *Ad Quint. fratrem*, II, 1.

avait dictée et écrite chemin faisant : *Hanc epistolam dictaveram scripseramque in itinere* (1). » Écrivant à Atticus, il débute par dire « qu'il n'a pas de meilleure preuve à donner de ses occupations que la nécessité où il se voit d'emprunter la main d'un secrétaire : *Occupationum mearum vel hoc signum erit quod epistola librarii manu est* (2). » Ce qui induit à penser que généralement il écrivait de sa propre main. Et, de fait, par une lettre du mois de janvier, l'an 697 de Rome, à son frère, il appuie sur le même détail : « Quand tu recevras de moi des lettres de main de secrétaire, c'est que je n'aurai pas le moindre instant de loisir. Quand j'écris moi-même, c'est que je suis un peu moins occupé (3). »

<small>Manuscrits de Cicéron et de Virgile, d'Auguste, de Caton.</small>

Quintilien mentionne des manuscrits de Cicéron et de Virgile, des autographes et des minutes de l'empereur Auguste, de Caton le Censeur, à propos de certaines différences et singularités d'orthographe qu'on y observait, et que les copistes, dans la reproduction successive de leurs œuvres, ne conservaient point, comme nous le disions plus haut (4).

Suétone, qui, en sa qualité de chef de la correspondance d'Hadrien (5), compulsait à son aise les archives

(1) *Ad Quint.*, II, 7.

(2) Lib. IV. *Ep. ad Atticum.*

(3) *Ad Quintum frat.*, II, 16. « Quum à me litteras LIBRARII MANU acceperis, ne paullum otii me habuisse judicato; quum autem meâ, nullum est. »

(4) QUINTIL., *Institut. Orat.*, I, 7.

(5) SPARTIEN, dans sa *Vie d'Hadrien*, c. II, donne ce titre à Suétone.

de l'empire au Capitole, y avait vu des « lettres de Jules César, dressées par pages et dans la forme des mémoires (c'était la première fois qu'on écrivait ainsi), contrairement à l'ancienne habitude des consuls et des généraux, qui écrivaient leurs dépêches dans le sens de la longueur du papier (1). » Le même Suétone fait aussi de curieuses observations sur l'écriture épistolaire d'Auguste, qui ne séparait pas ses mots dans ses autographes, comme nous l'avons rappelé précédemment.

<small>Lettres de Jules César.</small>

<small>Autographes d'Auguste.</small>

Après la mort de l'empereur Auguste, quatre petits livres *de sa main* furent présentés au sénat par Drusus. Ils contenaient :

<small>Livrets autographes laissés par lui.</small>

Le premier, un règlement pour ses propres obsèques.

<small>Ce que c'était.</small>

Le second, un récit des principaux actes de sa vie politique, *Index rerum gestarum*. Cette autobiographie, commençant l'an 710 de Rome et finissant avec le troisième cens, qui est de l'an 766, fut gravée sur les colonnes d'airain du fronton de son mausolée, et deux copies sur pierre, mutilées, mais bien précieuses encore, l'une en grec, l'autre en latin, sont parvenues jusqu'à nous. Une double rédaction, en latin et en grec, en a été retrouvée à Ancyre.

Le troisième livre renfermait une sorte de statistique de l'empire, ou abrégé des forces et des finances de l'État, *Breviarium rationum imperii*.

(1) SUÉTONE, *Vie d'Auguste*, ch. 71, 87. « Epistolæ J. Cæsaris extant ad Senatum, quas primus videtur ad paginas et formam memorialis libelli, cum anteà consules et duces non nisi transversâ chartâ scriptas mitterent. »

Le quatrième, enfin, contenait des conseils pour ses successeurs, qu'il détournait des conquêtes (1).

Autographe de Virgile.

Aulu-Gelle avait eu sous les yeux un manuscrit des *Géorgiques,* corrigé de la main du poëte de Mantoue. Il rappelle aussi qu'un grammairien alors en grand renom à Rome, nommé Fidus Optatus, lui avait fait voir un manuscrit de merveilleuse antiquité du second livre de l'Énéide, acheté deux mille sesterces dans le quartier des Sigillaires, et qui passait pour l'*original même de la main de Virgile* (2). « Mais, ajoute Aulu-Gelle, Hygin, autre grammairien qui n'était pas non plus sans mérite, affirmait et soutenait, dans ses Commentaires sur Virgile, que cette version n'était pas la vraie, et qu'il fallait dire (comme il avait pu le vérifier lui-même) : *dans un exemplaire venant de la maison et de la famille de Virgile* (3). »

Autographes de Néron.

Néron, que le crime et les plaisirs du théâtre et des arènes pouvaient seuls distraire de la poésie, avait laissé des tablettes et un cahier de brouillons de vers

(1) Voir ce qu'on sait de ces documents dans l'*Examen critique des historiens de la vie et du règne d'Auguste,* par M. Émile Egger, de l'Institut, dont le travail a été couronné, en 1839, par l'Académie des inscriptions et belles-lettres, et imprimé en 1844.

Feu Le Bas, de l'Institut, a restitué presque complétement et traduit le Testament politique d'Auguste, t. II de son *Histoire romaine.* Paris, 1848, appendice III.

(2) *Noctes Atticæ,* II, 3. « Venit nobis in memoriam Fidum Optatum, multi nominis Romæ grammaticum, ostendisse mihi librum Eneidos secundum, mirandæ vetustatis, emptum in Sigillariis XX aureis, quem ipsius Virgilii fuisse credebatur. »

(3) *Noctes Atticæ,* I, 23. « Hyginus autem, non hercle ignobilis grammaticus, in commentariis quæ in Virgilium fecit, confirmat et perseverat, non hoc à Virgilio relictum, sed quod ipse invenerit, IN LIBRO QUI FUERIT EX DOMO ATQUE FAMILIA VIRGILII. »

que Suétone avait tenus dans ses mains, et qui étaient autographes, *ipsius chirographo* (1). »

Pline l'Ancien parle d'autographes du plus puissant des rois de son époque, Mithridate, qui fut battu par Pompée. « Entre les éminentes qualités de son esprit, dit-il, ce prince avait un goût très-vif pour la science médicale. Recueillant par le menu des informations auprès de tous ses sujets, qui couvraient une partie considérable de la terre, il laissa dans ses archives secrètes une cassette pleine de mémoires sur cette matière, avec des recettes et leurs effets. Pompée, s'étant emparé de tous les trésors du roi, fit traduire ces recettes en langue latine par un de ses affranchis nommé Lenæus, habile grammairien, et par là servit autant l'humanité qu'il avait servi la république par sa victoire (2). »

Autographes de Mithridate.

Le même Pline parle d'un poëte et citoyen éminent, nommé Pomponius Secundus, dont il avait écrit la vie, et qui faisait, à ce qu'il paraît, collection d'autographes. Il avait vu chez lui d'anciens monuments sur papyrus qui avaient près de deux siècles, et qui étaient *de la main de Tibérius et de Caius Gracchus*. Il avait vu

Collections d'autographes à Rome où se trouvaient ceux des Gracques, de Cicéron, d'Auguste et de Virgile.

(1) Suét., *Vie de Néron*, c. 52.
(2) Plin., *Histor. nat.*, XXV, 3. « Mithridates, maximus suâ ætate regum, quem debellavit Pompeius... Is ergo in reliquâ ingenii magnitudine medicinæ peculiariter curiosus, et ab omnibus subjectis, qui fuère pars magna terrarum, singula exquirens, scrinium commentationum harum et exemplaria, effectusque, in arcanis suis reliquit. Pompeius autem omni regiâ prædâ potitus, transferre ea sermone nostro libertum suum Lenæum, grammaticæ artis, jussit : vitæque ita profuit non minus, quam reipublicæ victoria illa. »

souvent aussi des *papiers autographes de Cicéron, du dieu Auguste et de Virgile* (1).

Lettres à Auguste.

Le même écrivain cite également des *lettres existant encore de son temps*, adressées à l'empereur Auguste par son intendant de la Byzacène en Afrique, avec un pied merveilleux de froment d'où sortaient près de quarante tiges toutes provenues d'un seul grain (2).

Manuscrits de Pline l'Ancien.

De son côté, Pline le Jeune possédait, et citait comme preuve de la prodigieuse activité d'esprit de Pline le Naturaliste, son oncle et son père adoptif, jusqu'à *cent soixante registres de morceaux de choix, autographes,* d'une écriture très-menue, et même écrits sur le *verso.*

Livres de Martial corrigés de sa main.

On recherchait fort les exemplaires de livres revisés et corrigés, à plus forte raison quand les corrections étaient de la main de l'auteur. Ainsi, Pudens pressait Martial de lui donner ses poésies *corrigées de sa main.* « Il faut, lui répond le poëte, estimer et aimer à l'excès et le livre et l'auteur, pour vouloir ainsi posséder ses sottises en autographe (3). »

Modestie de poëte, qui ensuite n'envoie pas moins,

(1) Plin., *Hist. nat.*, XIII, 26. « Ita sunt longinqua monumenta Tiberii Caiique, Gracchorum manus, quæ apud Pomponium Secundum, vatem civemque clarissimum, vidi annos fere post CC. Jam vero Ciceronis, ac divi Augusti, Virgiliique sæpenumero vidimus. »

(2) Plin., *Hist. nat.*, XVIII, 21. « Misit ex eo loco divo Augusto procurator ejus, ex uno grano (vix credibile dictu), quadraginta paucis minus germina; *extantque de eâ re epistolæ.* »

(3) *Epigr.*, VII, 11.
Cogis me calamo, *manuque nostrâ*
Emendare meos, Pudens, libellos.
O quàm me nimium probas, amasque,
Qui vis *archetypas* habere *nugas!*

avec une de ses épigrammes adressée à la bibliothèque de Jules Martial, les sept premiers livres ou volumes de ses vers, *annotés de sa main*, et dont les corrections, dit-il, font le prix (1).

L'un des maîtres de l'empereur Marc Aurèle et de Lucius Verus, M. Cornelius Fronton, le fameux rhéteur latin, dont les œuvres, ignorées longtemps des modernes, étaient admirées sur la foi de Macrobe, d'Ausone, de saint Jérôme, de Sidoine Apollinaire, et qu'Aulu-Gelle a le tort d'égaler à celles de Cicéron lui-même, était en correspondance avec son illustre disciple Marc Aurèle, qui l'avait créé consul. Déjà l'empereur philosophe avait élevé une sorte de monument à son maître par l'éloge éclatant qu'il en avait fait dans ses *Commentaires*. Un jour, il lui vint à l'esprit de copier de sa main un des discours de Fronton, et de lui envoyer sa copie. Ébloui d'une telle faveur, à genoux devant l'autographe impérial qu'il baise et qu'il adore ; enivré, presque fou, Fronton n'a plus de voix, la joie lui brûle les os. Quand enfin il a repris ses sens, il profite d'un souvenir de lui-même pour remercier de l'autographe son empereur, pour épancher à flots précipités sa reconnaissance éloquente : « Ah ! s'écrie-t-il, que peut-il arriver à personne de plus éclatant ? A moins qu'il n'advienne sur la terre ce qu'au rapport des poëtes il se passe dans le ciel et que chantent les Muses aux oreilles de Jupiter, père des dieux et des

_{Autographes de Marc Aurèle.}

_{Ravissements de l'orateur Cornelius Fronton à propos d'un autographe de l'empereur.}

(1) *Epigr.*, VII, 16.
 Septem quos tibi misimus libellos,
 Auctoris calamo sui notatos :
 Hæc illis pretium facit litura.

hommes : *Quid amplius cuiquam contingere potest, nisi unum quod in cœlo fieri poetæ ferunt, quo Jove patre audiente, Musæ cantant?* » Chaque caractère, en cet écrit, équivaut pour lui à un consulat, à une couronne de laurier, à un triomphe. « Jamais, ajoute-t-il, jamais pareille bonne fortune est-elle échue à Marcus Porcius, à Quintus Ennius, à C. Gracchus, à Titius le poëte! Qu'est-il arrivé de semblable à Scipion, à Numidicus, à Cicéron? Si l'on dédaigne le texte du discours, on enviera les sacrés caractères; qui n'aura que mépris pour l'auteur, aura vénération pour l'écrivain, etc. (1). » Une fois sur ce thème, le fécond orateur ne tarit plus. En un mot, nul autographe ne fut, en aucun temps, reçu avec un aussi vif enthousiasme.

Cette bonne grâce s'est renouvelée à notre époque. Une princesse de Prusse a choisi le jour de la fête du docteur Curtius, professeur à Gœttingue, et ancien précepteur du prince de Prusse, aujourd'hui régnant, pour envoyer une copie, de sa main princière, des poésies du docteur à cet heureux écrivain.

(1) M. CORNELII FRONTONIS et M. AURELII IMP. *Epistulæ*, L. VERI et ANTONII PII, et APPIANI *Epistularum reliquiæ... ex codice rescripto bibliothecæ pontificiæ Vaticanæ; curante Ang. Maio.* Romæ, Burlæus, 1823, gr. in-8°, p. 14-15.

Il faut un peu se méfier de ces éditions où le cardinal, qui ne pouvait tout faire lui-même, a souvent employé des copistes peu critiques ou peu soigneux. Les mauvaises lectures n'y sont pas rares. Voir à la fin du chapitre II qui précède.

CHAPITRE VII.

TACHYGRAPHIE ET CRYPTOGRAPHIE CHEZ LES ANCIENS.

Les anciens usaient parfois entre eux, pour leurs autographes, d'un certain chiffre convenu, ou d'un mode secret qui variait suivant les peuples et les personnes. Aulu-Gelle (1), si curieux de tous les détails de mœurs, et Plutarque, dans la *Vie de Lysander* (2), rapportent un étrange moyen employé par les éphores de Lacédémone pour correspondre avec leurs généraux ou leurs amiraux. On avait, de part et d'autre, des baguettes ou des rouleaux de bois tout à fait pareils en longueur et en grosseur. Voulait-on s'écrire une dépêche, on roulait en spirale autour de la baguette que l'on avait par devers soi, une lanière étroite de parchemin dont on rapprochait soigneusement les bords. Sur ces bords juxtaposés on écrivait la dépêche, en passant la plume de l'un à l'autre par-dessus la ligne de section, de telle sorte qu'en déroulant la courroie, on coupait les lettres en deux et l'on rendait l'écriture illisible. Le ruban de peau s'envoyait ainsi, et, pour le lire, il n'y avait qu'à l'entortiller autour de la canne correspondante, et à rapprocher bien hermétiquement bord à bord les moitiés de lettres divisées. Ce genre de dépêches, de même que le rouleau qui servait à l'enrubaner, s'appelait scy-

Écriture chiffrée ou tachygraphie.

Les scytales lacédémoniennes.

(1) *Noctes Atticæ*, XVII, 9.
(2) Plut., traduction d'Amyot, *Vie de Lysander*, xxxvi-xxxvii.

tale, σκυτάλη, « ne plus ne moins, dit Plutarque dans la langue d'Amyot, que nous voyons ailleurs ordinairement que la chose mesurée s'appelle du mesme nom que fait celle qui mesure. » Cornélius Népos parle également des scytales.

<small>Alphabets secrets ou cryptographie.</small>

Les anciens avaient aussi des alphabets secrets consistant dans la transposition convenue des lettres, ce qui constitue la *cryptographie,* méthode distincte des *notes tironiennes,* ou écriture par lettres abrégées ou par signes, appelée *tachygraphie* chez les anciens, et plus communément chez nous *sténographie,* et dont nous parlerons tout à l'heure. Suivant Plutarque, ce fut Jules César « qui le premier inventa la manière de parler avec ses amis par chiffre de lettres transposées, quand il n'avait pas le loisir de parler de bouche à eulx pour la pressive nécessité de quelque affaire (1). » Suétone rapporte également cet usage de César. Il dit que « pour les choses les plus secrètes, il usait d'une sorte de chiffre qui rendait le sens tout à fait inintelligible, les lettres étant disposées de manière à ne point former de mots. La méthode consistait à écrire la quatrième lettre de l'alphabet pour la première, par exemple, D pour A, et ainsi de suite (2); » il variait ce genre de transpositions. Ainsi, dans une lettre à César, son petit-fils

(1) PLUT., *Vie de Julius César,* XXII. Traduction d'Amyot. Le bon évêque ajoute ici un peu au texte de son auteur, mais le fait est exact historiquement.

(2) « Si qua occultius perferenda erant, *per notas* scripsit, id est, sic structo literarum ordine, ut nullum verbum effici posset : quæ, si quis investigare et persequi velit, quartam elementorum literam, id est, D pro A, et perinde reliquas commutet. » *Vita C. J. Cæsaris,* 56.

Auguste convient avec lui d'employer AB pour BC, et ainsi de suite, et AA pour X (1).

Ce fut très-vraisemblablement, comme le dit Plutarque, Jules-César qui, le premier, introduisit cette façon d'écriture chez les Romains; mais il n'en fut pas l'inventeur, car on la retrouve longtemps avant lui chez les Grecs. Ausone, Martial, Eusèbe, comme on le verra plus loin; Manilius, Prudentius, saint Jérôme, saint Augustin, saint Fulgence, parlent aussi de ces signes secrets. Les calligraphes grecs employaient le plus souvent la combinaison suivante : — l'alphabet, augmenté de trois signes numériques, c'est-à-dire du *digamma*, du *coph* et du *sampi*, était divisé en trois sections de neuf lettres, où la première était remplacée par la neuvième, la seconde par la huitième, ainsi de suite; puis la dixième par la dix-huitième, la dix-neuvième par la vingt-septième, etc.

<small>L'alphabet secret introduit à Rome par Jules César venait de Grèce.</small>

Un grammairien qui vivait sous Tibère, Valerius Probus, dont Suétone a écrit la biographie, avait composé un livre spécial sur l'interprétation de ces alphabets secrets. Le livre est perdu, mais Aulu-Gelle nous en a gardé le souvenir : « On a, dit-il, un recueil de lettres de C. Cæsar à C. Oppius et à Balbus Cornelius, administrateurs de ses biens pendant son absence. On y trouve de temps à autre des lettres isolées, des syllabes sans liaison, qu'on dirait jetées là comme au hasard et sans valeur, et avec lesquelles on ne saurait former des mots. C'est qu'ils étaient convenus

<small>Livres sur l'interprétation des alphabets secrets.</small>

(1) Voir le fragment conservé par Isidore de Séville, *Origines*, I, xxiv, § 2.

entre eux d'un certain mode de transposition de ces lettres.... Il y a, en effet, un commentaire fait avec beaucoup de soin par le grammairien Probus sur la valeur secrète de ces lettres dans la correspondance de C. César (1). »

<small>En quoi consistait la sténographie antique.</small>

Le système de *tachygraphie* ou sténographie antique était chose bien différente, et consistait soit en abréviations, soit en signes tout à fait spéciaux.

Dans la première espèce, on consacrait le C pour signifier *Caïus;* le P pour *Publius;* D pour *dedicat;* S. P. Q. R. pour *senatus populusque romanus;* O. V. F. pour *oro vos faciatis;* coss pour *consulibus*, etc., etc., usage très-fréquent dans les inscriptions et les affiches. C'est ce que les Romains appelaient *litteræ singulæ*, dont ils ont fait par contraction le mot *siglæ*, et nous, *sigles*. *Sigillum*, cachet, a la même étymologie.

<small>Variété indéchiffrable des notes tachygraphiques.</small>

Quant à l'autre espèce de notes tachygraphiques, c'étaient des figures qui n'avaient aucun rapport avec les lettres de l'alphabet ordinaire, et dont chacune exprimait soit une association de mots, soit un mot, soit une syllabe. Elles étaient sans doute un peu livrées à la fantaisie de chacun des praticiens, car, en divers manuscrits tachygraphiques qui nous sont restés, le système de caractères diffère trop pour que les signes

(1) *Noctes Atticæ*, XVII, 9. « Libri sunt epistolarum C. Cæsaris ad C. Oppium et Balbum Cornelium, qui res ejus absentis curabant. In his epistolis quibusdam in locis inveniuntur litteræ singulariæ sine coagmentis syllabarum, quas tu putes positas inconditè; nam verba ex his litteris confici nulla possunt. Erat autem conventum inter eos clandestinum de commutando situ litterarum.... Est adeo Probi grammatici commentarius satis curiosè factus de occultâ litterarum significatione epistolarum C. Cæsaris scriptarum. »

s'aident mutuellement à fournir une clef uniforme et commune.

L'art de ces notes, introduit, suivant Isidore, chez les Romains par Ennius, fut tellement perfectionné et pratiqué par Tiron, l'affranchi de Cicéron, qui l'employait à relever ses plaidoyers et ses discours prononcés au sénat (1), que ce genre d'écriture fut appelé *notes tironiennes*, nom qu'il a conservé. D'autres perfectionnements y furent apportés encore par un affranchi de Mécène, puis par Sénèque lui-même ou quelqu'un de ses affranchis, qui rassembla en un corps tous les signes (2). L'application n'en était pas bornée aux usages publics, on l'étendait aux correspondances particulières. Ainsi, Brutus, J. César le dictateur, Auguste, Cicéron et nombre d'autres illustres, en usaient entre eux, comme une publication du cardinal Angelo Mai, celle de la *Rhétorique* de Julius Victor, le prouve : « *Solent etiam notas inter se secretiores pacisci quod et Cæsar et Augustus et Cicero et alii plerique fecerunt* (3). »

. « Tu as assez mal compris, je le crains, dit Cicéron dans une lettre à Atticus, ce que je te disais sur ces dix commissaires, parce que je t'avais écrit en signes (*notes abrégées*) (4). »

Notes tironiennes.

De ceux qui usaient des notes tironiennes.

(1) Voir EUSÈBE, *Chron.*, II, p. 156 ; et ISIDORE DE SÉVILLE, *Orig.*, I, 21.

(2) SENECA, *Epist.* 90.

(3) Ch. XXVII. Voir également SUÉTONE, *Vie de J. César*, c. 56, et *Vie d'Auguste*, c. 88 ; DION CASSIUS, XL, 9 ; QUINTILIEN, *Proœmium ad Marcellum*.

(4) *Ad Attic.*, XIII, XXXII, § 4. « Et quod ad te de decem legatis scripsi, parum intellexisti, credo, quia διὰ σημείων scripseram. »

LIVRE DEUXIÈME.

Cicéron use adroitement de ces notes pour relever un discours de Caton.

Plutarque rapporte que ce fut par ce moyen que Cicéron réussit un jour à se procurer le texte exact d'un discours de Caton, en distribuant parmi l'auditoire plusieurs scribes habiles dans l'art d'écrire en notes, c'est-à-dire, comme nous le dirions de nos jours, des sténographes (1).

Auguste donne à ses petits-fils leçon de tachygraphie.

Auguste, déjà versé dans la cryptographie, donnait lui-même, au rapport de Suétone, leçon de tachygraphie à ses petits-fils, en même temps qu'il s'amusait à leur apprendre à imiter son écriture (2).

Mais cette sténographie si fort usitée chez les Romains, était, comme les alphabets secrets, d'invention grecque, et très-ancienne. Diogène Laërce en fait remonter l'usage jusqu'à Xénophon, lequel, dit-il, est le premier qui s'en soit servi pour relever les discours de Socrate, dont il fut l'éditeur (3). Diogène Laërce emploie l'expression ὑποσημειωσάμενος, écrivant par signes, comme Cicéron disait : διὰ σημείων, *par notes*.

Jusques à quand fut conservé l'usage des notes tironiennes.

Il existe à la Bibliothèque impériale un manuscrit très-ancien en notes tironiennes. L'usage de ces notes s'est conservé jusqu'au onzième siècle, et l'on a encore des lettres du fils de Charlemagne, Louis le Débonnaire, qui sont écrites avec ces sortes de caractères. Le béné-

Un bénédictin reconstitue le lexique tironien.

dictin dom Pierre Carpentier ayant eu l'occasion d'examiner ces lettres, fut conduit à faire une étude particulière des notes tironiennes, et publia, en 1747, le

(1) Plut., *Vie de Caton*, c. XXIII.
(2) Sueton., *August.*, c. 64. « Nepotes et literas, et notare, aliaque rudimenta, per se plerumque docuit : ac nihil æque elaboravit, quam ut imitarentur chirographum suum. »
(3) L. II, p. 45 C de l'édition de Londres, 1664, in-fol.

résultat de ses recherches. C'est un fort savant travail, qui a reconstitué l'alphabet tironien (1).

Notre sténographie est-elle plus habile que ne le fut celle de l'antiquité? C'est un fait qu'il serait difficile d'apprécier, et qui, du reste, est peu probable, si l'on s'en rapporte aux auteurs qui vantent les tironiens de suivre et même de devancer la parole, témoin ce passage de Manilius parlant d'un « *Notarius* » qui rend un mot par une lettre, et dont les notes vont plus vite que la langue (2); témoin encore cette vive épigramme de Martial : « Si vite que volent tes paroles, sa main est plus rapide encore; ta langue n'a pas achevé que sa plume a fini (3). » Et cette épître d'Ausone à un sténographe, épître d'un goût charmant, et qui mériterait d'être citée en entier : « A peine l'intime pensée de notre cœur s'est-elle fait jour, que déjà elle est sur tes tablettes; ma parole même, tu la devances (4). »

Le stylet des sténographes anciens courait-il plus vite que la plume des nôtres?

(1) *Alphabetum tironianum, seu notas Tironis explicandi methodus.* Paris, 1747, in-fol.

(2) Lib. IV, v. 197 :
 Cui littera verbum est,
 Quique notis linguam superat.

(3) *Epigr.*, XIV, 208 :
 Currant verba licet, manus est velocior illis;
 Nondum lingua suum, dextra peregit opus.

(4) *Carm.* 146 :
 Tu sensa nostri pectoris
 Vix dicta, jam ceris tenes,
 Tu me loquentem prævenis.

CHAPITRE VIII.

LES SECRÉTAIRES, SCRIBES ET ÉCRIVAINS EN GRÈCE ET A ROME.

Il y avait, dans l'antiquité, deux classes de scribes : les scribes publics et les scribes privés. Les premiers étaient des hommes libres, pour la plupart des affranchis; dans tous les cas, gens de l'ordre du peuple, et qui, classés en certaines décuries chez les Romains, recevaient des émoluments sur le trésor de l'État. Les seconds étaient des esclaves. Il y eut aussi à Rome des scribes ou écrivains calligraphes, hommes libres, qui firent, pour leur propre compte, le métier de copistes, à cette époque où l'imprimerie n'existait pas encore pour la reproduction des livres.

Bibliographes grecs. — Dans la Grèce, on nommait *bibliographes*, βιβλιογράφοι, les scribes qui copiaient les livres;

Secrétaires. — *Secrétaires*, ἐπιστολεῖς, les secrétaires particuliers de très-grands personnages;

Métagraphes ou grammates. — *Métagraphes* ou *grammates*, μεταγραφεῖς, γραμματεῖς, les secrétaires officiels et les greffiers des fonctionnaires publics;

Sous-écrivains. Épistolographes. — *Sous-écrivains*, ὑπογραφεῖς, les expéditionnaires.

Les Gréco-Égyptiens appelaient *épistolographes* les secrétaires épistolaires. On a vu plus haut ce qu'était l'épistolographe du roi.

Condition des scribes chez les Grecs. — Chez les Romains, la charge de secrétaire public était beaucoup moins considérée que chez les Grecs, dit Cornélius Népos parlant d'Eumène, employé comme

secrétaire par le roi Philippe. « Ils étaient traités comme des mercenaires, ce qu'ils sont en effet, ajoute Népos, tandis que chez les Grecs il fallait qu'ils fussent d'assez bon lieu, à raison des secrets auxquels ils pouvaient prendre part (1). » Et, à ce propos, Cicéron se plaint de ce que les scribes (aujourd'hui les employés) qui avaient dans les mains la fortune publique, étaient en général des gens de peu de valeur.

Chez les Romains.

Du reste, qu'ils fussent libres, affranchis ou esclaves, voici les dénominations diverses sous lesquelles ils étaient connus :

Dénominations diverses des esclaves lettrés.

Liberti ou *servi à manu* (2), à peu près comme on a dit chez nous *secrétaires de la main;*

On disait aussi *ad manum* (3) ;

Liberti ou *servi ab epistulis* (4), secrétaires épistolaires ;

A rationibus ou *Ratiocinatores* (5), nommés aussi *Dispensatores*, secrétaires pour les comptes, espèces d'intendants, dont les livres s'appelaient *tabulæ;*

A studiis (6), sorte de lecteurs qui aidaient leurs maîtres dans leurs études ou dans leurs recherches littéraires ;

(1) Corn. Nep., *Vie d'Eumène*. « Quod multo apud Græcos honorificentius est quàm apud Romanos : nam apud nos revera, sicut sunt, mercenarii scribæ existimantur. »

(2) Sueton., *Cæsar*, 74; *August.*, 67; *Vespasian.*, 3. Cf. Orelli, *Inscriptionum latinarum amplissima collectio*. Turin, 1828, 2 vol. in-8°, nos 2437, 2931.

(3) Orelli, n° 2874.

(4) Suet., *Claud.*, 28. Voir également Orelli, nos 1641, 2922, etc.

(5) Cicer., *Ad Attic.*, I, 12; Suet., *Claud.*, 28; Tacit., *Annal.*, XV, 35.

(6) Suet., *Claud.*, 28.

A libellis (1), ceux qui étaient chargés de libeller les requêtes ;

Ab actis (2), ceux qui rédigeaient les procès-verbaux d'un conseil public ou privé.

Les souverains et les grands seigneurs avaient seuls de ces *homines ab epistulis et libellis et rationibus*. Néron en vint à prétendre que de semblables charges pouvaient appartenir seulement à la maison de l'empereur (3). L'existence d'un pareil luxe dans la maison de Torquatus Silanus, qui à l'illustration de Junius joignait le tort d'être l'arrière-petit-fils d'Auguste, et dans celle de Silanus, neveu de Torquatus, leur fut imputée à désordre et à crime capital (4).

On distinguait aussi entre les affranchis ou esclaves ceux qui étaient consacrés aux lettres grecques et ceux qui l'étaient aux lettres latines. On appelait les premiers *Liberti* ou *Servi ab epistulis græcis* (5); les seconds, *Liberti* ou *Servi ab epistulis latinis* (6).

Tabellarius.

Cicéron donnait le nom de *Tabellarius* à l'esclave qui tenait ses tablettes et y écrivait sous sa dictée (7). C'est le même nom qui servait à désigner les messagers chargés de porter les lettres, attendu que les Ro-

(1) Suet., *Dom.*, 14; Tacit., *Annal.*, XV, 35, 55; XVI, 8.
(2) Orelli, n° 2273.
(3) Tacit., *Annal.*, XV, 35.
(4) Tacit., *Annal.*, XVI, 8. Ce qu'on reprochait à Silanus (faussement d'ailleurs), c'était d'organiser d'avance, comme par une prétention au rang suprême, les trois services de la chancellerie impériale, en y établissant ici des affranchis, là des nobles.
(5) Orelli, n°s 1727, 2437.
(6) Orelli, n°s 2733, 3907.
(7) Cicer., *Phil.*, II, 4.

mains non plus que les Grecs n'ont connu les établissements de poste. Les Grecs appelaient ces porteurs de lettres (piétons ou cavaliers) *grammatophores*, γραμματοφόροι.

Grammatophore, ou facteur de lettres.

Telle était dans ses subdivisions usuelles la dénomination ancienne et classique des scribes de la dernière domesticité ou d'une domesticité plus relevée. Avec le temps, les dénominations se confondirent. Tous les secrétaires, libres ou non, publics ou privés, furent appelés du titre générique de *Scribæ*. Ainsi, le nom de Scribes resta aux greffiers des édiles, des préteurs, des questeurs, en un mot de tous les principaux magistrats civils. Il est donc évident que, sous la dénomination littérale, il y a des distinctions à faire, des nuances dont il faut tenir compte. Ce Philémon, qui avait promis aux ennemis de César de se défaire de lui par le poison, n'était qu'un esclave, secrétaire *à manu*. Ce Thallus, autre secrétaire de la main d'Auguste, qui avait reçu cinq cents deniers pour livrer une des lettres de son maître, n'était aussi qu'un esclave (1), et il n'est pas surprenant qu'en une telle situation infime l'honnêteté des sentiments fît défaut. Mais les scribes n'étaient pas tous des hommes de la dernière domesticité, de simples machines calligraphiques, c'étaient aussi de véritables fonctionnaires, maintenus, il est vrai, constamment en un ordre inférieur par l'aristocratie, par les mœurs d'un peuple chez lequel l'esclavage et l'affranchissement marquaient si impérieusement les distances. Mais, depuis les commencements

Classes diverses des scribes.

(1) Suet., *Cesar.*, 74; *Octav. August.*, 67.

232 LIVRE DEUXIÈME.

de Rome, tels d'entre ces hommes se relevaient dans la considération des gouvernements et du public, suivant leur mérite personnel et la nature plus ou moins délicate de leurs services. Par exemple, ce *scribe,* ou greffier, qui, placé auprès de Porsenna, son maître, reçut de la main de Mucius Scævola le coup destiné au roi, était autre chose qu'un simple scribe, puisque la richesse de son costume, presque égale à celle du costume du roi (1), avait pu tromper Scævola. Il fallait que ce fût une manière de secrétaire d'État, et non pas un simple secrétaire.

Était-ce un scribe proprement dit que celui qui fut tué par Mucius Scævola au lieu de Porsenna?

Les secrétaires des pontifes n'étaient pas apparemment non plus de la domesticité, puisque, à raison de leur participation aux choses de la religion, ils étaient pontifes de seconde classe, *minores pontifices* (2).

Les sous-pontifes n'étaient pas non plus de simples scribes.

Les prêtres créés par Auguste pour veiller aux cérémonies religieuses instituées en l'honneur des *Lares compitales,* ou divinités des carrefours, et appelés *Augustales,* étaient choisis parmi les affranchis (3). C'étaient des prêtres de la dernière classe.

Il fallait aussi que le fameux scribe Cneus Flavius, qui, vers l'an 307 avant notre ère, divulgua les fastes et en même temps le protocole de la chancellerie judiciaire, et qui par ce fait fut l'occasion d'un remaniement des formes du droit romain, fût entré bien avant dans la confiance générale pour avoir eu la faculté de se jouer ainsi des prêtres et des jurisconsultes

(1) « Scriba cum rege sedens pari fere ornatu, » dit Tite-Live, II, 12.
(2) Orelli, n° 2437.
(3) Petron., *Sat.,* 30; Orelli, n° 3959.

à privilèges, et devenir édile curule, quoique fils d'un affranchi. Les fastes, qui indiquaient les jours fériés et ceux où l'on pouvait plaider, étaient le secret des prêtres ; et les formules du droit, le secret des jurisconsultes, qui affectaient de ne les écrire qu'en abrégé pour en garder le privilège et forcer d'aller à eux. Flavius, versé dans tous ces mystères, les mit à jour, et voilà pourquoi le peuple charmé le nomma édile, malgré sa naissance (1).

Enfin, il est un certain nombre d'affranchis employés par des empereurs comme secrétaires intimes, qui s'élevèrent à la richesse, au crédit et au pouvoir. Tels furent Narcisse, secrétaire *ab epistolis* de Claude (2) ; Pallas, son contrôleur du palais (*à rationibus*), l'amant et le complice d'Agrippine (3) ; le maître des requêtes Épaphrodite, secrétaire *à libellis* de Domitien (4) ; enfin, le faussaire Mnesthée, secrétaire (*notarius secretorum*) d'Aurélien, et l'auteur de la conspiration militaire dont ce prince tomba victime (5).

On pourrait aussi rappeler, en passant, cette Flavia Domitilla, *fille d'un simple greffier de questeur*, Flavius Liberalis, de Ferentum, laquelle fit une assez belle fortune. De maîtresse de Statilius Capella, chevalier romain, de simple bourgeoise latine (ayant *jus Latii*), elle devint la femme de Vespasien, alors préteur, et

Fille d'un greffier de questeur devenue, après sa mort, AUGUSTE.

(1) CICER., *Lettres à Atticus*, VI, 1.
(2) SUET., *Claud.*, 28.
(3) IDEM, *ibid.*
(4) IDEM, *Domit.*, 14. TACIT., *Annal.*, XV, 55 ; XVI, 8.
(5) VOPISCUS, *Vita Aureliani*, 36.

fut mère de Titus, de Domitien et de Domitilla. Il est vrai que cette grande destinée fut posthume, et que Flavia Domitilla mourut avec sa fille avant l'avénement de Vespasien à l'empire. Mais elle fut la première femme, morte de condition privée, qui fut proclamée *auguste*. Elle eut les honneurs divins, et des prêtresses furent nommées pour desservir son temple (1).

<small>Ce qu'étaient dans l'antiquité les bureaux de nos jours.</small>

En résumé, le *scriptus*, les *scrinii*, les bureaux des scribes ou greffiers étaient ce que nous appelons aujourd'hui les *bureaux*. C'étaient les rouages de l'administration à ses degrés divers. C'est là que végétaient ceux qui savaient, ceux qui instruisaient des précédents, des détails de la loi, les hommes politiques. Pour n'avoir pas su les recruter avec assez de scrupule et de discernement, pour les avoir comprimés sous la verge d'une dépendance trop humiliante, plutôt que de relever leur esprit et leur âme par une juste considération proportionnée à leurs services, Rome s'était exposée à tous les subalternes résultats enregistrés par l'histoire.

<small>Ce que sont nos bureaux comparés à ceux des Romains.</small>

Ainsi l'administration publique est encore très-forte en France : on l'a vu à cette époque de désastre de 1848 où l'ordre administratif a été soutenu par l'activité, la probité, l'intelligence de cette classe d'employés à qui l'État pose en principe qu'il ne doit rien, après que la vieillesse l'a mise hors de service, et dont les veuves et les filles disputent presque toutes le pain à la misère et sont forcées d'implorer d'humiliants secours sur les bas escaliers d'un ministre.

(1) Suet., *Vesp.*, 3.

Demandez, je ne dis pas au plus mince commis marchand, car il peut avoir reçu une demi-éducation, mais au garçon perruquier qui accommode la chevelure de ce commis, et qui ne sait ni lire ni écrire ; il gagne davantage que tel employé comptant dix années de loyaux services.

Voyez la classe des ouvriers : comparez ses salaires d'aujourd'hui avec ceux d'il y a vingt-cinq ans. L'augmentation en a été progressive, et, depuis plusieurs années, les rémunérations ont augmenté encore sensiblement. Dans les campagnes, l'homme de labeur a vu doubler, même presque tripler le prix de ses sueurs.

C'est là un progrès dont le bon sens de notre époque a le droit de se faire honneur, et auquel on ne saurait trop applaudir. L'ouvrier laborieux est enfin presque aussi bien traité que le sont les condamnés à la prison ou à la réclusion, ces idoles de nos philanthropes.

Or, il serait bien temps aujourd'hui de venir en aide à la classe moyenne, qui souffre si cruellement, à la classe des petits employés qui meurt de faim. La plupart d'entre ces hommes n'ont pas même un traitement égal au salaire d'un vulgaire manœuvre maçon. Pour le malheureux employé de l'État, le problème de la vie à bon marché, de la vie possible, est encore à résoudre. Le faix de l'accroissement de toute dépense obligatoire l'écrase ; et le chiffre de ses appointements, si peu en équilibre avec les exigences de la vie matérielle et du respect de sa propre position, est encore maintenant le même que celui d'il y a soixante ans. Pour quelques ministères, il est le même que sous Louis XIV, et

pour quelques grades, il est inférieur à ce qu'il était sous Louis XVI.

Aussi, que voit-on chaque jour de plus en plus? Ceux-là qui se sentent quelque chose au cœur et à la tête, et qui naguère venaient demander à l'État au moins le revenu des dépenses faites pour acquérir des connaissances et le servir, s'éloignent pour la plupart de cette espèce d'annihilement sans présent comme sans avenir, et embrassent des professions privées. On a trop compté, je le crains, sur le goût pour les places, qui est proprement un mal français. Déjà le niveau s'abaisse. Encore un peu de temps, et les services publics se recruteront, pour les rangs moyens et inférieurs, parmi les hommes sans culture, sans nulle valeur, comme le regrettait Cicéron pour l'administration romaine. Il est impolitique, il est mauvais de placer les hommes entre leurs besoins et leurs devoirs : des malversations, dans les administrations de second ordre, ne l'ont que trop prouvé. Il faut que la force du sentiment moral et de l'éducation ait été jusqu'ici bien grande dans les grands ministères, pour que l'oubli de soi-même n'y ait pas donné le moindre scandale. Qu'il en éclate un exemple, et l'administration publique aura reçu une mortelle atteinte. Il serait pourtant si facile, il serait si sage de ne point faire une faveur de la justice; de se montrer sévère sur les conditions d'admission et large sur les moyens d'existence; de ne point faire passer sur le corps des anciens, des intrus sans services, le plus souvent sans mérite, quelquefois sans probité, et dont le triomphe insolent exaspère et décourage les honnêtes travailleurs.

Le strict respect du devoir, suivi de tous ses nobles résultats, ne serait plus une qualité, mais une habitude, le jour où des garanties de maintien et d'avancement seraient données au talent et au travail, et où le malheureux ilote administratif n'aurait plus sans cesse suspendue sur la tête l'épée de la destitution et la menace d'une existence de gêne et de dénûment. Ah ! si l'Empereur le savait !

Avoir pris part à l'administration donnait, en certains cas, à Rome, droit à une certaine considération. On voit même que la charge de Greffier des questeurs, *Scriptus quæstorius,* qu'acheta le fils d'affranchi Horace, pour se relever un peu des désastres de sa malheureuse campagne de Philippes, pouvait conduire au rang de chevalier. De là l'importance dont quelques greffiers se laissaient gonfler. Horace, dans son voyage à Brindes, se raille des ridicules d'un greffier de Fondi qui se donne les airs de porter la robe prétexte et le laticlave, en se faisant précéder d'une cassolette fumante (1).

S'en rire était, pour Horace, tirer sur un des siens, car, ainsi que nous l'avons dit plus haut, sa charge l'avait fait membre de la corporation des Greffiers. Mais cette corporation l'enlevait trop souvent à lui-même par de fâcheuses exigences. A peine arrivé à la campagne, où il jouissait des douceurs de la solitude, mille affaires d'autrui venaient l'assaillir et le prendre

(1) Horat., *Sat.*, I, v.
Fundos Aufidio Lusco prætore libenter
Linquimus, insani ridentes præmia scribæ,
Prætextam, et latum clavum, prunæque batillum.

au collet. Entre autres fâcheux, il comptait ces « Greffiers qui, pour affaire de cour importante et nouvelle, le faisaient prier de ne pas manquer, le jour même, à une convocation (1). »

<small>Auguste demande Horace comme secrétaire.</small>

L'ingrat! ce sont ces fonctions mêmes qui l'avaient fait connaître de Mécène, et, par l'entremise de ce patron illustre, lui avaient concilié la faveur d'Auguste. Dans un fragment de lettre à Mécène, Auguste lui demande, se faisant vieux, « de lui céder Horace pour secrétaire juré, offrant au poëte d'échanger son rôle de parasite à la table du ministre contre celui de commensal du prince (2). »

<small>Nouvelles dénominations de scribes.</small>

Revenons à nos copistes. De temps à autre, on donna par extension aux scribes le nom de *Scriptores*, réservé pour désigner les écrivains, les auteurs. Cependant, Horace, dans son *Art poétique*, vers 354, dit :

<small>Scriptores.</small>

« De même qu'on n'a point de pardon pour un copiste de livre, *scriptor*, qui fait toujours la même faute, bien qu'il soit averti, » etc.

<center>Ut *scriptor* si peccat idem librarius usque,

Quamvis est monitus, venia caret.</center>

Mais l'adjonction du mot *librarius* fait ici disparaître l'équivoque.

On a d'autres exemples encore de l'usage d'un de ces mots pour l'autre.

(1) Horat., *Sat.*, II, vi, 36, 37.
<center>De re communi scribæ magna atque nova te

Orabant hodie meminisses, Quincte, reverti.</center>

(2) Suet., *Vie d'Horace*. « Et ista parasitica mensa ad hanc regiam, et nos in scribendis epistolis jurabit. »

Les scribes furent des *Librarii*, *Librarioli* par diminutif, quand ils se consacrèrent exclusivement à la copie des livres, comme les bibliographes grecs ;

Librarii.

Des *Librarii arabici*, quand ils étaient consacrés à la copie et au déchiffrement des langues orientales (1) ;

Des *Actuarii* (2) ou *Notarii* (3), quand ils écrivirent rapidement sous la dictée ou par notes, chiffres ou abréviations, comme nos sténographes (4).

Actuarii ou Notarii.

Sous l'empire, on donna ce nom d'*Actuarii* aux officiers comptables du commissariat des vivres (5).

Puis, un barbarisme, relativement moderne, nomma les scribes *Amanuenses* (à manu). On le trouve dans Suétone, quand il rapporte que Titus « s'était habitué à écrire si rapidement, qu'il s'amusait parfois à lutter de vitesse, la plume à la main, avec ses plus habiles

Amanuenses.

(1) Voir SILVESTRE DE SACY, *Mémoires de l'Académie des Inscriptions et Belles-Lettres*, t. L, pp. 316-317.

(2) SUET., *Jul.*, 55.

(3) SENEC., ep. 90.

(4) PLINE LE JEUNE, lettre III, 5 ; IX, 36.

SAINT AUGUSTIN (*De doctrina Christ.*, II, 26) dit : « Ex eo genere sunt etiam notæ, quas qui didicerunt, propriè jam *Notarii* appellantur. »

Dans l'épigramme où Martial assure qu'en été l'on n'a rien à demander de plus à l'enfance que de se bien porter, il conseille l'indulgence au magister durant les ides d'octobre. En récompense, il lui présage que nul maître de calcul, qu'aucun *sténographe* (notarius) aux doigts agiles ne sera jamais pressé d'un cercle plus nombreux (*Epigr.* X, 62.)

L'une des plus jolies épigrammes de ce même auteur, la 208e du XIVe livre, citée plus haut, à la fin du chapitre VII, et qui peint la vélocité de plume d'un sténographe, a pour titre : *Notarius*. Or on sait que les titres de ces petits poëmes sont de Martial lui-même.

(5) AMMIAN., XX, v, 9 ; XXV, x, 17. AUREL. VICT., *Cæs.*, 33.

secrétaires : *Notis quoque excipere velocissime solitum, cum* AMANUENSIBUS *suis per ludum jocumque certantem* (1). »

Secretarii. Enfin, la basse latinité appliqua le nom de *Scribæ à secretis* ou *Secretarii* aux greffiers, de *secretarium,* chambre du conseil ou des délibérations secrètes des magistrats criminels.

Antiquarii. Elle affecta enfin le titre d'*Antiquarii* aux copistes d'ouvrages anciens (2).

Librarii. Quant aux secrétaires *Librarii, Librarioli,* dont nous parlions tout à l'heure, ils sont mentionnés dans Cicéron : « J'ai écrit à mes copistes, dit-il, de laisser transcrire l'ouvrage par les tiens, si tu le désires : *Scripsi enim ad* LIBRARIOS, *ut fieret tuis, si tu velles, describendi potestas* (3). »

Il dit ailleurs : « Hilarus, mon secrétaire, à qui j'avais donné une lettre pour toi : *Hilarus,* LIBRARIUS, *cui dederam litteras ad te* (4). »

Au commencement de la dix-huitième lettre du même XIII° livre à Atticus, où nous venons de puiser, Cicéron dit encore : « Nos lettres contiennent tant de choses à garder pour soi, qu'à peine en confierais-je le secret à des secrétaires : *Nostræ epistolæ... tantum habent*

(1) SUETON., *Titus*, 3.

Les Espagnols ont adopté ce mot, qui est aujourd'hui du pur castillan.

(2) Voir SIDOINE APOLLINAIRE, *Ep.*, IX, 16. CASSIODORE, *De institutione div. litterarum*, c. XXX. Cf. aussi AUSONE, *Ep.* XVI, 1; et ISIDORE DE SÉVILLE, *Orig.*, IV, 14.

(3) CICER., *Ad Atticum*, XIII, 21. TITE-LIVE, XXXVIII, 55.

(4) CICER., *Ad Atticum*, XIII, 19.

mysteriorum, ut eas ne LIBRARIIS *quidem fere committamus.* » C'étaient évidemment des autographes.

Ailleurs encore : « Plusieurs copistes, par mon ordre, transcrivent (la loi) tous ensemble : *Concurrunt jussu meo plures uno tempore* LIBRARII (1). »

Puis, au livre de l'*Orator :* « Nos ancêtres ont voulu qu'il y eût dans le discours des repos marqués, moins par la nécessité de ménager la respiration de l'orateur et de prévenir la fatigue, moins par les signes matériels des copistes, que... *Interspirationis enim, non defatigationis nostræ, neque* LIBRARIORUM *notis* (2)... »

Remarquons toutefois que les *Librarii* ne sont pas toujours pour Cicéron des copistes de livres, ce sont encore pour lui de simples secrétaires *ab epistolis*. Il commence, en effet, sa seizième lettre du livre IV à Atticus par ces mots déjà cités (p. 212) : « Ce qui va te prouver à quel point je suis occupé, c'est que j'emprunte ici la main d'un secrétaire : *Occupationum mearum vel hoc signum erit quod epistola* LIBRARII MANU *est.* » C'étaient aussi des libraires, comme le *Libellio,* également copiste de livre, devenait bouquiniste, quand il n'avait rien de mieux à faire (3).

Martial, s'adressant à son livre, vante la commodité d'un livre court qu'un copiste peut transcrire en une heure, et ici il rend au mot *librarius* son sens primitif :

> Deinde quod hæc unà peragit *librarius* horâ,
> Nec tantum nugis serviet iste meis (4).

(1) CICER., *De lege agraria*, II, 5.
(2) CICER., *Orat.*, III, 44.
(3) STATIUS, IV, *Carm.* IX.
(4) MARTIAL, *Epigr.*, II, 1.

Librarioli.

On trouve *Librariolus*, apprenti ou jeune écrivain, dans la septième lettre du livre XV à Atticus : « Quant à Servius, notre pacificateur, il me semble qu'il s'est chargé avec son petit secrétaire, de cette légation : *Servius vero pacificator cum* LIBRARIOLO *suo videtur obiisse legationem.* » Corrado pense, il est vrai, qu'ici le mot *librariolo* pourrait bien être un diminutif de *librarium*, portefeuille, registre abrégé de la loi, pour caractériser Servius, qui, en sa qualité de grand jurisconsulte, ne devait marcher qu'avec son code. La conjecture pourrait avoir quelque vraisemblance, car Cicéron paraît user ailleurs de ce mot dans le sens de recueil, quand, énumérant les historiens romains, il parle du bout des lèvres de ce Macer « dont le bavardage a bien quelques pensées, mais de celles qu'on trouve, non dans les savants trésors des Grecs, mais dans les misérables recueils latins : *Cujus loquacitas habet aliquid argutiarum; nec id tamen ex illâ eruditâ Græcorum copiâ sed ex* LIBRARIOLIS *latinis* (1). » Ici, c'est un diminutif de mépris. Cicéron revient à l'emploi de ce mot dans le sens de copiste, à propos de Pompée : « Pompée, dit-il, ignorait-il donc ce que les derniers des scribes font profession de savoir : *Quod* LIBRARIOLI *denique scire profiteantur* (2)? » Or, c'est bien là de nouveau un diminutif de dédain.

C'est encore jusqu'à un certain point la nuance qu'il a en vue quand il écrit : « Je désire que tu m'envoies deux de tes petits écrivains, de ceux que Tyrannion

(1) Cicer., *De legibus*, I, 2.
(2) Cicer., *Oratio pro Balbo*, 6.

emploie à coller les livres et à tout ce qui est de leur métier : *Velim mihi mittas de tuis* LIBRARIOLIS *duos aliquos, quibus Tyrannio utatur glutinatoribus, ad cætera administris* (1). » Ce Tyrannion, habile grammairien et géographe, qui avait été enlevé au siége d'Amise par Lucullus (2), et qui fut employé par Cicéron à l'éducation de son neveu, fils de Quintus, mettait en ordre à Antium la bibliothèque de l'orateur romain (3). On ne pouvait mieux s'adresser qu'à Titus Pomponius Atticus pour lui donner des aides, attendu que ce grand bibliophile qui trafiquait un peu de tout, particulièrement de livres, même de gladiateurs, n'avait pas chez lui de bas valet qui ne sût lire et écrire et ne lui prêtât l'aide de son calam (4). Sa maison était un vaste atelier où chaque secrétaire copiste, dressé à tout faire, pouvait passer de la copie au collage ou reliure des feuilles, opération qui demandait une certaine légèreté de main, car trop de pression effaçait l'écriture (5). Là se trouvaient de bons copistes qui faisaient l'admiration du grand orateur. L'un d'eux surtout, nommé Alexis, était un autre Tiron qu'il fallait ménager (6), et son écriture avait ce charme pour Cicéron qu'elle ressemblait à s'y méprendre à celle de son maître : « *Alexidis manum amabam*, dit Cicéron à Atticus, *quod tam prope accedebat ad simili-*

Le grand bibliophile Atticus fait commerce de tout, livres, copistes, gladiateurs.

(1) Cicer., *Ad Attic.*, IV, 4b.
(2) Voir Plutarque, *Vie de Lucullus*.
(3) Cicer., *Ad Attic.*, XII, 6; *Ad Quintum fratrem*, II, 4.
(4) Cornel. Nepos, *Vita Attici*.
(5) « Cartæ alligatæ mutant figuram. » Petron., *Satyric.*, CII.
(6) Cicer., *Ad Attic.*, XII, 10.

tudinem tuæ litteræ (1). » Athamas et Tisamène étaient encore, avec Tyrannion, des esclaves ou affranchis lettrés d'Atticus, dont celui-ci faisait grand cas. Mais le commerce courant de la librairie n'inspirait aucune confiance. Chargé un jour par son frère Quintus de lui acheter des livres latins, Cicéron ne sait où s'adresser à Rome, dans le centre même des littératures, tant les boutiques regorgent de mauvaises copies (2) ! On avait bien des réviseurs, répondant à nos correcteurs d'imprimerie; on employait même à ce titre des grammairiens; mais ces gens-là avaient leurs systèmes personnels ou leurs routines de province, et ne se montraient guère plus soigneux ni plus habiles. Il n'y a qu'une longue plainte, à cet égard, dans l'antiquité. Tite-Live, saint Jérôme, Symmaque, Lucien, Strabon, Pline le Jeune, et plus tard Paulus, ne tarissent pas sur l'ignorance et la sottise des Scribes. De là ces inexactitudes, ces variantes si fréquentes qui préparaient des tortures aux Saumaise futurs. Il arrivait même, au moyen âge, que les malheureux copistes n'étaient point instruits aux lettres grecques; ils n'en copiaient pas moins du grec, et se voyaient réduits à dessiner les caractères sans que la pensée y fût pour rien. Que de fautes et d'obscurités ne devaient-ils pas, alors, jeter dans les textes !

Une quantité considérable d'erreurs provenaient aussi de l'habitude de dicter. En effet, on réunissait ensemble beaucoup d'esclaves copistes qui écrivaient

(1) Cicer., *Ad Attic.*, VII, 2.
(2) *Epist. ad Quintum fratr.*, III, 5.

LES SCRIBES. 245

un ouvrage sous la dictée de l'un d'eux, de manière à avoir à la fois autant de copies. Il en résultait de nombreux *lapsus* qui tenaient à l'inattention d'une part, à la prononciation de l'autre, pour le grec surtout, où le son *i* par exemple se représentait de cinq manières : ι, ει, η, οι et υ. Tel est le cas dans les manuscrits latins qui contiennent des citations grecques, et plus particulièrement les livres de grammaire. Dans ceux de Priscien, par exemple, qui sont nombreux et anciens, les passages grecs sont corrompus d'une façon extraordinaire. Aussi, dans l'antiquité, et plus tard, faisait-on sonner haut la valeur d'un esclave qui avait une teinture des lettres grecques. Comment s'étonner de l'inexactitude des copies, quand on demandait toute espèce de service de scribes à des étrangers, à des femmes, même à des enfants.

Plus-value d'un esclave habile au grec.

Sans parler de cette Cénis, maîtresse de Vespasien, affranchie de la mère de Claude, et qui servait de secrétaire à cette princesse (1), on a la preuve que des femmes exerçaient la profession de copiste. Ainsi, Origène, fort curieux de livres, et qui eut besoin d'une quantité de mains auxiliaires, quand il entreprit son grand travail de la collation des versions de l'Écriture sainte, occupait dans sa maison un certain nombre de jeunes filles « puellæ », calligraphes chrétiennes, que lui avait envoyées saint Ambroise, avec une légion de diacres (2). On a une inscription tumulaire ancienne

Femmes copistes.

(1) « Antoniæ libertam à manu. » SUET., *Vespas.*, 3.
(2) Origène, né à Alexandrie d'Égypte, l'an 185 de Jésus-Christ, mourut l'an 254.

qui a été publiée par Gruter, et qui établit, en effet, l'existence d'une femme copiste, en l'an 231 : *Sextia Xanta, scriba libraria* (1). Le mot de *scriba* accolé à celui de *libraria* ne laisse aucune équivoque. Toutefois, ce dernier mot avait plusieurs sens : il voulait dire également *gardienne de livres*. Ainsi un grammairien de la décadence, Martianus Capella, appelle les trois Parques les gardes des archives des dieux, *Librariæ Superum* (2). Des inscriptions du Recueil de Fabretti (3), citées aussi par Forcellini, renferment le mot *libraria*, mais cette fois pour désigner l'esclave dont nous parlions plus haut, et qui, chargée de la balance (*libra*), mesurait la tâche aux ouvrières en laine, fonction également désignée par le mot *lanipendia*.

<small>Libraria.</small>

<small>Lanipendia.</small>

Si les Scribes rampèrent longtemps dans la domesticité ; si une inscription du temps de Tibère réunit sous la même rubrique trois secrétaires (deux Grecs et un Romain), pêle-mêle avec un valet de chambre et un cuisinier (4), il est des copistes de livres qui acquirent cependant une position assez considérable. Les copistes finirent par former une sorte de corporation nombreuse dans les grands centres de la civilisation antique, où la rage d'écrire posséda la pauvre

<small>Les copistes finissent par former une quasi-corporation.</small>

(1) Gruter, *Inscriptiones totius orbis Romani*. Amstel., 1707, t. III, p. 594.

(2) I, 17.

(3) Fabretti, *Inscriptionum antiq. quæ in edibus paternis asservantur explicatio*. Romæ, 1699, in-fol. p. 214, n° 542 et sqq.

(4) Henzen, *Supplément au recueil d'Orelli*, n° 6651.

humanité comme on la voit ravager les peuples modernes.

Quel était le prix des esclaves lettrés? Les ventes d'esclaves au dieu de Delphes que nous citions plus haut, indiquent soigneusement les prix des esclaves en général dans la Grèce. *Prix des esclaves en Grèce.*

Nous empruntons à M. Egger quelques-unes de ces indications, choisies à dessein parmi les moindres prix et les plus élevés.

Une femme, vingt statères, c'est-à-dire environ trente-six francs.

Une jeune fille, deux mines, savoir environ cent quatre-vingt-dix francs.

Un enfant, trois mines, dix-sept statères et une drachme, c'est-à-dire un peu plus de trois cents francs.

Un homme fait, trois mines, vingt statères, environ trois cent six francs.

Le plus haut prix est celui d'une femme, évaluée à quinze mines, équivalant à quatorze cent cinquante francs.

Ailleurs, deux esclaves se rachètent à la fois pour le prix de trois mille deniers, deux mille sept cents francs.

Mais aucun de ces esclaves grecs n'appartenait à la classe des scribes.

On conçoit que l'évaluation de ce dernier genre d'esclaves différât suivant l'âge, l'instruction, l'habileté, le caractère des sujets. A Rome, comme en Grèce, les Tiron, les Alexis, les Tisamène, étaient des phénomènes qui avaient leur prix à part. *Prix des esclaves à Rome.*

Sénèque rapporte qu'un certain Calvisius Sabinus, richard inepte qui ambitionnait de passer pour sa-

vant, avait imaginé, pour réparer les échecs d'une débile mémoire, de faire apprendre par cœur à une douzaine d'esclaves Homère, Hésiode et divers lyriques, et ces gens lui servaient de souffleurs dans ses grands dîners, quand il voulait citer, ce qui ne l'empêchait pas de rester court. Chacun de ces esclaves si bien dressés lui revenait, d'acquisition et d'éducation, jusqu'à cent mille sesterces, *centenis millibus*, ce qui équivalait environ à dix-neuf mille trois cent soixante-quinze francs (1).

Ce devait être aussi un objet de prix qu'un esclave pareil à celui du Trimalcion de Pétrone qui savait les dix parties de l'Oraison et lisait si bien à livre ouvert; s'était fait sur ses gains journaliers de quoi se racheter, et s'était acquis de ses deniers une huche et deux tasses (2). Preuve qu'un esclave pouvait posséder.

<small>Prix excessif d'un esclave grammairien romain.</small>

« Le prix le plus élevé d'un homme né dans l'esclavage, dit Pline le Naturaliste, a été jusqu'à présent, à ma connaissance, celui d'un grammairien nommé Daphnus. Il fut vendu par Gnatius de Pisaure, à Marcus Scaurus, prince de la cité, sept cent mille grands sesterces, » cent quarante-sept mille francs de notre monnaie (3). Pline ajoute que, de son temps, ce prix avait été de beaucoup dépassé par les histrions qui se rachetaient eux-mêmes, et pour lesquels on se montrait exigeant en proportion de l'énormité de leurs gains. Il en était d'eux comme de tels serfs moscovites, enrichis

(1) Senec., *Epist.* 27, *Ad Lucil.*

(2) « Decem partes dicit : librum ab oculo legit; pretium sibi de diariis fecit; artisclium de suo paravit et duas trullas. » *Satyricon*, LXXV.

(3) *Nat. Hist.*, VII, 40 (39).

de nos jours par le commerce, et qui offraient inutilement à leur maître cent, deux cent mille francs, même le double, en échange de leur liberté. « Pecuniam trahunt, vexant, » disait Salluste. De quelle somme immense avait donc été payé cet esclave, « la fleur des esclaves d'Asie, acquis, suivant Juvénal, à plus haut prix que tous les revenus du belliqueux Turnus et ceux d'Ancus, que toutes les splendides bagatelles de la cour des rois de Rome (1)? »

Du temps d'Auguste, la valeur moyenne d'un esclave avait varié de mille à deux mille francs, comme celle de nos nègres, avant l'abolition de l'esclavage dans nos colonies. Horace a mis dans la bouche d'un marchand d'esclaves offrant sa marchandise, ces paroles : « Huit mille écus, et je te le laisse, il est à toi. Il est dressé à comprendre au moindre signe du maître. Il a une teinture des lettres grecques, l'esprit ouvert à tous les talents : »

> Fiet eritque tuus nummorum millibus octo,
> Verna ministeriis ad nutus aptus heriles :
> Litterulis græcis imbutus, idoneus arti
> Cuilibet (2).

Valeur moyenne.

Huit mille écus! c'est-à-dire huit mille sesterces, environ deux mille francs. C'est un des termes moyens du prix des esclaves. Il est vrai qu'il s'agit d'une offre de marchand, et que tout marchand surfait : « *Laudat venales merces,* » comme dit plus loin Horace. Sous la Rome de la décadence, on s'est laissé aller à des

A Rome.

(1) Juven., sat. V, 56 et sqq.
(2) Horat., *Epist.* II, ii, 5.

enchères autrement folles, celle de Daphnus par exemple, comme les Crésus de notre époque le font encore pour satisfaire à des caprices de luxe (1). Le triumvir Marc-Antoine, un homme de la décadence avant que la décadence fût venue, paya deux jeunes garçons d'une rare beauté deux cent mille sesterces (quarante-deux mille francs) (2). Qu'y a-t-il là qui doive surprendre quand on se souvient que Cicéron lui-même, malgré sa fortune médiocre, poussa la manie jusqu'à se donner une table de citre au prix d'un million de sesterces, c'est-à-dire deux cent dix mille francs, et quand Asinius Gallus en paya une de même bois un million cent mille sesterces (deux cent trente mille francs) (3)? On a bien vendu à Rome un rossignol blanc plus cher qu'un goujat d'armée, six mille sesterces, à savoir quinze cents francs, seulement un peu moins que Plaute n'estimait un robuste esclave ou une belle jeune fille (4), un peu moins encore que Columelle n'évaluait un esclave bon vigneron (5)!

<small>Il ne faut pas trop se fier aux chiffres des anciens.</small>

Il est à propos, notons-le, de se méfier un peu des chiffres des anciens. Ce qui s'est dit des incertitudes et des erreurs de texte, par suite de la multiplicité des transcriptions, s'applique à plus forte raison

(1) On a vendu aux enchères, il y a deux ans, une petite salière de terre trente mille francs.

(2) Plin., *Nat. Hist.*, VII, 10 (12).

(3) Id., XIII, 29 (15). Ces tables étaient d'un seul morceau. Le citre (*Thuya articulata* de Desfontaines) croissait dans la Mauritanie, près du mont Atlas.

(4) *Les Captifs*, II, ii, 103; et *Pseudolus*, I, i, 49. Plaute les évalue à vingt mines, qui font environ 1800 francs.

(5) Columelle en porte le prix à 2,000 fr. environ.

à la numération, où un simple *lapsus* peut apporter tant de différence, que le sens de la phrase ne met pas toujours à même de contrôler.

Il est donc bien difficile, sinon impossible, d'établir nettement des prix, si l'on songe surtout à la diversité d'appropriation des facultés des esclaves. Exclusivement occupés de la guerre et de l'agriculture, les citoyens romains dédaignaient les autres professions; et tout ce que les jouissances intellectuelles et celles des beaux-arts offraient à l'homme instruit, était livré exclusivement aux talents et à la science des esclaves et des affranchis des deux sexes. L'aristocratie goûtait les lettres et les arts, mais l'exercice en était interdit aux patriciens, même aux chevaliers : constitution sociale à laquelle il faut reporter le peu d'essor de l'industrie dans la Rome antique. Ainsi s'explique l'origine de ces noms collectifs des esclaves romains, noms empruntés aux sciences, aux arts, aux métiers. Nous avons déjà indiqué toutes les nuances des *servi scribæ;* il y avait encore les esclaves médecins, chirurgiens, oculistes, symphonistes, aides artistes : *servi medici, chirurgi, ocularii, symphoniaci, vicarii artifices,* etc.

Quand on songe à la façon merveilleuse dont l'armée des copistes était active et disciplinée, on comprend qu'elle suffit pour les écritures à tous les besoins de l'antiquité, et l'on s'étonne moins du long enfantement de l'imprimerie. Il y avait partout des libraires bien fournis de tous les auteurs classiques; et partout les bons comme les mauvais livres étaient reproduits à profusion, à des prix qui les mettaient à la portée

Livres à tout prix.

de toutes les classes. Si, comme le raconte Plutarque, Alcibiade souffleta un maître d'école, parce qu'il n'avait pas trouvé chez lui une Iliade, c'est évidemment qu'on pouvait s'en procurer à tous les prix.

Bibliothèque à Alexandrie.

La célèbre bibliothèque d'Alexandrie, fondée par Ptolémée Soter, et qui ne compta pas moins de sept cent mille volumes (1), était le fruit des travaux de ces pauvres soldats de la plume, lettrés grecs, esclaves ou affranchis.

C'est encore à la diligence de leurs calams qu'il faut attribuer la formation de ce grand dépôt de livres,

A Athènes.

la première bibliothèque publique fondée à Athènes par le tyran Pisistrate, dépôt que Xerxès transporta en Perse, et qu'un grand nombre d'années après Séleucus Nicator fit, dit-on, restituer aux Athéniens (2). Les mêmes calams avaient fourni de quoi composer la belle bibliothèque du roi de Macédoine Persée, de laquelle les conquêtes et le désintéressement du stoïcien Paul-Émile dotèrent la ville éternelle, l'an 160 avant Jésus-Christ (3). Enfin, c'est à cette même armée de copistes qu'il faut encore attribuer l'honneur de cette autre bibliothèque que fondèrent les rois de Pergame, Attale et son fils Eumène, deux siècles

A Pergame.

avant le Messie, pour rivaliser avec les Ptolémées, et qui, suivant Plutarque, ne contenait pas moins de deux cent mille volumes destinés à être donnés un

(1) Voir au chapitre IV, p. 183, ce que c'était qu'un volume dans l'antiquité.

(2) AMMIEN MARCELLIN, XXII, xvi, 13; AULU-GELLE, VI, 17; ATHÉNÉE, I, IV, p. 10 du premier volume de l'édition citée.

(3) ISIDORE DE SÉVILLE, *Orig.*, VI, 5.

jour, en présent, par l'amoureux Antoine à la belle Cléopâtre (1), qui en augmenta la bibliothèque du Sérapéum.

Ainsi fut composée par le célèbre orateur Asinius Pollion, la première bibliothèque publique de Rome, dans laquelle, devançant la postérité, Pollion voulut que son rival en érudition, Marcus Terentius Varron, eût, de son vivant, une statue (2).

Bibliothèque publique ouverte à Rome par Pollion.

C'est à raison de cette libéralité de l'illustre bibliophile de la Rome ancienne, que cet autre grand bibliophile du dix-septième siècle, le président Jacques-Auguste de Thou, lui comparait le fameux diplomate, trésorier de François Ier, le Lyonnais Grollier, qui n'avait rien à lui, et inscrivait sur ses livres, dont les reliures qu'on exécutait, dit-on, chez lui-même, sont des chefs-d'œuvre disputés aujourd'hui à la chaleur des enchères :

J. Auguste de Thou compare Grollier à Pollion pour la générosité.

J. GROLLERII ET AMICORUM (3).

C'était là une générosité, suivie dans le fond comme dans la forme par d'autres bibliophiles, mais fort peu goûtée de l'érudit de forte race, Joseph Scaliger, qui avait écrit en latin sur le fronton de sa bibliothèque : « *Vous voulez des livres, allez en acheter : Ite ad vendentes,* » comme Martial envoyait les emprunteurs chez son libraire *Attrectus*.

Scaliger refuse de prêter des livres.

(1) TERTULLIAN., *Apolog.* XVIII; cité par JUSTE LIPSE, *Syntagma de Bibliothecis*, c. II. Cf. PLUTARQUE, *Vie d'Antoine*, ch. LVIII.

(2) PLIN., *Nat. Hist.*, VII, 31 (30). « M. Varronis, in bibliotheca, quæ prima in orbe ab Asinio Pollione ex manubiis publicata Romæ est, unius viventis posita imago est. »

(3) Jean Grollier, vicomte d'Aguisy, fut ambassadeur de François Ier à la cour de Rome.

Tout grand seigneur qui était passionné bibliophile dans l'antiquité, pouvait, à l'exemple de Sylla, de Pompée, de Cicéron, d'Atticus, de Lucullus, de César, de ce même Terentius Varron, multiplier le nombre de ses *servi litterati*, et par leurs mains accumuler dans sa bibliothèque les trésors littéraires de la Grèce et de Rome. Ainsi Jules César devint si riche en manuscrits précieux, qu'il ne lui fallut pas moins pour son bibliothécaire que Varron lui-même, le plus docte des Romains. Ainsi l'illustre Lucullus, à qui une opulence presque fabuleuse, formée des dépouilles de Tigranocerte et d'autres villes de l'Asie, permettait toutes les sortes de luxe, mérita que Plutarque vantât non pas seulement le nombre de ses livres, non pas seulement leur beauté calligraphique et la splendeur de leurs ornements, mais sa générosité à les communiquer : « Il assembla une grande quantité de livres et de fort bien escripts, desquels l'usage luy estoit encore plus honorable que la possession, pour ce que ses librairies estoient tous les jours ouvertes à tous venants, et laissait on entrer les Grecs sans refuser la porte à pas un, dedans les galeries, portiques et autres lieux propres à disputer (1). »

<small>Autre bibliothèque généreusement ouverte par Lucullus.</small>

Cet exemple, imité par le cardinal Mazarin, avant que la bibliothèque du roi fût ouverte au public, a été suivi également de nos jours, à Madrid, par le duc d'Osuna, dont l'immense bibliothèque est ouverte à tous les érudits. Celle du duc de Medinaceli l'était

(1) *Vie de Lucullus*, LXXXIII, traduction d'Amyot.
Cf. ISIDORE DE SÉVILLE, *Orig.*, VI, 5.

également avant les dernières grandes guerres de la Péninsule.

On recherchait, dans l'antiquité, une copie de tel calligraphe comme on recherche aujourd'hui l'édition de tel imprimeur. Lucien (1) vante les copies de Callinus et celles du célèbre Atticus, qu'on s'arrachait chez les libraires ou dans les ventes, et il raille un prétendu bibliophile qui ne juge du mérite des manuscrits qu'à la vétusté, qu'à l'aspect vermoulu, qu'aux injures des rats, et non point à la pureté des textes, à l'écriture des savants copistes que la tradition apprenait à discerner (2).

Calligraphes dont on recherchait les copies.

CHAPITRE IX.

DE QUELQUES ÉCRITS PROFANES ANTIQUES D'AUTHENTICITÉ
PLUS OU MOINS DOUTEUSE.

Si les anciens eussent conservé les autographes des auteurs ; s'ils se fussent inquiétés de rechercher curieusement des preuves dans ces autographes mêmes,

Comment on eût pu éviter dans les textes antiques les variantes et les incorrections.

(1) *Contre un ignorant qui achetait beaucoup de livres.* Tome VIII de l'édition grecque de Deux-Ponts. Tome IV de la traduction française de BELLIN DE BALLU.

(2) Ce livre était terminé quand j'ai réussi à me procurer un travail, devenu rare, de feu H. Géraud, ancien secrétaire de Dureau de la Malle. Il est intitulé *Essai sur les livres dans l'antiquité, particulièrement chez les Romains* (Paris, Techener, 1840). C'est la reproduction bien faite des excellentes leçons de feu Guérard à l'École des Chartes. La lecture de ces pages m'eût épargné, sur plusieurs points, beaucoup de peine. J'ai trouvé cependant des emprunts à y faire, et j'engage celui qui voudrait approfondir la matière, à prendre pour guide ce chercheur modeste, écho d'un savant de premier ordre.

d'y remonter pour comparer, pour contrôler les copies ; si quelques-uns de ces autographes fussent arrivés jusqu'à nous, on aurait quelques éléments de plus pour la discussion de l'authenticité de certains ouvrages et de certaines épîtres que l'antiquité nous a légués sans preuves. Malheureusement les écrivains anciens ne nous sont parvenus que par le moyen de copies successivement dues à des copistes de profession dont chacun remplissait à lui seul, pour la reproduction des œuvres de l'esprit, les rôles multiples que le typographe distribue à des mains diverses. C'est ainsi que la littérature des Grecs, riche, comme chacun sait, en épistolaires, surtout en sophistes, laisse prise à de justes défiances contre cette richesse même. En dépit de tous les efforts de Charles Boyle, de Chr. Schœttgen, etc., la critique moderne, par l'organe des plus doctes, depuis Bentley jusqu'à Boissonade, a fait justice des lettres du tyran Phalaris, de Thémistocle, de Socrate, d'Euripide, de Diogène le Cynique et de son élève Cratès. On conteste celles de Platon, d'Eschine, d'autres encore. Diogène Laërce a reproduit une lettre du philosophe Phérécyde à Thalès : Saumaise, dans ses Notes sur Solin, en a démontré la non-authenticité. On sait également que le plus grand nombre des écrits attribués aux premiers pythagoriciens n'est pas digne de plus de foi : ce sont autant de suppositions anciennes. Serait-il encore un esprit assez hardi pour accepter la responsabilité de la tradition à l'endroit des autographes adressés à Hippocrate (1) !

Lettres grecques antiques supposées.

Doutes sur les lettres d'Hippocrate.

(1) Consulter, à ce sujet, l'*Hippocrate* de M. Emile Littré, t. I, pp. 160-271.

Cela sent quelque peu la légende; et les lettres d'Artaxerxès, des Abdéritains et de Démocrite qui figurent dans la collection des œuvres du demi-dieu de la médecine, — ou plutôt des Hippocratiques, car la collection est remplie d'opinions disparates et ne saurait comprendre uniquement les œuvres réelles d'Hippocrate, — sont aussi authentiques que son portrait, que celui d'Homère et celui de tous les personnages des temps héroïques, inventés et acceptés, faute de mieux, comme on le verra au livre suivant. Elles sont aussi vraies que le paraissent être les lettres, publiées jadis par Andronicus de Rhodes, d'Alexandre à Aristote et d'Aristote à Alexandre, au sujet de la publication de certains écrits du philosophe; aussi incontestables enfin que la lettre formant l'introduction du petit traité, certainement apocryphe, qui porte le titre de *Rhétorique à Alexandre* (1). Il en est très-probablement de même de la lettre de Callisthène à Aristote citée par Simplicius. Pline qui parle de tout, Pline qui aurait dû la connaître et qui avait l'occasion d'en parler, n'en a dit mot. A tous ces mensonges savants, je préférerais pour nos musées la possession de quelqu'une de ces fameuses briques, sorte de vénérables registres sur lesquels les mages de Babylone consignèrent, pendant tant d'années, leurs observations astronomiques, et qu'Alexandre leur ravit pour en faire don à son instituteur Aristote. L'histoire de ce grand écrivain, le génie le plus puissant dans la

Faux écrits d'Aristote.

(1) Voir un mémoire de M. E. Havet qui décide cette question restée longtemps douteuse : *Recueil des mémoires des savants étrangers, publié par l'Académie des Inscriptions.*

voie de la spéculation et de la science pure, le plus grand qui ait parlé le langage de la raison, ne finit pas avec sa vie (1). Lors de la renaissance des lettres, au milieu des luttes du platonisme et du péripatétisme, les légers doutes que soulevèrent l'origine et l'unité des poëmes d'Homère, doutes renouvelés, il y a soixante et quelques années, en Italie et en Allemagne, avec une si ardente dialectique paradoxale (2), furent soulevés plus légitimement au sujet des grands monuments laissés par Aristote. La critique naquit de la passion ; la vérité, de la critique. On était poussé à une négation scientifique par ce souvenir que l'avidité des rois d'Égypte et de Pergame pour la possession d'originaux de l'immortel philosophe avait encouragé la spéculation des faussaires. Ainsi, quand, à l'appel des rois Lagides de l'Égypte, la magnifique bibliothèque d'Alexandrie, brûlée tant de fois avant que le fanatique Omar, suivant la tradition, fort probablement légendaire, en détruisit les derniers débris (3), s'enrichissait chaque jour d'une moisson plus abondante de livres ramassés chez tous les peuples de la terre ; — quand Ptolémée Philadelphe y

(1) Aristote, né 384 ans avant Jésus-Christ, fut chargé, à quarante et un ans, de l'éducation d'Alexandre, et mourut à soixante-deux ans. Alexandre, né l'an 356, mourut l'an 323 avant notre ère.

(2) Nous sommes loin de compte si nous écoutons Gladstone, qui veut voir dans Homère un historien complet. L'Iliade à ses yeux n'est point une légende poétique, mais une véritable chronique.

(3) PLUTARQUE raconte, dans sa *Vie de César*, que ce grand capitaine l'avait incendiée quand, pour protéger ses vaisseaux durant la guerre d'Égypte, il avait mis le feu à l'arsenal d'Alexandrie attenant à la Bibliothèque.

plaçait, non les originaux, mais l'exemplaire officiel des chefs-d'œuvre d'Eschyle, de Sophocle et d'Euripide, emprunté sur gage aux Athéniens qui ne devaient plus le revoir (1), on apporta à l'envi, contre de beaux deniers comptants, aux généreux bibliophiles couronnés, des originaux supposés d'Aristote, parmi lesquels, suivant Galien, il se trouva deux livres de *Catégories* et jusques à quarante d'*Analytiques* (2). Voilà une compensation qui aura sa douceur pour les curieux d'autographes de nos jours dont la subtilité de faussaires s'est jouée si méchamment dans ces dernières années. L'histoire les consolera encore en leur montrant ces prétendus papyrus autographes du roi Numa retrouvés sur le mont Janicule, au fond de son tombeau, dans le champ d'un certain greffier nommé Cn. Terentius, l'an de Rome 571, c'est-à-dire 173 ans avant Jésus-Christ (3). L'imagination et la renommée, ces éternelles complaisantes de toute imposture, avaient crié au miracle, lors de la découverte de ces feuilles sacrées qui devaient faire le bonheur du peuple, comme

Prétendus autographes du roi Numa.

(1) Cet exemplaire, rédigé par les soins de Lycurgue, célèbre orateur et homme d'État, contemporain de Démosthène, était déposé, comme un des plus précieux trésors de la république, dans la citadelle d'Athènes, d'où on ne l'avait tiré qu'à regret pour le confier au roi d'Égypte qui demandait à en prendre copie. Celui-ci garda l'exemplaire officiel, et ne renvoya aux Athéniens qu'une copie qu'il en avait fait faire, préférant renoncer à quinze talents (près de cent mille francs de notre monnaie) qu'il avait dû consigner à titre de garantie entre leurs mains. Voy. la *Vie de Lycurgue* attribuée à Plutarque, et le Commentaire sur le troisième livre des *Épidémies*, par Galien.

(2) Ravaisson, *Essais sur la métaphysique d'Aristote*, t. I, p. 15.

(3) Plin., *Hist. natur.*, l. XIII, c. xiii, § 27. Cf. Tite-Live, XL, 29.

il est convenu de dire en pareille circonstance. Mais le bon sens, que, par ironie sans doute, on appelle le sens commun, fit tomber le masque à ce roi supposé, et l'on donna l'ordre de brûler la trouvaille, dans la crainte qu'elle ne pût servir à des interprétations dangereuses.

Brûlés par ordre.

Auguste fait brûler des livres apocryphes.

Auguste, durant son pontificat, fit brûler environ deux mille volumes de prédictions suspectes, et ne réserva que les deux livres sacrés, c'est-à-dire les célèbres *livres sibyllins,* que, dans les circonstances les plus critiques et les plus importantes, les Quindécemvirs, qui en avaient la garde, étaient chargés par le sénat de consulter (1). Auguste faisait de tout cela le cas qu'il en fallait faire : un moyen de gouvernement ; il y avait trop de ces papiers pour qu'on y pût croire et que l'arme ne fût pas émoussée aux yeux de la multitude.

Quatre cents ans avant Jésus-Christ, après la mort de Protagoras, d'Abdère, on rechercha, pour les brûler, les autographes et les copies des œuvres du célèbre sophiste, non qu'ils fussent faux, mais parce qu'ils renfermaient les doctrines les plus erronées, car, suivant Platon, l'auteur avait passé quarante années de sa vie à empoisonner les âmes. En effet, les magistrats d'Athènes firent brûler en place publique tous ses écrits, de sorte qu'il n'en demeura plus aucun (2).

Autographes de Protagoras détruits par ordre.

Combien ne fut point pleurée cette magnifique lettre

(1) Suéton., *Octav.*, 31.

(2) Fabricius, dans sa *Bibliotheca græca,* l. II, c. xxiii, en a donné les titres.

de Sarpédon le Lycien à Priam, qui faisait, au temps de Pline l'Ancien, la joie des naïfs curieux de la nouvelle Troie (1). On ne peut pas dire avec Virgile : « Ubi Troja fuit, » car Virgile parlait de l'ancienne Troie, et la nouvelle n'était pas sur l'emplacement de la première. La prétendue lettre de Sarpédon, écrite sur papyrus (Pline doute même qu'au temps de Priam le papyrus fût déjà en usage), avait été découverte dans un temple par un grand curieux d'autographes nommé Mutianus, pendant qu'il était gouverneur de Lycie. Trois fois consul, ami de Vespasien et de Pline l'Ancien, cet homme considérable paraît avoir eu des connaissances politiques et littéraires ; mais la critique n'était pas née encore, et il avait tous les préjugés de sa passion de curieux, comme il avait toutes les superstitions de son temps. C'est lui qui portait au cou, dans un petit sachet de linge blanc, une mouche vivante pour se préserver de l'ophthalmie (2). Ayez donc partagé trois fois les honneurs du consulat pour arriver à cette thérapeutique entomologique ! Ainsi la crédulité est vieille comme le monde : la nôtre, de même que tant d'autres choses que l'on croit modernes, est tout simplement renouvelée des Grecs et des Romains. L'ancien seul est nouveau.

Lettre apocryphe de Sarpédon à Priam.

Certes, il y aurait folie à ne pas respecter les grandes

(1) Plin., *Nat. Hist.*, XIII, 27 (13).
(2) Il partageait ce préjugé avec Servilius Nonianus. « Servilius Nonianus... subnectebat collo : *Mutianus, ter consul, viventem muscam in linteolo albo : his remediis carere ipsos lippitudine praedicantes.* » Plin., *Nat. Hist.*, XXVIII, 5.

histoires romaines, qui parlent gravement à l'humanité et lui enseignent le patriotisme, l'administration et la guerre, en exaltant avec émotion la grandeur de Rome, qui de fait n'eut jamais plus de grandeur qu'à son origine ; en creusant dans le bien et dans le mal, quand elles rencontrent la corruption, quand elles ont à flétrir les crimes d'un Néron, les ignominies d'un Galba, la crapule d'un Vitellius, les brigandages d'un Othon, les hypocrisies d'un Domitien ; en exaltant la vertu, quand on respire sous un Titus, un Trajan ou un Marc Aurèle, et que le pinceau est appelé à peindre les derniers instants de Germanicus, de Baréa, de Thraséas, la vie d'un sage tel qu'Agricola. Mais la fière muse de l'histoire antique se drape, arrange de superbes harangues, de magnifiques dialogues, des lettres politiques, rougit des détails intimes, et ne vit qu'au grand jour du Forum, du sénat et des champs de bataille. C'est de la grandeur, peut-être parfois trop de grandeur. On justifie ce système historique en disant que si ces harangues et ces lettres ne sont pas la vérité vraie, elles ne sont pas non plus le mensonge. Qu'importe en effet que Fabius, Scipion et autres pères de la patrie, n'aient pas dit au sénat ou au peuple les paroles expresses que leur prête Tite-Live, que leur prête Dion Cassius ? Ç'a été du moins le sens de leurs discours. Embellir n'est pas controuver, quand on reste dans le sentiment historique ; et tel est éminemment le caractère des harangues et des épîtres supposées insérées dans les histoires grecques et romaines. Ces licences, après tout, sont la vraie fidélité ; c'est la vérité de mille détails épars, condensée en traits jaillissants de bronze.

Harangues supposées dans les histoires romaines.

Supposition, en pareil cas, n'est pas mensonge.

C'est l'âme des faits ; et c'est ainsi que l'histoire est l'histoire ; car, pour la bien écrire, il faut autant deviner que rapporter. — Il n'en est pas de plus grands exemples latins que Tite-Live, Salluste et Tacite.

Tite-Live a les couleurs plus douces. Toujours plein de goût, toujours de niveau avec les sujets qu'il traite, il est simple, uni, élevé, rapide, pathétique, suivant qu'il le faut être.

Rapprochés tous deux par la concision et l'énergie, Salluste et Tacite diffèrent par le point de vue où ils se placent. Le premier donne beaucoup au hasard, à ce qu'il appelle « les jeux de la fortune ». Le second, qui unit une ardente imagination intuitive à une raison vigoureuse, cherche en toute chose à dégager les apparences, à pénétrer les caractères, à ramener l'accident au principe, à saisir à travers la diversité des actions le mobile constant et secret qui les dirige. Enfin, « il abrége tout, parce qu'il voit tout, » comme dit Montesquieu.

Comment s'étonner du nombre des harangues dans les histoires anciennes? L'art du bien dire était une des premières nécessités dans ces républiques d'Athènes et de Rome, où l'on vivait en public, où les exercices de la parole étaient aussi essentiels pour se former et se produire que les travaux du Champ de Mars. Quiconque aspirait aux grandes charges devait s'être rompu à l'art de parler devant les assemblées les plus attentives comme devant les plus tumultueuses. Nul doute que Pisistrate, Périclès, Alcibiade, Conon, les Gracques, les Scipions, Caton, César, César dont le nom est devenu le prototype de toute grandeur, bien qu'il n'ait

pas reçu de ses contemporains le titre de *grand;* nul doute que tous les éminents personnages n'aient été d'éminents orateurs, ce qui, dans les sociétés antiques, équivalait à dire hommes d'État. La parole avait pris dans leur vie une place trop importante pour que les historiens ne se crussent pas obligés de demander à la tradition quelque souvenir de cette éloquence, et d'aider un peu à la lettre, quand les discours n'ayant pas été conservés mot à mot, la pensée seule en survivait. D'ailleurs, à défaut des archives publiques, les archives particulières venaient fréquemment en aide à la tradition. Ne voit-on pas Cicéron citer à tout moment des harangues prononcées plus d'un siècle avant lui, et dont la pensée, dont les textes même avaient été gardés comme des pièces justificatives, comme des monuments historiques? Les anciens visaient avant tout à faire de l'histoire une grande école de morale et de gouvernement, et à la fois une occasion de tableaux à grand effet. Fatalistes, ils ne songeaient guère à aller chercher, comme nous, des motifs dans les causes secondes. Notre système de composition historique est sans doute meilleur, en ce qu'il s'inquiète davantage de l'authenticité des sources, en ce qu'il entre plus avant dans les considérations de philosophie, de politique intérieure et internationale, de science, d'art, de commerce; dans l'étude comparée des mœurs publiques et privées, et jette de plus vives lumières sur la filiation et la raison intime des événements. Mais l'excès est à côté de l'usage, et il ne faudrait pas trop nous persuader, comme dit M. de Sacy, que ce que le monde a oublié fût la seule chose

Différence du système de composition historique des anciens et des modernes.

qu'il eût fallu retenir (1). Si le fatalisme antique avait son danger, gardons, pour notre compte, de trop voir partout des causes humaines.

Ainsi, nous nous abstiendrons de condamner tout à fait, mais nous n'admettrons pas non plus comme littéralement authentique, ce qui aura été, en pareille occurrence, fabriqué ou arrangé. La Grèce a possédé, en ce sens, les plus grands menteurs; et ses sophistes, nous l'avons déjà dit, ont mis trop souvent leur rhétorique au service de l'apocryphe. Malgré tout mon penchant pour ce qui vient de Rome, j'admirerai seulement comme une œuvre du génie de Salluste cette fameuse lettre dont Racine a tiré parti pour sa tragédie de Mithridate, et où le roi de Pont dévoile au roi Arsace tout le secret de la politique romaine : nerveuse et brève analyse qui dit tout ce qu'elle veut dire (2). *Lettre de Mithridate à Arsace dans Salluste.*

Rendre fidèlement la pensée de ses personnages était la première préoccupation de Tacite dans ses harangues. Aussi le texte de deux tables de bronze retrouvées à Lyon, et regardées comme antiques, est-il venu confirmer un de ses discours, celui qu'il fait tenir à l'empereur Claude au chapitre XXIV du livre XI des Annales. Il résume, il condense, il n'invente pas. On peut en juger par les nombreuses harangues dont il a semé ses Annales et ses Histoires, et qui sont si merveilleusement en situation par le cachet de vérité dont elles sont *Harangues dans Tacite.*

(1) *Variétés littéraires, morales et historiques,* par M. S. DE SACY, de l'Académie française. Paris, Didier, 1858.

(2) Voir les *Fragments* de SALLUSTE et la préface de *Mithridate* par RACINE.

empreintes. En voici une entre autres dont nous empruntons la traduction à un travail inédit de M. Mocquard sur Tacite, travail substantiel et sévère d'un écrivain qui approche de l'antiquité non avec la profane légèreté des Marolles, des Gueudeville et des Perrot d'Ablancourt, mais avec le culte des véritables beautés des lettres savantes, avec la sagacité du président de Brosses.

Derniers jours de Germanicus.

Germanicus avait vengé en Germanie la défaite de Varus. Rappelé d'abord à Rome pour partager le consulat avec Tibère, son père adoptif, et recevoir le grand triomphe, ou plutôt pour apaiser les sombres défiances de l'empereur à qui les légions avaient paru trop dévouées au vainqueur, il avait été envoyé en Orient. Partout il y avait porté le mot d'ordre de l'empire, fruit des leçons d'Auguste : la justice et la paix. Mais sa modération était venue se choquer contre l'orgueil et la violence du patricien Pison, gouverneur de Syrie. Celui-ci contrecarrait insolemment ses mesures, en même temps que la femme de Pison, Plancine, complice de son mari, et peut-être de Tibère, ne cessait d'insulter à l'héroïque Agrippine, qui, entourée de ses enfants, suivait dans les camps son époux Germanicus (1). Soudain une grave indisposition dont la cause est inconnue retient le prince à Antioche. Il se relève un instant, mais pour tomber sans retour. A ses côtés on parlait de poison; il y croyait lui-même, et les

(1) Agrippine, fille d'Agrippa et de Julie, fille d'Auguste et de Scribonia. Femme exemplaire par les mœurs, indomptable par l'orgueil.

regards inquiets des émissaires de Pison épiant les progrès du mal, semblaient indiquer aux défiances amies la main d'où partait le coup. Alors que tout rayon d'espérance se fut évanoui et qu'un affaissement général eut averti Germanicus de sa fin prochaine, il assembla autour de lui ceux qui lui étaient le plus fidèles et le plus chers, et il exhala sa vie avec ces paroles :

« Si je cédais au destin, j'aurais un juste sujet de plainte même envers les Dieux, de ce qu'ils m'enlèveraient jeune encore à ma famille, à mes enfants, à ma patrie. Maintenant que le crime de Pison et de Plancine tranche mes jours, je dépose dans vos cœurs mes dernières prières. Rapportez à mon frère et à mon père de quelles amertumes abreuvé, de quelles embûches environné je termine la vie la plus malheureuse par la pire des morts. Ceux que mes espérances, ceux que les liens du sang, ceux même que l'envie préoccupaient de mon existence, déploreront qu'avec un sort autrefois si brillant et après avoir survécu à tant de guerres, je sois tombé sous les manœuvres d'une femme. Vous aurez lieu de vous plaindre au sénat, d'invoquer les lois. Le premier devoir des amis n'est pas d'accompagner le défunt avec de lâches doléances et de pusillanimes lamentations ; mais ce qu'il a voulu, de s'en souvenir ; ce qu'il a ordonné, de l'exécuter. Ils pleureront Germanicus, les inconnus mêmes. Vous le vengerez, vous, si vous teniez à ma personne plutôt qu'à ma fortune. Montrez au peuple romain la petite-fille du divin Auguste, ma femme. Comptez-lui mes six enfants : la pitié sera du côté des accusateurs, et aux allégations

Ses dernières paroles.

mensongères d'ordres criminels, ou l'on ne croira pas, ou l'on ne pardonnera pas (1). »

Au xviii° siècle où l'on doute de tout, on nie l'authenticité de quelques ouvrages de Cicéron.

En définitive, tout en me tenant en garde contre les demi-vérités, je trouverai dans les excès du scepticisme historique de la seconde moitié du siècle dernier des raisons de défiance d'une autre nature. En effet, une fois qu'on eut démontré la non-authenticité de quelques œuvres de la littérature grecque, une fois que le doute fut à la mode, quelques douteurs peu autorisés, ne voulant pas demeurer en reste de hardiesse avec leurs devanciers, étendirent leurs attaques sur les monuments de la littérature latine, et nièrent la valeur historique des lettres de Cicéron à Brutus et des quatre discours que le grand orateur prononça à son retour de l'exil. Heureusement que les douteurs ont daigné nous laisser le reste de sa correspondance.

Que les lettres de Cicéron sont de véritables mémoires historiques.

Si l'on remonte, l'histoire à la main, aux moments suprêmes de la république romaine; si l'on essaye de surprendre de plus près les derniers soupirs de sa liberté mourante, les intimes pensées des auteurs de cette grande transformation sociale, qu'a-t-on de mieux à faire que d'interroger dans ses lettres ce Cicéron, le grand citoyen, le grand homme qu'on ne peut lire sans le croire et sans l'aimer, à part les défaillances du caractère ? On a perdu ses *Mémoires* écrits en grec sur son consulat, et ses *Mémoires secrets* sur la conduite des principaux citoyens après la mort de César; sa correspondance y supplée, bien qu'il s'en

(1) Tacit., *Annal.*, II, 71.

soit perdu une grande portion, parce que l'auteur n'en avait point gardé registre. Quand Montaigne, un peu « pédant à la cavalière », suivant l'expression de Malebranche, dit si âprement de Cicéron « qu'après avoir sollicité les historiens de son temps de ne le pas oublier en leurs annales, il a voulu tirer quelque principale gloire du caquet et de la parlerie, et a fait publier ses lettres privées et ses requêtes pour ne pas perdre son travail et ses veillées, » Montaigne est injuste et se trompe (1). Cicéron n'avait nullement songé au public en écrivant ses correspondances; il n'en avait point gardé copie, et il le dit formellement à son ami Atticus, qui lui en demandait le recueil. Tiron, son secrétaire, avait conservé soixante-dix lettres de Cicéron, du vivant de son maître, et c'est lui qui, après la mort du grand homme, a rassemblé le reste et publié ce que nous possédons (2). Ce sont donc des révélations intimes et secrètes, non des plaidoyers arrangés à l'avance pour la postérité.

Montaigne injuste envers Cicéron.

Que les lettres de Cicéron n'avaient point été écrites en vue de la postérité.

Tout : le génie, l'âme et le cœur, palpite dans cette correspondance incomparable, écrite au fur et à mesure des événements. La beauté du style, l'exquise urbanité, la noblesse des sentiments, y touchent et séduisent;

Excellence des lettres de Cicéron.

(1) Voir *Essais*, l. I, c. 39, au commencement. Il veut parler de la lettre de Cicéron à Lucceius, *Épît. fam.*, V, 12.

(2) « Il n'y a point de recueil de mes lettres, mais Tiron en a environ soixante-dix. Mearum epistolarum nulla est συναγωγή, sed habet Tiro instar septuaginta. » *Ad Attic.*, XVI, 5.

Il nous en est venu à peu près neuf cents, écrites depuis sa quarantième année. Tiron en avait retrouvé et publié bien davantage.

Cicéron avait aussi écrit un grand nombre de lettres grecques à Brutus. Elles sont entièrement perdues.

l'importance politique et sociale des matières qui s'y succèdent, des personnages qui y sont mêlés, saisit et entraîne. Les lettres de madame de Sévigné ont le secret de relever les petites choses; les lettres de Cicéron nous révèlent le secret des grandes. A Dieu ne plaise que je veuille faire le savant : rien ne me conviendrait moins ni ici ni ailleurs. Mais je ne saurais m'abstenir, pour mon sujet même, d'insister sur cette correspondance de Cicéron où l'on est en pleines archives historiques : révélations éloquentes et simples du plus éloquent des Romains, qui, tout idolâtre qu'il fût de la gloire des lettres, ne préféra pas celle du bien dire à l'honneur du bien faire, et, comme Socrate et Démosthène, mourut par amour pour les lois de son pays. Esprit universel et fécond, même dans la familiarité de ses lettres, il y parle de philosophie comme sous les ombrages de Tusculum, près de la statue de Platon; il y exhale le parfum littéraire de l'Attique, et fait revivre en même temps et juge de haut, avec l'autorité de l'histoire, les intérêts, les luttes, les gloires, les périls de cette terrible époque toute retentissante des noms de Marius et de Sylla; où Pompée recula les bornes de l'empire; où Verrès et Catilina tombèrent sous l'éloquence; où Caton se donna la mort; où les tribus abdiquèrent entre les mains du grand César; où César, s'étayant du mensonge de l'égalité sociale, confisqua la liberté; où le lâche Octave devint le dieu Auguste.

A cette correspondance se mêlent encore, chose admirable! nombre de lettres des plus grands personnages du temps : et César qui se peint avec ses goûts

DE QUELQUES ÉCRITS DE L'ANTIQUITÉ. 271

si finement littéraires, avec sa grande âme, avec l'aménité délicate, la politesse de l'esprit, le génie de l'ordre, la politique calme et mesurée, la libéralité merveilleuse de caractère qui, dans la plus haute fortune, lui concilièrent si bien les Romains; et Pompée, parfois un peu sec, mais qui écrit sur la guerre avec toute la simplicité d'un grand homme, et en parle comme il la savait faire; et l'infâme Antoine qui affecte une politesse cauteleuse; et Lepidus, et Marcellus, Plancus, Asinius Pollion; et Brutus et Cassius, et tant d'autres encore, presque tous ceux enfin qui prirent part aux grandes affaires publiques de l'époque ou aux affections de Cicéron. Correspondance d'autres personnages, jointe aux lettres de Cicéron.

Or, toutes ces lettres, et surtout celles de Tullius, ne nous instruisent pas seulement des affaires publiques; elles nous initient aux détails de la vie privée de Rome, si sévèrement murée à tous les regards, et sur laquelle on réussit à peine à ramasser çà et là, dans quelques pages de biographies, dans quelques traits des prosateurs et des poëtes, de rares indiscrétions instructives; elles mettent à nu des cœurs humains; elles laissent transpirer d'intimes confidences de Cicéron et nous livrent au vrai toutes les faiblesses de cette âme mobile et passionnée. Malgré soi, on se sent entraîné tour à tour aux joies de ce grand homme, à ses enthousiasmes de gloire; à ses douleurs de mari, de père et de citoyen; à ses repentirs, toujours trop tardifs, comme presque tous les repentirs.

Son ami, l'ami d'Atticus et de Pompée, le docte Marcus Terentius Varron, qui, de son vivant, a joui si pleinement de sa propre postérité; Varron, de qui Jean Marcus Terentius Varron.

Petit de Salisbury disait que Rome avait accoutumé de l'appeler son père :

..... Hunc patrem Roma vocare solet (1),

Universalité des études de Varron. avait en effet un savoir encyclopédique, et ses innombrables volumes ont embrassé presque toutes les connaissances acquises de son temps : satires dans le style de Ménippe, géométrie, architecture, marine, astronomie, épigrammes, antiquités des choses humaines, antiquités des choses divines, grammaire, poétique, histoire, annales, origines du théâtre, philosophie, biographie, beaux-arts, agriculture. Ce n'est pas, à vrai dire, qu'il fût ni un grand écrivain, ni un générateur d'idées, ni un critique constamment exact, car il lui est arrivé de confondre la poétesse Myro avec le sculpteur Myron; mais nul au monde n'avait lu davantage ni mieux lu. Cicéron loue son vaste savoir, l'exactitude et l'utilité de ses recherches. Le grammairien Terentianus Maurus le proclame : *vir doctissimus undequaque.* Saint Jérôme suppute avec étonnement ses livres sans nombre. « Non, dit saint Augustin dans sa *Cité de Dieu,* personne n'a porté dans les recherches savantes

Ses lettres. plus d'ardeur, plus d'attention, plus de sagacité. » Un tel homme ne pouvait manquer d'écrire aussi des lettres, à une époque où le genre épistolaire était si fort goûté. Aussi en avait-il publié plusieurs volumes de latines; il en avait également écrit de grecques, comme Cicéron. Il avait aussi semé des œuvres diverses sous la forme d'épîtres : *Epistolicæ Quæstiones;* et tout en traitant de

(1) JOANN. SARISB., *Eutheticus* (introduction au *Policraticus*).

sujets d'érudition dans ses lettres proprement dites, adressées à ses familiers, il y montrait ce ton d'enjouement, cette libre allure, ces gaietés de vieux Romain que Cicéron trouvait « plus salées encore que le sel attique : *Salsiores quam illi Atticorum et vere Romani sales* (1). » Chacun a son sel national qu'il prise par dessus tous les autres, comme nous goûtons par excellence notre vieux sel gaulois; comme les Anglais ont leur sel natif, leur foyer de bonne humeur, leur *humour*. Tous ces recueils épistolaires de Varron sont perdus, mais le grammairien et philosophe péripatéticien Nonius Marcellus a conservé çà et là quelques-unes de ces saillies varroniennes à ceinture dénouée (2). C'est incisif à plaisir. Le Romain du jour, le Romain dégénéré, y est sacrifié au Romain du vieux Latium dont le propos vaillant et délibéré « sentait l'ail et l'oignon, mais témoignait vertement d'un grand cœur : *Avi et atavi nostri, quum allium et cepe verba eorum olerent, tamen optume animati erant* (3). » Nous devons aussi à Aulu-Gelle de connaître quelques-uns des sujets traités dans les *Quæstiones* (4).

Il nous reste encore d'autres monuments épistolaires

(1) Cicer., *Ad familiar.*, IX, 15.
(2) Non. Marcellus, *Rheda, Gargarid., Hilaresco*, etc., etc.
(3) *Bimarcus*, p. 100.
(4) Aul. Gell., II, 10, Epilog. xii, 3.
Tout ce curieux détail a été touché avec savoir et habileté par un professeur de Paris, qui a dit le dernier mot sur Varron le *polygraphissime* (πολυγραφώτατος), dans un travail qui est un livre de bonne bibliothèque. Voir *Étude sur la vie et les ouvrages de Varron par Gaston* Boissier, *professeur de rhétorique au lycée Charlemagne.* — Paris, Hachette, 1851, pp. 55, 56; 315-322.

de l'antiquité latine : — épistolaires, je me trompe, si c'est le naturel qu'on cherche avant tout dans les lettres et qui doit en constituer le caractère. Celles-là n'en ont que le titre sans les épanchements ni la forme familière, et elles nous éloignent de la beauté calme et pure des écrivains du siècle d'Auguste : je veux parler des lettres de Sénèque le Philosophe et de Pline le Jeune.

Autres monuments épistolaires antiques.

Lettres de Sénèque.

Les cent vingt-quatre épîtres que le premier adressa, l'an 68 de Jésus-Christ, dans la huitième année du règne de Néron, au vieux chevalier romain, intendant de Sicile, Lucilius Junior, qui, malgré son grand âge, se disait l'élève de Sénèque, sont autant d'espèces de petits traités étudiés à loisir, autant d'essais, comme on dirait de nos jours, où il passe en revue toutes les parties de la morale avec l'appareil et la pompe d'un professeur. Qu'on pardonne après tout à la forme, si le fond de ces thèses est ingénieux, solide, excellent; si l'auteur y répand à pleines mains une richesse incomparable d'observations, de goût et de philosophie pratique. De tous les ouvrages de Sénèque, c'est le plus agréable, et il n'est pas d'œuvre du philosophe plus souvent citée. La quatorzième épître, qui traite des rapports entre le langage des hommes et leurs mœurs, est un chef-d'œuvre et en quelque sorte l'image de Sénèque lui-même. Nulle part de plus savantes leçons de goût que dans cette épître; et cependant nul écrivain, en aucun temps, n'a plus fait pour corrompre le goût de son siècle que ce Sénèque, ce composé de tous les contrastes : sentencieux et stoïque dans la corruption; prêchant le mépris du luxe sous des lambris dorés;

Que ces lettres de Sénèque sont des essais de morale et non de vraies lettres.

charlatan de vertu et de style, roi de l'antithèse et du jeu de mots.

Pline le Jeune, ainsi que nous le disions, n'a rien non plus d'épistolaire, dans ses lettres, que la suscription et la formule de compliment final, comme en Italie Politien; comme dans la littérature espagnole Antonio Perez, et chez nous Balzac et Voiture. Occupé avant tout de montrer son esprit, il ne montre guère davantage. Nulle aisance d'allure, aucun de ces jets qui font échapper le cœur, mettent à nu l'âme de l'écrivain et font croire à un secret surpris. Le plus petit billet, la plus simple invitation est une œuvre et sent l'exercice d'un esprit toujours sur ses gardes. Sans doute ne pouvait-il écrire autrement. Il est des gens dont l'esprit est ainsi fait que la manière est leur naturel et qu'ils ne sauraient dire bonjour comme les autres. Pline était un orateur et la gloire du barreau. Mêlé à de grandes affaires, il y avait puisé le goût du grand. Mais ce goût avait été étouffé par celui des petits succès. Il cisela la phrase, il la pomponna de petites délicatesses; et son Panégyrique même de Trajan, le plus beau monument de son éloquence, est écrit avec une abondance stérile, une tension d'esprit, une préoccupation d'emphase soutenue et d'élégante finesse qui en rendent la lecture fatigante. Allez donc chercher dans tous les coins et recoins de sa période, surtout en ses épîtres, les mille et une intentions secrètes du lettré qui voit tout dans les paillettes de la rhétorique! A coup sûr, si Pline le Jeune fût né chez nous au dix-septième siècle, il eût été l'une des chères idoles de l'hôtel de Rambouillet et des samedis de mademoiselle de Scudéry.

<small>Défauts des lettres de Pline le Jeune.</small>

On n'a pas plus d'esprit, plus de trait, plus d'agrément, plus de variété; mais malheureusement aussi plus de monotonie dans l'éclat du ton et le papillotage de la forme. Trop souvent enfin, ce sont, comme dit Montaigne, « lettres cerimonieuses qui n'ont aultre substance que d'une belle enfilure de paroles courtoises... ordonnées et fagottées gentiment pour en tirer la réputation de bien entendre le langage de sa nourrice (1). » De même que Sénèque, c'est un auteur dont la lecture n'est possible que par fragments. A la vérité, toute son époque était, quant aux lettres, un âge caractéristique de profonde décadence déjà signalée, sous Tibère, par Velléius Paterculus, et dont Tacite, par la bouche de l'un des interlocuteurs de son *Dialogue sur les orateurs,* impute les causes à l'état politique de Rome. A comparer les auteurs du temps les plus dissemblables par leurs œuvres et par la nature intime de leur talent, on arrive, en définitive, à cette conclusion, qu'ils se rapprochent par un côté, à savoir, par leurs sacrifices au goût raffiné d'une société désœuvrée, amoureuse des surprises et des recherches du langage, des jeux de l'esprit, des tirades, des contrastes forcés. Il n'est pas jusqu'à Tacite, si vigoureusement trempé, si profond, si pittoresque, si pathétique, si puissamment politique dans ses jugements, qui n'ait subi les influences de la mode et ne se complaise en des mystères affectés de concision, en des contours de paroles éloignés de la simplicité dont cependant son génie eût été si digne d'atteindre les hauteurs.

<small>Défauts généraux de son temps.</small>

(1) *Essais,* I, 39.

Certes, il y a loin des épîtres de Pline à ces lettres de Cicéron si merveilleusement remplies de faits, de puissance intime, d'abondance entraînée, de supériorité en tout genre, et qui avaient été écrites au courant de la plume, d'un style large, aisé, naturel, sans nulle intention de publication future. Néanmoins, c'est toujours la belle langue d'une intelligence élevée, d'un homme de bien et de grand cœur. Le genre une fois admis, les lettres ont leur charme, leur parfum particulier, leur valeur historique et anecdotique, et il en est plus d'une qui a servi à éclaircir des passages même de Tacite, touchant quelque usage de cour ou de gouvernement, seulement indiqué par le grand historien. Au milieu de la dégradation des mœurs, on voit qu'il restait encore en quelques âmes vraiment romaines un sentiment de grandeur et d'antique austérité dont Trajan donnait l'exemple. Pline le Jeune, écrivant à Arrien, ne se tient pas de joie de ce qu'on poursuit au sénat, avec une rigidité toute républicaine, le procès d'un certain Priscus, proconsul d'Asie, impudent concussionnaire. Il y a dans son langage quelque chose de la sainte colère de Cicéron contre Verrès. On sent l'âme du familier de Tacite (1).

 La liste des amis de l'auteur, qui est souvent aussi la liste de ses correspondants, a cela de touchant que c'est à la fois celle de tous les grands hommes du siècle : Virginius Rufus, qui avait refusé l'empire; Corellius, homme de Plutarque, et regardé comme un oracle de sagesse, un modèle d'austère probité;

(1) PLINE LE JEUNE, *Lettres*, l. II, lett. xi et xii.

Helvidius le Jeune, dont Pline vengea la mémoire; Rusticus Arulénus et Sénécion, que Domitien fit tuer comme Helvidius, pour cause d'honnêteté; le grand critique Quintilien, son maître; les historiens Suétone et Tacite; les grands jurisconsultes Nératius, Frontinus, Ariston; les poëtes Martial et Silius Italicus, et d'autres encore, tous gens de bien et de nom.

Lettres de Trajan.

Enfin, l'on ne saurait oublier la belle correspondance qui couronne le recueil, à savoir celle de l'empereur Trajan avec Pline, quand ce dernier gouvernait la Bithynie, et qui fournit sur le mécanisme de l'administration romaine, sur la politique de l'empereur envers les chrétiens, des informations précieuses, minutieuses parfois, historiques toujours (1).

Lettres de l'empereur Julien (né en 331, emp. en 361, mort en 363).

L'un des morceaux de la littérature ancienne qui, pour l'agrément de la diction, rappelle davantage les plus piquantes lettres de Pline le Jeune, est la description d'une petite maison de campagne en Asie par l'empereur Julien. Ce prince, spirituel à la fois et trivial, tour à tour inconséquent et sage, Alexandre et Diogène, rhéteur et sophiste par excellence, oubliant toute dignité pour un bon mot et luttant d'épigrammes

(1) Le sage maréchal de Catinat faisait sa lecture favorite des épîtres de Cicéron, de Sénèque et de Pline : « Lisez les épîtres de Cicéron et celles de Pline le Jeune, écrit-il à un monsieur Daduisart, et vous y joindrez Sénèque; vous y verrez, si vous ne les avez pas lues, que vous pratiquez par votre bon esprit et de vous-même, ce que ces trois grands personnages ont pensé de mieux sur la douceur de la vie. Les femmes ont peu de part dans leurs sentiments de morale, je ne sais si vous en estes parvenu jusque-là. Ce n'est pas une petite entreprise pour un homme aussi robuste que vous estes. » Paris, 23 juillet 1700.

avec les plaisants d'Antioche, a laissé, entre autres
écrits, d'un goût fort inégal, soixante-trois lettres
d'une authenticité douteuse pour quelques-uns, mais
fort curieuses, pour sa propre biographie et pour
l'histoire de son temps. Là, on retrouve toutes les
habitudes de ce génie vif, pénétrant, facile, mais
affecté, mais bizarre, accoutumé par son premier pré-
cepteur, un eunuque de Scythie, nommé Mardonius,
à placer avant tout succès les succès de l'esprit;
maintenu dans ce système par tous les rhéteurs dont
il avait recherché la société à Constantinople, à Ni-
comédie, à Athènes, dans l'Ionie; gâté par Maxime
d'Éphèse, l'homme aux sciences occultes; par Pris-
cus, l'orateur officiel et passionné du culte païen;
tiraillé à toutes les philosophies par le vieux Édésius,
par Chrysanthe, par Himérius et d'autres encore
qui traînaient après eux les lambeaux du poly-
théisme. La plus jolie des lettres de Julien est celle
qui parle de la maison de campagne; la plus belle
est celle qui est adressée à l'habile et disert so-
phiste Thémistius, sur les devoirs des souverains.
C'est une sorte de traité dicté par une saine philo-
sophie, dans une langue noble et sensée, et qui
serait un morceau excellent, si l'auteur, suivant sa
fantasque imagination, ne l'avait déparé des plus
étranges sophismes. Plût à Dieu qu'il eût eu dans la
réalité des faits la mansuétude qu'il affichait géné-
ralement en paroles et dans ses écrits! Nul doute, il
est vrai, qu'il ne faille se défier de tout le mal qu'ont
accumulé sur la tête de cet empereur les chronographes
et légendaires chrétiens de ce temps, qui ont moins

consulté la vérité que leurs passions et cédé à leur effroi en voyant le paganisme remonté sur le trône.

<small>Caractère de Julien.</small> Et d'abord Julien, en tant qu'empereur, n'a guère eu le temps de faire ni beaucoup de bien ni beaucoup de mal, puisque cet homme, auquel on prête de si vastes desseins de renversement et d'organisation, est mort avant sa trente-deuxième année, et qu'il n'a pas même régné dix-huit mois, dont encore une partie a été employée dans sa malheureuse expédition de Perse. Julien était avant tout un homérique qui avait subi plutôt qu'accepté le Christianisme du tout-puissant Constance, l'assassin présumé de sa famille, dans lequel à tout le moins il voyait avec certitude celui de son frère Priscus. Julien méprisait les chrétiens, et les accabla de ses sarcasmes, alors qu'il n'était pas encore sur le trône. En somme, le Christianisme n'était à ses yeux que la croyance des impies et des insensés. Les doctrines des Basile et des Chrysostome, élèves comme lui de l'école d'Antioche, ne l'avaient pas arraché à son idolâtrie poétique. Mais le temps n'était plus aux persécutions sanglantes. « Il persécuta la religion chrétienne, dit Eutrope, qui avait vécu avec lui, mais il la persécuta sans verser le sang : *Religionis christianæ insectator, perinde tamen, ut cruore abstineret* (1). » Il avait fait son choix en matière de religion, il souffrait que chacun fît le sien à sa guise; et en cela il usait du droit proclamé par Constantin lui-même, qui n'avait nullement édicté que le Christianisme dût être la religion de l'État ni celle de la

(1) Eutropii *Breviarium histor. Roman.*, X, xvi (viii).

famille régnante. Julien proclama même de nouveau un édit de tolérance, quand, empereur et souverain pontife, il eut le pouvoir de commander. Il alla jusqu'à rendre un hommage public à la pureté de mœurs des prêtres chrétiens et à l'offrir en exemple, dans une de ses circulaires, aux pontifes payens, généralement fort corrompus, surtout en Orient. Mais il y avait en lui trop du levain des sophistes dont il s'était engoué, pour qu'il ne commit pas quelque rude injustice envers les chrétiens. Et de fait, après avoir rappelé à leurs *foyers,* non à leurs *siéges,* les évêques exilés, il excepta de son amnistie Athanase : « Il serait, disait-il dans sa lettre aux habitants d'Alexandrie, il serait dangereux de laisser à la tête du peuple cet intrigant, non pas un homme, mais un méprisable avorton (1). » Et dans une autre lettre au préfet d'Égypte, Édicius, il écrit encore : « Chassez le scélérat Athanase, qui a osé, sous mon règne, pousser au baptême des femmes grecques de naissance illustre (2). » Ensuite, s'il ne fit pas renverser les églises, il se refusa à relever celles qui avaient été renversées. « Par les dieux! écrivait-il à Artabius, je ne veux pas qu'on attente à la vie des Galiléens (c'est ainsi qu'il affectait de nommer les chrétiens), ni qu'on les frappe injustement, ni qu'on les maltraite en quelque façon que ce soit. Mais, ajoute-t-il, je veux absolument qu'on leur préfère les

(1) « Ἀλλ' ἀνθρωπίσκος εὐτελής. Quod si ne ille quidem vir est, sed contemptus homuncio. » JULIANI *imperatoris quæ feruntur Epistolæ.* Ep. LI. Ed. Heyler, Moguntiæ, 1828, in-8º.

(2) « Qui ausus est, in meo regno, feminas Græcorum illustres ad baptismum impellere. » IDEM, *ibid.*, Ep. VI.

adorateurs des dieux (1). » Puis, un beau jour, il restreint à leur égard la liberté de l'enseignement et leur interdit la faculté de montrer la rhétorique et les belles-lettres, sous prétexte que leur dégoût fondamental pour ce qu'ils appellent l'impiété, l'erreur et la folie d'Homère, d'Hésiode et de leurs semblables, les rend incapables de goûter les beautés de ces auteurs et de les faire sentir. « Qu'ils aillent, disait-il, expliquer leur Luc et leur Matthieu dans les églises des Galiléens (2). »

Il faut rapprocher les épîtres de cet empereur étrange de celles de Fronton et de Marc Aurèle; il faut surtout les rapprocher des lettres grecques de l'illustre sophiste Libanius d'Antioche, qui avec Julien lui-même avait, comme nous le disions, compté saint Basile et saint Jean Chrysostome parmi ses disciples. Cet homme avait eu le malheur de ne pas comprendre le langage de l'étoile d'Orient et de rester payen; mais du sein même du paganisme, il prêchait aux sectes divisées des premiers chrétiens le dogme universel de la tolérance et de la fraternité, et il déclama avec éloquence contre les violences qui dépouillaient les chrétiens de leurs propriétés (3). On a publié de ce personnage plus de seize cents lettres qui répandent de vives lumières sur des points importants de l'antiquité. Esprit riche de pensées et de faits, mais

Lettres de Libanius (né en 314, mort vers 390).

(1) IDEM, *ibid.*, Ep. VII, p. 10.
(2) V. AMMIEN MARCELLIN, l. XXII, cap. X. Cf. JULIANI *Epist.*, Ep. XLII.
(3) LIBANII *Epistolæ*, 673, 370. Édit. de Wolff. Amsterdam, 1738, in-fol.

pastiche obstiné du style attique, et dès lors de lecture un peu fatigante à force d'archaïsme, il a donné dans ces lettres familières de véritables mémoires qui aident beaucoup à éclairer l'histoire du temps de lutte et de transformation sociale où il a vécu. Nul doute que les lettres de Cicéron, qui avait été consul et mêlé aux grandes affaires, à l'une des époques les plus importantes de l'histoire romaine, n'aient un intérêt plus généralement saisissable. On peut dire cependant que celles de Libanius les rappellent par l'intérêt, et qu'elles prendraient une grande place dans l'estime et dans l'admiration publiques, si elles étaient mieux connues.

On en possède un grand nombre d'un autre contemporain, Quintus Aurélius Avianus Symmaque, fils du préfet de Rome, préfet lui-même et consul, payen éloquent et convaincu, haï des Chrétiens, auxquels cependant il n'avait cessé de montrer des ménagements, à l'exemple de Libanius, son ami et le confident de ses premiers écrits. Ses lettres conservées, dont le nombre s'élève à neuf cent soixante-cinq, sont adressées à cent trente correspondants divers : entre autres son père, son fils, deux ou trois de ses frères, les empereurs Constance, Gratien, Valentinien II, Théodose, Arcadius et Honorius, Stilicon, Prétextat, Rufin, Ricomer, Promotus, Flavien, le poëte grec Andronicus, le poëte latin Ausone, et un Ambroise qui, suivant Tillemont, ne serait autre que saint Ambroise, l'évêque de Milan, son parent et son ami. Bien que partant du même principe payen que celles de Libanius, ces lettres respirent en général, comme celles de ce dernier, le parfum d'une âme douce, impartiale et bienveillante. Mais là

Les dix livres de lettres de Symmachus (préfet de Rome en 364, mort en 409 ou 410.)

s'arrêtent les analogies, attendu qu'ils combattaient sur des théâtres trop dissemblables pour que la défense de la même cause ne différât point d'argumentation contre le régime social qui détrônait le leur. Symmaque n'est pas non plus par le style de la même école que Libanius. Avec moins d'abondance et de pompe que le sophiste d'Antioche, avec un peu plus de naturel, mais moins d'élégance que Pline le Jeune, on dirait qu'il s'est proposé ce dernier écrivain pour modèle. Sidoine Apollinaire proclame son ampleur harmonieuse : « Symmachi rotunditas (1). » Macrobe lui trouve un genre d'éloquence onctueux et fleuri, *pingue et floridum* (2), que La Monnoye lui refuse (3). Mais, à vrai dire, ce n'est point le côté littéraire qui fait le prix de ces lettres et des quarante-trois rapports qui nous sont venus du même écrivain aux empereurs, c'est le droit esprit des affaires qui y domine, c'est l'abondante moisson de documents qu'ils offrent au philologue historien sur l'administration politique, religieuse et civile de la ville de Rome. Et de fait, si, du temps de Symmaque, le consulat n'était plus qu'une de ces grandes institutions républicaines conservées, à l'exemple de la questure et de la préture, comme des noms traditionnels et sonores ; si ce n'était plus qu'une vaine dignité sans fonctions, un titre de parade que l'on conférait à des mineurs, même à des enfants à la mamelle ; si l'on voit par ses lettres qu'il ne

(1) Sidonii Apollinaris *Opera*, l. I, Ep. i. Ed. Sirmond, Parisiis, 1652, in-4º.
(2) Macrobii *Opera : Saturn*. V, 1. Lugduni Batav., 1670, in-8º.
(3) *Menagiana*, t. I, p. 374.

lui fut donné d'accomplir aucun bien pendant son consulat, il n'en a plus été de même de ses fonctions de préfet de Rome, dans lesquelles rentraient la haute surveillance de l'enseignement public, et en même temps la décision des affaires qui touchaient les sénateurs (1).

Les ouvrages ou plutôt les fragments de Fronton, le précepteur de Marc Aurèle, retrouvés en 1815 avec ceux de Symmaque, dans la bibliothèque Ambrosienne, par le cardinal Angelo Mai, nous ont rendu partie de sa correspondance avec l'empereur, monument précieux des vertueuses pensées d'un souverain philosophe et d'un précepteur homme de bien. *Lettres de Marc-Aurèle (né en 121, emp. en 161, mort en 180), et de Fronton (consul en 161).*

Toutes ces lettres, comme celles de Cicéron, de Sénèque, de Pline le Jeune, sont empreintes de la plus évidente authenticité. En est-il de même de ces autres lettres dont l'*Histoire Auguste* est semée? La fin du règne des Antonins marqua la décadence de la grande histoire. Les écrivains abondèrent; mais, déconcertés soit par le bruit des armes, par la forme secrète du gou- *Les lettres insérées dans l'Histoire Auguste sont-elles authentiques?*

(1) Il est probable que l'organisation du premier municipe de l'Occident faisait rentrer dans les attributions de la préfecture de Rome la surveillance de l'enseignement dans d'autres villes importantes de l'empire. On voit en effet par les *Confessions* de saint Augustin, V, XIII, que, fatigué de son séjour à Rome, ce Père, alors à ses débuts, se fit appuyer par ses amis manichéens auprès de Symmaque, et fut nommé par son crédit professeur de rhétorique à Milan.

Il faut consulter sur Symmaque l'excellente *Histoire de la destruction du paganisme en Occident, par M. A.* BEUGNOT, *de l'Académie des Inscriptions et Belles-Lettres.* Paris, Firmin Didot, 1835, 2 vol. in-8º; et *Études sur Symmaque,* thèse un peu confuse soutenue à la Faculté des lettres de Paris par E. MORIN. Paris, Dezobry et Magdeleine, 1847, 1 vol. in-8º.

vernement et le peu d'intérêt des événements publics, soit par l'affaiblissement de l'esprit national, par la bassesse, l'adulation et la peur; réduits à s'appuyer sur des ouï-dire et sur le petit nombre de documents qu'il plaisait aux princes de ne pas cacher, ou qu'une jalouse et tremblante curiosité réussissait à soustraire aux défiances de la tyrannie, ils rapportent, mais sans rien peindre. Écourtés, secs ou diffus, rhétoriciens puérils et noyés dans les détails, ce sont des anecdotiers, quelquefois des biographes, jamais des historiens. Cependant, à cette époque, les chancelleries, assez bien organisées, conservaient les actes, les discours, les correspondances; et tôt ou tard quelque chose devait en transpirer au dehors. Suétone, porté trop haut par les érudits du seizième siècle, et placé trop bas dans l'estime de la critique moderne, avait déjà commencé, pour son Histoire véridique des douze Césars, à puiser abondamment dans les archives du Sénat, alors qu'il était secrétaire d'Hadrien. Quelques-uns, après lui, suivirent cet exemple, et le sincère Vopiscus ne s'en fit faute. Moins heureux, Trébellius Pollion, qui a écrit un panégyrique ampoulé plutôt qu'une histoire de Claude *le Gothique,* a donné, dans sa Vie des Valériens (si cette histoire est de lui et non de Julius Capitolinus), trois lettres de rois barbares en faveur de Valérien captif, au roi de Perse Chah Pour I^{er}, autrement dit Sapor, lesquelles, je le crains, sentent fort l'apocryphe.

<small>Que les lettres de trois rois barbares à Chah Pour, en faveur de l'empereur Valérien, sont apocryphes.</small>

<small>Étrange destinée de l'empereur Valérien.</small>

Étrange destinée que celle de ce malheureux vieillard qui devint le jouet de son vainqueur, et à lui seul expia la honte et l'infortune de tant de rois traînés en

triomphe au Capitole! Chaque fois que Sapor voulait monter à cheval, il se servait de son prisonnier comme d'un marche-pied (1), et, pour dernière ignominie, quand le vieillard fut mort, sa peau teinte en écarlate, bourrée de paille et grossièrement recousue en parodie de forme humaine, fut conservée, dit-on, pendant nombre d'années, comme un trophée, dans un temple de Perse(2). Affreuse profanation qui est dans

Il sert de marche-pied au chah de Perse.

On l'empaille.

(1) On n'avait pas alors d'étriers, et, quand on ne se servait pas de montoirs de pierre, les cavaliers, surtout les grands personnages, mettaient le pied dans des mains jointes d'esclaves, comme chez nous le font les femmes.

« Valerianus scilicet in captivitatem ductus à Sapore, non gladio, sed ludibrio, omnibus vitæ suæ diebus merita pro factis percepit, ita ut quotiescumque rex Sapores equum conscendere vellet, non manibus suis, sed incurvato dorso et in cervice ejus pede posito, equo membra levaret. » EUTROP., in *Vitâ Pontii manuscriptâ*, apud LACTANT., *De mortibus persecutorum*, c. v, Ed. P. Bauldri. Traject. ad Rhenum, 1693, in-8º.

(2) « Direpta est ei cutis, et eruta visceribus pellis, infecta rubro colore ut in templo barbarorum deorum ad memoriam triumphi clarissimi poneretur. » LACTANT., *loco citato*.

Lactance ne parle ici de l'écorchement du malheureux prince qu'après sa mort. L'évêque de Césarée, Eusèbe (*De vitâ imp. Constantini*, chap. XXIV), et un historien grec (*Excerpta ex histor.*, p. 128 de l'édition de Bonn), Petrus Patricius, qui vivait sous Justinien, c'est-à-dire au commencement du sixième siècle, tiennent le même langage. Mais Agathias (*Hist.*, IV, 24) et Cédrène (I, p. 454 de l'édition de Bonn) vont plus loin, et disent nettement que Valérien *fut écorché vif*. « Il est mort écorché, » dit Cédrène : ἐκδαρεὶς ἐκτελεύτησεν. Agathias insiste et ajoute que beaucoup d'histoires rapportent le même détail : πολλὴ μαρτυροῦσα ἡ ἱστορία. L'Africain Aurélius Victor (*De vitâ et moribus imper. Roman.*, XXXII) a mentionné ce point, au quatrième siècle; mais, comme Eusèbe, Patricius, Agathias et Cédrène, il n'a parlé que de l'écorchement. C'est dans Lactance seul que j'ai trouvé trace de la salaison, de la teinture en pourpre et de l'empaillement du cadavre. Cependant, Eusèbe rapporte que Constantin, écrivant à Sapor II en faveur des Chrétiens, lui aurait rappelé l'hor-

les mœurs de ces temps historiques. Le triomphe suprême du vainqueur sur son ennemi était, en Perse comme en Égypte, comme en Israël, de s'en faire un marche-pied (1). Des bas-reliefs sassanides, encore existants, paraissent offrir la représentation d'un empereur romain servant au roi de Perse d'escabeau pour monter à cheval. Pareils bas-reliefs sont sculptés sur les rochers de la Syrie. Saint Pontius relate dans ses *Acta* l'usage de cet escabeau vivant. Quant à la barbarie finale, elle est dans le caractère du féroce orgueil de Sapor.

Quoi qu'il en soit de ces faits, peut-on ajouter foi aux trois lettres de représentations et de reproches adressées à Sapor par ses soi-disant auxiliaires, pour demander la délivrance de l'impérial prisonnier? A coup sûr, voilà de petits auxiliaires bien osés!

On sait en effet qu'à raison des États nombreux réunis sous son sceptre, l'ancien roi des Perses s'intitulait *Roi des Rois,* de même que le chah de la dynastie nouvelle s'inscrit encore aujourd'hui *Chahin-Chah,* c'est-à-dire *Regum Rex,* le Roi des Rois ; eh bien! le premier des auxiliaires, s'adressant au roi des Perses,

rible trophée que l'on voyait encore, disait-il, exposé aux regards publics dans la Perse. Ces paroles impliqueraient, dans sa pensée, un mode de conservation des dépouilles de l'empereur. Eutrope, dans son Abrégé de l'histoire romaine, se borne à dire (l. IX, c. VII) que Valérien, en faisant la guerre en Mésopotamie, fut vaincu par Sapor et fait prisonnier, et qu'il vieillit chez les Parthes dans une honteuse servitude.

(1) Voir le psaume CVIII de David : « Asseyez-vous à ma droite, jusqu'à ce que je réduise vos ennemis à vous servir de marche-pied. »

débute par cette étrange inscription qui renverse les rôles :

A Sapor, Belsolus le Roi des Rois.

Qu'est-ce donc que ce Roi des Rois Belsolus dont l'histoire n'a jamais prononcé le nom ? Qu'est-ce que ce titre ambitieux affiché à côté du titre traditionnel du roi des Perses, qu'avait un instant usurpé l'Arsacide Tigrane, vers l'an 88 avant notre ère, et dont tout au plus un conquérant, vainqueur de Sapor lui-même, eût pu se décorer ? Une pareille parodie eût-elle été pour bien disposer un potentat orgueilleux au faîte de la puissance et gonflé par le triomphe ? Il est vrai qu'un philologue en renom propose de tout accommoder en retournant le protocole de la lettre et substituant à la suscription embarrassante cette conciliante version : « Sapori, Regi Regum, vel solo : *A Sapor, Roi des Rois, ou plutôt seul Roi.* » Mais l'expédient suffirait-il à parer à toutes les objections ? Le nom de l'écrivain royal une fois effacé, pourrait-on nous dire de qui serait la lettre ? Expliquerait-on comment un petit prince allié, débutant par cet humble formulaire de vassal, se serait donné carrière de leçons hautaines ? comment il eût osé écrire ce qui suit ?

Qu'est-ce que le roi Belsolus, auteur de la première lettre ?

« Si je croyais que les Romains pussent jamais être entièrement vaincus, je me réjouirais avec toi de la victoire dont tu es si fier. Mais ce peuple a trop de ressources dans sa fortune ou dans sa valeur, pour ne pas donner à réfléchir. Prends garde que le vieil empereur, que tu n'as même fait prisonnier que par fraude, ne devienne une pierre d'achoppement où

Traduction de la première lettre.

toi et tes descendants veniez vous briser. Considère quelles puissantes nations, après avoir tenu tête à ce peuple, sont devenues ses vassales! On raconte bien que les Gaulois l'ont battu, qu'ils ont même été jusqu'à porter l'incendie dans sa capitale immense : que sont-ils aujourd'hui? Asservis aux Romains. Que sont également les Africains? N'ont-ils pas aussi triomphé de Rome? Eh bien! comme les autres, ils lui sont soumis. Sans parler d'exemples plus anciens et moins connus, citerai-je Mithridate, roi de Pont, jadis maître de toute l'Asie? N'a-t-il pas été vaincu? L'Asie n'est-elle pas devenue une province de l'empire romain? Si tu écoutes mon conseil, tu saisiras cette occasion de faire la paix et tu rendras Valérien à ses peuples. Je te féliciterai de ton succès, à condition que tu saches en profiter. »

Lettre du petit roi des Cadusiens, Balérus.

Vient ensuite un Balérus, roitelet du petit pays des Cadusiens, près de la mer Caspienne, qui parle du même ton :

« Je ne sais pas trop, dit-il à Sapor, si j'ai à te féliciter d'avoir fait prisonnier le Prince des Princes, Valérien. Je t'en louerais davantage si tu le rendais. Les Romains ne sont jamais plus redoutables qu'alors qu'ils sont vaincus. Suis donc les conseils de la prudence, et ne te laisse pas aveugler par la fortune qui en a perdu tant d'autres. Valérien a un fils empereur, il a un petit-fils césar. Que dis-je? il a le monde, l'univers romain qui se lèvera tout entier contre toi. Rends donc Valérien à Rome et fais avec elle une paix qui nous deviendra profitable à nous aussi, à cause des nations Pontiques. »

Ne dirait-on pas que Belsolus et Balérus se sont donné le mot?

Que penser de la troisième lettre?

Lettre d'Artabasdes, roi d'Arménie.

« Je participe à ta gloire; mais j'appréhende que tu n'aies moins gagné la victoire qu'attisé le foyer de la guerre. Valérien sera réclamé par son fils, par son petit-fils, par les généraux romains, par toute la Gaule, par toute l'Afrique, par toute l'Espagne, par toute l'Italie, par toutes les nations qui peuplent l'Illyrie, et l'Orient et le Pont, qui toutes sont ou dans l'alliance ou sous la domination des Romains. Pour n'avoir fait prisonnier qu'un pauvre vieillard, tu as soulevé tous les peuples de la terre contre toi, et peut-être aussi contre nous qui t'avons envoyé des auxiliaires, qui sommes voisins des deux empires, et par là même subissons toujours cruellement le contre-coup de tes luttes avec la république romaine. »

Cette lettre serait d'un Artabasdes, roi d'Arménie, *rex Armeniorum*, roi impossible d'un royaume imaginaire, puisque la grande Arménie, champ de bataille ordinaire des Romains et des Perses, avait été conquise en 232 par Ardeschir (*Artaxerce*), premier chah de la race des Sassanides et père de Chah Pour Ier, le Sapor dont nous nous occupons, et qu'elle ne cessa d'être une dépendance de la Perse qu'en 286. Or, la défaite de Valérien est de la fin de 259, et sa mort est généralement placée dix ans après, par conséquent dix-sept années avant que l'Arménie reprit son indépendance (1).

(1) On peut consulter sur ce point Moyse de Khorène, l'historien

Or, qu'aurait pu être le chef des Arméniens écrivant à Chah Pour? Ou bien un roitelet, ou bien un satrape délégué. Il eût fait beau voir un *ettimal-el-daulet*, un petit lieutenant, ne pouvant parler au Roi des Rois que le front dans la poussière, se donner les airs de gourmander son maître du ton d'un prévôt châtiant un écolâtre! La supposition est absurde, ou bien il faudrait admettre que le maladroit aurait ambitionné la gloire d'être empalé ou empaillé à son tour.

En résumé, toutes ces lettres, de quelque façon qu'on croie pouvoir les retourner, ne sont que de flagrants apocryphes : fantômes troués des vieux paradoxes d'autrefois. Quelque arrangeur sophiste aura passé par là ; peut-être ce Julius Cordus, auquel Trébellius Pollion dit avoir emprunté les trois dépêches. Dans tous les cas, la mort de Valérien et les ignominies dont il avait été abreuvé ne furent point vengées. Son fils Gallien, apprenant la fin de son père, se borna à dire : « Je savais bien que je n'avais eu pour père qu'un mortel ; » et se revêtant des débris de la pourpre, j'allais dire du linceul de Valérien, il mit ce prince au rang des dieux, expédient moins cher que de le venger.

Pendant qu'il faisait avec répugnance encenser les statues à peine ébauchées du défunt, le fils ordonnait

arménien de l'Arménie. Sa supputation est différente, mais elle arrive au même résultat.

La grande Arménie, formée des pays situés à l'est de l'Euphrate, est ce qu'on appelle aujourd'hui la Turcomanie et le Curdistan. C'était, comme nous le disions, le champ de bataille ordinaire entre la Perse et Rome. La petite Arménie, beaucoup moins fameuse dans l'antiquité, s'étendait à l'ouest de l'Euphrate et comprenait les contrées de Sébaste, de Mélitin, de Kokat et de Césarée.

qu'on lui élevât à lui-même une statue une fois plus haute que le colosse de Rhodes, et dans le costume que l'on prête au soleil. Il fallait à sa grandeur quelque chose de colossal et d'olympique. La statue n'était pas achevée que cet homme « qui ne vivait que pour son ventre et pour le plaisir, *natus abdomini et voluptatibus,* » fut tué. Claude et Aurélien dispersèrent les débris du colosse (1).

Flavius Vopiscus, de Syracuse, n'aurait pas mieux demandé que d'être un historien ; mais à trop peu de style il unissait trop peu de défiance de son propre enthousiasme, pour atteindre à une telle hauteur qui impose tant de conditions de savoir, de jugement et de sang-froid en même temps que de coloris et de chaleur. Du reste, homme de scrupule et de bonne foi, nourri aux bonnes traditions de son aïeul et de son père, qui avaient vécu dans une certaine familiarité avec l'empereur Dioclétien ; favorisé par le préfet de Rome, qui lui avait ouvert le trésor historique de la bibliothèque Ulpienne, il n'a pas marché à l'aventure. Quand ses sources ne sont pas originales, il l'avoue avec autant de simplicité qu'il met de fierté à se vanter du contraire, à étaler ses relations avec ce préfet de Rome, parent de l'empereur Aurélien, Junius Tibérianus, qui lui avait aussi communiqué les éphémérides de l'empereur écrites sur toile de lin, sous la dictée de ce prince lui-même (2). Il cite avec orgueil

<small>Vopiscus mieux informé que Trébellius Pollio.</small>

<small>A quelles sources il a puisé.</small>

(1) La statue colossale devait être placée au mont Esquilin. Elle devait tenir une lance dans laquelle un enfant aurait pu monter jusqu'en haut. Voir TREBELLIUS POLLIO, Galleni duo, *Hist. August.*

(2) Voir le début de son *Histoire d'Aurélien.*

les lettres, les discours, les rescrits, les relevés des registres d'ivoire qu'il a eus à sa disposition. S'agit-il d'un sénatus-consulte, il veut qu'on sache bien qu'il l'a puisé aux sources : « Afin, dit-il, qu'on ne s'imagine pas que j'aie accepté à l'aveugle le témoignage de quelque écrivain grec ou latin, je dirai qu'il y a dans la sixième armoire de la bibliothèque Ulpienne un livre d'ivoire où ce sénatus-consulte est transcrit, et que Tacite a revêtu de sa propre signature ; car il y a longtemps que les sénatus-consultes regardant la personne des empereurs sont écrits dans des livres d'ivoire (1). » Malheureusement le récit des guerres qu'il trouva aux archives Ulpiennes était l'œuvre, toujours un peu suspecte, d'écrivains grecs, et c'est Nicomaque qui lui a fourni les deux fameuses lettres d'Aurélien et de Septimia Zénobie, comptées parmi les plus beaux documents de l'antiquité. Encore qu'un peu déclamatoires, ces documents n'ont, il est vrai, contre eux que cette seule origine ; mais dont, je le répète, on ne saurait s'empêcher de tenir compte. En effet, ne semblera-t-il pas toujours un peu extraordinaire qu'un homme disposant à sa guise de tant de ressources authentiques, ait eu recours à un Nicomaque pour de si importants détails? Est-il présumable que ni les éphémérides de l'empereur ni ses riches archives si bien tenues, n'aient gardé de première main aucune trace de l'épisode éclatant de la correspondance de Zénobie?

Ces réserves faites, il faut reconnaître, comme nous l'indiquions, que si les lettres ne sont pas vraies,

Tout bien informé qu'il soit, il emprunte des documents au Grec Nicomaque.

(1) *Vie de l'empereur Tacite*, ch. VIII.

elles ont été bien inventées; qu'elles sont parfaitement en situation, et répondent de tout point à l'histoire de cette reine de Palmyre, étincelante, de son temps même, d'une auréole toute romanesque, et dont le prestige semble triompher encore du sang-froid de la critique moderne. Comment s'en étonner? Le courage et l'audace de cette femme extraordinaire, l'éclat des monuments palmyréniens qu'elle a laissés et dont les ruines ont encore de nos jours tant de splendeur; les lumières de son esprit, formé aux délicatesses de la civilisation grecque par le philosophe Longin, son maître de littérature et son ministre, tout, jusqu'au lointain de sa renommée, contribuait et contribue encore à dicter à son endroit de brillants rapprochements avec ces illustres reines de l'antiquité assyrienne et ptolémaïque dont la personnalité idéale résumait en elle seule les multitudes, et que les vices ni les crimes n'ont pu diminuer à travers les âges. Il n'est pas même jusqu'à la beauté présumée de Zénobie (on veut toujours que les héroïnes aient été belles) qui n'ajoute encore à l'intérêt d'étonnement et de curiosité qu'elle inspire. « Le nez de Cléopâtre, s'il eût été plus court, a dit Pascal, toute la face de la terre aurait changé (1). » Le nez de Cléopâtre.

Zénobie était une femme d'action. On la peint partageant, comme toutes les femmes arabes de son temps, les fatigues d'Odenath, son mari; s'associant avec ardeur aux expéditions qui humilièrent l'orgueil du féroce Chah Pour, et poussèrent les armes Zénobie.

(1) *Pensées*, xci; *Vanité*, p. 207, t. I^{er} de l'édition de M. Faugère.

victorieuses d'Odenath jusqu'aux portes de Ctésiphon. Son esprit s'enfle par le triomphe. Devenue veuve (elle y avait, dit-on, un peu aidé), elle se déclare reine de l'Orient et fait de Palmyre la capitale de son empire.

Elle s'attaque à Rome. Elle est battue. Elle s'était attaquée à Rome ; elle bat un lieutenant du lâche empereur Gallien. Mais battue à son tour par l'empereur Aurélien, près d'Antioche et près d'Émèse, elle tient encore ; et le cœur rehaussé par Longin, elle ne désespère pas de sa fortune, qui tout à l'heure va la trahir. Attaquée dans sa capitale où elle s'est réfugiée, elle oppose aux aigles romaines une résistance opiniâtre et sanglante, elle fait harceler les légions impériales dans le désert par une nuée de détrousseurs, et, à l'abri des murailles, le bras d'une femme insulte *Elle soutient un siége dans Palmyre.* aux impatiences et aux colères de l'empereur. C'est ainsi que se préparaient les circonstances qui devaient dicter les lettres si fameuses.

Chose remarquable ! Aurélien avait rencontré, dès son début à l'empire, deux femmes pour ses plus redoutables ennemies : Victoria, dans les Gaules ; Zénobie, en Orient. Sous le précédent règne, le troupeau des sénateurs esclaves qui votait par acclamation, criait tumultueusement à Claude le Gothique, au sein du Sénat : *Claude Auguste, tu es un père, un frère, un ami, un excellent sénateur, un empereur véritable* (et cette exclamation fut répétée quatre-vingts fois) ! *Claude Auguste, délivre-nous d'Auréole* (cinq fois) ! *Claude Auguste, délivre-nous de Zénobie et de Victoria* (sept fois) (1) ! On voit combien, depuis longtemps, Rome

(1) *Historia Augusta*, Vita Claudii.

irritée avait à cœur la destruction de Zénobie. Aurélien prenant ces voix du sénat pour lui-même, avait marché d'abord contre Victoria. Mais, alors qu'il était arrivé dans les Gaules, elle venait d'expirer, et il n'avait plus trouvé que le tyran Tétricus, gouverneur de l'Aquitaine, qu'elle avait fait empereur à Bordeaux, et qui, indigne de son origine, avait trahi ses soldats et s'était rendu. Aurélien alors courut à Zénobie.

Aurélien irrité court en armes contre Zénobie.

Pour elle, soutenue par le souffle de l'ambition et de l'orgueil, elle tint contre tous les orages, mais un jour était proche où elle allait elle-même renoncer ses plus énergiques et fidèles amis.

Cependant Aurélien, humilié devant Palmyre, bouillonnant de dépit aux railleries qui transpiraient de Rome contre ses luttes avec une semblable rivale, perdait patience : « A entendre les Romains, écrivait-il à Mucapor, je m'amuse à ne faire la guerre qu'à une femme, comme si cette Zénobie combattait seule et avec ses seules forces contre moi. Ne m'oppose-t-elle pas au contraire autant d'ennemis que le pourrait faire le premier des hommes?... Qui saurait décrire l'appareil de guerre qu'elle déploie, le nombre de flèches, le nombre de dards, le nombre de pierres? Nul espace sur les murailles qui ne soit armé de deux ou trois balistes, et les machines vomissent jusqu'à des feux. Elle a peur comme une femme, elle combat avec fureur en désespérée, comme une coupable qui craint le châtiment (1). » Enfin, lassé de la lenteur du siége, l'empereur anima ses troupes, et, voulant frapper un der-

Il assiége Palmyre.

(1) FLAVIUS VOPISCUS, *Vie d'Aurél.*, XXVI.

nier coup, il prépara un assaut furieux; mais avant de le livrer, il fit une tentative suprême pour avoir la ville par composition, et voici, dit-on, la lettre qu'il écrivit à Zénobie :

Lettre d'Aurélien à Zénobie pour la sommer de se rendre.

« AURÉLIEN, EMPEREUR DE L'UNIVERS ROMAIN ET DOMINATEUR DE L'ORIENT, A ZÉNOBIE ET A CEUX QUI FONT CAUSE COMMUNE AVEC ELLE DANS LA GUERRE. Vous auriez dû faire de vous-même ce qu'aujourd'hui ma lettre vous prescrit. Je vous somme de vous rendre. Toi, Zénobie, tu iras vivre avec tes alliés dans la retraite que je t'assignerai, d'accord avec l'illustre Sénat. Tu remettras aux mains de nos intendants tout ce que tu possèdes d'argent, d'or, de soieries, de chevaux et de chameaux. Les Palmyréniens garderont leurs lois. »

Trop confiante dans sa position quasi-insulaire au milieu d'une mer de sable; persuadée que l'empereur ne pouvait, pour un si long siége et une si grosse armée, organiser des convois de vivres sans qu'ils fussent enlevés par les Arabes du désert, Zénobie répondit sur un ton de révolte et de dérision.

La lettre d'Aurélien était en grec; la reine écrivit dans sa langue, qui était un dialecte du syriaque :

Réponse de Zénobie à Aurélien.

« ZÉNOBIE, REINE D'ORIENT, A AURÉLIEN AUGUSTE. Personne encore que toi ne m'a adressé par lettre une injonction pareille à la tienne. C'est à la valeur à décider en toute chose de guerre. Tu veux que je me rende : ignores-tu donc que Cléopâtre aima mieux mourir dans sa dignité de reine que d'accepter grâce de la vie avec d'autres honneurs? Le secours des Persiens ne nous faudra pas, et déjà je l'attends. Avec nous sont les Sarrasins, avec nous les Arméniens. Les brigands

DE QUELQUES ÉCRITS DE L'ANTIQUITÉ. 299

de Syrie, Aurélien, ont battu ton armée : que sera-ce donc quand seront arrivés les renforts que nous attendons de toute part! Alors sans doute tu rabattras de cet orgueil avec lequel tu m'enjoins de me rendre, comme si tes armes avaient fait de toi le maître et dominateur universel (1). »

Après une semblable lettre, il eût fallu vaincre; la fortune en avait décidé autrement. Encore quelques jours, et Zénobie vaincue, réduite dans sa capitale, fuyait et était enlevée par les troupes d'Aurélien. Plus tard, on la voyait, marchant affaissée sous le poids des pierreries, parer le triomphe de l'empereur, à la rentrée de ce souverain à Rome. Reine les armes à la main, l'élève de Longin ne fut plus qu'une délatrice dans les fers. Elle rejeta l'obstination de sa résistance et l'orgueil de son langage sur ses ministres, sur les complices d'une conspiration, vraie ou fausse, contre Aurélien; et l'illustre Longin, le maître et le conseil de la reine, Longin soupçonné d'être l'auteur de la lettre, fut décapité, victime généreuse dont la mort pèse sur la mémoire du vainqueur.

Nous pourrions ajouter, en terminant ce chapitre, que l'historien Josèphe, répondant aux soupçons exprimés par Justus de Tibériade sur l'autorité de son *Histoire des Juifs,* prétend que l'empereur Titus l'a souscrite de sa propre main, ou plutôt scellée de son

Zénobie prisonnière, figure au triomphe d'Aurélien à Rome, 273.

(1) Ces deux lettres ont été citées par M. Egger dans un travail lu à l'Institut, le 14 août 1858, sous le titre de : *Observations historiques sur la fonction de secrétaire des princes chez les Anciens.* La seconde avait déjà été reproduite par Boileau Despréaux, en tête de sa traduction du *Traité du sublime,* attribué à Longin.

cachet, car c'était alors la façon de signer, en témoignage de l'exactitude toute particulière qu'il y reconnaissait sur ce qui touchait à la guerre judaïque. Il prétend aussi que le roi Agrippa lui a écrit, à la même intention, *soixante-deux lettres*, parmi lesquelles il choisit et transcrit deux billets d'un laconisme qui a trouvé le secret d'être très-flatteur. Voici un de ces billets :

« Le Roy Agrippa, à Josèphe, son très-cher ami, salut. J'ay leu vostre histoire avec grand plaisir, et l'ay trouvée beaucoup plus exacte que nulle des autres. C'est pourquoy je vous prie de m'en envoyer la suite. Adieu, mon très-cher ami (1). »

CHAPITRE X.

CURIEUX D'AUTOGRAPHES CHEZ LES ANCIENS.

Quant au nom des anciens curieux d'autographes, il faut se résigner à reconnaître que l'antiquité nous a laissé beaucoup d'obscurités et de lacunes. Par exemple, Titus Flavius Clémens, que saint Jérôme appelle le plus savant des écrivains ecclésiastiques, et que nous nommons Clément d'Alexandrie, rapporte dans ses *Stromates* ou *Tapisseries*, d'après l'historien Hellanicus (2)

(1) JOSÈPHE, Vie écrite par lui-même, page 492 de la traduction d'Arnauld d'Andilly.

(2) Les fragments d'Hellanicus ont été recueillis par Ch. Sturz, et imprimés à Leipsig en 1787, in-8°.
Voir aussi les *Fragmenta historicorum græcorum* de MULLER, n° 163 b (Biblioth. de F. Didot, Paris, 1841).

de Mitylène, antérieur de douze ans à Hérodote, que la reine Atossa, non la femme de Darius, mère de Xerxès, qui portait aussi ce nom, mais probablement une princesse plus ancienne, fut la première personne qui fit un recueil d'autographes (1). Malheureusement les mots συντάξαι ἐπιστολάς peuvent signifier aussi et plus probablement *composer, écrire des lettres;* et comme il s'agit dans ce chapitre de l'invention de divers arts ou usages des arts chez des barbares, des Asiatiques, le second sens pourrait bien être le vrai; d'autant mieux qu'on trouve, en cherchant bien, dans Clément d'Alexandrie, trois exemples du verbe συντάσσω employé comme synonyme de συγγράφω, *écrire, composer.* Je crains même qu'une autre citation d'Hellanicus ne vienne confirmer positivement cette dernière conjecture et préciser le sens de la phrase de Clément. On y lit en effet un peu plus loin, que la reine Atossa, élevée comme un garçon par Ariaspe, son père, revêtit la dignité royale, en ayant soin de cacher son sexe, et qu'elle donnait ses réponses par lettres : καὶ διὰ βίβλων τὰς ἀποκρίσεις ποιεῖσθαι.

La reine Atossa curieuse d'autographes.

Il y a doute encore dans cet autre exemple. Lorsque le pieux et savant abréviateur de l'Histoire sacrée, Sulpice Sévère, se plaint de ce que Bassula, sa belle-mère, lui fait soustraire tout ce qu'il écrit, tout ce qu'il dicte à son secrétaire, jusqu'à ses plus futiles brouillons, ses rognures, *nostræ ineptiæ,* on ne saurait

Bassula, belle-mère de Sulpice Sévère.

(1) Πρώτην ἐπιστολὰς συντάξαι Ἄτοσσαν τὴν Περσῶν βασιλεύσασάν φησιν Ἑλλάνικος. *Strom.*, liv. I, c. xvi, § 76. Clément d'Alexandrie vivait vers la fin du second siècle et dans les premières années du troisième.

décider si Bassula agissait ainsi par amour des autographes, ou seulement par une impatiente sollicitude pour la gloire de son gendre (1).

Apellicon de Téos.

Un des plus ardents curieux reconnus dont les temps historiques nous aient transmis le souvenir, est cet Apellicon de Téos, péripatéticien, plus bibliophile que philosophe, suivant Strabon, homme fort riche qui vivait au commencement du premier siècle avant notre ère, et qui interpola, dit-on, les manuscrits d'Aristote et de Théophraste, par lui achetés des héritiers d'un certain Nélée, qui les avait longtemps laissés pourrir dans une cave à Scepsis, en Troade. C'était un curieux d'autographes, et qui en poussait la passion jusqu'au vol :

Suadet enim vesana fames (2).

Voleur d'autographes.

Il avait dérobé dans un temple d'Athènes les exemplaires originaux de plusieurs décrets, ce qui suppose une grande adresse et une particulière audace, car ce devaient être des tables de pierre, de marbre ou de bronze. De là un procès qui le força de se sauver d'Athènes pour échapper aux condamnations, d'autant mieux qu'il n'en était point à son coup d'essai et qu'il avait déjà commis des soustractions du même genre en d'autres villes de la Grèce (3). Tous les temps produisent de ces personnages qui s'engraissent des dépouilles publiques ou particulières, et qui répètent

(1) Sulpicii Severi *quæ extant Opera*. Antverpiæ, 1574, in-12. Voir la traduction de M. Herbert, vol. I^{er}, p. 362 des œuvres. Collection Panckoucke.

(2) Virg., *Æn.*, IX, 340.

(3) Strabon, l. XIII, p. 608, donne quelques notions sur ces faits.

à demi-voix ces vers du comique grec Antiphanes :
« C'est le privilége des dieux de faire bonne chère aux
dépens d'autrui, sans se mettre en peine de régler les
comptes pour payer l'hôte (1). »

Nous avons déjà cité, sur le témoignage de Pline
l'Ancien, un certain poëte, nommé Pomponius Secundus, qui recueillait des autographes.

La plus grande collection particulière de pièces autographes et non autographes dont la trace se rencontre dans l'antiquité est celle de ce Mucianus, trois fois consul, dont nous avons parlé à propos du faux autographe de Sarpédon. On voit, dans le Dialogue des *Orateurs célèbres* par Tacite (2), que ce Mucianus publia quatorze volumes dont trois de *Lettres* et onze d'*Acta*. Ces *Acta*, qui auraient pu s'intituler *Recueil de causes célèbres ou curieuses*, se composaient de discours ou d'anciens plaidoyers extraits du Journal de Rome et de documents empruntés, comme les lettres, soit aux bibliothèques, soit aux propres collections de ce curieux même. C'est ce qu'on voit dans le savant et ingénieux mémoire du doyen de la Faculté des lettres de Paris, M. Joseph-Victor Le Clerc, sur les *Annales des pontifes* et sur les *Journaux chez les Romains* (3). Pline l'Ancien semble avoir fait des emprunts à ces publications de Mucianus (4).

La plus grande collection d'autographes dans l'antiquité latine.

Publication de Mucianus d'après sa collection.

(1) Voir *Fragments* 23 et 24, p. 143 de la collection de Meineke, et comparer un beau morceau du poëte comique Diodorus, dans Athénée, VI, p. 239.
(2) Ch. xxxvii.
(3) Pages 193, 202, 205, 239.
(4) *Nat. Hist.*, XIV, 28; XVIII, 21; XXXI, 8.

Autographes de Pline l'Ancien que Licinius propose d'acheter.

Dans sa lettre à Macer sur la manière de travailler de Pline l'Ancien, Pline le Jeune raconte que son oncle aurait pu vendre quatre cent mille sesterces (84,000 francs de notre monnaie) à Largius Licinius, — quelque curieux d'autographes ou quelque spéculateur, — ses nombreux registres autographes, composés de morceaux de choix. Ils n'étaient pas alors aussi nombreux qu'ils le furent à sa mort.

Le grand curieux Libanius.

Parmi les antiques curieux de lettres autographes et de manuscrits, n'omettons point le fameux sophiste Libanius d'Antioche, dont nous avons parlé plus haut. Il raconte dans une de ses épîtres comme quoi il vient d'entendre dire qu'on se dispose à vendre à Athènes une Iliade et une Odyssée d'une « prodigieuse antiquité ». Vite, il presse un ami pour qu'il les lui achète. L'acquisition faite, il envoie en remerciment une belle Iliade, moins vieille, il est vrai, mais très-correcte. Il apprend ensuite qu'on a mis en vente un exemplaire de l'Odyssée *qui semble contemporain d'Homère* (la passion est toujours un peu crédule), il en commande l'achat à son ami Philothéus. Mais un jour il s'oublie et le prête, on ne le lui rend pas : il faut voir comme cet ardent curieux se fâche(1). Quelles navrantes douleurs! quelles plaintes éloquentes! — C'est Nodier à qui l'on eût emprunté l'un de ses diamants enchâssés par Bauzonnet, le Raphaël de la reliure, comme l'appelait Thouvenin, autre relieur, ou plutôt véritable artiste. C'est le baron Jérôme Pichon à qui l'on eût dérobé quelque rarissime édition princeps en brochure du livre du *Roi Modus* et

Jérôme Pichon.

(1) *Epistol.*, I, 68, 73; III, 149, 150.

de la *Reine Racio,* de 1486, ou quelque splendide volume des bibliothèques de Grollier ou du président de Thou. C'est quelque curieux d'autographes à qui l'on aurait emprunté, pour ne les lui point rendre, les lettres de madame de la Vallière à Louis XIV, ou des belles dames de la régence et de la cour de Louis XV au duc de Richelieu. Que ne prenait-il ses sûretés, le bon Libanius! Que ne faisait-il comme fit plus tard, en 1471, l'heureux possesseur d'un manuscrit d'Avicenne, à qui un haut baron voulait l'emprunter sur un cautionnement de dix marcs d'or, et qui refusa, ne trouvant pas le dédommagement suffisant! Que ne faisait-il comme la Faculté de Paris, qui tint tête à Louis XI et refusa, tout absolu qu'il fût, de lui prêter, pour en prendre copie, un manuscrit de Rhazès, l'écrivain arabe, à moins d'une consignation de cent pièces d'or, et qui ne relâcha rien de sa rigueur en voyant le surintendant des finances forcé de vendre une partie de sa propre argenterie pour faire la moitié du cautionnement! Mais il était faible comme le fut, au onzième siècle, le propriétaire d'un manuscrit d'homélies d'Aymon d'Alberstædt, qui se laissa aller à prêter son trésor, puis en définitive à l'échanger avec une curieuse de manuscrits, la comtesse Grécie d'Anjou, contre deux cents brebis, plusieurs peaux de martre, et quelques muids de seigle et de froment. C'était donné (1).

(1) Voir les *Analecta* de Mabillon, et *Curiosities of literature, by* I. Disraeli, p. 7. Eleventh edit. London, Edw. Moxon, 1839.

Avant d'arriver à ces allusions, relativement modernes, nous avons traversé bien des âges, passé en revue bien des faits. Nous avons notamment acquis la conviction que le passé ne nous a rien légué de la propre main de Dieu fait homme, de la main des premiers confesseurs de l'Évangile. Nous nous sommes également assurés qu'on n'a de leur figure mortelle que des images fictives et de convention, modifiées, suivant les époques et les lieux, par le respect des hommes. Nous avons vu de même que le temps n'a pas ménagé davantage les monuments écrits du paganisme qu'il n'a épargné les manuscrits sacrés, et que l'Égypte seule, grâce à ses mœurs funéraires et au privilége de son climat conservateur, nous a transmis des papyrus hiéroglyphiques contemporains de Moïse et même de beaucoup antérieurs. On va voir que l'iconographie profane antique, très-riche en monuments, a aussi ses apocryphes, ses conventions et ses légendes. L'homme a trop de disposition naturelle à chercher et à croire trouver dans les traits de ses semblables les dispositions de leur âme, pour ne pas avoir inventé leur image quand une tradition authentique ne la lui avait pas léguée. Un peuple surtout aussi ami du merveilleux que l'étaient les Grecs, ne pouvait se passer d'une iconographie de ses dieux et d'une iconographie héroïque.

LIVRE TROISIÈME.

LES PORTRAITS DANS L'ANTIQUITÉ PROFANE.

> Quo majus (ut equidem arbitror), nullum est felicitatis specimen, quam semper omnes scire cupere, qualis fuerit aliquis.
> (Plin., *Nat. Hist.*, XXXV, 2.)

CHAPITRE PREMIER.

L'ÉGYPTE. — LA GRÈCE.

A défaut de peintures de l'antiquité, il nous reste une multitude de bustes et de statues, mais dont on n'a pas toujours le moyen de confirmer la sincérité par la confrontation avec d'autres monuments contemporains ou que contredisent les médailles authentiques. Je dis authentiques, parce qu'il y en a beaucoup de fausses, et qu'au seizième siècle les Pisans en fabriquèrent un grand nombre, accréditées par le talent de ces artistes.

Avant Winckelmann, avant Visconti, alors que l'iconographie n'avait pas encore contrôlé par la glyptique ou la lithoglyptique les portraits de Platon, d'Aristote, d'Artaxerxès, de Scipion, Paul Jove, le grand curieux de portraits, avait fait exécuter de fantaisie, avec des costumes d'une bizarrerie incroyable, ces personnages, comme on peut le voir dans ses beaux livres d'Éloges

Erreurs et mensonges des iconographies antérieures à Winckelman et à Visconti.

de guerriers et de savants illustres (1). Bien d'autres livres de la renaissance ne se sont fait faute de donner d'imagination de pareils portraits. Ouvrez le recueil de Fulvius Ursinus, c'est-à-dire Orsini, ce vrai savant romain du seizième siècle, et de son temps le plus grand collecteur de portraits avec Paul Jove, ses effigies antiques sont également, pour la plupart, des effigies de convention (2). Plus tard, Gronovius lui-même, le docte Gronovius, qui devait respecter la vérité dans l'antiquité, sa mère nourrice, a rempli les trois premiers volumes de son *Trésor des antiquités grecques* de fantaisies mythologiques au milieu d'effigies avouées par l'histoire. Le plus souvent il en est de même, pour l'exactitude du dessin et l'esprit de critique, de l'iconographie du Romain Jean-Ange Canini, publiée en 1669, et des effigies données à Rome, en 1685, par Bellori.

(1) *Pauli* Jovii... *Elogia virorum bellicâ virtute illustrium septem libris jam olim authore comprehensa, et nunc ejusdem musæo ad vivum expressis imaginibus exornata. Petri Pernæ, typographi Basil., opera et studio,* 1575, in-fol., p. 190. C'est la seconde édition. La première, imprimée à Florence par Torrentino, n'avait pas de gravures.

(2) Un Français établi à Rome, nommé Antoine Lafrérie, avait donné quelques morceaux tirés du cabinet d'Orsini, dans un recueil d'*Hermés* dont la première édition, pleine d'erreurs, a paru en 1569, sans qu'Orsini y eût pris part. Une seconde édition, qui vit le jour l'année suivante, fut purgée de quelques-unes de ces erreurs sur les conseils d'Orsini; et un ami de ce dernier, Achille Statius, c'est-à-dire Estacio, savant Portugais demeurant à Rome, qui avait écrit pour la première édition une préface sous forme de dédicace au cardinal Granvelle, fit pour la seconde un texte qui manquait à la première.

La vraie collection de Fulvius Ursinus forme la plus grande partie du recueil publié in-4°; en 1606, avec gravures de Théodore Galle, par Jean Faber (Le Febvre), sous le titre de : *Illustrium imagines, ex antiquis marmoribus,* etc. 151 planches.

En tout cela, par notre crédulité ou nos propres inventions, nous étions souvent les complices de l'antiquité elle-même, qui s'était donné libre carrière et avait fait exécuter d'imagination les bustes des grands hommes dont elle n'avait point les effigies réelles. Pline l'Ancien l'avoue formellement. Homère était du nombre (1), probablement aussi Hippocrate. Après un tel aveu, quelle est la foi assez robuste pour accepter la légitimité de la tradition à l'endroit de tout ce Parnasse en marbre de Paros qui resplendit dans les musées, et qui s'étale dans les magnifiques recueils iconographiques?

Les anciens fabriquent d'imagination les portraits de leurs grands hommes, quand ils ne les ont pas.

Au temps d'Homère, qui florissait environ trois siècles après la guerre de Troie, neuf cents ans avant Jésus-Christ, suivant la supputation de Larcher (2), l'écriture figurative était encore inconnue en Grèce, comme nous l'avons dit plus haut, et cependant la description du bouclier d'Achille, dans l'Iliade, tendrait à faire croire à des arts très-avancés aux temps héroïques. La supposition poétique du merveilleux travail de ce bouclier n'est qu'une exagération. L'art n'est pas sorti tout armé du cerveau de l'homme. Pour imiter de près la nature, il faut une éducation faite, des connaissances préalables que n'avaient pas, que ne pouvaient avoir ceux qui ébauchaient des rudiments de figures à ces époques primitives.

(1) « Quin immo etiam quæ non sunt finguntur, pariuntque desideria non traditos vultus, sicut in Homero evenit. C. Plinii *Nat-Hist.*, t. IX, lib. XXXV, § 2.

(2) D'après Hérodote, Homère florissait 884 ans avant Jésus-Christ, et suivant les marbres de Paros, 907.

L'Egypte.

Doués d'un fin et délicat sentiment de l'art, mais dépourvus d'une mythologie héroïque et bornés dans leur essor par la théocratie, les Égyptiens n'ont guère travaillé que pour les temples et les hypogées des souverains et des grands. Les premiers, ils donnèrent à leurs dieux la figure humaine ou celle d'animaux. A l'origine, leurs représentations n'avaient pas été au delà des plus informes simulacres. Ç'avaient été premièrement, à ce qu'on présume, des pierres et des troncs d'arbres dont plus tard on avait arrondi l'extrémité en façon de tête; puis on y avait creusé des lignes pour figurer des bras et des pieds. On en vint successivement à l'imitation réelle et précise, à un certain choix des lignes et des formes, à l'art véritable, en un mot. On tailla dans la pierre la plus dure, telle que le granit, le porphyre, le basalte, des figures de ronde bosse, isolées, souvent colossales, ou bien destinées à être adossées contre des piliers et des pylônes. On modela des figures plus petites et des vases en serpentine et en albâtre oriental. On creusa des bas-reliefs, bien rarement en ronde bosse saillante, presque toujours en creux superficiels. Mais plus préoccupés des masses et de l'ensemble que des détails, les artistes s'assujettirent à une simplicité architecturale presque géométrique. Leurs figures sont-elles assises, elles sont comme figées dans une immobilité éternelle. Sont-elles en mouvement, elles marchent d'un pas roide et compassé, les bras collés contre le corps. Et néanmoins je ne sais quelle finesse, quelle précision hardie, quelle dignité, quelle grandeur magistrale d'exécution étonnent et imposent dans ces œuvres. Quelques statues égyptiennes ont bien reçu

des noms de princes, des noms de grands personnages; mais sont-ce là des monuments réellement iconiques? La manie du complet a porté un égyptologue à donner une suite iconologique des souverains et maîtres de l'Égypte (1); or, à partir des temps ptolémaïques, époque où l'existence de monnaies grecques permet une confrontation et un contrôle critique, il faut reconnaître que l'identité de traits est nulle ou étrangement lointaine. Pour les temps pharaoniques, non-seulement les points de comparaison manquent totalement, mais les figures portent une empreinte trop uniforme, trop générale et typique, pour être des effigies tenant toujours compte de la différence des traits humains. Les statues des rois sont imitées des simulacres des dieux et *vice versa*. Ce ne sont guère en résumé que des espèces d'emblèmes et de passe-partout conventionnels prétendus iconiques, dont sont ornés les temples et les monuments d'honneur des grands de la terre (2). Après la domination grecque, l'art égyptien, sortant de ses rigueurs nationales exclusives, consacra des souvenirs monumentaux à des rois étrangers, même à d'autres personnages illustres, tels par exemple qu'un Callimaque sous Cléopâtre (3). En résumé, les œuvres les plus vivantes, les plus caractéristiques de la plastique égyptienne, sont peut-être les représentations d'animaux. Quant à l'art de trouver

Que les statues égyptiennes données comme des portraits ne sont guère que des emblèmes.

(1) ROSELLINI, *Monum. dell' Egitt.*, atlas I.
(2) Voir sur les statues d'Aménophis, de Thouthmosis, de Rhamsès, du musée de Turin, les *Lettres de Champollion à M. de Blacas*.
(3) On possède dans la collection de Turin le décret d'un prêtre d'Amonra-sonter (un des noms d'Amon, dieu de Thèbes) qui prescrit l'érection de cette statue.

le relief et la vie sur une surface plane, au moyen du trait ou de la couleur, les Égyptiens étaient moins avancés encore, ainsi qu'on peut s'en convaincre par les peintures hiératiques des hypogées, par les peintures et dessins des papyrus hiéroglyphiques et des caisses de momies. Ce n'est pas là non plus qu'il faut s'attendre à trouver des portraits dans les véritables conditions de l'art.

La Grèce. En Grèce, l'art primaire suivit la même marche que chez les Égyptiens (1), et avant de savoir donner la forme humaine à leurs divinités, les Grecs commencèrent aussi par les adorer sous les emblèmes les plus sauvages. Une espèce de pyramide fut le Jupiter Mélichius à Sicyone; une colonne fut la Diane Patroa (2). De simples gaînes devinrent la Vénus dans l'île de Paphos ; et ailleurs, Bacchus. L'Amour même et les Grâces furent symbolisés par de simples pierres brutes, carrées ou coniques (3). Sur les pierres et les soli-

(1) Hérodote, l. II (*Euterpe*), ch. IV.
(2) Pausanias, II, 9.
On n'a que très-peu d'informations biographiques sur le touriste Pausanias, auteur du curieux Voyage en Grèce, Ἑλλάδος περιήγησις, sans lequel l'abbé Barthélemy n'eût pu écrire son *Anacharsis*. Pausanias vivait dans le second siècle de notre ère. Il travaillait encore à son ouvrage l'an 174 après Jésus-Christ, comme le prouvent ses propres paroles (liv. V, ch. 1er). Sans un génie bien élevé, il avait le goût des arts, et son voyage fournit de précieuses informations sur les artistes de la Grèce et sur leurs œuvres. Mais on s'aperçoit qu'il voyageait dans un pays demi-mort, et son livre n'est qu'une excursion archéologique dans une nécropole. L'esprit avait alors perdu de sa fermeté, et Pausanias se montre plus crédule qu'on ne l'avait été plusieurs siècles auparavant.
(3) Tacit., *Hist.*, II, 3; Pausan., VII, 22.

veaux, dont Pausanias avait encore vu les derniers débris dans l'Achaïe, province du Péloponèse, on posa, par la suite, des têtes, ou l'on choisit des troncs dont l'extrémité avait une apparence de tête humaine, et ce furent les premiers Hermès : symboles tout faits, tels que les prend volontiers le fétichisme. C'est là qu'il faut faire remonter, sans que l'art y fût pour rien, la première pensée de ces gaines à bustes de Mercure, si fort multipliées à Athènes. De là toutes ces prétendues têtes de Platon, dont une encore existe à Rome, à la *Farnésine*, et qui n'étaient autre chose que ces Hermès de fantaisie. Il y a loin de cette symbolique barbare aux merveilles impossibles du bouclier divin ciselé par Homère. Mais quoi ! l'imagination du poëte a plutôt inventé que la main de l'artiste n'a su produire. Ou mieux encore, comme le pensent quelques critiques autorisés, cette merveille homérique n'est vraisemblablement qu'un morceau de date un peu plus récente que l'Iliade et glissé après coup dans la divine épopée antique.

Les plus anciennes annales des peuples sont toutes mystiques et symboliques, et ces annales ne sont pas à confondre *de plano* avec des impostures préméditées et méprisables, avec des fictions purement arbitraires. Elles ont leur raison d'être. Les premiers essais de l'art ne sont aussi qu'une sorte de symbolique.

La riche imagination des Grecs avait commencé par se donner carrière dans le domaine de la religion. Elle avait composé une mythologie avec un certain nombre d'attributs moraux, tout en conservant aux dieux des

passions humaines et les faisant incessamment courir entre le ciel et la terre :

In medio terræ simul et stellantis Olympi,

On invente des types iconographiques des dieux et des héros.

pour se délasser de la divinité. Pareillement, elle laissa le champ libre à l'art dans le domaine de la poésie; et l'art, une fois sorti des langes de la première enfance, imagina des types divins d'après les rôles des habitants de l'Olympe. Il créa également des types de tous les héros de son épopée nationale d'après les données poétiques d'âge, de caractère et de génie, d'après les frustes ébauches produites aux premiers temps de l'imitation, et attribuées par la tradition aux Pélasges, c'est-à-dire à la période mythologique de la sculpture. La tradition est la nue érudition du peuple, vraie pour lui et indiscutable, et qui pour le critique a souvent ses côtés de vraisemblance. Ainsi, l'histoire d'Hercule, de Thésée, d'Achille et des autres héros de la Grèce, renferme très-probablement au fond quelque chose de réellement historique, mais la légende y a tout défiguré. De là les licences de l'art. Quelques derniers débris des vieux monuments pélasgiques de la première olympiade (776 ans avant J. C.) s'étaient perpétués çà et là dans la Grèce, surtout dans le Péloponèse, berceau, dit-on, des Pélasges. Une statue de bois, placée au sommet du Taygète, en Laconie, et due, à

Dédale et ses œuvres fabuleuses.

ce qu'on rapportait, à la main de Dédale, représentait Orphée (1). Ce Dédale, égyptien et asiatique en ses procédés, était, disait-on, le premier qui

(1) Pausanias, III, 19.

dans les statues eût détaché les pieds et les mains (1). Au temple du bourg d'Amyclée, dans la même province, se voyait un portrait de Clytemnestre, près d'une statue qu'on supposait être celle d'Agamemnon (2). La ville de Daulis, en Phocide, avait, au temps de Pausanias, un temple de Minerve où se trouvaient deux statues de la déesse, dont une de bois, de haute antiquité, apportée, disait-on, d'Athènes par Progné, qui fut depuis changée en hirondelle (3), comme le prouvent d'une manière irrécusable les Métamorphoses d'Ovide. Dédale passait pour avoir exécuté, d'après nature, à Pise, en Élide, ou plutôt à Olympie (4), une effigie sculptée d'Hercule, et dont la ressemblance était si frappante, dit Apollodore, que l'image avait produit sur Hercule lui-même l'effet d'une apparition (5). Pausanias retrouva à Thèbes un vieux soliveau à la ressemblance d'Hercule, réputé aussi l'œuvre des Pélasges, et qui, à ses yeux mêmes, semblait en offrir les caractères primitifs (6). Il est probable que c'est à l'une de ces antiques images de l'école ou du siècle de ce Dédale qu'ont été empruntés les traits principaux de la figure d'Hercule esquissés dans un fragment qui

Portrait d'Hercule d'après nature.

(1) Diodore de Sicile, l. IV.
(2) Pausan., III, 9.
(3) Pausan., X, 4.
(4) Olympie n'était pas une ville, mais une réunion d'édifices à l'usage des gens qui venaient pour le temple et pour les fêtes.
(5) Apollod., II, vi, 3. Cf. Pausan., VIII, 35.
(6) Pausan., IX, 3 et 11.
Toutes ces figures, suivant cet auteur, s'appelaient des *Dédales*, du nom de celui à qui on les attribuait.

nous est resté de Dicéarque (1). Pline l'Ancien cite encore un Hercule triomphal qui existait dans le Forum aux Bœufs, à Rome, et qui passait pour avoir été consacré par Évandre, le Minos fabuleux du Latium. Avec un Janus aux deux visages, dédié, prétendait-on, par le roi Numa, cet Hercule que, dans les triomphes, on revêtait du costume de triomphateur, était, aux yeux de Pline, la preuve vivante de l'antiquité des arts en Italie (2). L'enfance des peuples se prend volontiers aux miracles de la force corporelle : aussi les statues d'Hercule étaient-elles nombreuses et l'objet d'un culte particulier. Qui ne connaît le sort envié de cet Hercule d'Agrigente, dont la bouche et la barbe étaient usées à force de recevoir l'hommage des baisers des dames siciliennes !

La fiction des types hiératiques des dieux et des héros avait par la tradition acquis tous les droits de la vérité. Cette foule de héros, enfants de l'imagination d'Homère ou exhumés et popularisés par lui, toute la Grèce s'y intéressait comme à des pères de la patrie, comme aux demi-dieux d'un second Olympe, et leurs images étaient accueillies avec enthousiasme. « Je ne vous sers que des reliefs d'Homère, » disait Eschyle aux Athéniens.

On avait les portraits d'Achille et de Patrocle, de Nestor et de Ménélas, d'Ulysse et de Néopto-

(1) DICÆARCH., dans CLÉMENT D'ALEXANDRIE, *Protrept.*, XIX, 13. *Sylburg*, t. I, pp. 26-30.
(2) *Nat. Hist.*, XXXIV, 16 (7).

lème, d'Ajax et de Diomède (1). Ce n'étaient plus de vagues images, flottant dans les lointains souvenirs : ils avaient pris un corps, une allure, une physionomie propre et individuelle. C'étaient eux désormais comme d'après nature; et s'ils étaient représentés quelque part, tous les reconnaissaient du premier coup d'œil et s'écriaient : Les voici ! On avait les portraits de Priam et d'Hector, de Pàris et d'Hécube, de l'Amazone reine Penthésilée, et de cette belle Polyxène dont le sacrifice a fermé le long drame de sang qu'on appelle la guerre de Troie ; on avait tous ces portraits comme ceux de victimes expiatoires rehaussant les origines de la Grèce (2). Polygnote de Thasos, le premier en Grèce qui ouvrit la bouche des figures et remplaça l'ancienne roideur par la variété d'expression et de physionomie (3), Polygnote, dans ses peintures de la destruction de Troie, consacrées par les Gnidiens au Lesché de Delphes (4), avait dû se conformer à

Polygnote.

(1) Winckelmann a reproduit l'effigie de Diomède avec celle d'Ulysse dans ses *Monuments inédits*, t. II, pp. 208, 209, n° 153 de la traduction française.

(2) Voir *Homer nach Antiken gezeichnet, von H. W.* Tischbein, *mit Erlauterungen, von Ch. Glo.* Heyne. Gœtting. Dieterich, 1801-1805, et Stuttg., Cotta, 1822-1824, grand in-fol. Tischbein et Heyne ont conduit l'ouvrage jusqu'à la VI^e livraison. A partir de la VII^e, cette galerie homérique a été complétée par le docteur Schorn avec l'assistance de Creuzer.

Voir également *Galleria Omerica, o raccolta di monumenti antichi esibita da cav. Fr.* Inghirami, *per servire allo studio dell' Iliade e dell' Odissea*. Firenze, 1827-1840, in-8°.

(3) « Siquidem instituit os adaperire, dentes ostendere, vultum ab antiquo rigore variare. » Plin., *Nat. Hist.*, XXXV, 35 (9).

Polygnote florissait vers 416 avant Jésus-Christ.

(4) Le *Lesché* était un lieu de conversation et tenait son nom de sa destination même.

Au Lesché de Delphes, les héros ont leurs noms écrits à côté d'eux.

tous ces types. Mais, chose curieuse! chacun des principaux personnages avait son nom écrit à côté, suivant l'usage, qui devint moins général à mesure que l'art se perfectionna (1). La leçon iconographique n'en était que plus nette et plus populaire. Cet usage est longtemps aussi demeuré celui de la statuaire iconique. Ainsi, plusieurs des bustes grecs qui nous viennent de l'antiquité portent le nom gravé du personnage qu'ils représentent. Le Zéthus et Amphion du musée du Louvre offre trois noms propres écrits en latin plusieurs siècles après la sculpture du bas-relief, qui est archaïque.

On peut ajouter que le *Peplus,* recueil d'inscriptions en vers (d'un distique chacune) attribué à Aristote, passe pour avoir été formé d'inscriptions trouvées au pied de statues de héros.

Il en est de même sur des peintures gréco-romaines.

Les peintures gréco-romaines trouvées dans la *Villa-Graciosa* et décrites par Raoul-Rochette dans le *Journal des Savants* de 1854, offrent aussi des épisodes homériques avec des noms attachés à chaque personnage. On a d'autres exemples de ce genre qui prouveraient que l'usage n'avait pas tout à fait cessé dans l'antiquité, pour la peinture.

Effigie d'Ulysse.

L'effigie d'Ulysse était fort répandue sous toutes les formes : on l'avait en statue et en buste; on la portait en anneau (2); on la mit plus tard sur les monnaies

(1) Pausan., X, 25.

(2) Athénée cite un certain Callicrate qui portait ainsi le portrait d'Ulysse (*Deipnosoph.*, VI, 59). Les camées et intailles représentant Ulysse sont très-communs, ce qui fait supposer à Raoul-Rochette que l'usage de les porter en bague a pu être général.

d'Ithaque, couverte du bonnet de laine devenu l'attribut caractéristique de ce héros, depuis que le fils et élève d'Aristodème, le peintre Nicomaque, eut donné à Ulysse cette coiffure (1).

Les preuves de l'existence de l'iconographie embrassant tout le domaine de la poésie et celui de l'histoire ne manquent pas. Diodore de Sicile dit formellement qu'au grand temple de Jupiter à Agrigente, tout rempli de sculptures dont une partie représentait la prise de Troie, chacun des héros qui y figuraient se reconnaissait à sa physionomie propre et à la mise en scène (2). Les auteurs byzantins font aussi mention de cette iconographie, en s'appuyant sur Dictys de Crète, qui n'avait pu, dit Raoul-Rochette, rédiger son livre qu'en présence des monuments mêmes de l'art existant à son époque.

Consécration de l'iconographie inventée.

N'oublions pas non plus ce trait emprunté par le même Raoul-Rochette à Oppien (3), et qui prouve que le système d'iconographie apocryphe s'étendait en Grèce à tout l'ensemble de la mythologie : je veux parler de ces portraits de *beaux hommes* et des plus aimables demi-dieux, peints sur tablettes de bois, et qu'on plaçait dans les chambres à coucher des femmes lacédémoniennes pendant leur grossesse : Endymion, Narcisse, Adonis, Nirée, Hyacinthe et les Dioscures, tous

Portraits de beaux hommes mis dans les chambres à coucher des femmes lacédémoniennes.

(1) Plin., *Nat. Hist.*, XXXV, 36.
(2) Diodor. Sicul., XIII, 82. Ce passage a été cité par le savant et spirituel Bœttiger, et par Raoul-Rochette dans son beau livre des *Monuments inédits d'antiquité figurée, grecque, étrusque et romaine*. 1re partie : *Cycle héroïque*. Paris, 1833, grand in-fol.
(3) *Cynégétique*, I, 360.

personnages des temps héroïques (1), auxquels on joignait naturellement le plus beau des Grecs, plus beau que Nirée (2), et dont l'enfance avait eu pour aliment la moelle des lions : Achille, le type élégant du courage téméraire, de la jeunesse dans sa force, et dont l'apparition resplendissante avait, disait-on, coûté la vue à Homère. Plus d'une peut-être, sur les bords de l'Eurotas, quand se fut altérée l'austérité des mœurs de Sparte, rêva de glisser à côté de ces effigies idéales l'effigie plus humaine de l'Athénien Alcibiade, ce factieux d'élégante mémoire, si grand par ses qualités, plus renommé par ses vices, et si beau que dans sa jeunesse on avait donné sa figure à une statue de Cupidon. Sans doute était-il de ce quartier d'Athènes, appelé Cotyle, où Philostrate prétend que les enfants venaient au monde plus beaux que dans les autres parties de la ville (3).

Mais on a relevé dans Plutarque un passage merveilleusement explicite, et qui, sur ce point d'iconographie, serait toute une révélation, si le fait n'était pas déjà indiqué par les textes que nous venons de citer :

Nouvelle preuve frappante que les types de convention passent pour vrais.

« Nicoclès, rapporte Plutarque dans la traduction d'Amyot, se fit tyran (de Sicyone). L'on dit que cestuy Nicoclès ressembloit naïfvement de visaige à Périander, fils de Cypselus, comme Orontes Persien à Alcmæon, fils d'Amphiaraüs, et un aultre *jeune homme*

(1) Voir *Peintures héroïques* de Raoul-Rochette, pp. 262-263.
(2) Voir Aristénète, II, 5.
(3) « On voyait dans la curie d'Octavie, à Rome, un superbe Cupidon tenant la foudre, ouvrage de ciseau grec inconnu, et qui passait pour le portrait d'Alcibiade, le plus beau des Athéniens à cet âge. » Plin., *Nat. Hist.*, XXXVI, 4.

lacedæmonien à Hector de Troye, lequel Myrsilus escrit avoir esté foulé aux pieds par la grande presse du monde qui y accourut pour le voir quand on le sceut. »

<small>Jeune Lacédémonien ressemblant à Hector, porté en triomphe.</small>

Or, qu'on possédât des portraits de Périandre, un des sept sages de la Grèce, un des rois de Corinthe, et fils de ce Cypsélus dont les habitants de l'Élide conservaient le berceau dans le temple de Junon, rien de plus naturel, puisqu'il s'agissait d'un personnage réellement historique vivant à une époque où l'imitation perfectionnée permettait de tout exprimer avec la couleur ou le ciseau. Mais Hector, mais Alcmæon, le fils d'un des chefs de la guerre demi-fabuleuse de Thèbes, le roi devin Amphiaraüs, n'étaient plus que des personnages de l'ordre mythologique, et dont l'effigie ne pouvait appartenir qu'à la série des types de convention : « Sicut in Homero evenit. » L'ardeur même avec laquelle fut presque enlevé, jusqu'à en être étouffé, le Sosie d'Hector, prouve à quel point ces types étaient vivants dans les esprits.

A la longue, cependant, l'exactitude des types archaïques s'était modifiée sous le ciseau et le pinceau de quelques artistes, et l'on marcha successivement des marbres d'Égine au fronton et aux métopes du Parthénon. La distance franchie était immense. Que l'on compare en effet avec les grandes œuvres des temps de Périclès l'Apollon dont le marbre a été trouvé près de Corinthe, dans les ruines de Ténéa. Celui-ci est une figure au sourire hébété, roide, maigre, aride comme les gaines humaines des temps primitifs de l'Égypte. Que l'on compare également l'Ilissus, le

Thésée, les Parques, avec les combattants anguleux du musée de Dresde. Même roideur dans ces derniers que dans l'Apollon. C'est comme le point de départ de l'art des Grecs. L'œuvre de Phidias est l'épanouissement de cet art dans toute sa splendeur.

« Le premier qui varia ces types (c'est Pline l'Ancien qui parle) fut le sculpteur Myron d'Éleuthères, élève d'Agéladas (1). » Je crois que Phidias, dont il ne parle pas, ne s'en fit faute, mais avec une largeur de style inaccoutumée. Une vérité, ce semble, banale, c'est que la Grèce dut au commerce habituel de ses artistes avec les philosophes, avec les esprits les plus délicats livrés à des occupations et des goûts divers, la supériorité consacrée par l'admiration des siècles dans les arts. Phidias en est une des premières preuves, et des plus frappantes. Esprit ouvert à tous les talents, surintendant des arts et des bâtiments au nom de Périclès; peintre avant d'être architecte et sculpteur, il avait l'âme naturellement portée au sublime, et son génie s'agrandissait encore et s'épurait dans la société de Périclès et d'Aspasie, sous les inspirations de la philosophie spiritualiste de Socrate et d'Anaxagore. Une fois devenu maître du ciseau en s'essayant à sculpter des athlètes, il prit un vol plus élevé, et sut emprunter à la nature tout ce qu'elle a de grandeur et de majesté. Il parvint à la beauté suprême et idéale par le choix dans la beauté humaine, par l'alliance sacrée de l'imitation et de l'invention, par l'accord harmonieux

Phidias (né vers 498 avant J. C., mort en 431).

(1) « Primus hic multiplicasse veritatem videtur. » *Nat. Hist.,* XXXIV, 19. — Myron florissait vers l'an 432 avant Jésus-Christ.

du beau divin, du beau philosophique avec le vrai dans la nature.

Son contemporain Polyclète, plus jeune que lui de huit années seulement, qui avait aussi reçu les leçons d'Agéladas, et qui écrivit un ouvrage technique sur les arts, avait allumé son génie au même foyer religieux, et se rencontra plusieurs fois avec Phidias aux mêmes hauteurs spiritualistes (1). Polyclète.

Un condisciple de Phidias, ce Myron dont nous parlions plus haut, et que Lucien range avec Phidias, Polyclète et Praxitèle, au nombre des artistes qui sont adorés comme des dieux (2), n'avait pas le vol de Phidias. Le sang circulait dans ses marbres et dans ses bronzes, l'épiderme en ses figures semblait frissonner au toucher; mais, matérialiste par goût, il cherchait, presque dans toutes ses œuvres, le mouvement et la vie en dehors du spiritualisme. Sa génisse, célèbre à l'égal des plus grands ouvrages de l'antiquité, a défrayé sur tous les tons les anthologies grecque et latine. Cette dernière contient jusqu'à trente-six pièces à la louange de l'heureux artiste. Ronsard a imité l'une de ces épigrammes grecques avec une certaine franchise d'expression : Myron.

> Si Myron mes pieds ne détache,
> Dessus ce pilier je mourrai ;
> S'il les détache, je courrai
> Par les fleurs, comme une autre vache.

(1) L'auteur de la Junon d'ivoire et d'or, Polyclète, de qui le Naturaliste a dit *Polycletus Sicyonius*, était, à ce qu'il paraît, né à Argos, ainsi qu'un autre Polyclète avec lequel on l'a souvent confondu. Le grand sculpteur Polyclète naquit vers l'an 480 avant Jésus-Christ.

(2) Lucien, *Somnium*, c. viii.

Des discoboles, du plus célèbre desquels Rome possède aujourd'hui deux copies; des coureurs, des athlètes, des chiens et des monstres marins, étaient son triomphe. Il fondit un Apollon de bronze à Agrigente, et un autre à Éphèse, une Minerve colossale à Samos, un Satyre admirant des flûtes, enfin un Persée. Il se plaisait surtout à faire jouer les muscles sur le corps du héros vainqueur des monstres, cinquante fois gendre de Thespius; et ce demi-dieu dont la vie a subi toutes les émotions et les vicissitudes de l'humanité, était son type par excellence. Il en avait semé l'image par toute la Grèce. Un de ces Hercules de bronze, l'un des plus beaux, faisait partie du butin que Verrès ravit à la Sicile (1).

Caractère du talent de Phidias. Pour Phidias, toujours calme, grandiose et simple de pensée comme de style, il avait élu atelier dans l'Olympe (2). Encore, parmi les dieux ne faisait-il poser que ceux qui sont l'expression la plus haute de la Divinité. C'était Apollon, le front ceint de toutes les couronnes. C'était Vénus, non la Vénus Pandémos aux amours sans choix et qu'on représentait montée sur le bouc cher aux satyres; mais la Vénus Anadyomène, dont la joie innocente s'épanouit avant l'éveil de la volupté; mais la Vénus Uranie, la déesse des chastes amours. C'était Minerve, c'est-à-dire la sagesse dans la force, la chasteté dans la beauté. C'était Jupiter Olympien, la personnification de la pensée, l'image la plus terrible de l'immensité de l'Être su-

(1) *In Verrem*, act. II, lib. IV, 3.
(2) « Diis quam hominibus efficiendis melior artifex creditur. » QUINTIL., *Orat. institut.*, XII, 10.

prême. Le dieu, d'ivoire et d'or, remplissait presque en entier, bien qu'il fût assis, la hauteur du temple bâti par les Éléens, et, s'il se fût levé, il eût, suivant l'expression de Strabon, emporté la voûte du temple. Le sourcil du maître du tonnerre faisait frémir d'épouvante, et quand on avait cessé de l'avoir devant les yeux, on frémissait encore. Il semblait, disait-on, que cette imposante figure eût ajouté à la religion une grandeur nouvelle (1). Suivant Arrien, on plaignait le sort de ceux qui étaient morts sans avoir contemplé ce chef-d'œuvre (2); et la vue d'une si admirable statue, disait Dion Chrysostome, était, comme le Népenthès d'Homère, un remède à tous les maux (3). Ce consentement général donne la mesure du grand nom de Phidias. L'Ilissus, le Thésée, la Cérès, les Parques, la Proserpine qui nous restent du fronton du Parthénon, témoignent de la valeur des autres œuvres de cet artiste que le temps nous a ravies. Ajoutez que, loin de s'asservir aux types éginétiques, il créa les types de ses images. Il négligea même, dans ses statues, jusqu'aux vieux attributs consacrés, et on l'accusa de sacrilége pour avoir introduit son propre portrait et celui de Périclès sur le bouclier d'une de ses neuf Minerves (4).

(1) QUINTIL., XII, 10.
(2) ÉPICTÈTE, I, 6.
(3) *Orat.* XII.
(4) Phidias était né à Athènes. Sa grande statue de Minerve fut terminée dans la seconde année de la deuxième olympiade, 438 ans avant notre ère.
V. OTTFRIED MULLER : *De Phidiæ vitâ et operibus.* Gœtting., 1827, in-4º. Cf. la thèse de doctorat de M. LÉVÈQUE : *Quid Plato Phidiæ debuerit?* Paris, 1852. Voir surtout le beau livre de M. BEULÉ sur l'*Acropole* d'Athènes, et le *Phidias* de M. Louis DE RONCHAUD.

Rapprochement avec la marche de l'art moderne.

Ici il est curieux de remarquer à quel point l'art, chez les modernes, se rencontre dans son histoire avec l'art des anciens, tant les évolutions de l'esprit humain ont d'analogies chez tous les peuples! Voyez l'art égyptien à ses débuts; voyez l'art gothique attacher ses frêles et roides figures aux porches des cathédrales germaniques; les pieux *ymagyers* du moyen âge appauvrir presque jusqu'à leur ôter le souffle les personnages de leurs enluminures; voyez, en pleine Italie, les pinceaux antérieurs au Cimabué amaigrir à outrance le Christ, la Vierge et les Saints. Voyez enfin le Cimabué, voyez le Giotto se conformer encore avec respect, pour l'iconographie sacrée, aux traditions grecques du Moyen Age, comme Polygnote avait sévèrement conservé dans son Lesché de Delphes les types archaïques si fort goûtés par l'école d'Égine. Mais le cycle du passé s'est fermé; et quand l'art fut arrivé à sa dernière puissance, les grands maîtres de l'Italie, à l'exemple de Phidias et de ses émules, secouèrent le joug des conventions pour demander leurs inspirations au spiritualisme interprétant la nature; et les types chrétiens qu'ils créèrent remplacèrent dans l'admiration des peuples les types devenus surannés. Insensiblement se glissa le sensualisme d'un art nouveau. Un sentiment opposé aux sévères traditions antiques émoussa le ciseau et la brosse. La ligne d'ondulation où la beauté réside s'amollit, et alla plus droit à la volupté qu'à la beauté simple. On rechercha l'expression, on l'exagéra, et le besoin de jouissances matérielles conduisit successivement de l'émotion à la commotion. On avait le Raphaël, on avait le Léonard,

on eut leurs successeurs. Il éclatera, si l'on veut, chez ces derniers, des beautés d'imagination et d'exécution merveilleuses; mais le point de départ esthétique, mais les résultats de l'imitation seront opposés. L'art mûrira; le perfectionnement des procédés matériels amènera la promiscuité des talents, aux dépens du sentiment et du génie. Pour les imitateurs et singes de Michel-Ange Buonarotti, l'écorché deviendra le triomphe de l'art, et chez eux les muscles d'une Vénus se gonfleront sur la toile comme ceux des lutteurs ou de l'Hercule Farnèse bouillonnent sous le marbre. De chute en chute, on tombera du *naturalisme* de Michel-Ange de Caravage à l'*idéalisme* du Joseppin. Celui-ci cherchera le brillant et trouvera le faux, comme le cavalier Marin en poésie. L'autre, fils de maçon, maçon lui-même, rustre obstiné, sans lettres ni culture, copiste brutal d'une nature basse, mais vivante et originale, soutiendra son système sauvage à coups de dague et de stylet.

Ainsi, mais moins violemment, dans l'antiquité. A Périclès succède Cléon, qui tend à faire descendre au niveau de sa vulgarité les mœurs d'Athènes. L'art se corrompt avec les âmes. Cet art qui ne procédait que du principe moral et religieux, cet art dont l'unique visée était la grandeur et le calme dans le beau simple, ira se perdre dans le sensualisme et l'exagération de l'expression et des attitudes. A côté de Phidias, Polyclète; ensuite, Myron; plus tard, Lysistrate et Praxitèle. Au temps d'Alexandre, l'art se maintiendra sous Lysippe et sous Apelle. Mais la décadence se précipite, et plus bas est l'art déchu des Romains.

Caractère particulier du talent de Polyclète.

Si Polyclète réunit la force à la grâce, si la beauté de sa Junon d'Argos a mérité d'être célébrée ; si ses deux enfants jouant aux osselets (*astragalizontes*) ont été regardés par quelques-uns comme une des œuvres les plus merveilleuses de la Grèce antique (1), s'il a produit la fameuse statue que sa perfection avait fait surnommer la Règle, on s'accorde néanmoins à reconnaître que cet admirable artiste, ne cherchant l'idéal que dans la perfection de la forme, avait trop oublié le précepte de Socrate : Que le but de l'art est l'expression de l'âme (2). Grand maître par l'imitation, l'invention lui a fait défaut. Si donc il réussit à l'emporter sur Phidias lui-même, dans un concours dont le sujet était une Amazone, c'est vraisemblablement que l'invasion du sensualisme obscurcissait chez les juges le sentiment du grand caractère et de l'idéal. Malheur à qui ne sent pas toute la grandeur de Phidias !

Scopas (né vers l'an 460 avant J. C.).

Lysippe (qui florissait vers 350 avant J. C.).

Le coup porté à l'art idéal par Myron n'ébranla point Scopas de Paros, qui nous serait totalement inconnu, si nous n'avions une reproduction de son groupe des Niobéides, attribué aussi à Praxitèle, et si l'on ne venait de découvrir ses bas-reliefs d'Halicarnasse. Vint Lysippe de Sicyone, qui ramena fermement l'art à la vérité, au respect de la nature, qui répandit sur toutes les parties de ses statues une harmonie séduisante et fit disparaître les formes anguleuses qu'avaient affectées certains sculpteurs. A cinquante ans, il fut compris dans l'édit célèbre d'Alexandre qui

(1) *Nat. Hist.*, XXIV, 19.
(2) Xénophon, *Mémoires sur Socrate*, III, 10.

réservait exclusivement à trois artistes le droit de reproduire sa royale image : Apelles, pour la peinture ; Pyrgotèle, pour la gravure sur pierre fine ; Lysippe enfin pour le modelage en bronze. Aussi dit-on qu'une statuette d'Hercule, ciselée de sa main, partageait, avec l'édition d'Homère donnée par Aristote, l'honneur de reposer sous le chevet du conquérant. Avant cette époque, les temples de la Grèce et de l'Asie se disputaient à l'envi les œuvres de Lysippe. Plus de six cents statues, parmi lesquelles plusieurs colosses de bronze et nombre de figures équestres, témoignèrent de l'activité de son génie. Son œuvre complet s'élevait, dit-on, à quinze cents morceaux (1). Il reproduisit à l'infini les traits d'Alexandre à tous les âges. A Tarente était sa fameuse statue d'Hercule, avec un Jupiter de quarante coudées (2) ; à Thespies, un Cupidon de bronze que n'effaçait pas celui de Praxitèle, sculpté en marbre pentélique pour la même ville (3) ; à Athènes, un Satyre et la statue expiatoire décernée à Socrate après la punition de ses accusateurs (4) ; enfin, la statue si célèbre de l'*Occasion,* et la figure, non moins célèbre, d'un homme se frottant avec le strygile, et qu'Agrippa, le gendre d'Auguste, avait placée devant ses thermes à Rome. Il eut généralement cet art suprême qui marie

Quels sont les artistes autorisés seuls à sculpter le portrait d'Alexandre.

Œuvres de Lysippe.

(1) Plin., *Nat. Hist.*, XXIV, 17.

(2) Cette statue, placée sur un pivot mobile, conservait, dit-on, un tel équilibre, qu'on pouvait la mouvoir d'un doigt, sans que la plus rude tempête la pût renverser.

(3) Praxitèle avait sculpté un autre Cupidon de marbre que Verrès vola dans l'oratoire du Sicilien Héius. V. Cicer., *In Verrem.* Act. II, lib. IV.

(4) Diogen. Laert., *Socrate.*

la vérité à l'idéal, et rarement il descendit de quelques pas sur la pente de la vérité matérielle que le jargon moderne appelle le *réalisme*. Son Hercule existait encore au commencement du treizième siècle à Constantinople, ainsi que la statue de l'Occasion. Ces œuvres furent détruites dans le sac de cette ville par les Latins. Aujourd'hui l'on n'est pas même sûr de reconnaître les répétitions antiques de marbre des œuvres de cet artiste.

<small>Lysistrate invente la plastique.</small>

Son frère Lysistrate versa où il penchait : pour serrer de plus près la réalité, il inventa la *plastique* et moula ses modèles. Le premier aussi il s'attacha à rendre la ressemblance, tandis qu'auparavant on n'avait guère souci que de produire les plus belles têtes possibles (1).

<small>Praxitèle et ses Vénus à l'image de Phryné.</small>

Puis vint l'amant de Phryné, le voluptueux Praxitèle, qui confondit trop Vénus avec sa maîtresse, et prodigua les dons du plus merveilleux talent à chercher la mollesse provocante pour exprimer l'exquise beauté. De deux figures de la déesse sculptées par lui, l'une, drapée, fut choisie par les habitants de Cos; l'autre, nue, fut acquise par les Gnidiens. Celle-ci placée dans un petit temple ouvert de toute part afin de laisser voir la figure dans tous les sens, « la déesse même y aidant, à ce qu'on croit, *deâ favente ipsâ, ut creditur,* » dit le bon Pline, fit la fortune de Gnide. C'est la statue à

(1) « Hominis autem imaginem gypso e facie ipsâ primus omnium expressit, ceráque in eam formam gypsi infusâ emendare instituit Lysistratus Sicyonius, frater Lysippi. »
V. Plin, *Nat. Hist.*, XXXV, 45.

laquelle fait allusion l'épigramme de l'Anthologie grecque, si ingénieusement imitée par Voltaire :

> Oui, je me montrai toute nue
> Au dieu Mars, au bel Adonis;
> A Vulcain même, et j'en rougis :
> Mais Praxitèle, où m'a-t-il vue (1)?

Moins heureux que Scopas, demeuré dans la juste mesure de la dignité de l'art en sculptant une Bacchante possédée d'ivresse, il avait réussi à parler aux sens avant de parler à l'âme. Il eut cette gloire que de tous les coins de la terre on naviguait vers Gnide pour contempler sa Vénus (2); mais il eut en même temps ce triste succès que le marbre, trop séduisant pour les faiblesses de l'humanité, fut, dit-on, indignement profané (3), comme le fut plus tard, près d'un autel de la basilique de Saint-Pierre de Rome, au mausolée de Paul III, la chaste nudité d'une image de la Justice, œuvre de Guillaume Laporte, aujourd'hui protégée par une tunique de bronze (4).

Excès résultant du sensualisme dans l'art.

Les types archaïques étaient donc négligés depuis Myron et Phidias. Le sensualisme de Praxitèle acheva

(1) *Antholog.*, l. IV, c. xii, epigr. 10. Le dernier vers est traduit presque mot à mot :

Ποῦ γυμνὴν εἶδέ με Πραξιτέλης;

(2) « Verum et in toto orbe terrarum Venus, quam ut viderint, multi navigaverunt Gnidum. » (Plin., *Nat. Hist.*, XXXVI, 4.)

(3) « Ferunt amore captum quemdam, quum delituisset noctu, simulacro cohæsisse, ejusque cupiditatis esse indicem maculam. » (Id., *ibid.*)

(4) Praxitèle est, suivant l'opinion commune, né à Athènes, vers l'an 360 avant Jésus-Christ. Il est mort vers 280.

Voir la dissertation de K. F. Hermann, sur les Études des artistes grecs. Gœttingen, 1847, in-8º.

la révolution, et, à force de séduction et de talent, fit accepter ses écarts. Plus sévère, à ses heures, Rome devait un jour exiger le respect pour les types divins ; et quand le peintre Arellius, célèbre un peu avant Auguste, se fut avisé de donner aux déesses qu'il peignait les traits de ses maîtresses, on lui en fit un crime, et le bon Pline l'Ancien lui reproche amèrement, en son style un peu enflé, d'avoir profané l'art par cet insigne sacrilége (1). Colère en vérité bien à sa place ! L'antiquité grecque surtout était loin d'avoir toujours montré tant de scrupuleuse délicatesse. Qu'on se rappelle par exemple l'élève d'Apelles, ce Ctésiloque faisant courir toute la Grèce pour voir une peinture burlesque où il avait représenté Jupiter, mitre en tête, accouchant de Bacchus et poussant des cris de femme, au milieu des déesses qui lui servaient d'accoucheuses (2). Qu'on se rappelle également l'époque de décadence des mœurs romaines, où, précédées de trompettes, « Florali tubâ », les courtisanes se rendaient toutes nues aux jeux Floraux; où les femmes, comme dit Sénèque, ne comptaient plus leurs années par le nombre des consulats, mais par celui des maris que leur avait donnés leur capricieuse inconstance (3) : huit maris pour cinq automnes, ajoute Juvénal (4); où ce même Juvénal, postérieur seulement d'une vingtaine d'années à Pline l'Ancien, jetait un si dé-

(1) « Itaque in picturâ ejus scorta numerabantur. » (PLIN., *Nat. Hist.*, XXXV, 37.
(2) ID., *ibid.*, 39.
(3) SENECA, *De beneficiis*, III, 16.
(4) JUV., sat. VI, v. 230.

daigneux regard rétrospectif sur l'Olympe naissant :
« Alors, dit-il, que Junon n'était encore qu'une
petite fille, Jupiter un simple particulier dans les
antres du mont Ida, et que l'assemblée des dieux ne
tenait point table ouverte au-dessus des nuages (1). »
L'art devait-il se montrer bien scrupuleux en présence
de pareilles licences domestiques et publiques?

Des statues des dieux, le marbre et l'airain passèrent à la représentation des hommes, à commencer par ceux qu'avaient illustrés des actions d'éclat ou des victoires dans les jeux sacrés, surtout les jeux Olympiques, après lesquels venaient les jeux Pythiques de Delphes et ceux de l'isthme auprès de Corinthe. De là l'usage de consacrer une statue à tous les triomphateurs. Celui qui avait vaincu trois fois avait les honneurs d'une statue iconique, c'est-à-dire son portrait (2), — preuve que toutes les statues n'étaient pas iconiques. En effet, on avait des termes, des statues banales qui étaient consacrées, et sur lesquelles on inscrivait les noms qu'on voulait honorer. La statue-portrait est d'institution postérieure. *De la représentation des dieux on passe à celle des hommes.*

C'est en Grèce que cette passion de marbre et de bronze a pris naissance, suscitée et entretenue par l'ambition des athlètes et l'ardente émulation des artistes. Venait en outre la loi religieuse, qui ajoutait sa consécration aux lois de la gymnastique et de la santé publique, et les prêtres mettaient en avant l'exemple d'Apollon, qui, disaient-ils, avait lutté *C'est en Grèce que la passion iconique prend naissance.*

(1) Juv., Sat. XIII, v. 40.
(2) Plin., Nat. Hist., XXXIV, 9; Suet., Calig., 22.

avec Hercule dans le Stade d'Olympie. Aussi, tous les quatre ans, un nouveau vainqueur dans les jeux avait-il sa statue. La beauté du corps étant pour le peuple grec le reflet de celle de l'âme; l'homme de guerre le mieux fait ayant, par cela seul, une célébrité, comme nous l'apprend Hérodote; la beauté ayant ses concours publics qui assuraient d'éclatants priviléges aux vainqueurs, elle dut nécessairement aussi avoir ses apothéoses iconiques. L'austérité républicaine d'Athènes avait eu d'abord ses scrupules. Elle avait célébré les hauts faits, elle les avait consacrés par des marbres épigraphiques et par des peintures; mais s'en tenant à la généralité des faits qui pouvaient honorer la république, elle s'était refusée à étendre la glorification aux individus nominalement. Ainsi, quand la bataille de Marathon eut sauvé la république d'Athènes par le génie de Miltiade, quatre cent quatre-vingt-dix ans avant Jésus-Christ, on avait consacré sous un portique appelé le Pœcile, une peinture murale représentant la bataille; mais le décret avait porté seulement que Miltiade figurerait dans la peinture en tête des Grecs qui lui avaient dû la victoire, et le héros n'avait pu obtenir que son nom y fût inscrit (1). Il fallut bien peu de temps pour que le patriotisme athénien se montrât moins exclusif, à l'exemple des autres cités de la Grèce! Il en vint à élever une statue comme nous frappons une médaille. Ce fut pis encore, quand la Grèce se fut rangée sous la domination romaine et que la dignité nationale se fut

(1) Voir Cornelius Nepos. La vie de Miltiade est la première de son livre. Plutarque ne l'a pas écrite.

affaissée sous le joug; pour les plus minces services on prodigua les marbres épigraphiques, on prodigua les couronnes d'or et les statues, par décrets honorifiques. La Béotie fit merveille en ce genre : un homme avait renouvelé avec magnificence je ne sais quel sacrifice, et, dans la fête, avait livré généreusement sa cave au pillage; on lui vota la couronne d'or avec la préséance dans les jeux, puis deux statues, l'une dans le temple d'Apollon, l'autre sur la place publique; des portraits dorés et un portrait peint de main choisie! Qu'eût-on fait pour l'Athénien Miltiade s'il eût été un Béotien de ce temps-là!

La Béotie la dépasse en ce genre.

De cette prodigalité du ciseau et du pinceau, que résulta-t-il? Les portiques d'Olympie, de Delphes et de Corinthe, les temples et les places d'Athènes, devinrent comme autant de musées peuplés des images de la force, de la gloire et de la beauté, souvent aussi des plus flagrantes médiocrités nationales. En effet, après toutes les révolutions et les pillages, il restait encore, au rapport de Mucianus, le curieux d'autographes, trois fois consul, l'ami de Vespasien et de Pline l'Ancien, trois mille statues à Rhodes, autant à Athènes, à Olympie, à Delphes (1).

Les portiques, temples, places publiques, deviennent autant de musées.

Crésilas sculpta un Périclès Olympien digne d'un tel surnom (2). D'autres artistes reproduisirent à l'infini ce grand homme. Les Samiens, qui avaient le ciseau leste et prodigue, n'avaient marchandé les statues ni à Alcibiade, ni à aucun des renards et des lions qui

Crésilas.

(1) *Nat. Hist.*, XXXIV, 17.
(2) *Ibid.*, 16 (17).
Crésilas passe, auprès de quelques antiquaires, pour l'auteur du *Gladiateur mourant*; mais cette statue est romaine et représente un Gaulois.

s'étaient succédé sur leur place publique. La statue consacrée à ce fat éblouissant, Alcibiade, par les peuples de l'Ionie, dans le temple de Junon à Samos, était en bronze (1). Une autre statue d'Alcibiade conduisant un quadrige et exécutée en bronze par Phyromaque, avait été consacrée à Athènes (2). Encore un autre Alcibiade du sculpteur Polyclès est cité par Dion Chrysostome (3). En outre, pour célébrer ses propres victoires, il s'était fait peindre par Aglaophon de Thasos, en deux tableaux qu'il avait placés dans un des temples joints aux Propylées. Dans l'une des peintures, il était couronné par l'Olympiade et la Pythiade; dans l'autre, il tenait la déesse Némée assise sur ses genoux, et il paraissait plus beau que les trois figures de femmes représentant les déesses des jeux (4). Il avait fait exécuter encore d'autres peintures par Agatharchus qui, lui glissant incessamment dans la main, l'avait longtemps fatigué de promesses, et qu'un beau jour il avait mis sous clef jusqu'à ce qu'il eût tenu parole et peint toute sa maison (5) : anecdote qui rappelle l'histoire de M. de Charnacé et de son tailleur, si plaisamment rapportée par Saint-Simon (6).

Statues d'Alcibiade (né vers l'an 450 av. J. C., mort l'an 404).

Ses portraits peints.

(1) Pausan., VI, 3.
(2) *Ibid.*, 19.
(3) *Orat.*, XXXVII, p. 465 de l'édition de Morelli.
(4) Plutarque modifie cette donnée. Il attribue le dernier tableau au peintre Aristophon, qui avait peint, dit-il, « une courtisane nommée Néméa, tenant entre ses bras Alcibiade assis en son giron. Tout le peuple y accouroit et prenoit grand plaisir à voir ce tableau. » Plut. d'Amyot, *Alcibiad.*, 28.
(5) Plut., *Alcibiad.*, 27.
(6) T. II, p. 169 et 170 de l'édition de M. Chéruel.

Moins sûr de lui-même, « diffidens formæ suæ, » Agésilas II, second fils d'Archidamus, roi de Sparte, ne voulut jamais souffrir qu'on fît son portrait, soit en peinture, soit en sculpture. Il le défendit même par son testament (1). Le philosophe Plotin se refusait aussi avec obstination à laisser prendre son portrait. Il fallut qu'un peintre usât de supercherie et surprît les traits de ce philosophe, comme devait le faire notre Hyacinthe Rigaud, sous le règne de Louis XIV, pour l'abbé de Rancé (2). L'un des plus célèbres élèves d'Origène,

Agésilas défend de faire son portrait.

Même défense faite par Plotin.

(1) PLUT., *Vie d'Agésilas*, au commencement.
CICER., *Ad familiar.*, V, 12. Lettre à Luccéius.
APULEIUS, in *Apologia*.
(2) Voir les *Mémoires* de SAINT-SIMON, t. I, pp. 382 et suiv.
L'anecdote est racontée d'une manière fort piquante par le duc. Il n'y avait certes point à la mettre en doute ; on peut ajouter cependant qu'une lettre de l'abbé Maisne, secrétaire de M. de la Trappe, et que je possède, est venue corroborer de point en point le curieux récit de Saint-Simon. Cette lettre de Maisne est sans date et adressée à l'abbé Nicaise, chanoine de la Sainte-Chapelle à Dijon. En voici un extrait : « En commençant à lire, le plaisir que je ressentois de me trouver dans l'honneur de vostre souvenir, et des marques obligeantes que vous m'en donniez, me fit prendre avidement pour moy tout ce que vous y dites ; mais en continuant il ne me fut pas possible, quelque vain que je sois, de me reconnoistre au portrait avantageux que vous en faites. Je suis auprès d'un grand homme, à la vérité, mais je n'en suis que plus petit, et je ne puis jamais passer que pour un nain dans l'histoire de la Trappe, n'ayant aucune proportion au Géant auprès duquel j'auray passé ma vie, ni aucune part à ses ouvrages que celle que peut avoir un imprimeur à ceux qu'il imprime, qui pour cela n'en devient pas plus savant ni plus habile. Je suis surpris aussy bien que vous, Monsieur, que nous n'ayons pas encore un portrait gravé de N. P., y en ayant tant de copies à l'huyle. Peut estre ne sçavez-vous pas à qui nous sommes redevables du premier original. On avoit fait jusqu'icy plusieurs entreprises ou tentatives pour le surprendre, parce qu'il n'avoit jamais voulu consentir à nous le donner ; mais un jeune seigneur de la cour, voisin de la Trappe, amy de père en fils du P. Ab. et qui n'avoit pas moins d'envie que

d'Apollonius, de Longin et de Plotin lui-même, Porphyre, écrivain grec du troisième siècle, raconte l'anecdote sur Plotin : « Plotin, dit-il, semblait rougir d'être dans un corps, et, par suite de cette disposition d'esprit, il n'aimait à parler ni de l'époque de sa naissance, ni de ses parents, ni de sa patrie. Il était même si loin de supporter la pensée qu'un peintre ou un sculpteur s'occupât de sa figure, que, comme (son élève et

nous d'avoir ce précieux gage, amena avec luy, dans une visite qu'il nous rendit, un homme que l'on ne pouvoit prendre que pour un capitaine du régiment de ce jeune seigneur et son amy. N. P. y fut si bien trompé, qu'il n'eut jamais la moindre défiance. Cet homme donc se trouva à la première conversation et à la première entrevüe; il y parla peu; mais, ayant beaucoup regardé et examiné, il sortit quelque temps après, comme par respect, pour laisser ce seigneur avec N. P.; et, estant dans son apartement où il avoit une toile préparée, il se trouva l'esprit si remply de cette première idée, qu'il en fit une ébauche qui nous surprit tous, tant il y avoit déjà de ressemblance. A deux jours de là, ayant rendu une seconde visite semblable à la première, il se confirma dans une ressemblance si fidèle qu'il n'eut plus rien à faire, et on ne peut douter que Dieu ne s'en soit meslé et qu'il n'ait voulu que l'on eût ce portrait pour la consolation de ceux qui aiment N. P., car il est fort rare que l'on puisse de la seule idée perfectionner un tel ouvrage. Le peintre estant party, le jeune seigneur partant luy même, écrivit à N. P. et luy découvrit la surprise qu'il luy avoit faite, luy demanda pardon et en des termes qui le luy firent obtenir. Aussi bien n'y avoit-il plus de remède. Le jeune seigneur est M. le duc de Saint-Simon, et le peintre est Rigault, le plus habile homme que nous ayions aujourd'huy, particulièrement en portrait.

« Si nous vivons assez, vous et moy, pour voir ses lettres imprimées, il ne manquera rien à ce qui pourra contribuer à la consolation de ses amis et à la nostre particulière. Si on consultoit sur cela l'original, tout seroit mis au feu; car comme on ne travaille en ce pays-cy qu'à se voiler et à se cacher autant au monde que les autres s'appliquent à s'y donner du relief et à s'y perpétuer, il n'y a rien qu'on ne fist pour n'y laisser aucune marque de son passage. On s'y contente de peindre pour l'éternité, et de faire en sorte que son nom soit écrit dans le livre de vie. »

son ami) Amélius le priait de laisser faire son portrait, il répondit : N'est-ce point assez déjà de porter cette vaine image dont la nature nous a enveloppés, et faut-il encore léguer après nous une image durable? Est-ce donc là une si belle chose à voir? » Sur cette défense, et comme il refusait de poser (1), Amélius, qui avait pour ami Cartérius, le meilleur peintre de ce temps, lui procura la permission d'entrer chez Plotin et d'y converser avec lui (permission que le philosophe accordait à qui le désirait), et il l'habitua ainsi, par une attention souvent renouvelée, à se pénétrer vivement des traits de Plotin. Puis, le peintre ayant reproduit de mémoire ce qu'il avait vu, et Amélius l'ayant aidé à corriger cette première esquisse, il en résulta, grâce au talent de Cartérius, et sans que Plotin le sût, un portrait d'une ressemblance parfaite (2).

Portrait subreptice de Plotin.

Cet exemple exclusif eut peu d'imitateurs, chez les anciens comme chez les modernes. On cite cependant plusieurs hommes illustres du seizième siècle : Paleoti, Velserus et Pinelli, qui le suivirent et se refusèrent constamment à laisser tirer leur portrait. Au siècle suivant, Henry de Valois se montra de la même humeur, et aucune instance des plus grands érudits ses confrères, Sirmond, Dupuy, Petau, ne réussit à vaincre, à cet égard, ses répugnances (3). Son effigie

Quelques modernes refusent également de se faire tirer au vif.

(1) Καθέζεσθαι, mot à mot rester assis, c'est-à-dire *poser*.

(2) En dépit de la manie du philosophe de cacher son âge et le lieu de sa naissance, on sait cependant, par Eunape, qu'il était né à Lycopolis, en Égypte, l'an 205 de l'ère vulgaire.

(3) Voir *Mélanges d'histoire et de littérature recueillis par M.* Vigneul-Marville, III^e vol., pp. 29-30.

On a le portrait, et fort beau, d'Adrien de Valois, frère de Henry.

22.

fait donc lacune dans la série des historiographes du roi. En revanche, il est des personnages dont les portraits se comptent ou se comptaient par centaines. Ainsi, chez les anciens, Démétrius de Phalère dut à l'enthousiasme des Athéniens jusqu'à trois cent soixante statues à son image.

Les portraits se multiplient à l'infini en Grèce.

Plus sensibles à la beauté qu'à la pudeur publique, les Grecs avaient été même jusqu'à placer dans le temple de Delphes, entre la statue d'Archidamus et celle de Philippe de Macédoine, la statue de la joueuse de flûte Phryné la Thespienne, qui, courtisane, gagnait ses procès rien qu'à découvrir sa gorge devant le tribunal des Héliastes, et, mariée, pour faire une fin, à un riche armateur du Pirée, scandalisait toute Athènes par le fracas de sa vertu nouvelle, et *déshonorait l'hypocrisie* (1). La ville dissolue de Corinthe semblait fière d'être devenue la patrie adoptive de Laïs la courtisane sicilienne. Elle lui avait érigé un tombeau sur lequel était sculptée une lionne dévorant un bélier, emblème de l'insatiable avidité de cette femme. Le monument avait été placé auprès du temple de Vénus Ménalide, qui, suivant Athénée, avait été l'objet du culte de la courtisane pendant sa jeunesse (2), et les Corinthiens montraient avec une sorte d'orgueil cette tombe aux étrangers.

La statue de Phryné placée dans un temple à Delphes.

Monument élevé par la ville de Corinthe à la courtisane Laïs.

Les occasions de portraiture se multiplièrent d'autant plus qu'on était libre de consacrer dans les temples, sans l'intervention de l'autorité, sa propre image ou

(1) Mot de Diogène.
(2) Pausan., II, 2. Une médaille la représente avec le groupe de la lionne et du bélier pour revers.

celle de tout autre : sorte d'hommage votif aux dieux, où la vanité avait souvent plus de part que la religion. Quelques temples devinrent ainsi comme des forêts de statues. Par exemple, celui d'Apollon à Delphes, qui, à raison des trésors en bijoux et en statues d'or et d'argent massif qu'il contenait, fut si souvent exposé aux entreprises du vol et de l'impiété, était devenu si riche en marbres et en bronzes de dieux et de personnes illustres, que Néron, à la profanation duquel rien ne pouvait se soustraire, fit enlever de ce lieu cinq cents statues de bronze pour l'ornement de sa maison dorée (1). C'est dans ce même temple que le sophiste Gorgias, enrichi à enseigner l'art oratoire, s'était dressé une statue d'or massif, vers la soixante-dixième olympiade (2). *Temples devenus des forêts de statues.*

Mais toutes ces belles choses avaient leurs curieuses vicissitudes ; le caprice et surtout les révolutions rivalisaient pour les altérer, les mutiler, les détruire. Il faut voir, dans Plutarque, comment Aratus, né 272 ans avant notre ère, achetait « des tableaux, des peintures et aultres telles singularitez de la Grèce, des meilleures et des plus exquises, mesmement de celles de Pamphilus et Mélanthus, » pour les envoyer à Ptolémée, dont il était bien voulu. Il faut voir comment, malgré son grand goût pour les lettres et pour les arts, il fit incontinent effacer et abattre toutes les images des tyrans qui lui tombèrent sous la main, après la délivrance de Sicyone ; comme il fut longuement en doute *Altérations et mutilations des effigies. Aratus brise les images des tyrans. Il fait gratter sur un portrait de Mélanthus et d'Apelles la figure d'Aristrate.*

(1) Pausanias, X, 7.
(2) Plin., *Nat. Hist.*, XXXIII, 24.

s'il effacerait aussi celle d'Aristrate qui avait régné du temps de Philippe, et dont le portrait avait été peint, monté dans un chariot de triomphe, du pinceau des meilleurs élèves de Mélanthus, « et y avoit Apelles mesme mis la main ». En vain le peintre Néalcès, qui était des amis d'Aratus, le pria, les larmes aux yeux, de vouloir pardonner à un si noble chef-d'œuvre, il ne sut s'y résoudre, et « Néalcès effaça la figure au lieu de laquelle il peignit une palme seulement et n'y oza adiouster aultre chose du sien. Lon dit qu'au-dessoubs du chariot demourerent cachez les pieds d'Aristrates effacé (1). »

Malheur donc au héros du moment qui se reposait sur l'inconstante fortune pour faire respecter son image! La copie suivait le sort du modèle, et le triomphateur avili subissait pour ainsi dire en son portrait l'affront d'une seconde chute et d'une seconde mort. Trois siècles avant Jésus-Christ, les trois cent soixante statues décernées à Démétrius de Phalère avaient été mises en pièces par l'ingratitude des Athéniens, moins de dix ans après qu'elles avaient été élevées.

Le sophiste Dion Chrysostome, de Bithynie, qui vivait à la fin du premier siècle de notre ère, reprochait aux Rhodiens un mode étrange de prostitution de la statuaire. Décernaient-ils à quelque général d'armée les honneurs d'une statue, ils en économisaient les frais : le général devait se contenter de choisir parmi des statues votives celle qui lui agréait

(1) Plut., *Aratus*, xiv, xv.

le mieux. On en effaçait l'ancienne dédicace et on la remplaçait par le nom du nouveau titulaire (1). Il y a mieux. En vain Platon, dans sa *République*, avait fait une loi aux artistes d'exécuter une statue d'un seul bloc (2), cette règle est loin d'avoir toujours été suivie dans les premiers temps de l'art, car on voit bon nombre de statues, et des plus belles, dont la tête a été travaillée séparément. Mais indépendamment de ce travail séparé primitif où l'apocryphe n'a point affaire, les substitutions totales de têtes ou du moins les altérations de traits ont été fréquentes. Il en était de même bien entendu pour les effigies peintes. Longtemps en effet il fut d'usage, dans l'antiquité grecque et latine, d'enlever des têtes aux statues pour leur en donner de plus récentes. Le père de l'Église latine, saint Jérôme, qui vivait au quatrième siècle, rapporte qu'à la mort ou à la défaite d'un tyran, le vainqueur faisait enlever la tête du vaincu de toutes ses statues et de toutes ses images pour y placer la sienne propre, sans toucher au reste de la figure (3). « Peu sensible à la différence des figures, on change les têtes des statues, » dit également Pline le Naturaliste des Ro-

On change les têtes des statues.

(1) Discours XXXIe, au début, t. I, p. 569 de l'édition de Reiske.
(2) XII, Livre des *Lois*.
(3) « Cum tyrannus detruncatur, imagines quoque ejus deponuntur et statuæ, et vultu tantummodo commutato ablatoque capite, ejus facies qui vicerit superponitur. » HIERONYMUS, *Comment. in Abacuc.*, lib. II, c. III; *Oper.*, t. IV, col. 659 D.
Cf. le savant livre latin de EMUNDUS FIGRELIUS, *De statuis illustrium Romanorum*, cap. XXXVII, pp. 311 sqq. Holmiæ, 1656, et une note de l'archéologue Charles Fea, sur le livre IV, ch. VI de l'*Histoire de l'art chez les Anciens*, par Winckelmann, in-4°, t. II, p. 49.

mains de son temps (1). Heureux si ces retours des choses humaines n'intéressant que les effigies des vaincus et les inscriptions de leurs portraits, la violence ne livrait pas leurs cendres au vent, comme pour essayer, par l'abolition de tout souvenir matériel, l'abolition entière de leur mémoire! L'histoire du Bas-Empire, le règne même de la plupart des empereurs romains qui ont de beaucoup précédé les temps de décadence, ces immondes tyrannies tempérées par l'assassinat, n'en ont fourni que de trop fréquents et hideux exemples. Tacite dit, parlant de Néron : « En lisant l'histoire de ces temps, il faut qu'on sache d'avance que chaque meurtre, chaque exil, chaque assassinat commandé par le prince, fut l'occasion d'autant d'actions de grâces rendues aux dieux, et que ces hymnes, dictés jadis par les prospérités de Rome, étaient devenus comme autant d'infaillibles marques des calamités publiques (2). » Eh bien! on le verra dans les paragraphes suivants, ces cris d'actions de grâces se mêlaient invariablement, sous tous les règnes, au bruit des marbres et des bronzes des victimes, tour à tour renversés de leurs piédestaux, et relevés pour crouler encore. A chaque avénement, comme, chez nous, à chaque révolution (nous les aimons ou les supportons trop patiemment), c'était le refrain fatal, parce que chaque avénement était presque toujours une révolution et une violence. Enfin il est peu de

(1) « Surdo figurarum discrimine, statuarum capita permutantur. » *Nat. Hist.*, XXXV, 2.

(2) Tacit., *Annal.*, XIV, 64.

règnes où des têtes de dieux, de héros, de rois, d'empereurs, n'aient été, même en pleine paix, détachées de leurs statues pour être remplacées par les images d'hommes du jour. Toutes les grandes crises des nations ont les mêmes procédés iconoclastes; et nous-mêmes, comme on le verra en son lieu, en avons eu notre bonne part. Mais n'anticipons pas.

CHAPITRE II.

ROME.

Depuis longues années, les lettres et les arts comptaient avec honneur dans la vie des Grecs, alors que les Romains les ignoraient ou les dédaignaient encore, ou même les proscrivaient. « Les âmes des Décius étaient plébéiennes, *plebeiæ Deciorum animæ* (1). » Tout à fait étrangères aux élégances de la vie, elles n'eussent point été de nature à s'y jamais assouplir. Qu'était-ce que Rome sous les Cincinnatus, les Fabricius, les Atilius Serranus, les Régulus, les Curius Dentatus, avec leurs fortes vertus amoureuses des labeurs de terre et de la pauvreté? Les siècles de Périclès et d'Alexandre le Grand jetaient leur éclat, que le monde romain, froid, silencieux, austère, barbare même, s'agitait encore sous les rois, dans les langes du Latium, ou, devenu république, passait sous les Fourches Caudines. Cicéron dit, il est vrai, que Romulus

(1) Juvenal., VIII, 253.

vivait « dans un temps où les sciences et les lumières étaient déjà fort anciennes : *jam inveteratis litteris atque doctrinis,* » et où l'on avait dépouillé les antiques erreurs d'une civilisation naissante et grossière (1). Mais je crains bien qu'ici le grand Tullius n'ait été un peu complaisant pour les origines de sa patrie. Peut-être aussi le rhéteur réfugié d'Halicarnasse qui paya l'hospitalité de Rome en publiant son roman aimable des Antiquités romaines, s'est-il également laissé un peu séduire au merveilleux (2). Gardons-nous néanmoins, à cet endroit, de la maladie de doute de Voltaire pour les austères vertus des premiers Romains et leur grandeur dans la pauvreté : J'entends d'ici, dit-il,

> J'entends d'ici des pédants à rabats,
> Tristes censeurs des plaisirs qu'ils n'ont pas,
> Qui, me citant Denys d'Halicarnasse,
> Dion, Plutarque, et même un peu d'Horace,
> Vont criaillant qu'un certain Curius,
> Cincinnatus, et des consuls en *us,*
> Bêchaient la terre au milieu des alarmes ;
> Qu'ils maniaient la charrue et les armes,
> Et que les bleds tenaient à grand honneur
> D'être semés par la main d'un vainqueur.
> C'est fort bien dit, mes maîtres ; je veux croire
> Des vieux Romains la chimérique histoire.
> Mais, dites-moi, si les dieux, par hazard,
> Fesaient combattre Auteuil et Vaugirard,
> Faudrait-il pas, au retour de la guerre,

(1) *Republic.,* II, 10. Trad. de M. Villemain.

(2) Un décret de César (Suet., *J. Cæs.,* 42) avait assuré un appui aux savants émigrés des colonies grecques. Denys d'Halicarnasse, rhéteur et historien, s'était réfugié à Rome peu après les guerres civiles. Outre ses *Antiquités Romaines,* nous possédons encore un *Traité de l'arrangement des mots* et une *Rhétorique.*

Que le vainqueur vint labourer la terre?
L'auguste Rome, avec tout son orgueil,
Rome jadis était ce qu'est Auteuil.
Quand ces enfants de Mars et de Sylvie,
Pour quelque pré signalant leur furie,
De leur village allaient au champ de Mars,
Ils arboraient du foin pour étendards;
Leur Jupiter, au temps du bon roi Tulle,
Était de bois; il fut d'or sous Luculle.
N'allez donc pas, avec simplicité,
Nommer vertu ce qui fut pauvreté (1).

Prendre au sérieux une pareille boutade de l'esprit sarcastique toujours prêt à se rire de tout ce qui était tradition, serait condamner légèrement d'un trait les plus graves témoignages de l'antiquité, dédaigner l'opinion réfléchie de Machiavel et de Montesquieu, et se ranger au froid système de Niebuhr et de ses froids imitateurs.

Au commencement et plus tard, les soins de la liberté au dedans, ceux de l'ambition au dehors, telle fut l'existence de la république, si l'on peut donner ce nom à un état social composé seulement d'une aristocratie tyrannique régnant sur des esclaves. On adore les dieux, mais pour en exiger la victoire, pour leur offrir les dépouilles des vaincus, et les associer à la conquête du monde. On a de pieuses solennités, mais peu de poésie les inspire, peu de poésie les anime; et l'on n'a guère que les chants grossiers des Saliens, remontant à Romulus et à Numa (2); ou bien encore les hymnes primitifs com-

L'art se fait jour avec peine chez les Romains.

(1) *Défense du Mondain*, ou l'*Apologie du luxe*.
(2) Voir le plus ancien historien de Rome, Fabius Pictor, cité par Denys d'Halicarnasse, *Ant. Rom.*, 79.

posés par Livius Andronicus en l'honneur des dieux, et chantés dans la ville par les jeunes filles (1). Mais quelle poésie! Peut-être connaîtra-t-on de joyeuses fêtes; mais le Romain ne sait jouir qu'à la vue des armes, et le gladiateur, pour lui arracher un sourire, expirera dans l'arène. Au milieu même des entraînements et des fureurs de la victoire, le Grec retrouvait toute sa sensibilité pour les harmonies des arts. Ainsi, Athènes est enlevée d'assaut par Lysandre; le soldat veut raser la ville; mais, dans un banquet, un convive chante un des beaux chœurs d'Euripide; alors les farouches vainqueurs s'attendrissent, et une voix s'écrie: « Qui détruira une si noble cité mère de tels hommes? » Tous comprennent à ce mot que détruire est une gloire odieuse, et la ville est sauvée par la poésie (2). Tandis que, chez les premiers Romains, l'accent lyrique le plus divin se serait perdu dans les cris des mourants et la flamme de l'incendie. « Le plancher de leur gloire est fait de sang humain, de lambeaux de chair humaine, » disait d'Argenson (3). Chose curieuse cependant! au cœur même de la grossière république de fer, on voit poindre de loin à loin des éclairs de civilisation grecque, je ne sais quels traits d'urbanité athénienne

La pensée grecque s'insinue sous le fer des premiers Romains.

(1) Le plus ancien poëte des Romains, Livius Andronicus, naquit bien avant Publius Scipion, le premier Africain. Ses premiers essais datent de l'an 240 avant Jésus-Christ. C'était surtout un poëte dramatique; mais il avait composé, à l'imitation des Grecs, des poëmes épiques. Il ne reste de lui que les citations de ses vers trouvées dans divers auteurs.

(2) Voir PLUTARQUE, *Lysandre*, XXIX. Le chantre était un Phocéen. Le morceau chanté était le chœur d'*Électre*, v. 167.

(3) Lettre écrite à Voltaire du champ de bataille de Fontenoy.

à travers la rudesse de Lacédémone, comme s'il fallait reconnaître en réalité avec le poëte quelque migration pélasgique dans les origines des Romains. Tarquin le Superbe avait envoyé au temple de Delphes de magnifiques offrandes, prémices du butin remporté sur l'ennemi (1), et les descendants étonnés des pâtres du Janicule avaient entendu le nom de la Grèce. Junius Brutus lui-même, qui devait changer la face de l'État, avait fait partie de cette espèce d'ambassade avec ses cousins, les deux fils du roi (2). Au temps de la guerre des Samnites, Apollon Pythien ayant ordonné d'élever des statues au plus sage et au plus brave des Grecs, les Romains choisirent Pythagore et Alcibiade, et leur dressèrent des statues aux angles de la place des Comices (3). A leurs yeux, Pythagore, dont le voyage en Italie s'associait au souvenir du premier enfantement de leur puissance, et auquel ils croyaient (d'ailleurs si faussement) devoir le roi Numa, méritait l'apothéose comme le plus sage des mortels.

<small>500 ans avant J. C.</small>

<small>343 à 290 ans avant J. C.</small>

<small>Premières lueurs des arts chez les Romains.</small>

Ce fut seulement vers le temps du premier Scipion l'Africain, qui s'était donné une éducation grecque (4), que les arts furent goûtés à Rome, pratiqués par des artistes grecs. Suivant Plutarque, cependant, qui se rapproche ici de Cicéron, la statue triomphale de Romulus aurait été placée à Rome, du vivant même de ce prince, dans le temple de Vulcain (5).

(1) Cicer., *De Rep.*, II, 24.
(2) Tit. Liv., I, 56.
(3) Plin., *Nat. Hist.*, XXXIV, 12.
(4) Tit. Liv., XXIX, 19.
Cf. *Iconographie romaine* de Visconti, t. I, p. 48.
(5) Plutarque, *Romulus*, xxxviii. Cette statue était couronnée

Comme en Grèce, c'est par les statues de divinités que l'art commença dans la République, au rapport de Pline (1). Le premier bronze qui y fut coulé fut une Cérès, dont les frais furent prélevés sur le pécule de Spurius Cassius, trois fois consul, qui, ayant aspiré à la royauté, avait été mis à mort par son père.

L'art commence par les statues des dieux.

Déjà, du temps de Cicéron, de Tite-Live, de Pline l'Ancien, on n'avait plus que de rares éléments de certitude sur l'authenticité des portraits des plus illustres personnages de la République. De ses édifices on ne retrouve guère aujourd'hui debout que quelques colonnes, quelques fûts brisés, et les restes du temple de la Fortune virile, vestige presque unique de la plus belle époque républicaine. Rien, absolument rien des temples primitifs consacrés à la Jeunesse, à la Santé, à l'Espérance, ces hymnes de pierre, pour ainsi parler, dont la pensée était si fraîche et si touchante, et qui saluaient l'aurore de la future maîtresse du monde. Rien non plus du temple de la Vertu ni de celui de l'Honneur, élevés des mains de la République affermie et restaurés par Vespasien. De tout cela on ignore même l'emplacement. Une antique statue de ce Porsenna que l'histoire légendaire nous peint s'arrêtant assez naïvement devant le dévouement de Mucius Scévola, avait existé près de la curie de Rome : aux jours de Pline l'Ancien,

Effigies des premiers héros de la république romaine obscurcies, oubliées ou détruites.

Statue de Porsenna.

par la Victoire et placée dans un chariot de cuivre à quatre chevaux enlevé aux Camériniens.

Une autre statue de Romulus et une de Tatius sans tunique avaient été érigées, probablement du temps de Tarquin l'Ancien, dans le Capitole.

(1) *Nat. Hist.*, XXXIV, 9.

ce n'était plus qu'une vieille tradition. En vain également chercherait-on aujourd'hui les moindres traces des statues iconiques de Lucrèce et de Brutus, par lesquels fut fondée la liberté romaine. L'effigie pédestre de ce dernier avait été dressée comme une menace à côté de sept statues de rois : qu'est-elle devenue ? Qu'est devenue celle de la vierge vestale qui avait fait présent au peuple romain du champ du Tibre ? En vain espérerait-on retrouver l'effigie d'Horatius Coclès, encore debout du temps de Pline l'Ancien (1), ou la statue de cette énergique Clélie, qui fut livrée en otage à Porsenna et se sauva à la nage. En vain aussi redemanderait-on à la place aux Harangues ses anciens ornements, à savoir les statues consacrées des ambassadeurs tués par les Fidénates : Tullus Clœlius, Lucius Roscius, Spurius Nautius, C. Fulcinius ; tous ces vieux monuments sont ou obscurcis ou détruits en totalité.

Lucrèce et Brutus.

Statue équestre d'Horatius Coclès.

Ni Lucrèce ni Brutus n'avaient eu les honneurs insignes de la statue équestre. Coclès avait eu cette distinction. Clélie, déjà revêtue de la toge, eut les mêmes honneurs, qui lui furent décernés par ses compagnons d'otage, Porsenna les ayant rendus par égard pour la personne de cette femme d'héroïque courage (2).

On a de Caton l'Ancien, si dur pour le grand Scipion, des vociférations contre les provinces où l'on élevait des statues à des femmes. Il ne put cependant empêcher qu'on en élevât une dans la ville même de Rome, à la fille de ce grand homme, la généreuse Cornélie,

Autre statue équestre élevée à Clélie.

Statue de Cornélie.

(1) *Nat. Hist.*, XXXIV, 11.
(2) *Nat. Hist.*, XXXIV, 13.

mère des Gracques. Cette femme illustre, qui, pour se vouer exclusivement à leur éducation, avait refusé la main de Ptolémée, roi d'Égypte, et qui, par l'élégance et la force de son élocution, par la puissance de ses exemples, avait su faire de ses fils les jeunes Romains les plus accomplis de leur temps, exerçait un grand empire sur l'opinion par ce souvenir. Avec la pureté de sa diction, avec l'énergie de son éloquence qu'elle avait transmise à ses enfants, elle revivait tout entière dans sa correspondance, aujourd'hui perdue, que Cicéron et Quintilien rappellent comme un modèle (1).

Point d'effigies des Gracques.

Des Gracques on n'a aucun portrait connu, ce qui a permis à un artiste de notre école de Rome, M. Guillaume, de se donner libre carrière pour présenter, sous la forme d'un monument avec effigies, le cénotaphe des deux frères héroïques. Dans l'agencement de son œuvre, il avait été si bien dominé par les types romains des musées du Vatican et du Capitole, que quelques personnes ont pris son motif d'étude pour la reproduction littérale d'un monument antique. Les deux figures qui sortent à mi-corps du cénotaphe, les mains entrelacées et tenant la fameuse loi agraire Licinia, sont inspirées, sur nature, de deux Transtévérins, race étrusque, dont la beauté primitive rappelle souvent les plus

Type de leur effigie inventé par un sculpteur de nos jours.

(1) « Legimus epistolas Corneliæ, matris Gracchorum : apparet, filios non tam in gremio educatos, quam in sermone matris, » dit Cicéron. *Brutus*, 58.

« Gracchorum eloquentiæ multum contulisse accepimus Corneliam matrem cujus doctissimus sermo in posteros quoque est epistolis traditus, » dit Quintilien. *Orat. Institut.*, l. I.

ICONOGRAPHIE ROMAINE.

nobles restes de la grande statuaire. Les têtes sont d'un aspect farouche, trop exagéré peut-être pour offrir un caractère nûment historique. L'antiquité retentit, il est vrai, du bruit de l'éloquence âpre, hérissée, véhémente, des deux impitoyables soutiens de la liberté populaire, que les démagogues de nos jours ont tant calomniés, en s'attribuant avec eux une communauté d'opinion. Mais l'aîné, l'austère Tibérius, était aussi doux et posé que Caïus était fougueux et emporté. L'artiste usait néanmoins de son droit poétique en résumant et faisant frémir sous le marbre les types énergiques et passionnés de ces grandes colères du peuple, qui, s'attaquant aux constitutions pour favoriser la liberté, ne réussissent trop souvent qu'à étouffer la liberté même sous les débris de la raison (1).

Au temps des Scipions, on était déjà, pour les mœurs, bien loin de cette époque où Brutus, où Virginius, où Manlius, où le père de Spurius Cassius faisaient à la discipline, à la liberté, à l'honneur, aux lois, l'horrible sacrifice des sentiments les plus chers de la nature; où les légions, ivres de vingt-quatre triomphes, mettaient en poussière les villes du Samnium. Les conquêtes avaient préparé des destinées nouvelles à la République. Quelque pitié s'était peu à peu glissée au cœur des aigles romaines. La victoire s'arrêtait devant les œuvres du génie au lieu de les briser, et les mœurs adoucies s'étaient ouvertes aux goûts de la paix. Alors, on vit Caton lui-même, le rude adversaire du savoir, tout lettré qu'il fût, Caton, cesser de regarder l'art de bien

La conquête prépare des destinées nouvelles à Rome, à partir du premier Scipion Africain.

Les mœurs adoucies acceptent les arts.

(1) Ce cénotaphe est aujourd'hui à l'École des Beaux-Arts de Paris.

dire comme incompatible avec l'art de bien faire, et, presque octogénaire, plier sa vertu à demander des leçons aux enfants de la Grèce. Marcellus le Grand donne des larmes à Archimède qu'il n'a pu sauver dans le sac de Syracuse. Paul Émile pleure ses triomphes. Scipion Émilien, forcé par l'inflexible politique romaine de raser les ruines encore menaçantes de Carthage, Émilien qui vint déposer au Capitole une urne pleine des cendres de cette glorieuse rivale de Rome, la plus triste comme la plus magnifique offrande qu'ait reçue le génie de la destruction, s'entretenait de philosophie, et citait Homère sur ces ruines, de compagnie avec Polybe et Lælius. Le collègue de Marius au consulat, Catulus le père, renommé pour ses vertus, n'était pas moins goûté pour son élégance qui le faisait comparer à ce même Lælius, l'ami de Scipion. Sylla moissonnait des objets d'art, en remerciant les dieux de lui avoir accordé deux insignes faveurs : l'amitié de Métellus Pius et le bonheur d'avoir pris Athènes sans être forcé de la détruire. Lucullus, en partant pour son gouvernement de Sicile, se faisait accompagner par le poëte Archias et par le philosophe Antiochus. Au retour, il ouvrait à Tusculum, après ses victoires sur Mithridate, une maison, ou plutôt un palais, dont les portiques et les galeries étaient remplis de statues précieuses des artistes grecs. Pompée faisait abaisser devant le philosophe grec Posidonius les faisceaux qui avaient vu fuir Mithridate. Cicéron écrivait ses Tusculanes et son Traité de la Vieillesse au pied de la statue de Platon, près des autres effigies de marbre et de bronze que l'amitié d'Atticus lui avait recueillies à Athè-

nes. Son éducation était toute grecque (1), et s'il a, dans les Verrines, affecté de n'être ni connaisseur ni même simple curieux des arts de la Grèce, c'est qu'il en était encore à ses débuts, c'est qu'il avait sa fortune à faire, c'est qu'à l'exemple des citoyens qui, pour se concilier alors les suffrages du peuple obstiné dans l'amour du passé, affichaient le dédain du luxe et l'antique simplicité républicaine, l'éloquent orateur cachait ses instincts délicats, pour les besoins de sa cause. Peu à peu, en définitive, la Grèce fut comme versée dans Rome. Les navires déprédateurs rapportaient les dépouilles, furtivement entassées, de ce beau pays plus complétement vaincu par la paix que par la guerre :

Toute la Grèce de marbre passe à Rome avec les tableaux.

Referebant navibus altis
Occulta spolia, et plures de pace triumphos (2).

Rome regorgea des effigies conventionnelles des dieux et de portraits d'hommes illustres, chefs-d'œuvre des mains grecques les plus habiles. Phidias, Alcamène, Polyclète, Myron, Praxitèle, Timanthe, Zeuxis d'Héraclée et Parrhasius d'Éphèse, Pamphilus et Mélanthius, Apelles, Euphranor, Protagoras, Nicias, changèrent en quelque sorte de patrie. Quand le vainqueur de Persée, Paul Émile, cherchait un philosophe estimé pour élever ses enfants, et un peintre habile pour représenter son triomphe, ce fut aux Athéniens qu'il s'adressa. Il en reçut Métrodore, qui à lui seul était propre à remplir cette double tâche, et la remplit dignement (3).

(1) Voir dans son *Brutus*, ch. LXXXIX et suivants, le détail de ses études et de ses voyages.
(2) Juvenad., VIII, 5, 6.
(3) Plin., *Nat. Hist.*, XXXV, 39.

Ainsi, tout fut apporté à Rome : rien n'y fut indigène, rien n'y eut d'originalité. Les beaux-arts furent pour la maîtresse du monde le tribut d'une terre conquise :

> Græcia capta ferum victorem cepit, et artes
> Intulit agresti Latio.

Tout le secret des arts à Rome, comme celui des lettres, est dans ces vers.

En vain la fureur jalouse des Romains de vieille race se récrie, depuis Caton, dès la première invasion grecque. En vain les malheureux Hellènes transplantés, exerçant la grammaire, la philosophie, les lettres et les arts, sont traités par l'hyperbole poétique de *lie achéenne* (1). En vain il devient de mode de les poursuivre d'amers sarcasmes et de mépris. En vain dit-on que manquer de parole, c'est montrer une *foi grecque*; que faire la débauche, c'est *vivre à la grecque* (2). En vain, s'écrie-t-on, si quelque personnage de théâtre médite une friponnerie : « Tenez, le voilà qui va *philosopher* comme un Grec (3). » Menteuses protestations du vainqueur asservi qui subit les goûts et jusqu'aux plaisirs du vaincu ! Malgré soi, le bon sens romain se laisse emporter à l'horizon de l'imagination grecque, et, tout en murmurant, il s'attache avec dévotion à la robe flottante de la muse hellénique.

(1) *Fæcis Achææ*. Juven., III, 40.
(2) *Græca fides* est partout. *Græcari* est dans Horat., *Sat.*, liv. II, sat. II, v. 11. *Pergræcari* est dans Plaute, dans *Truculentus* et dans *Mortellaria*. Plus tard, la basse latinité a dit *romanisare*, faire du roman, mentir comme un Romain de la décadence.
(3) *Philosophari*. Voir Plaut., *Captifs*, II, 2, 34. *Pseudolus*, II, 3, 21; et IV, 2, 18; et *Mercator*, I, 2, 39.

Tandis que la Grèce, aux jours de sa jeunesse et de sa force, avait enfanté des systèmes philosophiques comme sans les compter, Rome, à jamais stérile, ne fait que reproduire, sous une forme plus ou moins rajeunie, ce qu'ont pensé Épicure et Zénon (1). Térence et Sénèque se traînent en timides esclaves sur les traces de Ménandre et de Sophocle. Virgile, malgré toute la puissance créatrice de son imagination, se fait tour à tour le disciple de Théocrite, d'Hésiode et d'Homère. Cicéron copie Démosthène. Rien ne naît de soi-même ; tout est le produit de l'imitation. Ou les sculpteurs et les peintres vivants sont des Grecs, ou ce sont des disciples de Grecs. La grâce même qui fait le lien de la société n'est qu'un reflet de l'atticisme de Socrate et d'Alcibiade, de Périclès et d'Aspasie. En un mot, la Rome même d'Auguste, enrichie comme sans le savoir des trésors du génie et de l'urbanité, ressemble à cet arbre du poëte qui s'étonne de porter un feuillage étranger et des fruits qui ne sont pas les siens. *La Grèce vaincue par les armes romaines conquiert Rome par sa littérature et ses arts.*

Tous les viols des temples de la Grèce étaient à coup sûr autant de profanations ; mais, alors comme plus tard, il était avec le ciel des accommodements. Marcus Fulvius Nobilior avait enlevé de la ville d'Ambracie les Muses de Zeuxis : il se fit pardonner, en consacrant son butin dans un temple romain dédié à Hercule *Musagète* (conduisant les Muses). Flaminius avait pris en Macédoine une statue de Jupiter *Imperator* : Cicéron, qui en parle dans les Verrines, tonne *Comment on se fait pardonner à Rome le viol des temples grecs.*

(1) Voir le livre premier de l'*Institution oratoire* de Quintilien. La philosophie grecque s'était répandue à Rome, malgré Caton ; mais aucun Romain n'inventa de système et ne fit école.

contre Verrès le spoliateur, mais il est plein d'indulgence pour Flaminius, qui n'a rien gardé pour lui-même et qui a consacré sa magnifique conquête dans le temple de Jupiter Capitolin (1). On n'a pas toujours sur ses pas un L. Mummius livrant aux flammes une ville telle que Corinthe, l'orgueil des deux mers, le musée de tous les arts, de tout le luxe de la paix, superbe cité qui n'avait d'autre crime que sa faiblesse, sa richesse et sa gloire, et dont Cicéron reproche à ses concitoyens la destruction (2). Aussi ce Mummius est-il le même sauvage qui, se ravisant et envoyant à Rome des chefs-d'œuvre uniques de la statuaire grecque, dépouilles arrachées à l'incendie de Corinthe, enjoignait aux porteurs de ne pas les briser, sous peine de les remplacer à leurs frais! Du moins, il exempta Thespies des flammes, et se borna à lui enlever ses célèbres statues des Muses pour les placer devant le temple du Bonheur, où l'une d'elles, suivant Varron, alluma un fol amour au cœur du chevalier romain Junius Pisciculus (3). Du moins encore Mummius mérita-

L'honnête barbare Mummius.

t-il cet éloge de Cicéron, qu'il ne fut pas plus riche après avoir renversé la plus opulente des villes, et préféra d'orner l'Italie que sa propre maison (4).

(1) *In Verrem*, II, IV, 58.

(2) Carthaginem et Numantiam funditùs sustulerunt. Nollem Corinthum. CICER., *De off.*, l. I, c. 11.
Utilitatis specie, in republicâ sæpissime peccatur, ut in Corinthi distributione nostri. ID., *ibid.*, l. III, c. 11.

(3) *Nat. Hist.*, XXXVI, 4.

(4) « Numquid copiosior, quum copiosissimam urbem funditùs sustulisset? Italiam ornare, quam domum suam, maluit. » *De offic.*, II, 22.

ICONOGRAPHIE ROMAINE.

Tous les tableaux de Sicyone, vendus aux enchères pour le payement des dettes de la ville, allèrent augmenter les richesses de Rome, sous l'édilité de Scaurus (1). Une superbe Némée, peinte par Nicias et ravie par Silanus, avait passé d'Asie dans le sénat romain (2). Un magnifique Bacchus, du même artiste, emporté encore par Silanus, avait été parer le temple de la Concorde (3).

Les lieutenants d'Alexandre tués au passage du Granique avaient eu les honneurs de portraits en bronze sculptés par Lysippe : Métellus le Macédonique les enleva. Avant lui, le grand Marcellus avait semé les places et les portiques de Rome des statues et des tableaux de Syracuse : épave de la république dans le pillage de la ville. Tarente et Capoue fournirent aussi leurs dépouilles à la conquête. Le temple d'Apollon à Delphes, le temple d'Esculape à Épidaure, ne furent pas plus épargnés par Sylla. Il n'y a point jusqu'à la grave Lacédémone sur qui Rome n'ait prélevé son tribut : Varron et Muréna, pendant leur édilité, scièrent dans cette ville une muraille de brique pour emporter une belle peinture à fresque et en faire la décoration des Comices.

Pillages organisés.

Le monument de Catulus, les portiques de Philippe, de Pompée, de Métellus, le temple de la Félicité, les jardins des élégants du jour, le palais de Verrès, les places, le Forum, quand, pour la procession des jeux,

(1) *Nat. Hist.*, XXXV, 40.
(2) *Ibid.*, 10.
(3) *Ibid.*

il plaisait à ce scélérat enrichi de prêter aux édiles quelques-uns des trophées de son brigandage en Sicile, étaient comme autant de galeries et de musées des génies de la Grèce. L'audacieux préteur avait dépouillé le temple de Minerve de vingt-sept tableaux de la plus grande beauté, entre lesquels se comptaient les portraits des rois et des tyrans de la Sicile : toute l'histoire peinte du pays. Il faut lire dans la seconde action contre Verrès, si précieuse pour l'histoire des arts, les vociférations éloquentes de Cicéron sur l'enlèvement de l'Hercule de Myron et des deux vierges athéniennes de Polyclète portant les corbeilles mystérieuses des fêtes d'Éleusis ; le vol du Cupidon de Praxitèle, dont Verrès avait fait présent à la courtisane Chélidon ; le rapt de la Diane de Ségeste, du Mercure de Tyndare, de la Cérès d'Enna ; de la Sappho de bronze, chef-d'œuvre de Silanion, arraché du Prytanée de Syracuse (1) ; la profanation de la statue équestre de Claudius Marcellus, à Tyndare ; les outrages faits au roi Antiochus, l'allié des Romains, dépouillé de ses richesses d'art ; et la statue dorée que, pour comble d'audace, Verrès s'était fait décerner à lui-même pour remplacer celle du grand Marcellus, le vainqueur et le père des Siciliens. Ce Verrès prenait tout et partout, et n'était entouré que d'infâmes, pillards à son exemple. Tandis qu'il emplissait ses coffres par ses exactions, son licteur vendait aux familles des proscrits et des victimes le droit de les enterrer.

(1) Cicer., *Verr.*, IV, 57.

Vinrent Jules César et les empereurs : la reconnaissance, l'orgueil, l'ambition, la flatterie, multiplièrent leurs images.

Après que César eut fait ses premières armes en Asie, après qu'il eut reçu du suffrage populaire à Rome les fonctions de tribun militaire, et de la confiance des consuls celle de questeur, l'édilité curule vint à vaquer. C'était une de ces charges onéreuses dont les titulaires luttaient de magnificence et où la perte des plus riches patrimoines était souvent le prix de ces rivalités fastueuses. César la voulut, l'obtint ; et, tout d'abord, il devint l'idole du peuple par la splendeur de ses jeux et ses prodigalités sans exemple. Il orna le Comitium, le Forum, les Basiliques, le Capitole. Les Mégalésiennes ou fêtes de Cybèle furent célébrées avec la même pompe que les grands jeux romains. Présent partout, partout jetant l'or à profusion, il effaça son collègue Bibulus, qui cependant se ruinait comme lui, et seul il semblait faire les dépenses (1). Un jour, la ville, en s'éveillant, vit des statues étincelantes se dresser aux portes du Capitole. C'étaient les statues et les trophées de Marius, l'oncle maternel de César. A cette exhumation solennelle des images proscrites du féroce vainqueur de Jugurtha, des Teutons et des Cimbres, les entrailles du peuple s'émurent. Il y eut bien une voix aristocratique qui protesta au nom de la constitution violée ; mais elle alla se perdre dans l'étonnement général, dans les fré-

Caïus Julius Cæsar (né 101 ans avant J. C., mort à 56 ans).

Il relève les statues et les trophées de Marius.

(1) Bibulus fut trois fois son collègue : d'abord dans la questure, puis dans l'édilité, enfin dans le consulat.

missements et les applaudissements du peuple. Déjà l'audacieux édile, alors qu'il n'était encore que questeur, avait prononcé à la tribune aux harangues, en présence de ces terribles effigies qui n'avaient pas vu le jour depuis la dictature de Sylla, l'éloge de sa tante Julie, la veuve de Marius, qui venait de mourir; et désormais les trophées du héros de la populace continuèrent à briller au-dessus de la tête des sénateurs tremblants.

Il projette de grands monuments.

Plus tard, au milieu des agitations de sa vie d'ambition et de gloire, Jules César trouva le temps de projeter de nombreux monuments et d'en faire exécuter quelques-uns. Il donna aussi de l'emploi aux beaux-arts, et favorisa l'érection de nombreuses statues aux grands hommes. Il alla même jusqu'à consacrer une statue de bronze, auprès de celle d'Esculape, à son médecin, l'affranchi Antonius Musa, par qui sa divinité future avait été sauvée dans une grave maladie (1). Et cependant, cet homme prodigieux qui associait à l'âme la plus haute toutes les calmes douceurs d'un caractère égal, aux puissances du génie toutes les fascinations de la grâce, qui eut de si grandes vertus et autant de vices, sans un seul défaut (2); dont l'intelligence suprême embrassait l'universalité de ce que Dieu n'a pas mis hors

(1) Plin., *Nat. Hist.*, XIX, 38; XXV, 38; XXIX, 5. Ce Musa et son frère Euphorbe, médecin du roi Juba, avaient imaginé le traitement hydrothérapique, et les bains qu'on appelle aujourd'hui bains russes. Musa était élève de Thémison. Pline ne dit pas de quelle maladie avait souffert Jules César; il se borne à mentionner la guérison au moyen d'un narcotique tiré de la laitue.

(2) Montesquieu.

des atteintes de toute créature; qui fut éloquent entre les plus éloquents; qui, s'il lui avait plu, aurait atteint les plus hauts sommets de la gloire des lettres, comme il posséda celle des armes, ne semble pas avoir eu le vif instinct des arts, car ce sentiment est de ceux qui poussent leur homme et veulent impérieusement se produire au jour. Néanmoins, par réflexion et par politique, il les favorisa, comme par goût il favorisait les lettres. Il recueillit de toute part des tableaux et des statues, tant qu'il en trouva. Il acquit de l'illustre peintre Timonaque de Byzance, pour la somme de quatre-vingts talents, c'est-à-dire trois cent quatre-vingt-treize mille six cents francs de notre monnaie, un Ajax et une Médée qu'il fit placer dans un de ses temples favoris, voué par lui, avant la bataille de Pharsale, à Vénus Génitrix, dont il prétendait descendre (1). Mais violent dans son ambition comme Sylla, donnant à l'audace autant que son fils adoptif sut donner à la cauteleuse prudence dont il se fit un système, il lâcha la bride à son immense orgueil et divinisa ses caprices. Déjà demi-dieu par la victoire de Thapsus en Afrique sur les Pompéiens, il passa dieu tout à fait après la bataille de Munda, remportée près de Malaga sur le fils de Pompée. Il eut sa statue dans le temple de Quirinus, avec cette inscription :

Il n'avait pas le goût natif des beaux-arts.

Il en amasse des monuments par magnificence et par politique.

Il passe dieu.

(1) APPIAN., II, 68.
Cf. SUETON., *Cæs.*, 6. « Amitæ meæ Juliæ maternum genus ab regibus ortum, paternum cum diis immortalibus conjunctum est. Nam ab Anco Marcio sunt Marcii reges, quo nomine fuit mater : à Venere Julii, cujus gentis familia est mea. » Discours de César quand il fit l'éloge de sa tante Julie.

Ses images se multiplient.

« AU DIEU INVINCIBLE. » Un collége de prêtres, qui prit son nom, lui fut consacré, et son image fut dressée parmi celles des rois, entre Tarquin le Superbe et le premier des Brutus, qui n'avait aucun rapport de famille avec le meurtrier de ce grand César. Dans le temple de Vénus Génitrix il érigea une belle statue au « Serpent du Nil, » la grâce vipérine, le type féminin du plus haut titre qui se soit produit dans l'histoire, la funeste Cléopâtre, sa maîtresse, qu'il avait aimée sans être sa dupe ou sa victime (1). Enfin, près de ce temple, il fit placer le portrait en bronze de son cheval favori aux pieds humains (2), image de goût assez équivoque, prélude étrange à une imagination plus étrange encore : le cheval que Caligula pensait à faire consul. Sur le pied de ces statues audacieuses, et sur le marbre de celle de Pompée, mort l'ennemi de César, Marcus Junius Brutus aiguisa le poignard sous lequel devait tomber le dictateur, au moment où la grandeur de ses desseins pour le bien de tous répondait à la grandeur de son pouvoir, de son âme et de son génie.

Est-il vrai que César ait fait mutiler une statue d'Alexandre ?

Un passage des *Silves* de Stace (3) semblerait faire peser sur la mémoire de César la mutilation d'une sta-

(1) APPIEN, *Guerres civiles*, II, 102. Cette statue figurait encore dans le temple au temps de cet auteur grec, qui florissait sous Trajan.

(2) « Plusieurs fois fendu, le sabot de ce cheval affectait l'apparence des doigts, » dit Suétone (*Cés.*, 61). PLINE, VIII, 64 (62), rapporte le même fait. Remarquons toutefois avec lui qu'il n'était pas rare chez les anciens d'élever des tombeaux ou des pyramides à des chevaux célèbres, et que Germanicus César fit un poëme sur un cheval d'Auguste.

(3) Lib. I, 84 sqq. *Carmen* intitulé : « Statue colossale de Domitien : *Equus maximus Domitiani.* »

tue équestre d'Alexandre le Grand, chef-d'œuvre de Lysippe : « *Loin,* dit Stace, après avoir exalté la beauté du cheval de la statue de Domitien, *bien loin ce cheval fameux qui, près du temple de Vénus Latine, s'élève sur le forum de César; ce cheval que ton talent hardi, ô Lysippe! créa pour le conquérant de Pella, et qui porta ensuite un buste doré à l'effigie de César.* »

> Cedat equus, Latiæ qui contra templa Diones,
> Cæsarei stat sede fori (quem tradere es ausus,
> Pellæo, Lisyppe, duci, mox Cæsaris ora
> Auratà cervice tulit).

Une tête vivante ou non vivante de plus ou de moins était bien peu de chose pour un Romain, et cependant comment croire que Jules César ait décapité ou laissé décapiter par quelque flatteur, au profit de sa propre effigie, une statue antique d'Alexandre, lui qui professait une admiration si enthousiaste pour le grand Macédonien; lui qui, à trente-trois ans, se trouvant à Cadix dans le temple d'Hercule, en présence d'une statue d'Alexandre, se frappait la poitrine et se reprochait en gémissant de n'avoir rien fait encore à un âge où le héros avait déjà conquis le monde (1)? Comment admettre que le Naturaliste, qui parle de l'érection de trois statues sur le Forum de César, à savoir : la propre statue cuirassée du dictateur (2), celle de la Vénus Génitrix, modelée par Arcésilaüs (3), et enfin l'image du fameux cheval à pieds humains, n'ait dit mot, dans sa

Probabilité de la fausseté du fait.

(1) Appian., II, 7.
(2) Plin., *Nat. Hist.*, XXXI, 10.
(3) Idem, *ibid.*, XXXV, 45.

nomenclature de toutes les statues de Rome, de cette statue équestre de Lysippe, qui cependant aurait aussi figuré sur la même place? Comment expliquer, sur ce même point, le silence de Suétone, qui cite, comme Pline, le cheval de César? Comment admettre enfin que ni Dion Cassius ni Appien n'aient parlé de cette mutilation, si elle avait existé? C'est une difficulté, sans doute, et délicate et grave; mais l'antiquité offre bien d'autres obscurités à l'archéologie. L'histoire a bien d'autres contradictions, d'autres bizarreries aussi peu explicables. Il serait, en vérité, par trop commode d'adopter ici la méthode suivie pour la lettre du prétendu Roi des Rois Belsolus sur Valérien, et de déclarer le texte faux et interpolé, parce qu'on ne peut le mettre d'accord avec les monuments écrits déjà connus. Daniel Heinsius, P. Scrivérius et Gévartius, des noms imposants en philologie, et auxquels se joint l'éditeur de Stace dans la collection Lemaire, dénoncent le passage comme interpolé (1); mais sur quelles preuves? Gronovius, un savant de forte race, ne partage pas cet avis. Ne semble-t-il pas plus sage de s'abstenir de conclure, plus sage de réserver le témoignage de Stace, et d'attendre que quelque découverte de documents nouveaux vienne jeter la lumière sur ces obscurités? Le silence d'auteurs traitant les mêmes sujets n'est pas une raison suffisante pour infirmer un

(1) Gévartius ne se fait pas scrupule de condamner tout ce qui constitue la difficulté, c'est-à-dire ce qui est compris dans la parenthèse, comme ajouté arbitrairement par quelque ignorant copiste : « indocto aliquo librario. » Pure assertion et conjecture qu'aucun manuscrit ne vient confirmer.

fait avancé par un autre. Il faudrait des témoignages contradictoires concordants (1).

Pour entrer dans les grandes salles de la statuaire au Vatican, on traverse une longue galerie tapissée de chaque côté d'inscriptions, de cénotaphes, de bustes, de statues sans nom, mais dont l'expression vivante et accentuée atteste un caractère tout romain : sentinelles perdues des grandes œuvres qui respirent dans les salles voisines. A l'extrémité, sur la droite, est un buste de charmante exécution, froid et calme. C'est Octave, c'est Auguste jeune; Octave, qui sera cruel sans passion, avec plus de prudence et d'astuce que de génie et de grandeur. Le sourcil se fronce à la vue de cette grâce menteuse, qui se développa dans une époque de sang et de mauvaises doctrines, où, pour s'émouvoir, le peuple avait besoin de tables de proscription, de toges sanglantes, de victimes humaines, de têtes et de mains clouées aux rostres du Forum.

Le portrait d'Octave jeune.

Arrivé au pouvoir, Auguste commença par faire briser les portraits des assassins de César, multiplia à l'infini les statues et les bustes du dictateur pour consacrer la déification de son père adoptif et passer plus facilement dieu à son tour, tout en feignant de se refuser, sur le conseil de Mécène, à l'apothéose. Il amusa prudemment les passions du peuple par la pompe des spectacles et la magnificence des édifices. Les temples qu'il n'éleva pas, il les fit élever par les riches ou les restaura. Jusqu'à lui, les amphithéâtres des jeux étaient

Auguste multiplie les effigies de César.

(1) Le *Nouveau Manuel d'Archéologie* d'O. Müller, ouvrage allemand de grand savoir, ne contient aucune allusion à cette difficulté, ni à propos de César, ni à propos de Lysippe.

construits en bois et seulement pour l'occasion ; il en fit bâtir un permanent, par Statilius Taurus (1), aux grands applaudissements du peuple : pensée première de l'immense Colisée que Rome dut à Vespasien. Par ses ordres s'éleva sur le mont Palatin, près de la modeste demeure d'Hortensius, un fastueux temple d'Apollon avec un portique et une bibliothèque, temple dont Properce a donné la description enthousiaste un peu confuse (2). Entre deux rangées de colonnes de marbre de Numidie, apparaissaient en bronze toute la lignée féminine du vieux Danaüs et les statues équestres des cinquante fils d'Égyptus. Quatre génisses, aussi en bronze, de Myron, « la vie même, *vivida signa* (3), » entouraient l'autel du temple, où dominait le superbe Apollon de Scopas jouant de la lyre entre Latone et Diane, le même dont a parlé Pline l'Ancien (4). Les portes du temple étaient d'ivoire. Sur l'un des battants figuraient les Gaulois précipités des sommets du Parnasse ; sur l'autre, la mort de la fille de Tantale. Au milieu de la bibliothèque s'élevait une statue de marbre plus belle qu'Apollon lui-même, « *Phœbo visus mihi pulchrior ipso* (5), » les lèvres entr'ouvertes et comme laissant expirer les derniers accents d'un hymne. C'était Auguste lui-même sous l'emblème du dieu, entouré de portraits d'hommes illustres et d'objets d'art de grand prix.

(1) Suet., *Aug.*, 29.
(2) Liv. II, eleg. 31, *ad Cynthiam*.
(3) Propert., *ibid*.
(4) *Nat., Hist.*, XXXVI, 5.
(5) Propert., II, 31.

ICONOGRAPHIE ROMAINE.

Mais, avant tout, il avait consacré la Vénus Anadyomène d'Apelles dans le temple de César. Ensuite il avait tiré de l'étroite enceinte du Capitole les statues des grands hommes, pour les placer plus à l'aise et en peupler le Champ de Mars. Il recueillit de tout côté les effigies des illustres personnages de la Grèce, et sur le forum qu'il fit bâtir sous son nom, et dont il soigna la décoration avec une tendresse toute paternelle, il fit ranger, à l'abri de deux portiques, les statues triomphales des grands hommes qui avaient contribué à la puissance romaine. Dans ce temple étaient également conservés les ouvrages des poëtes et autres écrivains estimés. Auguste lança un décret pour annoncer la dédicace des galeries, ajoutant, avec plus d'adresse que de sincérité, qu'il voulait qu'on jugeât lui et ses successeurs sur le modèle des Romains illustres dont il restaurait les images (1).

Galeries d'hommes illustres créées par Auguste.

Lysias avait sculpté d'un seul bloc un quadrige, monté par Apollon et Diane, ouvrage fort estimé; Auguste plaça le marbre sur le mont Palatin, au sommet d'un arc qu'il éleva dans un petit temple à colonnes (2).

Il dédia un portique à sa sœur Octavie, mère de ce jeune Marcellus, comme embaumé dans les vers si touchants de Virgile; et le portique, enrichi d'une bibliothèque, fut décoré de chefs-d'œuvre de la sculpture : une Vénus de Phidias, un Apollon et une autre Vénus de Philiscus de Rhodes, et des morceaux de Praxitèle.

Portique dédié à Octavie.

Un tableau de la main de Zeuxis, représentant une

(1) Suet., *Aug.*, 31. Cf. Velleius Paterculus, II, 39.
(2) Plin., *Nat. Hist.*, XXXVI, 5.

Hélène (1), fut placé par lui, avec un bel Alexandre peint par Nicias d'Athènes, dans le portique de Pompée, décoré déjà d'un superbe tableau de Pausias de Sicyone, représentant une hécatombe, et d'une suite de fresques, où le Grec Théodore avait peint le meurtre de Clytemnestre et d'Egisthe par Oreste, et toute la guerre de Troie (2). Le temple de la Concorde, où le même Théodore avait peint une Cassandre, reçut également un magnifique Marsyas de Zeuxis (3). Charmé d'un Hyacinthe de Nicias, Auguste l'apporta à Rome après la prise d'Alexandrie, et ce tableau fut consacré, depuis, dans son temple, par Tibère (4).

Auguste donne essor aux beaux-arts.

En donnant un si grand essor aux beaux-arts, Auguste satisfaisait autant à ses goûts qu'à sa politique. Mais les arts du dessin, sobres et simples dans la république, empruntèrent sous lui, de la pompe d'une cour, une sorte de profusion, une ampleur flamboyante dans les ornements, comme chez nous à l'époque de Louis XIV. L'art suivait, par un côté, les mœurs et la politique dans leurs évolutions. Si, en fait de gouvernement, ce n'était pas encore la monarchie administrative d'Hadrien, si c'était encore moins le despotisme oriental de Dioclétien, qui pesait sur la société romaine, c'était déjà l'anéantissement de tout équilibre dans les pouvoirs populaires, par la concentration de ces pouvoirs aux mains d'un César. Le nom seul de république survivait, garantie illusoire et menteuse, devenue instrument de

(1) Plin., *Nat. Hist.*, XXXV, 36.
(2) *Nat. Hist.*, XXXV, 39.
(3) *Ibid.*
(4) *Ibid.*

tyrannie. Les grands, amollis par les intérêts et la richesse, s'assouplissaient aux servilités de l'adulation; les arts concouraient à éblouir les masses, et la splendeur préparait la décadence.

A côté d'Auguste, plusieurs hommes montraient le vif sentiment du grand dans les arts ou dans les lettres : c'était l'ami d'Horace et de Virgile, Caïus Asinius Pollion, Pompéien qui avait suivi César dans ces champs de Pharsale où périt la liberté romaine, qui avait essayé de réconcilier Octave et Antoine, et qu'Auguste estimait plus qu'il ne l'aimait; c'était Mécène, né du sang des vieux rois d'Étrurie, et Marcus Vipsanius Agrippa, mari de Julie, fille d'Auguste : trois personnages illustres dont on n'a pas les effigies bien certaines.

L'entourage d'Auguste le seconde dans l'essor qu'il donne aux arts.

Nous avons déjà parlé de ce Pollion le magnifique, qui ouvrit sur le mont Aventin la première bibliothèque publique, la peupla à profusion des chefs-d'œuvre de l'art du ciseau grec et des statues des écrivains de Rome. L'effigie d'un seul vivant s'élevait parmi ces anciens : ce n'était ni Jules César, ni César Auguste, ni Pollion lui-même : c'était, nous l'avons déjà dit, le plus docte des Romains, Marcus Térentius Varron. Depuis lors, les statues ou les bustes des beaux génies qui avaient éclairé l'humanité, devinrent la décoration des bibliothèques publiques; et comme pour acquitter sa dette, Varron lui-même eut l'idée que personne n'avait eue avant lui, d'orner, nous dirions aujourd'hui *illustrer* (d'*illustrare*, éclairer, orner), ses ouvrages de plus de sept cents portraits, en petit, des personnages illustres. Nous reviendrons plus loin sur ce détail.

Pollion.

Mecænas, en dépit de tous les ridicules que lui prête

Mécène.

Sénèque, sur le décousu affecté de sa personne, de son langage et de ses mœurs (1), n'en fut pas moins un esprit éminent, de grand goût, de grand sens, de sage conduite, sans ambition comme sans intrigue. Aux bains publics qu'avait le premier ouverts Agrippa, il en ajouta d'autres, construits de ses deniers; et à ses frais encore, les Esquilies, où les sépultures communes des pauvres infectaient une partie de la ville, furent transformées en jardins magnifiques. Les arts concoururent à l'embellissement, à la splendeur de ses habitations de Rome et de Tibur, où il appelait en foule les poëtes, les orateurs, les historiens, tous ceux qui, par leurs dignités, leur parole, leur esprit, leur nom, pouvaient contribuer à la gloire d'Auguste, à l'apaisement des passions politiques, à l'habitude de l'obéissance au régime nouveau. En même temps, il ménageait avec art ce parti populaire, alors comme toujours l'instrument des révolutions. A sa mort, il constitua l'empereur son héritier, et le palais qu'il laissait devint celui de l'empereur, avec toutes les statues iconiques qui le décoraient.

Merveilles de l'art suscitées par Agrippa.

Marcus Vipsanius Agrippa accomplit à lui seul, durant son édilité, c'est-à-dire à ses frais, si l'on en croit Pline, des ouvrages monumentaux dont l'immensité écrase l'imagination. Marin de premier ordre, et bras droit d'Auguste dans sa victoire navale sur Sextus Pompée, il trouva le temps d'élever à Neptune un temple décoré d'un portique où se déroulait à fresque l'histoire des Argonautes. Puis il bâtit, à l'intention de Jules César et d'Auguste, le Panthéon, seul monument à peu

(1) Senec., *Epist.*, 114.

près intact que nous ait légué l'antiquité. Le portique en était gardé par les statues de ces deux hommes. Auguste, adroitement modeste, permit à grand'peine qu'on y élevât son effigie à côté de celle d'Agrippa lui-même. Pour celui-ci, en véritable édile qui sait se faire de la faveur du peuple un marchepied à sa grandeur, il prodigua les trésors et l'activité à conduire sept rivières pour balayer les égouts construits par Tarquin l'Ancien, dans cette ville de Rome aujourd'hui la mieux arrosée de l'univers; à faire venir l'eau vierge, *aqua virgo,* amenée par un aqueduc de quatorze milles, réparé au seizième siècle par Sixte-Quint; à relever trois aqueducs tombés en ruines; à fonder cent cinq fontaines jaillissantes, sept cents abreuvoirs, cent trente réservoirs, la plupart ornés avec magnificence; cent soixante-dix bains publics, les premiers qu'on eût vus dans la ville, et qu'il rendit gratuits au moyen d'un revenu consolidé; à restaurer les monuments et les routes. Et pour ceux de ces monuments qui comportaient des décorations, il fournit quatre cents colonnes et trois cents statues de marbre et d'airain. Que sont donc nos plus colossales fortunes, à côté des fabuleuses existences de ces anciens qui aidèrent Auguste à faire de son siècle une des plus éclatantes époques de l'humanité?

On parle aussi avec étonnement des folles magnificences de Marcus Scaurus, qui avait Sylla pour beau-père et pour mère Métella, adjudicataire des biens des proscrits. On parle d'un immense théâtre improvisé par lui pour une circonstance, et orné de trois cent soixante colonnes avec trois mille statues

<small>Magnificences de Scaurus.</small>

de bronze. L'édifice ne dura qu'un mois tout au plus (1) !

Magnificences d'Hortensius, de Métellus.

Du temps de Jules César, on avait déjà cité pour leurs dépenses les édiles Hortensius et Métellus, que Verrès avait aidés en leur prêtant de belles statues. On citait encore Appius, qui avait fait transporter de Grèce à Rome tout ce qu'il avait pu ravir de merveilles en peinture et en sculpture. Souvent, pour rehausser la pompe de leurs spectacles, ces magnifiques édiles faisaient aux peuples alliés l'emprunt forcé de statues et autres objets d'art, qu'il leur arrivait d'oublier de restituer. Jules César fit un jour une exposition de ces dépouilles; et comme le Forum ne pouvait pas toutes les contenir, il fallut construire exprès un portique pour abriter le reste.

Des édiles font aux villes des emprunts forcés de statues iconiques qu'ils ne rendent pas.

Les statues-portraits deviennent si nombreuses que l'empire en est couvert.

Grâce à toutes ces accumulations successives, les statues-portraits anciennes, et surtout nouvelles, devinrent si nombreuses, qu'il ne fut pas une ville municipale dont la place publique n'eût sa statue. Rome eut ses favoris, pour qui les statues furent multipliées à profusion. Ainsi, les tribus romaines en avaient élevé une en pied à C. Marius Gratidianus, dans tous les quartiers de la ville, pour avoir imaginé l'essayage des monnaies (2). Mais la reconnaissance des peuples est fragile comme le verre, et peu de temps après, au retour de Sylla, toutes ces statues avaient fait place à d'autres. Bientôt les vestibules, les cours, les maisons de quelques riches, devinrent comme des

(1) Plin., *Nat. Hist.*, XXXIV, 17; XXXVI, 2.
(2) *Nat. Hist.*, XXXIII, 46.

places publiques, et à côté des effigies d'ancêtres, parfois même à leur exclusion, les clients firent vanité d'honorer leurs patrons par l'érection de leurs statues (1). Tantôt la reconnaissance ou la peur, dans les provinces ou chez les nations étrangères devenues clientes, mettait le ciseau à la main de l'artiste, et des statues, même des temples, étaient élevés à tels proconsuls, à tels gouverneurs, à tels patrons (2). Les Thuriens par exemple dressèrent une statue à leurs frais, à Rome, au tribun du peuple T. Ælius, qui les avait vengés de Sténius Statilius Lucanus, deux fois cause violente de la ruine de leur ville. Plus tard, Rome les voyait en élever une autre à Fabricius, qui les avait sauvés d'un siége (3).

Tantôt, l'abandon de soi-même racheté par un dévouement héroïque, inspirait le sculpteur. Ainsi, Amphicrate avait fait en marbre une merveilleuse lionne, pour symboliser la fameuse courtisane Léæna, que son habileté à jouer de la lyre avait mise dans l'intimité d'Harmodius et d'Aristogiton, et qui avait souffert la mort par la torture plutôt que de révéler leur complot de tuer les tyrans. Pour donner une signification nette au monument votif, les Athéniens avaient eu l'attention d'exiger que la lionne fût représentée sans langue (4). Des statues avaient aussi été érigées en

La courtisane Léæna symbolisée en lionne sans langue.

(1) *Nat. Hist.*, XXXIV, 9 (4).
(2) Voir un mémoire de l'abbé Mongault dans le recueil des Mémoires de l'Académie des Inscriptions, t. I, p. 353; et l'Iconographie de Visconti, t. I, p. 7.
(3) *Nat. Hist.*, XXXIV, 15.
(4) *Ibid.*, 19.

l'honneur de ces deux amis héroïques Aristogiton et Harmodius, tués par Hippias et Hipparque. Séleucus Nicator renvoya aux Athéniens ces statues que leur avait enlevées Xerxès, et la reconnaissance du peuple fit ériger en retour la statue du généreux Séleucus à l'entrée du portique de l'Académie.

Harmodius et Aristogiton.

C'était parfois la vanité qui se guindait pour se faire grande en effigie ; et l'on vit le poëte L. Accius se faire dresser à Rome une statue colossale de bronze dans le temple des Muses, bien qu'il fût très-exigu de taille (1). Tantôt enfin, de nobles et patriotiques pensées guidaient le ciseau du statuaire, comme ce jour où l'empoisonnement de Germanicus porta les honnêtes citoyens à lui ériger des statues sans nombre, et fit décider de promener son effigie d'ivoire à l'ouverture des jeux du Cirque (2).

Un colosse pour un Pygmée.

Germanicus.

Sous Tibère, on vit s'élever non des monuments, car il n'en fit point, mais quelques statues de l'empereur, bien qu'il affectât de se refuser à l'apothéose. Flatteur désobéissant, le Sénat lui avait fait cette violence, et tout à côté s'étaient dressées des statues d'Ælius Séjan, un simple chevalier, le Tristan de ce prince sans entrailles et sans cœur, qui, pareil à tous les souverains dissimulés placés en face d'une aristocratie puissante et jalouse, aimait à gouverner avec de petites gens. La main du pouvoir, les lâchetés de la peur, avaient déjà assez comprimé l'intelligence, abaissé les caractères, pour que devant ces effigies

Tibère.

Statues de Séjan.

(1) Plin., *Nat. Hist.*, XXXIV, 10 (5).
(2) Tacit., *Annal.*, II, 83.

on fit des sacrifices (1). Encore un peu de temps, et le favori, disgracié, périssait étranglé; le croc du bourreau traînait son corps aux gémonies, et le peuple brisait avec fureur ses statues.

Presque aussitôt abattues qu'érigées.

Cependant, les images de Tibère se multipliaient sous toutes les formes; lui-même alla jusqu'à décapiter une statue d'Auguste pour y substituer sa propre tête (2). Et c'était le même homme qui avait puni de mort une pareille mutilation; qui avait proclamé crime de lèse-majesté divine, de changer de vêtement devant la statue d'Auguste, d'aller aux latrines avec l'effigie de ce prince en anneau ou en monnaie, qui avait même fait mettre à mort un citoyen, pour avoir accepté des honneurs dans sa province, le même jour qu'on en avait rendu à Auguste (3) !

Statue d'Auguste devenue un Tibère.

Son dieu favori était Apollon. Il en avait fait venir de Syracuse l'admirable statue colossale sculptée par Téménite, pour la placer dans la bibliothèque d'un nouveau temple. La mort l'empêcha de l'y consacrer lui-même. Et comme si le peuple n'eût attendu que le dernier soupir du terrible vieillard pour lâcher le frein à sa fureur, on le vit, au premier bruit de sa fin, se ruer sur ses statues, les renverser à l'envi, les mutiler et les jeter dans le Tibre.

Plus sacrilége encore que Tibère, Caligula fit enlever dans la Grèce des statues de divinités, voire du

Caligula décapite des dieux pour poser sa tête sur leurs statues.

(1) Tacit., *Annal.*, III, 72; IV, 27. — Dion Cassius, LVII, 21; LVIII, 2. — Senec. *ad Marc.*, 22.

(2) « Et aliâ in statuâ, amputato capite Augusti, effigiem Tiberii inditam. » Tacit., *Annal.*, I, 74.

(3) Suet., *Tib.*, 58.

Jupiter Olympien de Phidias, chefs-d'œuvre vénérés des peuples, en ôta les têtes et fit trôner la sienne à la place (1). On raconte, il est vrai (2), que Memmius Régulus, chargé de transporter la statue formidable du roi des dieux, en fut empêché par d'effrayants présages. Et, de fait, le féroce empereur pouvait bien avoir ses superstitions : l'orgueil n'a pas le secret d'en guérir. Il y avait cependant longues années que les prestiges s'étaient évanouis, aussi peu respectés que les boucliers tombés du ciel, que le miracle de l'adroit augure Navius, que les légendes de la nymphe Égérie ; et moins que personne, ce semble, Caligula était homme à souffrir qu'un de ses lieutenants désobéît par peur d'un présage, lui qui menaçait Jupiter lui-même de sa puissance, s'il faisait le mutin (3), et avait commandé une machine pour tonner contre son tonnerre (4).

Il se fait un tonnerre contre le foudre de Jupiter.

Ardent à multiplier ses propres statues et celles de ses frères d'adoption Néron et Drusus, fils de Germanicus, il n'eut cesse que les statues dont Auguste avait décoré le Champ de Mars ne fussent renversées ; et il en dispersa si bien les débris, que le jour où l'on voulut les relever, on n'en put retrouver entières les inscriptions. Défense fut lancée en outre de faire à l'avenir, sans sa permission expresse, la statue ou le portrait d'aucun homme vivant. Se décernant à lui-même la divinité, il fit prolonger jusqu'au Forum une aile de son palais et transforma le temple de Castor et

Il se décerne la divinité.

(1) Sueton., *Calig.*, 22.
(2) Josèphe, XIX, 1.
(3) Suet., *Cal.*, 22. — Senec., *De irâ*, I, 16.
(4) Dion Cass., LXI, 28.

Pollux en un vestibule où souvent il venait s'asseoir entre les deux frères divins et s'offrait en adoration à la foule. Quelques-uns le saluèrent du titre de Jupiter Latin (1). Lucius Vitellius, le père du glouton crapuleux qui devait régner, Lucius, homme de mérite, deux fois consul, mais âme vile, qui parmi ses lares faisait figurer les statues d'or de Narcisse et de Pallas, les affranchis de Claude ; qui baisa les pieds de Messaline pour s'assurer de sa bienveillance ; et fier d'avoir obtenu la permission de la déchausser, portait constamment entre sa toge et sa tunique un soulier de cette impure et le baisait souvent avec dévotion (2), fut le premier qui s'avisa de proclamer et d'adorer la divinité de Caligula. Aussi eut-il un jour les honneurs d'une statue pour sa fidélité. Vespasien, alors édile et qui devait également passer empereur, et se rire, pour son propre compte, de la déification, ne fut pas le dernier à fléchir le genou devant le dieu nouveau, bien cependant qu'un jour de caprice l'empereur se fût amusé à le faire couvrir de boue, pour le punir de ce qu'il se négligeait dans ses fonctions, et entretenait mal la propreté de la ville.

On l'adore.

Lucius Vitellius, père du futur empereur, est le premier à proclamer la divinité de Caligula.

Vespasien se range au nombre de ses dévots.

Alors Caligula voulut avoir pour l'usage de sa divinité un temple spécial où des prêtres l'adorèrent devant sa statue d'or fort ressemblante, qu'on affublait, chaque matin, de vêtements pareils à ses vêtements du jour. Parodiant tantôt Jupiter, tantôt Neptune, Mercure ou Vénus, il se montrait avec la

Caligula a son temple.

Il y paraît en Jupiter, en Mercure, en Neptune, en Vénus.

(1) Suet., *Calig.*, 22.
(2) « Nonnunquam osculabundus. » Suet., *Vitell.*, 11.

ceinture dorée et la blonde chevelure, ou bien avec une barbe d'or, la main armée du foudre, du trident ou du caducée. Depuis longtemps il menaçait de faire disparaître des bibliothèques les œuvres d'Homère, avec les livres et les effigies de Virgile et de Tite-Live,

On le tue et on en mange.

quand il tomba sous le fer et que la vengeance du peuple mutila son cadavre des mains et des dents. De tous les monstres dont on fit justice à Rome, il fut le seul dont on mangea : καὶ τινὲς καὶ τῶν σαρκῶν αὐτοῦ ἐγεύσαντο, mot à mot : « On goûta de sa chair (1). » Horreur! Encore si l'hyène populaire déchaînée n'avait soif que du sang des monstres! Mais, dans son aveuglement de cannibale, elle incendiera le palais du bon comme celui du mauvais ; elle fera des trophées indistinctement des restes des héros comme des cadavres des plus infâmes. Qu'on s'étonne ensuite du sort des restes de l'odieux Caligula!

L'empereur en raccourci Claude.

On n'est pas loin encore du règne si vanté d'Auguste, et déjà la populace armée va disposer d'un peuple qui s'abandonne. Claude, l'empereur de hasard, choisit la nuit pour faire disparaître de Rome les statues et les bustes de Caligula. Les provinces avaient reçu le même ordre. Mais, le jour, il eut à fermer les yeux : la besogne avait été mal faite, et les effigies du monstre ont surnagé nombreuses sur l'abîme du temps. Volontiers la seconde Agrippine eût, de ses mains, contribué à les anéantir, elle dont Caligula avait fait décapiter l'amant, et qu'il avait forcée à porter publi-

(1) Dion Cassius, LIX, 29. Suétone dit seulement que Caligula fut enseveli, pendant la nuit, dans les jardins de Samius.

quement sur ses épaules l'urne où fumaient encore les cendres du malheureux Lépidus. Entre les nombreux portraits d'Alexandre le Grand, peints par Apelles, qui passait pour avoir rendu la ressemblance d'une manière admirable, on citait celui du temple d'Éphèse, où le héros était représenté avec une telle énergie de relief, la foudre en main, que la main et la foudre semblaient sortir du tableau. Cette peinture, dont parle Pline (1), était restée en Grèce, mais on en citait deux autres transportées à Rome : — dans l'une, Castor et Pollux avaient près d'eux la Victoire et Alexandre le Grand ; dans l'autre, le même prince s'élevait sur un char de triomphe à côté d'une figure de la Guerre, les mains liées derrière le dos. Auguste, par modestie de bon goût, ou, si l'on veut, par une de ces finesses qui savaient si bien masquer l'astucieux Octave, avait consacré ces deux tableaux à l'endroit le plus apparent du Forum de son nom. Tibère, qui ne respectait rien, avait respecté cependant cette consécration. Claude, pour faire du zèle, ordonna de gratter, sur les deux tableaux, la tête d'Alexandre, et de l'y remplacer par celle d'Auguste (2).

<small>Dans une peinture d'Apelles, Claude fait remplacer la tête d'Alexandre le Grand par celle d'Auguste.</small>

Quand Messaline, la première femme de Claude, eut été tuée et remplacée par la propre nièce de l'empereur, la seconde Agrippine, on courut aux images de la Messaline, dont la cruauté avait égalé les vices. Le sénat les fit enlever de partout avec son nom. Agrippine l'y poussa. Encore quelques jours, et elle faisait

<small>On renverse les images de Messaline.</small>

(1) *Nat. Hist.*, XXXI, 36.
(2) *Ibid.*, XXXV, 36.

382 LIVRE TROISIÈME.

jouer des farces devant Claude expiré (1), comme s'il eût été juste d'amuser après sa mort l'imbécile dont la vie avait été à la fois un problème de l'histoire et la risée du monde, en attendant qu'on en fît un dieu.

<small>Néron.</small> C'est ensuite Néron qui se rend en Grèce pour lutter de voix avec des chanteurs de profession, et qui, afin d'effacer la trace d'autres victoires que les siennes, dans les luttes du théâtre, fait renverser, traîner au croc et jeter aux latrines les statues et les bustes de tous les vainqueurs (2). Il avait un goût particulier pour une Amazone de Strongytion, surnommée Eucnémon, à cause de la beauté de ses jambes, et, pour cette raison, il la faisait porter avec lui dans ses voyages (3). Partout sa propre image se dresse à satiété. Il prend le gigantesque pour le grandiose; et sous le vestibule, à la place d'honneur de sa maison dorée, enrichie de magnifiques statues enlevées à la Grèce, maison devenue, par l'étendue et la splendeur, comme une ville dans la ville, on voyait sa statue haute de cent vingt pieds, ouvrage du Grec Zénodore (4).

<small>Vicissitudes subies par le colosse de Néron.</small> Sous Vespasien, une réaction commence contre la popularité du nom de Néron; le palais d'or est morcelé, tous les chefs-d'œuvre amassés par l'empereur maudit vont orner le temple de la Paix, devenu comme une sorte de musée iconographique; et le colosse,

(1) Suet., *Claud.*, 45.
(2) Id., *Nero*, 24.
(3) *Nat. Hist.*, XXXIV, 19.
(4) Sueton., *Nero*, 31. — Pline, XXXIV, 7, ne donne que cent dix pieds à la statue.

relégué d'abord sur la voie publique, la tête entourée de rayons en façon de Phébus, et dédié au soleil, finit par être transporté, sur l'ordre d'Hadrien, dans le voisinage du Colisée, comme si la représentation du monstre eût pu entendre et frémir encore d'une joie féroce aux cris de sang des bêtes fauves, des gladiateurs et des victimes. Enfin, après un long temps, l'indigne fils de Marc Aurèle, l'empereur Commode, détache la tête et la remplace par sa propre tête (1). Commode en détache la tête pour y mettre la sienne.

Après Néron, c'est Galba, puis Othon, puis Vitellius ; c'est une guerre de prétoriens contre les légions frontières, à qui fera asseoir son général sur le trône du monde. Quelle place le bruit des armes pouvait-il laisser aux méditations de l'artiste ?

Le premier, un vieillard septuagénaire, plus amoureux de repos que d'autorité, n'a guère le temps de beaucoup édifier ni de beaucoup détruire. Il tombe, meuble inutile, sous le couteau des prétoriens dont il est l'ouvrage, et sa tête, jouet des goujats de l'armée, est portée au bout d'une pique. Galba.

Othon était à peine empereur depuis quelques jours, que déjà il avait un rival et sentait ses statues trembler. Complaisant de Néron et de la populace, dont la mémoire de ce prince flatte les instincts, il relève ses effigies, il relève celles de la courtisane impératrice Poppée Sabine, celle-là même que Néron avait tuée d'un coup de pied, dont il avait ensuite prononcé solennellement l'éloge et à qui son adoration posthume avait consacré un temple sous le nom de Vénus Sa- Othon.

(1) Lamprid., *Commod. Anton.*, 17.

bine (1). Homme à peine par les dehors, noyé dans la vie douceâtre d'un voluptueux blasé; mais de passions fougueuses, fastueux, cruel, audacieux, il lui échappe de temps à autre des éclairs de virilité; et cet homme qui avait vécu en femme, meurt stoïquement de la mort de Caton. D'un bond, le peuple retourne à Galba, relève ses images, les orne de fleurs et de lauriers, les promène autour des temples, et de l'amas des couronnes lui fait une espèce de cénotaphe à la place même où le fer s'était enivré de son sang (2).

<small>Beau buste de Vitellius.</small>

Superbe buste, fine expression d'esprit et de sensualité, que le buste de Vitellius, et sur lequel il est curieux d'étudier cette nature dissolue, méchante, de voracité brutale, dont l'ambition ne troubla point la fainéantise, et dont le plus grand acte, durant un règne de huit mois, fut l'invention d'un plat monstrueux. Chose curieuse! ce buste est du seizième siècle. Toutefois, on regarde comme authentiques celui de Mantoue et le buste colossal de Vienne. Par une concordance étrange, toutes les statues équestres érigées à son image étaient tombées à la fois, et s'étaient brisées à la base (3). Huit mois après, poursuivi par les assassins aux derniers recoins du palais, il se cachait dans la loge du portier, où un chien féroce commençait son supplice. Plus féroce encore, la populace l'en arrachait pour se faire un jouet de sa victime; et, lui faisant lever la tête en lui mettant des pointes de sabres sous le menton, elle offrait à ses regards hébétés ses statues abat-

(1) Tacit., *Annal.*, XIII, 45. Suet., *Ner.*, 25. Dion, 43.
(2) Tacit., *Hist.*, II, 55.
(3) Suet., *Vitell.*, 9.

tues, et la place où s'était accompli le meurtre de Galba. Enfin elle achevait de le tuer, traînait au croc son cadavre et le jetait dans le Tibre (1).

Après Néron, après Galba, après Othon, après Vitellius, Vespasien, un véritable empereur, qui ne rougissait pas de son origine plébéienne, et pouvait d'ailleurs avouer son père avec orgueil, car les villes de l'Asie lui avaient élevé des statues avec cette inscription : « AU PUBLICAIN HONNÊTE HOMME. » Vespasien, qui eut l'honneur de donner le jour à Titus, et de préparer son règne, se souciait peu des apothéoses de l'art ; il les refusait pour lui-même ; mais en même temps il faisait cesser la guerre aux marbres ; il fondait de nouvelles bibliothèques, élevait le temple de la Paix, une des merveilles de Rome, et y rassemblait un grand nombre de tableaux ; enfin il érigeait l'arc de Titus, qui subsiste encore, et le Colisée, que son fils devait achever.

Vespasien.

Pour Titus, s'il n'eut pas, à vrai dire, la fièvre de marbre de quelques-uns de ses prédécesseurs, il suivit les impulsions de son temps et attacha son nom à de grandes œuvres. Il glorifia son père par le marbre et par le bronze, il consacra dans le palais deux statues équestres : l'une d'or, l'autre d'ivoire, à Germanicus ; puis on lui dut la réparation de monuments utiles, l'achèvement de l'amphithéâtre grandiose du Colisée ; on lui dut l'érection, comme par enchantement, des

Titus.

(1) « Vitellium infestis mucronibus coactum modo erigere os et offerre contumeliis, nunc cadentes statuas suas, plerumque rostra aut Galbæ occisi locum contueri; postremo ad gemonias... propulere. » TACIT., *Histor.*, III, 85, à la fin.

bains magnifiques voisins du Colisée, dans lesquels se montra tout le génie de l'art et du luxe romains, et où l'on a découvert le Laocoon.

Domitien. Mais après lui, son frère Domitien, qui eût brisé les statues de Titus, s'il eût osé, eut, par décret du sénat, des statues si nombreuses, au rapport de Dion Cassius (1), qu'il y aurait eu de quoi en remplir l'univers romain. La plus célèbre était la statue triomphale équestre, un colosse, placée en regard du Forum latin (2), celle qui a été chantée par le poëte Statius. Il ordonna que les autres statues qu'on lui érigerait dans le Capitole fussent d'or et d'argent, d'un poids déterminé. Du moins il restaura de beaux édifices, il releva la bibliothèque palatine incendiée, il reconstruisit le Capitole, également détruit par les flammes; il bâtit un nouveau temple à Jupiter Gardien, et s'y fit sculpter entre les bras du dieu (3); puis il éleva un temple consacré à sa famille, celle des Flaviens; un stade, un théâtre, un forum, une naumachie. Suétone, le grand anecdotier, qui sait tout, surtout le mal, rend justice à l'intégrité de son administration. Mais avec Domitien reparut cette race abjecte, chassée, punie sous Titus, celle des délateurs, et avec elle la persécution à outrance. Comme Vespasien il bannit les philosophes. Épictète (4),

(1) Dion Cassius écrivait sous Alexandre Sévère.

(2) Voir dans les *Silves* de Stace la pièce intitulée *Equus maximus Domitiani*, l. I, *Silv.* 1, dont nous avons parlé plus haut, p. 364.

(3) « Mox imperium adeptus, Jovi custodi templum ingens seque in sinu dei sacravit. » Tacit., *Hist.*, III, 74.

(4) Épictète se retira à Nicopolis en Épire, par suite du décret rendu vers l'an 90 de notre ère.

ICONOGRAPHIE ROMAINE.

Dion Chrysostome cherchèrent un refuge jusque chez les Barbares (1); et ce fut le temps où l'on vit le sang des martyrs couler à flots. Flavius Clemens, cousin de César, Domitilla, sa propre sœur, périrent comme chrétiens. Sa femme Domitia allait subir le même sort, quand le poignard vint débarrasser le monde, faire place à la famille des Antonins, et donner au sénat l'occasion de faire éclater sa haine pour le dernier des Flaviens. A peine la nouvelle de sa chute eut-elle transpiré, que les sénateurs se soulèvent, et, courageux contre la mort, se font apporter des échelles, arrachent à l'envi de toute part ses bustes et les boucliers de ses triomphes, et les brisent contre terre. *Tous ses bustes sont brisés par le sénat.*

Ainsi à peine laissait-on à l'herbe le temps de pousser sur la tête des statues; et celle qu'on y ramassait, au rapport du bon Pline le Naturaliste, pour la porter au cou dans un sachet de lin écru, comme panacée contre la migraine, devait être de grande rareté à Rome (2). *Antidote que Pline fait pousser sur la tête des statues.*

Trajan, le dernier effort de la puissance romaine; Hadrien, le restaurateur de l'empire par l'établissement de la monarchie administrative, et sous lequel brillèrent les dernières lueurs du soleil couchant de l'art, d'un art déjà en décadence, et qui cependant *Trajan, le plus grand empereur romain.*

Hadrien.

(1) Dion se réfugia chez les Gètes et travailla de ses bras, sans autres livres que le *Phédon* de Platon et le discours de Démosthène *sur l'Ambassade.* Après la mort de Domitien il rentra à Rome, et l'on rapporte que Trajan, à la solennité de son triomphe après la défaite des Daces, le plaça à côté de lui dans son char.

(2) *Nat. Hist.*, XXIV, 106 (19). « Herba in capite statuæ nata, collectaque alicujus in vestis panno, et alligata in lino rufo, capitis dolorem confestim sedare traditur. »

eut le mérite d'achever le temple de Jupiter Olympien à Athènes, sept siècles après que Pisistrate en avait jeté les premiers fondements; Antonin le Pieux, qui a conquis le beau surnom de *Père du genre humain;* Marc Aurèle, dont la philosophie stoïque respire le Christianisme, eurent des statues et des bustes de marbre et de bronze qui subirent toutes les vicissitudes des temps et des révolutions.

<small>Antonin le Pieux.</small>

<small>Marc Aurèle le philosophe.</small>

Exceptons, toutefois, la statue équestre dorée de ce dernier, décoration splendide de la place du Capitole, et l'une des mieux conservées entre tous les monuments de l'antiquité.

<small>Commode, le dernier des Antonins.</small>

Vint Commode, bizarre, ridicule, tyran féroce et blasé, faisant parade de l'afféterie des femmes et de la superbe des héros; se couvrant la chevelure de poudre d'or, et qui enleva un jour la tête du colosse de Néron pour y mettre la sienne avec cette inscription : « *Commode, victorieux de mille gladiateurs.* » En même temps il se faisait ériger une statue d'or pesant deux mille marcs; s'en dédiait une autre, armée d'un arc, devant le sénat, et faisait poser son buste sur des statues d'Hercule. Il était homme à décapiter tout l'Olympe. Mais l'Olympe devait être vengé. A peine le monstre sanguinaire est-il tombé sous le poison et sous le lacet, qu'une clameur immense s'élève au sein du sénat, un instant redevenu romain :

« A bas! » crie-t-on avec fureur à son successeur Pertinax, « qu'on arrache les honneurs à l'ennemi de la patrie! Le gladiateur au spoliaire! Au spoliaire.... l'assassin des innocents! Au spoliaire le meurtrier du sénat! l'ennemi des dieux! le parricide! le bourreau!

Au lion les délateurs ! Honneur à la victoire du peuple romain ! A bas partout les statues de cet ennemi ! A bas partout les statues du parricide ! A bas les statues du gladiateur ! Qu'on réhabilite la mémoire des innocents ! Qu'on traîne le bourreau avec le croc ! Qu'on traîne le gladiateur ! Plus cruel que Domitien, plus impur que Néron, il a vécu comme eux, qu'il soit traîné comme eux ! Il a tué tout le monde, qu'il soit traîné ! Il n'a épargné aucun âge, qu'il soit traîné ! Aucun sexe, qu'il soit traîné ! Il n'a pas respecté les siens, qu'il soit traîné ! Il a dépouillé les temples, violé les testaments, dépouillé les vivants, refusé la sépulture aux morts, qu'il soit traîné ! qu'il soit traîné (1) ! »

Et son corps, traîné au croc, est jeté au spoliaire ; et ses statues sont décapitées, et le talon ignominieux du portefaix du Forum s'imprime sur sa face. Justice furibonde et sauvage, mais justice ! Spectacle hideux et terrible, mais grand dans sa férocité ! Derniers retours des cœurs de la vieille Rome, « derniers hurlements de la louve de Romulus (2) ! »

Ce fut ensuite l'époque de l'anarchie militaire des Pertinax et des Septime Sévère, des Caracalla et des Géta, désastreux régime, un peu adouci sous le règne éphémère du premier, sous le règne éclairé du second, économe et sage, malgré sa jeunesse. Les types grecs des dieux et des héros avaient naturellement été acceptés par les Romains. Mais sans doute avait-on fini par se mon-

Anarchie militaire : Pertinax, Septime Sévère, Caracalla, Géta.

(1) LAMPRIDE, *Histoire augustale*, Commod. Anton., 18.
(2) Mot d'Ozanam à l'un de ses cours.

trer facile dans les rapprochements. C'est ainsi que cet empereur Caracalla, petit, laid, difforme, chauve à force de débauches, put se prétendre, au physique comme au moral, la vraie ressemblance d'Achille, le plus beau des hommes, et puisa dans cette prétention l'impérieuse pensée de visiter les ruines de Troie, pour y évoquer l'ombre de son héros. Et comme il voulait être Achille jusqu'au bout, et qu'il lui fallait un Patrocle pour pleurer sur ses restes, il fit tuer un de ses affranchis les plus affectionnés, et décerna des funérailles à ses cendres, qu'il arrosa de larmes (1) !

Enfin, après cette jonglerie sanguinaire, il réservait à Alexandre le Grand, dont il affectait de se faire une idole depuis son enfance, la plus humiliante profanation. Parmi les statues qu'il éleva dans les camps, sur les places de Rome, au Capitole et dans toutes les villes de l'empire, il y en avait plusieurs dont la tête, Janus de nouveau genre sur un seul corps, était double : un côté Alexandre, et l'autre Caracalla ! Et, toutefois, auprès de ces grotesques images, il trouva moyen, dans un règne de six ans, d'élever à Rome des monuments dont la splendeur et la durée font vivre son nom, sans masquer les horreurs et les ridicules de sa vie. Tels furent ses thermes immenses et le superbe portique où étaient représentés les victoires et triomphes de son père Septime Sévère. Mais ennemi du savoir et des lettres, bien qu'une éducation soignée eût essayé d'ajouter la culture à ses facultés naturelles, il couvrit de mépris les historiens et les

(1) HÉRODIEN, l. IV.

philosophes, et ne choisit pour ses principaux ministres que les plus vils des hommes. Aveuglé par son enthousiasme pour Alexandre le Grand, et persuadé qu'Aristote avait trempé dans la conspiration d'Antipater contre son héros, il offrit à ses mânes le sacrifice des œuvres du philosophe et les fit brûler partout où l'on put les saisir.

Cet Alexandre qui, rien qu'en dix années, avait jeté les fondements d'un empire aussi vaste que l'empire romain, l'œuvre de dix siècles; qui avait posé les grandes bases commerciales entre les peuples et fut un grand homme parce qu'il se montra plus empressé de créer que de détruire, est un des plus étonnants phénomènes du monde ancien. Bien que son établissement politique, de tant de branches florissantes, ait croulé après sa mort, la gloire de son nom a conservé des retentissements profonds d'où sont nées, chez les peuples de l'Orient, d'innombrables légendes. Aux yeux de Mahomet (1), ce n'a pu être un idolâtre, et les musulmans ne sauraient admettre qu'un prince dont la mémoire s'est conservée si vivante dans l'admiration traditionnelle de l'Orient, fût payen. Alexandre le Grand est pour eux un apôtre qui, sous l'inspiration d'en haut, a châtié les peuples méchants et idolâtres. Au troisième siècle, on portait, dans l'empire romain, l'image d'Alexandre en bague et en bracelet, comme dans la Grèce on avait porté celle d'Ulysse. On l'introduisait

Merveilles du rayonnement universel de la gloire d'Alexandre.

Pour les Orientaux, Alexandre le Grand est un envoyé de Dieu.

(1) Le Coran (ch. xviii, 82 et sqq.) l'appelle *Dhoul'karneïn*, c'est-à-dire possesseur de deux cornes. *Karn* (corne) ayant en même temps la signification de *extrémité*, on pense que ce surnom avait été donné à Alexandre à cause de ses conquêtes aux deux extrémités du monde.

On porte son effigie en amulettes.

même sur la vaisselle, sur les ornements de coiffure ou de chaussure, parce que, disait Trébellius Pollion, la porter en or ou en argent était s'assurer un succès infaillible dans toutes les entreprises (1). Il paraît

Des chrétiens partagent cette superstition.

même que des chrétiens partageaient cette superstition, car saint Jean Chrysostome s'élève contre les catéchumènes de son temps qui portaient des médailles d'Alexandre attachées à leurs coiffures ou à leurs chaussures (2).

La trêve aux désastres civils de la domination militaire à Rome eut peu de durée. Les fureurs et les destructions qu'elle entraîna au milieu de l'impuissance du sénat et de la nullité du peuple, recommencèrent plus douloureuses encore sous Macrin, qui eut la velléité de jeter un peu de gloire sur son empire éphémère.

Héliogabale.

Elles se renouvelèrent sous le Syrien Héliogabale, le plus dégoûtant de tous les tyrans du Bas-Empire, qui appela ses crimes au secours de ses vices, à faire rougir Tibère, Caligula et Néron. Ce sauvage, au tour des yeux peint, à la joue vermillonnée, aux bras et aux jambes chargés de bracelets, se faisait représenter en pâtissier, en parfumeur, en cabaretier, en aubergiste, en marchand d'esclaves, et il exerçait dans le palais tous ces métiers (3). En trois ans de règne, ses débauches frénétiques lui avaient laissé le temps de fonder un sénat de femmes pour délibérer sur les préséances, les honneurs de cour et la coupe des vêtements. Enfin

(1) *Histor. August.*, XXX tyranni.
(2) *Ad illuminand. catechumenos*, II.
(3) Lamprid., *Hist. Aug.*, *Heliogabal.*, 29.

il tomba poignardé dans les latrines avec sa mère, une Messaline digne de lui (1). Du moins il périt d'une main qui lui était chère, celle des bouffons. Traîné ignominieusement par les rues de la ville, on lui attacha enfin une pierre et il fut jeté du pont Émilien dans le Tibre, faute d'avoir pu entrer par l'ouverture d'un égout (2). Espèce d'homme à oublier, et qui force, malgré tout, les portes de l'histoire.

À mesure qu'on se promène dans ces hideuses annales où se rencontre si peu de repos; à mesure qu'on énumère un à un ces noms rivés sous le mépris et le dégoût à la chaîne de la chronologie romaine, on assiste à une fatigante succession de folies et d'horreurs aussi souvent grotesques que sanglantes : « un lambeau de pourpre faisait, le matin, un empereur; le soir, une victime, l'ornement d'un trône ou d'un cercueil... Et à travers tout cela, des jeux publics, des martyrs, des sectes parmi les chrétiens, des écoles chez les philosophes, où l'on s'occupait de systèmes métaphysiques au milieu des cris des Barbares (3). » Il n'y a de grand que le rayonnement du Christianisme par l'éloquence, par le sacrifice, par le martyre. Il fallait que toutes les passions et tous les vices passassent sur le trône, afin que les hommes consentissent à y placer la religion qui condamnait tous les vices et toutes les

<small>Rayonnement du Christianisme.</small>

(1) « In latriná, ad quam confugerat, occisus. » Lamprid., *Histor. August.*, *Heliogab.*, 17.

(2) Id., *ibid.*, 17 et 32. « Sed quum non cepisset cloacula fortuito, per pontem Æmilium, annexo pondere ne fluitaret, in Tiberim abjectum est ne unquam sepeliri posset. » « Occisus est per scurras. »

(3) Chateaubriand, *Étud. hist.* : *De Décius à Constantin.*

passions (1). L'éloquence des premiers Pères de l'Église avait éclaté sous Pertinax et sous Commode. Saint Clément d'Alexandrie, Tertullien, saint Irénée, avaient travaillé à pénétrer toutes les nations des lumières de la foi comme un même soleil les éclaire (2). Origène, fils d'un père martyr, ouvre à Alexandrie une école chrétienne où les philosophes payens vont l'entendre, où la mère de l'empereur Alexandre Sévère va s'instruire. Ce prince règne avec économie, sagesse et dignité. Il fait rassembler, dans le Forum de Nerva et dans celui de Trajan, les portraits colossaux des personnages célèbres, exécutés par des artistes appelés de toute part, et il les dresse sur des colonnes d'airain avec inscriptions. Un peu plus tard, Claude le Gothique, le vigoureux empereur, est représenté, par ordre du sénat, sur un bouclier d'or. Sa statue est fondue en argent et placée dans les rostres; enfin une statue d'or lui est élevée par le peuple devant le temple de Jupiter.

Cependant l'empire avait successivement perdu le reste d'ordre dont la tradition l'avait fait se survivre. Toutes ses forces vitales, la cour, l'administration, l'armée, le peuple, se minent à l'envi et s'entre-détruisent. Le détail dévore l'ensemble. Alors commence la véritable histoire des Barbares qui rongent, tuent l'empire. Dioclétien rend, par sa prudence, un instant de vie à ce cadavre que Constantin, sans être plus grand par la sublimité de l'âme, relève par le Christianisme. Le premier écrase l'empire de monuments

(1) CHATEAUBRIAND, *Etud. histor., première partie.*
(2) « Verum ut sol hic à Deo conditus in universo mundo unus atque idem est. » SANCT. IRENÆUS, *Contra hæreses.*

dispendieux que souvent il fait abattre et recommencer sur un plan nouveau. L'œuvre d'art la plus célèbre de cet empereur qui a donné son nom à l'ère des martyrs, commençant avec son règne, l'an 284, est une salle de thermes, devenue à Rome l'église de Notre-Dame des Anges. Constantin ayant été tué par les généraux de son frère Constant, et celui-ci assassiné à son tour, Constance monte sur le trône et meurt en marchant contre son cousin germain Julien, que les armées de la Germanie ont nommé Auguste. On console sa mémoire en le mettant au rang des dieux, et l'on brûle de l'encens devant ses statues, comme on en avait brûlé devant les images de Caracalla divinisé par Macrin, celui même qui l'avait tué. Constant. Constance.

Julien apparaît, Julien dont nous avons parlé plus haut, Julien l'adorateur d'Homère et qui savait mieux le grec que le latin; esprit poétique et railleur, âme exaltée pour qui le polythéisme n'était qu'une théorie symbolique, une philosophie parée d'aimables rêves, et le christianisme un chaos de sectes, de schismes, de disputes et d'hérésies follement acharnées. Prince au demeurant juste, modéré, habile, mais qui eut le malheur de devoir le rang suprême à une révolte qu'il n'avait probablement point provoquée, il se concilie les soldats, en promettant de leur rendre la licence dont ils jouissaient sous le règne de Commode. Il relève les statues de cet empereur, et lui rend les honneurs que lui avait ôtés le sénat. Julien l'Apostat.

Viennent Jovien, Valentinien et Valens, Gratien et Théodose; le moyen âge va s'ouvrir, ne recevant du Bas-Empire qu'un art entièrement dégénéré.

Sous Constantin, duquel, à raison des institutions et des tendances, il serait peut-être plus logique de faire partir le moyen âge, s'était élevée, sur l'emplacement de Byzance, une seconde capitale, depuis capitale de l'empire d'Orient, et qui, de même que l'Occident, s'enrichit des dépouilles de la Grèce et de l'Asie. Constantinople était née chrétienne, et de la décadence des arts de la Grèce et de Rome se forma, au sein de la cité nouvelle, un art nouveau, l'art byzantin, sorte de transition entre l'art réellement antique qui poursuivait le beau par amour pour la forme elle-même, et l'art chrétien qui ne se permettra la forme que pour aller d'elle à l'expression de l'idée.

L'art byzantin.

Mais, sous la république romaine, sous l'empire, et même à travers le Bas-Empire jusqu'à l'irruption des Barbares, on vit se conserver l'usage d'un ordre de portraits d'origine essentiellement romaine et caractéristique, et dont nous allons dire quelques mots rapides ; je veux parler des images des aïeux.

CHAPITRE III.

IMAGES DES AÏEUX CHEZ LES ROMAINS.

Soit vanité, soit piété réelle, soit ces deux choses à la fois, qui ne s'excluent pas toujours dans le cœur de l'homme, le culte des ancêtres chez les vieux Romains avait marché parallèlement avec le culte des gloires nationales. Respectez vos pères, et vous serez respectés de vos enfants. « Je n'ai rien de plus ancien : *Nil anti-*

IMAGES DES AIEUX A ROME.

quius habeo, » s'écriait-on, pour dire : « Je n'ai au monde rien de plus cher. » Le respect des mœurs et des hommes d'autrefois, tel est un des secrets de la puissance romaine :

> Moribus antiquis stat res romana virisque,

disait le poëte Ennius, écho du sentiment historique de tout Romain de bonne souche. Ce culte des ancêtres était organisé avec éclat dans les grands hôtels. Là, de vastes armoires dont chaque atrium était tapissé, renfermaient les figures en cire des aïeux de la famille, rangés chronologiquement, avec leurs titres et leur biographie abrégée :

> Dispositas generosa per atria ceras,

dit Ovide (1). Mourait-il quelque grand personnage, on faisait précéder le convoi par les images du défunt ; et en même temps les générations des aïeux, sorties de leurs niches séculaires, étaient portées en pompe (2). Les nobles seuls pouvaient exposer les effigies de leurs ancêtres ; les hommes nouveaux, les leurs propres. Les ignobles (non nobles) n'avaient pas même cette faculté. Le *droit d'images,* c'est-à-dire le privilége d'exposer son portrait et ceux de ses aïeux, appartenait aux citoyens revêtus de dignités, à commencer par l'édilité curule et au-dessus, magistratures réservées d'abord aux

<small>Droit d'images.</small>

(1) *Fast.*, I, 591. Voir également *Amor.*, I, 8.
Cf. VALER. MAXIM., V, 8. *De Torquato, Silani patre.*
Cf. aussi POLYBE, VI, 53 ; tome second, p. 567. Édit. Schweigh.
(2) *Nat. Hist.*, XXXV, 2.
Cf. HORAT., *Epod.*, VIII, 11.
TACIT., *Annal.*, III, 5, et II, 32.

patriciens et accordées aux plébéiens, depuis l'établissement, si longtemps disputé, des tribuns. Le droit d'images était donc, en résumé, l'attribution de la magistrature, et la noblesse était une suite de cette prérogative. L'usage en est constaté par les témoignages les plus nombreux et les plus authentiques; il l'est même par l'énergique déclamation si connue de la satire VIII° de Juvénal sur la véritable noblesse. Au milieu des oscillations politiques, l'apparition des images était parfois comme une résurrection qui faisait diversement tressaillir les âmes, témoin l'audacieuse exhumation des figures de Marius.

<small>Les images promenées aux funérailles et portées aux fêtes publiques et particulières.</small>

Pour rehausser la grandeur de leur maison, les nobles faisaient figurer les images non-seulement dans les obsèques, mais aussi dans toutes les grandes réjouissances publiques ou particulières : triomphes, noces, etc.; et alors ils les couronnaient de lauriers (1).

Leur nom primitif de cires exprime bien de quelle matière elles étaient faites; mais quelle en était la forme? Quelle était la mise en œuvre? Aucun texte de l'antiquité n'est assez clair ni assez précis pour nous en instruire. Depuis Juste Lipse, source première où tous ceux qui ont traité ce sujet ont puisé le plus souvent sans le dire (2); depuis Auguste Ernesti (3), Jo. Schlem-

(1) « Indicit festum diem, aperiri jubet majorum imagines, » dit Sénèque le père, *Controversiarum*, VII, 6.

« Aliisque diebus festis expromptas, » dit Cicéron, *Pro Murena*, c. 41 (5); *Pro Sulla*, c. 31. Cf. *De oratore*, II, 55.

(2) Justi Lipsii *Opera omnia*. Vesaliæ, apud Andream Hoogenhuysen, 1675. Electorum lib. I, cap. 29, pp. 742-745.

(3) *Archæologia literaria*, c. vi, § 8. Ed. Martini.

mius (1), Traugott Fréd. Bénédict (2), Jean-Frédéric Christ (3), le docteur Alexandre Adam (4), le grand Lessing et son éditeur Eschenburg (5), jusqu'à Schweighæuser (6) et le professeur Eichstædt (7), qui a résumé la matière avec critique, pas un écrit traitant de l'antiquité n'a été d'accord sur ce détail d'archéologie. Contre l'opinion du docteur Adam, Eichstædt trouve absurde de supposer, sur la foi de deux vers de Silius Italicus mal interprétés, que les images fussent portées au bout de longues perches ou de cadres, et non sur des espèces de civières ou de chars élevés :

... Aut celsis de more feretris
Præcedens prisca exsequias decorabat imago (8).

Le même Eichstædt pense que ce n'étaient ni des bustes exécutés en ronde bosse, comme l'avaient supposé Ernesti et Christ ; ni des peintures encaustiques,

(1) *De imaginibus veterum atriensibus, præliminaribus, cubiculariis.* Ienæ, 1664.

(2) *De imaginibus Romanæ nobilitatis insignibus.* Torgaviæ, 1783 et 1784, p. 40.

(3) *Abhandlungen über die Literatur und Kuntswerke des Alterthums*, pp. 36, 39, 187, 302. Ouvrage posthume.

(4) *Antiquités romaines ou Tableau des mœurs, usages et institutions des Romains.* Cet ouvrage, publié en Angleterre, dans l'année 1791, par le docteur Adam, recteur du grand collége d'Édimbourg, a été adopté pour l'instruction primaire en Angleterre, et traduit en français en 1826.

(5) *Ueber die Ahnenbilder der Römer ; eine antiquarische Untersuchung.* OEuvres de Lessing, t. X, p. 266 sqq.

(6) *Notes sur Polybe*, vol. VI, p. 394.

(7) *D. Henric. Carolus Abr.* EICHSTÆDT, *De imaginibus Romanorum dissertationes duæ.* Petropoli, 1806, in-4º.

(8) X, 566.

suivant l'opinion de Bénédict, ni un moulage fait sur nature à la façon de Lysistrate de Sicyone, au moyen d'une substance qui se durcissait et dans laquelle on coulait les cires, comme l'avait paru croire Lessing et comme l'affirmait son éditeur ; — c'étaient des espèces de masques, *larvæ,* fabriqués en cire, qui descendaient jusqu'à la poitrine et recevaient de la couleur. Cette opinion cadrerait assez bien avec le dire de Polybe, qui rapporte (1) qu'aux funérailles romaines, des hommes de taille et de port analogues aux personnages représentés, s'affublaient de leurs images et de leurs vêtements, et que, portés sur des chars jusqu'à la tribune, ils allaient se placer, chacun suivant son rôle, sur des chaises d'ivoire : morts vivants pareils à ce chevalier symbolique de la Mort tout bardé de fer, visière baissée, qui, aujourd'hui encore, précède sur un cheval également chargé de son armure, la pompe funèbre des plus illustres défunts en Allemagne et en Italie. Aux obsèques du feld-maréchal Wimpffen à Vienne, en 1854, j'ai vu cette grave et solennelle image qui m'a rappelé les mœurs antiques et l'héroïque légende du Cid mort, monté sur son coursier fidèle Babiéça, et dispersant encore l'ennemi comme la poussière, aux portes de Valence (2).

Un passage d'Hérodien, dans sa description de l'enterrement de l'empereur Septime Sévère (3), établit

(1) *Histoires,* VI, 53.

(2) Voir dans le *Romancero,* la chanson du Cid le *Campeador* (le champion par excellence).

(3) Hérodien, IV, 2, p. 806 sqq. tome second de l'édition d'Irmiscus (Theophile G. Irmisch). Leipzig, 1789-1805.

IMAGES DES AIEUX A ROME. 401

nettement que des masques étaient portés par des mimes aux obsèques antiques, et cela va à merveille pour la marche des ancêtres; mais rien ne prouve, parmi les textes que nous ont laissés les littératures grecque et latine, que ces masques n'eussent pas été tirés quelquefois de moules exécutés sur nature par le procédé de Lysistrate. Il est plus que présumable que les moyens de reproduction différaient suivant les circonstances et les artistes exécutants.

Septime Sévère, dont nous venons de parler, avait décerné, dès son avénement à l'empire, de splendides obsèques à son anté-prédécesseur Pertinax, assassiné dans son palais, et dont le corps avait depuis longtemps reçu la sépulture sans honneurs. Ceux qui lui furent rendus alors ne le furent donc qu'au simulacre de l'infortuné empereur, « *funus imaginarium,* » dit J. Capitolin (1); et son image fut promenée solennellement, le corps absent. Un précieux passage de Xiphilin donne la description de l'appareil de ces funérailles. Pour chaque empereur, voici ce qui se pratiquait. Avant tout, une image très-ressemblante du défunt était, pendant quelques jours, posée sur un lit de parade, en ivoire, couvert d'étoffe d'or. Cette figure, pâle comme un malade, recevait les visites d'un médecin, après quoi le prince était déclaré mort, et les pleureuses faisaient leur office aux obsèques, où les statues des plus illustres Romains de l'antiquité ouvraient la marche. Venaient ensuite toutes les nations sujettes de l'empire, représentées par des statues de

Funérailles de Pertinax.

(1) *Hist. Augusta, Pertinax,* 15.

TOME I. 26

bronze, chacune avec l'habit qui lui était propre; puis les statues des hommes qui s'étaient rendus célèbres dans leur profession. Après l'éloge funèbre prononcé par l'empereur lui-même, successeur du défunt, on arrivait au Champ de Mars, où s'élevait un bûcher orné d'ivoire et d'or et entouré de statues. Après que l'image de cire avait reçu le baiser d'adieu des parents, le lit où elle reposait était porté sur le bûcher, les consuls y mettaient le feu, et soudain était lâchée une aigle qui, du milieu de la flamme et de la fumée, s'envolait vers le ciel, pour y porter, suivant la croyance du peuple, l'âme de l'empereur expiré. C'était la façon de faire un dieu, et c'est ainsi que Pertinax fut mis au nombre des divinités (1).

Funérailles de Jules César. Si donc on ne saurait nier que les images des ancêtres fussent portées aux obsèques par des espèces de figurants, on regardera, d'un autre côté, comme évident qu'il ne saurait en avoir été de même pour toutes les images des défunts dont on célébrait les funérailles, puisque l'une de ces images était brûlée sur le bûcher. Par exemple, aux obsèques de Jules César, on voyait sur le lit funèbre l'effigie du dictateur percée de vingt-trois blessures. La sanglante image, posée sur une machine élevée qui tournait comme les plateaux de nos tableaux vivants, offrait le simulacre de tous les côtés dans ce mouvement de rotation, et ainsi excitait sans relâche l'indignation et la pitié du peuple (2). Mais

(1) Conférez DION CASSIUS, l. LVI, ch. 34, p. 833 de l'édition de Reimarus, et le même, au livre LXXIV, ch. 4, p. 1244, où il est question des devoirs funèbres rendus en effigie à Pertinax.

(2) APPIAN., *Bell. civ.*, II, 147, p. 380 de l'édition de Schweighæuser.

il faut ajouter que cette effigie de cire était montée par dessus le corps véritable, qui gisait sur le lit. Certes, il serait peu sérieux de supposer que la gloire de jouer un instant le personnage de l'empereur eût pu porter qui que ce fût à pousser l'imitation jusqu'aux mutilations du couteau et au bûcher inclusivement. Ce n'est pas, comme on le sait, que la société romaine eût un grand respect du sang humain. Mais enfin, rien, dans les témoignages antiques, n'insinue que les mimes employés aux funérailles fussent même des condamnés, de malheureux gladiateurs émérites destinés au sacrifice. L'image jetée au bûcher n'était qu'un simulacre, un mannequin surmonté d'un buste-portrait. Les autres pouvaient être indifféremment des masques portés par des vivants, et qui, après la cérémonie, allaient rejoindre ceux des ancêtres dans les armoires généalogiques des vestibules.

Le seuil des palais des seigneurs était entouré d'autres images de héros, statues désormais immobilisées et inaliénables, que les acquéreurs des hôtels, aux temps primitifs, n'étaient pas libres de déplacer (1).

Des fouilles opérées, en 1851, à Cumes, dans des tombeaux, ont révélé un fait assez étrange, jusqu'ici inexpliqué, l'existence de squelettes antiques dont les crânes étaient remplacés par des têtes de cire à yeux de verre. Cette découverte a été attestée par les archéologues les plus accrédités de Naples, notamment M. Quaranta (2). Il y a de M. de Longpérier, de l'In-

(1) Plin., *Nat. Hist.*, XXXV, 2.
(2) V. *Bullettino archeologico napolitano* de janvier 1853.

stitut, une note intéressante sur ce sujet, qui a donné lieu à de nombreuses dissertations et réveillé incidemment les discussions sur le droit d'images chez les Romains (1).

N'oublions pas non plus, à propos de portraiture, s'il y avait portraiture réelle, ces masques métalliques (or et argent) provenant de statues antiques, et qui figurent au musée Charles X, dans une des vitrines circulaires.

Masques dans l'antiquité.

L'usage si ancien des masques, chez les Grecs et chez les Romains, avait fini par conduire, en ce genre, à un travail de la dernière délicatesse. Consacrés à des emplois fréquents, on les voyait paraître à la scène sur la figure des bouffons, sur celle des figurants dans les chœurs, dans les fêtes sacrées, aux saturnales, aux lupercales, aux bacchanales, aux festins, aux pompes triomphales, et enfin, comme on l'a vu, dans les funérailles (2).

Rapprochement de l'usage antique avec l'usage moderne.

On pourrait comparer à cet usage l'introduction des effigies exposées aux obsèques de nos souverains. D'abord, avant le treizième siècle et un peu plus tard, on s'accommodait à moins de frais. On employait des mimes à gages dont on blanchissait la face à nu, et, sur le lit de parade des défunts princiers ou de grande maison, dont ils avaient revêtu les habits, ils jouaient, dans une immobilité de commande, le personnage du mort. Parents, officiers, serviteurs, pleureurs de pro-

(1) V. le journal l'*Athenæum* du 2 avril 1853.

(2) Voir Pausanias, VIII, 15, et Christ. Heric. Bergerus : *De personis vulgo larvis seu mascheris*. Francofurti, 1723.

fession, venaient faire auprès d'eux leurs gémissements, sans que l'on eût aucunement souci d'une ressemblance quelconque. Le savant bénédictin dom Vaissette fait mention, sous la rubrique de 1300, d'un nommé Blaise qui avait reçu une somme de cinq sous pour avoir *fait le mort* aux funérailles d'un Jean de Polignac (1).

Plus scrupuleux au quatorzième siècle, même au treizième, époque d'une admirable efflorescence des arts, on commença à introduire dans les obsèques la représentation des défunts; et, pour la rendre plus sûrement exacte, on la moula sur nature, en plâtre, en soufre, à la cire, au papier mâché, ou avec un mélange de ces substances diverses. On obtenait ainsi une ressemblance mathématique; et quand l'art avait adroitement réparé les affaissements de la mort, on comprend aisément que les effigies devaient faire une complète illusion, surtout à la lueur tremblante des cierges funèbres. De degré en degré l'on en vint à des œuvres d'exécution parfaite, comme l'atteste le témoignage de Cardan pour l'effigie de François Ier. « Rien, dit-il, n'est plus admirable que quand nous engravons les hommes morts ou vivants à du plastre battu qui soit froid, en sorte que nous faisons un homme ou de plastre frotté d'huile, ou de carte, ou de soufre, tellement que l'imayge ne diffère de l'homme vif en aucune partie, sinon de couleur, et en ce qu'elle ne respire. Et ceux qui font cecy plus curieusement, ils agglutinent et joignent à cette imayge la barbe et cheveux d'un mort,

Effigies des obsèques royales en France.

Effigies de François Ier et de ses deux fils.

(1) Comptes de la maison de Polignac, dans l'*Histoire générale du Languedoc*.

puis, en adioustant la couleur, ils rendent une imayge faite sur le vif. J'en ay veu de telle sorte, quand j'estois en France, principalement l'imayge et représentation du corps mort de Françoys, roy de France, premier de ce nom, en la maison du noble cardinal de Tournon. Et l'art ne peut faire une chose plus semblable à l'homme que telle imayge ny à peine plus blanche que neige. Ceste imayge avoit esté portée aux pompes funèbres (1). »

<small>F. Clouet modèle des effigies pour les funérailles.</small>

L'excellence de cette effigie, qui a si fort frappé Cardan, n'a rien qui doive surprendre : l'œuvre était due à l'un des plus délicats artistes qu'ait possédés la France, François Clouet, dont les portraits ont souvent été confondus avec les fines productions d'Holbein. François Clouet avait succédé à son père dans la charge de peintre ordinaire du roi, et c'est lui, en effet, qui a moulé, réparé, peint, dressé les effigies du feu roi François, du Dauphin et du duc d'Orléans, qui tous deux avaient devancé leur père dans la tombe : le premier, en 1536 ; le second,

<small>Effigie du roi de France Henri II.</small>

en 1545. Ce fut également lui qui moula l'effigie funéraire de Henri II, dont il était aussi le peintre ordinaire en titre d'office, et le valet de chambre. Dans les cours d'Italie, des peintres du premier ordre étaient surintendants des beaux-arts et des fêtes, et descendaient, quand il le fallait, à imprimer en artisans ou plutôt en artistes leur cachet sur les plus minimes détails. En France, le premier peintre du roi fut aussi, au dix-septième siècle, une manière de surintendant

(1) *Les livres de* Hierosme Cardan, *traduits par* Richard le Blanc, Paris, J. Houzé, 1584, in-8º, folio 390.

IMAGES DES AIEUX A ROME.

des arts qui, de la voix, de la main et du crayon, dirigeait tout : peintures, décors, ameublements, pour maintenir en chaque chose de cour, comme disait le roi Louis XIV, « une jeunesse » uniforme. Le peintre ordinaire, au seizième siècle, mettait la main à l'œuvre et faisait indistinctement la petite comme la grande besogne. A tout l'art de son grand talent, Clouet mêlait un peu de métier : détail comme ensemble, il ne dédaignait rien. Après avoir relevé un dessin-type de la figure, il moulait sur nature un estampage en cire. Puis, avec l'aide de manœuvres adroits, il faisait de cette empreinte un bon creux en plâtre ou en terre à potier; il tirait ensuite une épreuve en pâte de papier; et sur un enduit de cire, qu'il étendait aux endroits voulus, il piquait ou faisait piquer sous ses yeux une barbe et des cheveux postiches; enfin, il peignait la face à l'huile, d'après son dessin primitif. Ce n'est pas tout encore; il moulait sur nature deux paires de mains (comme en cas) : les unes closes, les autres jointes, et présidait à la confection et à l'habillement d'une carcasse en osier. On montait le tout, et l'effigie était complète (1).

En résumé, le degré inexprimable de beauté auquel s'éleva, au seizième siècle, le travail en cire, dans les véritables conditions de l'art, peut nettement encore s'apprécier de nos jours, par l'un des monuments les plus charmants et les plus curieux que nous ait légués la

Exemple encore existant de la beauté du travail en cire chez les modernes.

(1) Voir les Comptes royaux qui donnent tous ces détails, pp. 82 et 98 du tome I^{er} de *La Renaissance des arts à la cour de France, étude sur le seizième siècle*, par le comte Léon de LABORDE. Paris, Potier, 1850. Livre excellent qui malheureusement demeure inachevé.

renaissance. C'est une tête de jeune fille, de dimension un peu au-dessous de nature, et qui est conservée au musée Wicar, à Lille, ouvrage de bonne conservation, malgré la délicatesse de la matière. Rien ne surpasse en dignité simple et chaste, en élévation idéale, en finesse de modelé, ce buste de sentiment tout raphaélesque. Il est vraiment extraordinaire que le burin n'ait pas encore donné d'une œuvre aussi précieuse, la perle du musée de Lille, une reproduction sérieuse et durable, et que la photographie l'ait seule abordée. A coup sûr, devant les puériles figures de cire de Curtius, promenées des boulevards dans les faubourgs et les foires, ou souriant bêtement derrière les vitrines de nos coiffeurs et dans les galeries de madame Tussaud, à Londres, on ne peut que détourner les regards. Mais en présence de la cire de Lille et de l'autre exemple que nous indiquerons encore dans notre second volume (1), il est facile de se convaincre qu'il y avait place de nos jours, et à plus forte raison dans l'antiquité, à une perfection réelle en ce genre, quand l'art daignait le prendre sous sa protection, et qu'une pratique habituelle secondait l'art.

On voit d'ailleurs, par la description des magnifiques funérailles de Paul Émile (2), qu'on apportait le soin le plus minutieux à l'exécution des portraits et masques d'ancêtres, et que c'était chez les Romains

(1) Seconde partie, livre I^{er}, ch. II. *Portraits exécutés par Antoine Benoist*.

(2) Diodore de Sicile, vol. II, p. 518 de l'édition de P. Wesseling. Amsterdam, 1746, in-fol. Tome second de l'édition de Didot, pp. 504-505. Fragment conservé par Photius.

l'objet d'une profession particulière, exercée par des imagiers ou figuristes. Ces artisans étudiaient avec soin le port, les traits, l'allure, les manières caractéristiques des grands, et modelaient à l'avance leur figure, de façon à pouvoir fournir, sitôt après la mort de ces personnages, leur représentation et ressemblance exacte. Comment admettre, en effet, qu'une nation avisée comme la Rome antique se fût si longtemps payée de pareilles œuvres, si elles n'eussent été que de ridicules caricatures? Qui ne sait, après tout, que la matière comme la dimension d'une œuvre est chose secondaire sous la main d'un véritable artiste? Il n'y a que le sentiment qui compte. En autres termes, toute individualité forte se moule dans les plus minces sujets, et de soi élargit le cadre et anoblit la matière, en donnant le style. On pourrait même ajouter que le procédé si délicat de la cire invite de lui-même à un travail précieux. Voilà pour l'art. Quant aux détails matériels, on y prenait aussi le plus grand soin. Columelle parle de la façon dont on préparait les cires à modeler pour les rendre malléables et pour les durcir (1). On les préservait ensuite de la fumée, de la poussière et des chocs en les renfermant, comme nous avons dit, dans des armoires, d'où une réserve jalouse ne les faisait sortir qu'avec respect (2). Aussi, en comptait-on de très-anciennes, comme on le voit par Ovide (3) et par Ju-

Figuristes préparant à l'avance a Rome les effigies des grands personnages.

Excellence des images de cire chez les Romains.

Procédés de préparation et de conservation des effigies.

(1) Columel., X, xvi, p. 402, et XII, l, p. 486 de l'édition de Commelin.
Cf. Vitruv., VII, 9.
(2) Polybe, passage cité.
(3) *Amor.*, I, 8.

vénal (1). Plus elles étaient anciennes et jaunies par le temps, plus une maison en tirait gloire.

<small>Peu à peu on néglige les portraits.</small>

Mais peu à peu la mollesse avait perdu les mœurs domestiques à Rome, et avili les arts. Pline s'en plaint avec amertume (2). On avait négligé les portraits, même ceux des ancêtres, pour orner les palestres, les salles d'exercice, les thermes, des effigies bestiales d'athlètes et de gladiateurs dont on a retrouvé quelques-unes en une mosaïque des thermes de Caracalla ; pour vouer un culte ardent au facile Épicure, parer les chambres à coucher du portrait de ce philosophe et en faire un ornement de collier et de bracelet. Enfin, à la ferveur des statues et des peintures iconiques, succéda l'indifférence pour les ressemblances exactes des personnages illustres du pays. On en vint à ne leur plus consacrer que de simples inscriptions, ou des marbres de fantaisie, ou des effigies d'argent sans nulle analogie de traits avec les modèles, et le souvenir des vraies physionomies risqua de s'évanouir dans l'ombre du passé. Quelques-unes cependant se conservèrent encore chez un petit nombre de pieux citoyens ou de curieux, fidèles aux vieilles traditions et au culte des grands noms de famille ; d'autres se perpétuèrent dans les temples, sur

<small>Boucliers votifs à portraits.</small>

les écussons ou boucliers votifs d'argent ou de bronze, au centre desquels des têtes étaient peintes ou sculptées et ciselées en ronde bosse. Parfois le chef de famille y était représenté entouré de ses enfants, ce qui formait,

(1) VIII, 19.
Cf. Cicer., *Contre Pison*, I, et Sénèq., *Lettre 44*.
(2) *Nat. Hist.*, XXXV, 2.

suivant l'expression de Pline, comme une nichée d'oiseaux : « Nidum aliquem sobolis (1). » On montra un jour à Cicéron, dans la province d'Asie, dont Quintus, son frère, avait autrefois été gouverneur, une demi-figure colossale de Quintus, peinte sur bouclier votif, ce qui donna au grand orateur l'occasion de laisser échapper une de ces gaietés dont il était prodigue (2). De ces *figuræ clypeatæ* les musées possèdent encore des imitations en marbre, par lesquelles nous sont venus les portraits de Sophocle, de Ménandre et de Cicéron, donnés par Visconti.

C'est au moyen de ce Ménandre authentique que l'illustre archéologue a pu assigner avec certitude son vrai nom à la belle statue assise qui trône au fond de l'une des salles du Vatican, avec une statue de Posidippe pour pendant. Ce Ménandre qui avait longtemps décoré la villa Montalto sous le nom de Marius, a tout l'aspect d'une statue décorative de théâtre (3).

Il faut rappeler encore Pline le Jeune demandant à son ami Jules Sévère copie des portraits de Cornélius Népos et de Titus Cassius pour orner la bibliothèque d'Hérennius Sévère. Jules Sévère était de Parme, ainsi

(1) *Nat. Hist.*, XXXV, 2 et 3.

(2) Son frère était de taille fort exiguë, il s'écria : « Voilà une partie plus grande que le tout. »

(3) Sur les effigies de Ménandre on peut consulter la vie de ce poëte par Meinecke. Au musée Charles X, on voit, sur l'une des feuilles d'un diptyque du quatrième ou cinquième siècle de notre ère, Hérodote, Anacréon et Aristote; sur l'autre feuille, Euripide, Ménandre et Horace. Un nouveau portrait de Ménandre a été publié dans le *Bulletin de l'Institut archéologique de Rome*, année 1856.

M. Guillaume Guizot a reproduit la statue du Vatican en tête de son étude sur Ménandre couronnée par l'Institut.

que Cornélius et Cassius. Pline supposait dès lors que son ami saurait mieux qu'ailleurs trouver dans cette ville de bons portraits de ces personnages. Mais, scrupuleux sur l'authenticité, il veut qu'on lui choisisse « le peintre le plus habile et qui sache faire ressemblant sans flatter; car, ajoute-t-il, s'il est malaisé d'être vrai d'après le vif, combien n'est-il pas plus difficile encore d'imiter une imitation (1) ! »

<small>Exécution d'effigies de Pertinax.</small>

Tout respect pour les effigies des grands personnages n'avait donc point été aboli : témoin les honneurs funèbres rendus à l'infortuné Pertinax par Septime Sévère, qui lui érigea des statues (2) et commanda de promener son effigie d'or dans le Cirque, sur un char traîné par des éléphants (3). On l'a vu encore par le témoignage de Polybe. Plus tard, l'empereur Tacite, à son avénement au trône, en même temps qu'il prescrivait de faire chaque année dix copies des œuvres du grand historien, son homonyme et peut-être son aïeul, ordonnait qu'on érigeât à l'empereur Aurélien, son prédécesseur, une statue d'or dans le Capitole; une statue d'argent dans le sénat; une autre dans le temple du Soleil; une autre encore dans le Forum de Trajan. On le vit également faire une obligation à tout citoyen d'avoir chez soi le portrait d'Aurélien, et ordonner qu'on élevât aux empereurs divinisés un temple où

<small>L'empereur Tacite fait élever des statues à l'empereur Aurélien.</small>

(1) Peto autem ut pictorem quam diligentissimum assumas : nam quum est arduum similitudinem effingere ex véro, tum longe difficillimum est imitationis imitatio. A quo rogo ut artificem, quem elegeris, ne in melius quidem sinas aberrare. *Epist.* IV, 28.

(2) Plut., *Severus*, xiv.

(3) Xiphilin, *Abrégé de Dion Cassius.*

seraient placées les statues des bons princes (1). Mais, sous le Bas-Empire, les artistes, devenus plus rares, avaient désappris les secrets du beau.

CHAPITRE IV.

INVENTION DE VARRON POUR L'INSERTION DE PORTRAITS DANS SES LIVRES.

Terminons par un retour sur Varron et sur les portraits de personnages illustres dont il avait imaginé d'orner un de ses ouvrages. C'est une invention ingénieuse qui a fourni matière à des controverses sans nombre, aux hypothèses les plus arbitraires, sans autres bases qu'un texte fort enflé, mais peu explicite de Pline l'Ancien (2), et d'un seul mot moins explicite encore de Cicéron (3). L'encyclopédique Varron avait essayé de populariser la science historique en publiant, à quatre-vingt-quatre ans, sous le titre d'*Hebdomades* et de *Libri de Imaginibus*, un ouvrage de biographie qui comprenait, en cent un livres, suivant les uns, en cinquante et un, selon les autres, la vie abrégée des

<small>Portraits insérés dans les livres par Varron.</small>

(1) Flav. Vopisc., *Hist. August., Tacit.*, 9.
(2) *Nat. Hist.*, XXXV, 2. « Imaginum amorem flagrasse quondam testes sunt... et Marcus Varro, benignissimo invento, insertis voluminum suorum fecunditati, non nominibus tantum septingentorum illustrium, sed et aliquo modo imaginibus : non passus intercidere figuras, aut vetustatem ævi contra homines valere, inventor muneris etiam diis invidiosi, quando immortalitatem non solum dedit, verum etiam in omnes terras misit, ut præsentes esse ubique credi possent. »
(3) *Epist. ad Attic.*, XVI, 11.

plus grands hommes de tous les pays et de tous les âges. C'est cet écrit qui contenait des portraits et que Cicéron appelait la *Péplographie* de Varron, par allusion au Πέπλος d'Aristote, où ce grand philosophe avait célébré les héros d'Homère. D'où venait primitivement ce titre de *Péplos* ou *Péplus?* Il avait été emprunté par Aristote du nom de la robe consacrée à Pallas par les Athéniens, et qui portait en broderie ou en peinture les noms de leurs plus illustres guerriers. L'application de cette allusion à l'œuvre de Varron appartenait entièrement à Cicéron et n'était pas un des titres choisis par l'auteur lui-même, ce qui du reste importe peu. Ce qui importe, c'est que l'ouvrage eut un grand succès et fit émotion dans la librairie. Les personnages avaient-ils brillé aux temps héroïques et n'en avait-on point d'effigies authentiques, Varron alors reproduisait, à la façon des Grecs pour Homère, leurs images conventionnelles. Pour Énée, par exemple, il avait copié une vieille statue de marbre blanc posée près de la fontaine d'Albe (1). Mais comment avait-il fait exécuter ces portraits, dont il avait introduit plus de sept cents dans ses biographies? C'est là que les témoignages font défaut et que les conjectures se donnent carrière.

<small>Ignorance où l'on est du procédé d'exécution de ces portraits.</small>

A coup sûr ce ne pouvaient être des gravures en creux, puisque la taille-douce et l'eau-forte sont des inventions des peuples modernes. Plusieurs ont voulu, et quelques-uns le soutiennent encore, qu'il s'agît de la multiplication de dessins coloriés, au moyen

(1) Lydus, *De magistr.*, LXXIV.

INVENTION DE VARRON POUR LES PORTRAITS. 415

de l'impression sur toile avec plusieurs planches, à l'instar des impressions sur papier peint. Mais ce ne serait rien moins qu'attribuer aux anciens l'art de la gravure en saillie et de l'impression, qui sont encore des inventions modernes. Il ne suffit pas d'alléguer les progrès de la numismatique et de la glyptique chez les anciens, pour en inférer qu'ils ont pu imprimer des portraits sur toile. Ne frappaient-ils point de marques et de lettres leurs poteries? et cependant l'imprimerie leur a échappé, tout près qu'ils fussent de cette seconde délivrance de l'homme, comme Luther l'a nommée.

Visconti, dans le *Discours préliminaire* de son *Iconographie*, avait dit que le livre de Varron était un recueil de portraits *peints sans doute sur parchemin*, à chacun desquels était ajoutée une notice historique. Éludant ou dédaignant la difficulté d'une discussion, il n'avait rien dit de plus. M. de Paw, dans ses *Recherches sur les Grecs* (1), avait supposé au contraire qu'il s'agissait d'un procédé analogue à la gravure des modernes, et Münter, à son tour, avait opiné résolûment pour l'emploi d'une gravure en relief sur métal ou sur bois (2). La question était bien posée. Alors, voici venir M. Quatremère de Quincy, qui, allant droit, suivant sa méthode constante, aux textes anciens sans s'occuper des conjectures déjà émises, développa avec vivacité la séduisante hypothèse de l'impression sur toile. Suivant lui, Varron avait fait *graver* ses portraits au

Opinion de Visconti.

De Paw.

De Münter.

De Quatremère de Quincy.

(1) T. II, p. 82.
(2) *Sinnbilder und Kunstvorstellungen der alten Christen.* II, § 3.

cestre sur ivoire, et les avait fait *imprimer au moyen d'une pression mécanique* (1). Raoul-Rochette admit, à peu de chose près, cette conjecture. Il voyait avec Quatremère une sorte d'insinuation probante dans le mot *péplographie*, πεπλογραφία, employé par Cicéron pour désigner l'invention de Varron. Le mot lui semblait répondre à l'idée de reproduction sur toile (2). Mais, en résumé, tous ces systèmes n'étaient que des suppositions personnelles. En effet, qu'a dit Pline? Que Varron eut la *très-libérale idée* d'insérer dans ses nombreux ouvrages non-seulement la nomenclature des grands hommes, mais, à l'aide d'une certaine invention, des images iconiques : « *Benignissimo invento..... et aliquo modo imaginibus.* » Beaucoup moins net encore, le texte de Cicéron se borne à citer en général, sans détail quelconque, ce qu'il appelle la *Péplographie* de Varron : « Πεπλογραφίαν Varronis tibi probari, non moleste fero. » C'est donc sur la *libérale pensée* de l'universel auteur, c'est donc sur le *certain moyen*, sur le procédé de reproduction mis en œuvre par son invention, que se sont exercées toutes les conjectures. Pline proclame l'invention digne d'être enviée par les dieux, « *muneris etiam diis invidiosi* ». Voilà bien de l'enthousiasme. Et cependant s'il se fût agi de quelque invention essentielle à faire révolution dans l'art même, s'il se fût agi de la gravure en creux ou en relief et de l'impression en couleur, est-ce que Pline, à qui les paroles ne manquaient point, se fût borné à parler comme

(1) *Mélanges archéologiques*, pp. 1-48.
(2) *Journal des Savants*, année 1837, pp. 196-200.

incidemment d'un *certain moyen?* Je ne le crois pas. Il est donc présumable qu'il a voulu indiquer la multiplication pure et simple de silhouettes, de linéaments, tracés à l'aide d'un poncif, d'un patron découpé, ce qui déjà eût été un moyen expéditif, une idée piquante et neuve. Là est toute la question ; là est le terrain de la controverse. La seconde hypothèse, s'il nous était permis d'en hasarder une, si humble fût-elle, serait la bonne à nos yeux.

Quoi qu'il en soit de notre propre conjecture et de celles des écrivains qui nous ont devancés, Letronne, enchanté d'avoir à s'attaquer à une opinion protégée par Raoul-Rochette, prit sur-le-champ la plume et réfuta, avec une logique vigoureuse, une merveilleuse connaissance de l'antiquité, une clarté suprême, le mémoire, plus spécieux que fondé, de Quatremère (1). Suivant lui, Varron avait placé en tête de ses biographies des *portraits peints en petit,* des espèces de miniatures. Rien de plus. En effet, il n'existe trace quelconque, chez les anciens, de gravure de quelque genre que ce soit, en creux ni en relief, multipliée par l'impression. Et certes, il faut en convenir, on ne comprendrait guère qu'une idée aussi simple, un art aussi important se fût perdu, une fois découvert, à une pareille époque d'activité de l'esprit humain.

Opinion de Letronne.

La dissertation de Letronne a été reproduite dans la *Revue archéologique,* en réponse à un ingénieux travail de M. Deville, publié dans les *Mémoires de l'Académie de Rouen* (1847), et où ce savant proposait sur la

Opinion de M. Deville réfutée aussi par Letronne.

(1) *Revue des Deux-Mondes,* année 1837, pp. 657-658.

question une explication rentrant dans celle qu'avait donnée Münter. A cette occasion, Letronne fit quelques additions à sa première note, et ces additions, qui ont corroboré sa réfutation première, l'ont, ce semble, rendue sans réplique. L'imagination avait été au delà de la pensée des textes.

<small>M. G. Boissier paraît avoir adopté la solution donnée par Letronne.</small>

Cette solution a paru, je le suppose, si bien démontrée à M. Gaston Boissier, que dans son Étude sur Varron (1), il s'est borné à enregistrer les conclusions de l'illustre académicien, sans prendre la peine d'examiner longuement et une à une les diverses hypothèses que l'autorité de ce lumineux esprit avait fait évanouir.

Il paraît que Varron, qui était riche, qui aimait les arts et possédait des statues, notamment des statues d'artistes, employait, dans sa jeunesse, une nommée

<small>Lala, de Cyzique, femme peintre, travaille pour Varron.</small>

Lala, de Cyzique, qui travaillait au pinceau, et sur ivoire au poinçon : « penicillo pinxit, et cestro in ebore. » Cette artiste excellait surtout dans les portraits de femme. Du temps de Pline le Naturaliste, on avait encore d'elle une Vieille dans un grand tableau. Bien qu'elle travaillât fort vite, elle avait un art si parfait, que ses œuvres se vendaient plus cher qu'aucune de celles des deux peintres de portraits les plus habiles de son temps, Sopolis et Dionysius, dont les tableaux remplissaient les galeries (2).

Les illustrations de Varron, si l'on s'en tient à la solution donnée par Letronne; les portraits en petit qu'on exécuta plus tard sur boucliers; les miniatures

(1) Pages 340-344.
(2) *Nat. Hist.*, XXXV, 40.

iconiques dont on décora les livres à partir de Varron, tout donne à penser que la miniature était fort cultivée à Rome. On se rappelle ce P. Védius, le grand étourdi, grand dissipateur, ami de Pompée, Védius dont parle Cicéron, et chez qui, en mettant les scellés, on découvrit les statuettes de cinq dames de grande famille : « Inventæ sunt quinque plangunculæ matronarum (1). » Qu'était-ce que ces portraits? Étaient-ce de ces petites idoles telles que les vierges nubiles en consacraient à Vénus?

<blockquote>Nempe hoc quod Veneri donatæ à virgine pupæ (2).</blockquote>

Étaient-ce de ces poupées pareilles aux figurines de cire dont se servaient les sorcières pour leurs horoscopes et leurs maléfices? On l'ignore, mais il semble naturel de penser que ces portraits donnés par les femmes à leurs favoris étaient des objets très-portatifs, faciles à celer, en un mot, de petites maquettes de cire et des miniatures.

Les illustrations iconiques des livres avaient étendu de plus en plus le goût de la portraiture, si bien qu'Atticus, l'ami de Cicéron, avait publié sur ce sujet un traité dont malheureusement rien ne nous est parvenu. De là cette épigramme de Martial touchant un *portrait de Virgile peint sur parchemin*, au premier feuillet du recueil de ses poésies :

<blockquote>Quàm brevis immensum cepit membrana Maronem,

Ipsius vultus prima tabella gerit (3).</blockquote>

(1) *Lettres à Atticus*, l. VI, lettre première.
(2) Pers., *Sat.*, II, 70.
(3) *Epigr.*, XIV, 186. *Vergilius in membrana*, p. 364 de l'édition citée. — Cf. Schwarz, *De ornamentis libror.*, I, 6.

De là cette sortie du philosophe Sénèque contre la vanité du luxe qui tapissait les murailles de livres et de portraits de grands hommes, comme de simples meubles meublants (1), manie singulièrement atténuée et remplacée par une autre, au temps de Pline ; de là ces portraits de naturalistes dont le beau manuscrit de Dioscoride de la Bibliothèque impériale de Vienne est enrichi. De là enfin le portrait de Térence, qui se voit en tête d'un vieux manuscrit des œuvres de cet auteur à la Bibliothèque impériale de Paris, et qui est celui que madame Dacier a fait graver. Cette même effigie figure aussi, je crois, dans un manuscrit du Vatican.

CHAPITRE V.

ATTRIBUTIONS DOUTEUSES. APOCRYPHES DE PARTI PRIS.

Causes de la destruction des marbres et des bronzes. Mais les destins s'accomplirent. Les images de famille, subissant le sort naturel des variations de la mode et de leur propre fragilité, disparurent ; et successivement la plupart des statues, jetées bas, mutilées, enfouies sous les décombres et sous la poudre des temps, par les tremblements de terre, l'incendie de Rome sous Néron, l'incendie sous Titus, les incursions des Barbares, se sont, après la chute de l'empire romain, réveillées avec des têtes empruntées à d'autres débris. Et, d'ailleurs, sans attendre les Barbares ni la fureur des élé-

(1) *De tranquillitate animi*, IX.

ments, que n'avaient point fait elles-mêmes, de siècle en siècle, les guerres civiles, pour obscurcir, altérer, détruire les monuments iconographiques! Qu'on se rappelle seulement le frère aîné de Vespasien, Titus Flavius Sabinus, préfet de Rome, soutenant un siége dans le Capitole incendié par la soldatesque de Vitellius, et se faisant des barricades avec les statues du temple de Jupiter : toutes les gloires de la terre et de l'Olympe (1). Ne dirait-on pas que le temps, chargé du poids de tant de renommées, n'ait pas la force de les soutenir et les brise? Mais quel est le degré d'authenticité des monuments qui ont survécu à tant de causes de destruction? Qu'est-ce que le buste de bronze si rudement vigoureux et si expressif, qui porte le nom de Brutus au Capitole? Est-ce une reproduction de la tête de la statue primitive? N'est-ce qu'une œuvre idéale inspirée des données de l'histoire? Les éléments de conviction manquent pour conclure.

Sabinus fait des barricades avec les statues du Capitole.

Doutes sur l'authenticité du buste de Brutus.

Que reste-t-il aussi d'Hannibal, si jamais son effigie réelle a été tentée sur la nature? Napoléon I^{er}, visitant un jour, au Louvre, le Musée des Antiques, passa devant le buste qui porte le nom du Carthaginois, et s'arrêta. Se tournant vers sa suite nombreuse, il chercha Ennius Quirinus Visconti, que sa modestie tenait à l'écart : « Est-ce authentique? lui demanda-t-il. — C'est possible, répondit l'illustre antiquaire. Les Romains avaient érigé sa statue en trois endroits publics d'une ville dans l'enceinte de laquelle, seul de tous les

Non authenticité du portrait d'Hannibal.

(1) « Fores penetrassent, ni Sabinus revulsas undique statuas, decora majorum, in ipso aditu, vice muri objecisset. » (TACIT., *Hist.*, III, 71.

ennemis de Rome, il avait lancé un javelot (1); en outre, Caracalla, qui l'estimait entre les grands capitaines, lui avait aussi élevé plusieurs statues. Mais tout cela est bien postérieur à Hannibal. — Cette effigie n'a rien d'africain. En outre, Hannibal était borgne et elle ne l'est pas (2). Y a-t-il des médailles du temps qui confirment ce buste? — Il y a des médailles, aussi fort postérieures. — Eh bien, c'est fait après coup : je n'y crois pas. »

Une des premières lois de la critique est dans ces paroles, qui peuvent également s'appliquer au soi-disant Hannibal de la villa Albani.

Doutes sur le portrait de Marcellus. Pourrait-on affirmer qu'on fût beaucoup plus sûr de la belle statue de Marcellus, le collègue illustre de Scipion le Chauve, et l'un des premiers généraux de la seconde guerre punique? Cette statue, qui fait partie de la *Salle des Philosophes,* au Vatican, répondrait assez volontiers, il est vrai, au caractère attribué par les traditions au généreux proconsul vainqueur de Syracuse. Mais il ne faut pas aller plus loin.

Que l'effigie de Scipion Africain l'Ancien est douteuse. En revanche, comment les archéologues qui, avec Winckelmann, trouvent moins douteuse la statue de Publius Cornélius Scipion Africain l'Ancien, parce qu'elle est signée d'une cicatrice au front, pourraient-ils en démontrer péremptoirement l'authenticité à côté des textes antiques? Et d'abord, la tête est complétement chauve; or le *Calvus* était Cnéus Cornélius, son oncle, et non pas lui, dont la dignité de physionomie se

(1) *Nat. Hist.*, XXXIV, 15.
(2) On se bornait à sculpter les borgnes avec un œil plus petit.

rehaussait encore d'une magnifique chevelure flottante :
« multa majestas inerat, adornabat promissa cæsaries, »
dit Tite-Live (1). Ensuite, le masque de cette tête, où le
repos glacé de l'intelligence semble n'avoir point laissé
pénétrer la pensée, serait donc bien trompeur ! Est-il
possible que ce soit là le héros plus grand que César,
comme citoyen, son égal, comme général, et dont la
hauteur d'âme, la justesse de vues, l'inébranlable fer-
meté, la tranquille possession de soi-même, firent la
gloire et relevèrent la fortune de Rome ? Il avait refusé
qu'on lui décernât de son vivant une statue dans le
Capitole ; mais on avait placé son buste, après sa mort,
dans le temple de Jupiter, et c'est de là, dit-on, qu'on
le tirait pour en décorer les funérailles des membres de
la maison Cornélia (2). Il est donc incontestable qu'on
avait eu son effigie réelle, exécutée d'après nature ou
de mémoire. Scipion Émilien, beaucoup trop jeune à
la mort de son aïeul adoptif pour s'en rappeler les
traits (3), raconte, dans sa conversation avec Lælius,
qu'une fois il le vit en songe, et qu'il le reconnut
bien plutôt d'après ses portraits que sur son propre
souvenir (4). Et cependant il ne parait pas que, du
temps de Tite-Live, on fût bien sûr de l'authenticité de
l'effigie de l'Africain. On ignorait même le véritable

Du temps de Tite-Live, qui vivait sous Auguste, les traditions sur le portrait réel du premier Africain sont obscurcies.

(1) XXVIII, 35.

(2) Valer. Maxim., VIII, 15, n° 1.

(3) L'ancien Africain, né vers l'an de Rome 518, mourut à cin-
quante-deux ans. L'Émilien n'avait que deux ans à la mort de l'Afri-
cain, en 570, cent quatre-vingt-trois ans avant Jésus-Christ.

(4) Africanus se ostendit illâ formâ, quæ mihi ex imagine ejus,
quàm ex ipso erat notior. Cicer., *De republicâ*, VI, 5. C'est le frag-
ment qu'on intitule ordinairement : *De somnio Scipionis*.

lieu de sa sépulture ; car on montrait à la fois à Rome, en dehors de la porte Capène et à Liternum, son tombeau et sa statue, postérieure probablement à sa mort.

« Il y a trois statues sur le tombeau de Scipion, dit Tite-Live. On dit (*dicuntur*) que ce sont celles de Publius et de Lucius Scipion, et celle du poëte Ennius (1), que, par son testament, Publius avait ordonné de placer sur sa tombe. » « Notre poëte Ennius fut chéri du premier Scipion l'Africain, dit Cicéron. On pense même (*putatur*) qu'il figure en marbre sur le tombeau de Scipion (2). » Ainsi, l'antiquité même en était réduite à des conjectures, à des *on dit* : à *dicuntur, putatur* », pour Scipion comme pour Ennius.

<small>Cicéron n'émet rien que de conjectural à ce sujet.</small>

Cicéron parle bien de la statue d'un Scipion l'Africain (3) placée par Atticus dans un lieu élevé du temple d'Ops ou Rhéa, fille de Saturne. Il parle bien d'une autre statue du même, consacrée dans le temple de Pollux. Il cite bien encore une statue équestre du même posée par son arrière-petit-fils Scipion Métellus, dans le Capitole, et que, par méprise, Métellus lui-même avait donnée comme celle de Scipion Sérapion ou Nasica. Mais c'est de Scipion Émilien l'adopté, le second Africain, l'ami de Lælius, qu'il s'agit dans Cicéron, et non pas du premier, Publius Cornélius. La preuve, c'est qu'à propos de l'une de ces statues, Cicéron reproche à

<small>Les Scipions se trompent eux-mêmes sur cette effigie.</small>

(1) Tit. Liv., XXXVIII, 56.
Cf. Plin. *Nat. Hist.*, VII, 31 (30). — Solinus, *De sitû et mirabilibus orbis*, c. vii. — Valer. Maxim., VIII, xiv, 1.
(2) Cicer., *Oratio pro Archiâ poetâ*, IX.
(3) *Epist. ad Atticum*, VI, 1.

Métellus d'ignorer que l'Africain dont elle est la représentation n'avait point été censeur (1).

Or, Scipion Émilien n'avait jamais exercé la censure, tandis que Publius Cornélius, le premier Africain, avait eu cette charge, l'an de Rome 555, après la défaite d'Hannibal. Ennius Visconti fait confusion sur les personnages.

Si donc Métellus, dont l'adoption avait fait un Scipion, en était déjà à se méprendre sur les véritables traits du second Africain, comment s'étonner que des nuages se fussent répandus sur l'effigie réelle de l'Ancien? On était déjà au temps où l'indifférence publique laissait obscurcir les images. Quand Tite-Live alla voir à Literne la statue vraie ou apocryphe du grand Scipion, il la trouva renversée par la tempête, et personne n'avait souci ni cure de la relever!

Le temps n'a pas non plus épargné les images de Marius proscrites par Sylla, ni celles de Sylla lui-même, bien que les effigies de tous les deux eussent été relevées par César. A voir ce Sylla, l'inexplicable factieux qui se joua de tout, des vertus et des crimes, de l'opinion et des lois, du pouvoir et de soi-même, ordonner qu'on brûlât son corps sur un bûcher, quand il était d'antique usage, dans la famille des Cornéliens, d'être inhumé, ne dirait-on pas que, prévoyant le revirement des révolutions, il prit ses précautions pour lui-même contre les représailles et les outrages posthumes, lui qui avait profané le cadavre de Marius en le déter-

Le temps a détruit les statues de Marius et de Sylla.

(1) Ain'tu? Scipio hic Metellus proavum suum nescit censorem non fuisse? CICER., *loco citato.*

rant (1)? Aujourd'hui, nulle statue de ces deux grandes figures historiques, nul buste véritable. Rien n'est resté que des médailles qui démentent tout ce que les musées européens, sans en excepter le Capitole et le Vatican, présentent comme leurs marbres authentiques.

<small>Doutes sur la statue de Pompée.</small>

Les effigies de Pompée, ce grand homme qui, dès l'âge de dix-huit ans, avait soutenu la guerre civile, et dont la vie militaire avait eu tant d'éclat, s'étaient multipliées jusqu'à la bataille de Pharsale. Le malheur de ses armes ne fut pas plutôt connu, que, suivant l'usage des partis, toutes ses statues furent renversées et mutilées (2). César eut la générosité d'en relever quelques-unes. Auguste fit transporter sous une arcade de marbre, dans la curie attenant au portique de Pompée, celle que César avait arrosée de son sang (3).

<small>Pompée est-il bien sûr d'avoir sa propre tête sur sa statue?</small>

Mais le temps conspirait avec les révolutions pour anéantir ces images, et, sans être bien sceptique, on peut douter de celle qu'on a retrouvée, et qui passe à Rome pour le marbre même au pied duquel tomba le dictateur. Il faut avoir recours à je ne sais quelle anecdote, aussi suspecte qu'ingénieuse, pour persuader que la tête, fort mal rapportée, est bien la tête originale. Rome est remplie d'antiquaires chez qui l'on se procure à volonté des têtes de rechange, des nez de consul, d'empereur, et le reste. A son troisième triomphe, où il triompha des pirates de l'Asie et du Pont (l'an de Rome

(1) Cicer., *De leg.*, II, 22. Plin., VII, 55.
2) Suet., *Cæs.*, 75. Plut., *Cés.*, lvii.
(3) Suet., *Oct. Aug.*, 31.

693), Pompée eut le goût assez étrange pour faire passer sous les yeux des Romains un muséum en perles surmonté de son propre *portrait fait en perles*. Le bon Pline le Naturaliste a une tirade très-vive contre cette folie coûteuse (1).

L'histoire ne dit pas que les effigies de Cicéron aient été profanées et détruites à outrance après son assassinat, comme celles de Pompée. On ne saurait cependant admettre qu'Octave, assez bas pour fermer les yeux sur le meurtre, pour souffrir que la lâche jalousie de Marc Antoine fît trophée de la tête et de la main de la victime, ait eu grand souci d'en protéger les images, bien qu'avec son hypocrisie ordinaire il eût eu l'air, un jour, d'en honorer la mémoire. Quoi qu'il en soit, nous connaissons les traits du grand orateur, dont ni Horace, ni Virgile, ni Properce, ni Ovide, n'ont prononcé le nom, mais dont Tite-Live, qui pourtant écrivait sous les yeux d'Octave, eut le courage de peindre avec dignité les derniers moments. La ville de Capoue lui avait élevé une statue de bronze dorée, comme il le rappelle lui-même avec complaisance (2). Aujourd'hui, des apocryphes le représentent sous une figure épaisse que dément son génie. Mais les médailles sont restées qui corrigent les apocryphes et donnent crédit à un beau buste du Vatican, dont il s'est répandu de nombreuses copies.

Un jour vint où la victoire d'Actium ayant assuré l'empire à l'ambition d'Octave, il prit pour collègue au

(1) Plin., *Nat. Hist.*, XXXVII, 6.
(2) *In Pisonem*, § 11.

La destruction des statues d'Antoine venge le meurtre de Cicéron.

consulat le fils même de Cicéron. Alors ce fut le tour des représailles contre l'assassin de Tullius. Toutes les statues d'Antoine furent abattues et déshonorées, et, par une tardive justice, comme le dit Plutarque, la main même du fils de la victime continua sur le meurtrier la vengeance des dieux (1), en attendant que la mémoire de Cicéron sortît tout à fait victorieuse des luttes violentes qui avaient fatigué sa vie (2), et qu'Alexandre Sévère, un empereur, écho de l'admiration enthousiaste de Caïus Sévérus, de Martial, des deux Pline et de Plutarque, plaçât l'effigie du grand homme dans son oratoire secret et l'honorât d'un culte divin (3).

Avons-nous le portrait réel de Virgile ?

On n'a guère d'autre tradition probable des traits de Virgile que les miniatures du Vatican et celle d'un manuscrit de Vienne. Sans parler des nombreux portraits apocryphes qui donnent à Virgile une longue chevelure, contrairement à la mode de son temps, et qui ne sont que des fantaisies; sans parler de l'Hermès antique, tête idéale dans laquelle les Mantouans veulent voir leur poëte, le buste que l'on possède de l'Homère latin n'a pas, de l'aveu du grand archéologue Visconti, toute l'authenticité désirable. Il est constant néanmoins, comme on l'a vu plus haut, que, du temps de Martial, on avait en miniature le portrait du chantre de l'Énéide. On l'avait aussi en sculpture, et ces bustes

(1) *Cicer.*, dernier paragr.
(2) « Postea vero quam triumvirali proscriptione consumtus est, passim qui oderant, qui æmulabantur, adulatores etiam præsentis patientiæ, non responsurum invaserunt. » QUINTILIAN., XII, 10.
(3) Voir LAMPRID., *Sever.*, 30.

faisaient encore l'ornement des bibliothèques sous Caligula, puisque ce prince menaçait de les détruire. L'empereur Alexandre Sévère avait aussi l'image de Virgile dans son oratoire, à côté du vrai portrait d'Alexandre le Grand et des apocryphes d'Orphée et du Christ (1). Donat, qui a écrit la vie de Virgile, le peint grand de taille, brun de teint comme de figure, délicat de santé (2). Peu brillant dans la conversation, il lisait ses vers avec grâce. Si le ciseau qui a donné le Virgile qu'on possède n'a tenu ses inspirations que de l'imagination et non de la nature, il s'est préoccupé de la vraisemblance et il a réussi. Moins puissant, il est vrai, de talent que le créateur du type homérique, il semble avoir bien rendu l'expression de simplicité, de douceur et de mélancolie que la pensée se plaît à prêter à ce Platon poëte qui a chanté tout ce qu'il y a de grand : Dieu et la Nature, la Vertu et la Patrie, et dont l'essor divin n'était que le mouvement d'une âme chaste, égale et tempérante.

Quant à Horace, dont les œuvres seront le code éternel de la raison, de l'esprit, de la grâce et du goût, nous ne sommes pas plus heureux que pour Virgile. Il faut se contenter de médaillons contorniates fort incorrects qui le représentent, médaillons fabriqués à l'occasion des jeux du Cirque; il faut se contenter enfin du portrait peu flatteur qu'il a laissé de lui-même, et du crayon ironique qu'en a donné Auguste. Ho- *Point de buste d'Horace.*

(1) Lamprid., *Sever.*, 30.
(2) « Corpore fuit grandi, aquilo colore, facie rusticâ, valetudine variâ. » Donat., *Vita Virg.*, § v.

race, en des vers où il semble avoir prévu ceux de
Voltaire :

> Si vous voulez que j'aime encore,
> Rendez-moi l'âge des amours ;
> Au crépuscule de mes jours
> Ajoutez, s'il se peut, l'aurore,

rappelle complaisamment sa physionomie passée, et sa large poitrine, et ses cheveux noirs sur un front étroit, et son doux parler et son gracieux sourire :

> Reddes
> Forte latus, nigros angustà fronte capillos;
> Reddes dulce loqui; reddes ridere decorum.... (1).

Mais il eut de bonne heure les yeux chassieux; et sa petite taille, chargée d'un embonpoint qui le faisait comparer à un boisseau par Auguste (2), prêtait souvent à la raillerie. Du reste, épicurien jusqu'à l'abandon de soi-même, Horace, qui avait dans les veines du sang d'esclave, subissait les railleries sans se plaindre, et sa philosophie le poussait à se rire volontiers de lui-même.

Lucrèce et Sénèque.

Une gemme nous a conservé les traits de Lucrèce ; et le double Hermès de la villa Mattei, ceux de Sénèque.

Tête de César au musée de Berlin.

Dans tous ces legs plus ou moins obscurs de l'antiquité, nous ne comptons pas les bustes que les musées modernes posent arbitrairement sur des gaines d'Hermès ou sur des corps qui n'étaient pas les leurs : témoin cette tête de César provenant de la collection Polignac et rapportée à l'aventure, au musée de Berlin, sur le torse d'une statue déterrée en 1824 à Colonna, près

(1) Liv. I, épit. v.
(2) Suet., *Vita Horat.*

de Rome (1). Nous ne comptons pas non plus les erreurs involontaires de l'archéologie et les attributions hasardées : témoin cette figure d'homme en habit de femme et dont on a fait tour à tour le voluptueux Sardanapale, ou bien un Trimalcion, ou le philosophe Aristippe, qui portait indifféremment des habits d'homme ou de femme. Témoin encore le beau buste romain de notre Musée des Antiques, décrit et célébré sous le nom de Plautille, femme de l'empereur Antonin Caracalla, et qui évidemment, si on le contrôle par les médailles, représente Julia Domna, femme de Septime Sévère, mère et non femme de Caracalla. Plautille n'a pas la beauté grave, bien qu'un peu coquette, de sa belle-mère ; les médailles lui donnent plutôt la tête d'une jeune évaporée. Ornée d'une coiffure beaucoup plus étoffée et plus abondante, Julia dispose ses cheveux d'une façon tout à fait caractéristique, qui se reproduit identiquement la même dans le buste et dans presque toutes les médailles. Or, si l'on s'est cru autorisé à conjecturer que les dames romaines portaient des perruques, la coiffure du genre de celle de Julia rendrait la conjecture fort vraisemblable.

Figure d'homme en habit de femme.

Doutes sur les bustes de Plautille et de Julia Domna à notre musée.

Il existe au Louvre un autre buste de Plautille, qui, celui-là, me paraît bien nommé. La comparaison est facile. Les deux femmes ont, il est vrai, quelques traits de ressemblance, mais assurément ce n'est pas la même personne que les deux marbres représentent.

Vrai buste de Plautille.

Qu'auraient dit les Romains de la restauration de

(1) TIECK, *Verzeichniss der antiken Bildhauerwerke des Königlichen Museums zu Berlin*, p. 28.

cette statue trouvée en 1651 dans les ruines du théâtre d'Arles, réputé alors pour un ancien temple de Diane? D'abord placée dans l'hôtel de ville à Arles, telle que le temps l'avait faite, elle y figura paisiblement pendant trente-trois ans, sous le nom de la sœur d'Apollon. Mais, en 1684, la ville ayant offert la statue à Louis XIV, le roi voulut qu'elle fût restaurée, et chargea de cette œuvre délicate le sculpteur Girardon, sous la direction de Le Brun. Alors commença une guerre de plume, une guerre qui dura un an, en français et en latin, en prose et en vers, sur l'attribution de la statue. Était-ce une Diane? était-ce une Vénus? On se porta, de part et d'autre, des coups à faire trembler. Il plut des brochures, et l'armée légère des rimeurs fit merveille. L'Académie française fut invitée solennellement à décider la question. Le *Journal des Savants*, bonnet en tête, prononça *ex cathedrâ* un arrêt motivé, et le *Mercure galant*, qui se jeta dans la mêlée, trouva le mot pour rire. Cependant, sans se préoccuper de prose ni de vers, Girardon avait pris son parti. Considérant que la statue n'était voilée qu'à partir des hanches, et qu'il ne semblait pas que l'antiquité se fût jamais avisée d'embarrasser les jambes de Diane en des draperies gênantes pour une chasseresse, il vit dans le marbre une Vénus Victorieuse, et le consacra comme Vénus par sa restauration. D'abord, il fit avec de la cire un petit modèle où il rétablit les deux bras qui manquaient. Dans une main il mit la pomme, dans l'autre, un miroir (1), et il soumit avec ses raisons le

(1) Ce miroir, considéré comme trop lourd, a été supprimé depuis.

ATTRIBUTIONS DOUTEUSES. 433

projet à Louis XIV. Là-dessus, le roi olympique répondit qu'il croyait que c'était en effet une Vénus (1). Ce fut donc une Vénus de par le roi, et la statue qui figure sous ce nom dans notre musée des Antiques jouira, comme dit Gœthe, de toute la plénitude de son immortalité, à moins que la découverte d'une pareille statue intacte ne vienne, ce qui serait fort possible, rouvrir le procès entre Vénus et Diane, et rendre malicieusement la statue à l'amante d'Endymion ou à quelque autre déité mythologique.

L'olympique Louis XIV la proclame une Vénus.

On commence à comprendre de nos jours que tous ces rhabillages sont autant de profanations comme la retouche des tableaux de maitres; et l'industrie des réparateurs s'est arrêtée avec respect devant les mutilations de la Vénus de Milo, comme devant d'autres débris de l'art sublime de la Grèce que le temps jaloux nous a légués. Le conservateur de la statuaire au musée du Louvre, M. de Longpérier, qui connait si bien les musées de l'Europe, a pu juger tout ce que les restaurations ont introduit de mauvais style et de confusion dans les Antiques. Ici, voilà une Vénus qui court grandement le risque d'être une Diane. Là, tel Mercure s'est transformé en Apollon, tel Jupiter en Bacchus! Les progrès de l'archéologie nous prémunissent aujourd'hui contre le retour d'erreurs autrefois si fréquentes, et la sagacité expérimentée de notre savant conservateur ne se laissera point surprendre aux masques et aux déguisements,

(1) Voir le *Journal de* Dangeau, mercredi 18 avril 1685.

dans l'inventaire qu'il fait de nos richesses (1). Il faudra néanmoins se résigner, comme en toute chose, à ignorer beaucoup encore. Livie avait consacré dans le temple de Vénus, au Capitole, un marbre de Cupidon. Le dieu n'était autre que le troisième fils de Germanicus, Caius César, mort à peine adolescent, et alors qu'il donnait les plus charmantes espérances. Auguste avait dans sa chambre le portrait de cet enfant si digne de son père, et chaque fois qu'il rentrait dans son palais, il baisait cette image (2). Si ce Cupidon historique est venu jusqu'à nous, comment lui assigner son nom véritable? On l'a vu, combien de Vénus, d'Apollons, de Jupiters et d'Hercules, qui n'étaient aussi que des portraits divinisés par la flatterie du ciseau!

La statue de Timothée à Naples a perdu sa tête.

D'autres exemples puisés dans les musées ou sur les places publiques de l'Europe ne me manqueraient pas. Tout le monde connait cette statue de Timothée placée à Naples, en regard de l'effigie de saint Janvier, sa victime, et qui n'ayant plus de tête, en a reçu une de hasard, beaucoup trop petite. Mais « c'est assez bon pour ce bourreau, » disent les lazarons archéologues de la Mergellina. Que serait-ce si l'on pouvait évoquer tout ce peuple de marbre qui dort aujourd'hui encore enseveli, mutilé, sous les boues du Tibre ou dans les entrailles d'Herculanum!

M. Ampère, qu'un long séjour en Italie a fait ci-

(1) Voir, à ce sujet, un piquant article de M. Miller, dans la *Gazette des Beaux-Arts*, sur quelques marbres antiques envoyés d'Italie, en 1555, au connétable de Montmorency par le cardinal d'Armagnac, alors chargé des affaires de France auprès du Saint-Siége.

(2) SUET., *Calig.*, 7.

toyen de la Grande Grèce et de Rome, qu'un vif sentiment artiste a fait un des curieux les plus délicats de notre temps, et qui sait embrasser tout un ensemble de l'art, et généraliser, alors même qu'il semble parler en simple archéologue, a écrit, dans la *Revue des Deux-Mondes,* une histoire de Rome par les monuments. C'est un livre élaboré sur les lieux avec un savoir plein d'intuition et de critique, et qui pourrait devenir classique.

M. Ampère écrit l'histoire de Rome par les monuments.

En résumé, tout se tient : la critique en matière d'archéologie et la critique en matière de diplomatique sont de la même famille. C'est surtout en cette double branche d'une même science que le doute est le commencement de la sagesse. Une fois qu'on s'est expliqué sur la valeur des types héroïques de la Grèce considérés comme portraits, le rôle de l'archéologie pure commence. C'est à elle qu'il appartient d'éclairer sous toutes leurs faces l'obscurité de ces connaissances inaccessibles dans la nuit des traditions. Elle a déjà fait beaucoup ; mais tous les coins du champ des découvertes n'ont pas été reconnus. Il reste nombre d'erreurs à dissiper ; il reste à démontrer comment elles se sont établies. Il reste enfin à détacher d'une manière complète et définitive les chaînons de l'iconographie réelle et sérieuse de la chaîne si longue de l'iconographie conventionnelle.

Critique en matière d'iconographie.

« Les monuments anciens, quels qu'ils soient, ne sont jamais oiseux, » a dit Winckelmann, ce père de la science archéologique avec l'illustre Visconti et

<small>Utilité de tous les monuments anciens sans distinction pour la critique archéologique.</small>

Séroux d'Agincourt. Chacun de ces monuments d'art se rattache soit à la mythologie sacrée, soit à l'iconographie réelle, soit à la fable héroïque. Aucun n'est à négliger. Que si plusieurs, au premier aspect, semblent être le fruit du caprice ou vouloir garder le secret de la pensée qui les a créés, c'est que l'antiquité ne nous est pas encore assez connue pour que rien n'échappe à notre intelligence sans une laborieuse étude. Souvent, pour surprendre le sens de ces monuments, soit chrétiens, soit profanes, il faut interroger les révolutions des philosophies antiques, les variations des religions avec lesquelles l'art avait pu faire alliance, et dont il avait reçu les inspirations. Le style, la matière, mille circonstances inhérentes au sujet, ou purement accessoires, ont leur signification dont il faut tenir compte, et qui révèlent tôt ou tard l'âge et la valeur emblématique ou positive d'un monument. Tel morceau paraît ancien qui n'est peut-être qu'un simulacre, un pastiche exécuté par des artistes d'époque plus récente, tandis qu'il s'en trouve fréquemment qui, sans être pour cela moins sincères, offrent des caractères contradictoires, voire la fable et l'histoire mêlées ensemble, comme les divinités olympiques coudoyant le vrai Dieu dans les premiers temps du Christianisme et dans les vers d'Alighieri, de Sannazar et de Camoëns. Chez les chrétiens, des erreurs commises dans la peinture des gloires, des nimbes et autres attributs sacrés ; des interversions dans la hiérarchie céleste, etc., etc., seraient des espèces d'hérésies de l'art qui trahiraient l'âge simulé du monument le plus adroitement exécuté. Dans l'art

profane, une Flore ne saurait être Grecque, attendu que cette divinité est d'origine romaine. On ne peut douter, il est vrai, de l'importation très-ancienne des arts de la Grèce à Rome, d'abord par l'intermédiaire des Étrusques, puis directement par la Grande Grèce, soumise par le vainqueur de Tarente et de Pyrrhus. Il suffit d'ailleurs de voir les vases étrusques et campaniens, et de feuilleter le bel Atlas de l'ouvrage de Micali sur les peuples de l'Italie avant la domination romaine, pour constater jusqu'à quel degré ces peuples s'étaient inspirés de la civilisation hellénique, combinée avec des traditions asiatiques antérieures, comme le révèlent les monuments les plus anciens de l'Étrurie. Mais le sentiment originel des deux arts a souvent des caractères distinctifs marqués. Et de fait, la mythologie de la Grèce et celle du Latium, qui se ressemblent par leur naturalisme, offrent des différences essentielles nées de la différence du génie des deux peuples. Plus panthéiste que polythéiste à ses origines, l'homme primitif du Latium et de la Sabine n'avait pas individualisé ses dieux comme les Grecs. Il les adorait en esprit et les invoquait en les généralisant par cette formule : « Que tu sois Dieu ou Déesse : *Sive Deus, sive Dea; sive mas, sive femina* (1). » Aussi, la mythologie grecque reconnaît-elle pour pères Homère et Hésiode, tandis que la mythologie romaine eut pour premier interprète le grave et sage Numa. Et voilà pourquoi Rome fut près de deux siècles sans qu'on vît chez elle des statues de dieux.

(1) Aul. Gell., II, 28.

Les statues vinrent avec les cultes étrangers, avec la théologie si résolûment matérielle des poëtes et des philosophes de la Grèce trouvant des symboles mystiques et une doctrine morale dans le jeu des éléments de la nature, dans l'essor des passions humaines divinisées. L'antique mystagogie répugnait à la nationalité romaine, et la république avait frappé de proscription les solennités gréco-égyptiennes d'Isis qui tendaient à la troubler, comme celles de la Cérès d'Éleusis et du Bacchus de Thèbes (1). La mythologie du Latium était plus intime et plus sévère. Les Lares sont d'origine étrusco-romaine. Alors que la Grèce se donnait libre carrière avec ses Jupiter, ses Vénus, ses Ganymède et ses Amours, Rome créait des dieux pour présider à la naissance et à la vie de l'homme. Il y eut la divinité de la grossesse, il y eut celle des douleurs de l'enfantement, et celle des enfants à la mamelle, et celle des langes, et celle des premiers pas, et celle de la puberté, et le reste. Les Grecs avaient des personnifications agriculturales dans les nymphes agraulides, filles de Cécrops : à savoir Aglaure, autrement Agraule, qui personnifiait l'usage de parquer les troupeaux; Hersé et Pandrose, l'action de la rosée sur les prairies; Érisichthon, la fécondation du germe par l'eau. A plus forte raison, chez un peuple agriculteur comme le peuple romain, ne pouvait-on non plus manquer de

(1) Voir le livre de Benjamin Constant sur le *polythéisme romain*. Cet ouvrage, où il expose le système tout particulier et réellement national de la mythologie romaine avant l'époque de la promiscuité des cultes qui prévalut vers la fin de l'empire, est un des meilleurs de cet écrivain.

divinités présidant à l'abondance des fruits de la terre. Une déesse serra le nœud de l'épi, une autre arrondit le grain; sous l'œil d'une autre le fruit se noua dans ses langes pourprés. Il y en eut pour les jardins; il y en eut pour les champs, pour les montagnes, les vallées et les bois. Voilà des faits que l'archéologue ne doit pas oublier. Dans tous les cas, l'art romain est si inférieur de style à l'art de la Grèce, qu'un œil un peu exercé n'y saurait être trompé. Mais que de discernement et de précautions pour saisir la vérité sous tant de voiles et pour déterminer l'âge et l'authenticité d'un monument sacré ou profane! Que de soins pour prononcer avec quelque certitude sur la vérité ou sur le mensonge d'une effigie, à travers toutes les défaillances de la mémoire et de la vaine science, pour ne pas s'enlacer soi-même dans les nœuds coulants de ses propres hypothèses! A vrai dire, la critique iconographique n'est née que d'hier. Espérons que le temps est venu où une érudition ferme et consciencieuse saura y faire prévaloir les données du bon sens sur les inconséquences du caprice, sur les témérités du calcul ou des systèmes.

RÉNOVATION

DU

MONDE LITTÉRAIRE ANTIQUE.

> O suavis anima! qualem te dicam bonam
> Antehac fuisse, tales cum sint reliquiæ!
> (Phædrus, *Fabul.* III, 1, 5.)

<small>Que l'invasion des Barbares n'a pas éteint toute lumière.</small>

A force de répéter que les sauvages enfants du Nord, héritiers de la conquête du monde, ont éteint le flambeau des lettres et des arts, on a persuadé à la foule que les ténèbres générales et absolues se sont étendues sur tous les trésors du savoir, sur ceux de la Grèce et de Rome, depuis l'invasion des barbares jusqu'au seuil de ce seizième siècle qu'on a un peu improprement appelé la Renaissance. Voltaire est un des écrivains qui ont le plus contribué à accréditer ce préjugé dans le siècle même où les études des laborieux Bénédictins relevaient le mieux le Moyen Age de cette injuste accusation. Le mot de Renaissance est un mot trompeur à beaucoup d'égards. Il est vrai que les premiers siècles qui suivirent la chute de l'Empire romain ne pouvaient être qu'un vrai chaos dont l'historien a peine à démêler les éléments confus. Les conquérants se disputèrent d'abord entre eux avec acharnement les lambeaux de

leur propre conquête. Les Huns, de famille scythique, battirent les Goths. Ils pillèrent, ils dépeuplèrent. La barbarie régna sur des ruines, sur des terres devenues incultes. Attila, le roi des Huns, faucha le monde comme un champ, et, de concert avec Genséric, un autre formidable barbare, il balaya Barbares et Romains. Enfin, en l'an 451, le roi visigoth de Toulouse, Théodoric, le général romain Aétius, Scythe d'origine, et le Frank Mérovée, sont en présence du *Fléau de Dieu,* dans les plaines de Champagne, où le genre humain semble s'être donné rendez-vous. La terre, qui tremble, est jonchée de cent quatre-vingt mille morts. Théodoric, percé d'un dard, au front de bataille, est tué. Attila est vaincu, mais la barbarie ne l'est pas encore, et le Hun, épargné dans sa retraite, va tourner ses armes contre l'empire d'Orient, et, après l'avoir ravagé, revient en Italie, où il meurt en 453. Genséric, acharné à sa proie, continue l'œuvre de destruction en Italie, et l'empire d'Occident va bientôt cesser d'exister. Le faible et lâche Valentinien III, qui règne alors à Rome, tue de sa main Aétius, l'un des sauveurs de l'Empire. Il est tué lui-même par le sénateur Maxime, qui prend son trône et sa femme Licinia Eudoxie. Celle-ci, dans son horreur pour le meurtrier, appelle les Vandales. Rome est assiégée pendant quatorze jours et quatorze nuits. Maxime meurt lapidé dans les rues. Avec lui périt la Rome antique, car les princes qui lui succèdent, les Avitus, les Anthémius, les Olybrius, les Glycérius, les Julius Népos, les Augustule, ne sont que des fantômes à peine couronnés. Chacun d'eux précipite comme à l'envi la ruine de la *Déesse*

Attila.

Il est vaincu. La barbarie ne l'est pas encore.

Rome, comme l'appelait Claudien (1), et donne un démenti à cette promesse d'éternité faite par Virgile au nom de Jupiter (2). C'était l'époque où l'ancienne population gallo-romaine se mélangeait d'éléments germains, franks, visigoths, bourguignons; où le travail de cette fusion, où la résistance contre la prédominance de tel ou tel élément, suscitaient chez nos aïeux les convulsions et les violences. Enfin, en 472, le roi des Hérules, Odoacre, fait la conquête de l'Italie, supprime tout à fait le titre impérial, se proclame roi, gouverne en barbare et en grand homme, et finalement Théodoric, roi des Ostrogoths, à qui l'empereur d'Orient Zénon a cédé ses droits sur l'Italie, attaque Odoacre, le bat, en 493, partage avec lui le trône à Ravenne, puis le tue.

<small>Odoacre fait la conquête de l'Italie.</small>

<small>Théodoric, roi des Ostrogoths, tue Odoacre et règne à Ravenne.</small>

Ce Théodoric, né vers l'an 457 de notre ère, mort en 526, surnommé Amale, parce qu'il sortait de l'illustre race de ce nom, dans laquelle la royauté était héréditaire chez les Ostrogoths, avait été élevé comme otage à la cour de Constantinople jusqu'à l'âge de seize ans. Livré indignement à lui seul dans cette cour corrompue; ignorant même, dit-on, — et ceci est peut-être exagéré, — les premiers éléments de l'écriture, il profita cependant si bien de ses dons naturels, qu'il sut acquérir par l'observation, par la pratique, par la conversation, une teinture de ce que les Grecs de la décadence pouvaient avoir conservé encore de con-

(1) *In Probi. et Olybr. Cons.* v. 126.

(2) His ego nec metas rerum nec tempora pono :
 Imperium sine fine dedi.
 (Virgil. *Æneid.* I, 282, 283.)

naissances sur la philosophie, la politique, la jurisprudence et l'art de la guerre. Cet homme est une des figures les plus extraordinaires du commencement du Moyen Age : conquérant implacable, tyran dans l'État et dans la religion, barbare dans le triomphe, Grec par la fourberie, Byzantin par le goût des puériles grandeurs; prince étrange, ardent, vigilant, infatigable, qui prétendait devenir le législateur de l'Italie, et n'eut que les talents d'un soldat. Ce fut un roi, non un grand homme, car il n'eut point l'art de mettre la fortune de son côté, de fondre sa nationalité dans celle de ses sujets issus de la terre des Césars et de la terre des Papes, et d'asseoir les fondements d'une monarchie durable. Aussi, en présence des Papes et des Empereurs, semble-t-il s'effacer aux yeux de la plupart des historiens. Jornandès, Goth d'origine, fort instruit dans les choses de ce temps, pour avoir été évêque de Ravenne en 552, après avoir rempli les fonctions de chancelier (*notarius*) d'un roi des Alains, en dit à peine quelques mots en son histoire, qui cependant est celle de Cassiodore abrégée. Or, de même que Henry IV se montre tout entier dans Sully, Louis XIII dans Richelieu, de même Théodoric se retrouve dans Cassiodore, son ministre. Je ne veux pas parler des histoires de celui-ci, qui sont perdues, mais de ses œuvres variées, qui renferment douze livres de lettres de Théodoric, de son petit-fils Athalaric, ou plutôt de la mère de ce prince, la régente Amalasonthe, et enfin de Cassiodore lui-même. A l'amplification près, c'est un recueil précieux qui donne toute la portée de cet homme d'État, esprit prudent, calme, réellement politique, et qui eût

Il ne sait pas fonder une monarchie durable.

Magnus-Aurélius Cassiodorus, sénateur, né vers 468, mort après 562.

sauvé la monarchie de son maître, si elle eût pu être sauvée. Mais malgré tous les efforts de Théodoric pour se concilier les grands du pays, l'Italie sentait toujours qu'elle était la chose de la conquête. Tous les yeux se tournaient du côté de l'Orient. Là était l'empereur Justin, qui ne cessait de paraître le véritable empereur.

A côté de Cassiodore brillaient encore trois noms : Ennodius, Symmaque et Boëce.

<small>Magnus Félix Ennodius, né en Gaule vers 473 mort en 521.</small>

Le premier, évêque de Pavie, était de ces prélats de l'école de Sidoine Apollinaire, plus instruits dans les lettres profanes que dans les livres sacrés. Neuf livres de lettres d'une enflure fatigante, mais utiles pour l'histoire du temps, sont restés de lui, avec de petits vers épigrammatiques, sceptiques et mondains, fort étranges sous la plume d'un évêque, et qui plus est évêque canonisé. C'est un talent de la famille pomponnée du cardinal de Bernis.

<small>Quintus Aurélius Memmius Symmachus, consul désigné en 522, mort en 526.</small>

Sept à huit Symmaque sont cités dans l'histoire et dans les lettres, à part le Sarde Cœlius Symmaque, successeur d'Anastase II sur le trône de saint Pierre, en 1498. Nous avons précédemment rappelé un des plus illustres : Quintus Aurélius Avianus Symmaque, préfet de Rome, distingué entre les derniers défenseurs du paganisme en Occident, et l'auteur de dix livres de lettres latines. Le Symmaque contemporain de Théodoric est Quintus Aurélius Memmius, sénateur, payen, comme le précédent, et non moins illustre par les vertus publiques et privées, par la grandeur d'âme et de l'esprit, et que l'on a souvent confondu avec le premier, bien qu'il y eût entre eux l'intervalle de plus d'un siècle.

Pour Boëce, qui devint son gendre par son mariage

avec Rusticiana, digne de tous deux, il était de naissance élevée et appartenait à cette grande maison des Anicius, de laquelle Claudien a dit : « De quelque membre de cette famille que vous recherchiez l'histoire, tenez pour constant qu'il est né d'un consul :

Anicius Manlius Severinus Bœthius ou Boetius, né à Rome, entre 470 et 475, mort en 526.

> Quemcumque requires
> Hâc stirpe virum, certum est de consule nasci.
> Per fasces numerantur avi, semperque renata
> Nobilitate virent (1).

A peine âgé de vingt ans, l'éclat de son nom, de sa fortune et de son savoir dans les sciences et dans les lettres, l'avait désigné au choix de Théodoric. Le roi le nomma patrice, et le patriciat lui ouvrit les portes du sénat, où sa jeune et sage parole fut écoutée avec estime. Mais le sénat n'était plus que l'ombre et le mensonge de cette grande institution historique, et Boëce, n'y trouvant pas l'emploi de son activité d'esprit, se livra avec plus d'ardeur à ses études favorites. On lui dut des traductions de Platon et d'Aristote, de Pythagore le musicien, de Ptolémée l'astronome, de Nicomaque, d'Euclide et d'Archimède (2). Il passait même pour si habile et si grand connaisseur dans la science de la musique, qu'un jour notre Clovis, dont Théodoric avait épousé la sœur Audeflède, Clovis, charmé par ouï-dire de la musique des banquets royaux de Ravenne, ayant demandé à Théodoric de lui envoyer un joueur de harpe choisi de sa main, c'est à Boëce que le roi des Ostrogoths s'adressa pour dé-

Faveur de Boëce.

(1) Première page de Claudien : *In Consulatum Probini et Olybrii,* vers 11-14.

(2) Voir Cassiodor., *Opera*, II. Epistol. 45.

couvrir la perle des artistes. « Quum Rex Francorum, convivii nostri fama pellectus, à nobis cytharœdum magnis precibus expetisset, sola ratione complendum esse promisimus, quod te eruditione musicæ peritum esse noveramus. Adjacet enim vobis doctum eligere, qui disciplinam ipsam in arduo collocatam potuistis attingere....... Cytharœdum, quem à nobis diximus postulatum, sapientia vestra eligat, præsenti tempore meliorem; facturis aliquid Orphei, quum dulci sono Gentilium fera corda domuerit (1). » La lettre est évidemment du Calabrais Cassiodore; et le dernier trait qui tourne en ridicule la cour de Clovis, et la compare à ces troupeaux de bêtes sauvages qu'Orphée traînait après soi par le charme divin de sa lyre, est bien d'un descendant de ces anciens Romains pour qui tout ce qui n'était pas *Civis Romanus* était barbare. Le Goth Théodoric, un peu moins barbare, il est vrai, que Clovis, avait appris aussi à la cour d'Orient le mépris pour l'étranger. Qu'eût dit le fier Sicambre s'il eût su comme il était lestement traité par son beau-frère et par sa cour abâtardie de Ravenne, contrefaçon de celle des héritiers de Constantin?

Pendant vingt années, Théodoric n'avait pu se passer de Boëce. Boëce était son idole et celle du peuple ostrogoth. Mais il vint à écrire un traité contre l'arianisme, et Théodoric était arien; mais soit dessein prémédité de profiter des mouvements religieux en Italie, soit hasard amené par le train naturel des idées, Justinien, qui gouvernait alors l'empire d'Orient, sous le nom de

(1) *Lettre de Théodoric* dans Cassiodore, II, lettre 40.

Justin son oncle, fit lancer, à cette même époque, un décret terrible contre les ariens de Constantinople. L'ardeur religieuse s'éveilla tout à coup chez Théodoric jusque-là indifférent, et la rivalité du politique se compliqua du ressentiment du sectaire. Déjà travaillé par des Goths rancuneux et jaloux, le roi s'irrita contre Boëce et l'accusa d'avoir conspiré le renversement de la monarchie gothique et la restauration des anciennes libertés romaines, de connivence avec l'Orient. Un arrêt de mort fut prononcé par le sénat. D'abord Théodoric commua la sentence et donna pour prison au condamné la ville de Pavie, où le malheureux écrivit son livre de la *Consolation philosophique*. Tout à coup, par un revirement dont on n'a pas le secret, le roi ordonne sa mort, et le bourreau la lui fait subir avec un abominable raffinement de cruauté, le 23 octobre 526. On lui passe autour de la tête une corde qu'on serre avec une roue, jusqu'à lui faire jaillir les yeux de leurs orbites. Puis, on lui brise les membres avec des bâtons; et comme il respirait encore, on l'achève à coups de hache. Les cris de douleur et de colère qui échappèrent à Symmaque, sur cette nouvelle, arrivèrent aux oreilles de Théodoric. Alors le roi le fit charger de fers et traîner de Rome dans les prisons de Ravenne, où il fut étranglé.

Qu'à son début, Théodoric, après avoir vaincu le roi des Hérules, Odoacre; après avoir partagé avec lui le trône, l'ait attiré dans un repas de fête tout à point pour ouvrir sa succession par l'assassinat et régner seul sur l'Italie, c'est là une de ces passes d'armes, une de ces gentillesses d'Ostrogoth à Hérule, de barbare à bar-

bare, dont est semée l'histoire de ces temps de luttes sauvages. Le premier n'a vraisemblablement fait que prévenir le second, et c'était l'acte final et conséquent d'une tragédie ouverte par des massacres. On en a eu bien d'autres à pardonner au vainqueur de Tolbiac, au néophyte de saint Remy, à l'époux de sainte Clotilde, à notre Clovis! Mais qu'après trente ans de règne sans partage, le roi des Ostrogoths ait fait condamner à mort, sur de simples soupçons et sans l'entendre, un homme inoffensif, la plus grande gloire de son trône; qu'il ait dicté contre lui tant de férocité à ses bourreaux; qu'il ait fait tuer encore sans forme de procès un vieillard vénéré tel que Symmaque, c'est pour sa mémoire une tache ineffaçable. Le marquis du Roure a écrit, avec un courage souvent heureux, la difficile histoire de Théodoric. Quels qu'aient été ses vaillants efforts pour faire ressortir le beau côté de génie qui valut à ce prince le nom de *grand*, trois noms seulement restent dans l'esprit quand on a fermé le livre, ce sont ceux de Symmaque, de Boëce et de Cassiodore, et le règne du héros Amale se résume en trois assassinats : ceux d'Odoacre, de Boëce et de Symmaque.

Théodoric sent la décadence de son pouvoir.

Déjà chargé de soixante-dix ans, le malheureux prince avait trop de sagacité pour ne pas sentir que la décadence de son établissement monarchique avait suivi la défaillance de ses propres forces, et que les menaces de l'avenir sortaient de toute part des embarras du présent. Devenu défiant, soucieux, morose, il avait voulu, pour relever ses destinées, essayer de la tardive et périlleuse ressource de la violence. La violence s'était

traduite en crimes, et ces crimes avaient été des fautes. Lui-même, à ce que rapporte Procope, mourut du dernier, et par je ne sais quelle hallucination vengeresse, il crut voir un jour dans une tête d'énorme poisson qu'on venait de servir sur sa table, la tête de Symmaque fixant sur lui des yeux étincelants. Le frisson de la fièvre le saisit, et il mourut, le nom de sa victime sur les lèvres. Cette histoire, rapportée par Procope, n'est peut-être qu'une légende. Qui le prouve? Et qu'importe ! Pourquoi d'ailleurs l'âme de Théodoric, qui avait eu parfois des mouvements si élevés, n'aurait-elle point été susceptible de remords ? Ce genre de légende n'a-t-il pas après tout son côté toujours vrai dans le cœur des nations? C'est le cri de la conscience de l'humanité, c'est l'expiation éternellement attachée aux actions mauvaises.

Le succès du livre de Boëce n'a pas peu contribué à jeter de l'odieux sur la mémoire de Théodoric. Il y règne une philosophie douce, résignée, touchante. Ce n'est pas encore le christianisme : le nom même du Sauveur, du Consolateur suprême n'y est pas une seule fois rappelé ; pas la moindre allusion, si lointaine qu'elle puisse être, à l'Évangile ; mais c'est la pure doctrine pythagoricienne qui mêle l'ardeur ascétique à la science ; c'est le néo-platonisme avec ses audaces et ses périls, dans ce qu'il peut avoir de plus pur, de moins éloigné de la foi, de plus réellement philosophique sur la psychologie, la métaphysique et la théodicée (1). A la

Le livre de la Consolation.

(1) Voir sur la question du paganisme de Boëce et sur le paganisme de Symmaque, dont on a fait non pas seulement un sage, mais un saint martyr de la foi chrétienne, l'introduction à la traduction fran-

vérité, dans l'œuvre de Boëce, rien n'est à lui que la manière de dire, mais il dit bien; s'il n'a plus l'exquise saveur des écrivains du siècle d'Auguste, il a encore le souffle romain, et son livre, entremêlé de prose et de vers pleins d'élévation et de charme, peut être regardé comme le dernier effort du génie de la muse latine. Tout ce qui l'entourait lui était inférieur, et sa langue est plus belle que celle de Cassiodore. Romain dans le cœur, vrai fils d'une de ces grandes familles patriciennes aux longs souvenirs, il se complaît à évoquer le nom des grands héros de la philosophie et des martyrs de la liberté (1); il flétrit d'un fer rouge d'illustres voleurs publics venus d'Ostrogothie (2); il traite les courtisans de « chiens du palais, *palatini canes* » (3); et dans une allusion assez transparente, il compare le roi lui-même à Néron (4). Si le livre a

çaise de la *Consolation* qu'a donnée cette année M. Louis Judicis de Mirandol (Paris, Hachette, 1861), œuvre de savoir et de conscience.

Il paraîtrait, suivant M. de Mirandol, que Boëce, dont le prénom était *Severinus*, a été confondu avec saint Severin. Le grand pape Sylvestre II, qui a écrit une belle épitaphe pour le tombeau de Boëce, réédifié en 996, ne s'y est pas trompé. Il le vante sur tout ce qu'il avait de génie et de vertus, et s'abstient de parler de son christianisme.

(1) *Consol.*, I, 6. « Quod si Anaxagoræ fugam, nec Socratis venenum, nec Zenonis tormenta, quoniam sunt peregrina novisti; at Canios, at Senecas, at Soranos, quorum nec pervetusta, nec incelebris memoria est, scire potuisti. »

(2) *Consol.*, I, 8. Boëce nomme ces concussionnaires, qui aujourd'hui sont oubliés. L'un d'eux, appelé Conigaste, se ruait sur le bien des faibles; un autre, nommé Triguilla, intendant du domaine de la couronne, était un déprédateur effronté. Il est évident que par son austérité, qui frappait partout où elle voyait le mal, Boëce s'était fait d'irréconciliables ennemis.

(3) *Consol.*, I, 8.

(4) *Consol.*, II, 12.

transpiré jusqu'au méfiant Théodoric, il n'en fallait pas davantage, comme l'a pensé M. du Roure, pour allumer les dernières colères qui ont livré Boëce aux bourreaux. Malheur à qui devance son siècle!

Moins Romain sans doute que Boëce et que Symmaque, Cassiodore ne fut point impliqué dans la catastrophe. Il servit même la régente Amalasonthe, après la mort de Théodoric. Mais quand, affaissé sous le poids de soixante-dix ans et de cinquante années de travaux assidus, il vit l'établissement de son maître craquer de toute part sans ressource; quand il eut reconnu l'impuissance et l'inutilité d'un plus long dévouement, il se retira dans son pays et fonda le fameux couvent de *Vivaria* (Viviers), auquel il donna une règle particulière analogue à celle de saint Benoît. Là se groupèrent autour de lui des moines lettrés. Il fit chercher partout à grands frais de bons manuscrits, fonda une bibliothèque considérable, et dressa les frères à la copie des livres, dans les intervalles de la prière. Lui-même se fit calligraphe et copiste, tout en composant des histoires, des traités de métaphysique et de morale, des commentaires sacrés, tout en faisant des recueils de lettres et construisant des horloges qui, alors, étaient ouvrage de savant. C'est de lui, dit-on, que date l'occupation régulière des couvents à la reproduction des livres, à la peinture des missels. Toujours est-il qu'il contribua à la conservation de nombre de classiques anciens.

Cassiodore.

Fonde un couvent où l'on reproduit de bons livres.

Tandis qu'il se livrait à ces paisibles conquêtes, l'Italie continuait à se consumer; et les derniers successeurs de Théodoric, Vitigès et Totila, celui-ci surtout,

faisaient une magnifique mais vaine résistance contre les généraux des Grecs, Bélisaire et Narsès ; et vingt ans après la mort du fondateur de la monarchie des Goths, la tempête avait balayé les derniers débris de son œuvre.

<small>La littérature grecque se maintient.</small> Cependant la littérature grecque se maintenait. Avant la décadence, on avait vu des femmes grecques soutenir la gloire de la philosophie et des lettres. Quand le temps, soit altération dans les mœurs, soit progrès, soit l'un et l'autre à la fois, eut modifié les coutumes de la Grèce payenne, la femme avait cessé de se renfermer dans le sein du gynécée, et plusieurs se produisirent avec des talents brillants sans rien perdre de leur considération. Ainsi, nous avons déjà vu la Pamphila dont parle Photius, et qui, près de son mari, s'était distinguée, sous le règne de Néron, au milieu d'une société d'élite, dans cette ville d'Alexandrie d'Égypte, à la fois l'entrepôt du commerce de l'Orient et le centre d'un nouveau mouvement intellectuel qui jadis avait fait le grand éclat et la gloire exclusive d'Athènes, au temps de sa liberté. Alexandrie lui rendait à sa manière ce qu'elle en avait reçu, et la ville du divin Platon, d'Anaxagore et de Démosthène, vit des sectateurs de la philosophie néo-platonicienne d'Ammonius Saccas, de Plotin, de Porphyre, d'Iamblique. Mais la conquête macédonienne, mais la conquête romaine, en affaissant les âmes, y avaient arrêté l'efflorescence poétique. Qu'étaient devenus ces jours où Socrate s'entretenait avec ses amis et ses disciples sur les rives de l'Ilissus ou sous les platanes sacrés, au bruit d'un chœur de cigales ! Néanmoins, Athènes gardait encore quelque chose de son antique renommée, et, par la tradition de ses élé-

gances, elle était restée la capitale des arts et des lettres. Le respect avait toujours les yeux tournés vers elle, et l'on venait de Rome pour rêver et se souvenir. Vers la fin du quatrième siècle de notre ère et le commencement du cinquième, une femme dont l'esprit attique avait le vol de l'ancienne philosophie académique, Asclépigénie, la petite-fille de Nestorius, la fille du platonicien Plutarque, la femme respectée du philosophe Archiades, y enseignait, en chaire publique, les plus pures notions de la philosophie socratique. De son côté, la fille du célèbre mathématicien Théon, Hypatie, renommée pour sa beauté, plus belle encore de ses talents et de sa vertu sans faste, professait à Alexandrie, devant un concours immense d'auditeurs, les mathématiques et la philosophie. Les rêveries du mysticisme de l'école de Plotin se mêlaient, il est vrai, à son enseignement ; mais le miel de la saine morale coulait de ses lèvres ; et elle eut cet honneur qu'elle compta au nombre de ses élèves l'illustre Synésius, fort jeune alors, qui depuis embrassa le Christianisme et devint évêque de Ptolémaïs. Les hymnes qu'il se plaisait à composer prirent un accent plus sublime, dès qu'il fut baptisé, et le style pompeux et affecté de ses lettres emprunta de ses idées nouvelles une gravité inconnue. Son respect pour la payenne Hypatie fut toujours le même. Hypatie ne cessa d'être une de ses muses inspiratrices. C'est auprès d'elle que, dans ses chagrins, il cherchait des consolations, et il avait accoutumé de dire que le cœur de « la philosophe », comme il l'appelait, était, avec la vertu, son plus sûr asile (1). Pour-

Asclépigénie enseigne la philosophie à Athènes.

Hypatie l'enseigne à Alexandrie.

Synésius.

(1) Lettre LXXXI, 80.

La jeune Hypatie est égorgée dans une émeute chrétienne.

quoi faut-il que cette sage et savante fille ait été victime d'une émeute chrétienne suscitée par le fanatisme d'un scribe, peut-être aussi par les imprudentes prédications de saint Cyrille, qui injustement la croyait complice des persécutions exercées contre les chrétiens, que cependant elle aimait. Entraînée dans une église, elle fut égorgée, et son beau corps, profané, mis en lambeaux, fut traîné dans les rues et livré aux flammes. Elle avait beaucoup écrit, mais tous ses livres, déposés à la bibliothèque d'Alexandrie, ont péri avec elle dans un incendie.

Tandis qu'un coin démembré de l'ancien empire des Romains était demeuré intact et que Constantinople perpétuait ses traditions tout en les altérant; tandis que Justinien reconquérait une partie de l'Italie violée par les Barbares et créait un code de lois digne de temps meilleurs et destiné à durer plus que son empire, le Moyen Age, qui succédait au soleil couchant de l'antique civilisation, assimilait, fondait entre eux ses éléments. Le conquérant, à la fois dominateur et vaincu, acceptait la religion et la langue de la terre conquise; c'était tendre à en subir les mœurs. De son inculte énergie, de sa sève puissante, il retrempait, fécondait les débris gisants des civilisations grecque et romaine; le droit germanique allait se fondre dans le droit romain, et la vitalité du Christianisme achevait la transmutation. De là sortaient des faits qui ont leurs enseignements propres. De là naissaient les tendances, les aspirations, les idées, les mœurs, les institutions particulières qui sont l'essence du Moyen Age, et ne sont en réalité ni l'ancien ni le moderne, à savoir :

Progrès du Moyen Age.

féodalité, monarchisme, hiérarchie ecclésiastique, chevalerie, corporations, croisades. Ces dernières ont reconstitué les grandes armées décomposées par les cantonnements de la féodalité; et les grandes armées permanentes ont affranchi les souverains de la dépendance des grands vassaux. La chevalerie commence chez les Maures et chez les Chrétiens, et de la chevalerie historique qui exaltait le courage et l'honneur, est née la chevalerie romanesque, qui, sous l'invocation de la Vierge, exaltait le culte de la beauté, et consacrait avec un généreux enthousiasme la respectueuse déférence du sexe fort pour les mérites et les graces du sexe faible. En résumé, on le voit, le Moyen Age fut l'œuvre du Christianisme, mêlé au tempérament des barbares et aux institutions germaniques.

Du sein de cette société renouvelée, apparaissent de grandes figures : Clovis dans les Gaules, Mahomet en Asie, et plus tard Charlemagne dans notre Occident. Puis éclatera le réveil des lettres.

Nul doute qu'au bruit des pas du cheval d'Attila n'ait succédé une époque de barbarie, et que l'ignorance ne soit devenue plus dominante que les lumières; mais enfin toute culture classique n'avait pas cessé, et plus d'une trace de civilisation ancienne se retrouve, sous des transformations plus ou moins essentielles, dans ce Moyen Age qu'on avait peint comme si déshérité. L'Église était devenue le centre de la société, et les couvents avaient continué l'œuvre de Cassiodore. C'est là que se sont formés tous les hommes distingués par des talents extraordinaires. La langue latine s'infiltra dans les langues des Barbares, les transforma, et,

Toute culture littéraire classique n'avait pas cessé.

de degré en degré, devint la langue des actes publics et des annales de la nation. Du quatrième au huitième siècle, saint Ulphilas, l'apôtre des Goths, qui traduisit la Bible en langue gothique pour le peuple, et qui assista en 360 au concile arien de Constantinople (1); Sulpice Sévère, d'Aquitaine (2); Sidoine Apollinaire (3); saint Grégoire de Tours, Guillaume de Tyr; Isidore de Séville (4); Jornandès; Bède le Vénérable (5), écrivirent en latin. La plupart de nos chroniques anciennes, de nos cartulaires, de nos coutumiers de villes, étaient également en cette langue, et quand, au dernier siècle, l'infatigable dom Rivet voulut écrire l'histoire littéraire de la France et traiter de l'origine

(1) Woefel, dit saint Ulphilas, évêque des Goths, était de famille originaire de Cappadoce, ainsi que son contemporain Philostorge. Saint Jérôme est dans l'émerveillement devant sa science et sa piété. On a conservé des fragments de la curieuse version biblique de cet homme extraordinaire, dans deux manuscrits : le *Codex argenteus*, ainsi nommé de son écriture en lettres d'argent sur vélin pourpre et de sa reliure en argent massif, et le *Codex carolinus* (du nom de Charlemagne) qui est à la bibliothèque de Brunswick-Wolfenbuttel. Le premier figure dans la bibliothèque de l'université d'Upsal.

(2) Sulpice Sévère, né dans le quatrième siècle, mort en 410, a écrit en assez bon latin.

(3) Sidoine Apollinaire, évêque de Clermont, préfet de Rome sous l'empereur Avitus, son beau-père. Né à Lyon vers 430, il a écrit en vers des lettres fort utiles pour l'histoire de son temps.

(4) Fils d'un gouverneur de Carthagène, Isidore de Séville fut évêque de cette dernière ville en 601. Il a écrit une Chronique des Goths fort curieuse, réputée plus exacte sous le rapport des origines que celle de Procope et de Jornandès.

(5) Bède, né dans le comté de Durham en 675, mort en 735, a écrit l'histoire ecclésiastique des Anglais, dans le couvent où il était moine, et dont il n'était point sorti. Son livre, fort souvent légendaire, lourd, barbare de style, n'en est pas moins l'œuvre d'un savoir profond et d'une âme d'élite.

et des progrès, de la décadence et du rétablissement des sciences parmi les Gaulois et parmi les Français, il rencontra partout la langue latine. Une chose remarquable toutefois, c'est que le grec, après les beaux siècles, s'est maintenu plus longtemps dans sa pureté que le latin. Nous avons déjà vu que les Pères grecs avaient mieux conservé le dépôt de la langue et plus approché de la parole d'or des grands maîtres, que ne l'avaient fait les Pères latins. Saint Jérôme a des passages brillants, mais il est inégal. Saint Augustin dédaigne le joug de la grammaire et de la rhétorique.

Chez nous, les copistes de livres, les enlumineurs de missels multipliaient les livres anciens, les Bibles, les antiphonaires, et produisaient des chefs-d'œuvre d'art. Une âme pécheresse se rendait agréable devant Dieu en se livrant à l'étude des lettres. La calligraphie comptait comme vertu, et le diable n'y trouvait à mordre. Ainsi, en 1050, il y avait dans la portion du diocèse de Lisieux qui fait maintenant partie du département de l'Orne, une moinerie, abritée au fond des forêts, l'abbaye d'Ouche, de l'ordre de saint Benoît, fondée primitivement par un saint orléanais, saint Evroult, et relevée par un homme de prières et de bonnes œuvres, l'abbé Théoderic. Celui-ci était également un calligraphe qui a laissé aux jeunes religieux d'Ouche d'illustres monuments de son talent. Il y eut de sa main un *Graduel*, l'*Antiphonier*, les *Collectes*. Son neveu, Radulphe, une plume patiente, un *librarius* de premier ordre, copia l'*Heptateuque*, c'est-à-dire les sept premiers livres de l'Ancien Testament, et un *Missel* dans lequel on chanta journellement la messe. Un

Chez nous on gagne le paradis en se faisant calligraphe.

L'abbé Théoderic de l'abbaye d'Ouche.

moine, nommé Hugues, fit une copie du *Décalogue* et de l'Exposition sur Ézéchiel. Le prêtre Roger fit une copie de la troisième partie des *Livres moraux*, des *Paralipomènes* et des *Livres de Salomon*. C'est de cette école que sont sortis des copistes excellents, tels que Bérenger, qui fut depuis appelé à l'évêché de Venouse, Goscelin, Rodolphe, Bernard, Turquetil, Richard, et nombre d'autres qui remplirent la bibliothèque de Saint-Evroult des traités de Jérôme et d'Augustin, d'Ambroise et d'Isidore, d'Eusèbe et d'Orose, et des œuvres encore d'autres docteurs. L'homme de Dieu, le bon Théoderic, les encourageait de la voix et leur soufflait l'esprit de zèle (1) en leur contant qu'un frère, coupable de beaucoup de fautes, mais écrivain d'insigne talent, avait rendu son âme après s'être imposé de lui-même la tâche de parfaire de sa plume un volume énorme de la loi divine : « quoddam ingens volumen divinæ legis sponte conscripsit. » Accourut l'esprit malin, qui, portant contre lui d'âpres accusations, compta du doigt l'énorme kyrielle de ses péchés ; mais les saints Anges étaient là qui opposèrent le livre sacré copié par le frère dans la maison de Dieu, et qui, comptant lettre à lettre, compensèrent d'autant de péchés l'addition mortelle. Une seule lettre dépassa le nombre, et le moine copiste fut arraché aux griffes du démon, qui n'avait plus à objecter encore la moindre

(1) Orderici Vitalis, *Angligenæ cœnobii Uticensis monachi, historiæ ecclesiasticæ libri tredecim.* Édition de la Société de l'histoire de France (1840), t. I, p. 47.

Orderic Vital, né en 1075, à Attingham en Angleterre, sur les bords de la Saverne, est des plus curieux annalistes de son temps.

peccadille vénielle. « Et singillatim litteras enormis libri contra singula peccata computabant. Ad postremum una sola littera numerum peccatorum excessit, contra quam dæmonem conatus nullum objicere peccatum prævaluit. » Et la suprême clémence fit grâce au frère, ordonna à son âme de retourner au corps qu'elle avait animé, et, dans sa bonté ineffable, lui donna le temps de corriger sa vie (1). Honneur à ces plumes patientes et courageuses des couvents !

Le grec, qui avait d'abord jeté une si vive lumière après les temps classiques, avait fini par être moins cultivé que le latin. Vint même une époque où il cessa à peu près de l'être en Occident, et où dans les ouvrages latins les copistes laissaient en blanc les citations grecques. Qui ne connaît en effet le dicton si célèbre : « C'est du grec, cela se passe : *græcum est, non legitur?* » Aussi est-il fréquent de rencontrer des manuscrits offrant ce genre de lacune. Ainsi, la Grèce, qui aux jours de sa jeunesse et de sa force, avait enfanté les systèmes philosophiques comme sans les compter; la Grèce, cette mère féconde en génies créateurs de toute sorte, et qui marchait dans l'ombre d'Homère comme à la suite d'un dieu, avait fini par devenir à peu près inconnue, même dans nos couvents. Une scholastique bonne au plus à embrouiller la raison humaine, ignorait ce qu'avaient, au beau temps, pensé Socrate, Épicure et Zénon. Le théâtre qui s'était montré national autant que religieux; qui, lié à toute l'existence des peuples, avait été à la fois un hom-

Le latin est plus en honneur que le grec.

L'étude de la langue grecque s'éteint.

(1) *Id.* ibid., p. 49.

mage de piété, une école de patriotisme, un monument de génie politique, était mort ou à peu près, enseveli sous les ruines. En un mot, le grec n'était plus qu'un vague souvenir gardé par de très-rares adeptes. La tradition avait bien perpétué le nom du poëte Homère dans les chronologies fabuleuses, si populaires jusqu'à la Renaissance. On marquait bien une date avec ce nom antique comme avec celui de Salomon : « Du temps de Salomon et d'Homère, » disait-on. Théroulde et Jean de Meung vont bien jusqu'à le nommer. On le trouvera aussi mentionné dans la *Vie nouvelle* de Dante, mais ce n'est pas lui, c'est Virgile qu'il a choisi pour son conducteur en sa Divine Comédie. Il n'était pas le père, il n'était pas le dieu. Un Phèdre travestit Homère en Italie et lui vole son nom. En Grèce même, des versions byzantines, les Iliades apocryphes de Darès de Phrygie et de Dictys de Crète, vont disputer aux vrais manuscrits leurs rares lecteurs ; et alors qu'à la voix de Pétrarque et de Boccace la grande figure sera dévoilée, alors qu'on imprimera de l'autre côté des Alpes l'original, la France s'obstinera encore à la reproduction des imitations. On célébrera aussi souvent les hauts faits d'Hector, « la fleur de chevalerie du monde », que ceux de Roland, que les vertus d'Ogier le Danois, mais cet Hector sera un mensonge, un Hector travesti. Enfin, le véritable Homère apparaît traduit en latin par Laurent Valla. Jehan Le Maire de Belges le lit et l'admire dans cette version : il le trouve « beau, délectable, sentant bien son antiquité, » et il en translate presque mot à mot le grand épisode du combat de Pâris et de Ménélas, et l'entretien de Priam et d'Hélène sur les

Les œuvres d'Homère sont oubliées ou travesties.

murailles de Troie. Enfin, Dorat, Muret, Turnèbe, l'enseignent, Ronsard le goûte et se fait Grec. Ce n'est pas tout, Pindare aussi était si peu connu au Moyen Age, qu'on lui attribuait un abrégé de l'Iliade en hexamètres latins. Dorat l'indique à Ronsard et Ronsard l'imite. Le mot *pindariser* est de lui. Enfin on a commencé à enseigner le grec au collége de France en 1530.

Moins déshéritée dans le naufrage général, Rome, chez qui rien n'avait apparu qui ne fût le fruit de l'imitation, avait conservé du crédit; et si un latin barbare avait traditionnellement remplacé la langue de Cicéron, du moins quelques-uns de ses écrivains classiques avaient gardé leur piédestal. Tandis que les œuvres de cet Aristote à qui l'avenir réservait ses fanatiques et ses martyrs, étaient, à l'exception de son *Organon,* tombés en un complet oubli et ne devaient reparaitre avec éclat dans l'Europe moderne qu'avec les Arabes; tandis que Platon ne devait refleurir d'une fraîche nouveauté que sous la protection des Médicis, et que le véritable Homère attendait encore des admirateurs, Virgile, qui, malgré toute la puissance créatrice de son imagination, s'était fait tour à tour le disciple de Théocrite, d'Hésiode et d'Homère, avait eu cet heureux privilége de ne jamais cesser d'être admiré, et Ovide, toujours connu, était même lu davantage, à cette époque, à la montagne du quartier Latin, qu'il ne l'est de nos jours. Mais les fortes têtes des couvents, mais en plein soleil l'Université de Paris, luttaient d'un ferme courage contre l'ignorance, et une renaissance classique allait éclater au treizième siècle. Ce siècle occupe dans l'his-

<small>Aristote.</small>

<small>Platon et Homère ignorés.</small>

<small>Renaissance classique au XIII^e siècle.</small>

toire littéraire que publie la savante Académie des Inscriptions et belles-lettres, six volumes in-quarto, pleins de faits et de citations d'auteurs contemporains souvent remplies d'intérêt et d'éloquence.

Les couvents, disions-nous, avaient conservé le dépôt des connaissances humaines; mais dans ces temps d'obscurité, l'horizon s'était rétréci; la vue était devenue plus courte. Le moine écrivait l'histoire du monde du fond de sa cellule et faisait tout graviter dans l'orbite de son monastère : l'histoire personnelle de sa communauté était pour lui l'histoire du monde. Emporté au loin dans le vaste ciel de son imagination mystique, il multiplie les légendes, en même temps que l'alchimiste multiplie ses merveilles; la superstition, les miracles de la sorcellerie; la scholastique, ses bizarreries théologiques, et que des hérésies toujours renaissantes viennent protester contre l'absolutisme du Saint-Siége, contre l'ignorance et les désordres d'une grande partie du clergé. Les sectes diverses se font de Dieu une image étrange. La dévotion s'alimente d'une foule de traditions, où, sous la barbarie du Moyen Age chrétien, respire encore la légende antique du paganisme. Le mythe du prêtre Jean, prince et pontife comme le pape et le grand lama, et vieux comme l'Ancien des mondes, habite à quelques lieues du paradis terrestre et s'abreuve aux eaux qui en découlent. C'est dans ses domaines que renaît le phénix, que jaillit la vraie fontaine de Jouvence, que croissent les rubis, les saphirs, les émeraudes et les escarboucles; que mûrit l'arbre de vie gardé par le serpent. Cette fontaine de Jouvence n'est-elle pas le fleuve de joie dont parle le Grec Théopompe? Le ser-

pent gardien du pays des miracles n'est-il pas le fameux dragon des Hespérides?

Jadis la poésie, fille de l'imagination, était reine; aujourd'hui le doute, fils de l'orgueil, est roi.

Le Christianisme et le bon sens ont triomphé, et en plein cœur du Moyen Age on trouve dans les cloîtres et dans les villes des hommes qui dominent leur siècle par la profondeur de leurs méditations sur les mystères de la religion, de la philosophie et des lettres. Alcuin et Éginhard sont dignes de Charlemagne qui les tient auprès de sa personne. Pierre Abélard, le moine Roger Bacon, Albert le Grand, saint Thomas d'Aquin, sont de grandes lumières. Malheureusement ces lumières brillent pour le petit nombre. C'est alors que tout à coup, du sein des ténèbres, une main puissante parut qui ralluma vaillamment le flambeau en Italie, dans cette terre toujours privilégiée de la gloire et toujours aussi du malheur. Cette main fut celle de Dante Alighieri, phénomène inexplicable, mélange inconcevable d'un ardent patriotisme et d'une haine presque factieuse contre la patrie; d'une âme doucement aimante et d'une amère misanthropie; d'un esprit servilement scholastique et d'une raison fièrement indépendante; d'une respectueuse adoration pour l'antiquité, et d'une originalité hautaine qui se fait à soi-même sa poétique et s'affranchit de tous les exemples, tout en se pliant aux formes symboliques de son siècle. Tout à l'heure son vers coulera doux, délicat, précis, harmonieux; plus loin il roulera comme une lave, à travers la subtilité et le mysticisme de la pensée, des mots pleins de rudesse, de force brûlante, de coloris ardent. Entre les Noirs ou Guelfes, et les

Dante paraît et répand la lumière. Né en mai 1265, mort le 14 septembre 1321.

Blancs ou Gibelins, qui se disputent Florence ; entre le Saint-Siége et la liberté politique qui se disputent l'empire de la terre et de l'opinion, il sait rester lui-même. De toutes parts, on court vers la liberté, mais pour s'en faire une arme contre son voisin. Au bruit du choc violent des intérêts qui se froissent, l'anarchie a passé jusque dans les régions intellectuelles. On a commencé à croire ou à ne pas croire à volonté. Chacun a fait son choix parmi les erreurs régnantes. Le jurisconsulte prêche l'athéisme et l'obéissance absolue ; le moine, l'infaillibilité du Saint-Siége et la licence républicaine, pour assurer l'infaillibilité de ses propres opinions et de ses actes. Étouffée sous les préjugés de l'intérêt et sous ceux de l'ignorance, la vérité seule n'a point d'organe. C'est au milieu de cette confusion que l'œil doit te suivre, immortel Alighieri, pour mesurer toute ta grandeur. C'est là qu'il faut aller chercher toute la force de ta raison, la supériorité de tes lumières, la hauteur de ton âme, tes généreux ressentiments et ton inflexible droiture : toutes ces nobles qualités enfin qui te valurent l'ingratitude de tes concitoyens, l'exil et les souffrances, et qui ont fait de toi l'Homère des temps modernes.

Malheureuse Italie, toujours divisée (et sa division est sa ruine), quelquefois indépendante, jamais libre ! Elle s'affranchit des Goths, mais pour devenir successivement la proie des Franks, des Lombards, des Grecs, des Sarrasins, des Normands, des Espagnols, des Français, des Allemands ! Puisse le rêve d'unité qui séduisit ses grands génies du Moyen Age et de la Renaissance se réaliser de nos jours, et cette patrie du Beau faire refleurir ses antiques gloires ! Le laurier de Virgile et

d'Horace n'a pas épuisé le sol qui vit naître le Dante, l'Arioste et le Tasse.

Désormais l'impulsion est donnée. Mais encore une fois les ténèbres n'avaient pas été entières. L'histoire de l'Égypte, affranchie du joug successif de la Grèce et de Rome pour devenir la proie de l'Islam, fait connaître le rôle que les Arabes ont joué dans les lettres. Le khalife Al-Mamoun, vers 840, avait fait fabriquer des instruments d'astronomie et avait des livres. Sous les khalifes Ommiades, la poésie avait été en honneur; sous les Abbassides, le mouvement littéraire avait jeté tout son éclat, et l'on avait vu les Arabes arriver au faîte de la civilisation, alors que le Moyen Age occidental ne secondait point les lettres et s'assoupissait dans l'ignorance. Abou-Temim-Maad-al-Mostanser-Billah, cinquième khalife Fatimite d'Égypte, qui était monté sur le trône l'an 1036 de notre ère, avait possédé un des trésors les plus riches, une des plus magnifiques collections d'objets d'art, avec une des plus splendides bibliothèques qui eussent existé dans ces temps de luxe oriental. Indolent, irrésolu, noyé dans les plaisirs, il se croyait au faîte d'une impérissable grandeur, quand son pouvoir, miné par d'incessantes révoltes, croula sous les armes du meilleur de ses propres généraux. Les Turks exigèrent qu'il leur abandonnât, au plus vil prix, pour leur solde, son riche mobilier, ses pierreries, ses vases, ses émaux, ses armes, ses tentes, ses cristaux de roche, ses manuscrits autographes, toutes richesses incomparables dont la nomenclature seule éblouit l'imagination. Cette catastrophe fit voir tout ce que le mouvement littéraire et scientifique avait suscité de

monuments. La bibliothèque des khalifes était dans le grand palais du Caire et se composait de quarante chambres qui renfermaient une profusion de livres manuscrits sur toute sorte de matières. Un jour que l'on avait parlé devant le khalife Aziz du Kitâb-al-Aïn de Khalil-ben-Ahmed, ce prince fit apporter de sa bibliothèque plus de trente exemplaires de cet ouvrage, et, entre autres, le manuscrit autographe. Un autre jour qu'on lui offrait une copie de l'histoire de Tabary, il fit voir qu'il en avait déjà vingt exemplaires, sans compter l'original de la main de l'auteur. La bibliothèque renfermait dix-huit mille volumes sur les sciences des anciens; deux mille quatre cents exemplaires du Coran, écrits par les plus illustres calligraphes et ornés d'arabesques incomparables. Le brigandage du Turk jeta au vent des coffres remplis de plumes taillées par Ibn-Moklah, Ibn-al-Bawab, et autres écrivains célèbres, dont les caractères surpassaient en beauté toutes les écritures connues. Des volumes qui n'avaient point leurs pareils pour la beauté du caractère et la magnificence des reliures, furent livrés à des esclaves qui arrachèrent les couvertures pour se faire des souliers, et brûlèrent toutes les feuilles, sous prétexte que provenant des khalifes, elles contenaient une doctrine hérétique. Nombre de livres précieux furent mis en pièces, nombre périrent sous les eaux ou passèrent à l'étranger. D'autres qui avaient échappé à l'eau et à la flamme furent jetés à l'abandon dans les plaines voisines d'Abiar. Ainsi furent perdus ou dispersés des recueils de traditions, des traités de grammaire, d'astronomie, d'alchimie, des chroniques générales, des histoires

RÉNOVATION GÉNÉRALE DES LETTRES. 467

particulières. Il y avait, au rapport d'un écrivain arabe, plus d'un million six cent mille volumes. « C'était la bibliothèque la plus considérable qui existât dans tout l'empire musulman, et qui pouvait passer pour une des merveilles du monde. » Ibn-Sourah, un courtier de livres, puisa dans ces dépouilles de quoi trafiquer pendant plusieurs années (1).

L'impulsion générale, avons-nous dit, avait été donnée, et le flambeau que quelques fidèles n'avaient cessé de se passer comme de main en main, allait rallumer tous les esprits pour ne plus s'éteindre. Une ère nouvelle s'ouvrait pour l'esprit humain. Enfin, au quatorzième et au quinzième siècle, la Grèce et les pays latins se couvrirent d'une armée d'explorateurs courant à la découverte des reliques du passé, comme pour expier tant d'années de silence.

Désormais l'impulsion est donnée.

Ce fut alors une ardeur générale, un zèle enflammé qui ressuscita les œuvres classiques en Italie, et qui fut contemporaine de l'apparition des chefs-d'œuvre nouveaux, comme un premier enthousiasme et une première renaissance de l'antiquité avaient été suscités au treizième siècle par Dante. Rien d'intéressant comme de suivre dans la correspondance des lettrés italiens de cette époque leurs chasses aux manuscrits. Rien d'intéressant comme leurs ravissements, leurs idolâtries, leurs félicitations mutuelles, leurs chants de

On recherche avec ardeur les restes de l'antiquité.

(1) Voir les *Mémoires géographiques et historiques sur l'Égypte et sur quelques contrées voisines, etc.*, par ÉTIENNE QUATREMÈRE, *professeur de littérature grecque à l'Académie de Rouen. Vie de Mostanser.* Paris, Schœll, 1811, t. II, pages 365 et suivantes. Ces Mémoires sont très-riches en faits, et de la plus agréable lecture.

30.

triomphe, parfois leurs lamentations de condoléance ou de reproche, suivant qu'ils ont été heureux ou malheureux. Et ces paroles étincellent de loin à loin d'une véritable éloquence. Les *découvreurs* firent un tel bruit de leurs fouilles savantes, qu'ils mirent le feu aux prix. Les écrits anciens devinrent bientôt en Europe l'objet d'un commerce important. Les juifs mêmes en arrivèrent à les considérer comme des nantissements précieux. Un étudiant de Pavie, réduit aux expédients, releva sa fortune par la mise en gage d'un corps de lois manuscrit, et un grammairien, ruiné par un incendie, rebâtit sa maison avec le prix de deux petits volumes de Cicéron. On vit des lettrés se saigner jusqu'à la dernière obole pour posséder quelqu'un de ces débris du temps, qu'ils ne comprenaient pas toujours à merveille. On fit plus de cas de la découverte d'un classique que de l'acquisition d'une province. La simple conquête des œuvres d'un des génies de l'antiquité équivalut presque, dans l'opinion enthousiaste, à la gloire de l'auteur même, et je ne sais si la découverte due au génie de Christophe Colomb, dotant le vieux monde d'un monde nouveau, eût suffi pour distraire de cet emportement des esprits.

Parmi les hommes quelquefois pleins de valeur et de génie que distinguèrent cette ardente abnégation, cette humble et admirable industrie, il faut surtout compter le divin Pétrarque, dont le nom est lié à tous les noms célèbres du quatorzième siècle, et s'est mêlé à tous les événements politiques et littéraires qui ont signalé cet âge mémorable. Parmi ses lettres, qui sont la partie la plus curieuse et la plus historique de ses

œuvres latines, et où, toujours poëte, comme dans ses autres écrits, son esprit est souvent dupe de son imagination, on trouve de magnifiques paroles sur ses odyssées classiques. C'est lui qui le premier révéla au monde savant les textes de Sophocle, quelques Oraisons de Cicéron, ses Lettres *Ad familiares* et ses Lettres à Atticus. Ému d'une sorte de saint respect, et ne voulant pas confier ces trésors aux mains de scribes vulgaires, il les copia de sa main ; et signalé entre tous par ses talents calligraphiques, il a laissé, dans la copie même de Cicéron, un monument qui se conserve encore à Florence, à la Laurentienne, auprès de l'original antique (1). Son avidité pour l'acquisition de manuscrits anciens avait eu un tel retentissement public, qu'il reçut de Constantinople une copie des Œuvres complètes d'Homère, sans l'avoir demandée.

Textes de Sophocle et lettres de Cicéron retrouvés.

Un des plus grands *découvreurs* fut aussi le Florentin Poggio Bracciolini, habile humaniste, qui avait étudié les lettres latines sous Jean de Ravenne, et les lettres grecques sous Emmanuel Chrysoloras, le maître de Guarino et d'Aurispa, les fameux professeurs de cette Université de Ferrare qui, au quinzième et au seizième siècle, donna aux lettres un si bel essor. Pendant qu'il était au concile de Constance, en 1416, il avait exhumé de la poussière de l'abbaye de Saint-Gall, « au fond d'une sorte d'oubliettes : *in teterrimo quodam et obscuro carcere* », où l'on n'eût pas même, dit-il, voulu

Le Poggio fait des prodiges en découvertes.

(1) Voir ses lettres *De scriptis veterum indagandis* et *De libris Ciceronis*. Les lettres de Pétrarque ont été imprimées pour la première fois en 1484, sans nom de lieu. Né à Arezzo le 20 juillet 1304, il était mort cent dix ans avant cette publication, le 18 juillet 1374.

jeter les condamnés à mort (1), des trésors inconnus.

Quintilien découvert.

Dans ce nombre étaient les *Institutions oratoires* de Quintilien, dont la découverte lui inspira des paroles d'un enthousiasme lyrique (2). Là ne se bornèrent point ses bonheurs de découverte : il nous a rendu par semblable rencontre une partie des écrits d'Asconius Pedianus, l'ami de Virgile; les treize premiers livres de Valerius

Découverte d'Ammien Marcellin et de Lucrèce.

Flaccus; seize livres d'Ammien Marcellin; un morceau sur les Bornes des biens et des maux, *de Finibus bonorum et malorum*, et partie des *Lois*, de Cicéron; Lucrèce, Manilius, Silius Italicus, et plusieurs autres. Plus tard, le butin de la haute antiquité s'enrichit encore, et Papyre Masson sauva les œuvres d'Agobard des mains d'un relieur de Lyon qui se disposait à y mettre le couteau pour en endosser des livres (3).

Le fabuleux Ulysse n'a pas été ballotté par plus d'aventures que Phèdre le fabuliste n'a subi de métempsycoses avant de se faire reconnaître sous sa forme véritable et pour un homme d'autrefois. Ses iambes,

Phèdre.

travestis en plate prose, ont paru d'abord sous le pseudonyme d'un certain Romulus, soi-disant empereur

(1) Voir Poggii *Epistolæ*, livre v, épître 8. Voir aussi Heeren : *Geschichte der classischen Litteratur*, t. II, p. 16. Gœttingen, 1822.

(2) Ménage, dans son *Anti-Baillet*, rapporte ces paroles, t. I, ch. xii. Gabriel Naudé, généralement mieux informé et plus exact, rapporte, sur la foi de Paul Jove, le maître menteur, que le Quintilien fut trouvé sur le comptoir d'un charcutier (*In salsamenti taberna*, dit Jovius); mais la lettre expresse du Poggio prouve que c'est une erreur. Voir Naudé : *Advis pour dresser une bibliothèque*, présenté à M. le président de Mesme. 1627, p. 105, 106.

(3) Voir l'*Épître dédicatoire* de Masson en tête de son livre *A Messieurs de l'église de Lyon* : « Cum dilaniare Agobardi codicem paratus esset, cultrumque ad eam carnificinam manu teneret, vitam illi redemimus. »

romain et traducteur d'Ésope. Ils ont ensuite traversé les siècles sous toutes les formes et dans toutes les langues, alternativement prose ou vers; figurant, au treizième siècle, avec Virgile et Horace, dans les livres de classe, sous le nom d'Ésopus; reparaissant, au quatorzième, en vers français, sous le titre d'Ysopet, puis en vers allemands par Boner, en vers italiens par Zucco; que sais-je encore? En un mot, Phèdre est tout, excepté lui-même. Enfin, en 1596, François Pithou déterre, dans quelque couvent de France, un vrai manuscrit du fabuliste, le donne à son frère Pierre, et celui-ci le fait imprimer. Alors la dispute s'engage sur l'authenticité du livre, et des flots d'encre révoltée se répandent. Enfin, enfin, en 1830, ce même manuscrit original est retrouvé dans la bibliothèque du gendre de Malesherbes, le comte de Rosambo; il est copié en *fac-simile* avec scrupule, avec savoir, par M. Berger de Xivrey; et un docte Allemand, M. Schwabe, qui s'est voué à Phèdre, pousse un de ces cris dignes des *découvreurs* du quatorzième siècle, prononce le dernier mot sur l'authenticité du petit livre, et désormais l'affranchi d'Auguste ou de quelque autre empereur, — on ne sait pas au juste, — entre sans conteste en possession de sa gloire et de son nom.

> F. Pithou en déterre un bon texte.

> M. Berger de Xivrey donne une copie littérale et savante du texte.

On s'est beaucoup trop occupé des sanglantes injures qu'à cette époque de rénovation littéraire et intellectuelle échangea le zèle ardent des cuistres de forte race sur les gloses des auteurs anciens et sur le rang à assigner entre eux aux vrais classiques. On les a justement surnommés les *Gladiateurs de la République des Lettres*. Mais qu'importe à la postérité qu'ils aient eu moins

> Les gladiateurs de la République des Lettres.

d'éducation que d'instruction, si elle jouit en paix du bienfait de leurs travaux ! Laissons leurs violences et rancunes d'écoles, et bornons-nous à nous rappeler que c'est à eux que nous devons de mieux connaître, de mieux sentir les littératures grecque et romaine. Que nous importe, par exemple, que Cicéron ait été ardemment controversé, et qu'on se soit partagé en des camps divers sur la précellence de ce grand homme? Que nous importe que Bodin, Muret, Juste Lipse, n'aient point admis de salut hors de la période cicéronienne et en aient fait un dogme soutenu à outrance; que Côme de Médicis, que le pape Paul III, que Montaigne, Jean Racine, Gibbon, d'Alembert, Thomas, la Harpe, se soient faits à leur tour les champions de l'Orateur contre lequel s'étaient allumés avec une ardeur égale Alciat, Ferret, Casaubon, Budé, du Perron, Strada, Rapin, Saint-Évremond? La polémique a cessé, et le goût n'est plus gêné dans ses admirations. S'il s'est trouvé des pédants scholastiques pour reléguer le prince des historiens, le viril Tacite, au rang des écrivains de second ordre et d'une latinité suspecte, ne savons-nous pas que les siècles des guerres classiques n'ont rien à nous envier sur ces folles disputes, et qu'au siècle dernier un nouveau gladiateur, le bilieux Linguet, a dit autant d'injures à Tacite qu'on en eût pu dire à un contemporain? De nos jours même, sous la Restauration, n'avons-nous pas vu n'admettre non plus de salut hors du siècle de Louis XIV et effacer d'un revers de plume le dix-huitième siècle, pourtant si merveilleusement littéraire? Par contre, n'avons-nous pas vu aussi à cette même époque les hugolâtres, les

grands, les forts, les génies du romantisme, disparus à présent comme un brouillard, conspuer à leur tour le siècle de Louis XIV et danser en délire autour des statues brisées de Racine et de Despréaux? « Regarde et passe, » disait Virgile à Dante.

Ce François Pithou avait la main heureuse : outre le manuscrit de Phèdre, il en a sauvé un du *Pervigilium Veneris*, et le Traité de Salvien, *Sur la Providence*, et quarante-deux Constitutions des empereurs Théodose, Valentinien, Majorin, Anthémius.

En 1816, un palimpseste de la bibliothèque du cha- *Manuscrits* pitre de Vérone, fondée vers le milieu du onzième *palimpsestes.* siècle, a livré à la science de Niebuhr les Institutes mutilées de Gaïus, le jurisconsulte lettré qui écrivait sous Marc-Aurèle, et qui eut l'honneur de servir de modèle à la compilation des *Institutes* de Justinien. En 1822, un autre palimpseste du Vatican a révélé à la patiente sagacité du cardinal Angelo Maï le secret du traité de Cicéron *Sur la République*, dont M. Villemain *Traité* a donné une excellente version française. Enfin, de *la République* temps à autre, on arrache encore à la destruction *de Cicéron.* quelques paillettes d'or de la mine antique, mais rares et mutilées.

Si l'on a fait d'heureuses conquêtes, combien d'ou- *Beaucoup* vrages précieux n'ont-ils pas été engloutis dans l'abîme *d'auteurs* des temps, à l'état de manuscrit, comme l'avait pré- *entièrement* dit Sénèque dans une de ses épîtres! Invasion des *perdus.* Barbares, guerres de religion, fureurs de destruction chez tous les partis, piété inintelligente qui lavait les plus beaux livres pour y substituer des litanies, igno- rance, cupidité subalterne, vanité plagiaire, fureur des

Extraits qui fit abréger les grands ouvrages et abandonner les originaux, que de causes conjurées à la destruction, sans compter les causes inconnues! Le poëte de Lesbos, un des symboles du génie lyrique, ce « forcené pour la guerre », qui mêlait au cri des armes et des factions les élans du cœur et l'ivresse des plaisirs, faisait naître l'Amour du Zéphyr et d'Iris, et se jouait en payen douteur des folies des dieux; le Sicilien Stésichore, qui chanta en dialecte dorique les guerriers illustres, et qui, dit-on, avait presque égalé Homère; Simonide; Corinne, de Tanagre, qui avait vaincu Pindare dans une lutte de l'esprit, que la Grèce antique avait couronnée du surnom de dixième Muse, ne nous ont guère laissé que leur nom. D'Anacréon, le chansonnier voluptueux, il n'est venu jusqu'à nous que quelques sons égarés : une page de l'un, à peine quelques vers de l'autre. Des quarante livres qui composaient l'*Histoire universelle* de Polybe, cinq seulement nous sont arrivés avec quelques fragments. Le *Traité de l'Ambition* de Théophraste est perdu avec un grand nombre d'autres de ce philosophe, et l'Histoire de Théopompe, disciple d'Isocrate. Du savant par excellence, Marcus Terentius Varron, qui, à quatre-vingt-quatre ans, avait déjà écrit quatre cent quatre-vingt-dix volumes ou livres, qui continuait à composer encore quatre ans plus tard, il ne nous reste que les six derniers livres de neuf qu'il avait adressés à Cicéron *Sur la langue latine*, et un *Traité d'agronomie*. Le tout tiendrait aujourd'hui à l'aise en un seul volume. Nous ne possédons que trois livres du *Traité des Lois* de Cicéron, qui en avait au moins écrit cinq. Encore,

Causes de ces pertes.

Stésichore.

Corinne.

Anacréon.

Varron.

des trois conservés, aucun n'est sans lacune, le troisième surtout. Peu s'affligent, je le présume, de voir réduits à quinze, et de rares fragments, les quarante livres de compilations de Diodore de Sicile. Mais qui se consolerait à l'endroit de Tite-Live, dont l'histoire si précieuse se composait de cent quarante livres et en a laissé cent cinq sur la route des siècles? Et même des trente-cinq qui restent, tous ne sont pas complets. Que d'ennemis, il est vrai, acharnés à la perte de cet admirable historien! C'est d'abord Caligula qui, le traitant de bavard comme il traitait Homère et Virgile, le confondait avec eux dans une haine sauvage, et avait proscrit ses œuvres et ses images, de même que les leurs, de toutes les bibliothèques (1). C'est plus tard le pape saint Grégoire le Grand, dont le latin barbare décèle le peu de goût classique, qui met l'historien à l'*index*. *Tite-Live.*

L'*Histoire naturelle* de Pline, qui faisait les délices du Moyen Age, qui était regardée alors comme une autorité et un modèle, et qui inspira, sous le roi saint Louis, au treizième siècle, l'espèce d'encyclopédie du dominicain Vincent de Beauvais (2), avait partagé le sort des poésies de Virgile et n'avait jamais été perdue. Monument prodigieux, mais confus, de la plus vaste érudition; répertoire universel, mais sans théories, sans idées générales, elle a dû perdre aux yeux de L'*Histoire naturelle* de Pline l'Ancien n'avait jamais été perdue.

(1) Suétone, *Vie de Caligula.*
(2) *Speculum majus* (le Grand miroir), imprimé pour la première fois à Strasbourg, en 1473. 10 vol. grand in-fol. Ce livre a été le précurseur des encyclopédies, à une époque où le mot lui-même n'avait pas encore été inventé.

la science, dont elle n'a ni le fond ni la langue. Elle n'en est pas moins l'un des plus beaux legs de l'antiquité, le résumé le plus précieux de toutes les connaissances humaines à cette époque si peu éloignée du grand siècle d'Auguste ; elle n'en fait pas moins regretter les autres ouvrages de cette plume infatigable, qui ne sont pas venus jusqu'à nous. Il nous manque son livre de l'Art de lancer le javelot à cheval, *de Jaculatione equestri*, qu'il avait écrit au retour de ses campagnes de Germanie ; la Vie de son ancien général Lucius Pomponius Secundus ; son *Histoire des guerres germaniques* ; ses huit livres sur les Expressions douteuses, *Dubii sermonis libri*, et enfin son ouvrage des Studieux, *Studiosorum libri*, sujet qu'avait dû traiter de main de maître le plus studieux de tous les hommes.

Tacite.

De Tacite, trente livres nous font défaut ; de Tacite, le vigoureux historien à la parole enflammée et savante, que les huit ou dix livres qui lui survivent ont suffi pour faire proclamer le grand maître dans cette grande histoire si bien appelée la maîtresse des peuples et des rois. Trente livres manquant, quel deuil pour l'histoire ! Par ainsi, le règne de Titus, les délices du genre humain, est tout à fait perdu, et Domitien échappe à la plume vengeresse de l'historien.

Ammien Marcellin.

Ammien Marcellin, qui a des traits dignes de Tacite, et qui avait commencé son Histoire de l'Empire là où s'était arrêté le maître, avait écrit trente et un livres ; on en est encore resté aux seize retrouvés, je crois, par le Poggio, et c'est au quatorzième que commence aujourd'hui l'ouvrage.

Quelques-uns des ornements de la littérature et de la

science antiques, reconquis un instant, ont péri pour jamais d'une seconde mort, à moins que les palimpsestes, *rescripti,* de Rome, de Milan, de Vérone, de Paris, n'en raniment quelques débris encore négligés, ou que les nécropoles de l'Égypte ne s'ouvrent avec quelque merveille nouvelle. Le seul manuscrit, et encore bien incomplet, qui restât du grand Tacite, entre tous ceux dont l'empereur, son homonyme et peut-être son descendant, au troisième siècle de notre ère, avait rempli les bibliothèques de l'Empire et fait exécuter par année dix copies nouvelles, le seul exemplaire, disons-nous, qui eût échappé au naufrage de l'antiquité, avait été découvert par miracle au milieu de rognures dans un couvent de Westphalie, et l'on avait eu le temps de le copier. Mais Pétrarque ne retrouva plus d'autres précieux ouvrages, qu'il se rappela cependant avoir vus dans sa jeunesse : « à savoir les seize livres de Varron sur les *Antiquités des choses divines,* que l'on ne connait plus que par des citations en d'autres auteurs, et les vingt-cinq d'*Antiquités des choses humaines,* dont on n'a aussi que des fragments. Il avait vu et touché un volume de lettres et d'épigrammes attribuées à Auguste. Il avait lu enfin cette seconde décade si regrettable de Tite-Live, et de tout cela son souvenir ne poursuivait plus que des fantômes. Un instant, on crut être sur la trace de la décade : — un garçon de lettres, précepteur du marquis de Rouville, jouant à la longue paume dans les loisirs de la campagne, près de Saumur, trouva que son battoir était garni d'une feuille de parchemin antique contenant un fragment de cette décade. Il courut sur-le-champ chez

Auteurs retrouvés, perdus de nouveau.

le fabricant de battoirs pour en sauver les derniers débris : tout avait passé en raquettes (1).

Henry Estienne, tombé à la fin de sa vie dans la mélancolie sauvage dont sa jeunesse avait reçu les premières atteintes, et que l'âge et les malheurs avaient portée au dernier paroxysme, laissa s'égarer ou se détruire les textes anciens de deux recueils anacréontiques, formés aux temps byzantins, et où figuraient quelques pièces authentiques d'Anacréon, les seules que l'on possède du vieillard de Téos. Heureusement qu'il les avait sauvés de l'oubli en les imprimant. Il perdit de même plusieurs autres manuscrits que Casaubon, son gendre, à qui la porte de la bibliothèque du beau-père était interdite, même dans les voyages de ce dernier (2), ne réussit pas à surprendre pour les préserver.

On croit que le traité de Cicéron *de la République* a été vu en entier après la renaissance des lettres. C'est du moins ce qu'on doit inférer d'un placet du docteur Dee à la reine d'Angleterre, Marie *la Catholique*, conservé au Musée britannique, collection Cottonienne. Il aurait, dit-on, existé en France au dixième siècle, dans l'abbaye de Fleury.

Pétrone.

Le manuscrit de Pétrone, trouvé à Trau, en Dalmatie, l'an 1663, qui figure aujourd'hui au nombre des richesses de notre Bibliothèque nationale, et contient

(1) Voir Paul COLOMIÈS dans sa *Bibliothèque choisie* et à la suite de ses Κειμήλια.

(2) CASAUBONUS, *Epist.* 176, 181, 186. Voir aussi sur les duretés d'Estienne envers sa famille les épîtres du même Casaubon à Pierre Pithou et à Laurent Radamanus, nos 40 et 45.

le souper de Trimalcion, est le plus considérable qui nous soit arrivé de cet écrivain. Ce n'est cependant que la dixième partie de son *Satyricon*. Huet, l'évêque d'Avranches, est porté à croire que Jean de Salisbury a eu sous les yeux au douzième siècle, soit en France, soit en Angleterre, un Pétrone complet. Car Salisbury, né en Angleterre, mais dont la moitié de la vie s'est écoulée en France, en a cité des passages qu'on ne voit plus dans ce qui nous est arrivé du trop célèbre auteur de l'impureté très-pure, *auctor purissimæ impuritatis*, comme l'appelle Juste Lipse, parlant de son style.

Une perte bien autrement regrettable est celle du traité *de la Gloire*, en deux livres, par Cicéron, et dont il parle dans une lettre à Atticus (1). Sauvé une fois au quatorzième siècle, l'écrit faisait partie de la bibliothèque d'un curieux Vénitien, Raymundus Superantius, c'est-à-dire Raymond Soranzo, jurisconsulte de la cour pontificale d'Avignon. Pétrarque, qui raffolait de l'ouvrage, et n'en parle que dans les termes du ravissement, l'emprunta. Malheureusement, il eut la faiblesse de le confier à son ancien précepteur, Convennole de Prato, pauvre bonhomme de grammairien, qui, dans un moment de détresse, le mit en gage, retourna dans son pays, et mourut sans avoir révélé le lieu du dépôt (2). Deux cents ans s'écoulèrent, quand, un jour, on crut avoir retrouvé le précieux traité, le

Le traité de Cicéron de Gloria est perdu.

Comment.

(1) « Librum tibi celeriter mittam *de Gloria*. » *Epist. ad Attic.* Lib. xv, epist. 26.
(2) Voir PETRARCA dans son épître première du xve livre *Rerum Gentilium*.

voyant porté au catalogue d'une bibliothèque donnée en présent à un couvent de nonnes par le Vénitien Bernardus Justinianus. On inventoria les livres : le manuscrit manquait, et oncques depuis ne reparut. Alors les jaloux du temps, Paul Manuce le premier, puis Paul Jove, accusèrent le médecin de la communauté, le célèbre Pierre Alcyonius, qui était chargé de la bibliothèque, et passait pour peu scrupuleux, d'avoir dérobé et détruit le livre, après l'avoir fondu en son traité *de Exsilio*, où des pages d'une rare élégance et de vol supérieur au génie de cet écrivain semblaient faire tache sur le reste (1). Accusation peu vraisemblable pour

(1) Paul Manuce a introduit son accusation dans son Commentaire sur les paroles de la lettre 26, livre xv, de Cicéron à Atticus, que nous venons de citer. Voici le passage de Manuce : « Nemini dubium fuit quin Petrus Alcyonius, cui monachæ medico suo ejus tractandæ bibliothecæ potestatem fecerant, homo improbus, furto everterit. Et sane in ejus opusculo *de Exsilio* aspersa nonnulla deprehenduntur quæ non olere Alcyonium auctorem; sed aliquanto præstantiorem artificem videantur. »

Paul Jove dit à son tour : « Ex libro *de Gloria* Ciceronis, quem nefaria malignitate aboleverat multorum judicio confectum crederetur. In eo enim tanquam vario centone præclara excellentis purpuræ fila, languentibus cæteris coloribus, intertexta notabantur. » P. Jovius, *Elogior.* cap. cxxiii, p. 266.

Outre P. Manuce et Paul Jove, Joly nomme cinq autres auteurs qui ont porté la même accusation contre Alcyonius, qui n'était plus là pour se défendre. Mais ces auteurs n'ont été que les échos des deux premiers, et n'ont pas mieux prouvé leurs assertions. Muratori paraît les avoir réfutées victorieusement.

Le traité d'Alcyonius est écrit en forme de dialogue dont les interlocuteurs sont Jean, Jules et Laurent de Médicis ; de là le premier mot du titre après le nom de l'auteur : *Petri Alcyonii Medices legatus de Exsilio, ad Nicolaum Schonbergium, pontificem Campanum* ; petit in-4°. Venise, 1522. Alde.

Cf. l'article Alcyonius du *Dictionnaire de* Bayle.

celui-ci, fondée pour d'autres, témoin ce Léonard Bruno d'Arezzo, communément appelé Léonard Arétin, qui, se croyant seul possesseur d'un manuscrit grec de Procope *sur la guerre des Goths,* le tourna en latin et s'en laissa croire l'auteur, jusqu'au jour où la découverte d'un autre original vint lui donner un démenti (1).

Qu'est-ce encore que ce Traité *De officio episcoporum,* imprimé par Augustin Barbosa, évêque d'Ugento, dans la terre d'Otrante, en 1648? Suivant l'opinion de ses contemporains, ce n'est qu'un plagiat dans le genre de celui de l'Arétin. Le cuisinier de l'évêque avait apporté un poisson dans une feuille de manuscrit latin. Le prélat eut la curiosité de lire ce fragment. Frappé du sujet, il courut sur-le-champ de sa personne au marché, et fouilla les boutiques jusqu'à ce qu'il eût découvert et acheté le cahier duquel la feuille avait été tirée. C'était ce Traité *De officio,* où il mit fort peu du sien, et qu'il publia dans ses œuvres, pour la plus grande gloire de Dieu. On a de pareils exemples encore, et pour des ouvrages plus importants. Indigents et pirates de l'esprit couvraient leurs haillons littéraires de lambeaux de pourpre et d'or, et détruisaient pour dissimuler leurs larcins. Nous aurons à livrer au pilori de l'opinion d'autres barbares, qui, de nos jours, ont jeté des milliers de manuscrits, de monuments écrits de tout genre, titres de l'histoire et de l'esprit humain, aux vers, au feu, au pilon, au relieur et à l'épicier. — Mais n'anticipons pas. Bornons-nous à un seul

(1) P. Jovius. *Elog.*, cap. IX et CXVI.

mot : Ne disons pas de mal de l'antiquité : cela porte malheur.

Enfin, me voici à Brindes, le terme de ces Causeries sur l'Antiquité, le terme de ma première étape,

Brundusium longæ finis chartæque viæque.

Après un mot sur les Curieux chinois, entrons dans les temps modernes. La discrétion n'est pas la vertu de notre siècle, et les gens qui ont écrit des lettres ne savaient pas à quoi ils s'exposaient. Si vous promettez, Ami Lecteur, de n'en rien dire, nous entr'ouvrirons des portefeuilles, nous décachetterons quelques épîtres, et nous surprendrons les grands hommes en déshabillé. Hâtons-nous; jouissons des révélations qui nous sont acquises; car aussi bien, par les indiscrétions qui courent, ceux qui de notre temps écrivent des lettres sont avertis et vont entrer en défiance. Désormais, je le crains, la plume va s'observer, et les correspondances où naguère le cœur s'échappait en épanchements involontaires deviendront des apologies déguisées où l'esprit prendra la place du cœur, où l'âme se voilera comme elle le fait si souvent dans les mémoires, dans les chroniques et dans les livres.

<div style="text-align:center">FIN DU PREMIER VOLUME.</div>

ERREURS ET OMISSIONS.

Page 5, ligne 27. On est arrivé au composé, *ajoutez :* ou, pour parler plus juste, on s'est évertué à s'exprimer et à s'entendre par des moyens plus ou moins grossiers et compliqués avant d'arriver au simple. Des idées concrètes et purement matérielles aux idées abstraites et métaphysiques ; du bégaiement des langues primitives au développement des langues dérivées, à la formation de l'instrument commode que fournissent les langues anciennes et modernes ; en un mot, de l'homme instinctif à l'homme raisonnable et civilisé, il y a une distance immense, et cette distance n'a pu être franchie qu'à force d'essais, d'observations, de rapprochements successifs. Il n'appartient qu'à la Suprême Intelligence d'aller droit, dans sa marche, aux lois les plus simples.

Page 12, avant-dernière ligne. Thermosiris, *lisez :* Termosiris.

Page 16, ligne 1. M. Jourdain, *ajoutez :* et M. de Soissons.

Page 26, ligne 16 de la note. Un platonicien, *lisez :* néoplatonicien.

Page 38, ligne 2 de la note, *ajoutez :* Les *Constitutions* dites *Apostoliques* sont de date fort postérieure aux temps tout à fait primitifs de l'Église. Mais, à peu près contemporaines de la grande querelle des iconoclastes, elles n'avaient fait que réduire en corps de doctrine ce qui était depuis longtemps de tradition et de coutume.

Page 39, avant l'alinéa. *Ajoutez :* Les plus anciennes catacombes de Rome, celles de Saint-Calixte, qui remontent au cinquième siècle, en sont la preuve. Les peintures qu'on y a relevées offrent un caractère moins barbare en ce qu'elles touchent de plus près à l'antiquité: mais les réminiscences des procédés de l'art ne sont pas les seules qu'elles présentent; elles relèvent souvent encore des données profanes dans leurs symboles, en dépit de leur pensée chrétienne. A mesure qu'on entre plus avant en plein christianisme, la tyrannie du passé faiblit, la transmutation s'opère, et une aurore nouvelle se lève à l'invention de l'artiste.

Page 42, ligne 14. Blagvetschenskoï, *lisez :* Blagovetschenskoï.

Page 44, après l'avant-dernière ligne, *ajoutez :* et n'était pas éloigné de croire que Cicéron était sauvé. Il y a des livres nombreux sur le salut de ce philosophe et sur celui d'Aristote. Les théologiens de Cologne sont les premiers qui aient fait d'Aristote un saint. Lambert Dumont, Sepulveda, Fortunio Leti sont de la même opinion.

Page 53, ligne 17. cette même ville, *lisez :* cette dernière ville.

Page 69, avant le second alinéa, *ajoutez :* A première vue, ce nom illustre de Lentulus, partagé par une branche de la grande maison des Cornéliens et par une famille plébéienne de laquelle était le tribun du peuple C. Cornélius, défendu après son tribunat par Cicéron, paraissait bien choisi pour une supposition. Les Lentulus avaient fréquemment rempli de hautes charges, et l'un des meilleurs amis du grand orateur, l'un de ses correspondants, PUBLIUS LENTULUS, surnommé *Spinther,* appartenant à la branche patricienne, avait été *proconsul en Asie* pendant trois ans. Peut-être est-ce à lui qu'avait songé l'auteur de l'apocryphe. Mais d'abord le gouvernement d'Asie était tout à fait distinct de celui de Syrie, dont relevait la province de Judée; ensuite ce Publius était le contemporain et l'ami de Marcellinus, et l'un fut le successeur immédiat de l'autre au consulat. Il

y eut bien aussi plusieurs consuls, presque contemporains
ou même contemporains du Christ, qui portèrent ce nom de
Lentulus, mais, comme nous l'avons dit, aucun d'eux n'a
exercé de fonctions en Judée.

Voici la date de leurs consulats : Lucius Cornélius Lentulus, trois ans avant notre ère; Cossus Cornélius Lentulus-Gétulicus, deux ans avant; Publius Cornélius Lentulus Scipio, consul substitué l'an 7 après la venue du Messie; Servius Cornélius Lentulus Maluginensis, également substitué l'an 10; Cornélius Lentulus Isauricus, l'an 25; Cnéus Cornélius Lentulus Cossus Gétulicus, l'année suivante.

Page 79, ligne 4, *ajoutez* : Il paraît que tous les procurateurs romains qui ont précédé Pilate, et qui avaient été peu renouvelés, avaient toujours eu l'attention, avant d'entrer dans Jérusalem, de dépouiller les étendards de leurs troupes des enseignes à effigies des empereurs, pour ménager les susceptibilités religieuses de la Judée. L'historien Josèphe ne se plaint que de Pilate, qui blessa le sentiment national en faisant entrer sans scrupule les enseignes déployées. Mais les protestations des Juifs furent alors si vives et si fermes, qu'il finit par renvoyer les étendards à Césarée. (*Antiq. Jud.*, XVIII, III, 1, et *Guerr. Jud.*, II, IX, 1-3.)

Page 108, ligne 4. seize ans, *lisez* : dix-sept ans.

Page 110, ligne 12. théâtre, *lisez* : sanctuaire.

Page 125, note 3. Ch. XIX, *lisez* : *De republ.*, VI. *De somnio Scipionis*. Ce morceau a été conservé par Macrobe. « Imo vero, inquit, ii vivunt, qui ex corporum vinculis tanquam e carcere evolaverunt; vestra vero quæ dicitur vita, mors est. »

Page 202, ligne 16. Drolling, *lisez* : Gros.

Page 231, ligne 2. établissement de poste, *ajoutez* : à l'usage des particuliers. Il n'existait de service de courriers que pour le transport des correspondances officielles. Voir les savantes

recherches de M. de la Boulaye sur les postes chez les Romains.

Page 234, ligne 8. les *Scrinii, lisez :* les *Scrinia.*

Page 240, ligne 2, à la note. les Espagnols, *ajoutez :* et les Anglais. Terminez la note par ces mots : En anglais, il se dit des secrétaires employés surtout à écrire sous la dictée.

Page 247, après la seconde ligne. *Ajoutez :* Il y avait encore une certaine classe toute spéciale de scribes, c'était celle des graveurs sur pierre appelés *Marmorarii* (Orelli, n°ˢ 2507, 3534, 4219, 4220, et supplément de Henze, n° 7245), et des graveurs sur bronze, qui avaient fini par former une corporation, comme l'établit une inscription reproduite par Orelli (n° 4106). Ces sortes de scribes étaient des affranchis ou des hommes libres. On a déjà vu, page 177, qu'il ne fallait pas non plus beaucoup se fier à l'œuvre de ces graveurs, et l'indignation de plus d'un auteur ancien en témoigne. Cependant, on n'admettait dans leurs rangs ni femmes ni enfants, ce qui diminuait les chances d'erreur. Ensuite leur besogne, d'abord fort négligée, avait fini par être surveillée, surtout vers la fin de la république. Elle le fut plus activement encore sous Auguste. Aulu-Gelle rapporte que Pompée consulta Cicéron sur la rédaction d'une inscription (I, 1); et Suétone nous apprend qu'Auguste, sévère en matière de langage, destitua, comme ignorant et grossier, un pauvre lieutenant consulaire pour avoir écrit *ixi* au lieu d'*ipsi* (*Octav. Aug.*, 88). Contradiction bizarre, car ce même empereur, assez curieux du bien dire, à la fin de sa vie, pour écrire suivant Suétone, toutes les paroles qu'il avait à prononcer, même ses conversations particulières avec Livie, n'avait nul souci de l'orthographe, prétendant qu'on écrivît comme on parlait (*Ibid.*, 84 et 88). On eût pu, de sa part, s'attendre à une indulgence plus large en dehors de l'orthographe.

Page 160, note 1, *ajoutez :* M. Alexandre, de l'Institut, a publié ce qui nous est parvenu de ces textes sybillins, et il en a discuté l'authenticité avec toutes les lumières de l'érudition moderne.

Page 262, ligne 1. histoires romaines, *lisez* : histoires anciennes. Et *ajoutez :* Est-il un écrivain plus imposant, plus impassible, plus sage et froidement impartial, plus rempli de sens pratique que Thucydide, — Thucydide qui lègue ses écrits « à tous les siècles », suivant sa propre expression (livre I, ch. xxii), et dont l'austère sévérité d'études préparatoires, la hauteur de vues, la dignité d'âme, rendent légitime cet orgueil qui se met en face de la postérité? Grand d'une autre manière qu'Hérodote, qui est poëte autant qu'historien, il est concis, condensé. Dédaigneux des considérations générales qui refroidissent l'action, il marche toujours droit au drame, et peint à grands jets, sans songer à peindre, sans s'inquiéter des demi-teintes et des ombres, sans jamais se mettre en scène. Ses harangues sont nombreuses, mais rapides, et il dit si juste en s'abstenant de réflexions, qu'il saisit son lecteur et l'entraine par la vigueur du style et la puissance de la pensée. Comment ne pas admirer les grandes histoires romaines....

Page 262, ligne 22. Qu'importe en effet, *ajoutez :* que les harangues de Thucydide soient, comme il l'avoue lui-même, un résumé ou un développement de ce qui a été dit en réalité; qu'importe que Périclès ait prononcé la fameuse oraison funèbre qui est un des plus beaux morceaux de la littérature antique, et que les ambassadeurs de Corinthe et d'Athènes aient plaidé ou non la paix et la guerre devant l'assemblée de Sparte, comme ils le font dans l'histoire de la guerre du Péloponèse; qu'importe enfin....

Page 271, antépénultième ligne. Son ami, l'ami d'Atticus et de Pompée, *lisez :* L'antiquité possédait d'autres lettres de Pompée que celles dont nous venons de parler. Elles étaient de sa jeunesse et toutes adressées à Sylla, soit de la Gaule, soit de l'Afrique, où l'avait envoyé le Dictateur. On rapporte qu'après les avoir lues, Sylla n'avait pu retenir son admiration pour la valeur et la précoce sagesse de ce jeune homme. (V. un fragment de Diodore de Sicile, p. 575 du second vol., édition de Firmin Didot. Cf. Plutarque, *Vie de Pompée*.)

L'ami de ce même Pompée, d'Atticus et de Cicéron....,

Page 280, ligne 14. Priscus, *lisez* : Gallus.

Page 292, ligne 3. Ettimal-el-Daulet, *lisez* : Ettémad-ed-Daulet.

Page 355, ligne 21. Apelles, *ajoutez* : dont le nom est comme celui du dieu de la peinture; Protogène, qui peignit le portrait de la mère d'Aristote et fit un chef-d'œuvre exquis de la figure du chasseur Ialise de Rhodes; Philocharès,

Page 364, ligne 16. Marcus Junius Brutus, *lisez* : Décimus Junius Brutus.

Page 415, ligne 6, à partir de l'alinéa, de Paw, *lisez* : de Pauw.

Page 474, ligne 4. de Lesbos, un des symboles, *lisez* : de Lesbos, Alcée, un des symboles.

FIN DES ERREURS ET OMISSIONS.

TABLE ALPHABÉTIQUE.

ABDIAS, imposteur se disant un des disciples du Christ, 70.
ABGAR. Sa lettre au Christ, 59 et suivantes.
— Le Christ lui envoie son portrait, 95.
— Peintures qui le représentent, 97, à la note.
ABRAHAM. Marque de ses pieds sur la pierre noire Adjar-al-Ascrad, 113.
ACCIUS (le poëte), tout petit de taille, se fait dresser une statue colossale, 376.
ACHILLE. Son bouclier décrit par Homère, 313..
— Sa légende a un fond de vérité, 314.
— Ses portraits, 316.
— Son portrait placé dans la chambre des femmes grosses à Lacédémone, 320.
ACTUARII, 239.
ADONIS. Son portrait placé dans la chambre des femmes grosses à Lacédémone, 319.
ADRIEN, Marc Aurèle et Lucius Vérus inscrits sur la statue de Memnon, 190.
ADRIEN I^{er}, pape, 89.
ÆLIANUS. Voyez *Élien*.
ÆLIUS, tribun du peuple. Les Thuriens, qu'il a protégés, lui élèvent une statue, 375.
AÉTIUS, sauveur de l'empire, est tué par l'empereur Valentinien III, 441.

AFFICHE pour recouvrer des esclaves qui se sont enfuis, 159.
— donne leur signalement, 160.
AGAMEMNON. Son portrait au temple d'Amyclée, 315.
AGATHARCHUS est forcé par Alcibiade de peindre sa maison, 336.
AGATHIAS, historien, cité 287.
AGÉSILAS II, roi de Sparte, défend de faire son portrait, 337.
AGINCOURT. Voyez *Séroux*.
AGLAOPHON peint Alcibiade en deux tableaux avec les déesses des jeux Olympiques, Pythiques et Néméens, 336.
AGRIPPA, Curieux de beaux-arts; seconde Auguste dans les embellissements de la ville, 371, 372.
AGRIPPINE, mère de Néron, est forcée par Caligula de porter sur ses épaules l'urne qui contient les cendres de son amant Lépidus, décapité, 380.
AGRIPPINE, femme de Claude, fait jouer des farces devant le corps de son mari expiré, 382.
AÏEUX (images des) chez les Romains, 396.
— Droit d'images, 397.
— Auteurs qui ont parlé de ces images, 398.
— Quelles en étaient la nature et la composition, 400.
AJAX. Son effigie de convention, 317.

ALBERT LE GRAND proclame la nécessité de s'appuyer sur l'expérience, 7.
ALCIBIADE sculpté jeune en Cupidon, 320.
— rêvé par les femmes lacédémoniennes, 320.
ALCIBIADE, le fat éblouissant; statues qu'on lui élève, 336.
— Il se fait peindre par Aglaophon de Thasos en deux tableaux, dans l'un desquels il tient une déesse sur ses genoux, 336.
— Les Romains lui élèvent une statue comme au plus brave des Grecs, 349.
ALCIPHRON. Ses lettres de courtisanes grecques, 192.
ALCUIN. Vers sur les Apôtres, 61.
ALCYONIUS est accusé de plagiat, 480.
ALEXANDRE LE GRAND ne saurait être pesé à la même balance que les autres hommes, XVIII.
— Auguste fait ouvrir son tombeau et touche au corps, 172.
— autorise seulement trois artistes à reproduire ses traits, 329.
— Sa statue mutilée, ouvrage de Lysippe, où la tête est remplacée par celle de César, 364.
— Deux portraits de lui par Apelles, 381.
— Sur l'un, Claude fait remplacer la tête par celle d'Auguste, 381.
— Pourquoi il est grand homme, 391.
— regardé par les musulmans comme un envoyé de Dieu, 391.
— On porte son image en bracelet, en bague, dans la coiffure. Les chrétiens conservent cette superstition, 392.
— peint par Nicias, 370.
ALEXANDRE SÉVÈRE, empereur, 40.
— Son règne, 394.
— rassemble dans les forums les figures colossales des hommes illustres, 394.
ALEXIS, scribe d'Atticus, 243.
ALIGHIERI. Voyez *Dante*.
AMALASONTHE, régente du royaume d'Italie, après la mort de son père Théodoric, 443.
AMANUENSES, 239.

AMBASSADEURS romains tués par les Fidénates; leurs statues sont perdues, 351.
AMBROISE (saint) a toujours devant les yeux une image de saint Paul, 31.
— Son opinion sur la beauté du Christ et celle de la vierge Marie, 86, 104.
AMÉNOPHIS (statues d'), 311.
AMMIEN (Marcellin), cité 127, 136, 252, 476.
AMPÈRE (M.) écrit une histoire de Rome par les monuments, 434.
AMPHICRATE sculpte une lionne sans langue en l'honneur de la courtisane Léæna, pour sa discrétion, 375.
ANAXAGORE, de la société habituelle de Phidias, 322.
ANDRÉ DE DAMAS, cité sur le culte des images, 97, 98.
ANE, caricature anti-chrétienne, 205.
— Récit controuvé de Tacite touchant la consécration d'une tête d'âne dans le temple de Jérusalem, 206.
ANGELICO DA FIESOLE, 102.
ANNIBAL. Voyez *Hannibal*.
ANSCHAIRE (saint), cité 73.
— Son portrait écrit du Christ, 87.
ANTHÉMIUS, fantôme d'empereur, 441.
ANTIOCHUS. Outrages faits à ce roi par Verrès, 360.
ANTIPHANES, comique grec, cité 303.
ANTIQUARII, 240.
ANTIQUITÉ. Matières et instruments pour écrire les livres, 178.
ANTOINE (Marc). Ses lettres à Cicéron, 271.
ANTONIN LE PIEUX. Sa statue équestre, 388.
ANTONIO VENEZIANO, peintre du Campo santo de Pise, 49.
APELLES, 327, 355.
— Un des trois artistes désignés par Alexandre pour reproduire le portrait du roi, 329.
— Son portrait d'Aristrate effacé par Aratus, 341.
APELLICON DE TÉOS, voleur d'autographes, 302.

APOCRYPHES antiques, 256-257.
— d'Aristote, 258.
— du roi Numa, 259.
APOCRYPHES iconiques de parti pris, 420.
APOLLODORE, cité 315.
APOLLON de marbre trouvé près de Corinthe. Sculpture primitive, 321.
APOLLON. Temple élevé à ce dieu par Auguste; sa décoration, 368.
— Sa statue dans ce temple est l'œuvre de Scopas, 368.
— Décoration des portes du temple, 368.
— (L') du temple élevé à ce dieu est l'effigie d'Auguste, 368.
APOLLONIUS DYSCOLE écrit ses livres sur des tessons de poterie, 180.
APÔTRES. Leurs épitres, 29.
— Leur iconographie, 31.
— Celle des saints Pierre et Paul est due à une vision de l'empereur Constantin, 32.
APPIUS fait transporter à Rome toutes les merveilles des beaux-arts grecs qu'il peut ravir, 374.
ARABES. Mouvement de haute civilisation chez les —, 465.
ARATUS brise les images des tyrans, 341.
— Il fait gratter sur un portrait de Mélanthus et d'Apelles la figure d'Aristrate, 341.
ARCÉSILAUS. Sa statue de Vénus Génitrix, 365.
ARCHIMÈDE pleuré par Marcellus, 354.
ARCHIPPUS. Son *Amphitryon*, 124.
ARELLIUS donne à ses déesses les traits de ses maitresses, 332.
ARÉTIN (Léonard). Voyez *Léonard*.
ARISTOPHANE se moque des dieux payens en plein paganisme, 124.
ARISTOPHON, peintre à qui Plutarque attribue un tableau représentant la courtisane Néméa tenant Alcibiade entre ses bras, 336.
ARISTOTE a bien parlé de l'âme, 132.
— Écrits apocryphes mis sous son nom, 258.
— A l'exception de son *Organon*, tous ses ouvrages tombent, au Moyen Age, dans un complet oubli, 461.

ARISTRATE DE SICYONE. Sa figure est grattée par Aratus sur un tableau de Mélanthus et d'Apelles, 342.
ARNAULT (Antoine), cité 36.
ARRIEN, rédacteur du *Manuel d'Epictète*, 130.
ART (l') chrétien de l'Occident nait dans les catacombes, 94.
— chrétien oriental, 94.
ART (l') grec. Son point de départ, 312.
— De simples pierres sont adoptées d'abord comme symboles, 312, 313.
— Les Hermès, 313.
— Le bouclier d'Achille décrit par Homère, 313.
ART (l') romain commence par les statues de divinités, 350.
ART (l') du Moyen Age et de la Renaissance comparé à l'art chez les anciens, 326.
ARTABASDES, roi d'Arménie. Sa lettre à Chahpouhr, 291.
ARTAXERXÈS envahit l'Égypte, 148.
ARUNDEL (marbres d'), 153.
ASIE, mère de toute civilisation, 149.
ASINIUS GALLUS paye deux cent trente mille francs une table, 250.
ASPASIE la Milésienne appelée Junon, 193.
— Ses billets doux, xxx.
— admet dans sa société intime Phidias, 322.
ASSOMPTION de la vierge Marie, tradition admise sans être article de foi, 115.
— Benoit XIV, sur cette fête, 115.
ATHAMAS, scribe d'Atticus, 244.
ATHANASE persécuté par l'empereur Julien, 281.
ATHÈNES, d'abord de mœurs républicaines sévères, refuse à Miltiade d'introduire son nom près de son portrait dans la peinture murale représentant la bataille de Marathon, 334.
— prête à être livrée au pillage, est sauvée par la poésie, 348.
ATILIUS SERRANUS, 345.
ATOSSA, reine de Perse, Curieuse d'autographes, 301.

ATTICISME romain, imitation de l'atticisme grec, 357.
ATTICUS, ami de Cicéron ; trafique de tout, 243.
— procure des statues à Cicéron, 354.
— fait un livre sur les portraits, 419.
ATTILA (invasion d'), 441, 455.
ATTRIBUTIONS douteuses de portraits, 420.
AUBERTIN, son étude critique sur les rapports supposés entre Sénèque et saint Paul, citée 120.
Augustales, prêtres créés par Auguste en l'honneur des Lares *compitales*; noms divers sous lesquels ils sont connus, 232.
AUGUSTE, empereur ; peint avec honneur, à côté de la sibylle d'Erythrée, dans une église de Rome, pour avoir connu la venue du Messie, 43.
— fonde au Capitole un autel au Dieu premier-né, 44.
— essaie de relever le paganisme, 126.
— veut avoir Horace pour secrétaire, 192.
— Autographes de sa main, 215, 217.
— se sert des notes tironiennes, 225.
— donne leçon de sténographie à ses petits-fils, 226.
— fait brûler des écrits apocryphes de Numa et des volumes de prédictions, 260.
— fait briser les effigies des assassins de César, 367.
— multiplie à l'infini les statues et les bustes du dictateur, 367.
— tire du Capitole les statues des grands hommes, et les met dans le Champ de Mars, 369.
— place dans un temple le marbre d'un quadrige monté par Apollon et Diane, œuvre de Lysias, 369.
— fait conserver les ouvrages des poètes et autres écrivains illustres, 369.
— lance un décret pour annoncer la dédicace des galeries de son forum, 369.

— avait dans sa chambre le portrait du fils de Germanicus, 434.
— Sous lui les arts sobres deviennent flamboyants, 370.
AUGUSTIN (saint). Son opinion sur la version des Septante, 28.
— conteste l'authenticité des portraits du Christ, de la Vierge et des apôtres, 31, 92, 104.
— cite la correspondance entre saint Paul et Sénèque, 119.
— vante Varron, 272.
— méprise le joug de la grammaire, 138, 457.
AUGUSTULE, fantôme d'empereur, 441.
AURÉLIEN (l'empereur) écrit son journal sur étoffe de lin, 181.
— disperse les débris du colosse de Valérien fils, 293.
— Ses éphémérides autographes, 293.
— Ses luttes contre Zénobie, 297.
— Sa lettre à Zénobie et la réponse, 298.
AURÉLIUS VICTOR, cité 287.
AUTELS et monceaux de témoignage chez les patriarches, 20.
— perpétuité de l'usage des monceaux de témoignage chez les Arabes, 21.
AUTHENTICITÉ de quelques manuscrits anciens examinée, 255.
AUTOGRAPHE (l') est la lumière de l'histoire, XV, XXIII.
— Son utilité pour les sciences, XXXIV.
AUTOGRAPHES divins, 24.
AUTOGRAPHES sur pierre, 186.
— cités dans les auteurs anciens, 210.
— de Jules César, 215.
— de Cicéron, 213, 217.
— de Virgile, 214, 216, 217.
— d'Auguste, 214, 215, 217.
— de Néron, 216.
— On referait l'histoire de la langue avec les autographes, XXXIII.
AVICENNE (manuscrits d') qu'on refuse de prêter à Louis XI, 305.
AVITUS, fantôme d'empereur, 441.
AYMON D'ALBERSTÆDT (manuscrit d'homélies d'), 305.
BACON (le moine Roger) proclame la

nécessité de s'appuyer sur l'expérience, 7.
BACON (François) devancé dans la démonstration de la méthode expérimentale, 7.
BAILLET. Sa *Vie des Saints*, citée, 99.
BALÉRUS, roi des Cadusiens. Sa lettre à Chahpouhr, 290.
BARBOSA, évêque d'Ugento, publie sous son nom un manuscrit *De officio* qu'il découvre, 481.
BARNABÉ (saint) copie l'Évangile de saint Marc, 33.
BARNAVE ne doit pas être jugé sur un seul mot, XIX.
BASNAGE, cité à propos d'un dire de lui sur la Vierge, 105.
BASSULA, belle-mère de Septime Sévère, garde les autographes de son gendre, 301.
BASTARD (le comte Auguste de) donne un portrait de saint Jean Chrysostome, 55.
BATUTA (Ibn). Ses voyages, cités 114.
BAUZONNET, célèbre relieur, 304.
BÈDE le Vénérable. Ses portraits des rois mages, 57.
— Il écrit en latin, 456.
BÉLISAIRE détruit la monarchie des Goths, 452.
BELSOLUS, prétendu Roi des rois. Sa lettre à Chahpouhr, 289.
BENOIT XIV, pape, défend les traditions, 115.
BERGER DE XIVREY donne une bonne édition de Phèdre, 471.
— Son recueil de lettres de Henry IV, L.
BERNARD (saint). Son portrait du Christ, 73, 88.
BEUGNOT (comte A.), cité 285.
BEULÉ (M.). Son beau livre sur l'Acropole d'Athènes et sur Phidias, 325.
BIBLIOGRAPHES, 228.
BIBLIOTHÈQUES à Alexandrie, 252.
— à Athènes, 252.
— à Pergame, 252.
— à Rome, 253.
BIBULUS, trois fois collègue de César, effacé par lui, 361.

BLAGOVESCHTCHENSKOÏ, ou l'Annonciation, cathédrale de Moscou, 42.
BLAISE reçoit cinq sous pour avoir fait le mort aux obsèques d'un Polignac, 405.
BOÈCE, favori de Théodoric, est fait patrice et sénateur, 445.
— Ses traductions, 446.
— est chargé par le Roi de choisir un joueur de harpe pour Clovis, 445.
— Sa disgrace, 446.
— Son supplice, 447.
— Son livre *De la Consolation*, 447, 449.
— Etait-il chrétien ou payen? 449, à la note.
BOECKH prouve la fausseté de documents scientifiques produits par Fourmont, 12.
— cité 153, 187.
BOETTIGER. Sa dissertation ingénieuse sur Aristophane, 124.
BOISSIER (Gaston) n'émet point une opinion particulière sur l'iconographie de Varron, 418.
BOISSONADE, cité 98, 256.
BOLDETTI, cité 39.
BONALD ne doit pas être jugé sur un seul mot, xx.
BORGNE (comment la sculpture exprimait qu'un modèle était), 422.
BOSIO, cité 80.
BOSSUET, XXXVIII, 37.
BOTTARI, cité 39, 45.
BOUCLIERS votifs à portraits, 410.
BOUDDHA. Marque de son pied au mont Samana, 114.
BROSSES (le président de), type des traducteurs, 266.
BROUGHAM (lord) publie des autographes sans dire d'où il les tient, LII.
BROWN (John), assassiné juridiquement à Charlestown, 165.
BRUNET (Gustave). Les Évangiles apocryphes, cités 63.
BRUNET DE PRESLE (M.) a traduit des lettres gréco-égyptiennes; continue, à cet égard, le travail commencé par Letronne, 173.

BRUTUS (Marcus Junius) accompagne les fils de Tarquin le Superbe à Delphes, pour porter des offrandes à Apollon, 349.
— Sa statue est perdue, 351.
— Doutes sur l'authenticité de son buste, 421.
BRUTUS (Décimus Junius) se sert des notes tironiennes, 225.
— Ses lettres à Cicéron, 271.
BUFFALMACCO, peintre du Campo santo de Pise, 49.
BUONAROTTI, antiquaire, cité 31, 45.
BUREAUX. Ce qu'ils étaient dans l'antiquité; ce qu'ils sont de nos jours, 234 et suivantes.
BURIGNY (de). Ses Mémoires sur les esclaves romains, cités 161.
BYZANCE est fondée, 396.
BYZANTIN (art), 396.
BYZANTINE (iconographie), 49.
— (peinture), 50.
— (Manuel de peinture), 51.
— Peinture byzantine en Russie, 51.
— Prescription du czar Michaïlowitsch à ce sujet, 52.

CADMUS, un des inventeurs de l'écriture, 9, 10.
CADMUS, de Milet, un de ceux à qui l'on attribue l'invention de la prose, 10, 16, 17.
CALIGULA renverse toutes les statues d'hommes illustres placées dans le Champ de Mars par Auguste, et défend de faire aucun portrait sans sa permission, 378.
— se décerne la divinité, et paraît dans un temple en Jupiter, en Neptune, en Mercure ou en Vénus, 379.
— décapite des statues de Jupiter, et à la tête substitue la sienne, 378.
— commande une machine pour tonner contre le tonnerre de Jupiter, 378.
— Il multiplie ses statues et celles de ses frères, 378.
— veut détruire les œuvres et les portraits d'Homère, de Virgile et de Tite-Live, 380, 429, 475.
— On le tue; on en mange, 380.

CALLIGRAPHE qui fait tenir les oraisons canoniques sur son ongle, 186.
CALLIGRAPHIE (la) compte comme vertu au Moyen Age, 457.
CALLINUS. Ses copies vantées par Lucien, 255.
CALLISTE NICÉPHORE. Donne de minutieux portraits des apôtres, 31.
— Son portrait du Christ, 73, 88.
— Il parle des portraits de saint Luc, 106.
CALVISIUS Sabinus. Richard inepte qui se fait souffler du bel esprit par des esclaves, 247.
CAMOENS, cité 436.
CAMPO SANTO de Pise, 49, 83.
CANINI (Ange). Son iconographie, 308.
CAPITOLIN, historien, cité 401.
CARACALLA, 389.
— se croit beau comme Achille; va à Troie; tue un esclave pour se faire un Patrocle à pleurer; — fait dresser des Janus qui sont d'un côté Alexandre le Grand, de l'autre Caracalla; — élève des thermes et un portique en l'honneur de son père Septime Sévère; — son mépris pour les lettres, 390.
— fait brûler les écrits d'Aristote, 391.
CARANZA (M.), Français, exécute, avec M. Labbé, peintre du Sultan, des photographies des peintures et des vases et ornements sacrés du mont Athos, 51.
CARAVAGE (Michel-Ange de), 327.
CARIATH. Voyez *Kariath*.
CARICATURE anti-chrétienne à Rome, 205.
CARICATURES burlesques payennes de *Diane fouettée*, des *Trois Hercules faméliques*, 128.
CARLISLE (Thomas). Ses documents sur Cromwell, xxxi.
CARPZOV (J. Ben.). Son livre sur la figure du Christ, cité 65.
CARTELLI, cité 99.
CARTÉRIUS fait le portrait du philosophe Plotin à son insu, 337.

Cassiodore, ministre de Théodoric à Ravenne, a écrit des lettres, 443.
— quitte les affaires et fonde un couvent où il amasse des manuscrits, en fait des copies et en fait faire à ses moines, 451.
Cassius. Ses lettres à Cicéron, 271.
Catacombes de Saint-Calixte, les plus anciennes dans l'ordre chronologique, renferment la portion la plus considérable de monuments chrétiens, 94.
Catacombes de Saint-Pontian; moins anciennes que les précédentes, 94.
— ont des figures de la Vierge, 104.
Catherine II s'écarte des traditions byzantines, 53.
Catinat fait sa lecture favorite des lettres de Cicéron, de Sénèque et de Pline, 278.
Caton l'Ancien, dur pour Scipion, ne put empêcher qu'on élevât une statue à la fille de ce grand homme, 351.
— prend des leçons de grec à près de quatre-vingts ans, 353, 354.
Catulus le père, aussi élégant que Lælius, 354.
Cécrops donné comme inventeur de l'écriture, 9.
Cédrène, chronographe, cité 34, 35, 43. 287.
Celse l'Épicurien, nie la divinité du Christ, à raison de sa laideur, 85.
Cénis, maîtresse de Vespasien et secrétaire de la mère de Claude, 245.
Cérès, statue de Phidias, 325.
— Sa statue est la première qui ait été coulée à Rome, 350.
Cérès d'Enna dérobée par Verrès, 360.
Césalpin prépare la découverte de la circulation du sang, 7.
César (lettres de Jules), 215.
— introduit à Rome la cryptographie, 222.
— l'applique pour ses relations avec ses intendants, 223.
— se sert des notes tironiennes, 225.
— prend pour bibliothécaire Varron, 254.

— Beautés de ses lettres à Cicéron, 270.
— Son décret qui assure un appui aux savants émigrés des colonies grecques, 346.
— tribun militaire, questeur, édile, 361.
— Ses prodigalités pour tous les jeux romains, 361.
— Collègue de Bibulus, il semblait seul faire les dépenses, 361.
— relève les statues et les trophées de Marius, 361.
— favorise les beaux-arts, 362.
— élève une statue à son médecin, 362.
— ne paraît pas avoir eu le goût inné des arts, 363.
— se dit descendant de la Vénus Génitrix, et lui élève un temple, 363.
— Il passe dieu, 363.
— fait placer dans le temple de Vénus un Ajax et une Médée qu'il paye une somme énorme au peintre Timonaque, 363.
— Il a sa statue dans le temple de Quirinus et un collége de prêtres lui est consacré, 363, 364.
— Son image est dressée entre celle de Tarquin le Superbe et de Marcus Junius le premier des Brutus, 364.
— Il place une statue de Cléopâtre dans le temple de Vénus, et fait ériger le portrait en bronze de son cheval devant le même temple, 364.
— Sa statue cuirassée élevée sur le Forum, 365.
— Peut-on lui attribuer la mutilation d'une statue de Lysippe où la tête d'Alexandre est remplacée par celle de César? 365.
— Plusieurs savants contestent l'authenticité du passage de Stace sur cette mutilation, 366.
— fait une exposition de tous les objets d'art ravis à la Grèce, 374.
— avait la tête remplie des plus généreuses pensées pour le bien public quand il fut tué, xxxvii, 364.
— Ses funérailles, 402.
— ne saurait être pesé dans la même balance que les autres hommes, xviii.

— Sa tête posée, à Berlin, sur un corps postiche, 430.
CHABAS (M.) traduit un livre égyptien antérieur de mille ans à Salomon, 147.
CHAHPOUHR. Voyez *Sapor*.
CHAIX D'EST-ANGE (M.) découvre un précieux autographe de Racine, XXXIV.
CHAMPOLLION jeune interprète des manuscrits contemporains de Moïse, 145.
CHARLEMAGNE. Grande figure du Moyen Age, 455.
— Ne peut être pesé dans la même balance que les autres hommes, XVIII.
CHARNACÉ (M. de). Son histoire avec son tailleur, 336.
CHASLES (Philarète). Son opinion sur l'abus des autographes, XXIX.
CHASSENEUZ (Barth. de) reproduit en latin la lettre de Lentulus, 72.
CHATEAUBRIAND, cité 393, 394.
CHE-HOANG-TI, empereur de la Chine, fait détruire les livres, 26.
CHÉRUBINS. Que sont-ils? 74.
CHIFFRES des anciens, 250.
CHIROGRAPHE, 211.
CHLAMYDE, ce que c'était, 160.
CHOISEUL (marbres de), 153.
CHOLCHYTES, entrepreneurs de cimetières en Égypte, 167.
CHRÉTIENS (les) confondus avec les juifs ; pourquoi, 208.
CHRISTIANISME (rayonnement du), 393.
CIAMPINI, cité, 80.
CHRYSOLORAS professe les lettres grecques à Ferrare, 469.
CICÉRON. Excellence de ses lettres, 268.
— Montaigne en médit à tort, 269.
— Belles correspondances jointes à la sienne, 271.
— Son peu de foi dans le polythéisme, 125.
— Augure, il rit au nez des augures, 125.
— se moque du Ténare, 126.
— Ses autographes, 214, 217.
— se sert des notes tironiennes, 225.
— fait relever ainsi un discours de Caton, 226.
— paye deux cent dix mille francs une table, 250.
— trouve les gaietés du vieux latin plus salées que le sel attique, 273.
— semble faire remonter trop haut les lettres et les arts à Rome, 345, 346.
— écrit ses *Tusculanes* au pied de la statue de Platon, 354.
— copie Démosthène, 357.
— tonne contre Verrès spoliateur de la Grèce, et excuse Flaminius ; pourquoi, 357, 358.
— Ses effigies ont-elles été profanées après sa mort, 427.
— Ni Virgile, ni Horace, ni Properce, ni Ovide n'ont osé parler de lui, mais Tite-Live l'a loué, 427.
— Beau buste de lui au Vatican, 427.
— L'empereur Alexandre Sévère l'honore d'un culte divin, et Caïus Sévère, Martial, les deux Pline et Plutarque, ont pour lui une admiration enthousiaste, 428.
— Son fils venge sa mémoire en renversant les statues d'Antoine, 428.
— Ses œuvres retrouvées au treizième siècle, 468, 469, 473.
— controversé à la renaissance des lettres, 472.
CIMABUÉ, peintre, 102, 326.
CIMETIÈRE de Saint-Calixte. Voyez *Catacombes*.
CINCINNATUS, 345.
CIRE (effigies en) ou images des aïeux chez les anciens, 398.
— modelée à l'image de François Ier pour ses obsèques, 405 ; — par qui exécutée, 406.
— Autres cires admirables d'exécution, 406.
— (chef-d'œuvre de la statuaire en) à Lille. A quelle époque il appartient, 408.
CLAUDE, empereur, ordonne de détruire les effigies de Caligula. La besogne est mal exécutée, 380.
— fait remplacer la tête d'Alexandre

TABLE ALPHABÉTIQUE. 497

sur deux tableaux pour y substituer la tête d'Auguste, 381.
— On joue des farces devant son corps mort, 382.

CLAUDE LE GOTHIQUE, empereur romain, disperse les débris du colosse de Valérien fils, 293.
— Vocifération du Sénat devant lui contre Auréole, Zénobie et Victoria, 296.
— représenté sur un bouclier d'or. Sa statue d'or et d'argent, 394.

CLAUDIEN, cité 455.

CLÉANTHE. Son hymne quasi chrétien, 130.

CLÉANTHE le philosophe écrit ses notes sur des tessons de poterie et sur omoplates de bœufs, 180.

CLÉLIE. Sa statue équestre est perdue, 351.

CLÉMENT D'ALEXANDRIE, 41.
— cité 300.

CLÉON succède à Périclès. Il vulgarise les mœurs et les arts à Athènes, 327.

CLÉOPATRE. Son nez, 295.
— Ses billets doux, xxix, xxx.

CLOUET modèle et peint des effigies en cire, 406.

CLOVIS demande un joueur de harpe à son beau-frère Théodoric, 445.
— est ridiculisé dans une lettre de Théodoric, 446.

CLYTEMNESTRE. Son portrait au temple d'Amyclée, 315.

Codex Alexandrinus, manuscrit grec des Évangiles conservé à Londres; donné à Charles I^{er}, 32.
— passait pour porter de l'écriture de sainte Thècle, 33.

COINDET, cité 71.

COLLIN DE PLANCY donne le fac-simile d'un autographe du diable, 63.

COMMODE enlève la tête du colosse de Néron pour y mettre la sienne, 388.
— Statues qu'il se fait ériger, 388.
— fait poser son buste sur des statues d'Hercule, 388.
— Vociférations du sénat quand il est tué, 389.

CONCILE d'Éphèse (le premier) fixe la figure hiératique de la Vierge, 105.
— de Nicée sur les iconoclastes, 52, 99.
— de Constantinople, *in Trullo*, 209.

CONFUCIUS, 25.

Consolation philosophique, livre de Boèce, 447, 449.

CONSTANCE, empereur, mis au rang des dieux, 395.

CONSTANT, empereur, 395.

CONSTANT (Benjamin). Son livre sur le polythéisme romain, cité 438.

CONSTANTIA demande à Eusèbe un portrait du Christ, 96.

CONSTANTIN LE GRAND voit en une vision les portraits de saint Pierre et de saint Paul, 32.
— fait exécuter les portraits du Messie, 67, 96.
— relève le Christianisme, 394.
— fonde Constantinople, 396.

CONSTANTIN II est tué par les généraux de son frère, 395.

CONSTANTIN PORPHYROGÉNÈTE. Sa légende sur le portrait du Christ, 97.

CONSTANTINOPLE est fondée, 396.
— perpétue les traditions littéraires de la Grèce, 454.

CONVENNOLE DE PRATO met en gage un manuscrit ancien, qui est perdu, 479.

COPERNIC démontre après Philolaüs le système de révolution de la terre, 6.

COPISTES de livres sacrés gagnent le paradis, 457.
— Légende à ce sujet, 458.

COPTES, 143.

CORAN, cité 81, 113.

CORINNE, 193.

CORNÉLIE, mère des Gracques, 351.
— Ses lettres, 352.

CORNÉLIUS NÉPOS a écrit l'histoire de Miltiade, 334.
— Pline le Jeune commande son portrait, 411.

COTYLE, quartier d'Athènes où les enfants naissaient plus beaux qu'en aucun lieu de la ville, 320.

COURDAVEAUX. Son écrit sur l'immortalité de l'âme dans le stoïcisme, 122.

TOME I. 32.

COURIER (Paul-Louis). Son Essai de traduction d'Hérodote, cité 11.
COURTET (M.), cité 101.
COURTISANES grecques, 193.
— deviennent prêtresses de Vénus à Corinthe; leur intervention est invoquée auprès de la déesse dans les calamités, 194.
COURTISANES romaines, se rendent toutes nues aux fêtes de Flore, 332.
COUVENTS antiques, 157 et suivantes.
CRATÈS, élève de Diogène le Cynique. Ses lettres apocryphes, 256.
CRÉSILAS sculpte un Périclès, 335.
CREUZER. Ses esquisses sur l'antiquité romaine, citées 161.
CROMWELL. Son histoire par M. Guizot et par M. Villemain, xxxi, xxxii.
CRUCIFIEMENT représenté comme jeu, devient réel, 135.
CRYPTOGRAPHIE ou transposition des lettres formant des alphabets secrets, 222.
— citée par Ausone, Martial, Eusèbe, Prudence, saint Jérôme, saint Augustin, saint Fulgence, 223.
CTÉSILOQUE, élève d'Apelles, représente l'accouchement de Jupiter, 332.
Cupidon de Praxitèle donné par Verrès à la courtisane Chélidon, 360.
CURIEUX d'autographes chez les anciens, leur nom, 300.
CURIUS DENTATUS, 345.
CURTIUS (Ernest) publie les travaux d'Ottfried Müller, 163, 164.
CYRILLE (saint). Son portrait écrit du Sauveur, 86, 87.
— est probablement une des causes de l'assassinat de la philosophe Hypatie, 454.

DAMASCÈNE (saint Jean). Voyez *Jean Damascène* (saint).
DANGEAU. Son journal cité sur la Vénus d'Arles, 433.
DANIEL (le Père). Son Histoire de France, xxvi.

DANTE appelle le Christ un souverain Jupiter, 83.
— cite le *Santo Volto* de Lucques, 101.
— Caractère de son génie, 463.
— restaure les lettres, 463, 467.
— a été l'Homère des temps modernes, 464.
DAPHNUS, esclave grammairien, vendu cent quarante-sept mille francs, 248.
DAVID (le roi), cité 4.
— Son portrait, 56.
DAVID (Émeric), cité 80, 87.
DÉCIUS, 345.
DÉDALE, sculpteur primitif, 314.
DÉESSE ROME (la). Sa ruine, 442.
DEHÈQUE (M.), de l'Institut, publie un discours d'Hypéride, 155.
DELILLE trouve un de ses vers inscrit sur la grande pyramide, 189.
DÉMÉTRIUS de Phalère a trois cent soixante statues à son image, 340.
— Ces statues sont brisées par les Athéniens, 342.
DENIS l'Aréopagite, cité 85.
— doutes sur l'authenticité de ses œuvres, 86.
DENIS d'Halicarnasse protégé par un décret de César, 346.
DES PERRIERS. Son *Cymbalum mundi*, cité 124.
DEVILLE propose une explication sur le procédé de l'invention de Varron pour les portraits, 417.
DIABLE (lettres du), 63.
Diane de Ségeste volée par Verrès, 360.
Diane d'Arles devenue, de par le roi Louis XIV et de par le sculpteur Girardon, une Vénus; disputes à ce sujet, 432.
DIASCHISTÆ. Corporation chargée en Égypte des opérations de l'embaumement, 167.
DICÉARQUE, cité 316.
DIDRON (M.), cité 42, 66, 71.
DIEU le Père (iconographie de), 82.

TABLE ALPHABÉTIQUE.

DIEU le Fils peint en Jupiter, 82, 183.
DIOCLÉTIEN, empereur prudent, mais persécuteur des Chrétiens, 394.
— De lui date l'ère des martyrs, 395.
DIODORE DE SICILE donne le mot *phéniciennes* comme synonyme de lettres, 9.
— Il dit qu'Homère a eu des maîtres d'éloquence, 11.
— dit que les héros de la guerre de Troie se reconnaissent dans leurs peintures à une allure convenue, 319.
DIOGÈNE le Cynique. Ses lettres apocryphes, 256.
DIOGÈNE-LAERCE. Sur l'âme, 122, 256.
DIOMÈDE. Son effigie de convention reproduite par Winckelmann, 317.
DION (Chrysostome) attribue à Palamède l'invention de l'écriture, 9.
— rapporte que le Jupiter de Phidias était, comme le Népenthès, un remède à tous les maux, 325.
— reproche aux Rhodiens leurs mutilations des statues, 342.
— chassé par Domitien, se réfugie chez les Barbares, 387.
DIONYSIUS, peintre de portraits du temps de Varron, 418.
DIOSCORIDE (portraits de naturalistes dans un manuscrit de), 420.
DIOSCURES (les). Leurs portraits placés dans la chambre des femmes grosses à Lacédémone, 319.
DIVINITÉS égyptiennes admises dans l'Olympe grec, 129.
DOMITIEN se fait élever des statues à couvrir tout l'empire. — Sa statue équestre colossale. — Ses grands travaux pour l'embellissement de la ville. — bannit les philosophes, 386.
— Son cousin et sa propre sœur tuées comme chrétiens, 387.
— est tué; ses bustes et ses boucliers votifs sont brisés, 387.
DONAT. Description qu'il fait de la personne de Virgile, 429.
DORAT, Daurat ou Aurat, savant, 461.
DUCCIO, peintre, 102.

DUMAS (Alexandre). Son mot à M. de Lamartine sur ses *Girondins*, XXIX.
DUREAU DE LA MALLE, cité 161.
DU RIEU. Sur les manuscrits de la *République* de Cicéron, 178.
DU ROURE (le marquis) écrit l'histoire de Théodoric, 448, 451.
DUTENS (Louis), touchant les anciennes découvertes, cité 7.

ÉCRITURE. Son origine, 4 et suivantes.
— d'abord figurative, puis phonétique, 13.
— dans l'antiquité sacrée, 20, 21.
— direction de ses lignes de caractères suivant les peuples, 151.
— grecque cursive, 155.
— latine, 174.
ÉCRIVAINS ou Scribes, 228.
EGGER (Émile). Son opinion sur l'origine de la prose, 14, 153.
— rend compte des découvertes d'Ottfried Müller, 164.
— publie un acte d'adoration chrétien écrit sur poterie, 180.
— cité 299.
ÉGINE (marbres d'), 321.
ÉGYPTE. Son iconographie, 310.
— Sa religion, 123.
— Ses écritures diverses, 139.
— Ses hiérogrammates ou écrivains, 141.
— L'épistolographe royal, 141.
ÉLIEN (Claude) cite un myope qui renfermait un distique dans un grain de blé, 185.
— Ce que c'était que son livre, 186.
ÉMILE. Voyez *Paul Émile*.
ENDYMION. Son portrait placé dans la chambre des femmes grosses à Lacédémone, 319.
ENNIUS le poëte. Sa statue est placée avec celle de Publius et de Lucius Scipion sur le tombeau du premier Scipion l'Africain, 424.
ÉPAPHRODITE, secrétaire de Néron, 233.
— (autre), secrétaire de Domitien, 233.

ÉPICTÈTE. Son *Manuel* quasi chrétien, 130.
— chassé par Domitien, se réfugie à Nicopolis, 386.
ÉPICURE. Sa doctrine, 131.
— Son image placée dans les chambres à coucher, 410.
ÉPISTOLOGRAPHES, 228.
ÉRASME voudrait ajouter le nom de Socrate aux litanies, 44.
ÉRATOSTHÈNE, cité 6.
ESCHINE. Ses lettres apocryphes, 256.
ESCHYLE attribue à Prométhée l'invention de l'écriture, 9.
— Belles paroles de lui presque chrétiennes, 130.
ESCLAVAGE chez les Grecs, 161 et suivantes.
ESCLAVES. Leurs lieux d'asile ; leur privilége de se vendre à un dieu, 163.
— lettrés; leur prix, 247.
— Prix le plus élevé, 248.
ÉSOPE, 193.
ESSÉNIENS. Leurs austérités, 129.
— constitués en couvents, 158.
ESTACIO. Voyez *Stacius*.
EUMÈNE, secrétaire de Philippe de Macédoine, devient général et satrape de province, 142.
EUPHORBE, médecin du roi Juba, 362.
EUPHRANOR, peintre et sculpteur grec, 355.
EURIPIDE. Son *Amphitryon*, 124.
EUSÈBE. Son opinion sur les portraits du Christ et des apôtres, 31.
— cité 60.
— écrit à la princesse Constantia que l'image du Sauveur ne peut être peinte, 96.
— affirme avoir vu une statue de bronze élevée au Christ par l'hémorroïsse guérie, 100.
— Peintures qui représentent le Christ lisant une lettre d'Abgar et lui écrivant, 97.
— empreinte miraculeuse du pied du Christ, 113.
— cité 287.

EUTROPE, 70, 71.
— cité 287.
ÉVANDRE consacre une statue d'Hercule, 316.
ÉVELYN (John), Curieux d'autographes, volé par un grand seigneur, L.
ÉVROULT (saint) fonde l'abbaye d'Ouche, 457.
EXPLORATEURS courant à la recherche des manuscrits anciens, 467.

FABIUS Pictor, historien, cité 347.
FABRICIUS le Vieux Romain, 345.
FABRICIUS, qui avait sauvé les Thuriens d'un siége, reçoit d'eux sa statue, 375.
FABRICIUS. (J. A.). Son *Codex apocryphus*, 63,.72.
FAUX en autographes, XXIII.
— Faux autographe de Sarpédon, 261.
FAYDIT (l'abbé). Sa *Télémacomanie*, 13.
FÉNELON. Son épisode de Termosiris dans le *Télémaque*, 12.
— Ses lettres, XXXVIII.
FIGRELIUS. Son livre sur les statues des Romains illustres, cité 343.
FIGURINES offertes par les jeunes filles à Vénus, 419.
— données par les femmes à leurs amants; servant aux maléfices des sorcières, 419.
FLAMINIUS enlève en Macédoine une statue de Jupiter, 357.
FLAVIA Domitilla, femme de Vespasien; son origine, 233.
— est proclamée Auguste, 234.
FLAVIUS, scribe qui révèle le secret des fastes et le protocole des chancelleries judiciaires, 232.
FLAVIUS VOPISCUS. Voyez *Vopiscus*.
FLEURY (l'abbé). Ce qu'il rapporte sur l'image du Sauveur, 97.
FLEURY (Amédée). Son livre sur la correspondance entre saint Paul et Sénèque, cité 119.
FLORA mordait Pompée, 196.
FLORE, divinité romaine non grecque, 437.
FOI grecque, 356.

TABLE ALPHABÉTIQUE.

Fontenelle, cité 125.

Fortunat, cité 46.

Foucquet. La Cassette de ses poulets, XXXIX.

Fourier (lettre autographe de) sur un détail délicat de l'antiquité, citée 157.

Fourmont suppose des documents scientifiques dont la fausseté est démontrée par Boeckh, 12.

Fournier (Edouard). Son livre du *Vieux neuf,* cité 78.

François de Sales (saint), 108.

François Ier. Sa représentation en cire pour ses obsèques, par Clouet, 406.

Franz, cité 155.

Froissart, IV.

Fronton, maître de Marc-Aurèle. L'empereur copie un discours de Fronton, et le lui envoie, 219.

— Sa correspondance avec Marc-Aurèle, 282, 285.

Funérailles de Paul Émile, 408.

— de Jules César, 402.

— de Septime-Sévère, 400.

— de Pertinax, 401.

— de nos rois, 404.

— de François Ier, 405.

— de ses deux fils et de Henry II, 406.

Gaddi (Taddeo), peintre, 102.

Galba. Sa tête, jouet des goujats de l'armée, est portée au bout d'une pique, 383.

— Le peuple relève ses images et les couvre de fleurs et de lauriers, 384.

Galien, prépare la découverte de la circulation du sang, 7.

— Ce qu'il rapporte sur des écrits apocryphes d'Aristote, 259.

Galilée devancé dans la découverte des vérités scientifiques qu'il démontre, 6.

Galle (Théodore) grave les portraits du recueil d'Ursinus, 308.

Galuski. Son étude sur Wolff, 12.

Garrucci (le père), cité 198.

Gaulois et Gauloise enterrés vivants par divertissement, 135.

Gaulois précipités des sommets du Parnasse figurés sur les portes du temple d'Apollon élevé par Auguste, 368.

Gaultier (Léonard). Sa Chronologie collée, 58.

Gélase (le pape) fulmine contre les légendes apocryphes, 114.

Genséric, 441.

Gentile da Fabriano, peintre, 102.

Germanicus. Ses dernières paroles rapportées par Tacite, traduites par M. Mocquard, 266, 267.

— On lui érige des statues sans nombre, et l'on promène son effigie d'ivoire dans les jeux, 376.

Germanicus César fait un poëme sur un cheval d'Auguste, 364.

— Son fils Caïus est sculpté en Cupidon, 434.

Géta, 389.

Gévartius, 366.

Ghirlandajo, 94.

Giotto, peintre du Campo santo de Pise, 49, 102, 326.

Girardon restaure en Vénus une Diane, 432.

Giraud (M.). Articles de lui au *Journal des Savants* sur l'antiquité latine, 177.

Giroux, le grand vainqueur, s'inscrit sur la grande pyramide, 190.

Gladiateurs de la république des lettres, 471.

— Il vaut mieux s'occuper des services qu'ils ont rendus que de leurs disputes, 472.

Glycérius, fantôme d'empereur, 441.

Gnostiques (les) placent les portraits d'apôtres à côté de ceux d'Homère, 32, 39.

Goncias le Sophiste se dresse une statue d'or massif dans le temple d'Apollon à Delphes, 341.

Gosselin (l'abbé). Ses instructions sur les fêtes de l'année, 118.

Gozzoli (Benozzo), peintre du Campo santo de Pise, 49.

GRACQUES (autographes des), 217.
— Point d'effigie des Gracques : un sculpteur moderne a inventé un type des deux frères, 352.
GRAFFITI ou inscriptions murales de Pompeies, 197 à 204.
GRAMMATES, 228.
GRAMMATOPHORES ou facteurs, 231.
GRAPHIUM ou stylus; style pour écrire, 182.
GRATIEN, empereur, 395.
GRAVURE en creux ou en relief, invention de la Renaissance et non des anciens, 417.
GRÈCE (la) est la première à multiplier les œuvres de la statuaire, 333.
— a des personnifications agriculturales dans sa mythologie, 438.
— Son art est supérieur en style à l'art romain, 439.
— Sa fécondité en génies, 459.
— Son théâtre, 459.
— Est versée dans Rome, 355.
— Tous ses sculpteurs, tous ses peintres passent, par leurs œuvres, en Italie, 355.
GRÉCIE d'Anjou (comtesse), Curieuse de manuscrits, 305.
GRECQUE (la littérature) se maintient. Pamphila, 452.
— Asclépigénie. — Hypatie. — Synésius, 453.
— s'éteint, 459.
— Elle renait à la voix de Pétrarque, 460.
— est professée, en 1530, au Collège de France, 461.
GREFFIERS, priviléges de leurs charges, 237.
— Horace était greffier, 237.
GRÉGOIRE de Nazianze, cité 101.
GRÉGOIRE de Nysse veut que le Christ ait été beau, 85.
GRÉGOIRE de Tours, IV.
GRI-PADDA ou SRI-PADDA, marque du pied de Bouddha, 114.
GROLLIER, illustre bibliophile, 253.
GRONOVIUS. Ses erreurs en iconographie antique, 308, 366.

GUILLAUME (M.), sculpteur, a inventé un type des Gracques, 352.
GUIZOT. Ses écrits historiques sur le moyen âge, II, IV.
— Son livre sur Cromwell, XXXI, XXXII.
GUIZOT (Guillaume) fils. Son livre sur Ménandre, cité 411.

HADRIEN achève le temple de Jupiter Olympien à Athènes, 388.
HANNIBAL. Ses statues élevées par les Romains, 421.
— par Caracalla, 422.
— Son buste du musée de Paris : Napoléon Ier n'y croit pas, 422.
HARANGUES supposées dans les histoires romaines. Ce qu'il en faut penser, 262.
— Celles de Tite-Live, de Salluste et de Tacite, 263.
— de Thucydide, 487.
HARMODIUS et ARISTOGITON. N'ayant point été dénoncés par la joueuse de lyre Léæna, une lionne symbolique est consacrée à cette courtisane, 375.
— Leur propre statue, enlevée par Xerxès, est rendue aux Athéniens, 376.
HASE (M.). Son *Cours de paléographie grecque*, 159.
HAXTHAUSEN (le baron de), réfuté 53.
Hebdomades de Varron, livre de biographies orné de plus de sept cents portraits, 413.
— appelées *Péplographie* par Cicéron, 414.
— Discussion sur le mode d'exécution des portraits de son livre, 414.
HÉCATÉE, de Milet, un de ceux à qui l'on attribue l'invention de la prose, 10, 11.
— Fragments de cet écrivain, qui avait employé le dialecte ionien, 17.
HECTOR de Troie. Un jeune homme qui ressemblait au type convenu de ce héros, faillit périr à cause de cette ressemblance, 321.
HÉCUBE. On avait son portrait en Grèce, 317.

Hélène de Zeuxis, 369, 370.

Héliogabale. Ses folies furieuses et ridicules, 392.
— fonde un sénat de femmes, 392.
— est poignardé dans les latrines avec sa mère; — il a les honneurs du Tibre, son cadavre n'ayant pu passer par l'ouverture d'un égout, 393.

Henry II. Son effigie en cire pour ses obsèques, par Clouet, 406.

Henry IV. Ses lettres, xxxvii.

Héphestion (lettres à) réfugié dans le Sérapéum de Memphis, 157.

Herbe contre la migraine poussant sur la tête des statues, suivant Pline l'Ancien, 387.

Hercule. Sa légende a un fond de vérité, 314.
— Son effigie qui lui fait à lui-même l'effet d'une apparition, 315.
— Un soliveau à son image, 315.
— Sa statue triomphale, 316.
— Empreinte de son pied sur les bords du fleuve Tyras, 114.
— à Agrigente, favori des dames siciliennes, 316.

Hercule Farnèse, 327.

Hérennius Sévère. Son ami Pline le Jeune lui demande de faire faire les portraits de Cornélius Népos et de Titus Cassius, 411.
— Il ne veut pas qu'ils soient flattés, 412.

Hermann. Dissertation sur les artistes grecs, citée 331.

Hermès. Ce qu'étaient les premiers dans le Péloponèse, 313.

Hérode Antipas, fils d'Hérode le Grand, 67.
— Dresse des statues sur le territoire des tribus, 78.

Hérodien, cité sur les images des ancêtres, 400.
— Sa description des funérailles de Septime Sévère, 400.

Hérodote, cité 10.
— Il cite le logographe Hécatée, 18.

Heyne. Sa galerie homérique, citée 317.

Higuera, jésuite, grand fabricateur d'impostures historiques, 120.

Hippocrate. Son portrait est inventé, 309.

Histoire. Différence du système de composition historique des anciens et des modernes, 264.
— Que les documents de première main sont les meilleurs éléments pour écrire l'histoire, xvii.

Histoire Auguste; caractère des écrivains de cette histoire, 285.
— Quel crédit faut-il accorder aux lettres des trois rois barbares qu'elle rapporte, 286.

Histoire de Notre-Dame de France, par M. le curé de Saint-Sulpice, citée 107.

Homère. L'écriture ne remonte pas jusqu'à lui, 10.
— Diodore de Sicile lui prête un professeur, 11.
— est accusé d'avoir volé ses poëmes, 11.
— Tablettes qu'il fait remettre par Prœtus à Bellérophon, 12.
— Ses poëmes sont rassemblés par Solon sous Pisistrate, 17.
— Son Olympe, 121.
— Ses œuvres sont écrites sur intestins de serpent, 179.
— Son portrait, de l'aveu de Pline, est inventé, 309.
— Époque de sa naissance d'après Hérodote, Larcher et les marbres de Paros, 309.
— Sa description du bouclier d'Achille, ce qu'il en faut penser, 313.
— Son nom est connu au Moyen Age, mais ses livres sont inconnus à presque tout le monde, et travestis, 460.
— Cité par Théroulde, par Jean de Meung et par Dante, 460.
— Il renait à la voix de Pétrarque, et Laurent Valla le traduit, 460.
— Ronsart le goûte, 461.

Horace, cité 126, 182, 183, 186, 191, 192.
— n'a pas le courage de parler de Cicéron, 427.

— Mauvaises effigies qu'on a de lui, 429.
— Railleries d'Auguste sur sa figure, 430.
— était de la corporation des greffiers, 238.
— Auguste veut l'avoir pour secrétaire, 238.
HORATIUS COCLÈS. Sa statue équestre est perdue, 351.
HORTENSIUS. Temple d'Apollon élevé sur sa modeste demeure, 368.
HORTENSIUS et MÉTELLUS, édiles à qui Verrès prête les statues qu'il a pillées, 374.
HUARTE (Jean). Sur la lettre de Lentulus, 72.
HUET, évêque d'Avranches, nie les connaissances hébraïques du juif Philon, 28.
HUMBOLDT (Alexandre de), cité 6.
HUME (David). Son système pour écrire l'histoire, xxviii.
HUYGHENS, précurseur de Newton dans la découverte du système de l'attraction, 7.
HYACINTHE. Son portrait placé dans la chambre des femmes grosses à Lacédémone, 319.
HYGIN attribue à Palamède l'invention de l'écriture, 9.
HYPATIE, femme philosophe, professe la philosophie néo-platonicienne et les mathématiques à Alexandrie d'Égypte, 453.
— a pour élève Synésius, 453.
— est assassinée dans une émeute chrétienne, 454.
HYPÉRIDE, élève de Socrate et de Platon. Discours de lui découvert, 155.

ICONOGRAPHIE. Il n'y en avait point chez les Juifs, 73, 78.
— Origines de celle du Christ, 95.
— Manuel d'iconographie byzantine, 42, 51.
— Manuel d'iconographie sacrée russe, 112.
— romaine, commence tard, 345.
IDEA. Dénomination mystique de la Mère de Dieu, et ancien surnom de Cybèle, 112.
IDIOGRAPHE. A quoi est appliqué ce mot, 212.
IDOLES (petites) offertes par les jeunes filles à Vénus, 419.
Iliade (manuscrit de l') tenant dans une coquille de noix, 185.
Ilissus (statue de l'), 321.
IMAGES DES AÏEUX. Voyez Aïeux, 396.
— des héros immobilisées dans les hôtels, 403.
— Artistes qui préparaient ces images du vivant des personnages, de façon à être prêts après leur mort, 409.
INGHIRAMI. Sa galerie homérique, citée 317.
INSCRIPTIONS sur un colosse d'Ipsamboul, 187.
— au mont Sinaï, 196.
— à Pompeies, 197 à 204.
ISIDORE de Séville, 456.
ISRAÉLI (d'), xxvii.
ITALIE, toujours divisée. Vœu pour son unité, 464.

JABLONSKY, cité 40.
JANUS. Sa statue, 316.
JANVIER (saint). Sa statue à Naples, 434.
JEAN CHRYSOSTOME (saint) a toujours devant lui l'image de saint Paul, 31.
— Soutient la beauté du Christ, 85.
— Son portrait, 56.
JEAN DAMASCÈNE (saint), 61, 81, 85, 87, 96, 100.
JÉRÉMIE recommande des moyens sûrs pour conserver les écrits sacrés, 25.
— Son opinion est confirmée par Daniel, par l'Ecclésiastique, par saint Matthieu et par Josèphe, 25.
JÉROME (saint). Son opinion sur la version des Septante, 27.
— soutient la beauté du Christ, 86.
— dédie un livre au chroniqueur Dexter, 120.
— cite la correspondance entre saint Paul et Sénèque, 119.

— admire Varron, 272.
— rapporte qu'à la chute ou à la mort des tyrans, on change la tête de leurs statues, 343.
— a des passages brillants, mais il est inégal, 457.

Jésus-Christ. Sa lettre à Abgar, 59.
— Lettre supposée de Lentulus sur le Christ, 63.
— Ce que dit M. Didron de la lettre de Lentulus, et preuves de la fausseté de la lettre, 66 et suivantes.
— Sur sa sainte larme, 64.
— Témoignages mystiques des Écritures sur son extérieur, 86.
— Discussions sur sa beauté et sur sa laideur, 84 à 89.
— Liste des auteurs qui ont traité de son iconographie, 89.
— envoie son portrait à Abgar, 95.
— Saint Augustin nie qu'on ait le vrai portrait du Christ, 92.
— Sa mort tournée en ridicule par les Gentils, 209.
— Allégories sous lesquelles il est représenté, 209.

Job est poëte, 4.
Joel, cité 35.
Jomard (M.), de l'Institut, membre de la commission d'Egypte, 191.
Jornandès, chroniqueur, 443.
Josèphe, l'historien, cité 11, 20, 68, 75.
— Son chapitre apocryphe sur le Messie, 98.
— prétend que l'empereur Titus lui a écrit pour louer ses histoires, 299.
— Soixante-deux lettres que lui écrit le roi Agrippa dans ce même but, 300.
Joseppin, peintre idéaliste, 327.
Jove (Paul), Curieux de portraits, 307, 480.
Jovien, empereur de la décadence, 395.
Judée (procurateurs de la), 67.
Jugurtha meurt de faim dans la prison de la Mamertine, 134.
Julien l'Apostat aurait détruit une image du Christ, 100.

— Sa lettre à un peintre, 101.
— fait renchérir les bœufs à force d'hécatombes, 127.
— Ses lettres et son caractère, 278.
— Ses persécutions contre les chrétiens, 280.
— n'est qu'un homérique, 395.
— relève les statues de Commode, 395.
Junius Tibérianus fait ouvrir la bibliothèque Ulpienne à l'historien Vopiscus, 293.
Junius Pisciculus devient amoureux d'une des statues des Muses placée devant le temple du Bonheur, 358.
Justin (saint), 41, 84.
— affirme que tout ce qu'il y a de bon dans les philosophies anciennes vient d'un pressentiment du Christianisme, 41.
— Il se prononce pour la laideur du Christ, 84.
Justin l'Ancien, empereur byzantin. Comment il signait, ne sachant écrire, 173.
Justinien, empereur. Son effigie à saint Vital de Ravenne, 48.
— reconquiert une partie de l'Italie, 454.
Justinien (saint Laurent). Voyez Laurent.
Juvénal, cité 188.
— Ses sarcasmes contre l'Olympe, 333.

Kariath-Sepher ou Ville des lettres, en Judée, 29.
Karnac. Inscriptions françaises, 190.
Képler, précurseur d'Isaac Newton, 7.
Kircher (Athanase), égyptologue, 144.
Kraft, cité touchant la confusion faite par les Romains entre les Chrétiens et les Juifs, 208.

Laborde (le comte Léon de). Son livre inachevé de la Renaissance des arts, cité 407.
Lactance remarque la confraternité de doctrine entre Sénèque et les Chrétiens, 119.

— parle de la captivité et de l'écorchement de l'empereur Valérien, 287, à la note.

LAFRÉRIE publie les portraits du Cabinet Orsini, 308.

LAGIDES (les rois) amis des lettres, 258.

LAÏS, courtisane sicilienne établie à Corinthe, s'offre à Démosthènes et est refusée, 194.

— Corinthe lui élève un tombeau avec une sculpture emblématique, 340.

LALA, de Cyzique, femme peintre, célèbre pour les portraits, 418.

LAMARTINE. Ses *Girondins*, XXIX.

LANIPENDIA. Ce que c'était, 246.

Laocoon. Bains de Titus où l'on a trouvé ce groupe, 386.

LAPORTE (Guillaume). Une sculpture de lui, représentant la Justice à Saint-Pierre de Rome, est profanée, 331.

LAUDERDALE (lord), vole des autographes, LI.

LARES (les dieux) sont d'origine étrusco-romaine, 438.

LATIUM. Sa mythologie plus panthéiste que polythéiste, 437.

— Elle est plus sévère et plus intime que celle des Grecs, 438.

— adore les dieux en esprit, 437.

— est longtemps sans statues, 437.

LAURATI, peintre du Campo santo de Pise, 49.

LAURENT JUSTINIEN (saint). Son portrait du Christ, 73, 88.

LAVALLÉE (Théophile) publie avec exactitude les lettres de madame de Maintenon, XXV.

LE BLANT. Inscriptions chrétiennes de la Gaule, citées 181.

LÉCAPÈNE, empereur d'Orient. Se procure une lettre et une image du Christ, 62, 97.

LE CLERC (Joseph-Victor). Son livre sur les journaux des Romains, cité 303.

LÉCYTHE. Ce que c'était, 160.

LE DUC (Saint-Germain). Son livre sur les Curiosités des inventions et découvertes, cité 8.

Légende dorée de Jacques de Voragine, 113.

LÉGENDES d'Hercule, de Thésée, d'Achille ont un fond de vérité, 314.

LEIBNIZ, précurseur d'Isaac Newton dans la découverte de l'attraction, 7.

LÉLIUS ou LÆLIUS cause d'Homère avec Scipion et Polybe sur les ruines de Carthage, 354.

— dénoue sa ceinture pour causer, II.

LE MAIRE DE BELGES traduit une version latine d'Homère, 460.

LE MAISTRE DE SACY, cité 22.

LÉMONTEY, cité 157.

LE NAIN DE TILLEMONT, 63.

LENTULUS. Sa lettre sur le Christ est fausse. Preuves, 63 et suivantes.

— Note sur les personnages de ce nom, 484.

LÉONARD BRUNO d'Arezzo, dit Léonard Arétin, publie sous son nom un manuscrit de Procope, 481.

LÉONARD DE VINCI, 103, 113.

LÉPIDUS. Ses lettres à Cicéron, 271.

LESCHÉ de Delphes, 317.

LETRONNE, cité 142, 155, 156, 191.

— réfute les conjectures de Quatremère de Quincy touchant l'invention de Varron pour les portraits, 417.

LETTRE d'un conservateur des monuments funéraires du Péri-Thèbes pour réclamer contre des ravages commis dans les cimetières dont il est propriétaire, 168.

— de Sempamonthès envoyant à son frère la momie de sa mère, 169.

— gréco-égyptienne trouvée non ouverte près d'une momie, 169.

LETTRES chez les anciens, divisées en pages. Leurs dénominations diverses : le billet, le poulet, etc., 183.

— Comment on les fermait dans l'antiquité, 170.

— Comment on les a fermées au seizième et au dix-septième siècle, 171.

LETTRES apocryphes de trois rois barbares à Chahpouhr examinées, 288.

LETTRES supposées :

— d'Hippocrate, 256.

— d'Artaxerxès, 257.

— de Démocrite, 257.
— d'Aristote, 257.
— d'Alexandre, 257.
LETTRES onciales. Ce que c'était, 175.
— des hommes libres, 175.
LÉVÊQUE (M.). Sa thèse sur Phidias, citée 325.
LIBANIUS d'Antioche a pour élèves :
— le futur empereur Julien, 280, 282.
— saint Basile et saint Jean Chrysostome, 282.
— Ses lettres, 282, 283.
— Curieux d'autographes, achète un exemplaire d'Homère très-vieux, 304.
LIBRAIRES. Leur quartier à Rome, 186.
LIBRARIA ou femme scribe, 246.
LIBRARIOLI, 239, 242.
LIBRARIUS, 238, 239, 240, 241.
LICINIA-EUDOXIE, impératrice, appelle les Vandales à Rome après le meurtre de son mari, 441.
LINUS, donné comme inventeur de l'écriture, 9.
LIVIE consacre dans le temple de Vénus un marbre de Cupidon, 434.
LIVIUS ANDRONICUS. Ses hymnes de la Rome primitive, 348.
LIVRE ou volume. Ce qu'on appelait ainsi chez les anciens, 183.
LIVRES SIBYLLINS, 260.
LONGIN, l'auteur du *Sublime*, maître et ministre de Zénobie, écrit sa lettre à l'empereur Aurélien, et est tué par ordre de cet empereur, 299.
LONGPÉRIER (M. de). Sa note sur une découverte faite dans les fouilles de Cumes, 403.
— ses soins pour prévenir les fausses attributions à notre Musée des Antiques, 433.
LONGUERUE, cité 28, 69.
LOUIS LE DÉBONNAIRE écrit en lettres tironiennes, 226.
LOUIS XI°. On refuse de lui prêter un manuscrit d'Avicenne, 305.
LOUIS XIV proclame comme Vénus une statue de Diane dont la ville d'Arles lui fait hommage, 433.

— Ses lettres, XXXIX.
LOUIS XVI. Ses lettres, XLII.
LUC (saint) l'évangéliste. Ses Vierges noires, 105 à 108.
— Théodore le Lecteur est le premier qui lui attribue le talent de peintre, 105.
— Jusque-là connu comme médecin par le témoignage de saint Paul, 106.
LUCAIN attribue aux Phéniciens l'invention de l'écriture, 9.
LUCIEN bafoue l'Olympe, 127.
— vante les copies de Callinus et celles d'Atticus, 255.
LUCILE, ami de Scipion, 124, 125.
LUCRÈCE. Sa statue est perdue, 351.
— Elle n'avait point eu les honneurs de la statue équestre, 351.
LUCRÈCE, le poëte, cité 125.
— Son portrait, 430.
LUCULLUS ouvre publiquement sa bibliothèque, 254.
— emmène avec lui un poëte et un philosophe dans son gouvernement de Sicile, 354.
LYSANDRE enlève d'assaut Athènes. Ce qui se passe après la prise de la ville, 348.
LYSIAS. Son quadrige monté par Apollon et Diane, 369.
LYSIPPE, de Sicyone, grand sculpteur compris dans l'édit d'Alexandre limitant le nombre des artistes autorisés à reproduire les traits du souverain, 328.
— Ses nombreux ouvrages, 329.
— Ses statues des lieutenants d'Alexandre sont enlevées par Métellus, 359.
LYSISTRATE, frère de Lysippe, invente la plastique, 330.

MABILLON, cité 64, 99.
— Ses *Analecta*, cités 305.
MACHIAVEL. Sa haute opinion des mœurs de l'ancienne Rome, 347.
— Ne lisait les anciens qu'après avoir fait sa toilette, XLVI.
MACRIN a quelque sentiment de gloire, 392.

— divinise Caracalla qu'il a tué, 395.
MAHOMET, 81, 455.
MAÏ (le cardinal). Sa publication de Julius Victor, 225.
MAILLARD (le Père Olivier) cite la lettre apocryphe de Lentulus sur le Christ, 71.
MAINTENON (M^{me} de). Bonne édition de ses lettres jusqu'ici falsifiées, XXXIX.
MAISNE, secrétaire de l'abbé de la Trappe. Lettre où il raconte comment s'y prit le duc de Saint-Simon pour faire faire le portrait de Rancé malgré lui, 337, à la note.
MAISTRE (Joseph de). Trois en un seul, XXI.
MALALA (Jean), 43.
MALEBRANCHE. Son mot sur Montaigne, 269.
— Ses lettres qu'un philosophe veut publier malgré le propriétaire, LII.
— Détails sur sa vie, LIV.
MALHERBE. Ses lettres mal éditées, XXV.
MAMMÆA, mère d'Alexandre Sévère, présumée chrétienne, 40.
— assiste au cours de l'école chrétienne d'Origène, 394.
MANGEY (Thomas) nie la science hébraïque du juif Philon, 28.
MANUCE (Paul), 480.
MANUSCRIT de Ruffin, 174.
— de sermons de saint Augustin, 175.
— de saint Avit, 176.
MANUSCRITS de la littérature antique. Anecdotes sur la recherche qui en est faite à la Renaissance, 175, 467.
MARBRES et bronzes antiques. Causes de leur destruction, 420.
MARC AURÈLE. Ses maximes, 130.
— copie de sa main un discours de Fronton et le lui envoie, 219.
— Sa correspondance avec Fronton, 282.
MARCELLIN, voyez AMMIEN.
MARCELLINA affiliée à la secte des Gnostiques, 40.
MARCELLUS LE GRAND pleure Archimède, tué dans le sac de Syracuse, qu'il vient d'enlever d'assaut, 354.
— dépouille Syracuse de ses tableaux et de ses statues en faveur de Rome, 359.
— Sa statue équestre profanée par Verrès et remplacée par la sienne, 360.
— Doutes sur l'authenticité de son buste, 422.
— Ses lettres à Cicéron, 271.
MARCUS FULVIUS NOBILIOR enlève les Muses de Zeuxis, 357.
MARCUS SCAURUS. Ses magnificences comme édile, 373.
MARIETTE (M.). Ses découvertes dans le Sérapéum de Memphis, 159, 189.
MARIN (le cavalier), 327.
MARIUS. Ses statues et ses trophées relevés par César, 361.
— Son cadavre profané déterré par Sylla, 425.
MARIUS GRATIDIANUS. Des statues lui sont érigées dans tous les quartiers de la ville. Pourquoi. On les renverse, 374.
MARTIAL, cité 128, 135, 203.
— Ses manuscrits, 218.
— cite un portrait de Virgile peint en miniature en tête des œuvres de cet auteur, 419.
MARTIN (saint). Son portrait, 45, 47.
MARTINO (Simone), peintre du Campo santo de Pise, 49.
MASACCIO, peintre, 103.
MASQUES portés par des mimes aux obsèques antiques, 401.
— métalliques, 404.
— travaillés avec délicatesse chez les Grecs et chez les Romains, 404.
MAURY (M. Alfred), cité 99.
MAXIME tue Valentinien, prend sa femme et son trône, et est tué, 441.
MAXIMIEN, évêque de Ravenne, 48.
MAZARIN (le cardinal). Vraiment Français quand beaucoup de Français ne l'étaient pas, XI.
— Sa galerie de portraits de papes, 58.
— ouvre publiquement sa bibliothèque, 254.
MÉCÈNE seconde Auguste dans les embellissements de Rome, 371.
MÉDICIS (les) font refleurir Platon, 461.

TABLE ALPHABÉTIQUE.

MEDINACELI (duc de), grand d'Espagne. Sa bibliothèque, 254.
MÉLANTHIUS ou MÉLANTHUS, artiste grec, 355.
— Son portrait d'Aristrate effacé par Aratus, 341.
MEMNON (statue vocale de). Ce que c'était, 189.
— travail de Letronne sur cette statue. Adrien, Marc-Aurèle, Lucius Verus et Giroux le grand vainqueur s'y sont inscrits, 190.
MÉMOIRES. Mauvais guides pour l'histoire, IV.
— Opinion de M. Mignet sur les —, VI.
— Il y en a auxquels on peut se rapporter, VII.
— Examen des Mémoires de Commynes, VIII.
— Monluc, VIII.
— Sully, IX.
— l'Estoile, X.
— Palma Cayet, X.
— Gourville, Lenet, Guy Joly, Montrésor, Fontrailles, duchesse de Nemours, XI.
— La Rochefoucauld, XI.
— Cardinal de Retz, XI.
— Talon, XIII.
— d'Ormesson, XIII.
— Motteville, XIII.
— Mademoiselle de Montpensier, XIV.
MÉNANDRE. Sa statue, 411.
— Son portrait sur un diptyque, 411.
— M. Guillaume Guizot reproduit la statue du Vatican, 411.
MERCURE (Cippes à bustes de), 313.
Mercure de Tyndare, dérobé par Verrès, 360.
MÉNOVÉE, 441.
MESSALINE. Ses effigies renversées, 381.
MÉTAGRAPHES, 228.
MÉTELLA, adjudicataire des biens des proscrits, 373.
MÉTRODORE, philosophe et peintre grec, est chargé de l'éducation des enfants de Paul Emile, 355.
MÉZERAY, III, XXVI, XXVII.
MICHAÏLOWITSCH (le czar), 52.

MICHEL-ANGE, cité 43. Sa façon de concevoir l'image du Christ, 83.
— Ses imitateurs, 327.
MICHELET, écrivain inexact, XXVII.
— écrit l'histoire de Marie-Antoinette sur de sales pamphlets, XXVIII.
MIGNET. Son opinion sur les Mémoires, VI.
— Ses beaux travaux historiques, XXXII.
MILLER (Emmanuel), de l'Institut, publie les poésies de Philé, 56.
— Son catalogue des manuscrits grecs de l'Escurial, 62.
— écrit sur des marbres antiques, 434, à la note.
MIMES sanglants chez les Romains, 135.
— portant des masques aux obsèques des Romains, 401.
— faisant les morts aux obsèques de nos rois, 404.
MINERVE. Ses statues primitives, 315.
MINIATURE cultivée chez les Romains, 419.
— appliquée à un portrait de Virgile cité par Martial, 419.
MISSON, cité 101.
MITHRIDATE (autographes de), 217.
MNESTHÉE, secrétaire d'Aurélien, 233.
MOCQUARD (M.). Sa traduction du dernier discours de Germanicus par Tacite, 266, 267.
MOLIÈRE. Son *Amphitryon*, 124.
MOMMSEN, cité 198.
MONTAIGNE médit à tort de Cicéron, 269.
— Mot de Malebranche sur lui, 269.
MONTESPAN. Sa correspondance avec Lausun, XXXIX.
MONTESQUIEU. Son opinion sur les mœurs austères de l'ancienne Rome, 347.
MORANGONI, cité 99.
MORETTO DA BRESCIA, peintre, 103, 112.
MOSCHUS. Son *Amour fugitif*, 167.
MOSTANSER. Trésors et bibliothèques de ce khalife, 465.
MOYEN AGE, 440 et suivantes.

— Il fond ensemble les éléments qui le composent, 454.
— n'a pas été aussi déshérité qu'on l'a dit, 455.
— Le latin s'infiltre dans les langues des Barbares, 455.
— Le latin y est plus en honneur que le grec, 459.

Moyse est poëte, 4.
— dresse le serpent d'airain, 74.
— Empreinte de ses pas près de Damas, 114.

Moyse de Khorène, 61, 96.

Mucianus, Curieux d'autographes, prend pour vraie une lettre impossible de Sarpédon, 261.
— Ses préjugés en médecine, 261.
— publie ses autographes, 303.
— énumère les statues qui encombrent encore Athènes, Rhodes, Olympie et Delphes, après tous les pillages, 335.

Mucius Scævola, 232, 350.

Muller (Ottfried), savant, mort à Athènes, après avoir fait des découvertes archéologiques, 162.
— Ses travaux sont publiés par son élève Curtius, 162.
— Ses fragments d'historiens grecs, cités 300.
— Son *Nouveau manuel* d'archéologie, cité 367.
— Son livre sur Phidias, cité 325.

Mummius brûle Corinthe. Sa sottise ignorante, 358.
— Son désintéressement, 358.

Munter. Son opinion sur le procédé de reproduction des portraits publiés par Varron, 415.

Muréna, pendant son édilité avec Varron, scie à Lacédémone une peinture à fresque pour la décoration des Comices, 359.

Musa, affranchi, médecin de César qui lui érige une statue, 362.

Myro la poétesse, confondue par Varron avec le sculpteur Myron, 272.

Myron d'Eleuthère. Caractère de son talent, 322, 323.
— Ronsard imite une des épigrammes de l'Anthologie grecque sur la *Génisse* de Myron, 323.
— Ses œuvres sont portées à Rome, 355.
— Quatre figures de génisses sculptées par lui sont placées dans le temple d'Apollon par Auguste, 368.

Myrtis la courtisane, 193.

Mystiques orientaux, 81.

Napoléon Ier ne croit pas authentique le buste d'Hannibal, 421.

Narcisse, secrétaire *ab epistolis* de Claude, 233.

Narsès contribue à la destruction de la monarchie des Goths, 452.

Naucrate le poëte accuse Homère d'avoir volé l'Iliade et l'Odyssée, 11.

Néalcès, peintre, essaye en vain d'empêcher qu'Aratus fasse gratter un portrait peint par Mélanthus et par Apelles, 342.

Némée la déesse, peinture de Nicias, ravie par Silanus en Asie, passe dans le sénat romain, 359.

Néoptolème. Son effigie de convention, 316.

Néron. Ses autographes, 216.
— fait renverser et traîner au croc les statues et les bustes des vainqueurs dans les jeux, 382.
— toujours accompagné de la figure d'une Amazone de Strongytion, à cause de la beauté de ses jambes, 382.
— Ses nombreuses images et sa statue colossale dans sa Maison dorée, 382.
— Réaction contre sa popularité, 382.
— La tête de son colosse est enlevée par Commode, qui y substitue la sienne, 383.
— a tué sa femme Poppée d'un coup de pied dans le ventre, puis il a prononcé son éloge, 383; — lui consacre un temple, 384.

Nestor. Son effigie de convention, 316.

Newton (Isaac) devancé dans la découverte du système de l'attraction, 7.

Nez de Cléopâtre, 293.
Nicée (concile œcuménique de) contre les iconoclastes, 52, 99.
Nicéphore Calliste. Voyez *Calliste*.
Nicétas Choniate. Ses *Annales*, citées 62.
Nicias, peintre grec, 355.
— Sa *Némée* passe à Rome, 359.
— Son *Alexandre*, 370.
— Son *Hyacinthe*, 370.
Nicoclès, tyran de Sicyone, ressemblait naïvement à Périandre, fils de Cypsélus, 320.
Nicodème sculpte un crucifix, 101.
Nicomaque a donné à Ulysse le bonnet de laine pour attribut caractéristique, 319.
Niebuhr. Ses doutes exagérés sur l'austérité des héros de l'ancienne Rome, 347.
Niobéides (groupe des) sculpté par Praxitèle, attribué aussi à Scopas, 328.
Nirée. Son portrait placé dans la chambre des femmes grosses, à Lacédémone, 319.
Nodier, bibliophile, 304.
Nointel (marbres de), 153.
Notarii, 239.
Notre-Dame de Lorette, 108.
— del Pilar et del Sagrario, 108.
— d'Alt OEttingen, 109.
— des Ermites, 109.
— de Czenstochowa, 109.
— de Wladimir, 111.
Numa (Écrits apocryphes du roi), 259.
— brûlés par ordre, 260.
Numonius Vala, l'ami d'Horace, inscrit sur la statue de Memnon, 191.

Obsèques. Ce qui se pratiquait pour les empereurs romains, 401. Voir *Funérailles*.
Occasion (l'), statue célèbre de Lysippe, 329.
Octave fait immoler trois cents victimes humaines aux mânes de son père adoptif, 135.

— Son buste, 367.
Octavie, mère de Marcellus. Auguste lui dédie un portique, 369.
— Décoration de ce portique, 369.
Odenath, mari de Zénobie, 295.
Odoacre, roi des Hérules, est tué par Théodoric, 442.
Olybrius, fantôme d'empereur, 441.
Olympie n'était pas une ville. Ce que c'était, 315.
Oppien rapporte que des portraits de beaux hommes étaient placés dans la chambre à coucher des femmes lacédémoniennes pendant leur grossesse, 319.
Orcagna (Bernardo), peintre du Campo santo de Pise, 49, 83.
Orderic Vital. Voyez *Vital*.
Orelli (Recueil d'), cité 198, 229, 230, 232, 486.
Origène emploie de jeunes filles scribes, 245.
— ouvre une école de philosophie chrétienne à Alexandrie, où la mère de l'empereur va l'entendre, 394.
Oronte était le Sosie d'Alcméon, fils d'Amphiaraüs, 320.
Orose (Paul), *fabricateur d'apocryphes*, 44.
Orphée, cité comme inventeur de l'écriture, 9.
— transformé en chrétien, 40.
— Mime où un Orphée réel était déchiré par un ours à Rome, 135.
— Statue de bois qui le représente en Laconie, 314.
Orsini. Voyez *Ursinus*.
Orthographe latine est modifiée par les copistes, ce qui amène des altérations de texte, 177, 186.
Osuna (duc d'), grand d'Espagne, ouvre publiquement sa bibliothèque, 254.
Othon, à peine empereur, ses statues tremblent. Il relève les effigies de Néron et de Poppée, 383.
— Il se tue, 384.
Ovide recommande aux mères de se méfier pour leurs filles des mauvais exemples des dieux, 126.

— cité 183.
— n'a pas le courage de parler de Cicéron, 427.
— ne cesse point d'être connu et cultivé au Moyen Age, 461.

Paléographie des classiques latins, par Champollion, 176.

Paleoti se refuse à laisser faire son portrait, 339.

Palissy (Bernard), partisan de la méthode expérimentale, 7.

Pallas, contrôleur du palais de Claude, 233.

Pamphila, savante gréco-égyptienne, 148.

Pamphilus, artiste grec, 355.

Panciroli (Guy), cité à propos des anciennes inventions, 7.

Panselinos (Manuel) de Thessalonique, peintre byzantin du douzième siècle, 50.

Panthéon. Sa construction, par Agrippa, 372.

Papety. Ses peintures et dessins d'après les œuvres des moines du mont Athos. Écrit sur ce sujet, 50.

Papier. Manque sous les Machabées et sous Tibère, 181.

— hiératique, Auguste, Livie, Claude, Grand-Aigle, 182.

Papyrus fournissant des documents sur la société gréco-égyptienne, 154.

Parchemin. Son origine, 180.

Paris. On avait son portrait en Grèce, 317.

Parques (statues des), 322.

Parrhasius, 355.

Pascal. Ses petites lettres, 36.

— Ses *Pensées* mal publiées avant les éditions de MM. Cousin et Faugère, xxv.

Pasch (Georges), cité touchant les anciennes découvertes, 7.

Passalacqua (Joseph). Catalogue de sa collection d'antiquités, 169.

— Son catalogue contient une lettre trouvée non ouverte près d'une momie, 169.

Patriciens et chevaliers dédaignent l'exercice des arts et des lettres, 251.

Patrocle. Son effigie de convention, 316.

Paul (saint). Son image est toujours devant les yeux de saint Ambroise. Ses épîtres, 31.

— Empreinte de son pied à Malte, 113.

— Sa correspondance apocryphe avec Sénèque, 118.

Paul le Diacre, 46, 70.

Paul (saint Vincent de). Voyez *Vincent*.

Paul-Émile pleure ses triomphes, 354.

— Ses funérailles, 408.

Paulin (saint). Son portrait, 45.

Pausias, peintre de Sicyone, 370.

Pauw (de). Son opinion sur le procédé de reproduction des portraits publiés par Varron, 415.

Pélasges (les), 314.

Penthésilée, reine des Amazones. On avait en Grèce son portrait, 317.

Péplographie de Varron. Ce que c'était, 414.

Peplus, Peplos ou Peplum d'Aristote, 318.

Pères de la primitive Église. Leurs luttes, 36.

— aiment mieux élever leur âme qu'orner leur esprit, 138.

Périclès, 193.

— admet Phidias dans sa société habituelle, 322.

— Ses discours dans Polybe, 487.

Périzoma. Ce que c'était, 160.

Perret. Son livre sur les Catacombes, cité 104.

Pertinax, 389.

— Sous lui commence à éclater l'éloquence des Pères chrétiens, 394.

— Obsèques splendides que lui décerne Septime Sévère, 401.

— Ses effigies ordonnées par Septime Sévère, 412.

Petau (le Père), cité 85.

Pétrarque découvre des livres classiques, 468.

Pétrone a un passage dont le sentiment est chrétien, 132.

TABLE ALPHABÉTIQUE.

PETRUS PATRICIUS, historien, cité 287.
PEYRON (Amédée), papyrus gréco-égyptiens, 154, 157, 169.
PHÉNICIENNES. Nom donné aux lettres à cause de leur origine présumée, 9.
PHÉRÉCYDE, de Scyros, un de ceux à qui l'on attribue l'invention de la prose, 10, 16.
— Caractère des fragments de cet écrivain, 17.
PHÉRÉCYDE. Lettre apocryphe attribuée à ce philosophe, 256.
PHIDIAS. Sa société, caractère de son talent, 322.
— Quels sujets il choisit, 324.
— Il crée les types de ses images, 325.
— Ses œuvres transportées à Rome, 355.
PHILÆ (inscription française sur le temple de), 190.
PHILÉ (Manuel). Ses poésies inédites, publiées par M. Miller, utiles à l'iconographie chrétienne, 56.
PHILÉMON, esclave *a manu*, qui promet de se défaire de César, 231.
PHILOLAÜS proclame le système de révolution de la terre, 6.
PHILON, juif grec d'Alexandrie, cité 23.
— On lui dénie la science de l'hébreu, 28.
— Son témoignage sur la version des Septante, 27.
— parle d'espèces de couvents établis sur les bords du lac Mœris, 158.
PHILOSOPHE qui, du seul droit de sa passion, veut publier des autographes de Malebranche malgré le propriétaire, LVIII.
— Ce qui en résulte, LVIII.
PHILOSOPHER à la grecque, 356.
PHILOSOPHES romains. Sont les échos d'Épicure et de Zénon, 357.
PHILOSOPHIE néo-platonicienne d'Alexandrie, 452.
— professée par Hypatie, 453.
PHILOSTRATE prétend que les enfants naissent plus beaux dans un certain quartier d'Athènes, 320.
PHOTIUS. Son opinion sur la diversité de types de l'image du Christ suivant les peuples, 92.

— Sa *Bibliothèque*, 148.
PHRYNÉ la courtisane offre de rebâtir Thèbes, 194.
— Sa statue est placée dans le temple de Delphes entre celles de deux rois, 340.
— Manière dont elle gagne un procès de lèse-divinité, 340.
PHYROMAQUE coule en bronze une statue d'Alcibiade conduisant un quadrige, 336.
PICHON (baron Jérôme), bibliophile, 304.
PINELLI se refuse à laisser faire son portrait, 339.
PINTARD. Son Histoire de Chartres, citée 107, à la note.
PISE (Nicolas et Jean de), sculpteurs, 102.
PISISTRATE. Sous ce prince les Grecs commencent à étudier leurs origines, 11.
— Jusqu'à lui, la poésie était la seule littérature, 14.
— Aidé de Solon, il rassemble les poëmes d'Homère, 17.
PITHOU découvre un manuscrit de Phèdre et d'autres auteurs anciens, 471, 473.
PLANCUS. Ses lettres à Cicéron, 271.
PLATON cite le dieu Theuth comme inventeur de l'écriture, 8.
— Ses lettres apocryphes, 256.
— fait une loi aux artistes d'exécuter une statue d'un seul bloc, 343.
— Inconnu au Moyen Âge, il renaît sous les Médicis, 461.
PLATONISME (le), 122, 131.
PLAUTE, 124.
PLAUTILLE. Son buste apocryphe et son vrai buste, 431.
PLINE l'Ancien, cité 9, 10, 261, 316, 319, 320, 322, 328, 329, 330, 333, 335, 341, 344, 349, 350, 351, 355, 358, 359, 362, 368, 369, 370, 374, 375, 376, 381, 382, 387, 403, 410, 411, 413, 418, 422, 424, 427.
— Ses manuscrits, 218, 304.
— donne la nomenclature de toutes les statues de Rome, 365.
— n'a jamais cessé d'être connu au Moyen Âge, 475.

PLINE le Jeune. Ce qu'il dit sur l'usage du style à écrire, 182.
— Défauts et qualités de ses lettres, 275.
— Ses sentiments romains exprimés dans une lettre à Arrien, 277.
— Ses amis, 277, 278.
— Ses lettres à Trajan, 278.
— Ce qu'il dit des manuscrits de son oncle, 304.
— Commande les portraits de Cornélius Népos et de Titus Cassius, 411.
PLOTIN le philosophe se refusait à laisser faire son portrait; pourquoi, 337.
— On le fait malgré lui, 338.
PLUTARQUE, cité xxx, 16, 156, 162, 221, 258, 336, 337, 487.
— Passage qui est toute une révélation sur les portraits homériques, 320.
PODLINNIK (le). Manuel ou guide de la peinture sacrée en Russie, 112.
POÉSIE. Premier langage des peuples, 4.
— Le Samoïède et le Lapon font des vers avant de savoir lire, 14.
— adoptée par Pythagore et par ses disciples pour leurs ouvrages, 17.
— primitive de l'ancienne Rome, 347.
POGGIO découvre des manuscrits anciens, 469.
POLIGNAC (un nommé Blaise joue le mort aux obsèques d'un), 405.
POLLION (Asinius) ouvre publiquement sa bibliothèque, 253.
— y place la statue de Varron, 253.
— Ses lettres jointes à celles de Cicéron, 271.
POLLION (Trébellius), historien des Valériens et des Galliens, cité 286.
— Ses lettres de trois rois barbares à Sapor réfutées, 288.
POLYBE cause d'Homère avec Scipion et Lélius sur les ruines de Carthage, 354.
POLYCLÈS sculpte une figure d'Alcibiade, 336.
POLYCLÈTE sculpteur, 323, 327.
— Il produit la statue surnommée la Règle, et l'emporte sur Phidias dans un concours, 328.
POLYGNOTE peint la destruction de Troie au Lesché de Delphes, 317.
POLYXÈNE, dernière victime de la guerre de Troie. On avait son portrait de convention, 317.
POMPÉE. Problème historique délicat le touchant, 195.
— Ses lettres à Cicéron, 271.
— Lettres de sa jeunesse admirées par Sylla, 488.
— fait saluer de ses faisceaux le philosophe grec Posidonius, 354.
— Doutes sur l'authenticité de sa statue, 426.
— Dans son triomphe, il fait passer à Rome son portrait fait en perles, 427.
POMPEIES. Ses *graffiti*, 197 à 204.
POMPONIUS SECUNDUS, Curieux d'autographes, 217, 303.
PONTIUS (saint). Ses *Acta* cités 288.
PORPHYRE raconte comment on a fait le portrait de Plotin à son insu, 338.
PORSENNA. Son greffier tué auprès de lui par Mucius Scævola, 232.
— Sa statue est perdue, 350.
PORTIQUE (philosophie du), 129.
PORTRAITS dans l'antiquité profane, 307.
— conventionnels des héros d'Homère, consacrés comme vrais, 314, 316, 320.
— du Christ, 82.
— de la Vierge, 104.
— d'apôtres et de Pères de l'Église, 56.
— On néglige les portraits à Rome, 410.
— des livres, étendent le goût de la portraiture, 419.
— L'étude des portraits marchera de pair avec celle des autographes dans le présent livre, XLIII.
— Moyens de reconnaître la vérité en portraiture, XLV.
POUGENS aveugle aime les autographes et tous les genres de curiosité, XLVIII.
POUPÉES offertes par les jeunes filles nubiles à Vénus, 419.
— données par les femmes à leurs amants et servant aux maléfices des sorcières, 419.
POUSSIN peint Jésus en Jupiter Tonnant, 83.
PRAXITÈLE, sculpteur. Son *Cupidon*, 329.
— Amant de Phryné, il la confond avec Vénus, 330.

— Ses statues de Vénus : l'une, qui est nue, fait courir toute la Grèce, 330.
— Épigramme de l'Anthologie traduite par Voltaire sur cette statue, 331.
— Ses œuvres sont portées à Rome, 355.

PRISSE D'AVESNES donne à la bibliothèque impériale un livre égyptien, 147.

PROCOPE parle de la lettre de Jésus à Abgar, 62.
— raconte que l'empereur Justin ne savait pas signer son nom, 173.
— Léonard Arétin met sous son propre nom le livre de la *Guerre des Goths* de Procope, 481.

PRONAPIDÈS d'Athènes, prétendu précepteur d'Homère, 11.

PROPERCE fait afficher ses tablettes perdues, 197.
— Ses vers se retrouvent inscrits sur les murs de Pompeies, 200.
— n'a pas le courage de parler de Cicéron, 427.

PROSE. Quels sont les inventeurs présumés de ce mode de style, 10.
— Opinion de Plutarque sur la prose, 16.
— Sa date littéraire, 15.
— La Pythie, qui rendait d'abord ses oracles en vers, est forcée d'adopter la prose, 19.

Proserpine, statue de Phidias, 325.

PROTAGORAS, sophiste grec. Ses écrits sont brûlés, 260.

PROTOGÈNE, peintre grec, 488.

PSAMMITICHUS, roi d'Égypte. Se concilie des flibustiers grecs en leur faisant une concession de terre, 187.

PTOLÉMÉE PHILADELPHE, 258.

PYRGOTÈLE, graveur sur pierre fine, seul autorisé dans son art à faire le portrait d'Alexandre, 329.

PYTHAGORE et ses disciples écrivent en vers, 17.
— Ses Vers dorés, 130.
— Les Romains lui élèvent une statue comme au plus sage des Grecs, 349.
— Ils croient lui devoir la sagesse de Numa, 349.

QUARANTA. Sa note sur une découverte curieuse faite dans une fouille à Cumes, 403.

QUATREMÈRE de Quincy. Son opinion sur le mode de reproduction des portraits servant d'illustrations à la *Péplographie* de Varron, 415.

QUATREMÈRE (Étienne), cité 143, 467.

QUINTILIEN. Ses maximes sur l'éducation de l'enfance, 123.
— Ses œuvres retrouvées au Moyen Age, 470.

RACINE (Jean) fait usage de la lettre de Mithridate à Arsace, par Salluste, 265.
— Des annotations de sa main et de celle de son fils aîné sont découvertes sur un exemplaire de Cicéron par M. Chaix d'Est-Ange, XXXIV.

RADOWITZ (le général de). Son *Iconographie des saints*, 57.

RAMOND, de l'Institut. (Mot de Voltaire sur les Saints Pères à), 136.

RANCÉ (l'abbé de). Le duc de Saint-Simon fait faire par Rigaud le portrait de l'abbé de la Trappe, malgré lui. Lettre à ce sujet, 337.

RANGABÉ. Ses *Antiquités helléniques*, 179.

RAOUL-ROCHETTE, cité 39, 41, 80, 87.
— décrit les peintures gréco-romaines de la villa Graciosa, 318.
— Il emprunte à Oppien un trait relatif aux beaux hommes placés dans la chambre à coucher des femmes lacédémoniennes, 319.
— Son opinion sur le mode de reproduction des portraits de la *Péplographie* de Varron, 416.

RAPHAEL, 43, 103.

RAVENNE (mosaïques à), 47.
— Portraits de saint Martin, de Justinien et de Théodora, 48.

RAVINSKY, cité sur l'iconographie moscovite, 54.

RÉGNIER (M.) édite avec une exactitude scrupuleuse les lettres de madame de Sévigné, XXV.

33.

RÉGULUS, 345.
RENAISSANCE, mot impropre et trompeur, 441.
— Première renaissance des lettres au treizième siècle, 461.
— générale des lettres, 467.
RÉNOVATION du monde littéraire antique, 440.
RÉPUBLIQUE ROMAINE. Les portraits de ses plus illustres citoyens et ses monuments primitifs sont inconnus ou incertains, 350.
REUVENS. Lettres à Letronne sur des papyrus grecs, 154.
RHAMSÈS (statues de), 311.
RHODOPE (la courtisane), 193.
RICHELIEU (maréchal de). Ses lettres galantes, XLI.
RIGAUD fait de mémoire le portrait de l'abbé de Rancé, 337.
RIVET (Dom) trouve partout le latin quand il veut écrire l'histoire littéraire des Gaulois et des Français, 457.
ROBERT (Cyprien), cité 80.
ROMAINS. Leur amour du sang et leur mépris de la mort, 134.
— ont, à leur origine, une mythologie plus intime et plus sévère que celle de la Grèce, 437.
— sont longtemps sans avoir de statues, 437.
— ont de nombreuses divinités agraires, 438.
— ont un art inférieur en style à celui de la Grèce, 439.
ROME stérile copie la Grèce, 356, 357.
ROMULUS. Sa statue triomphale élevée de son vivant, 349.
RONSARD imite une des épigrammes de l'Anthologie grecque sur la *Génisse de Myron*, 323.
ROSETTE (inscription de), 144.
ROSSIGNOL blanc payé plus cher qu'une belle esclave et qu'un goujat d'armée, 250.
ROTROU. Son *Amphitryon*, 124.
ROUGÉ (le vicomte de) traduit un roman égyptien contemporain de Moïse, 146.
— Son cours d'archéologie et son dévouement à la science, 150.
ROUSSEAU (J. J.) prêche l'amour des enfants et met les siens à l'hôpital, xx.
RUFIN (traduction latine de Josèphe par), manuscrit célèbre, 174.

SABINUS, frère de Vespasien, fait des barricades avec des statues du Capitole, où il soutient un siége, 421.
SACY (le baron Silvestre de), cité 239.
SACY (Ustazade Silvestre de), cité 264.
SAINT-PIERRE (Bernardin de). Contraste entre ses écrits et son caractère, xxi.
SAINT-SIMON (le duc de). Son histoire du tailleur de M. de Charnacé renouvelée des Grecs, 336.
— fait exécuter subrepticement le portrait de l'abbé de Rancé par Rigaud, 337.
— véracité de cette histoire confirmée par une lettre du secrétaire de Rancé, 337.
— Caractères de ses Mémoires, VI.
SAINTE-AULAIRE. Son esprit, sa grâce et ses vers, XL.
SALIENS. Leurs chants grossiers, 347.
SALISBURY (Jean de) cité sur Varron, 272.
SALLUSTE, caractère de son talent, 263.
— concussionnaire, il écrit contre la concussion, XVIII.
— Sa lettre de Mithridate, 265.
SALOMON, 75.
SAMIENS (les) prodigues de statues, 335.
SANNAZAR, cité 436.
SAPHO ou SAPPHO, 193.
— de bronze, par Silanion, volée par Verrès, 360.
SAPOR ou Chahpouhr, vainqueur de l'empereur Valérien; traitement qu'il lui fait subir, 286.
— Lettres qui lui sont adressées en faveur de Valérien par trois rois barbares, 288.

Sarpédon (lettre apocryphe de), 261.
— Quel curieux d'autographes la prend pour vraie, 261.
Saulcy (M. F. de), cité 21, 79.
Saumaise démontre la fausseté d'une lettre du philosophe Phérécyde, 256.
Sauval, cité 166.
Scaliger (Joseph), cité 28.
— Il refuse de prêter des livres, 253.
Scaurus. Sous son édilité, toutes les statues de Sicyone vendues aux enchères, passent à Rome, 359.
Schow, Danois, premier éditeur d'un papyrus grec, 152.
Schwarz. Son livre sur les ornements des livres, cité 184.
Scipion Cnéus Cornélius, dit le Chauve, 422.
Scipion Publius Cornélius, dit l'Africain. Doutes sur l'authenticité de sa statue, 422.
— Il avait deux tombeaux où était sa statue ; Tite-Live la trouve renversée, 424.
Scipion Émilien cause sur Homère avec Polybe et Lélius sur les ruines de Carthage, 354.
— voit son aïeul en songe, 423.
— dénoue sa ceinture pour causer avec Lélius, ii.
Scipion Metellus érige une statue à son aïeul, 424.
Scipion (Publius) le premier Africain. C'est de son temps que commence à Rome l'essor des arts, 349.
Scopas, sculpteur de Paros, auteur présumé des Niobéides, 328.
— sculpte avec décence une bacchante dans l'ivresse, 331.
Scribes ou secrétaires des rois à Jérusalem, 28.
Scribes. Leur condition chez les Grecs, 228.
— Leur condition chez les Romains, 229.
— *a manu, ab epistulis, a rationibus, a studiis*, 229.
— *a libellis*, 230.

— *ab actis*, 230.
— *ab epistulis græcis* ou *latinis*, 230.
— qui font fortune, 233.
— appelés *marmorarii*, quand ils gravaient les inscriptions sur marbre, 486.
— d'Atticus, 230, 243, 244.
— Erreurs qu'ils introduisent dans les textes et causes de ces erreurs, 244.
— Femmes scribes, 245.
— Xanta, femme scribe, 246.
Scriptores, 238.
Scrivérius, 366.
Scytales lacédémoniennes. Ce que c'était, 221.
Secrétaires, scribes, écrivains, 228.
— des pontifes, 232.
Seidenstücker, cité touchant la confusion faite par les Romains entre les Chrétiens et les Juifs, 208.
Séjan. Ses statues presque aussitôt renversées qu'érigées, 376.
Séleucus Nicator renvoie aux Athéniens la statue d'Harmodius et d'Aristogiton enlevée par Xerxès, 376.
Sénèque. Vers prophétiques de sa tragédie de *Médée*, 6.
— Sa correspondance apocryphe avec saint Paul, 118 et suivantes.
— Ses lettres à Lucilius sont des essais de morale et non de vraies lettres, 274.
— Se déguise dans ses livres, xix.
Sénèque le Tragique se met à la suite de Sophocle, 357.
— gourmande son siècle sur la manie des portraits et des livres recherchés seulement comme meubles meublants, 420.
— Son portrait, 430.
Sennaar (*tumuli* du), 149.
Septante (version des), 26.
Septime Sévère. Son règne, 389.
— Ses obsèques, 400.
— avait décerné de splendides obsèques à Pertinax, 401.
Séroux d'Agincourt, cité 80, 436.
Servage en France au Moyen Age, 165.

SERVET, précurseur d'Harvey dans la découverte de la circulation du sang, 7.
SÉSOSTRIS (manuscrits du temps de) interprétés par Champollion, 145.
SÉVIGNÉ (la marquise de). Quelle sera la meilleure édition de ses lettres, XXV.
SEYFFARTH (le docteur) reproduit les rêveries de Kircher sur les hiéroglyphes, 144.
SIBYLLES réputées avoir prédit le Christ, 43.
— Leurs vers apocryphes, 63.
SICKLER, cité 39.
SIDOINE APOLLINAIRE, 456.
SIGNATURE des empereurs byzantins. Comment signaient ceux qui ne savaient pas signer, 173.
SIXTE-QUINT restaure l'aqueduc de l'*Aqua Virgo* fondé par Agrippa, 373.
SNÉGUIREFF (lettres de) sur l'iconographie sacrée de la Russie, 111.
SOCRATE, 44, 125, 129, 193, 452.
— Ses lettres apocryphes, 256.
— Son précepte sur les premiers principes de l'art, 328.
SOLIN (notes de Saumaise sur), 256.
SOLON aide Pisistrate à rassembler les œuvres d'Homère. — Il écrit en prose son code de lois. — Il entreprend de mettre son code en vers et les mémoires de sa vie, 17.
— Sur quoi avaient été écrites ses lois, 179.
SOPHOCLE, 12.
— Ses œuvres retrouvées, 469.
SOPOLIS, peintre de portraits du temps de Varron, 418.
SORANZO. Voyez *Superantius*.
SOTERIDAS donne un abrégé de Pamphila, 148.
SOZOMÈNE, cité 100, 101.
SPINELLI, peintre du Campo santo de Pise, 49.
SPURIUS CASSIUS. On coule à Rome, à ses frais, la première statue qui y ait été élevée, 350.
SQUELETTES antiques trouvés avec têtes de cire et yeux de verre, 403.

STACE, passage de ses Silves sur la statue de Domitien et sur une statue de Lysippe où la tête d'Alexandre aurait été remplacée par celle de César, 364.
STATILIUS TAURUS bâtit un amphithéâtre permanent des jeux, 368.
STATIUS (Achille) écrit la préface de la première édition des portraits d'Ursinus, 308.
STATUE de bronze élevée au Sauveur à Panéade par l'hémorroïsse, 100.
— de Jupiter par Lysippe, placée sur un pivot mobile et conservant son équilibre, 329, à la note.
— de Praxitèle profanée, 331.
— de saint Pierre de Rome, également profanée, 331.
— d'homme en habit de femme; reçoit de nombreuses attributions, 431.
STATUES-PORTRAITS, 333.
STATUES votives. Ne sont pas toutes des portraits, 333.
— Votées aux athlètes vainqueurs, 333.
— Votées à un Béotien qui, dans une fête, a livré sa cave au peuple, 335.
— banales dont la consécration nominale change, 342.
— dont on change les têtes, 343.
STEFANO Fiorentino, peintre du Campo santo de Pise, 49.
STÉNOGRAPHIE antique, 224.
— Était-elle plus rapide que la nôtre? 227.
STOÏCISME. Ses analogies et ses différences avec le Christianisme, 129, 133.
STRABO (Walafridus). Vers sur les Apôtres, 61.
STRABON, cité 6.
— donne quelques notions sur les vols d'autographes en Grèce, 302.
STRIGILE. Ce que c'était, 160.
STUART (Gilbert). Son histoire d'Écosse, XXVII.
SUAIRE (saint) ou sainte Face envoyé par Jésus à Abgar, 96.
— de sainte Véronique, 96.

TABLE ALPHABÉTIQUE.

Suétone cite la statue du cheval de Jules César, 366.
Sulpice Sévère, 45, 47, 456.
— Ses rognures conservées par Bassula, sa belle-mère, 301.
Superantius. Sa bibliothèque, 479.
Sylla, Curieux d'objets d'art; remercie les dieux d'avoir un ami, et d'avoir pris Athènes sans être forcé de la détruire, 354.
— dépouille les temples de Delphes et d'Epidaure, 359.
— contrairement à l'usage de la famille Cornélia, veut que son corps soit brûlé. Pourquoi, 425.
Symmaque (Quintus Aurélius Avianus), Ses lettres, 283.
— parle de livres écrits sur toile, 181.
— Son éloge par Macrobe, et critique qui en est faite par la Monnoye, 284.
— Ce qu'en dit M. A. Beugnot, 285.
Symmaque (Quintus Aurélius Memmius), beau-père de Boëce, tué par Théodoric, 444, 447.
— Etait-il chrétien ou payen? 449.
Symmaque (Cœlius), pape, 444.
Synésius se fait chrétien, 453.
— Son regret pour la philosophe Hypatie, 453.
Syrie (un secrétaire du roi de) donne des fêtes qui supposent une énorme fortune, 142.

Tabellarius de Cicéron, 230.
— nom des messagers du même, 230.
Tabellia, pièces de comptabilité écrites sur tessons de poterie, 154.
Tables (Lois des Douze), écrites sur bronze, 181.
Tablette de marbre découverte à Téos, interprétée, 9.
— des anciens pour écrire des notes, 182.
Tachygraphie ou Sténographie chez les anciens, 221.
Tacite attribue à Palamède l'invention de l'écriture, 9.
— énumère les miracles de Vespasien, 127.
— attribue aux Phéniciens l'origine de l'écriture, 139.
— fait un faux récit sur les Hébreux, et place une figure d'âne dans leur temple, 206.
— parle contre les Chrétiens, 207.
— Caractère de son talent, 263.
— On découvre à Lyon des tables de bronze qui confirment ses Histoires, 265.
— Son discours de Germanicus, traduit par M. Mocquard, 267.
— est fort controversé sur son génie par les pédants, 472.
— insulté par Linguet, 472.
Tacite, empereur, fait exécuter des copies annuelles des œuvres de l'historien, 412.
— et des effigies de l'empereur Aurélien, 412.
— Il ordonne d'élever un temple pour y placer les statues des bons princes, 413.
Tantale. Mort de sa fille représentée sur une des portes du temple d'Apollon, 368.
Tarquin le Superbe envoie des offrandes au temple de Delphes, 349.
Tasso (Torquato) imite l'*Amour fugitif* de Moschus, 167.
Temple d'Apollon, à Delphes, devient une forêt de statues, 341.
Térence s'amuse du paganisme, 126.
— se met à la suite de Ménandre, 357.
— Son portrait en miniature en tête d'un vieux manuscrit de cet écrivain. Madame Dacier le fait graver, 420.
Terentianus Maurus. Son opinion sur Varron, 272.
Tertullien soutient que le Christ était laid, 84.
— nous a gardé le souvenir de caricatures payennes contre des divinités de l'Olympe, 128.
— s'indigne contre la caricature de l'âne donné comme symbole du Dieu des Chrétiens, 205.
Thaddée (saint) envoyé à Abgar, 61.

THALLUS, esclave secrétaire d'Auguste, dérobe une lettre de son maitre, 231.

THAMUS, roi d'Égypte, conversant avec le dieu Theuth sur l'invention de l'écriture, 8.

THÈCLE (sainte). Son écriture sur le *Codex Alexandrinus* du Musée britannique, 33.
— Énumération des saintes de ce nom, 33.

THÉMISTOCLE. Ses lettres apocryphes, 256.

THÉODERIC, abbé d'Ouche, célèbre calligraphe, 457.
— Légende qu'il raconte pour encourager les copistes, 458.

THÉODORA, impératrice. Son effigie à Saint-Vital de Ravenne, 48.

THÉODORE l'Anagnoste, 82, 105, 106.

THÉODORE (saint) le *Sykéotès* ou mangeur de figues, 93.

THÉODORE peint le meurtre de Clytemnestre et d'Egisthe par Oreste, 370.
— peint une Cassandre pour le temple de la Concorde, 370.

THÉODORIC, roi visigoth de Toulouse, 441.

THÉODORIC LE GRAND. Ornements de l'église bâtie par lui à Ravenne, 46.
— ne savait pas signer son nom, 174.
— tue le roi Odoacre, 442.
— Son éducation, 442.
— fait tuer Boèce et Symmaque, 447.
— Hallucination qui lui fait voir dans une tête de poisson servi sur sa table, la tête de Symmaque, 449.
— Son établissement monarchique croule, 452.

THÉODOSE, empereur, 395.

THÉOPHILE (saint) d'Antioche voit dans Orphée le symbole du Sauveur, 41.
— cite de belles paroles d'Eschyle, 130.

THÉRAPEUTES, 158.

THÉSÉE. Sa légende a un fond de vérité, 314.
— Sa statue, 322.

THÉVET (André). Son livre de portraits, 58.

THIERRY (Augustin) est à l'aise dans le Moyen Age, II, IV, XXXI.

THIERS. Dissertation sur la sainte Larme de Vendôme, 64.

THIERS (M.). Son histoire de l'Empire, XXXII.

THILO. Son *Codex apocryphus*, cité 100.

THOMAS (saint) envoie saint Thaddée à Abgar, 61.

THOU (Jacques Auguste de). Son opinion sur Grollier, 253.

THOUTHMOSIS (statues de), 311.

THOUVENIN, relieur, 304.

THURIENS (les) dressent une statue au tribun Ælius, leur protecteur, 375.

TIBÈRE n'élève point de monuments, mais le Sénat lui érige des statues, 376.
— Ses images se multiplient sous toutes les formes, 377.
— Il décapite une statue d'Auguste, et met sa tête à la place, 377.
— fait venir de Syracuse une statue colossale d'Apollon, son dieu favori, 377.
— A peine est-il mort que ses statues sont renversées, 377.

TIMANTHE, artiste grec, 355.

TIMOTHÉE (saint). Fausse lettre où il parle de la beauté du Christ, 85.

TIMOTHÉE. Sa statue placée à Naples, vis-à-vis de celle de saint Janvier, 434.
— Mot des lazzaroni sur cette statue, 434.

TIRÉSIAS (le divin) dit combien le cœur de l'homme et celui de la femme renferment de grains d'amour, 192.

TIRON. Notes tironiennes, 225.
— Manuscrit en notes tironiennes à la Bibliothèque impériale, 226.
— Dom Carpentier reconstitue les notes tironiennes, 226.

TISAMÈNE, scribe d'Atticus, 244.

TITE-LIVE, cité 181.
— Caractère de son talent, 263.
— peint noblement, sous les yeux d'Octave, les derniers moments de Cicéron, 427.

TITUS érige de nombreuses statues à

son père, à Germanicus, achève le Colisée, 385.
— Construit des bains, 386.
TITUS CASSIUS. Pline le Jeune commande son portrait, 411.
TOTILA, 451.
TRADITIONS (ménagements dus aux), 116.
TRAITÉ d'alliance entre deux villes du Péloponèse, gravé sur bronze, 153.
TRAJAN. Pourquoi surnommé *Herba parietina*, 188.
— Ses lettres à Pline, 278.
— fait briller les dernières lueurs de l'art, 387.
TROÏTZA, ville de la plus célèbre école de peinture sacrée en Russie, 54.
TURENNE. Ses Mémoires, xxxviii.
TYRANNION, grammairien et géographe employé par Cicéron dans sa bibliothèque, 243.

ULPHILAS, l'apôtre des Goths, 456.
— Son *Codex Argenteus* et son *Codex Carolinus*, à la note, 456.
ULYSSE. Son effigie répandue sous toutes les formes, 318.
— Reçoit de Nicomaque le bonnet de laine, 319.
URSINUS (Fulvius) ou Orsini, Curieux de portraits, 308.

VAISSETTE (Dom) mentionne le prix donné à un homme qui a fait le mort à des obsèques, 405.
VALENS, empereur, 395.
VALENTINIEN, empereur, 395.
VALENTINIEN III tue Aétius et est tué, 441.
VALÉRIEN (l'empereur romain) captif du roi de Perse, 286.
— sert de marchepied de son vivant, est empaillé ensuite, 287.
— Écrivains qui rapportent qu'il a été écorché vif, 287, à la note.
VALÉRIEN fils, empereur romain. Manière dont il reçoit la nouvelle de la mort de son père, 292.

— Il se fait élever une statue colossale, 293.
VALLA (Laurent), cité 63, 460.
VALOIS (Henry de) se refuse à laisser faire son portrait, 339.
VAN ALMELOVEEN (Théodore Jansson), cité à propos des anciennes inventions, 7.
VARRON. Sa statue élevée de son vivant dans la bibliothèque de Pollion, 253.
— bibliothécaire de César, 254.
— Ses ouvrages, et particulièrement ses lettres, 271 et suivantes.
— Ses saillies de vieux Romain, 273.
— cite un chevalier romain devenu amoureux d'une statue de Muse, 358.
— Il aide Muréna à scier une muraille de brique pour enlever une peinture à fresque à Lacédémone, 359.
— Son invention pour l'illustration iconographique des livres, 413.
— Discussion sur le mode de reproduction de ses portraits, 414.
— Comment il s'y prenait pour les effigies seulement de convention, 414.
— employait dans sa jeunesse une femme peintre, Lala de Cyzique, 418.
— surnommé *le Polygraphissime* à cause de l'immense quantité et variété de ses écrits, ne nous est arrivé que par fragments, 474.
VÉDIUS, célèbre dissipateur, ami de Pompée, est dépossédé de ses biens. On trouve chez lui des statuettes compromettantes de grandes dames, 419.
VELSERUS se refuse à laisser faire son portrait, 339.
VELUDO (M.) de la Marciana, cité 34.
VÉNUS Anadyomène d'Apelles, consacrée par Auguste dans le temple de César, 369.
VÉNUS Génitrix. César se dit son descendant et lui élève un temple, 363.
— Sa statue par Arcésilaüs, 365.
VÉRONIQUE (sainte). Nom commun à la sainte et à la Véronique ou sainte face miraculeuse du Sauveur, 95, 98.
— Étymologie de ce nom, 98.

— Monuments anciens de cette sainte Face. Livres qui en traitent, 99.

VERRÈS pille partout, et son licteur vend aux familles des proscrits le droit de les enterrer, 360.

— avait dépouillé le temple de Minerve à Athènes, enlevé l'Hercule de Myron, les deux Vierges de Polyclète, l'Amour de Praxitèle, la Diane de Ségeste, etc., etc., 360.

VÉSALE, précurseur d'Harvey dans la découverte de la circulation du sang, 7.

VESPASIEN, père de l'empereur de ce nom, est le premier à reconnaître la divinité de Caligula, 379.

VESPASIEN, empereur, restaure les temples de la Vertu et de l'Honneur, élevés par la république romaine, 350.

— dédie le colosse de Néron au soleil, 383.

— Les villes de l'Asie avaient élevé des statues à l'honnêteté de son père, 385.

— refuse pour lui les honneurs des statues, mais fonde des bibliothèques et le temple de la Paix; rassemble des tableaux, érige l'arc de Titus et le Colisée, 385.

VESTALE. La statue de celle qui avait fait présent du champ du Tibre au peuple romain est perdue, 351.

VESTALES. Rien que par la pensée elles retenaient un esclave fugitif, 166.

VICTORIA, héroïne gauloise, 296.

VIERGE (la Sainte). Son iconographie, 104.

— Saint Augustin affirme qu'on n'a point son portrait, 104.

— Ses portraits par saint Luc, 105.

— Vierges noires, 106.

— Vierges russes, 109.

— La Vierge miraculeuse de Saint-Celse, à Milan, 112.

VIGNEUL-MARVILLE. Ses *Mélanges d'histoire et de littérature*, cités 339.

VILLA-GRACIOSA. Peintures gréco-romaines qui y ont été trouvées, 318.

VILLEMAIN (M.), cité xxxii, 130, 131, 473.

VILLETTE. Son livre sur Notre-Dame de Liesse, cité 107.

VINCENT DE PAUL (saint). Ses Lettres, xxxvi, xxxvii.

VIRGILE prête la science de l'écriture à Enée, 12.

— ne rappelle les dieux que par leur grandeur, 126.

— prédit à l'empire de Rome une existence sans fin, 442.

— Ne cesse point d'être connu au Moyen Age, 461.

— Ses autographes, 214, 216, 217.

— disciple de Théocrite, d'Hésiode et d'Homère, 357.

— n'a pas le courage de parler de Cicéron, 427.

— Doutes sur l'authenticité de son effigie, 428.

— On avait son portrait en miniature, 428.

— Caligula veut détruire ses portraits, 429.

— L'empereur Alexandre Sévère a son portrait à côté de celui d'Alexandre le Grand et du Christ, 429.

VIRGINIUS, 353.

VISCONTI, cité 307, 435.

— Sa conversation avec Napoléon Ier sur l'authenticité du buste d'Hannibal, 421.

— Son opinion sommaire sur le mode d'exécution des portraits de la *Péplographie* de Varron, 415.

VITAL (Orderic), cité 458.

VITELLIUS. Beau buste de lui, 384.

— Ses statues équestres renversées, 384.

— Poursuivi par des assassins, il se réfugie dans la loge du portier de son palais, 384.

— On le traîne demi-mort devant ses statues abattues et celles de Galba; on le tue, 385.

VITIGÈS, 451.

VOLTAIRE ne mentionne les Pères que pour s'en moquer, 136.

— engage Helvétius à faire un livre pour prouver la prééminence de la philosophie sur le Christianisme, 137.

TABLE ALPHABÉTIQUE. 523

— traduit une épigramme de l'Anthologie sur la Vénus nue de Praxitèle, 331.
— tourne en ridicule l'austérité des premiers Romains, 346.
— Ses lettres, xxxv.
VOPISCUS FLAVIUS, un des écrivains de l'*Histoire Auguste*. Sa véracité comme historien, 293.
— Ses lettres d'Aurélien et de Zénobie, 294.

WALAFRIDUS STRABO. Voyez *Strabo*.
WALLON (M.), cité 164.
WINCKELMANN, cité 307, 435.
WOEFEL. Voyez *Ulphilas*.
WOLF (Frédéric Auguste) ne fait pas remonter l'écriture aussi haut qu'Homère, 12.

XANTA, femme scribe, 246.
XAVIER (Jérôme) reproduit la fausse lettre de Lentulus sur le Christ, 72.

XIVREY. Voyez *Berger*.
XEUXIS. Voyez *Zeuxis*.

ZÉNOBIE Septimia. Ses luttes avec l'empire romain, 294.
— Elle bat Gallien, est battue par Aurélien, 296.
— est assiégée dans Palmyre, 297.
— Sa lettre à Aurélien, 298.
— renonce lâchement ses amis, 299.
ZÉNODORE. Sa statue colossale de Néron, 382.
— Vicissitudes que subit ce colosse, 383.
ZÉNON le Philosophe. Son opinion sur l'âme, 122.
ZÉNON, empereur byzantin, 33.
ZEUXIS. Ses œuvres passent à Rome, 355.
— Son tableau des Muses enlevé pour Rome par Fulvius, 357.
— Sa peinture d'Hélène, 369.
— Son Marsyas, 370.

FIN DE LA TABLE ALPHABÉTIQUE.